中国艺术速读

艺术速读

□ 编著

一座异彩纷呈、包罗万象的中国艺术博物馆

台海出版社

图书在版编目（CIP）数据

中国艺术速读 / 宋大为编著. —北京：台海出版社，2011.1

ISBN 978-7-80141-710-7

Ⅰ.①中… Ⅱ.①宋… Ⅲ.①艺术史－中国

Ⅳ.①J120.9

中国版本图书馆 CIP 数据核字(2010)第 215738 号

中国艺术速读

著　者：宋大为

责任编辑：谢香　　　　　　　　　　装帧设计：天下书装
版式设计：盛文林文化　　　　　　　责任印制：蔡旭

出版发行：台海出版社
地　址：北京市景山东街 20 号，　邮政编码：　100009
电　话：010－64041652（发行，邮购）
传　真：010－84045799（总编室）
网　址：www.taimeng.org.cn/thcbs/defauit.htm
E-mail：th-cbs@163.com
经　销：全国各地新华书店
印　刷：北京高岭印刷有限公司
本书如有破损、缺页、装订错误，请与本社联系调换
开　本：185×260　1/16
字　数：480 千字　　　　　　　　　印　张：26
版　次：2011 年 1 月第 1 版　　　　印　次：2011 年 1 月第 1 次印刷
书　号：ISBN 978-7-80141-710-7
定　价：　28.00 元

前　言

　　艺术是人类精神生活的重要组成部分,不同文化圈的人们往往因其拥有不同形态与风格的艺术而体现出差异,人类艺术的丰富性正建立在这一基础之上。艺术是人类表达与交流情感的、用以相互沟通的重要手段,甚至它还是人类在自身与大自然的接触与交流过程中获得的重要表达形式;同时,艺术还是文化最重要与最核心的载体之一。从这个意义上来说,人们需要摆脱单调的审美趣味,以多元化的艺术形式去与人、与大自然沟通。

　　人类离不开艺术,"没有艺术,人类生活便会黯然失色。"德国艺术家席勒曾深情地呼唤:"人哪,只有你才有艺术!"人类创造了艺术,艺术伴随着人类,因为有了艺术,才使得人类的生活变得五彩缤纷且饶有趣味,人类也正因为艺术的创造和鉴赏而体验到自豪感和幸福感,并因此确证着人的本质力量。

　　我国是一个历史悠久、疆域辽阔的多民族国家。不同民族和地区的人们在不同的生活方式、历史传统、风俗习惯、民族性格、宗教信仰,甚至地理和气候等自然环境的影响下,创造了不同的艺术形式。以传统戏剧为例,我国的戏剧传统的内涵非常丰富,它由300多个剧种组成,其中至少有100多个剧种因其有悠久的历史与完整的音乐、表演和剧目体系,在文化形态上具有特殊的价值。

　　这就是说,中华民族的审美趣味从来都是丰富多彩的,我们也从来不缺少多元化的审美对象。不过,由于全球化的冲击,我国许多传统艺术已逐渐退出了历史舞台,我们在今天已经很少或者根本无法看到它们了。

　　有鉴于此,我们组织编写了这本《中国艺术速读》,把丰富多彩的中华艺术展现给广大的青少年朋友。本书共分为十一章,分别是"文学艺术"、"音乐艺术"、"舞蹈艺术"、"戏剧艺术"、"雕塑艺术"、"建筑艺术"、"绘画艺术"、"工艺艺术"、"书篆艺术"、"服饰艺术"、"影视艺术"十一个部分。每个部分,我们都精心为大家筛选了精粹中的精粹。希望广大青少年朋友在阅读了本书以后,能够对我国的传统艺术有所了解。

目　录

第四篇：戏剧艺术

第八篇：工艺艺术

第九篇：书篆艺术

第十篇：服饰艺术

第十一篇：影视艺术

第一篇：文学艺术

　　文学是"用语言来表达和造型的艺术"，可简单概括为"语言艺术"。它不但可以形象地描绘出人物的肖像、衣饰、表情等外在的东西，还深层次地表现出人物的思想、感情及心理活动等内在的东西。在所有艺术门类中，文学是最富于表现力的一种艺术。

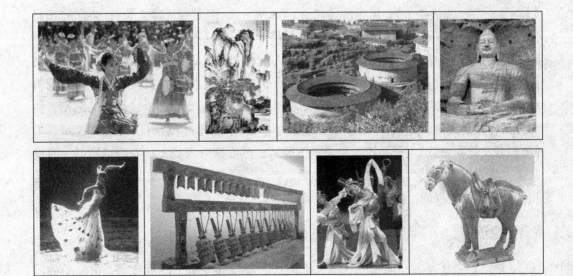

先秦文学

先秦寓言

先秦寓言在我国文学史上，占有非常重要地位。它的高度思想性和艺术性，不仅直接影响了唐代柳宗元、明代刘基等人的寓言创作，使寓言脱离了只是作为著述论据存在的状况，成为一种蔚为大观的文学体裁；更重要的是，它在中国文学发展中，起着上继神话，下启小说的关键作用。不少先秦寓言故事，实际上都是上古时期民间口头创作的继承和发展，它的拟人化手法和夸张的表现方式，同上古神话传说是一脉相承的，如《愚公移山》、《杞人忧天》等，都存有明显的由神话改编的痕迹。另外，先秦寓言有具体形象描绘、有简单故事情节、有富于个性的对话，这些都直接启发了后代小说的产生。《韩非子》里记载的许多民间寓言故事，可谓汉魏之际杂事小说的胚芽，《庄子》里许多寓言记叙的鬼怪异事，实可谓魏晋南北朝时期志怪小说的鼻祖。在这个意义上也可说，后代小说的兴起便是对先秦寓言的推陈出新。

先秦寓言和古希腊的《伊索寓言》，大约出现于同一时期，两者风格不同，却价值相当。它们在世界文化的宝库中可谓双峰并峙，遥相媲美。

诸子散文

春秋战国时期，我国在思想文化上，呈现了诸子百家争鸣的局面。《汉书·艺文志》里将"诸子"分为儒、道、阴阳、法、名、墨、纵横、农、杂、小说诸家。诸子散文指的就是这些学者的语录、文章。

诸子的著述，不少已经失传，保存到现在的，主要有儒家的《论语》、《孟子》、《荀子》；墨家的《墨子》；道家的《老子》、《庄子》；法家的《韩非子》；杂家的《吕氏春秋》等。诸子的著述在论说文的发展上都体现了各个时期的不同水准。在文风上，它们各具特色。《论语》言简意深，如"三人行，必有我师焉"；"岁寒然后知松柏之后雕也"等语句，都是带有哲理性的格言警句。《墨子》文辞朴实而具有严密的逻辑性，如《公输》篇，从浅显的事例入手，运用类比、推理等手法论证自己的结论，使对方没有丝毫回避的余地，只能就范认输。《孟子》的特点是明白流畅而善辩，如《齐桓晋文之事章》，孟子在论辩中先撒下罗网，然后请君入瓮，接着穷追猛打，时擒时纵，处处先发制人。读来波澜起伏，跌宕生姿。《庄子》汪洋恣肆，善于大量地运用寓言故事阐述事理，富有浪漫主义色彩。

《论语》

《论语》是儒家的经典之一，是大圣人孔子及其部分弟子的言行录，由孔子的门

徒和再传弟子所辑成。

《论语》的内容非常广泛，包括哲学、政治、教育、时事等各个方面。《论语》是理论文的萌芽，又是语录体的典范。它在文章上的成就主要表现在语言方面。首先，孔子丰富的社会实践、多方面的文化修养，使他在《论语》中留下了许多形象生动、含义深刻的格言。如"三人行必有我师焉"，"当仁不让于师"，"工欲善其事，必先利其器"等。其次，《论语》语言口语化，幽默风趣，富于启发性。如"岁寒然后知松柏之后雕也"，"子在川上曰：'逝者如斯夫，不舍昼夜！'"另外，《论语》里还有一些极为简单的小故事，以生动的对话和行动，展示了人物的性格，准确精炼，耐人寻味。如《先进》篇弟子侍坐章描写了子路等四人谈话的神态与内心世界；《微子》篇写长沮、桀溺、丈人遗世傲然的态度，都很具体生动。这些都对后世的中国文学有较大的影响。

南宋以后，《论语》与《大学》、《中庸》、《孟子》合称"四书"，是封建社会读书人的必读课本。

《孟子》

孟子名轲，字子舆，战国时邹人，是孔子后的一个儒学大师。由于时代的不同，孟子的思想和主张都比孔子更积极明朗，更富于战斗性。《孟子》就是记录孟子言行的著作。

《孟子》的文章风格，锋芒毕露，感情强烈，有战国纵横家的气概，具有鲜明的时代特征。其文体基本上还是对话语录体。

《孟子》文章的特点主要表现在以下几方面：首先，感情激烈，有强烈的战斗性和巨大的讽刺力量，对于所厌恶的人，他总是毫不留情地揭露讽刺，如写齐宣王的虚伪："王笑曰：'是诚何心哉！我非爱其财，而易之以羊也，宜乎百姓之谓我爱也'。"孟子讽刺的对象多为愚蠢贪心的统治者和虚伪的文人，辩论方法灵活多样，使讽刺的对象无法招架。其次，孟子善于运用比喻，巧妙、确切、趣味盎然，如"挟泰山以超北海"、"缘木求鱼"、"五十步笑百步"等，使抽象的道理具体化，使读者增强印象，加深理解。

《孟子》中大量的寓言故事善于刻画人物，可以看作是后来小说的萌芽。另外，《孟子》的语言幽默风趣，具有强烈的鼓动性；不但有气势磅礴的一面，又有诙谐风趣的一面。

孟子的社会地位不及孔子，但散文影响却比《论语》大得多，尤其在气势和战斗性这一点上。唐宋以后的古文家，几乎无人不专心学习《孟子》散文。

《庄子》

庄子是先秦道家学派的代表人物、散文家。名周，战国时宋国人。做过漆园吏，

相传楚王用千金礼聘为相，遭他拒绝。他主张顺应自然，不与世争，逍遥无为于天地间，希望人类社会绝圣弃智，退回到清静的太古，并对当时的社会进行了猛烈抨击。

《庄子》的散文具有浓烈的浪漫主义色彩，其论说文字真有"长江大河，滚滚灌注"之感，常以高妙奇特、汪洋恣肆、变化多端的议论取胜。《庄子》中脍炙人口的寓言很多，如匠石挥斤、西施病心、庖丁解牛、井蛙海龟、承蜩老人等。这些寓言故事幽默、辛辣，有巨大的讽刺力量。他善于把各种事物人格化，使一切东西都成了代他立言的乌有先生。这些想象奇特的寓言故事看上去似乎很怪诞，实际上蕴含着深刻的意义。

《庄子》的语言逸笔妙致，姿态横生，可谓无往而不胜。在其寓言故事里，对人物声音笑貌、身份气概的描写，往往只有简单的几笔，但却十分鲜明生动。如《盗跖》中写盗跖："盗跖闻之大怒，目如明星，发上指冠"；写孔子："孔子再拜趋走，出门上车，执辔三失。目茫然无见，色若死灰，据轼低头，不能出气"。人物的生动形象如在目前。后代的隐逸诗人、山水田园诗人颇受他的影响；诗人李白、陶渊明、嵇康、阮籍等也都受到庄子的很大影响。《庄子》散文的独特风格，对文学的影响是十分巨大的。

《左传》

作为一部史书，《左传》对当时社会生活和社会思想进行了全面的描述，对人们研究春秋时代的社会有很大的帮助。《左传》中表现出的民主思想、爱国主义思想、对统治阶级腐朽生活的暴露以及对殉葬制度的否定等，都有积极的、进步的意义。

《左传》更是一部杰作的文学作品。其最大的特点是善于描写复杂的战争。秦晋韩之战、晋楚城濮之战、吴楚柏举之战等，都是描写战争的典范。这些战争，过程很复杂，历时也较长，但作者总能将战前的准备、谋划、部署，战斗中双方力量的对比、变化以及胜败的原因、人事的处理等叙述得有条有理，紧凑生动。战斗中一些小插曲的描写，更是有声有色。

《左传》对人物性格的刻画也很生动。子产的善于辞令、敢做敢为；华元的懦弱无能、待人宽厚；子玉的骄横；公子弃疾的阴险；郑庄公的伪善，无不活灵活现，跃然纸上。《左传》文字精炼有力，在叙事的过程中，只用几句话就勾画出了人物的性格或该画出人物的内心世界，如僖公三十三年描写先轸的怒而忘形，成公二年描写高固的勇而过分，语言精炼，人物栩栩如生。

总之，《左传》无论在语言、结构以及人物性格的刻画等方面，都取得了杰出的成就，在我国文学发展史上影响较大。

《诗经》

《诗经》是我国文学史上第一部诗歌总集。它收集的是公元前11世纪西周初年到

春秋中叶（公元前 6 世纪）500 多年间的诗歌作品，共 305 篇，约在公元前 6 世纪前后编订成书。当时，人们称它为《诗》或《诗三百》，汉代统治者把它奉为经典，故称《诗经》。

《诗经》按音乐性质的不同，分为风、雅（大雅、小雅）、颂（周颂、鲁颂、商颂）。风即"国风"，大都是从 15 个诸侯国采集来的民歌；雅是宴礼乐歌，大多是周王室及贵族作品；颂是统治阶级祭祀祖先、天地的宗庙祭祀乐歌。在表现手法上，《诗经》全面运用了"赋、比、兴"的创作手法。所谓赋，是用铺叙其事或用直接抒写的手法进行创作；比是用比喻或比拟的手法进行创作；兴是用托物起兴的手法进行创作。赋、比、兴的表现手法，是《诗经》对中国诗歌艺术的杰出贡献。不仅如此，《诗经》的艺术技巧一直是中国古代诗人的学习典范，比如其常用的比拟、夸张、烘托、对比等修辞手法；隔句押韵的句尾韵，前句入韵后再隔句押韵的句尾韵等主要押韵格式。

《诗经》是我国诗歌的光辉起点，也是我国诗歌的源头。二千多年来，它一直流泽和灌溉着中国诗歌这条源远流长的长江大河，哺育着众多才华卓绝的文人墨客。它不仅是我国文化的一份宝贵遗产，而且早在古代就流传到日本、朝鲜、越南等国；18 世纪时，还传播到了欧洲。目前，世界上各种主要文字，都有了《诗经》的翻译本，《诗经》已成为世界文化宝库中的一份珍贵财富。

《楚辞》

《楚辞》是在《诗经》之后出现的一种新诗体，公元前 4 世纪诞生在我国南方的楚国。《楚辞》在形成过程中，受到了楚地民歌、音乐及民间文学的影响，带有浓厚的楚国地方色彩。

《楚辞》的作者屈原是我国历史上最受尊敬的伟大诗人之一，每年端午节，人们都要举行赛龙舟等活动纪念他。20 世纪 50 年代，屈原被推举为世界文化名人，受到了全世界人民的敬仰。他的主要作品有《离骚》、《天问》、《九歌》、《九章》等。《离骚》是一篇宏伟壮丽的政治抒情诗，全诗共 373 句，2490 字。诗人用血和泪的文字，讲述了自己的身世、品德和遭遇，倾诉了他对楚国命运的关怀和坚持理想的决心。他在诗中驾起玉龙，乘上彩车，在月神、风神和太阳神的护卫下，神游天上，追求理想。屈原的爱国热情和不屈精神激励了一代又一代的作家。全诗曲折变化，和谐完美，词章瑰丽，广泛运用比兴手法。诗人以香草象征自己的高洁，以男女关系比君臣关系，以众女妒美比群小妒贤等等，使全诗显得生动形象，丰富多彩。诗人驰骋想象，将神话传说、历史人物与自然现象编织成瑰丽多彩、奇特无比的幻想境界，表现自己追求理想的精神，具有浓烈的浪漫主义特色，又具有深刻的现实性，不愧为我国文学史上伟大的诗篇。

古代的六艺

六艺之说有二：（一）六艺者，礼、乐、射、御、书、数也。《周礼·保氏》："养

国子以道，乃教之六艺：一曰五礼，二曰六乐，三曰五射，四曰五御，五曰六书，六曰九数。"（二）六艺即六经，谓《易》、《书》、《诗》、《礼》、《乐》、《春秋》也。

周代教育贵族子弟的六种科目。"艺"为"艺能"之意，即礼、乐、射、御、书、数。礼包含政治、道德、爱国主义、行为习惯等内容；乐包含音乐、舞蹈、诗歌等内容；射是射箭技术的训练；御是驾驭战车的技术的培养；书是识字教育、书法；数包含数学等自然科学技术及宗教技术的传授。其萌芽在夏代已见端倪，经商代，至周而逐步完善。

"六艺"教育的特点是文、武并重，知能兼求和注意到年龄的差异及学科的程度而教育有所别。"六艺"中礼、乐、射、御，称为"大艺"，是贵族从政必具之术，在大学阶段要深入学习；书与数称为"小艺"，是民生日用之所需，在小学阶段是必修课。当时，庶民子弟只给予"小艺"的教育，唯贵族子弟始能受到"六艺"的完整教育，完成自"小艺"至"大艺"的系统过程。"六艺"服务于阶级需要，但也反映了教育的普遍规律，对后世产生深远的影响。

秦汉文学

乐府诗

乐府，本义是音乐机关。乐府一名，最早见于汉初，汉惠帝时有"乐府令"，但扩充为大规模的专署，则始于汉武帝。乐府的主要任务是训练乐工、谱曲、组织歌乐表演，并大量收集民歌、编写歌辞。乐府机关所收集、谱曲的民歌，叫做乐府诗，也简称乐府。

汉代乐府民歌不仅具有丰富的内容，而且具有高度的思想性。它们广泛深刻地反映了两汉人民的痛苦生活及思想感情，其中有对阶级剥削和压迫的反抗。如《病妇吟》所反映的便是在残酷的剥削下，父子不能相保的悲剧。还有对残酷的战争和繁重的徭役的揭露，如《十五从军征》："十五从军征，八十始得归。道逢乡里人：'家中有阿谁?''遥望是君家，松柏冢累累。'"描写一个老兵长期服兵役的苦难。也有对封建礼教和封建婚姻制度的抗议。

汉乐府民歌的最大特点是它的叙事性，这一特点是由它的"缘事而发"的宗旨所决定的。诗中往往通过人物的语言和行动来表现人物性格，语言朴素自然而带感情；没有固定的章法、句法，长短随意，整散不拘，形式灵活多样。民歌多数是现实主义的描写，也有的运用了浪漫主义的表现手法。如抒情小诗《上邪》那种山洪暴发似的激情和高度夸张，便都是浪漫主义的表现。总之，通过汉乐府民歌，我们可以听到当时人民自己的声音，看到当时社会生活图画，它是汉代社会全面的真实的反映。

《战国策》

《战国策》是战国时期的一部国别史。上接春秋，下至秦并六国，约 240 年（前460～前220）的史事。《战国策》的基本内容是谋臣策士攻城略地的策划，纵横捭阖的说辞，反映了各诸侯之间尖锐复杂的矛盾冲突。文笔恣肆生动，酣畅淋漓。雄辩的论说，刻骨的讽刺、耐人寻味的幽默，无不各尽其妙地构成了《战国策》语言的独特风格。苏秦、张仪、陈轸等人的游说辞，司马错的论伐蜀、淳于髡的滑稽、邹忌的讽齐王等，在语言的运用上都非常突出。《战国策》的每一段文章都几乎是一篇完整的故事，如苏秦连横说秦惠王、冯谖客孟尝君、秦宣太后爱魏丑夫等。书中对人物性格的刻画是深刻而具体的，写英雄，则气势磅礴，旁若无人；画小丑，则丑态百出，面目可憎。如荆轲在刺杀秦王的生死关头，却是谈笑自若，对答如流，不把不可一世的秦王放在眼里，他的慷慨激昂、英勇机智不能不叫人钦佩。而苏秦则是另一种形象。当他游说不成而回家时，"赢滕履蹻，负书担橐，形容枯槁，状有归（愧）色。归至家，妻不下纴，嫂不为炊。父母不与言"。活脱脱一副丧家之犬的形象。此外，《战国策》中多用寓言小故事，如"献不死之药"、"狐假虎威"、"骥遇伯乐"等，都写得短小精巧，寓意深刻。

《史记》

《史记》是我国第一部纪传体通史，西汉司马迁著。约于汉武帝太初元年（前104年）至征和二年（前91年）间写成。记事上自传说中的黄帝，下至汉武帝太初，首尾达三千年左右。全书130篇，五十二万六千五百字。内分"本纪"十二篇，按帝王世序和年代记述政治上重大事件和帝王事迹；"表"十篇，用表格谱列历代史实；"书"八篇，分别叙述礼乐、天文、历法、水利、经济、文化等方面的发展和现状；"世家"三十篇，主要是诸侯、王的史实记载；"列传"七十篇，主要记载官吏、名人及一部分下层人物的事迹。

《史记》取材广泛，除参考《左传》、《国语》、《战国策》、诸子百家书以外，还注重实地考察资料的使用，构成一部"究天人之际，通古今之变，成一家之言"的伟大著作。《史记》的思想内容是丰富深刻的，它一方面揭露了统治者及其爪牙的无比丑恶，另一方面表达了人民的思想感情和愿望，歌颂人民及其领袖的起义反抗，以及可歌可泣的爱国英雄和救人困急的侠义之士，表现了我们伟大民族的优良传统和品质。

《史记》中的人物形象丰富饱满、生动鲜明，在语言的运用上也有极大的创造，善于用符合人物身份的口语表现人物的精神态度和性格特点。《史记》无论是在史学上，还是在文学史上，都给予了后世以无穷的启示和深远的影响。在史学方面，它是历代"通史"和"正史"的典范，特别是它的体裁形式，一直被《汉书》以后的一切正史所沿用。在文学方面，传记文学的形式、体裁及文笔对后世散文乃至小说等文学

样式都产生了巨大的影响。

《孔雀东南飞》

《孔雀东南飞》是汉乐府民歌中的长篇叙事诗。它原名《焦仲卿妻》，最早见于《玉台新咏》。全诗三百五十余句，一千七百多字。写庐江小吏焦仲卿和妻刘兰芝受封建礼教和封建家长的压迫而致死的悲剧，有力地揭露了封建礼教和封建家长制的罪恶，同时热烈地歌颂了兰芝夫妇忠于爱情、宁死不屈地反抗封建恶势力的斗争精神，表达了广大人民争取婚姻自由的必胜信念。由于长诗提出的是封建社会里一个极其普遍的社会问题，就使这一悲剧具有高度的典型意义，感动着千百年来的无数读者。

全诗语言生动自然，剪裁繁简得当，结构完整紧凑，人物形象的塑造尤为突出，具有很强的艺术表现力。它是汉乐府叙事诗发展的高峰，也是我国文学史上现实主义诗歌发展中的经典力作。

唐宋文学

初唐四杰

王勃、杨炯、卢照邻、骆宾王四人生活在唐高宗至武则天当政期间，他们以诗文"齐名天下"，这时正是初唐时期，所以被称为初唐"四杰"。当时的文坛受齐梁形式主义文风的影响，"争构纤微，竞为雕刻"，几乎到了"骨气都尽，刚健不闻"的地步。宫廷诗人上官仪作诗以"绮错婉媚为本"，不外是些专写纸醉金迷的宫廷诗和歌功颂德的应制诗，形式上追求华丽、婉媚。这种诗竟风靡一时。王、杨、卢、骆的诗歌创作不为时流所左右，他们的诗与形式主义的"上官体"相比，另有一种清新的气息。从题材来说，突破了宫廷诗和应制诗的束缚，接触了一些社会现实，如将士的戍边，士子的宦游，上层社会的奢侈，弃妇、宫娥的痛苦等等。从思想性来说，"四杰"的诗比起应时娱乐的"上官体"严肃得多。他们诗歌所反映的作者渴望建功立业的进取精神和遭受打击排挤的无限感慨，是以前形式主义诗歌所没有的。在诗歌的艺术技巧方面，他们都在五言律诗方面取得了可喜的成绩，五言八句的律诗形式经过他们的手开始定型化了；他们反对"以繁词为贵"，强调诗歌意境的创造和语言的准确生动。总之，王、杨、卢、骆是初唐时期文坛上的四颗明星，是声律和风骨兼备的唐诗的开创者。所以闻一多称之为"唐诗开创期中负起了时代使命的四位作家"。

王维"诗中有画"

王维，字摩诘，太原祁（今山西祁县）人。王维的诗保留下来的有四百多首，大

致可以看出他前期后期诗风的不同。像盛唐许多诗人一样，他前期也写了一些关于游侠、边塞的诗；后期的大量山水田园诗的思想意义并不大，主要是写隐居终南的闲情逸致的生活。诗中渗透着他对隐居生活的情趣。

王维的诗在艺术上有很高的成就。他特别善于描写自然景物，既能概括地写雄奇壮阔的景物，又能细致入微地刻画自然事物的动态。正因为他观察自然的艺术本领很高，所以能够巧妙地捕捉适于表现生活情趣的种种形象，构成独到的意境。例如《山居秋暝》："空山新雨后，天气晚来秋。明月松间照，清泉石上流。竹喧归浣女，莲动下渔舟。随意春芳歇，王孙自可留。"诗人描写空山雨后的秋凉，松间明月的清光，石上清泉的声音，浣纱归来的女孩在竹林里的笑声，小渔船缓缓地穿过荷花的动态，这一切和谐完美地融合在一起，好像是一支恬静优美的抒情乐曲，又像一幅清新秀丽的山水画，给人以丰富新鲜的感受。再如《鹿柴》："空山不见人，但闻人语响。返景入深林，复照青苔上。"诗人写空山中偶然听到的人声，深林里一缕照到青苔上的斜阳，像一幅鲜明的画面，给人以无比清幽的美感。所以苏轼曾说："味摩诘之诗，诗中有画；观摩诘之画，画中有诗。"的确说出了王维山水田园诗最突出的艺术特点。

"诗仙"李白

李白，字太白，是盛唐时期的伟大诗人。他诞生于中亚的碎叶城（前苏联的托克马克城），5岁时随父亲迁居到四川彰明县。他生长在富商家庭，读书作诗，轻财爱侠，青年以后喜欢旅行，足迹遍及名山大川。他有治国平天下的政治抱负，想干一番轰轰烈烈的事业。四十二岁那年，通过朋友推荐，他被唐玄宗征召入京。他初进长安城，就去拜访当时文坛的名人贺知章，拿出新作《蜀道难》来请教。据说贺知章读完这篇作品，完全被这首长诗折服了，惊叹诗人的出众才华，并称诗人为天上下凡的仙人，即"谪仙"。从此李白的诗名更广泛地传播开了。

李白之所以被人称为"谪仙"、"诗仙"，主要是因为他在诗中描绘了自己轻视世俗、飘逸洒脱的形象。他一生写了近千首诗，其中很多表现了诗人的远大理想，对民生疾苦的同情，对官场腐败的憎恶，爱憎极为鲜明。如"仰天大笑出门去，我辈岂是蓬蒿人"，表现了他的自信和豪情。"安能摧眉折腰事权贵，使我不得开心颜！"表现了他的心高志大和自尊。"黄金白璧买歌笑，一醉累月轻王侯"，表现了他对官场的蔑视。他用蔑视世俗、飘逸洒脱表现对现实的不满，这就给人一种绝世超凡、如处仙界的印象。李白之所以被称为"诗仙"，还因为他在悲愤孤寂之时追求成仙得道，求得精神的暂时寄托，这也给李白的诗歌增加了超脱的色彩。

李白诗歌中较多地运用浪漫主义的表现手法，如写黄河："黄河之水天上来，奔流到海不复回。"写庐山瀑布："飞流直下三千尺，疑是银河落九天。"借助非现实的幻想，来表现诗人那喷薄欲出的激情，在《蜀道难》等名篇中表现得特别突出。这种高度浪漫的表现手法，超越天外的意境给人以飘飘欲仙的感觉。

"诗圣" 杜甫

杜甫，字子美，生于河南巩县一个没落的官僚地主家庭。杜甫是我国文学史上伟大的现实主义诗人。他一生写了一千四百多首诗，博得后人广泛的赞誉。他的诗不仅具有丰富的社会内容，鲜明的时代色彩和强烈的政治倾向，而且充溢着热爱祖国、热爱人民的崇高精神。他的诗歌反映了唐代由盛转衰时期的社会面貌，成为那个时期阶级斗争、民族斗争和统治阶级内部斗争的一面镜子。他的这类脍炙人口的诗歌很多，如《兵车行》反映了朝廷扩边战争给人民带来的苦难；《丽人行》反映了统治集团的奢侈荒淫；《自京赴奉先县咏怀五百字》深刻地指出当时社会贫富悬殊的现实："朱门酒肉臭，路有冻死骨。"这也是对整个封建社会阶级对立的概括。再如《春望》等诗表现了诗人对战乱的憎恨和对家破人亡的悲痛。"三吏"、"三别"等诗反映了安史之乱对广大农村的祸害。

杜甫大量的诗篇具有高度的艺术性。杜甫善于从丰富的社会生活中提炼主题，从普遍现象中概括出本质，塑造出许多具有时代特征的典型形象，并寄寓了自己的爱憎感情。在他的笔下，京城、山村、战场、旅途等等环境无不逼真如画。他善于运用细节描写、气氛渲染及对话等表现手法，并将叙述、描写、议论、抒情有机地结合起来。诗人的语言运用达到了炉火纯青的地步，典雅的文学语言、质朴的民间口语都被加以恰当地运用。在诗歌体裁方面，他各体兼善，尤擅律诗。总之，杜甫的诗歌创作不仅表现了明显的进步倾向，而且在艺术上也是我国古代现实主义诗歌的集大成，对后代文学产生了巨大影响。人们称杜甫的诗为"诗史"，是"千古绝唱"，称誉杜甫是"诗学宗师"、"诗圣"。

"三吏"、"三别"是杜甫现实主义诗歌的杰作。它真实地描写了特定环境下的县吏、关吏、老妇、老翁、新娘、征夫等人的思想、感情、行动、语言，生动地反映了那个时期的社会现实和广大劳动人民深重的灾难和痛苦，展示给人们一幕幕凄惨的人生悲剧。

白居易的讽喻诗

白居易，字乐天，晚年居香山，自号香山居士，原籍太原，后迁下邦（陕西渭南县）。他出生于一个小官僚家庭。他的青少年时代是在颠沛流离中度过的，这使他接近了人民，对他的诗歌创作的现实主义起着重大的作用。

白居易是唐代诗人中创作最多的一个。他曾将自己的诗分为四类：一讽喻、二闲适、三感伤、四杂律。在这四类诗中，最具有思想价值和艺术价值的是讽喻诗。"讽喻"的意思就是通过描述某件事物来说明一个道理，使人明白，带有讽谏之意。诗人写作讽喻诗的主要意图就是通过某些典型事件揭露弊政，使当权者有所认识，从而改善政治。讽喻诗中，以"新乐府"五十首和"秦中吟"最著名。讽喻诗从"惟歌生民

病"出发，最大特点是广泛地反映人民的疾苦，并表示极大同情。如在《杜陵叟》中表示了对农民的深厚同情："剥我身上衣，夺我口中粟。虐人害物即豺狼，何必钩爪锯牙食人肉！"这也是诗人对不平社会的愤怒鞭挞。诗人曾一语道破人民疾苦的根源："一人荒乐万人愁！"因此，讽喻诗的另一个特点就是对统治阶级的"荒乐"及弊政的揭露。另外，讽喻诗主题专一，事件典型。一首诗只写一件事，启发人们以小见大，联系到重大的政治问题。为了达到这个目的，有些诗还在题目下加了小序，点明题意，如《卖炭翁》的小序说"苦宫市也"。《杜陵叟》从千万个受剥削的农夫中选取杜陵县一个老头子的遭遇来揭露官吏的横征暴敛，诗的小序说："伤农夫之困也。"讽喻诗语言通俗，平易近人。这种"意深词浅，思苦言甘"的语言风格使得白居易的诗广泛流传。他在给朋友的一封信上说：自京城至江西，三四千里之间，乡校、佛寺、旅馆、舟船之中都题有他的诗，市民、和尚、寡妇、处女也常常吟咏他的诗，语言通俗易懂是讽喻诗具有强大生命力的重要因素。

柳宗元的寓言文

柳宗元，字子厚，河东（今山西永济县）人，青年时期就显露出渊博的学识和惊人的才华。他的寓言文和游记特别受到后人的称赞。

柳宗元寓言文的内容主要是针砭社会弊病，隐晦地抨击当权者，对自己受迫害、被排挤的处境表示了极大的不满。《三戒》、《负蝂传》、《罴说》、《愚溪对》等是其寓言文的代表作。《三戒》由序文和"临江之麋"、"黔之驴"、"永某氏之鼠"三个故事组成。"临江之麋"写麋依恃主人的宠爱，终被野犬所食。"黔之驴"写驴子这个庞然大物虚有其表，毫无本领，终被小老虎吃掉。"永某氏之鼠"写老鼠利用主人因犯忌而对其宽容姑息，肆无忌惮地为非作歹，一旦换了主人，老鼠终被消灭净尽。《三戒》并不是泛泛地设喻戒人的趣味作品，文中的麋鹿、驴子、老鼠正是当时依仗权势、自以为是、外强中干、肆意作恶的官僚及其帮凶的写照。《三戒》的讽刺艺术是很高明的。作者善于塑造鲜明的形象，并通过形象来表达深刻的思想，往往使用先扬后抑的笔法让讽刺对象出尽洋相，使其显得可笑可悲。柳宗元的寓言文比起诸子散文中的寓言片断来，内容丰富、情节曲折动人，表现手法多样，所以在文学史上有不可低估的意义。

刘禹锡的民歌体乐府诗

刘禹锡，字梦得，洛阳（今河南洛阳）人，是中唐时期著名的诗人、散文家。一生写了七百多首诗，其中有乐府诗一百首左右。在他的乐府诗中，以民歌调名为题的，如《竹枝词》、《杨柳枝词》、《浪淘沙词》等，历来脍炙人口。

从诗的内容上说，这批诗反映了当时社会，尤其是民间生活的某些方面。有的描绘了山地、乡村、水上人民的风俗与劳动生活，有的表现了男女之间纯真、热烈的爱

情，具有浓郁的生活气息。例如《竹枝词》第十首："杨柳青青江水平，闻郎江上唱歌声。东边日出西边雨，道是无晴却有晴。"诗中一语双关，用天气的"晴"与"不晴"谐情郎的"有情"与"无情"，表现了一个多情女子的复杂心情。这类诗歌为人们研究中唐的民情风俗提供了生动的材料。另外，这类乐府诗中有的还表现了诗人在政治斗争中深沉的思想和积愤。从形式上说，这些诗歌摆脱了文人诗的书卷气，具有民歌刚健清新的特色。诗中大量使用民歌中常见的比兴手法、章法及谐音双关等，使诗歌情趣盎然，意味无穷，音韵和谐，琅琅上口，给人以高度的音乐美感。

苏轼的豪放词

苏轼，字子瞻，号东坡居士，四川眉山人。他出身于一个有文化修养的家庭，父亲苏洵早有文名。母亲能教他读《汉书》。由于家庭的教育，前辈的熏陶以及自己的刻苦学习，青年时期的苏轼就具有广博的历史文化知识和多方面的艺术才能。他的诗、词、散文里所表现的豪迈气象、丰富的思想内容和独特的艺术风格，代表了北宋文学的最高成就。

苏轼的词有三百多首，与诗相比，他的词有更大的艺术创造性。它进一步冲破了晚唐五代以来专写男女恋情、离愁别绪的旧框子，扩大词的题材，提高词的意境，把诗文革新运动扩展到词的领域里去。诸如怀古、感旧、记游、说理等诗人所惯用的题材，都可以用词来表达，这就使词摆脱了仅仅作为乐曲的唱词而存在的状态，成为可以独立发展的新诗体。比如《念奴娇·赤壁怀古》描写了赤壁战场的雄奇景色和周瑜等英雄人物形象，给人以壮丽的感觉。其中流露的"人间如梦"的消极思想掩盖不了诗中热爱生活的乐观态度和一心要为国建功立业的豪迈心情。《江城子·密州出猎》写他在射猎中所激发的想为国杀敌立功的壮志。《水调歌头·明月几时有》中幻想琼楼玉宇的"高处不胜寒"，再转向现实，表达了对生活的热爱。

苏轼词在语言上改变了花间派镂金错采的作风，多方面吸收陶潜、李白、杜甫等人的诗句入词，并适当地运用某些口语，给人一种清新朴素的感觉。为了充分表达内容，有时甚至突破了音律上的束缚。苏轼改变了晚唐五代词家婉约的作风，表现了作者豪迈奔放的感情和坦率开朗的胸怀，在词坛上异军突起，令人耳目一新，成为豪放词派的开创者。

唐宋八大家

"唐宋八大家"，简称"八大家"，指唐、宋两代八个散文作家，有唐代的韩愈、柳宗元（并称"韩柳"）和宋代的欧阳修、苏洵、苏轼、苏辙（并称"三苏"）、王安石、曾巩。明代初年，朱右选韩、柳、欧阳等人之文为《八先生文集》，"八家"之名，即始于此。明中叶唐顺之所纂《文编》，唐宋文亦仅取"八家"。稍后，茅坤本朱、唐之说，选辑"八家"的作品为《唐宋八大家文钞》，其书颇为流行，"唐宋八大

家"之名亦广为传诵。

安史之乱给唐王朝以沉重的打击，德宗、宪宗两朝出现了某种转机，有识之士以为中兴有望，致力于改革者不乏其人。政治上有"永贞革新"，诗坛上有白居易的"新乐府运动"，散文领域则有韩、柳倡导的"古文运动"。

韩愈的古文写作理论，一是"文以载道"，其"道"的含义除儒家伦理外，还包含"物不得其平则鸣"的因素；二是反对"骈四骊六"，提倡单行散句的先秦两汉散文，尤为注重"词必己出"和"文从字顺"。

他的说理文感情充沛，态度鲜明。《原毁》、《师说》、《进学解》都是脍炙人口的佳作。他的叙事文成就更高，影响也更大。《柳子厚墓志铭》文情并茂，卓绝一代。

他的散文成就是多方面的。他把单行散句的散文由文学扩展到一切应用文领域，与骈体文形成全面对抗的形势，开创一代文风，功不可泯。

柳宗元散文的第一项成就是寓言小品，《三戒》是广为传颂的名篇，妇孺皆知。他的山水游记也有较高成就，《永州八记》最为著名。他的记叙文多是有感而发的，如《捕蛇者说》就是感于"赋敛之毒有甚于是蛇"而写。在《童区寄传》中，他把同情放在区寄一边，将他写成反抗强暴的英雄，已被搬上了荧屏。他的说理文也很精彩，《封建沦》、《天说》等都是具有深刻意义的篇章。

欧阳修的散文、诗、词均有特色，但词不如诗，诗不如文。他的散文政治倾向性强，《与高司谏书》是其代表作。

景祐三年（公元1036年），范仲淹言事触怒宰相吕夷简。吕夷简以"越职言事，荐引朋党，离间君臣"为名，贬范到饶州。右司谏高若讷依附吕夷简，诋诮范仲淹。欧阳修写信给高，痛斥他"不复知人间有羞耻事"。全文大义凛然，痛诋范仲淹的反对派。揭露高若讷以"三疑而后决"，断定高若讷"非君子也"。行文曲折流畅，义正词严，咄咄逼人。高见信后恼羞成怒，上报宰相和仁宗，欧阳修因此被贬为夷陵令。

他的散文还具有深刻的哲理性。如《伶官传序》提出的"忧劳可以兴国，逸豫可以亡身"，"祸患常积于忽微，而智勇多困于所溺"等见解，不仅对帝王，对"庶人"也有警戒意义。

浓郁的抒情性是欧阳修散文的另一特色。《醉翁亭记》围绕"乐"字写景叙事，在叙事写景中抒情。全文用说明句，而句式结构多变，于不变中求变，层层递进，渐入佳境，是我国散文史上不可多得的佳作。

被列宁称之为"11世纪中国的改革家"的王安石，虽在政治上失败了，但他那种"天变不足畏，祖宗不足法，人言不足恤"的改革精神，对后代改革者具有深刻的启示作用。

他的散文以拗折峭劲著称。峭劲的代表作是《答司马谏议书》，简洁强劲，英气逼人。《读＜孟尝君传＞》是拗折的范例，很有气势。

游记散文《游褒禅山记》将叙述与哲理融合为一体。身在山中，神游象外，不畏

艰阻、百折不挠的精神，于行文中灼灼可见。

王安石的文章充满了英气、锐气、正气，是一大特色。

曾巩为王安石所推许。散文以平易见长。有些文章对当时在位者的因循苟且表示不满，主张在"合乎先王之意"的前提下对"法制度数"进行一些改易更革。在"唐宋八大家"中，其成就不如另外几位。

"三苏"指北宋文学家苏洵与其子苏轼、苏辙。洵称老苏，轼称大苏，辙称小苏。其中以苏轼的成就为最高，在北宋诗、词、文的各方面均占有重要的地位。

苏洵，字明允，眉州眉山（今四川眉山）人。生于 1009 年，死于 1066 年。由于欧阳修的推许，以文章著名于世。他在文章中主张抵抗辽的攻掠，对大地主的土地兼并、政治特权均有所不满。为文语言明白畅达，笔力雄健。

苏轼，字子瞻，号东坡居士。生于 1036 年，死于 1101 年。幼年受母亲的熏陶。公元 1057 年，参加进士考试，主考官欧阳修大为赏识，说"他日文章必独步天下"，又说："老夫当避此人，放出一头地。"王安石变法，他有不同政见，要求到外地做官。司马光尽变新法，改行旧法，他又主张"不可尽改"，又不容于朝廷，出知杭、颍二州。哲宗时再用新党，他又成为打击对象，贬到英州、惠州、琼州（今海南省琼州）。宋徽宗即位后，大赦天下，他遇赦北上，病逝于江苏常州。

苏轼一生仕途坎坷，多灾多难。但他并不颓唐，更不绝望。他重视现实，关心现实，建身立法，都尊重实际。他还关心人民疾苦，多为人民做好事。如在杭州任内兴水利、浚西湖、筑苏堤，至今被传为佳话。他又善于自我解脱，身处逆境，能泰然处之。

苏轼学识渊博，多才多艺。他不仅是一个诗、词、文兼擅的文学家，还是著名的画家和书法家。

首先，他在词史上有开创性的功绩。他不仅扩大了词的题材范围，而且于婉约派，另标新风，形成豪放派，以刚健之气震撼了北宋词坛。《念奴娇·赤壁怀古》借历史以抒怀，壮志豪情，一气奔纵，成为千古传诵的名篇。

其次，他的散文如行云流水，行于所当行，止于不可不止。"涣然如水之质，漫衍浩荡，则其波亦自然而成文。"前后两篇《赤壁赋》有较好的体现。

再次，他的诗"出新意于法度之外，寄妙理于豪放之外"。李白之后，诗人中唯苏轼的豪放最为突出。"游人脚底一声雷，满座顽云拨不开"，"黑云翻墨未遮山，白雨跳珠乱入船"，"断弦离柱箭脱手，飞电过隙珠翻荷"，无一不显示出一种豪迈、奔放、雄伟的气势。

小苏——苏辙，字子由，号颍滨遗老。生于公元 1039 年，死于 1112 年。文学上的成就不及父兄，其散文亦自成一家。

唐诗和宋词

唐代是我国古典诗歌的全盛时期。在不到三百年的时间里，唐诗的创作达到了非

常高的水平，产生了许多著名的诗人和诗作。流传到今天的，有48900首唐诗和2300多位诗人的名字。唐代最著名的诗人是李白和杜甫，他们都是具有世界声誉的大诗人。

唐诗一直受到我国人民的喜爱，许多诗歌连儿童都能背诵，如《静夜思》、《春夜喜雨》等。"欲穷千里目，更上一层楼"，"黄河之水天上来"等唐诗名句，经常被人们引用。唐诗的普及读本《唐诗三百首》深受中外读者欢迎。

唐代诗歌不仅达到了我国诗歌史的顶峰，而且也是世界诗歌宝库中的奇珍异宝。

唐诗的形式和风格是丰富多彩、推陈出新的。它不仅继承了汉魏民歌、乐府传统，并且大大发展了歌行体的样式；不仅继承了前代的五、七言古诗，并且发展为叙事言情的长篇巨制；不仅扩展了五言、七言形式的运用，还创造了风格特别优美整齐的近体诗。近体诗是当时的新体诗，它的创造和成熟，是唐代诗歌发展史上的一件大事。它把我国古曲诗歌的音节和谐、文字精炼的艺术特色，推到前所未有的高度，为古代抒情诗找到一个最典型的形式，至今还特别为人民所喜闻乐见。

词的发展与音乐的发展有密切的关系。词是有了乐谱以后，按谱而填的。每一首词都有一个词调，或叫词牌，如人们所熟知的《沁园春》、《念奴娇》等。由于配乐的不同，每首词的句数、字数、平仄、押韵等都有一定的格式。词和诗分章、文分段的叫法不一样，每段叫一"片"，即音乐奏过了一遍，就像现在的歌曲，一首曲子、歌词分几段一样。最常见的词分为两段，上片、下片，又叫上阕、下阕。

词在宋代的繁荣是空前绝后的。仅从现存的词集来看，词人有200多位，词牌就达870多个，词作数量之庞大就可想而知了。宋初词坛基本上沿袭了晚唐、五代"花间派"的词风，只有范仲淹和张先的词透露了词风转变的趋向。到了柳永，词风有了转变，他不仅发展了长调的体制，而且善于吸取民间俚俗的语言和铺叙的手法。而真正使词风转变的是"一洗绮罗香泽之态，摆脱绸缪宛转之度"的北宋中叶的苏轼。苏轼"以诗为词"，并把词看作同诗一样具有言志咏怀的作用，解放了词的内容和形式，创立了"豪放派"。值得注意的是北宋后期以周邦彦等人为代表的"大晟词人"，又使词风走上了"婉约派"的回头路。然而由于他们精通音律，对词的音律的创造和发展确是做出了一定的贡献。

如果说宋朝是词的黄金时代的话，那么真正标志宋词发展最高峰的则是南宋辛弃疾的词。他和陆游并肩站在南宋文坛，高唱爱国主义的战歌，成为光照千古的"双子星座"。辛弃疾的文学创作以词为主，现存的《稼轩词》有词作620余首，居两宋词人之冠。他的词有慷慨激昂的爱国精神的抒发，有淳朴、宁静的农村生活的吟咏，也有湖光山色的描绘，而爱国思想则如一根红线贯串于他的全部作品中。在词的艺术上，辛弃疾继承发展了苏轼豪放的词风，扩大了文学语言的运用范围（诗、散文、骚文、民间口语尽可入词中），他的作品在唐宋词中达到了最高的艺术成就。

南宋中叶以后兴起的以姜夔、史达祖、吴文英为代表的"格律词派"（或称"风雅词派"），对后世词作也产生了一定的影响。他们的词格律精严，琢句精工，音调谐

婉，却是沿着婉约派词人的唯美主义、形式主义倾向而越走越远。至此，词逐渐走向了衰落，尽管元、明、清代也出现过一些较有名气的词人，但终因摹拟前人之词风而未能使词坛再兴。

唐宋传奇

"传奇"这一名称最早出现于晚唐，当时的小说家裴铏把自己写的一部小说集，定名为《传奇》。根据目前掌握的史料看，这是唐代第一次采用"传奇"这一词语。

由于裴铏的《传奇》在唐人小说中具有一定的代表性，再加上"传奇"这一名称简明浅显地概括了唐人小说"传写奇事"这一特色，到宋以后，人们就把这种体裁的唐宋小说，统称为"传奇"了。这种提法最初见于宋代陈师道的《后山诗话》，其中谈到：北宋时，范仲淹作了一篇《岳阳楼记》，当时尹师鲁读了，批评说："传奇体耳！"这说明在北宋初年，"传奇"已经成为一种文体的总称。把唐宋小说称为"传奇"，这是"传奇"的第二个含义，也被称为唐宋传奇。

唐宋传奇对后世文学，特别是说唱文学和戏曲，产生了巨大的影响。它在艺术上创造出许多生动美丽的人物与故事，成了后世戏曲作家汲取题材的宝库，所以宋元戏文、诸宫调、元人杂剧等，因内容与唐宋传奇有密切的关系，也有时被称为"传奇"。

"传奇"在中国文学史上的不同时期有不同含义。到明清时期专指以唱南曲为主的一种戏曲形式。"传奇"戏继承了宋元南戏的体制并有所发展，并吸取了北曲杂剧的一些特点，形成了内容比较完整、曲调更加丰富的长出戏曲，并移用了"传奇"这一名称。

著名"传奇"作品有明代汤显祖的《牡丹亭》、清代洪升的《长生殿》和孔尚任的《桃花扇》等，其中以《牡丹亭》的成就最为突出。作品通过名门宦族之女杜丽娘因情生梦，与柳梦梅梦中相会，因梦而病，由病而死，最后又因情死而复生，最终与柳梦梅结成了伉俪。作品通过这一曲折离奇的爱情故事，热情歌颂了反对封建礼教，追求自己的幸福爱情和强烈的个性解放的精神。

由于"传奇"具有上述种种含义，容易混淆，人们就常常用"唐宋传奇"来指唐宋短篇小说，而用"明清传奇"来指明清戏曲。

元、明、清文学

元代杂剧

杂剧，是戏曲的一种，一般专指元代戏剧。元杂剧是在金院本和诸宫调的直接影响下，融汇各种表演艺术形式而成的一种完整的戏剧形式，并在唐宋以来话本、词曲、

讲唱文学的基础上创造了成熟的文学剧本。

作为一种成熟的戏剧，元杂剧在内容上不仅丰富了久已在民间传唱的故事，而且还广泛地反映了当时的社会现实，塑造了一系列下层被压迫者的形象，歌颂了他们勇敢不屈的反抗斗争。少数作品表达了作者和人民的美好愿望，充满了乐观主义精神。

在艺术方法上，现实主义是其主流，而少数优秀作品的现实主义又往往与浪漫主义结合在一起。杂剧的语言是以北方民间口语为基础写就的，具有质朴自然、生动活泼的特点。元杂剧把歌曲、宾白、舞蹈、表演等有机地结合起来，开始形成了具有独特民族风格的戏曲艺术形式。它的组织形式有一定的惯例。在结构上一般是一本四折演一完整的故事，只有个别是一本五折、六折或多本连演。每本戏只有一个主角，男主角称正末，女主角称正旦，次要角色还有净、丑、副净、副末等。

元杂剧的特点是：剧作家多是较为贫困的知识分子，和下层劳动人民有着较密切的联系，因此在他们的作品里能真实地反映人民群众的生活情调、思想感情和愿望；元杂剧所反映的生活面要比以前的戏剧来得广泛深入，上自最高的皇帝，下至平民百姓，广泛地出现于作家笔下；元杂剧不仅反映了一般的社会生活现象，而且还表现了封建社会中某些本质的事物，如劳动人民进行的种种反抗、抨击嘲笑了统治阶级及其帮凶爪牙的凶残，体现了较为进步的政治理想。

元杂剧通常由四个套曲或四折组成，杂剧的唱词几乎完全是由一个角色从头唱到底，剧中的几个角色往往由一个演员扮演；音乐曲调主要由北方民歌、西北少数民族乐曲组成，规定每折只能用同一个宫调中十支以上的曲子组成一套，配合动作、舞蹈、对话来表现人物性格，推动剧情进展；其唱词要求严格而又富于变化，曲文多采用当时北方人的口语，通俗、朴素、生动自然，生活气息浓厚。

随着历史的发展，元杂剧这种艺术形式逐渐衰微了，但它的历史作用并未随之消失。元杂剧在中国戏曲史上将永远占有光辉的一页。

四大名著之《三国演义》

《三国演义》是我国第一部章回历史小说，它是明、清长篇历史小说中流传最广、影响最大、成就最高的一部。由元末明初罗贯中根据民间传说和有关三国故事的话本、戏曲、陈寿《三国志》与裴松之注再创作而成。小说比较真实地反映了东汉末年动乱的社会现实，深刻地揭露了封建统治阶级内部复杂尖锐的矛盾斗争和封建统治者残酷屠杀人民的凶残本性。

《三国演义》将古代战争描写得有声有色、引人入胜，这在我国古典小说中是十分罕见的。由于作者善于从战略的眼光分析各个战役，所以对各个战役的描写不是平分秋色，而是主次分明、重点突出。小说重点描写了官渡之战、赤壁之战、彝陵之战等大战役。比如彝陵之战是蜀由盛而衰的转折点，因此作者泼墨如水，作了淋漓尽致的描写，而对一些与全局关系不大的战争则惜墨如金，一笔带过。在几个大战役之间

又穿插几个小战役的描写，使战争的场面奔泻千里而又起伏萦回，百态千姿。作者还善于把握各个战役的特点，根据战争的不同情况采用不同的写法，如官渡之战，袁、曹兵力悬殊，曹军处于劣势，又是远征，急于速战，因此突出粮食问题，着重描写曹操如何善于用人、用计，火烧袁军粮仓，出奇制胜。作者在描写战争的过程中还善于处理斗智斗勇的关系，人和物的关系，动和静的关系，从而把战争表现得丰富多彩，摇曳多姿。小说描写了四百多个人物，长期以来脍炙人口的不下几十个，这些人物描写得形象生动、个性鲜明。如曹操既奸诈阴险，又有雄才大略；关羽忠义勇武，而又恃才骄傲；张飞粗豪直率，又有精细之处；孔明足智多谋，鞠躬尽瘁；周瑜机智果敢，但又气量狭窄……这些都使小说增色不少。《三国演义》的成就是多方面的，可以说，它是我国小说发展史上一座重要的里程碑。

四大名著之《水浒传》

元末明初，和《三国演义》同时出现的有《水浒传》。它是一部著名的描写农民起义的长篇小说，是施耐庵、罗贯中在宋元以来广泛流传的民间故事、话本、戏曲的基础上再创作而成的。《水浒传》通过生动的艺术描写反映了我国历史上农民起义发生、发展直至失败的整个过程，深刻地挖掘了起义的社会根源，成功的塑造了起义英雄李逵、鲁智深、武松、阮氏三雄、解珍、解宝等光辉形象，并通过他们不同的反抗道路展现了起义如何由零散的复仇火星发展到燎原大火的斗争过程，也具体地揭示了起义失败的内在原因。

《水浒传》之所以成为我国文学史上影响巨大的作品，主要在于其突出的艺术成就。在人物塑造方面，最大特点是作者善于使人物置身于真实的历史环境中，紧扣人物的身份、经历和遭遇来刻画他们的性格，并在人物的对比中，突出各自的个性。在艺术表现手法上，小说具有鲜明的民族风格。小说中安排了许多引人入胜的情节，大小事件都写得腾挪跌宕、变化多端，富于生动性和曲折性。小说的语言成就也极为突出。它是从话本发展而来的，作者又在人民口语的基础上进行了艺术加工，使其成为优秀的文学语言；书中人物语言的个性化，也达到了很高的成就。《水浒传》家喻户晓，深受人民的喜爱，它对后世的影响是巨大的，多方面的。

四大名著之《西游记》

吴承恩的《西游记》是一部杰出的浪漫主义神魔长篇小说，它写了孙悟空保护唐僧到西天取经的故事。这个故事是在真人真事的基础上发展起来的。

吴承恩以浪漫主义的创作手法成功地塑造了唐僧、孙悟空、猪八戒、沙僧等众多的艺术形象。孙悟空是全书中最光辉的、人民群众最喜爱的形象。孙悟空有一身好本领。他经过十年漂洋过海的艰苦磨炼和七年拜师学艺。学得了七十二变，手拿金箍棒，所向无敌。他不但本领高强，而且敢于斗争，不畏神权，不怕妖魔。敢于战胜一切困

难。他入龙宫，把四海龙王吓得战战兢兢他闯地府，使十殿冥王胆颤心惊；他大闹天宫，甚至连至高无上的玉皇大帝也不放在眼里。他保护唐僧西天取经，遇妖必斗，遇魔必诛，不畏艰险，除恶务尽。他不但敢于斗争，还善于斗争。任何妖魔鬼怪，不管是化成美女的白骨精、化为佛祖的黄眉童子，还是变为道士的虎力大仙，都逃不出他的火眼金睛。几百年来，孙悟空一直是人们喜爱的艺术形象。

四大名著之《红楼梦》

《红楼梦》又名《石头记》，是清代乾隆年间曹雪芹所写的长篇小说。今通行的一百二十回本，后四十回一般认为系高鹗所续。小说通过贾宝玉、林黛玉的爱情悲剧和以荣、宁二府为代表的贾、王、史、薛四大家族的衰亡史，揭露了封建社会后期的种种黑暗和罪恶，及其不可克服的内在矛盾，对腐朽的封建统治阶级和行将崩溃的封建制度作了有力的批判，使读者预感到它必然要走向灭亡的命运。同时，小说还通过对贵族叛逆者的歌颂，表达了新的朦胧的理想。在我国文学史上，还没有一部作品能把爱情的悲剧写得像《红楼梦》那样富有激动人心的力量；也没有一部作品能像它那样把爱情悲剧的社会根源揭示得如此全面深刻，从而对封建社会作了最深刻有力的批判。

在艺术成就方面，作者纯熟地运用现实主义方法，在广泛深入了解社会生活的基础上，以精雕细琢的工夫，描绘了一大批活生生的典型形象。书中有名有姓的人物多达四百余个。其中着力刻画的贾宝玉、林黛玉、薛宝钗、王熙凤、晴雯、袭人、尤二姐等人物，都具有鲜明的性格特征和高度的典型意义。这些人物血肉饱满，各有特色。有的人物虽寥寥数笔，也给人以深刻印象。作品结构宏伟严整，情节波澜起伏、千头万绪，却组织得周密有致、跌宕多姿。作品语言优美生动、洗炼新颖，散发着浓郁的生活气息；特别是人物对话，或长或短，或文或野，无不恰合人物的身份与口吻。《红楼梦》对中国文学和世界文学都产生了巨大而深远的影响，被公认是世界文学第一流的作品。对它的研究，早在国内外形成一种专门的学问，称为"红学"。

第二篇：音乐艺术

音乐是时间和音响的艺术，它通过人的听觉器官的感受去联想各种情绪和形象，理解音乐的内容。音乐艺术既生动、鲜明，又飘渺、抽象；既无需借助诠释、译述而能给人以直接的感受，又往往令人觉得深邃高远、扑朔迷离，因而音乐作品具有常演常新的永恒魅力。

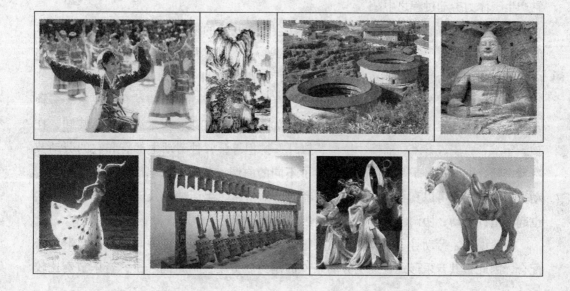

民　歌

民歌原本是指每个民族的传统歌曲。每个民族的先民都有他们自古代已有的歌曲，这些歌绝大部分都不知道谁是作者，而以口头传播，一传十十传百，一代传一代的传至今。不过，今天我们所说的民歌，大都是指流行曲年代的民歌，有着伴奏乐器，以自然坦率方式歌唱，唱出大家纯朴生活感受的那种歌曲。

原始的民歌，同人们的生存斗争密切相关，或表达征服自然的愿望，或再现猎获野兽的欢快，或祈祷万物神灵的保佑，它成了人们生活的重要组成部分。随着人类历史的发展、阶级的分化和社会制度的更新，民歌涉及的层面越来越广，其社会作用也显得愈来愈重要了。

我国各民族的民间歌谣蕴藏极其丰富，从《诗经》里的《国风》到解放后搜集出版的各种民歌选集，数量相当多。至于目前仍流传于民间的传统歌谣和新民歌，更是浩如烟海。这些民歌就形式而言，汉族的除了民谣、儿歌、四句头山歌和各种劳动号子之外，还有"信天游"、"扑山歌"、"四季歌"、"五更调"。至于像藏族的"鲁""协"，壮族的"欢"，白族的"白曲"、回族的"花儿"、苗族的"飞歌"、侗族的"大歌"等，都各具独特的形式。民歌的内容丰富，种类繁多，按照它的体裁我们可以将其分为三大类：号子、山歌、小调。

号　子

号子，是民歌的一种体裁类别。劳动号子则是和劳动节奏密切结合的民间歌曲。它产生于体力劳动过程之中。

劳动号子有着悠久的历史。早在原始社会里，我们的祖先在劳动生产这一最基本的实践活动中创造了音乐。据《淮南子》记载："今夫举大木者，前呼'邪许'后亦应之，此举动劝力之歌也。"它唱出了最早的民间歌曲，即是劳动号子。

劳动号子是在劳动过程中创作并演唱、直接与生产劳动节奏相结合的民歌。多种多样的劳动，产生了多种多样的劳动号子。如在打夯、打硪、伐木、采石、装卸、扛抬、车水、打麦、舂米、摇橹、拉网、拉纤、挑担等，各种劳动中都有和它的劳动节奏紧密配合的劳动号子。为此，也产生了不同的曲调、节奏和歌唱形式。在不同的劳动号子中，不仅可以真实地反映出劳动者的劳动情绪、生活情趣及斗争力量，同时它也起着指挥劳动、协调动作、鼓舞劳动热情和解除疲劳的作用。

一般说来，劳动号子的节奏律动感很强，而且节奏比较固定并与劳动的节奏紧密配合，因此，其音乐形式直接受劳动条件的制约。劳动负荷重的号子，音乐节奏比较

固定；劳动负荷较轻的号子，音乐节奏则比较灵活，适于边唱边劳动。比如打夯号子的节奏就较为规整有力；挑担号子的节奏则短促轻捷；而平水划船号子的节奏长而舒展，旋律逶迤起伏等等。

劳动号子的音乐性格坚毅质朴，音调粗犷豪迈，表现力丰富。多采用领唱与齐唱或一领众和的演唱形式。领唱者都是劳动的指挥者，领唱的曲调也比较高扬舒展，富有号召性；齐唱的曲调则深沉有力，节奏性较强，常常伴有劳动呼号式的衬腔。歌词大都为劳动呼号，有歌词内容与劳动内容一致的，也有即兴编唱的，很少实意词。这种领腔与和腔的交替进行，促进了集体劳动者之间的情感交流，也便于行动一致，提高劳动效率。在不少的劳动号子中，还有优美舒展的旋律片断，可以减轻劳动中的疲劳。

各地地理环境不同，劳动习惯的不同，劳动号子的形式多样，内容也较为广泛，音乐风格各具特色。如山东有《黄河硪号》、安徽有《板车号子》、东北有《林区吆号子》、四川有《川江船夫号子》、上海有《码头扛棒号子》、浙江有《远洋渔业号子》等等。

随着科技的进步，生产技术的发展，过去繁重的体力劳动逐渐为现代化的机器生产所代替，劳动号子也日渐减少，但它那丰富的音乐素材和独特的音乐特征仍为许多作曲家所吸取。

山　歌

山歌是产生于山野劳动生活中，声调高亢、嘹亮、节奏较自由，具有直率而自由抒发感情的特点。山歌产生在辽阔的大自然环境之中，是人们上山砍柴，田间劳动，山野放牧，或行脚、小憩时，为了抒发内心的感情或向远处的人遥递情意，对答传语而即兴编唱成的。

山歌在艺术表现上有三个特征：①感情抒发的直率性；②编唱形式的自由性；③形式手法的单纯性。

山歌又分为北方山歌与南方山歌两大类。北方山歌主要分布在西北色彩区，其山歌大多集中在几个歌种之中，主要有：陕北的"信天游"，甘肃、宁夏、青海的"花儿"，内蒙西部的"爬山调"和山西西北部的"山曲"等。南方山歌比北方普遍，几乎各地都有，大多以地名称之：江浙山歌，用吴语方言，称之为"吴歌"，客家山歌，湘鄂山歌、西南山歌、南方的田秧山歌等。山歌的声调高亢嘹亮，常用上扬的自由延长音来抒发感情。乐段结构较简单，乐句内容的结构变化手法较多。它不仅与向远方喊话口气语调直接相通，而且擅长表现热烈、爽快、坦率、真诚的情绪与性格。

小　调

小调是产生在群众日常生活的休息娱乐、集庆等场合中的民间歌曲。它的流传最

为广泛、普遍，形式较规整，表现手法较多样具有曲折，细致的特点。小调产生在人们劳动之余，一般有两种场合：一是休息或从事家务劳动的时候，人们常常用小调来泳叹自己的心思，美化自己的生活环境；二是集体娱乐，在街头巷尾，酒楼茶馆或者逢年过节、婚丧喜庆等时候，用以消遣助兴。小调的音乐表现特点是：表达的途径比较曲折，常常寓意于叙说故事，或寄情于山水风物，或借助于传说古人，婉转地表现出内心的意思。表现方法比较细腻，较善于表现矛盾复杂的心情，含蓄曲折地叙说事物发展过程；形式比较规整化、修饰化。

小调可分为北方小调、南方小调两类。

北方小调又分为：

（1）北方时调。时调是小调的一种，是在民间休息娱乐时为消遣助兴而唱的民歌。它还常被民间的职业、半职业艺人在城镇市集酒楼茶馆、街头巷尾、游览胜地用来为人们演唱。时调的音乐形式比较成熟，结构严谨、完整、节奏规整，常用乐器伴奏，表现手法也较丰富。汉族地区的时调分布很广，如"茉莉花调"、"剪靛花调"、"孟姜女调"、"绣荷包调"、"对花调"等。

（2）华北、东北的其他小调。《小白菜》这是一首河北一带流传的儿歌，《花蛤蟆》这是山东菏泽地区的一道儿歌。

（3）西北的其他小调。《揽工人儿难》是一首流行在陕北的长工诉苦民歌。《三十里铺》是一首旋律非常优美、感情真切动人的陕北民歌。南方的小调有江浙、闽粤台小调、湘鄂、西南的小调等，形式多样，调式变化和衬词衬腔的运用都较丰富。

信天游

信天游是中国民歌的一种，属山歌性质，也称"顺天游"。因其形式简便，旋律优美，人们在山野间可自由即兴编唱，信天而游，传遍四方，人们便称之为"信天游"。其主要流行地在陕北和甘肃、宁夏的东部地区，如华池、合水、环县、盐池等地。信天游曲子相对稳定，填词方便，故而内容十分广泛。既有表现劳动人民对反动统治不满的，也有表现美好愿望和幸福憧憬的，而大多数以爱情题材为主。

信天游是当地劳动人民最为喜爱的一种艺术形式。终日的劳累、满腔的怨愤和由衷的喜悦都可以通过它而得到充分的表达，所以当地人民有"信天游，不断头。断了头，穷苦人就无法解忧愁"的说法，这充分表达了劳动人民对自己创造的这一艺术形式的喜爱。

信天游的歌词一般是两句一段，每首歌词的段数并不一定，视需要而定。歌词通常每句七个字，多的也可以达到十一个字，因它没有固定的韵律，在段数多时，可以随时换韵，所以填词、换词较为方便，深得民意。信天游多数语言简洁、生动，感情表现纯朴、自然、真挚。

信天游的曲调大约有四五十种。其特点是结构短小，由两个乐句构成，上下呼应。

从调式上看，多为徵调式、羽调式和商调式。其节奏较自由，音调简朴、高亢、奔放，可反复咏唱。由于它的即兴色彩转浓，因而在不同的地区就产生了一些风格上的差异。如神木、府谷一带的信天游就与山西的山曲、内蒙的爬山调互为影响。而定边、靖边与盐池、华池等地的信天游则多大跳，在音调上与甘宁花儿有一定联系。绥德、米脂、佳县的信天游则又是一种风格，是陕北信天游的典型代表。随着中国共产党陕北根据地的建立，陕北信天游得到了广泛流传，人们所熟悉的信天游多为此类。

1980年以来，乡土音乐的崛起，为信天游开辟了一个新天地。许多信天游词曲被整理，改编，那熟悉的音调再一次响彻神州大地。

花　儿

花儿是流行于我国甘肃、青海和宁夏、新疆等四省区七八个民族中的一种民歌。她有着独特的歌词格律和音乐旋律，作品浩繁，曲调丰富，文学艺术价值很高。她是我国民间文学中的一枝秀丽多姿、风采闪烁的"花儿"，特别是在西北民族民间音乐中，显得尤为鲜艳夺目，香气迷人，具有重要地位。

从流行地区看，甘、青、宁三省区农业区的绝大部分地区以及青海的都兰、门源和新疆的吕吉、焉耆等地区，到处都有她的歌声。每当春夏之际，其歌声更加嘹亮动人，此起彼伏，遥相呼应，覆盖面积纵横广袤，达几十万平方公里，这在中外其它民歌种类中是极少见的。其它的民歌往往只局限于某一个具有相同特征的小地区，比如"信天游"只流传于陕北，"爬山歌"只流传于内蒙的一些地方，其它如白族的"三月街"、瑶族的"耍歌堂"、壮族的歌墟等活动上所唱的民歌，都是在一个地区内流传，很少有能跨越两三个省区的。而花儿（主要是河湟花儿）就突破了这一小地区（如河湟或青海）的限制，既流行于黄土高原，也悠扬在青藏高原，甚至传唱于天山南北，地域上要比其它种类的民歌广大得多。

从流行民族看，其它民歌一般只流传于某一个民族中间，如藏族的"拉伊"，苗族的"飞曲"，壮族的"欢"，侗族的"侗歌"等，都没有超出本民族的范围。即使有超出的，也一般是两三个民族唱一种歌，而且有一些前提条件，如这两三个民族的宗教信仰或者语言文字是一致的，他们共同生活在一个小地区内等。内蒙有一种民歌叫"蒙汉调"，只流传在伊克昭盟的准噶尔旗和达拉特旗交界地带，这里蒙古族与汉族杂居，他们在语言上相互交流，几乎都能用蒙、汉两种语言流利地对话，所以他们都唱这种山歌。但是，花儿就打破了这一点，她流行于回、汉、土、撒拉、东乡、保安、裕固（部分）、藏（部分）等八个民族中间，而且这些民族的宗教信仰和语言不是一致的。藏族、土族、裕固族等民族信奉藏传佛教（其中绝大部分信奉黄教，也有的信奉红教），而回族、撒拉族、东乡族、保安族等民族信奉的是伊斯兰教，汉族则信仰中原佛教和道教。他们信奉的宗教不同，文化心理结构上也就有着诸多差异。同时，汉、撒拉、土、裕固、藏等民族还有自己的语言，有的民族甚至拥有自己的文字。但是，

他们却基本上用汉语唱花儿，并且都喜欢唱。在这点上，也不是其它民歌所能相比的。

从歌词看，汉族以及一些少数民族的其它民歌的篇章结构、句子节奏、韵律等都与汉族传统的诗歌基本相似或一样，尤其是其它用汉语演唱的民歌更没有什么特殊之处，一般都是单字尾构成的五、七言句式，押韵上多为通韵和间韵这两种最常见的形式，少有变化。而花儿特别是河湟花儿的整体结构、句子节奏、韵律都是很别致独特的。如扇面对结构，单、双字尾的交叉使用，交韵、复韵的大量使用等等，除了与《诗经》中的某些篇章以及之后个别诗词有些相同之处外，在古今民族中是找不到相同的例子。花儿特殊的艺术性，由此可见一斑。

从曲调看，花儿既不同于藏、土、撒拉等民族的其它民歌，也不同于中原汉族的一般民歌，而是有她自己与壮阔宏伟、富饶壮丽的西北山河，勤劳勇敢、群众杂居的西北各民族精神风貌相谐调的旋律，同时又不单调刻板，而是丰富多彩，五彩缤纷，有着非常丰富的曲令。仅河湟花儿的"令"（调儿）就多达一百余种。这样既有独特的旋律又有丰富的曲调的山歌，在世界上也是罕见的。

从反映的内容看，花儿是一种以情歌为主的民歌，她对男女爱情、婚姻的各个细微的方面都有着精彩的描绘歌咏。此外，花儿中还有反映历史事件以及现实生活中其它方面的内容。至于花儿起兴句所涉及到的知识面更是极其广泛，天文地理、历史事件、神话传说、民族人物、奇风异俗、社会宗教、草木虫鸟，三教九流，五花八门，几乎无所不有。许英国先生曾对河湟花儿起兴句所涉及的知识范围作过罗列分析，举出了五十个方面。所以完全可以这样说，花儿是一部西北的"百科全书"。

正因为花儿具有如此特殊的价值，所以早就引起了国内学者专家们的重视。从解放前开始，他们就或者搜集整理歌词，或者搜集整理曲子，或者撰写文章进行评介，或者汇集整理研究成果，做了大量工作。特别是1904年张亚雄先生《花儿集》的出版发行，对花儿走向全国起了很好的作用。解放后，在党和政府的关怀下，花儿进一步受到了人们的重视，学术界发表了大量介绍和研究花儿的文章，文艺界也出现了一批用花儿形式创作的文学作品和取材于花儿的音乐作品，同时花儿登上大雅之堂，歌手们在各种民歌会演和其它舞台上高声演唱，使花儿在全国以及国际上有了很大影响。毫不夸张地说，国内稍有文化水平的人都无不知道西北有朵优美动听的民歌之花——"花儿"。

花鼓灯

"花鼓灯"的发源地在安徽北部的淮河流域，农民每到腊月农闲时，特别在正月十五灯节期间，好玩"花鼓灯"的人常聚合起来演唱，彻夜不息，好不热闹。因为通常是在夜晚花灯照耀的农村广场上演唱，鼓声与歌声飘扬，所以就叫"花鼓灯"。

"花鼓灯"舞的演员，扮男的叫鼓架子，扮女的叫拉花。所唱的歌，主要是淮河流域山歌中的对歌。开场是岔伞的歌，即向观众做交代，其次是引场的歌，引场就是

鼓架子引拉花下场，有歌的引场，有舞的引场，也有歌舞相结合的引场。引场是小花场的开始和准备，小花场则是引场的发展。鼓架子先下到场里唱"请拉花"的歌，这时拉花坐在绣楼上（场子一边的板凳上）唱"坐楼歌"。拉花对鼓架子的邀请，并非一邀就下场，而是想出各种藉口，各种理由，或提出各种问题和要求，等鼓架子把这些难题都解答圆满了，才下场来。这也就是斗歌的开始。

引场并无固定的形式，不同的艺人会有不同的创造，就是同一对艺人，两次引场也会是两样的。引场又名"三引场"，意思是引三次才下场，说是引三次，但并不拘于三次，或多成少都会有的，主要是说明引场须下工夫，不可草率了事。

拉花所唱的歌，是向鼓架子倾吐自己的心事，是爱情的歌，也有控诉的歌，反抗的歌。拉花唱的歌，有真情实意，往往会激起在场观众的共鸣，产生无限的魅力。

花鼓灯的歌和舞是相对独立的，经常是歌时不舞，舞时不歌，但歌舞之间有密切联系。在歌唱的过程中，已孕育了人物的心理动态。在舞蹈中自然就体现了那已赋有生命的人物形象，使舞蹈更加光彩，更富有魅力。

花鼓灯的历史源远流长，宋代的《村里迓鼓》，扮成诸色人等，作为民间的队舞，是花鼓灯和秧歌舞的共同远祖。在明初，淮南的凤阳花鼓业已很流行。

花鼓灯有独特的舞蹈风格，深受当地人们的喜爱。鼓架子和拉花对唱山歌，一问一答，随机应变，着实吸引观众，如著名的花鼓灯《小放牛》就是其早期的形式。随着时代的推移，花鼓灯还发展成花鼓戏。

广东音乐

广东音乐是器乐乐种之一，又名"粤曲"。流行地区以广州市和珠江三角洲一带为中心，湛江地区和广西白话地区也有流行。

广东音乐形成于清末民初，因当时主要演奏戏曲中的小曲、曲牌及过场音乐，所以当地又称之为"谱子"、"小曲"、"过场谱"等。它是在我国特定的社会条件下，以广东民间小调为基础，吸收西方音乐的某些因素，逐渐形成的。广东音乐以其独特的旋律、调式结构、演奏风格特点，被视为一种有特色的地方乐种。

清末的广东农村，有一种半业余性的音乐演奏组织——八音会，这是最初演奏广东音乐的组织。他们平时白天各自生产劳作，晚上一起演奏。每逢婚、丧、喜、庆，便被邀去凑热闹。民国初年，《三宝佛》曲牌被改编成广东音乐《旱天雷》，并整理出一批富有生活气息的作品，为广东音乐奠定了清新欢快的基调。由于20世纪20年代无声电影放映前和放映过程中的演奏，使广东音乐名声大振，迅速发展，群众性的音乐集社纷纷成立。后来，由于城市中的广东音乐受商业化的影响，常用于茶馆、舞厅等娱乐、营业场所。1949年解放以后，这种状况得以改变。

随着广东音乐的发展，不少演奏者不满足于原有的音乐曲牌，开始创作新的作品，为该乐种的发展增添了新的活力。所表现的内容，一部分为生活风俗、民间传说，大部分为表现明快爽朗的情绪和以花、鸟、景物为题的抒情乐曲。

广东音乐的乐队早期多用二弦、提琴、三弦、月琴、横箫等乐器，俗称"五件头（或五架头）"，也有用扬琴、琵琶、洞箫的。中期则多用高胡、扬琴为主奏乐器，配以秦琴、椰胡、唢呐、喉管等。1949年以后，突出了传统的"五件头"地位，又吸收了大阮、大胡、中胡、短笛等新乐器，间或有用小提琴、中提琴、大提琴、低音提琴的，加强了声部厚度和配合，使广东音乐进入专业化行列，形成乐器多、音域宽、音色丰富的特点。广东音乐因其鲜明的地方色彩和独特风格，深得人们的喜爱，曾有人赞誉它为南国吹来的一股清新的风。广东音乐的代表作品有《旱天雷》、《步步高》、《雨打芭蕉》、《三潭印月》等。

福建南音

福建南音是集器乐、声乐为一体的独特艺术形式。南音又称南曲、南乐、南管或管弦，主要流行于闽南泉州市、晋江地区，在厦门、龙溪地区和台湾等地亦有流行。后又因华侨的迁移，在琉球及南洋群岛等地也广为流传，被许多华侨和港澳台同胞亲切地称为"乡音"。

南音产生的时代，众说不一。但从它所使用的乐器、乐队的组合形式、曲牌以及音阶调式、乐谱、旋律展开手法、曲式结构等方面看，均有不同历史时期音乐文化的积淀，其渊源可追溯到晋唐。它是受大曲、宋词、元曲、昆腔、弋阳腔、佛曲和闽南地方戏曲音乐的影响，经过长期发展演变，历经演唱、演奏而形成，丰富和发展的。新中国成立以后，在泉州、厦门等地才建立了专业南曲音乐团体。

南音分"指"、"谱"、"曲"三大类。

指

民间艺人称为"指谱"、"指套"。它是一种有词、有谱、有指法（琵琶演奏指法）的完整大型套曲（即散曲联缀）。传统有三十六大套，后增至四十八大套，每套均有一定的情节。各套曲又可分为若干节，各节也是一个完整的故事。尽管所有的指套都有词，但是习惯上只用乐器演奏，很少唱。主要曲目有《自来》、《一纸》、《为君》等五大套。

谱

也称"大谱"，即器乐套曲。传统有十二大套，后增至十六大套。每套均有三至十个曲牌的联缀或变奏，有标题。其内容多描写四季景色、花鸟及奔马等情景。著名

的套曲有《四时景》、《梅花操》、《走马》、《百鸟归巢》四套，俗称"四、梅、走、归"。其它还有《阳关三叠》等。

曲

即散曲，又称草曲，有词演唱。其数量很多，流传很广。曲中分长滚、中滚、短滚、序滚、大倍、中倍、小倍等多个"滚门"，每个滚门都有特定的节拍、调和旋律。滚门下又有若干牌名，各牌名下又有许多小曲。散曲的蕴含很为丰富，其内容多为抒情、写景、叙事等。

南音音乐幽雅动听、亲切怡人。原来只有男声演唱，到20世纪50年代又发展了女声演唱。南音首席乐器为洞箫，主要乐器为琵琶。此外尚有唢呐、二胡、大胡、三弦、木鱼、响盏等。

云南民族音乐

云南，曾被誉为"歌舞之乡"、"音乐的海洋"。祖国西南边疆的一座"民族音乐艺术宝库"。的确，长期生息在这里的各族人民，年复一年，世代相传，为我们创造了无比灿烂的民族音乐。

云南民族音乐有着相当悠久的历史。早在汉、晋文献中，就有关于云南民间歌曲的记载，如汉代司马相如《上林赋》中提到"巅歌"，晋代常璩《华阳国志》中述及的博南（今永平）"行人歌"等。至于建国以来以楚雄、祥云、晋宁等地古墓中发掘出来的编钟、铜鼓、葫芦笙、锣等乐器，则都是两千多年前的遗物。其中铜鼓、葫芦笙等至今仍在少数民族中广为流传。

云南民族音乐包括民歌、民族器乐、民间歌舞音乐、说唱音乐和戏曲音乐五大类。在各族人民文化生活中，民间歌唱、民间器乐演奏和民间歌舞活动都占有十分重要的地位，特别对于一些山区民族来说，民间音乐和民间歌舞活动几乎概括了他们传统文化的全部内容。由于各族文化发展极不平衡，彼此的音乐文化水平存在着很大的差距。有的民族和地区，几乎还处在音乐的启蒙阶段。以民歌为例，有的民族品种单一，其旋律、音调还近似于劳动的呼号，而有的民族，则不仅体裁、形式多样，而且有的已发展为大型声乐套曲，如红河地区的彝族民歌"四大腔"即是一例。其中如景颇、纳西、傈僳、彝、佤、壮、傣、瑶等民族已拥有多声部的演唱形式。再以器乐为例，许多民间乐器，至今仍保持着十分粗糙简朴的形态，如基诺族猎获归来所演奏的竹筒，流传于个别彝族地区的阿乌、士洞箫等，而有的民族则已发展为颇具规模的民间乐队，并拥有成套的演奏曲目。因此，云南民族音乐被视为人类音乐文化发展史的一个缩影。

新中国成立以来，在党的民族政策和文艺方针的指引下，云南民族音乐得到了继承和发展，省和各地、州、市相继建立了民族歌舞团或其他民族文艺团体，发掘、整

理了大量的民族音乐遗产，编辑、出版了数十种民族音乐资料，改编、创作了大量具有云南地方特色、民族风格的音乐作品，并逐步培养、建立了一支初具规模的民族音乐队伍。

曲 艺

曲艺是由我国古代民间的口头文学和说唱艺术经过长期发展演变而形成的一种独特的艺术形式。它的艺术特征，是以带有表演动作的说、唱来敷演故事、刻画人物形象、表达思想感情、反映社会生活。现在流行于全国各民族、各地区的曲种约三百多个，包括大鼓、相声、弹词、琴书、快板、评话、渔鼓、二人转、独角戏、双簧及山东快书、湖南丝弦、河南坠子、四川清音等等。这些以地区、民族和曲艺艺术流派的差异发展衍变成的多种曲艺形式，深为我国各民族人民所喜闻乐见。

我国的曲艺，历史悠久，源远流长。它起源于先秦，形成在唐代，发展于宋朝，繁盛于明清之后。据考察，现代流行的大部分曲种都形成于清初至清中叶之间。

曲艺形式简便灵活，往往只需一二个演员。道具简单，如扇子、醒木，一般都不用布景。曲艺节目，常以复杂曲折的故事情节、流畅生动的语言（包括方言）、坊间流行的优美曲调和丰富多彩的艺术表现能力来迅速地反映社会现实，寄托着人们美好的理想和愿望。带有浓郁的乡土气息。

曲艺还具有一人多角的特点。一位有造诣的曲艺演员，可以在同一个节目里，塑造出几个身份、性格、语言各异的人物的音容笑貌，使观众如见其人，如闻其声，具有强烈的艺术感染力。

曲艺同我国的地方戏剧也有着密切的联系，若干地方戏剧种，就是在曲艺的基础上发展衍变而成的。如东北吉剧来源于二人转；河南道情戏，由渔鼓道情吸收"坠子"发展而成；南方滑稽戏的前身是独角戏。反过来，不少曲艺形式中的表演程式又从戏剧中吸取了大量的养料，使其表演更臻于完善。

在曲艺的不断创新、发展过程中，各曲种都涌现出一批才华横溢、演技精湛的表演艺术家，如相声名家张寿臣、马三立、常宝堃、侯宝林；京韵大鼓名家刘宝全、张筱轩、白云鹏、骆玉笙；苏州弹词名家魏钰卿、蒋如庭、蒋月泉；山东快书名家高元钧；扬州评话名家王少堂等等。他们在提高本曲种的艺术水平、创造新的艺术流派等方面，都作出了突出的贡献。

口 技

中学语文课本里有一篇《口技》，是明代张潮编的《虞初新志》卷一《秋声诗自序》作者林嗣环所记录的一段以救火为内容的精彩的口技表演。

口技，在我国两千年来，经历了漫长的发展过程。传说春秋时代，孔子的女婿公冶长善鸟语，孟尝君手下门客会鸡叫，那是人类狩猎时代的遗风，还不能说是杂技节目。

《诗经·召南》中有"共啸也歌"的诗句，古人讲究"啸"，即大声呐喊。两晋时代，"啸"作为士大夫一种飘逸出世的清高姿态。那时有个孙登，隐居于苏门山，竹林七贤之一阮籍去访他，他长啸数十声，其中有鸾凤鸣声，这是口技表演的雏型。晋代所传《啸谱》十二章，记录口形变化和模拟龙吟虎啸、鬼哭狼嚎的方法，可以说是一部与口技有关的古籍。宋代口技大发展，一些出色的艺人，表演了各种不同类型的口技，比如刘百禽的《鸟叫》、文八娘的《叫果子》（学小买卖的声调）、方斋郎的《学乡谈》、姜阿得的《吟叫》等都属于口技或带有口技性的表演。

明代有一种行当叫暗相声，是单人站在屏风后或钻进帐子内表演一些情节简单的段子，实际就是口技。暗相声发展到清代又分为两支：一些艺人从屏后走到屏前，专以学各类声音为主，乾隆年间的文学家蒋士铨记录了这种表演，说明这种专业至迟在18世纪中叶已正式确立。另一支，继续在屏后帐内表演，称为《隔壁戏》。这两种口技形式都有精彩的记录。

清末，留声机传入中国，"隔壁戏"逐渐被淘汰，至今已经绝迹；而另一类，走出屏风帐子的口技艺人，表演以鸟鸣为主的口技则得到了发扬。

清初，有一位姓杨的口技家，鸟叫虫鸣学得维妙维肖，尤其擅长学画眉叫，忽远忽近，声音变化多端，人称为"画眉杨"。据说他学鹦鹉呼茶声，宛如少女窥窗，有一种娇怯情韵；他作鸾凤和鸣声，犹如琴音一缕翱翔于天际，若有若无。此外，学午夜寒鸡、孤坟蟋蟀、黄莺、百灵，无不使人如同身临其境。羁旅过客，听了他的口技，常勾起思乡之情，感极流泪。

清末最为著名的口技家是"百鸟张"。百鸟张本名张昆山，《清稗类钞》中有一段关于他的事迹：1890年5月，嘉善人严晓岩等旅居北京的读书人在什刹海设宴会文，当地树林中百鸟翔集，使书生们神清气爽。这时百鸟张于席前献技，立于窗外学习鸟叫，雌雄、大小、远近、高低之声，活灵活现，十分动人。与林中鸟儿对答，最后引得满林百鸟齐鸣。技艺高妙到如此地步！近代的口技家们大都受益于百鸟张、人人笑等口技界前辈。

相　声

相声在宋代叫做"象生"，原是一种摹拟声音的口技。构成相声的基本条件是"说"和"笑"。以前，凡是与"说"和"笑"有关的各种艺术形式都可以找出相声的因素。

相声成为一项独立的曲艺表演形式，始于清朝光绪年间。当时，有个京剧演员叫朱少文的，艺名"穷不怕"，因慈禧太后丧事，禁止演戏。朱少文为了糊口，不得不

改行说笑话。他通常被认为是近代相声艺术的创始人。相声最初流行于京津一带，用北京话讲说。现在，也有不少的"方言相声"。

相声，通过演员幽默、滑稽的说、学、逗、唱引人发笑，是一种擅长于讽刺的曲艺曲种。因为学、逗、唱都是在说的过程中穿插进行的，所以相声实际上是一种以说为主要手段的艺术。

"说"指说故事，笑话、灯谜、酒令。

"学"指学人言，鸟语、市声、叫音。

"逗"指逗趣、抓哏、插科，打诨。

"唱"指唱戏曲小调、太平歌词等。

相声，有单口、对口、群口3种形式。常见的是对口相声。两个人，一逗一捧，铺垫到一定的时机，"抖"出"包袱"——散出笑料来。逗角是叙述故事的发生、发展和人物的言行举止，捧角是对逗角的情节叙述不间断地提出疑问、争论、发挥、补充，以烘托并增强喜剧气氛。

人们喜爱的著名相声表演艺术家侯宝林等人说过不少优秀的褶声段子，歌颂了真善美，鞭挞了假恶丑。人们常常是在捧腹大笑中得到了深刻的生活启迪。

相声，目前也越来越多地受到海外人士们欢迎。

弹　词

弹词至今很流行。它也叫"南戏"，本是曲艺的一个类别。表演者大都是一至三人，有说有唱，乐器以三弦、琵琶、月琴为主，表演者自弹自唱，别具一格。

苏州弹词是弹词的一种。此外，还有扬州弹词、四明弹词、长沙弹词、桂林弹词等，曲词、唱腔各自不同，皆用地方方言说唱，是颇具地方色彩的说唱艺术。

明代杨慎有《廿一史弹词》，是长篇弹词的一种，清代张三异注，共十册。以正史所记的事迹为题材，用浅近文言写成。唱文均为十字句，后再系以诗或曲。它的一段略似于章回小说的一回，体例与后世的弹词相近，被认为是近世弹词的发源。

《榴花梦》是清代女作家李桂玉作的长篇弹词，三百九十卷，最后三卷由女作家杨美君、翁起前（合署浣梅女史）合作续成。每卷二回，全文约五百万字。叙述唐代女子桂桓魁建立边功，痛责昏君庸臣的故事。福建有几部抄本流传，传唱甚广，但都不是全本。1962年发现完本。

清代陈遇乾有《义妖传》，也是长篇弹词，五十四回，系根据乾隆间刻本《白蛇传》改写而成。与明代崇祯间的《白蛇传》弹词抄本内容不同。

清代道光、咸丰年间，女作家邱心如有《笔生花》，是一部三十二回本的长篇弹词。叙述明代女子姜德华为逃避点秀女，女扮男装出走，后建功立业，终于与其表兄文少霞团圆。情节曲折，引人入胜，对封建社会妇女的屈辱地位多所不满，但又对多妻制予以赞颂。

清代写《官场现形记》的李宝嘉也有长篇弹词作品，名为《庚子国变弹词》，四十回。初刊于《繁华报》。作品反映了当时的历史事实，并暴露了侵略者八国联军的兽行，但对义和团采取敌视态度。

此外，又有"评弹"的名称，但与弹词不同。它是苏州评话、苏州弹词两种曲艺形式的合称。这两种曲艺形式综合演出时，也称评弹。苏州评弹目前十分流行，甚至影响到北方听众，有的歌唱家也乐于演唱这种曲艺形式，可见其生命力之强。

评 书

评书，又称评词。流行于北京及北方广大地区，相传形成于清代初年。说书艺人往往在街头或茶楼表演，清李声振的《百戏竹枝词》中记载："其人持小扇指画，谈乡古稗史事，以方寸木击以为节，名曰'醒目'。"较形象地描绘了北京早期说评书的情景。评书艺术由一人表演，只说不唱，道具只有一扇一木，通过说书人形象、生动、流畅地叙述故事来感染听众。目前，评书不仅在广播里连续播出，而且也成为很多电视台的受人瞩目的热门节目之一，很多评书演员成为家喻户晓、老幼皆知的明星。评书，已成为一种受到各阶层听众热烈欢迎的艺术，听上几段之后，往往令人流连忘返、欲罢不能。

评书艺术的最大特色是以结构严整取胜。一部长篇评书由"柁子"、"梁子"、"扣子"组成。"柁子"指的是评书的几大段落；每个段落都有几个故事高潮，称为"梁子"。一个"梁子"中又分为若干个"扣子"（有大、小扣子之分），扣子就是扣人心弦的悬念。大扣子以叙述故事为主，情节紧凑，<u>丝丝入扣</u>；小扣子则以刻画人物为主。扣子，是评书的基本要素，扣子设置的好坏，直接关系到一部评书的成败。安排扣子的技巧很多，称为"笔法"，有正笔、倒笔、插笔，伏笔、暗笔、补笔、惊人笔等。说书艺人凭借<u>这些</u>艺术手段，以层次分明、起伏跌宕的故事情节，紧紧地"扣住"听众。表演时，以说书人的口气叙述的叫"表"，模仿书中人物的言谈和音容笑貌，叫"白"；评述书中人物行为、思想的叫"评"。说书时，表、白、评要浑然一体，融会贯通，衔接自然，天衣无缝，听众才会觉得有味入神。

说书的艺术技巧主要有：（1）将出场人物的穿着、身材、面貌、肤色及外形特征交代清楚，能给听众留下深刻印象，这叫作"开脸儿"。（2）"摆砌末"，是将书中人物活动的场所、背景交代明白，如城池、院落、居室摆设、道路方向等等，使人物的活动和环境，情节密切相关。（2）为了赞美人物或景色，常用句式对偶的长短句韵语来加以描述，声调铿锵，形象生动，给人以美感，术语叫"赋赞"。（4）"串口"，是为了描绘事件、景物、人物形象，用排比的句子加以夸张、渲染，给人以强烈的印象。

评书的传统书目，经过长期积累已有四十余部，如《列国》、《三国》、《隋唐》、《精忠传》、《杨家将》等。目前演出的评书，既有经过说书人加工、整理、改编的传统书目，也有一些根据现当代长篇小说改编的新书。

大鼓书

大鼓，是曲艺的一个类别，一般由一人自击鼓、板淡唱，一至数人用三弦等乐器伴奏。这种曲艺形式起源于清代的河北、山东、辽宁以及京、津等地。当时有两种演唱方式：一种是艺人自击鼓板，无乐器伴奏，主要流行于农村，以说唱中篇鼓书和短段书为主，曲调简单朴拙；另一种是艺人自弹三弦说唱的，俗称"三弦书"或"弦子书"，农村城市都有流传。到清代末年，两种演唱形式结合，才形成近现代的大鼓书艺术。

大鼓书迅速流传到全国各地，由于演唱风格、伴奏乐器、语音唱腔各异，又分出很多流派。影响较大的有：京韵大鼓，起初多演唱长篇大书，后来专工短篇唱段。其唱腔悠扬婉转，长于抒情，并有半说半唱的特色，唱中有说，说中有唱，所以韵白在演唱中占有重要的位置。这一派的著名艺人有刘宝全、张筱轩、白云鹏、白凤鸣、骆玉笙等。

梅花大鼓脱胎于清末北京北城的清口大鼓，以金万昌、卢成科、白凤岩为代表。其特点是长于在叙事中抒情，声腔活泼有力，多为一人演唱。西河大鼓起源于河北中部，流行于山东、东北、西北的部分地区。一人演出，说唱并重，唱腔和谐流畅、生动活泼，似说似唱，易唱易懂。此外，还有乐亭大鼓、京东大鼓、东北大鼓、山东大鼓、安徽大鼓、湖北大鼓等。大鼓的唱词基本上为七字句，曲目题材广泛，深受老年听众喜爱。

好来宝

好来宝，蒙古语意为"联韵"，是一种合辙押韵、有音乐节奏的即兴诗，同时，又是一种有浓郁的蒙古族风格和地方特色的民间说唱艺术形式。

好来宝，属于唱故事类的曲种，有腔调、有辙韵、有乐器伴奏，主要分单口、双口（兼有群口）两种演唱形式。演唱正文前有序曲（引子），后有尾声（结束句），一般都以四胡伴奏。单日好来宝常常是边拉边唱，它的形式特点是联头韵（各行诗头一个音节谐韵），或押脚韵；四行一韵或两行一韵；隔行押韵或交叉换韵等等，比较自由。表现方法上讲究风趣幽默，节奏明恢。

好来宝在蒙古族中源远流长，早在蒙古形成（公元12～13纪初）以前的历史时期就已产生和盛行。从蒙古民族最早的一部历史文献——《蒙古秘史》中所收录的大量即兴诗来看，见景生情，即兴编演的好来宝早已植于人民之中。后来经过元、明、清漫长的历史年代，特别是清代以来，随着蒙古说书（乌力格尔）的出现，好来宝演唱也蔚然成风，成为蒙古族说唱艺术的主要曲种。

解放以后，民间说唱获得新生，好来宝反映的生活面也日益广阔，从内容到形式都有了新的变化，成为社会主义文艺百花园中一朵鲜艳的花朵。

单口好来宝，蒙古语所说的"当海好来宝"、"扎达盖好来宝"、"胡日因好来宝"等均属这一大类。代表作品有：《枣骝马的冤诉》、《黑跳蚤》、《一颗粮》、《铁牸牛》、《慈母的爱》等。

双口好来宝，蒙古语所说的"比图好来宝"、"达日拉查好来宝"，以及"额勒古格好来宝"，都属于这种类型。它类似汉族的对口快板，由双人毒演；有音乐节奏。"比图好来宝"，又叫问答好来宝，主要是用问答方式来表达思想，比赛智慧，丰富知识，是进行自我教育的好形式，很受青少年的喜爱。

"达日拉查好来宝"，是一种具有蒙古族独特论战风格的双口好来宝。它有很多攻击、戏弄和讽刺嘲笑的内容。如鄂尔多斯著名诗人贺什格巴图的《双马赋》就是比较有特点的达日拉查好来宝。它通过并辔而行的甲乙二人一来一往的对答，展开了一场有神和无神的激烈辩论。

"额勒古格好来宝"是一种新出现的叙述式的好来宝。由两人或众人演唱，你一段我一段或集体地演唱同一主题和内容。众人的集体演唱则由四个各持一把四胡的演唱者和四名演奏手，在舞台上面对面并坐表演。其形式新颖活泼，曲调也大大丰富起来，由单歌式变为复歌式，由单一的四胡伴奏发展成为综合性的乐队伴奏，并且能够较好地表现气氛热烈，威武雄壮的场面，这种新颖的形式可望在今后有更大的发展。

什不闲

什不闲，又叫十不闲或十弗闲，是我国较古老的曲种之一。它的历史可以上溯到明代中叶，从明代中叶以至清末，什不闲在文人的笔记中多有记载。为什么叫什不闲？它是指仆不闲艺人背的那个乐器架子而言。《百戏竹枝词》中"什不闲"条曾记有："凤阳妇人歌。设一桁若移枷然，上铙、鼓、钲、钹各一。歌毕，互击之以为节，名打'十不闲'。"

什不闲源于明万历末年（公元1610年前后）的江苏，到明朗末已流行于长江中下游一带。到清康熙中年（1706年以前），什不闲已盛行于北京。

清初流行于北京的什不闲，尚属于一种贫人乞食演唱。演奏时，在艺人演唱歌词的同时，一手拉动拴结乐器之丝带，一手持鼓锤击打鼓、瓢，并用一足蹬踏板拉动悬挂于架侧之钹，这样一个人就可演奏出一台较复杂的锣鼓音乐。故而过去曾有"什不闲、十不闲，打什不闲的手脚不失闲"的俚语。

什不闲最初演唱的段子多为诙谐小段和顺情说好话的喜歌，一般有几句或二三十句。什不闲进入北京后，由于其具有顺情说好话的特点，受到了市民、商贾以至达官贵人的喜爱，也促使艺人对其演出形式进行改进，由原来的一人演唱发展成二三人，初步具有走唱艺术的雏形。这一改革促使了什不闲在清代乾、嘉以后的大发展，这种发展一直延续到光绪中叶。据说，什不闲在乾隆年间曾进入京西八旗子弟倡办之秧歌会，这个秧歌会曾于乾隆六十花甲的庆典上演出了。什不闲，从此经过八旗子弟"雅

化"过的什不闲,常随这个秧歌队,于每岁之正月进圆明园的同乐园演出。

什不闲的盛行不只限于北京,于清嘉庆年间由八旗子弟传入沈阳等地。什不闲于清嘉、道年间还传入京、津的妓馆,当时主要是坐装演出。每值清晨,有些妓院之妓女往往打起什不闲藉以接客。客至,还可以让来客点唱各种什不闲小段,这种习俗至民国初年尚有保持者。

清乾隆以后,什不闲除坐唱外,又可分外站唱和走唱两种。站唱一般只有2人上场,一人包头以唱为主,一人丑扮(俗称"打下手"),以打击锣鼓家什为主,2人通称一副架,他们只歌不舞,一般只在堂会中演出。走唱,则为3~5人,一人专司锣鼓家什,另2~4人,2人为一副架,演出时边舞边唱,下装除接腔外还插科自。这时已有了职业班社,常常在戏馆、茶园中演出。

后来,什不闲发展到可以用对话形式演出"书段"。一般的书段最多不超过200句,但也有例外者,如《刘公案》刚近千句,加上插白,演出近2个小时。至今在大城市,什不闲已很难见到,在冀北、辽北农村尚未绝迹。

阿肯弹唱

阿肯弹唱是哈萨克族人民悠久的民间传统艺术形式。每逢阿肯弹唱会,远近的人们身着盛装,骑着骏马,弹着冬不拉载歌载舞来到鲜花盛开的的草原上。各路歌手登场献艺,听众们喝彩助威,经常是通宵达旦一连数日地尽兴。

阿肯弹唱有两种形式:一是阿肯怀抱冬不拉自弹自唱,这种弹唱多是演唱传统的叙事长诗和民歌。第二种形式是对唱,对唱有2人对唱和4人对唱,有时也有一人单独弹唱叙事长诗和经典曲目。2人对唱一般是一男一女,也有男阿肯对男阿肯、一个阿肯对几个阿肯的对唱,形式灵活自如,可视情况变化随机应对。对唱含有较量之意,把雄辩和唱诗结合在一起,既富有生活气息,又生动活泼,它是人们所喜爱的一种古老而至今仍盛行的艺术形式。在对唱中,孕育和保存了浩如烟海的诗歌,成为哈萨克文学的摇篮和珍贵的宝库。

对唱的特点是即兴创作,在好手云集的草原上,歌手们如果没有敏捷的才思、出口成章的才华、对事理透彻的理解和较高的艺术修养,要在瞬息做到对答如流、以理服人是不可能的。因此,对唱双方实际斗智、斗勇、斗才,斗谋。对唱的另一个特点是群众性,这种群众性不仅表现在参加对唱的歌手,不分男女老幼,人人都可以自由参加,因此对唱具有广泛的群众基础,为牧区所喜闻乐见。如今的对唱,不仅保留着传统赛歌的特点,而且赋予了新的内容。每逢节日和喜庆活动,草原上总要举行阿肯弹唱,人如海,歌如潮,琴声悠扬,歌声嘹亮。这草原盛会,是阿肯大显身手的机会,也是他们赞美新生活,歌颂新气象,传播社会主义精神文明的方式。这种弹唱会常常把远近的牧民吸引过来,有时弹唱进入高潮,通宵不倦,赛歌双方相持不下,听众喝彩助威,乐而忘返。

对唱的内容非常广泛，可以问候致意，谈论历史题材、人生意义，也可以唱现实生活、身边景物，还有表达爱情、互相戏谑、讽刺挖苦、难为对方，有的采用猜谜语、考智力的办法，使对方处于被动地位。总之，一方唱什么，另一方必须回敬什么。旁听的观众情不自禁地卷入对唱，欢呼助阵。当出现精彩对唱或智巧风趣的歌词时，全场会爆发出一片叫好声，高潮不断。有时一组对唱难解难分，你来我往互不相让，相持几个小时不见胜负。甚至从晚上唱到天明，对垒不歇，直到最后一方难倒对方便其无词对答时，才算取得胜利。

扬州清曲

"扬州好，年少系相思，恼我闲情清曲子"。清康熙时人费执御在《梦香词》中所说的《清曲子》，乃是扬州清曲也。

扬州清曲是在扬州民间歌曲的基础上，广泛吸收、融合其它音乐而形成的抒情与叙事兼长的古典曲艺，流行于扬州城乡，以及镇江、上海、苏州、南京等地。它远与先秦国风、西汉乐府、唐曲子词一脉相承，近与宋元诸宫调、元散曲、明清俗曲有密切的渊源关系，产生的年代不迟于明代中叶。

扬州清曲又名"广陵清曲黟"、"维扬清曲"。俗称扬州小调、小唱、小曲。

"清曲"的名称出现很早，起初是作为散曲的别称被使用。如郑振铎《中国俗文学史》里说："散曲是流行于元代以来的民间歌曲的总称。……散曲是'清唱'的；故亦名'清曲'。可见"清曲"的名称与"散曲"一样古老。当然清曲作为一种独立的有影响的曲种出现，是在明代。明代小说《金瓶梅》第 55 回写西门庆叫扬州苗员外送来的两个歌童喝"南曲"，说歌童"走近席前，并足而立，手执檀板，唱了一套《新水令》'小园昨夜放红梅'。果然是响遏行云，调成白雪。"这里的"南曲"即是清曲。

扬州清曲发展到清代康、乾年间（公元 1662～1796 年）达到了全盛阶段。当时清曲界拥有一批有才华、有创造力的艺术家。例如著名清曲音乐家黎殿臣"善为新声，至今效之，谓之《黎调》，亦名《跌落金钱》"（见清人李斗《扬州画舫录》）。在乐器伴奏方面，也出现了一批有作为的革新家，例如潘五道士首创以洞箫参加清曲伴奏，打破了清曲历来以弦乐伴奏的传统；郑玉本发明了"以两象箸敲瓦碟作声"为清曲伴奏，这种特殊的乐器成了扬州清曲的一大特色，至今仍在使用。清曲的影响甚至压倒了"大盐"（昆曲）。

清曲分为"单片子"（用一支曲牌唱奏）和"套曲"（用两支以上曲牌连续唱奏）。套曲又分为"小套曲"（由 2～5 支曲牌组成）和大套曲（由 5 支以上曲牌组成）。清曲的伴奏主要靠弦乐器。常用的有琵琶、三弦、月琴、四胡、二胡、扬琴及檀板、敲碟子、敲酒杯，有时也有箫。

扬州清曲的曲牌现在有 114 支，曲目十分丰富，有文字记录的完整唱本有 200 种

左右。扬州清曲一一般以座唱形式演出，人数从一二人至八九人不等。唱奏者每人操一种乐器。艺人中男性多于女性。其发声分窄口（用假嗓）、阔13（用本嗓）二种，女艺人都用本嗓唱。演唱大体分独唱、对唱二种。传统清曲是不化妆。不说白、不表演的。完全以音乐和歌唱来刻画人物性格，表达思想感情，所以在吐字、发音、运气、行腔方面特别讲究。清曲界流传着这样的谚诀："清晰的口齿沉重的字，动人的音韵醉人的心。"

解放前，扬州清曲艺人没有成立过专业性团体。解放后，江苏省曲艺团、扬州市曲艺团都吸收了清曲艺人，并培养出一批新人，创作了一批新唱本。

长沙弹词

长沙弹词是用长沙方言演唱的一种民间曲艺形式，俗称"讲评"，从道情发展而来，为湖南主要曲种之一。流行于长沙、益阳、湘潭、浏阳、岳阳一带，尤以长沙、益阳最为盛行。

长沙弹词的形成及早期历史，现尚无精确记载。在艺人中长期流传这样一个传说。相传八仙之一的韩湘子成仙之后：为了将叔父文公及妻子度为长生不老的大罗天神，邀了吕洞宾把修行的好处编成唱词，用一个渔鼓筒，一副简板，一个钹干；吕洞宾又从四大金刚之一的魔里海那里借来一面琵琶，两人配成渔鼓弹词说唱修行的好处，终于感动了文公等人，和韩湘子一道修行而去。历代弹词艺人将韩湘子奉为祖师爷。弹词究竟起于何时？明藏茂循《弹词小序》认为，弹词起于元代，而弹词艺人马如飞的《开篇》却说"弹唱南词昔未闻，始于南宋小朝廷"。南宋淳熙七年（公元1180年）著名词人辛弃疾所作《贺新郎》词中有："听湘娥，泠泠曲罢，为谁情苦"，"愁为倩，么弦诉"（么弦即琵琶或月琴的第四弦）。记述了他当时在长沙听说唱湘妃的故事，这是湖南民间说唱历史上最早的文字记载。

清朝光绪初年，弹词艺人就有了自己的行会组织"永定八仙会"（亦名"湘子会"）。长沙弹词为大众化的通俗文艺形式，最初均为街头流动演唱（俗称"打街"）。由两人合作，一人执月琴，一人执渔鼓筒、简板、钹（称为"三响"）。后因戏院、电影院逐渐增多，艺人入不敷出，故逐渐改为一人自弹月琴演唱。1927年后，著名弹词艺人舒三和与张德月、周寿云等在沿江怡和码头一带搭简易露天布棚演唱，开始了弹词的"坐棚"演唱阶段。后"坐棚"遍及火宫殿、天符宫、玉泉山一带，一时盛况空前。

长沙弹词最初仅演唱"劝世文"之类，后来逐渐演变为演唱历史故事。在流动演唱时多唱短篇故事，称为"小本"，如《宝钏记》、《碧玉簪》、《珍珠塔》等。进入书场后，开始演唱中篇、长篇故事，如《五虎平西南》、《杨家将》、《西游记》等。

解放后，长沙弹词得到了很大的发展，不少节目至今久唱不衰，如《武松打虎》、《鲁提辖拳打镇关西》、《宝钏记》等。长沙弹词艺人中最有影响者首推舒三和（公元

1900～1975 年），他在 40 年代已享名于长沙曲坛。解放后，他坚持背着月琴上山下乡、下工厂、上电台，积极为人民群众演唱，深受群众的爱戴和尊敬。

苏州弹词

弹词是清代民间很流行的兼有说唱的曲艺形式，弹词主要流行于南方，用琵琶、三弦伴奏，其传承、转变的情况缺乏记载。大致而言，在说唱艺术方面、唐有变文，宋有陶真，元明有词话，弹词便是从这一系列中脱化而成。而且弹词大约到了乾隆中期以后，主要流行于江浙一带，地域文化的特征也愈来愈明显。

"弹词"的名称，最早在金代可以看到有近似的用法。董解元《西厢记诸宫调》，别称《西厢记搊弹词》。虽然"搊弹词"即诸宫调与后来所说弹词并不是一回事，但同样作为说唱文学形式，两者还是有相似和相关联之处的。明臧懋循《弹词小序》中提到《仙游》、《梦游》、《侠游》、《冥游》四种弹词，称"或云杨廉夫（维桢）避乱吴中时为之"，此说如实，则弹词在元末就已出现。不过，这四种都已失传，无从深究。活动于明正德至嘉靖的杨慎有《二十一史弹词》，又名《历代史略十段锦词话》，其唱文均为十字句，与后来的弹词以七字句为主不同，故有的研究者认为它仍是元明词话的一种，不应列入弹词范围。约成于嘉靖二十六年（1547 年）的田汝成著《西湖游览志余》中记杭州八月观潮，"其时，优人百戏，击球、关扑、鱼鼓、弹词，声音鼎沸。"沈德潜《万历野获编》则记万历时北京朱国臣"蓄二瞽妹，教以弹词，博金钱"之事。这说明到了明嘉靖至万历年间弹词已经相当流行，南方北方均有。明代弹词见于著录的，有梁辰鱼《江东二十一史弹词》、陈忱《续二十一史弹词》，又郑振铎曾得到一种《白蛇传》弹词，据称是崇祯年间抄本。今所传弹词，大量的是产生于清中期，另有少部分产生于清初和清后期。胡士莹编《弹词宝卷书目》收弹词书目四百多种，最为全备。

弹词的文字，包括说白和唱词两部分，前者为散体，后者为七言韵文为主，穿插以三言句，这种格式在先秦荀子的《成相篇》中就可看到，极为古老。

语言上则有"国音"（普通话）和"土音"（方言）之分。方言的弹词以吴语为最多，另外像广东的木鱼书，则杂入广东方言。弹词的篇幅往往很大，如《榴花梦》竟达三百六十卷、约五百万字。内容通行用第三人称叙述。文字大多很浅近。在某种意义上，弹词可以说是一种韵文体的长篇小说。

弹词的演出至为简单，二三人、几件乐器即可（甚至可以是单人演出），而一个本子又可以说得很长，这种特点使之适宜成为家庭的日常娱乐。弹词的文本也宜于作为一种消遣性的读物。特别是一些地位较高家庭中的妇女，既无劳作之苦，又极少社交活动，生活至为无聊，听或读弹词于是成为她们生活中的喜好。清代弹词的兴盛与这一背景颇为有关系，许多弹词的写作也有这方面的针对性。如《天雨花》自序说："夫独弦之歌，易于八音；密座之听，易于广筵；亭榭之流连，不如闺闱之劝喻。"

《安邦志》的开场白云："但许兰闺消永昼，岂教少女动春思"都说明了这一点。许多有才华的女性也因此参与了弹词的创作，既作为自娱娱人、消磨光阴的方式，也抒发了她们的人生感想。一些著名的作品如《再生缘》、《天雨花》、《笔生花》、《榴花梦》等均出于女性作家之手。

以上几种都是所谓"国音"的弹词，这种弹词作为书面读本的意义更为重要。吴音的弹词则广泛运用于实际演出，较著名的有《玉蜻蜓》、《珍珠塔》及《三笑》、《啼笑姻缘》等。流行于其他地方的弹词别支，也有些较著名的作品、如广东之"木鱼书"中有《花笺记》，福建"评话"中有《榴花梦》。后者共三百六十卷七百二十回，虽然成就不高，论篇幅却是中国文学中惊人的巨制。

湖北渔鼓

渔鼓，俗称"道情"或"道情筒子腔"，盛行于湖北省荆州、孝感、黄冈等地区，是我国民间常见的一种曲艺形式。

关于渔鼓的起源，民间传说，汉钟离斩鱼为鼓，为王母娘娘蟠桃大会演唱。鼓声惊天动地，惹恼了孙悟空，结果将渔鼓打碎。后来，众仙一起动手，制成竹筒渔鼓和鼓人的穿戴衣饰，这就出现了渔鼓。

渔鼓的出现，可能与道教劝善传道有关，在古典小说和传奇中，道长头挽丫髻、身穿八卦道袍、脚蹬芒鞋、手捧渔鼓筒板、口唱道情渡人济世的描写比比皆是，可见渔鼓与道家的关系很密切。到了清末，渔鼓才从悠闲超脱的仙家道情中解放出来，转向更多地反映人民疾苦方面。形式上，也从单纯走唱发展到与皮影结合，形成又演又唱的渔鼓皮影。这些重大的变革，使渔鼓这种曲艺形式更深地扎根于民间，充溢看蓬勃的生机和艺术魅力。

湖北渔鼓至少在清代乾嘉之世（1736～1820年）已经形成独立的艺术形式。渔鼓艺人陈国文带徒授业，三传到成为一派之宗的著名艺人杨双林。经过他们师徒几代及其它同时代艺人的共同努力，到明末清初，湖北渔鼓已臻于成熟。解放后，湖北渔鼓在党和政府的关怀下，有了较大的发展，培养了大批的渔鼓艺人。十年动乱中，湖北渔鼓遭到严重摧残，几至绝响。粉碎"四人帮"后，又获新生。近年来，湖北渔鼓从复苏走向兴旺。活跃于农村城镇，为广大群众演出。

湖北渔鼓以唱为主，也有偶尔插入道白的。过去是由一人执渔鼓筒板演唱，现已发展成一人执渔鼓筒板，一人敲碟子，轮番演唱。唱词结构有"五五七五句"、"七字句"、"十字句"、"垛句"等数种，以"五五七五句"最典型，也最常用。湖北渔鼓的表现力强，既长于叙事，又善于抒情。音乐古朴而带吟诵性。唱调高昂，节奏鲜明，抑扬顿挫，铿锵有力，独具一格。

湖北渔鼓曲调以徵调式为最多，还有宫调式，羽调式和角调式。现已知湖北渔鼓有"道士腔"、"还魂腔"、"观音腔"等二十七个曲牌，五十一种唱腔。其中又分天

南、天东、天西三派。以杨双林为代表的天南派，甩腔迂回；以夏华清为代表的天东派，行腔苍劲；以郑天元为代表的天西派，唱法质朴。湖北渔鼓曲目繁多，著名的传统曲目有《武松赶会》、《拷棚案》、《包公案》等。优秀的现代曲目有《大刀风云》、《舅舅》等。

长阳南曲

长阳南曲是湖北地方小曲中一个较为古老的曲种，自古称为南曲（亦称丝弦）。1962年定为现名，主要流传在长阳、五峰两个土家族自治县境内，以资丘最盛。它以浓郁的民族民间特色和鲜明的地方风格，在曲坛享有盛誉，被誉为"郁香的山花"。

根据长阳南曲曲牌、曲体等方面的历代流传情况足以说明，它是在明清俗曲——我国整个曲唱艺术总的源流基础上产生和发展的。它最早传入土家地区的时间，至迟在清雍乾之际，系"改土归流"前后引进而"土化"的艺术品种，至今已有200多年的历史了。长阳南曲历来无专业艺人，系民间流传，挚友相教，或子从父学，世代相袭。土家族南曲艺人是继承发展南曲艺术的主体队伍。一个曲种能在土家山寨扎根两百年，这在湖北地方曲种，乃至全国300多个曲种中，亦不多见。至今土家山寨的人们逢年过节、娶媳嫁女、生日祝寿以及劳动之余，往往相邀聚会，你弹他唱，拍板邦腔，自唱自乐，自娱娱人。素称"南曲之乡"的长阳资丘，每每夜深人静，但听得吊脚楼上三弦咚咚，曲声萦回，面对山乡夜色，令人心旷神怡。

长阳南曲以坐唱为主，自弹自唱，词曲丰富，唱腔优美，原无表演，少道白，乐器伴奏，三弦云板必不可少，还有横笛，小钗和迎锣。板式为三眼一板，解放前妇女识字的少，因而妇女唱南曲者亦少。长阳南曲词句文雅，绝大部分段子以四字句开头，两个四字句，贯于两个七字句，成为完整的"南曲头"，或以五、七言定场诗开头。从传统段子看，每个曲牌的文字都有其固定的格律，如"湖腔"中的数板部分，句式长短不齐，唱起来格外活泼动听。"垛子"的文字则以四字句为宜，也有少数是七字句的，传统段子多为联曲体，其骨干曲牌有"南曲头"、"垛子"、"数板"、"南曲尾"等。此外还有许多铺助曲牌，如"银扭丝"、"叠断桥"、"叠落金钱"、"清江引"、"马蹄头"等等。联曲的规律是"南曲头"、"垛子"、"等板"，其它铺助曲牌"南曲尾"。长阳南曲的唱腔分两大系，即南曲、北调（又名寄生调），北调是单曲体，其段子没有故事情节，多为怀念抒情。后来，在艺术实践中，吸收了一些长阳民歌，增加了道白，长阳南曲的唱腔曲牌更为丰富，表现力更强，观众更是喜闻乐听。

在曲目内容上，长阳南曲既有全国流行的一些共同的题材，如取材小说及戏本《三国演义》、《水浒》、《西厢记》等当中的章目，同时也有表现土家民族风情的特殊题材，如《胖大娘过江》、《螳螂讨亲》等。

南曲演唱时有一人弹唱的，有二人对唱或多人齐唱的。也有一人弹奏，另一人击板按拍而唱的。有时，一人击板，几把三弦同奏共唱。或在伴奏中加进二胡等类弦乐，

只拉不唱，而在拖腔处给予帮腔，已受到高腔戏曲的影响，繁复闹热，是自弹自唱衍化发展的高级形态。长阳南曲属于文雅一路，故南曲艺人向被视为"高人雅士"，颇受尊敬，待若上宾。民间流传"南曲三不唱：夜不静不唱，有风声不唱，丧事不唱"，很有点高雅自重的派头。

四川竹琴

四川竹琴，是由散文和韵文互相交织的一种地方曲艺，有说有唱，为群众所喜闻乐见。

竹琴这个名称，大约始于清末民初，因其主要乐器是一根去节的竹筒，故而得名。

早年，四川梁山曾举行过竹琴大会，参加者有千余人，演出盾，经过公众评选——评词、评调、评板，选出三根半竹琴，即杜成辉、孙成德、赵高峰、梁佩然（半根）4人。杜成辉是清末举人，收集竹琴词本最多，对竹琴艺术颇有研究，以票唱为乐，不公开做艺。孙成德是广安火神庙道人，曾在川北一带演唱竹琴，以艺布道。赵高峰是位艺人，以唱竹琴为业，在重庆、川东一带做艺。梁佩然人称梁半根（他的艺术比前3人都差，只抵半根竹琴之意），虽唱竹琴，但不做艺。

1925年前后，竹琴开始在较固定的书馆里演出，如成都少城的锦春茶楼、重庆江北的大观茶园等。在两处演唱的名艺人有蔡觉之、贾树三、赵高峰等。演唱的节目有《三国志》、《列国志》、《琵琶记》、《绣襦记》等。之后，竹琴书馆日益增多，演唱者也多以此为职业。

自抗日战争爆发后，竹琴开始衰落，到解放时，全四川演唱竹琴的知名艺人不过十数人了。

竹琴的主要乐器，是一根长约3尺、直径约2寸粗的去节竹筒，筒上刻有花革，作为装饰，一端蒙着鱼皮，手指敲打鱼皮，发出清脆声响，称为渔鼓。另有一对长约2尺余、宽约1寸的竹板，称为简板，有的板端还挂有碰铃。艺人敲着渔鼓、简板，在一定的节拍和声腔中说唱。但技巧熟练的艺人，运用这简单的乐器，能打出有意境的艺术效果。1951年去世的全川著名艺人贾树三在演唱《临江赴宴》关羽过江一段时，能打出长江的波澜牡阔、浪拍船头、风吹旗响的音响效果。

竹琴的演出，一般是由一个人坐着演唱，词中角色按生、旦、净、末、丑分类，人物的嘴脸、服饰、性格、思想感情以及环境气氛的描写，都靠演唱者一人以不同的声腔有区别地表现出来。这种演唱形式，要求演唱者具有较高的艺术修养和语言表达能力。

竹琴的唱腔，以早期的"玄门调"、"南音调"，经过长期的发展和演变，逐渐丰富，形成了竹琴唱腔的独特风韵，既有地方色彩，又有民族特点。

竹琴的流派，自民国初起，就有扬琴调与中和调之分。扬琴调的创始人贾树三，以唱腔华丽细致，韵味深厚，优美动听见长。中和调是竹琴老调，板眼限制很严，唱

腔朴素，粗犷而有气势，极富四川口语特色，代表艺人是重庆北碚的吴玉堂。

绍兴平湖调

平湖调亦称平调，是绍兴三大地方曲艺（平湖调、绍滩、莲花落）之一。至于为什么叫"平湖调"？最流行的说法有三：一是说在元末明初，绍兴有姓平和姓胡的两个爱好乐曲的人，因赴京应试不第，便丢弃功名，专心于乐艺，创为新声，后即被称为"平湖调"；一是说，绍兴的鉴湖又名平湖，故名"平湖调"；还有一种说法，认为"平湖"即"平和"，取其平和幽柔，音切而意切。

平湖调究竟起源于何时，已难以查考。有人说是起源于先秦的"房中乐"；有人说是与苏东坡有关，但都缺乏确凿的证据。但据山阴吕善根编《亦红诗话》记载："有会稽胡嗣源（秀才）文汇，幼工韵语，稍长即善南词（即平湖调）"，可见到明代已有平湖调名艺人的出现。至清代，绍兴平湖调已与苏州弹词并驾齐驱了。

平湖调以弦索乐器伴奏，不用锣鼓。最简单的是3人合奏，用扬琴、二胡、三弦三种乐器，称为"三品"，规模较大的是5人合奏，增加琵琶和双清，谓之"五品"；比较完整的是"七品"，乐器再增加洞箫和笙，最多也有"九品"、"十一品"的，但用得很少，乐器除增加阮、铃外，就是用两把二胡和琵琶。可是，无论几"品"，都只由弹三弦的人负责唱，白和表（一人担任生、旦、净、丑各种角色），以至音响效果，其他人只管弹奏不开口。所以，三弦是主导乐器，弹三弦者始终是主角，任务最重。

平湖调的唱词比较典雅、高深，近于诗赋，音乐柔和悠扬，具有清逸舒徐的风格，适于抒情。平时平湖调多在达官贵人的厅堂演奏，故被称为"雅调"。演奏时，主唱者和伴奏者正襟端坐，目不斜视，不苟言笑，备极庄严。因为演奏平湖调需要较高的文化艺术修养，既要通音律，又要兼长诗词，所以善此道者，过去多为富家公子、失意文人。

平湖调代表性曲目有《倭袍》、《古玉杯》、《风筝误》、《白蛇传》等。著名艺人有明代人胡嗣源，是至今所知最早的一位平湖调名艺人。清代艺人有胡小二、周敦甫、女霞；民国时艺人潘子峰及其弟子郑杏官、范仲良等人。

解放后，贯彻"百花齐放、推陈出新"的方针，曾对古老的平湖调进行过抢救、收集和调查，并进行过一些改革尝试，取得了一定的成绩，如1964、1965年平湖调新老演员以崭新的面貌演出了传统曲目《秦香莲》和新书《李双双》，受到了观众前所未有的欢迎。

兰州鼓子词

兰州鼓子词，又称兰州鼓子，当地简称鼓子。它是流传铲兰州地区的一种曲艺形式，以其内容丰富、曲调古朴，语言优美、演唱简便，为广大群众所喜闻乐见。

兰州鼓子词，可能创始于宋，曾繁荣于元、明之际。从内容看，它多采自当时广泛流传的一些故事；以曲牌看，诸如"混江龙"、"叨叨令"、"石榴花"等，多是宋词的牌名，或是元曲的调儿；从句子的组织形式看，均为长短句，有三个字一句、四个字一句的，也有五个字一句、六个字一句、十个字一句的，多和宋词元曲的句子组织形式相吻合。

兰州鼓子词，是一种以清唱为主的说唱文艺形式，当地称这种形式为"坐台子"。一般只唱而无叙说，也有唱说相间的，没有动作。有些曲牌如"三朵花"、"摔截子"、"太平年"等，在尾句后由众人和声，当地叫"帮腔"，也叫"接声"。演唱时，有音乐伴奏，文场面以三弦为主，辅以扬琴、琵琶、月琴、胡琴、箫、笛等；武场面只有一个小月鼓用以指挥，敲击节拍。语词用字讲究平仄，填词要押韵合辙。这样，就使它的音乐抑扬顿挫，优雅细腻，十分类近我国古代的丝竹乐。

兰州鼓子词的形体结构，一般包括"引子"、"套词"，"尾声"三部分。"引子"亦称"鼓子头"，或用相当的词牌曲调，"套词"则由若干曲牌联套而成；"尾声"亦称"鼓子尾"，也可用相当的词牌曲调。兰州鼓子词的计量单位是"段子"，这是一个表现一定思想内容的艺术结构形体。如《木兰从军》这个段子的引子是"鼓子头"，套词分别由"赋唱""石榴花"、"打枣歌"、"赋唱"、"坡儿下"、"边关"、"太平年"、"诗篇"等8个曲牌组成，尾声是"鼓子尾"。有些小段子，则只用一个曲牌，一唱到底。

兰州鼓子词的内容极其广泛，涉及历史、传说、故事、日常生活、爱情、祝颂、山川景物描绘、地方人物赞扬、社会现实褒贬等方面，几乎无所不包。

兰州鼓子词有丰富的内容、悠久的历史和较高的社会价值，本应受到历史公正的待遇。但在旧社会里，却因是"下里巴人"而打入另册，不能登大雅之堂。解放后，兰州鼓子词才获得新生。1956年甘肃省文艺汇演时，兰州鼓子词作为一个品种，第一次登上大雅之堂，1958年兰州市戏曲学校还专门设立了兰州鼓子训练班，培养了一批新人，并把兰州鼓子词搬上了舞台，成为兰州鼓子戏。1962年甘肃人民出版社出版了兰州市文化局、文协编选的《兰州鼓子》一书。

东北二人转

二人转是唱说做舞相结合的、以唱为主的小型综合艺术，并且是东北的民间艺术。它综合了东北民间文学、民间音乐、民间舞蹈和传统戏曲及其它曲艺表演程式。二人转是东北广大劳动人民智慧的结晶。它是经过几代民间艺人精心地加工和再创造，不断地传唱和丰富而成。它的文学语言、音乐曲牌、舞蹈形式、表演特点都体现了东北地方化。

二人转在文学方面的主要来源，是北方大鼓词。北方民间大鼓词产生年代久远，宋朝就有了掌鼓弹弦的说唱艺人。到清末已经有了许多好书段。其中有许多段被二人

转改编传唱，还有的原封不动的拿来演唱，特别是韩小窗的《长坂坡》、《糜氏托孤》等对二人转影响更大。

二人转文学的次要来源是东北民歌。东北民歌的特点是一曲多词，即一个曲牌多段歌词，多为一个完整故事，如《小拜年》、《放风筝》等。二人转最初的演唱，主要成分就是这些有人物、有故事的民歌。

二人转的又一来源是戏曲，包括流传在东北和北方的戏曲。如《夜宿花亭》、《王少安赶船》等都是从评戏里学来的。

二人转的唱腔多是来自东北民歌、小调和山歌。二人转的吸收力极强，还吸收了东北其他戏剧、曲艺的唱腔，有时把评戏，大鼓、皮影的一段列为二人转的一个曲牌，如《垛口大鼓》、《影调》等。有人说，二人转是一株百无禁忌的野玫瑰，看来一点不假。

二人转的主要伴奏乐器是喇叭、二胡和板胡，是从东北大秧歌和小落子里吸收来的。

二人转的舞蹈主要来自东北大秧歌和民间歌舞。二人转最初用的"浪三场"就是东北戏曲身段和秧歌舞结合的产物。到目前为止，二人转的基本步法仍然是东北大秧歌舞步。它不仅用了东北秧歌步法，而且将一切东北民间歌舞形式：旱船，跑驴、小车舞、扑蝴蝶、太平鼓也都采纳了进去，变成二人转的舞蹈。

二人转表演的最大特点是继承了戏剧、曲艺的虚拟性，比起其他曲种来，二人转的夸张性和舞台演出的活动性要大得多，火红得多。

1953 年，二人转这种艺术形式代表东北地区参加了全国民间艺术汇演大会。东北地区也进行了汇演和各团体的交流演出。从此，二人转就更兴旺了。

器　乐

考古工作者在浙江余姚县河姆渡遗址出土了一些用鸟禽类的肢骨制作的笛子，距今约七千年。这些笛子虽然制作得粗拙简陋，但有的还可发出简单的音调。这就是远古人使用的吹奏乐器——骨笛。

从原始时代到夏商时期，我国的乐器主要是打击乐器和吹奏乐器两类，如土鼓、磬、缶、钟、骨哨等，都是用天然材料所制成。到了商代，出现了很多用青铜制作的乐器，在性能和工艺上已大大高于原始乐器。

西周时期，乐器的种类增多，仅见于古籍中记载的就有七十多种，如编钟、编磬、箫、笙等。弹弦乐器也在这时出现，但较为简单，发音单调。到了春秋战国，乐器的发展较快，出现了弹拨乐器筝，吹奏乐器竽等；旧有的乐器如编钟在研制、性能方面也都为此前任何编钟所无法比拟。在湖北随县出土的曾侯乙编钟，共八组六十四件，

总重量达 2500 多公斤, 音阶准确, 音域宽广, 音色优美。每钟可发出相距三度的两个音, 总音域达五个八度, 其精湛的工艺水平深为当代人所惊叹。

秦汉时期出现了排箫、羌笛、筑、箜篌、琵琶等。到了隋唐时期, 乐器的品种愈加增多。据唐段安节《乐府杂录》载, 共有三百余种。拉弦乐器在此时也开始出现, 如奚琴, 有两条弦, 用竹片在两弦间摩擦发音, 这是胡琴的前身了。

宋代的乐器又有自身的特点: 一是产生了多种多样的吹奏乐器, 二是拉弦乐器开始得到重视, 如马尾琴已经得到广泛的运用、流行。元、明、清以后的乐器更加多样, 性能也更为完备, 特别是西洋乐器的传人, 又为我国乐器的发展注入了新的血液, 使我国古代乐器呈现出更加多姿多彩的面貌。

笙

笙是我国古老的簧管乐器。它由笙簧、笙笛、笙斗三个部分组成, 由笙簧振动引起笙笛内的空气柱振动而发音。乐队中经常使用的是二十一簧和二十四簧高音笙。

笙的高、中、低三个音区之间音色差别不甚显著。虽然它是吹管乐器, 但它通过铜质簧片振动而发音, 音响兼有管乐与簧乐的二重性。由于这一特点, 使得笙这件乐器极具兼容性。在乐队中它起着"粘合剂"的作用, 把各组不同的乐器有机地结合在一起, 是乐队中不可缺少的中介乐器。

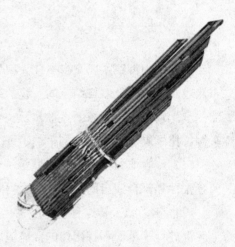

笙

笙本身的音色甜美、柔润。悠长的旋律与持续的和声都是它的擅长。由于它那短促的吐音又似弹拨乐般干脆、利落、出音点清晰, 所以对于表现快速、活泼的音乐情绪它也能够胜任。

笙的强弱变化不是很大, 一般来说, 笙的中、低音区音量较强, 高音区音量较弱。笙的演奏是比较耗费气息的, 一口气不能延续太长的时间。音愈高, 耗费气息愈多: 声部愈多, 耗费的气息量愈大。

箫

箫又名洞箫、单管、竖吹, 是一件非常古老的乐器。它一般由竹子制成, 直吹, 上端有一吹孔, 有六孔箫和八孔箫之分, 以按音孔数量区分, 六孔箫按音孔为前五后一, 八孔箫则为前七后一。八孔箫为现代改进的产物。

箫的演奏技巧, 基本上和笛子相同, 可自如地吹奏出滑音、叠音和打音等。但灵敏度远不如笛, 不宜演奏花舌、垛音等表现富有特性的技巧, 而适于吹奏悠长、恬静、

抒情的曲调，表达幽静、典雅的情感。箫不仅适于独奏、重奏，还用于江南丝竹、福建南音、广东音乐、常州丝弦和河南板头乐队等民间器乐合奏，以及越剧等地方戏曲的伴奏。此外，琴箫合奏，相得益彰，委婉动听，更能表达出乐曲深远的意境。

笛 子

笛子古时称"横吹"，后又称"横笛"，是一种非常古老的乐器，也是一种民间广泛流行的乐器。在民族管弦乐队当中，笛子是最重要的常规乐器之一。

笛子通常为竹制，有吹孔一个、膜孔一个、按音孔六个。

笛子的音色清亮、透明，略带水声，富有穿透力。笛膜对笛子的音色有很重要的意义。笛膜厚且紧，音色显得十分结实；笛膜薄且松，音色显得清脆而有水分。

笛 子

一般笛子演奏员都能做到一口气吹笛持续 15 秒~20 秒。若以每分钟演奏 60 个四分音符的速度演奏，每小节有四拍，那么，一口气能演奏 4~5 个小节。

另外，笛子演奏者还有一种叫做"循环换气"的特殊技巧。演奏者在吹奏的同时用鼻孔不断吸气，使乐音能够无限地延长而丝毫没有间断感，尤其在较弱的情况下效果更佳。这种技巧经常被用在篇幅较长大，音乐较流畅，又要求没有间断的特殊段落。

古 筝

古筝是我国古老的击弦乐器，后汉训诂学家刘熙解释说："筝，施弦高，筝筝然也。"筝的命名，是根据其音响效果而来的。据先秦文献记载，我国早在战国时期就有筝这种乐器。相传，秦国有一对姐妹非常喜欢弹瑟。一次，姐妹俩人同去争抢一个，不慎将瑟破为两半，姐姐手中的一半十三根弦；妹妹手中的一半十二根弦。秦王得知此事便把这件意外而得的乐器起名为筝。用这个故事来说明古筝的来源，当然有些牵强，但它足以说明早在战国时代，我国已有筝这种乐器了。经有关专家考证，筝起源于一种名为筑的古老击弦乐器，后来又受到瑟的影响和启发。

筝按五声音阶排列定弦。它音域宽广、浑厚明亮。演奏者可运用右手托、劈、摇、抹等技法奏出繁多的音量、音色变化；运用左手指按抑琴弦，控制弦音的变化，表达刚柔哀乐的情感。另外，还可以通过"双手抓筝"的技巧，发出六个音的和弦，用来表现碧波荡漾、流水潺潺，那真是再妙也没有的了。

史书中有这样一段记载：三国时期，军阀混战，吕布投奔袁绍，遭到袁绍的猜疑和部将的嫉妒。吕布觉察后，借机告辞，以免杀身之灾。袁绍则选派三十名壮士，名为护送，实则想伺机谋害吕布。夜幕降临，围在帐房外的士兵正要动手，忽然从吕布帐中传出悠悠的弹筝声，似涓涓细流，春莺高歌，壮士不知不觉沉醉于美妙的音乐之中，等到再要下手时，吕布早已远走高飞了。

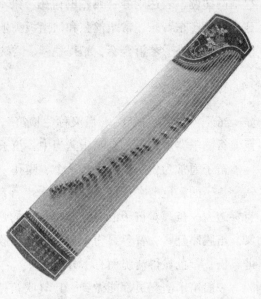

古筝

古筝，中国音乐文化宝库中的明珠，以其璀璨夺目的光辉，闪烁了两千多年。千百年来，它广泛流传于民间，并形成了不同音韵和技法特点的多种流派。同时，它还影响着日本、朝鲜等亚洲国家的音乐文化。越南的十六弦琴、朝鲜的伽椰琴都是中国古筝的后代。随着时代的发展，筝已从民间步入系统的专业教育领域。它的明天将会更加光辉灿烂。

编 钟

编钟是我国古代的一种乐器。西周中期的大小3件一组的编钟，是1954年在陕西长安县普渡村长白墓出土的。这是目前发现年代最早的编钟。它已是依一定音阶组成的旋律音器。近年来，各地出土的编钟数目逐渐增多。由9件、11件、13件、14件组成。有的音高相当准确，可构成完整的5声音阶、6声音阶或7声音阶。

举世闻名的现存最大最完整的青铜古乐器——编钟，是1978年在湖北省随县擂鼓墩战国曾侯乙墓出土的。它共64件，其中纽钟19件，甬钟45件。出土时，分3层8组悬挂在钟架上，都依大小次序排列着，场面十分壮观，宛如一间古代乐厅。钟架上层，悬挂着3组纽钟，主要是定调用的，或在演奏时补奏一、二个乐音。中层悬挂着3组甬钟，有3个半8度音阶，是这套编钟的主要部分，能配合起来演奏各种乐曲。下层悬挂着两组雨钟，体大壁厚，声音深沉

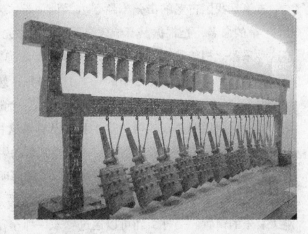

编 钟

洪亮，在演奏中起烘托气氛与和声的作用。它们的形体和重量是上层最小，中层次之，下层最大。最小的一件重 2.4 公斤，高 20.2 厘米；最大的一件重 203.6 公斤，高 153.4 厘米，超过以往出土的任何编钟。演奏的工具是 6 根敲钟用的丁字形彩绘木槌，两根撞钟用的细长木棒。

编钟的每件钟体上都有错金篆体铭文，总计 2800 多字，内容都是关于音乐方面的记载。根据铭文记载，通过测音表明，钟音音阶与现代 C 大调七声音阶同列，音域跨五个八度，声音宏亮，音色完美，能旋宫转调，12 律半音齐备，能演奏复杂乐曲。音乐工作者参照当时演奏方法进行试验，古今乐曲都能演奏。凡欣赏过的人，无不惊叹叫绝。钟架为铜木结构。木质架梁上满饰彩绘花纹，两端都套着浮雕或透雕的龙、鸟和花瓣形象的青铜套，起着装饰和加固作用。中下层横梁分别用 3 个青铜佩剑武士的头和双手承顶，下层铜人立于大型雕花圆铜座上。钟架通长是 11.83 米；高达 2.73 米。气魄雄伟、场面壮观、结构严谨、十分牢固。它虽承担了 2500 多公斤的重量，经过 2400 多年而仍没坍塌。

这编钟规模之宏大，铸造之精美，创造了世界音乐史和冶炼史上的奇迹。

十　番

十番是民间打击乐曲，也称《十番锣鼓》，历史上还曾有《十样锦》、《十不闲》等名称。它几乎完全用打击乐器演奏，计有拍板、小木鱼、板鼓、同鼓、大锣、喜锣、七钹、中锣、青锣、内锣、汤锣、大铙、小铙、双磬等乐器。归纳起来，共有七、内、同、五、星、汤、浦、大、卒、朴等十个状声字，所以称作"十番"。主要流行于江苏南部、长江下游地区，以苏州、无锡一带最为盛行。根据文献记载，"十番作为一个民间乐种，至少在明代就已在江南流行了。

根据乐队编制的各种不同情况，十番可分为只用打击乐演奏的"清锣鼓"和兼用管弦乐演奏的"丝竹锣鼓"两大类。

清锣鼓只用简板、木鱼、板鼓、同鼓、大锣、马锣、喜锣、齐钹等打击乐器。

丝竹锣鼓按主奏乐器的不同，分为"笛吹锣鼓"、"笙吹锣鼓"、"粗细丝竹锣鼓"等。锣鼓编制可分为粗锣鼓、细锣鼓两种。

粗锣鼓编制有云锣、拍板、小木鱼、双磬、同鼓、板鼓、大锣、喜锣、七钹等。

细锣鼓编制有粗锣鼓所用乐器，再加小铙、中锣、青锣、内锣、汤锣、大铙。

笛吹锣鼓编制有主奏乐器笛子，还有长尖，笙、箫、二胡、板胡、三弦、月琴、琵琶。打击乐器用粗锣鼓编制。其主要曲目有《下西风》、《万花灯》等。

笙吹锣鼓编制有主奏乐曲笙，其他有长尖、箫、二胡、板胡、三弦、月琴、琵琶，打击乐可分别用细锣鼓或粗锣鼓编制。主要曲目有《寿亭侯》（细锣）、《阴送》（粗锣）等。

粗细丝竹锣鼓编制有大、小唢呐，笛子，再加笙吹锣鼓编制。主要曲目有《香

袋》、《十八拍》等。

十番以锣鼓段、锣鼓牌子、丝竹乐交替成重叠进行为主要特点。其锣鼓乐的结构形式可分为锣鼓段与锣鼓牌子两类。主要曲目有《十八六四二》、《急急风》、《细走马》等。

十番乐队一般为六人：司鼓者演奏同鼓、板鼓、双磬、小木鱼、汤锣；司笛者演奏笛、七钹、小钹，司笙者演奏笙、大锣、中锣、青锣；司板者演奏拍板、小木鱼；司三弦者演奏三弦、大钹；司二胡者演奏二胡、喜锣。演奏起来活泼、欢乐，气氛热烈。

二 胡

二胡是民族乐队拉弦乐器中主要的和最有特色的乐器。它的音色浑厚、甜润、纯正而雅致；强弱控制能力很强，给人以悦耳动听、刚劲而秀美之感，善于表现各种情调的曲调、音型、长音等。

二胡有里外两根弦，琴弓马尾毛夹置于两弦之间拉奏。定弦为纯五度，在不改变两弦音程关系前提下，还可在一定范围里变化。

在音色方面，内弦音色饱满，外弦较清亮。

下面介绍的二胡的一些主要弓法，在其它拉弦乐器上同样适用。

弓子在弦上摩擦运动的方向称为"弓向"。将弓子从左（持弓端）向右拉为拉弓；将弓子从右（弓尖端）向左推为推弓。

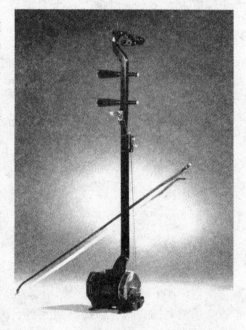

二 胡

①分弓——是一弓一音的弓法。用长弓演奏的分弓称为"大分弓"，适宜强奏和演奏抒情旋律中的长音符。用短弓演奏的分弓，可分别称作中分弓、小分弓。小分弓一般适宜演奏快速进行的紧密音符。

②连弓——是一弓奏出若干音的弓法。根据速度与音符进行密度，一弓所奏的音数量是有限度的，一弓的弱奏比强奏能奏出更多的一些音符。

③顿弓——从运弓形式上分为两种：一种为"分顿弓"，用分弓奏出，每一弓均奏出一个短促的音符；另一种为"连顿弓"，用一弓奏出几个短促的音。顿弓是演奏轻巧敏捷性音乐的常用弓法。

④连断弓——用一弓奏出几个比连顿弓稍长的，但又有间断的几个音来。

⑤颤弓——还可称为"抖弓"，这是演奏震音的弓法，通用震音符号标记。用弓

子的某一部分（一般用弓尖或弓子的前半部分）演奏，适宜各种力度。

板 胡

板胡的琴筒是用半个椰壳或木制成，以薄桐木板蒙琴筒面。琴弦比二胡拉得紧，弓子比二胡长而粗，弓毛多而紧，故拉奏时感觉弦较硬，音量较大，穿透力也很强。

常用板胡有高音板胡和中音板胡两种。

板胡的音色高亢、豪放、强烈而明亮，有浓郁的乡土气息，能充分地渲染喜庆、悲剧、抒情的表情特色。

板胡的弓法与演奏技巧以及所用演奏符号与二胡大致相同。它奏滑音干净利落，滑音组合颤弓可模拟马的嘶叫等特殊效果；分弓奏法也是板胡的常用弓法，用以表现欢快、热烈等音乐情绪。

高 胡

高胡是高音拉弦乐器，其形、构造、演奏弓法与技巧以及所用演奏符号等，均与二胡相同，只是琴筒（共鸣箱）比二胡略小，常用腿夹着琴筒的一部分演奏。

在常用音域范围，其音色明朗、清澈，适宜演奏优美、抒情以及秀丽、活泼的曲调，并经常与二胡构成八度奏。

中 胡

中胡是在二胡基础上改制的一种乐器，故又称为"中音二胡"。所有二胡的演奏技巧都适宜中胡演奏。

中胡属于灵敏性较强的乐器。它最善于演奏一些舒展、辽阔的歌唱性旋律，和声长音与不很复杂的音型，较少演奏快速的华彩性旋律。

琵 琶

一种半梨形音箱、曲颈、四弦四柱、横置胸前用拨子或手指弹奏的琵琶，以薄桐木板蒙面、琴颈向后弯曲、琴杆与琴面上六相二十五品，可演奏十二个半音和转换十二个调性，采用尼龙缠钢丝弦。

传统琵琶曲中有大曲与小曲之分。大曲称为大套，如《十面埋伏》、《月儿高》；小曲称为小套。大曲中有文曲、武曲之分。小曲中亦有文板、武板之分。文板指慢板，曲调秀丽平和，武板指快

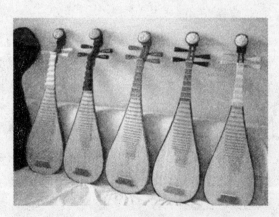

琵 琶

板，曲调流畅热到。现代琵琶常应用于歌唱、曲艺、戏曲和歌舞伴奏中，也应用于独

奏合奏与重奏中。

古 琴

我国传统拨弦乐器，古称瑶琴、玉琴，现又称七弦琴。长约130厘米，厚约5厘米。一般以桐木作面板。梓木作底板。琴面有13个琴徽，用以标识弹奏时的音位。琴

面张七弦，在外侧第一弦最粗，向内依次渐细，并按五声音阶定弦。

演奏时靠右手拨弦取音，有散、按、泛三种不同的音色。散音，即以空弦发音，声音刚劲浑厚，常用作曲调中的骨干音；泛音是以左手轻触徽位，发出轻盈飘渺的声音；按音是左手按弦发音，有擘、托、抹、挑、勾、剔、打、摘等基本指法。常运用同度音、八度音、空弦音、按音、走指音、滑音、颤音等各种技法，以深化其艺术表现力。

古 琴

唢 呐

唢呐又名喇叭，小唢呐又称海笛。

唢呐，在木制的锥形管上开八孔（前七后一），管的上端装有细铜管，铜管上端套有双簧的苇哨，木管下端有一铜质的碗状扩音器。唢呐虽有八孔，但第七孔音与筒音超吹音相同，第八孔音与第一孔音超吹音相同。

唢呐的中、低音区音色豪放、刚劲，各种技巧都易于发挥，非常富有表现力；高音区紧张而尖锐，在乐队中应用要谨慎。

唢呐是乐队中的"重型武器"，音响高亢有力，适宜于表现热烈、欢快的情绪。在乐队当中，它经常与打击乐结合，有时也单独与整个乐队"抗衡"。

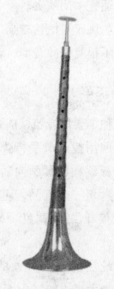

唢呐是一件比较耗费气息的乐器，音愈高，耗气愈大，音愈强，耗气愈多。

与笛子一样，唢呐也能运用"循环换气"方式使音乐长时间延续。在乐曲中恰当地运用这一技巧，能使音乐增添光彩。

唢 呐

铜响乐器

铜响乐器是我国传统民族乐器的一个重要组成部分，属打击乐器，大体上可分为锣、钹、镲、钟四大类、四十多个品种、一百三十多种规格。其音色、音量、力度、音响效果各不相同，所表现的情调和渲染的情绪也因之迥异。铜响乐器在我国戏曲和乐团的演出中占有重要地位。

山东淄博市周村区的鲁东乐器厂是我国铜响乐器的主要产地。从公元 18 世纪初就形成了一定的生产规模，繁衍至今已有三百多年的历史。这里生产的铜响乐器堪称一绝。悠久的生产历史造就了一批又一批的能工巧匠，他们以丰富的经验、祖传的配料方法，为弘扬我国这一独特的文化遗产做出了巨大贡献。解放前后国内著名的艺术大师所在的戏班、剧团乐队用的铜响乐器均为这里生产提供。1956 年这里生产的"军乐钹"改变了依赖进口的局面。1959 年应中央乐团庆祝建国十周年急需而制造的直径1.3 米的大锣，成为当时国内外绝无仅有的品种。1974 年该厂又为中央乐团生产了四面大锣，作为对访华演出的外国交响乐团的馈赠礼品。1963 年他们应中央乐团所需，又研制成功"吊钹"，而此前这种乐器是完全靠进口的。尤其是该厂仿制成功的编钟，使传统的铜响乐器锦上添花，使具有几千年历史的编钟发出了清脆悦耳的旋律。

音乐名家

阿 炳

原名华彦钧，民进音乐家，生于清光绪十九年（1893 年 8 月 17 日），出生在无锡雷尊殿旁"一和山房"。后因患眼疾而双目失明。其父华清和为无锡城中三清殿道观雷尊殿的当家道士，擅长道教音乐。华彦钧 3 岁时丧母，由同族婶母抚养。8 岁随父在雷尊殿当小道士。开始在私塾读了 3 年书，后从父学习鼓、笛、二胡、琵琶等乐器。12 岁已能演奏多种乐器，并经常参加拜忏、诵经、奏乐等活动。18 岁时被无锡道教音乐界誉为演奏能手。

他刻苦钻研，精益求精，并广泛吸取民间音乐的曲调，一生共创作和演出了 270多首民间乐曲。留存有二胡曲《二泉映月》、《听松》、《寒春风曲》和琵琶曲《大浪淘沙》、《龙船》、《昭君出塞》六首。其中以《二泉映月》最为世人所称道。

刘天华

生于 1895 年，卒于 1932 年，字寿椿，江阴城内西横街人。杰出的民族音乐家，二胡演奏名家。

刘天华幼年即喜爱音乐，并知刻苦学习。他专心于向江南民间音乐家周少梅学习二胡，甚至利用暑期跑到河南向高人学习古琴，沿途还一路寻访民间艺人，采集各处民间音乐。

另外，他常将街头卖唱艺人请入家中记录他们演唱、演奏的曲谱并给予报酬。

刘天华共作有十首二胡曲：《病中吟》、《月夜》、《苦闷之讴》、《悲歌》、《空山鸟语》、《闲居吟》、《良宵》、《光明行》、《独弦操》、《烛影摇红》；三首琵琶曲：《歌舞引》、《改进操》、《虚籁》；一首丝竹合奏曲《变体新水令》，编有四十七首二胡练习曲、十五首琵琶练习曲，还整理了崇明派传统琵琶曲十二首，其中他改编的《飞花点翠》现已成为琵琶经典乐曲。

上述名曲除了《病中吟》是 1918 年创作并流传的外，其余都是在 1926 年任教于北京大学音乐传习所、北京女子高等师范学校和北京艺术专科学校 3 所大学教授二胡、琵琶期间，以及 1927 年 8 月在蔡元培、萧友梅、赵元任等人支持下创办"国乐改进社"之后，或创作、或修改定稿后得以广为流传的，至今仍是每个二胡学习者的必修习经典。

刘天华也是第一个采用近代记谱法编辑了京戏曲谱《梅兰芳歌曲谱》。此外，他筹组了"国乐改进社"，编辑出版《音乐杂志》，均在社会上产生的巨大的影响。其它还有未完成的《佛曲谱》、《安次县吵子会乐谱》及其一些写作及翻译文章等。

冼星海

原籍广东番禺，生于澳门一个贫苦船工的家庭。1918 年入岭南大学附中学小提琴，1926 年入北大音乐传习所、国立艺专音乐系学习。1928 年进上海国立音专学小提琴和钢琴，并发表了著名的音乐短论《普遍的晋乐》。1929 年去巴黎勤工俭学，从师于著名提琴家帕尼·奥别多菲尔和著名作曲家保罗·杜卡。1931 年考入巴黎音乐院在肖拉·康托鲁姆作曲班学习。留法期间，创作了《风》、《游子吟》、《d 小调小提琴奏鸣曲》等十余首作品。

1935 年回国后，积极参加抗日救亡运动，创作了大量战斗性的群众歌曲，并为进步影片《壮志凌云》、《青年进行曲》，话剧《复活》、《大雷雨》等谱写音乐。抗战开始后参加上海救亡演剧二队，后去武汉与张曙一起负责开展救亡歌咏运动。1935 年至 1938 年间，创作了《救国军歌》、《只怕不抵抗》、《游击军歌》、《路是我们开》、《茫茫的西伯利亚》、《莫提起》、《黄河之恋》、《热血》、《夜半歌声》、《顶硬上》、《拉犁歌》、《祖国的孩子们》、《到敌人后方去》、《在太行山上》等各种类型的声乐作品。1938 年任延安鲁艺音乐系主任，并在"女大"兼课。教学之余，创作了不朽名作《黄河大合唱》和《生产大合唱》等作品。1940 年去苏联学习、工作，1945 年病逝于莫斯科。此间，写有交响曲《民族解放》、《神圣之战》，管弦乐组曲《满江红》，管弦乐《中国狂想曲》以及小提琴曲《郭治尔—比戴》等，现已收集到他的作品近三百件。

此外还写了《聂耳——中国新兴音乐的创造者》、《论中国音乐的民族形式》等大量音乐论文，已发表的有三十五篇。由于他对发展我国革命音乐所作的巨大贡献，赢得了"人民音乐家"的光荣称号。

张寒晖

张寒晖原名张兰璞，河北定县人。早年学习话剧表演，同时学会了音乐的基本知识。抗战前从事教育、演剧及报刊编辑等工作。1941年去延安，历任陕甘宁边区文化协会秘书长、戏剧委员会委员等职。业余时间进行音乐创作，写下秧歌剧多种及歌曲五十余首。他的歌曲绝大部分是自己作词，其中流传最广的有《松花江上》、《游击乐》、《去当兵》、《为什么要悲伤》、《纸之歌》，以及根据拢东民歌改编的《军民大生产》。

贺绿汀

湖南邵阳县人。1923年入长沙岳云学校艺术专修科，随陈啸空等学习音乐。1928年创作的《暴动歌》曾在海陆丰一带流传。1931年入上海国立音专，从黄自学理论作曲，从查哈罗夫、阿克萨可夫学钢琴。1934年所作钢琴曲《牧童短笛》和《摇篮曲》在亚历山大·齐尔品举办的"征求中国风味的钢琴曲"评选中获一等奖和名誉二等奖。此后进入电影界，参加歌曲作者协会，为影片《风云儿女》、《十字街头》、《马路天使》等写音乐，其中《春天里》、《天涯歌女》等插曲广为传唱。

新中国成立后，任上海音乐学院院长和中国音协副主席，主要从事培养人才，但仍坚持创作。写有《人民领袖万万岁》、《英雄的五月》、《工农兵歌唱"七一"》、《牧歌》、《快乐的百灵鸟》、《党的恩情长》、《绣出山河一片春》、《十三陵水库》、《上海第三次武装起义》等各种类型的声乐作品及《上饶集中营》、《宋景诗》、《曙光》等电影音乐。半个世纪以来，他共创作了三部大合唱、二十四首合唱、近百首歌曲、六首钢琴曲、六首管弦乐曲、十多部电影音乐以及一些秧歌剧音乐和器乐独奏曲，并著有《贺绿汀音乐论文选集》。

吕 骥

原名吕展青，湖南湘潭人。自幼喜爱音乐，会演奏多种民族乐器。当过教师、文书、编辑。曾三次进上海国立音专学习声乐，都因经济窘迫而中途停学。1933年赴上海参加剧联音乐小组。聂耳出国后，他负责该组工作，并先后组织了业余合唱团、歌曲研究会和歌曲作者协会。抗战前夕到北平、绥沅抗战前线等地开展救亡歌咏活动。1937年去延安任鲁艺音乐系主任。抗战时期，曾去华北联大音乐系任教，解放战争期间在东北解放区工作。解放后，一直担任全国音协的领导工作。

吕骥创作了不少优秀声乐作品：抗战以前有《新编九一八小调》（街头剧《放下

你的鞭子》插曲)、《保卫马德里》、《自由神》（同名电影插曲）；抗战期间有《武装保卫山西》、《抗大校歌》、《开荒》、《大丹河》（同名话剧插曲）、《参加八路军》（同名活报剧插曲）、《凤凰涅槃》（大合唱）等；解放战争时期有《攻大城》、《铁路工人歌》等；解放后有《反对细菌战》等。除此，还写了《论国防音乐》、《中国新音乐的展望》、《民间音乐研究提纲》、《略论七弦琴音乐》等大量论文，编辑了《新音乐运动论文集》等，为我国现代音乐的发展作出了贡献。

陈田鹤

原名启东，浙江永嘉人。1930 年因闹风潮被上海美术专科学校开除，后改名考入上海国立音专，1932 年因家贫辍学。先后任教于两江女子体育专科学校、武昌艺术专科学校及山东省立剧院。抗战爆发后，参加上海歌曲作者协会，创作了《巷战歌》等受群众欢迎的救亡歌曲。此后，在重庆国立音乐院任教授兼教务主任，并在国立歌剧学校兼任音乐教授。解放后在北京人民艺本剧院、中央歌舞团、中央歌舞剧院从事作曲。主要作品收入《回忆集》、《儿童新歌》（与人合作）。此外，所作大合唱《河梁话别》、歌剧《苏武》（未完成）、为鲁迅先生逝世写的挽歌、独唱歌曲《秋天的梦》、《采桑曲》和改编的民歌《在那遥远的地方》及为《荷花舞》谱写的配乐等亦相当有影响。

聂 耳

原名守信，字子义，一作紫艺。笔名有黑天使、噪森、浣玉、王达平等。云南玉溪人，生于昆明。自幼喜爱花灯、滇剧等民间音乐，会演奏多种民间乐器。大革命时期曾参加进步学生运动，18 岁到上海，后考进"明月歌舞团"，向黎锦晖学习作曲。因不满剧团的方针，于 1932 年退出，去北平与李元庆等开展革命音乐活动。后回上海参加剧联音乐小组，发起组织了中国新兴音乐研究会，并在联华影业公司、百代唱片公司工作，为左翼进步电影、话剧、舞台剧作曲。1933 年在创作上初试锋芒，创作了《开矿歌》、《卖报歌》，使人耳目一新。1934 年是他的"音乐年"，《大路歌》、《开路先锋》、《毕业歌》、《新女性》、《码头工人歌》、《前进歌》、《打长江》等歌曲以及《金蛇狂舞》、《翠湖春晓》等民族器乐曲，都是这一年完成的。1935 年，写下了《梅娘曲》、《慰劳歌》、《塞外村女》、《自卫歌》、《铁蹄下的歌女》以及新中国成立后定为国歌的《义勇军进行曲》。

聂耳从事音乐创作时间只有两年左右，却为八部电影、三出话剧、一出舞台剧写了二十首主题歌或插曲，加上其他歌曲十五首和根据民间音乐整理改编的民族器乐合奏四首、口琴曲两首，共创作了四十一首音乐作品。此外，还发表了《黎锦晖的"芭蕉叶上诗"》、《中国歌舞短论》等十五篇战斗性的音乐论文和《时代青年》等三部电影剧本（生前未刊出）。1935 年到日本，准备经欧洲去苏联求学，不幸于游泳时溺死

于藤泽市鹄沼海中。他的作品具有鲜明的民族特征和时代精神，第一个在歌曲中塑造了中国无产阶级的光辉形象，是我国当之无愧的革命音乐的开路先锋。

麦 新

原名李麦新，别名孙默心、铁克等。原籍江苏常熟，生于上海。1933年起，先后领导过上海进步歌咏团体民众歌咏会、业余合唱团，并受各救亡歌咏团体的委托，与孟波一起编辑了三集《大众歌声》，组织了大规模的群众歌咏活动。同时参加了吕骥领导的歌曲作者协会，开始学习创作。抗战开始后，曾在战地服务团、延安鲁艺音乐系工作。抗战胜利后，去东北开辟新区时牺牲。主要作品有歌曲《向前冲》、《马儿真正好》、《大刀进行曲》等六十余首；歌词《九一八纪念歌》、《只怕不抵抗》（冼星海曲）、《牺牲已到最后关头》（孟波曲）、《保卫马德里》（吕骥曲）等二十余首，还写有《关于创作儿童歌曲》、《略论聂耳的群众歌曲》、《谈"特点"》等论文。

周巍峙

江苏东台人。1934年在上海参加抗日救亡歌咏活动时组织过"新生合唱队"（原名新生口琴队），以后加入民众歌咏会、业余合唱团、歌曲研究会等进步团体，并开始创作歌曲。1936年编辑出版的救亡歌曲集《中国呼声集》，在当时影响很大。抗战后，参加唤起民众团、西北战地服务团，活跃在华北抗日前线和西安、延安等地。新中国成立后从事艺术行政领导工作。主要作品有歌曲《九一八纪念歌》、《守土抗战歌》（原名《上起刺刀来》）、《中国人民志愿军战歌》、《十里长街送总理》，歌剧《不死的老人》（与人合作）等，还撰有《国防音乐必须大众化》、《"调查研究"与"体验生活"》、《发扬地方艺术形式，继承民族文化遗产》等音乐论文。

雷振邦

北京人，满族。自幼喜爱京戏和民间小调，会拉二胡。曾在日本高等音乐学校作曲科学习，回国后当过中学教员。1949年起，先后在中央新闻电影制片厂和长春电影制片厂为《五朵金花》、《刘三姐》、《冰山上的来客》、《吉鸿昌》、《小字辈》等四十余部电影作曲。其中《花儿为什么这样红》、《蝴蝶泉边》、《青春多美好》等插曲广为流传；《刘三姐》还在国外放映，受到欢迎。他的电影音乐往往采用民间音乐素材构成音乐主题，有的则根据民歌改编发展，所以具有浓郁的民族风格和地区特色。

瞿 维

原名瞿世荣，江苏常州人。从小喜爱音乐、戏曲。1933年入上海新华艺专师范系学习音乐、美术。在聂耳、冼星海的抗日救亡歌曲影响下，走上革命音乐道路。后任延安鲁艺音乐系教员、哈尔滨东北音工团团长、沈阳东北鲁艺音乐系主任等职。1955

年去莫斯科柴可夫斯基音乐学院作曲系进修，回国后任上海交响乐团作曲。创作了十多首大中型器乐、声乐作品，五十多首歌曲和歌剧音乐、电影音乐、舞蹈音乐。主要作品有歌剧《白毛女》（与人合作），钢琴曲《花鼓》、《洪湖赤卫队幻想曲》，交响诗《人民英雄纪念碑》、《红娘子》幻想序曲，组曲《白毛女》，室内乐《G大调弦乐四重奏》，大合唱《油田颂》，电影音乐《革命家庭》、《燕归来》（与人合作），歌曲《工人阶级硬骨头》、《八十年代新一辈》等。此外，还写过不少音乐论文。

马 可

江苏徐州人，曾在河南大学化学系学习，后在冼星海的感召和引导下，参加河南抗敌后援会巡回演剧第三队。1939年抵延安，在鲁艺音工团工作、学习，得到冼星海、吕骥等人的指导，记录、整理过大量民歌资料。后在东北解放区从事音乐活动，解放后任中国音乐学院院长。一生写了二百多首（部）音乐作品，其中以歌曲《南泥湾》、《我们是民主青年》、《咱们工人有力量》，《吕梁山大合唱》，秧歌剧《夫妻识字》，歌剧《周子山》（与人合作）、《白毛女》（与人合作）、《小二黑结婚》，管弦乐《陕北组曲》等最为流传。在音乐理论研究上，除了对冼星海作专题研究，著有《冼星海传》外，涉及到新歌剧的发展、戏曲音乐改革、革命音乐传统和群众音乐生活等各方面的问题，并著有《中国民间音乐讲话》、《时代歌声漫议》等书和二百余篇论文。他在歌曲创作、歌剧创作、音乐理论方面，都作出了重要的贡献，为人们留下了丰富的遗产。1978年他的部分歌曲被编入《马可歌曲选》出版。

唐 诃

原名张化愚，河北易县人。1938年参加八路军，1940年开始音乐创作，所写《翻身不忘共产党》、《边区好》等歌曾广泛传唱。新中国成立后在战友文工团任专业作曲。共作有上千首歌曲，撰写了上百篇音乐论文，出版了音乐文集《歌曲创作漫谈》。主要作品有《在村外小河边》、《众手浇开幸福花》、《解放军野营进山村》等。还和人长期合作，创作了《老房东查铺》、民族器乐曲《子弟兵和老百姓》等较有影响的作品。另外，还写有《山清水秀》、《告别》等十几部歌剧音乐以及《花儿朵朵》、《甜蜜的事业》（与人合作）等电影音乐，并参加了大型声乐套曲《红军不怕远征难》的创作。与作曲家吕远合作的《我们的生活充满阳光》，被评为1980年全国优秀歌曲，并被联合国教科文组织编选为亚洲音乐教材。

吕 远

祖籍山东海阳，生于辽宁丹东。幼时在故乡山东度过，救亡歌曲、胶东民歌和地方戏曲给他留下了很深的印象，自学过吉他、小提琴等乐器。新中国成立后曾在东北师范大学音乐系学习，毕业后，先后在中国建筑文工团和海军政治部文工团任作曲。

写有《克拉玛依之歌》、《走上这高高的兴安岭》、《俺的海岛好》、《八月十五月儿明》、《泉水叮冬响》、《我们的生活充满阳光》（与唐诃合作）、《思亲曲》等受到普遍欢迎的抒情歌曲和歌剧《壮丽的婚礼》、《大青山凯歌》等。他的旋律有动人的抒情性，富于民族风格和地方特色。1980年出版了《吕远歌曲集》。此外，还写了许多歌词和音乐评论文章。

施光南

四川重庆人。自幼喜爱音乐，学生时代曾模仿各地民歌风格写了不少歌曲。后入中央音乐学院附中，1964年毕业于天津音乐学院作曲系。在他的作品中，流传最广的有《打起手鼓唱起歌》、《周总理，您在哪里》、《祝酒歌》、《洁白的羽毛寄深情》、《吐鲁番的葡萄熟了》、《台湾当归谣》等。在1980年中央电台和《歌曲》编辑部举办的"听众喜爱的广播歌曲"评选活动中，他有三首作品获奖。其它如声乐套曲《革命烈士诗抄》、小提琴独奏曲《瑞丽江边》、电影《幽灵》的配音等也有一定影响。除此，还创作了根据鲁迅同名小说改编的歌剧《伤逝》的音乐。出版有《施光南歌曲选》等。

卫仲乐

民族器乐演奏家。出生于上海。幼年喜爱文艺，自学吹箫，经常参加民间江南丝竹演奏。后参加国乐社团"大同乐会"，先后向郑觐文、柳尧章、汪昱庭等演奏家求学。1933年在上海举行第一次独奏音乐会，1938年随"中国文化剧团"赴美国演出。回国后创办"中国管弦乐队"、"仲乐音乐馆"，致力于民族器乐事业。解放后曾参加"中国文化代表团"到印度等国访问演出。

演奏上讲究气质和气魄，注重表现乐曲的内涵，对传统乐曲的处理不拘前人，具有独创精神。琵琶曲《十面埋伏》、《春江花月夜》、《阳春白雪》、《霸王卸甲》以及古琴曲《醉渔唱晚》，二胡曲《月夜》、《病中吟》等都是他的保留曲目。

蒋风之

二胡演奏家、音乐教育家。生于江苏宜兴。1927年进上海国立音专，后入北平大学艺术学院音乐系向民族音乐家刘天华学习二胡和小提琴，并自学钢琴。毕业前，经刘天华介绍，在北平大学女子文理学院等多所高等学府任教。解放后，先后在河北师范学院、北京艺术学院、中央音乐学院和中国音乐学院任系主任等职，培养了一大批优秀的二胡演奏人才。他继承传统，苦心孤诣，在二胡表演艺术上形成了以古朴典雅、深邃内含而著称的独特风格。所演奏的二胡曲《汉宫秋月》，把封建时代宫女内心的情感活动，刻画得维妙维肖，堪称一绝。

张　锐

二胡演奏家、作曲家。出生在云南昆明。父亲是一位民间音乐家，能演奏筝、箫、琴等多种民族乐器。他自幼随父学艺，十二岁即能熟练演奏二胡、京胡。曾进重庆音乐教导员训练班学作曲、指挥。后入重庆国立音乐院从陈振铎专学二胡。他努力使传统二胡柔美的音色增添刚健和豪壮之趣。曾从美学角度对二胡的演奏艺术提出十二个美的愿望。擅于演奏刘天华的《良宵》、《悲歌》、《病中吟》，华彦钧的《二泉映月》，陆修棠的《怀乡行》等，曾将刘天华二胡曲十首灌成唱片。主要作品有歌剧《红霞》、二胡曲《苍山十八洞山歌》、《山林中》、《沂蒙山》以及二胡曲集《雨花拾谱》等。

周小燕

花腔女高音歌唱家、声乐教育家。湖北武汉人。年轻时曾在上海国立音专学声乐，参加过武汉的救亡歌咏活动，后在巴黎俄罗斯音乐学院从师于意大利男中音贝纳尔迪教授，又从佩鲁嘉夫人和玛尼夫人学习法国艺术歌曲等，并以清唱剧形式演出歌剧《蚌壳》引起西方人士瞩目。1946～1947年在欧洲演出，其间在巴黎文化沙龙、日内瓦国家大剧院举行的独唱音乐会和在"布拉格之春"国际音乐节上的演唱，取得很大成功，被誉为"中国之莺"。回国后，在武汉、上海等地举行过独唱音乐会。新中国成立以来，主要从事声乐教学工作，曾多次出国考察和演出。

张　权

女高音歌唱家。江苏宜兴人。自幼酷爱音乐，1936年入杭州艺专主修钢琴，后从外籍教师马巽改学声乐。1937年入上海国立音专声乐系，后毕业于重庆国立音乐学院并留校任教。1947年赴美国伊斯曼音乐学院深造，1951年获音乐文学硕士学位和音乐会独唱家、歌剧演员称号。同年冬季回国，任中央歌剧舞剧院独唱演员、教员。曾与李光羲、李维勃在我国首次用中文主演《茶花女》。1961年调至哈尔滨歌舞剧院1964年在北京举行独唱音乐会。1978年调回北京，主持北京市音乐舞蹈家协会工作兼北京市歌舞团艺术指导。她的歌声优美抒情，音质纯净，音色润甜，气息通畅，不仅擅长演唱外国艺术歌曲和欧洲古典歌剧咏叹调，而且擅长演唱中国抒情歌曲。是我国20世纪50年代歌坛上著名的歌唱家之一。

李光羲

抒情男高音歌唱家。生于天津市。十六岁起在基督教圣诗歌咏班唱了四年，1954年考入中央实验歌剧舞剧院（今中央歌剧院），虚心向中外声乐专家学习，积累了丰富的演唱经验，逐渐形成个人的演唱风格。歌声热情，音乐感强，素以吐字清晰、善于表达人物内心活动著称。曾在《货郎与小姐》等中外歌剧中创造了各种类型的人

物，生动感人，博得好评。还成功地演唱了《祝酒歌》等许多歌曲。并曾赴法国、加拿大等国访问演出。

郭兰英

女高音歌唱家。山西平遥县人。八岁开始学山西中路梆子，先后演了《秦香莲》等一百多部传统戏。1946 年开始从事新歌剧事业，把传统戏曲艺术中的唱功和做功融化到新歌剧中。表演基本功扎实，唱腔优美，动作洗练，戏路很宽。曾在《小二黑结婚》、《刘胡兰》、《白毛女》、《窦娥冤》中担任主角，为新歌剧的发展作出了贡献。此外，还演唱了《南泥湾》、《翻身道情》等大量具有浓郁的民族风格和鲜明的地方色彩的歌曲，流传全国。在第二届世界青年联欢节的国际声乐比赛和 1952 年的全国戏曲会演中获奖，并曾赴日本访问演出。1981 年 3 月在北京举行告别演出。

马玉涛

女高音歌唱家，山西保德县人。曾在地方部队文工团工作，后调北京部队战友歌舞团。曾先后受教于林俊卿、王昆、沈湘、王福增、罗荣钜等，还向李桂芝学过河北梆子。歌声宽厚洪亮而纯朴，气息充实而稳定，共鸣丰满，音色统一，感情细腻，声情并茂，善于演唱我国民族风格较强的创作歌曲。在第六届世界青年联欢节声乐比赛中获金质奖章。曾先后赴朝、法、罗、日、伊朗、科威特等十几个国家进行访问演出。她演唱的《马儿啊，你慢些走》等歌曲给人以深刻的印象。

才旦卓玛

女高音歌唱家，藏族。1956 年在拉萨首次登台，后在西藏歌舞团向日喀则著名民间艺人穷布珍学唱藏族民歌和古典歌舞曲"囊玛"。1958 年底至上海音乐学院进修，从师于王品素。在北京国庆十周年的演出活动中，她的演唱受到人们的热烈欢迎。从此，演出频繁，曾到过许多国家进行访问演出。其演唱情感深切，音色甜净，风味浓郁，民族色彩鲜明。能用藏、汉两种语言演唱。

音乐作品

《乐谱》

《乐谱》是隋代大音乐家万宝常创制的。万宝常有着敏锐准确的绝对辨音力和很深的音乐理论造诣。一次，他在吃饭时与别人谈起音乐，但手头上没有一件乐器可供示范。于是，他拿起手中的筷子，把桌上摆着的杯、盏、盅、匙逐个试敲了一遍，然

后，重新排列这些食器再依次敲击时，满座皆惊。因为这些平常无人在意的器皿，在他的手下，居然发出一系列有音程关系的音，构成了一个只有乐器才能奏出的完整的音列。随之，万宝常在这个不同凡响的"乐器"上，演奏出一首悦耳的乐曲。

万宝常从四五岁起随父从江南流落到北方。他十岁时，其父因政治原因被杀，"由是宝常被配为乐户"，从此沦为音乐奴隶。但是，万宝常凭借着音乐这棵精神支柱的支持，在严酷的生活中挣扎着活下来，而且在音乐理论的研究中做出了出色成绩。

隋开皇二年（公元 582 年），万宝常根据多年的研究心得，创"水尺"以定律，并撰成《乐谱》64 卷，详细阐述了他综合中国传统的和当时盛行的外来音乐的律制、调式而提出的音乐新理论，并根据此理论制造了一大批乐器。

万宝常创立了在 12 律上各立 7 声音阶而构成"八十四调"的理论和方法，并"具论八音旋相为官之法，改弦移柱之变"，扩大和丰富了音乐的表现力。"旋相为官"，指在不同的调性中建立某一音阶体系。"旋官"是现代音乐术语中的转调。转调是扩大音乐表现力的重要手段，也是音乐发展到一定高度时必然产生的需要。中国古代称官、商、角、变徵、徵、羽、变官为 7 声，这样的音阶称旧音阶或称雅乐音阶，它中间的半音位置，在 4 度与 5 度之间（即 1、2、3、4、5、6、7）。而唐时流行的 7 声（官、商、角、清角、徵、羽、变官）音阶，称新音阶或燕乐音阶，它中间的半音位置，在 3 度与 4 度之间，与现代的大调音阶相同。以 7 声中的任何一声为主，都可以构成一种调式。凡以宫声为主的调式称"宫"，其他以各声为主的调式称"调"。两者统称"宫调"。以 7 声配 12 律，理论上可得到 12 官，72 调，合为"八十四调"。因为 12 律中的每一律均可以作为宫音，所以称"旋相为官"。

《乐记》

《乐记》是我国古代音乐美学论著。作者以儒家学派的观点，较完整地、系统地概括春秋战国时期"乐"的美学思想和艺术哲学。

公孙尼是孔子的再传弟子，战国初期人（公元前 450 年以后）。他继承、发展和改造了儒家对音乐的理论，形成了一个较完整的体系，写成《乐记》一书。

《乐记》共 23 篇，现存仅 1 篇。《乐记》主要谈的是音乐的根源、音乐的作用，音乐对不同阶级发生的不同影响，音乐的美学观点等重要问题，它是我国 2000 年前的音乐理论，也是我国古代最早的音乐理论。

《乐记》一开始就谈到音乐的起源，是人们的思想感情受到外界事物的激动所产生。它论述道："凡音之起，由人心生也。人心之动，物使之然也。感于物而动，故形于声。"体现了古代原始唯物主义思想。

《乐记》还认为音乐是对社会生活的反映，有什么样的社会就有什么样的音乐，同时，不同性质的音乐也体现不同性质的思想感情。它说："是故治世之音安，以乐其政和；乱世之音怨，以怒其政乖，亡国之音哀，以思其民困。"《乐记》认为音乐与政

治是密切相关的。《乐记》指出，音乐"可以善民心，其感人深，其移风易俗。"充分肯定了音乐的社会作用。

《乐记》出现之前，还有不少人发表过一些有一定价值音乐思想的言论，但没有完整的论著。儒家以外的学派，如墨子、老子对音乐持否定的态度，因此，不可能有音乐论著。《乐记》的出现，在中国古代音乐史上是一件了不起的大事。尽管由于历史原因，在内容上有些糟粕，但在我国古代音乐理论的发展中，产生了深远的影响，至今还有一定的参考价值。

《琴史》

《琴史》是我国第一部音乐论著。成书于宋神宗元丰7年（公元1084年），北宋时期朱长义（公元1038～1098年）撰写。全书共分6卷，1至5卷为琴人传略，以人纪事，上迄古代传说之尧舜，下至宋代范仲淹等，共收录166人与琴有关的事迹，取材于经史百家和笔记杂录，"经史百家，稗官小说，莫不旁收博取"，包含了丰富的琴史资料。卷6分为《莹律》、《明度》、《广制》、《尽美》、《志言》、《叙史》等11个专题论述，较完整地阐述了古琴理论，但自始至终贯串着儒家音乐观点。

受时代的限制，朱长义不可能穷尽所有琴史资料和理论。为弥补其不足，近代周庆云（公元1864～1934年）编著了《琴史补》2卷、《琴史续》8卷，分别补录《琴史》未收的琴人事迹和续录宋代以后的琴人事迹，取材广泛，收录六百余人。这两本书均于1919年刊行。

很早以前，我们的祖先就用琴来祭祀、娱乐、表演。古琴，原称琴或七弦琴，唐、宋以后逐渐称作古琴。关于它的最早记载见于《诗经》、《尚书》等文献。古琴最初为5弦，周代才发展为7弦，到三国时期，古琴"七弦十三徽"的型制基本确定，一直流传至今。

古琴学理论也随着古琴的改进而日益兴盛、发展。先秦时期，我国还没有专门的琴学理论著作，到汉代才出现了刘向所著《琴说》，第一次从理论上全面总结了古琴及其音乐的社会意义和理论，对后世有着重大影响。隋唐时期，古琴和古琴学都进入了发展的鼎盛期，各种琴谱的出现，各种古琴指法的出现，都为琴学理论开辟了新天地。因而宋元时期总结古琴发展历史也就成了必然，这才出现了第一部琴史专著。

《乐律全书》

我国古代在音律学方面是相当先进的。到了明代，著名的音乐论理家朱载堉创造了有关平均律的理论，把我国的律学研究推到一个新的高度。

朱载堉（公元1536～约1610年），是明贵族郑恭王朱厚烷之子，早年跟从舅父何塘学习天文和数学。后因抗议朝廷对其父的罪罚，朱载堉只身居于土室，外面只留一个小小的气孔，里面无炕无椅，只席地铺了些藁草。他声称何时其父获释，自己才回

到正常的人间生活中来。十多年过去了，他在土室中潜心钻研律学、数学和天文学。当他回到社会中来时，带给社会一份厚礼，这就是他写成的律学著作——《律学新说》。

在《律学新说》中，朱载靖提出了他的"新法密率"（即12平均律）的理论，并对这一理论作了精辟的叙述和详密严谨的推算。12平均律，是目前世界通用的律制。这种律制把一组音（8度）分成振动数比相等的12个半音。他总结了我国两千余年在律学研究中的成就，在理论上解决了历来未能完善处理的旋宫转调问题。他还指出了历来所传同径管律的错误，找到了异径管律的规律并计算出相应的数据。他所设计的36异径管律，音高上误差很小，在当时世界上处于领先地位。19世纪末，比利时音响学家马容按照宋载墒在16世纪即已发明的方法进行了实验，得出了与朱载埼相同的结论。

1606年，朱载培将多年心血的结晶——《律学新说》、《乐学新说》、《律吕精义》、《灵星小舞谱》、《律历汇通》等13种著作编蔡成音乐理论文献巨著《乐律全书》，献给皇帝。因当时统治者的昏庸，使这本巨著长期束之高阁，未能发挥其应有的作用。但朱载埼在乐律理论上的贡献，是不可磨灭的。

《清商乐》

东晋时，出现一种音乐叫清商乐，简称"清乐"。它是在南方民歌"吴声"、"西曲"的基础上，继承了相和歌（歌唱者自己打板，其他乐器相应和的歌唱形式，此歌兴起于汉初）的传统发展起来的新乐种。

"吴声"是流行于江浙地区的民歌，"西曲"是流行于湖北荆楚地区的民歌；"相和歌"主要是北方的歌曲。清商乐在艺术上有新的提高，形成了一种较复杂的曲式——"清乐大曲"。这种清乐大曲在主要的歌唱部分之前，有一个纯器乐演奏的序曲部分，有四段至八段。中间的部分，是由多段声乐曲联成的一个声乐组曲，每一段声乐曲的最后，都有个尾声，称做"送歌弦"。在全曲结束时，又是一个纯器乐部分，称为"契"或"契注声"。

清商乐中的民间创作，以表现爱情或离别之情的题材居多。也有一些反映人民的苦难生活的作品。如《阿子歌》；"野田草欲尽，东流水又暴，念我双飞凫，饥渴常不饱。"它通过对一双鸭子的描述，曲折地反映了浙江嘉兴地区人民的苦难生活。

宫廷清商乐，在东晋时著名的代表作，是桓伊创作的笛曲《三弄》。

桓伊，字叔夏，"善音乐，尽一时之妙，为江左第一。"当时有一位著名的书法家王徽之，久闻桓伊善吹笛，但一直未见过面。一次，他们在旅途中偶遇。王徽之请求桓伊演奏，于是桓伊即兴吹奏一曲《三弄》。从此，这支乐曲广为传播。后来又被琴家们所吸收，改编为琴曲《梅花三弄》。《梅花三弄》结构简明，曲调朴实。开头有一个散板的引子，紧接着出现了明快有力的主题旋律，它与另外几段奔放的曲调在不同

音区作三次穿插对比，反复刻划和赞颂了梅花不畏寒霜的性格。

清商乐将汉族内部南、北两种不同传统、不同风格的音乐融合起来，形成汉族的"主体"音乐。从此，清商乐成为汉族音乐的总名。

《高山流水》

《高山流水》是著名的古琴曲。最早记载见于先秦著作《列子·汤问》："伯牙善鼓琴，钟子期善听。伯牙鼓琴，志在登高山，钟子期曰：'善哉，峨峨兮若泰山！'志在流水，曰：'善哉，洋洋兮若江河！'"可见早在先秦时期就已有这首曲子了。该曲的最早传谱见于明代的《神奇秘谱》，该谱在解题中写道："《高山》、《流水》二曲本为一曲，至唐分为两曲，不分段数。至宋分《高山》为四段，《流水》为八段。"

只有《天闻阁琴谱》所载张孔山传谱，把《流水》分为九段，增加了几乎全用滚、拂、绰、注演奏的第六段，这就是琴家所称的"七十二滚拂流水"。对它所表示的意境，张孔山的弟子欧阳书唐阐述道："起首二、三段叠弹，俨然潺湲滴沥，响彻空山。四、五两段，幽泉出山，风发水涌，时闻波涛，已有蛟龙怒吼之象。息心静听，宛然坐危舟，过巫峡，目眩神移，惊心动魄。几疑此身在群山奔赴，万壑争流之际矣。七、八、九段，轻舟已过，势就淌洋，时而余波激石，时而旋洑微沤，洋洋乎！诚古调之希声者乎！"

从以上记载可知，分《高山流水》为二曲绝非偶然，或为充分发挥琴的特点，或为渲染气势，琴家历来均把重心放在《流水》上，使其完美远胜《高山》。

《阳春白雪》

我国古代取名《阳春白雪》的音乐有3种，最早的当数楚国歌曲《阳春白雪》。这是当时较为高级的音乐，因其水准较高，难度较大，能诵唱者很少。文学家宋玉曾说："客有歌于郢中者，其始曰《下里巴人》，国中属而和者数千人……其为《阳春白雪》，国中属而和者不过数十人。""曲高和寡"的成语即由此而来。由于年代久远，它的词和曲均已失传了。

其次是古琴曲《阳春白雪》。该曲传说为春秋时晋国师旷所作，一说为齐国刘涓子所作。古时常以"阳春白雪"连称，所以常被误认为是一曲。后世人所著琴谱则分它为二曲。该曲最早记载见明代朱权撰辑的《神奇秘谱》。其《阳春》解题称唐高宗时曾由吕才加以修订；《白雪》解题称："《阳春》取万物知春、和风澹荡之意；《白雪》取凛然清洁、雪竹琳琅之音。"该曲至今仍在演奏。

第三是琵琶曲《阳春白雪》，"也称《阳春古曲》。它的产生时代不详，明代诗人王稚登的诗作《长安春雪曲》写道：暖玉琵琶寒玉肤，一般如雪映罗襦。抱来只选《阳春曲》，弹作盘中大小珠。"由此可见，至少在明代就已有琵琶曲《阳春白雪》了。从记载该曲的几种版本看，它的取材和结构安排都有变化，因此出现了《大阳春》、

《小阳春》、《快板阳春》等名目，以示区别。

琵琶曲《阳春白雪》旋律活泼、新颖，节奏稍快而具推动力。描绘了大自然生气勃勃、春意盎然的景象。乐曲活泼流畅、富于生命力，现仍流行。

《阳关三叠》

《阳关三叠》是我国古代一首优秀的艺术歌曲。这首歌曲产生于唐代，是根据著名诗人兼音乐家王维的名篇《送元二使安西》谱写而成的。由于当时演唱曾将其中某些诗句反复咏唱三遍，故名《阳关三叠》，也因诗中有"渭城"（今陕西咸阳市东北）、"阳关"（今甘肃敦煌西南、玉门关南）等地名，所以又名《渭城曲》、《阳关曲》。这首歌曲在唐代非常流行，不仅由于短短四句诗句饱含着极其深沉的惜别情绪，也因为曲调情意绵绵、真切动人，诗词与音乐如珠联璧合，交相生辉。唐代诗人用许多美妙的诗句来形容它，如"不堪昨夜先垂泪，西去阳关第一声"（张祜）；"红绽樱桃含白雪，断肠声里唱阳关"（李商隐）；"最忆阳关唱，珍珠一串歌"（白居易）；"旧人唯有何戡在，更与殷勤唱渭城"（刘禹锡）……

大约到了宋代，《阳关》的曲谱便已失传。宋代文学家苏轼曾指出："旧传《阳关》三叠，然今歌者每句再叠而已。"歌曲结构已有所不同。苏轼又说他在密州（今山东诸城）时，曾见一古本《阳关》，则是"每句皆再唱而第一句不叠"。他认为这是符合唐代《阳关曲》本来面目的。总之，唐、宋时期的《阳关三叠》，尽管有多种曲调，但歌词用的都是王维的原诗，应是没有疑问的。

《阳关三叠》是一首感人至深的古代歌曲，也是我国古代音乐作品中一颗光彩夺目的明珠，千百年来一直被人们广为传唱，具有旺盛的艺术生命力。

《十面埋伏》

这是一首琵琶大曲，又名"淮阴平楚"。它是根据公元前202年楚汉在垓下决战时，汉军用十面埋伏的阵法击败楚军这一历史事件，经过集中概括写成的。流传至今大约已有四百余年了。最初的记载见于清代《鞠士林琵琶谱》。

全曲按情节分为13段：一、列营；二、吹打；三、点将；四、排阵，五、走队；六、埋伏；七，鸡鸣小小战，八、九里山大战；九、项王败阵；十、乌江自刎；十一、众军奏凯；十二、诸将争功；十三、得胜回营。该曲在反映这一重大题材时，选择了最为扣人心弦的垓下决战的场面。在表现这一场面时又突出呐喊，形成全曲高潮，生动地塑造了汉军由进攻者、追击者到胜利者的形象，成功地展示了古代战场激烈壮观的场景。

全曲以古战场特有的鼓、号角的节奏和旋律加以艺术的概括，以《吹打》等段落表现汉军的军威；以《埋伏》、《大战》等段落表现战斗的紧张、喧嚣、激烈。在表现手法上，景中有情，情景交融，形象生动，音乐发展激动人心。它集古代琵琶创作艺

术之大成，达到了琵琶武曲艺术的高峰。它几乎包括了所有的琵琶武曲技法，集中了无数民间艺人的创作才智，汇集了琵琶艺术的丰富宝藏，是我国古代音乐艺术遗产中不可多得的瑰宝。

《胡笳十八拍》

《文姬归汉》说的是汉朝的蔡文姬被胡人掳走，成了匈奴左贤王的王妃，公元208年，曹操派人出使匈奴，赎回文姬的故事。

蔡文姬是著名文学家、史学家蔡邕的女儿。文姬自幼便显露出惊人的音乐素质与出众才华。她从匈奴回来，而不能再见亲生的儿子，心情十分悲痛，"南看汉月双眼明，却顾胡儿寸心死"。蔡文姬有着杰出音乐才能并熟悉两个民族音乐，她要将自己巨大而深沉的心灵感受用音乐表达出来，把胡笳声用中国的古琴声表达出来。于是，产生了《胡笳十八拍》这首著名的琴曲。

《胡笳十八拍》分为18段歌词，叙述了她流落匈奴的经过和对家乡的思念，描写了她对孩子的疼爱和母子分别的情景。郭沫若称之为"那像滚滚不尽的海涛，那像喷发着熔岩的活火山，那是用整个的灵魂吐诉出来的绝叫。"

《胡笳十八拍》的歌词，初见于南宋朱熹所编《楚辞后语》。整个《胡笳十八拍》的音乐，以一个主题发展而成。随着情节的发展，音乐也起伏跌宕，一气呵成。十八段音乐的结构，在统一中求变化；曲调中汉、蒙音乐神汇韵合；旋律的激越跳进，都使这首琴歌中蕴含的深沉而又丰富的感情得以充分的发挥。它不愧是我国音乐艺术中的瑰宝。

历史上演奏《胡笳十八拍》最出名的莫过唐朝开元、天宝年间的董庭兰。唐诗人李顾曾写一首《听董大弹胡笳声兼语弄寄房给事》的诗，生动地描绘了董庭兰演奏此曲时，给诗人带来的丰富的美的想象。李顾称他的琴艺"通神明"、"来妖精"，有着丰富的表现力，令诗人"日夕望君抱琴至"。

《二泉映月》

《二泉映月》是我国现代民间音乐家华彦钧（1893～1950年）二胡代表作。江苏无锡人，小名阿炳。阿炳出身非常贫困，幼时父母很早就去世了。阿炳因患眼病没钱医治而双目失明，人称"瞎子阿炳"，由道士华清和抚养长大并教他音乐。阿炳也曾做过道士和吹鼓手，后来由于生活所迫，流浪街头卖艺，擅长琵琶、二胡。谱有二胡曲《二泉映月》、《听松》、《寒春风曲》，琵琶曲《大浪淘沙》、《昭君出塞》、《龙船》等。

《二泉映月》，是阿炳创作的一支著名二胡独奏曲。乐曲以抒情的民间音调将人们引入夜阑人静、泉清月冷的意境，更犹如见一个刚直顽强的盲艺人在向人们倾吐自己坎坷的一生。开始旋律似作者端坐泉边沉思往事，通过句幅的扩充和缩减等民间变奏

手法，并结合旋律活动音区的迂回升降，出色地表现了音乐的缠绵与起伏，情景交融，流露出阿炳无限感慨心情。接着，旋律柔中带刚，情绪更为激动，深刻地揭示了作者内心的生活感受和顽强自傲的生活意志。乐曲略带几分悲恻情绪，这正是一位饱尝人间辛酸和痛苦的盲艺人的真实心态。

此曲曾被改编为民乐合奏与弦乐合奏。音乐主题优美深沉，扣人心弦，为人们所喜爱。

《春江花月夜》

《春江花月夜》，是一支典雅优美的抒情乐曲。它宛如一幅工笔精细、色彩柔和、清丽淡雅的山水画卷，展示了在春天静谧的夜晚，月亮从东山升起，小舟在江面荡漾，花影在两岸轻轻地摇曳的大自然迷人景色，给人们以高度艺术美的享受。

《春江花月夜》原是一首琵琶大曲，名为《夕阳箫鼓》，又名《浔阳琵琶》、《浔阳夜月》、《浔阳曲》等。1895 年，琵琶演奏家李芳园把它放在《南北派十三套大曲琵琶新谱》中。1925 年前后，上海大同乐会的柳尧章和郑觐文首次将它改编成民族管弦乐曲，并借用唐代白居易的《琵琶行》中"春江花朝秋月夜，往往取酒还独倾"这个诗句主题，改名为《春江花月夜》。解放后，我国音乐工作者罗忠镕、吴祖强、黎海英等，多次对它进行改编和整理，使得这首乐曲更臻完善，深受国内外听众的热烈欢迎。

1956 年，上海民族乐团访问联邦德国时，演奏了《春江花月夜》，一曲奏毕，掌声雷动。演员们接连谢了四次幕，但观众们仍不罢休。他们以德国最热烈的欢迎方式——长时间敲打着椅子来表达对中国优美的传统音乐的喜爱。

《春江花月夜》全曲连同尾声共分十段。人们遵循中国古典标题音乐的传统。前面九段都加了一个富于诗意的小标题：江楼钟鼓、月上东山、风回曲水、花影层叠、水深云际、渔歌唱晚、回澜拍岸、棹鸣远濑、欸乃归舟。

《春江花月夜》的音乐意境优美，乐曲结构严密。它的主题旋律尽管有多种变化，新的因素层出不穷，然而在每一段的结尾处大多采用了同一乐句出现，听起来十分和谐。在民间音乐中，这种手法也叫"换头合尾"，从各个不同角度揭示乐曲的意境，深化音乐表现的内容。

《春江花月夜》，这首用优美的旋律勾勒出来的山水音画，是那样地令人心醉。这首极为优美的中国乐曲，已成为世界文化宝库中的一颗熠熠明珠，它将永远闪烁着动人的光彩。

《牧童短笛》

《牧童短笛》这首著名的钢琴曲，在 1934 年曾获得国际"中国作品比赛"一等奖，并由著名作曲家齐尔品介绍到欧洲各国。

《牧童短笛》全曲分为三段。第一段优美抒情，犹如一幅淡淡的牧牛图，一个牧童骑在牛背上悠闲地吹着笛子，在田野里漫游，天真无邪的神情令人喜爱。第二段热情洋溢，用传统民间舞蹈的欢快节奏和旋律写成。第三段是第一段主题的再现。曲中悠扬而清脆的笛声和清快的民间舞蹈节奏，将人们带进一幅具有浓郁民族风格的水墨画意境之中。它是一首闻名中外的具有浓郁民族风味的钢琴曲。

这首名扬中外的《牧童短笛》的作曲者是我国现代音乐理论家、教育家、作曲家贺绿汀。贺绿汀创作的《牧童短笛》、《摇篮曲》，都曾荣获国际一、二等奖。以后，又创作了电影歌曲《摇船曲》、《天涯歌女》、《四季歌》等。

《金蛇狂舞》

《金蛇狂舞》是民族管弦乐曲，是根据民间乐曲《倒八板》改编的。

《倒八板》是老《老六板》的变体。它将后者的尾部变化发展，作为乐曲的开始。第二段又将原曲中的"工"（即3）更换成"凡"（即4），转入四度宫调系统，情绪明朗热烈。第三段采用"螺蛳结顶"旋法，上下句对答呼应，句幅逐层减缩，情绪逐层高涨；达到全曲高潮。乐曲配以激越的锣鼓，更渲染了热烈欢腾的气氛，表现了作者的坚定信念和革命乐观主义精神。

《金蛇狂舞》的作者是中国现代作曲家聂耳。

《百鸟朝凤》

《百鸟朝凤》是一首著名的山东民间乐曲，流行于我国北方广大地区。民间音乐的可贵处是它和人民生活有着血肉的联系。《百鸟朝凤》就是一首能够唤起人们对大自然的热爱，对劳动生活回忆的优秀的民间管乐曲。在乐曲中我们仿佛可以听到布谷鸟、鹁鸪鸟、小燕子、山喳喳、黄雀、画眉、百灵鸟、黄腊嘴等禽鸟的叫声，还能听到公鸡啼鸣，它象征着黑夜的消逝和朝阳初升的生动意境。

《百鸟朝凤》长期以来经许多优秀民间艺人不断充实和加工，许多唢呐演奏家的演奏谱不尽相同，其中往往有各自的艺术创造，它正反映了民间乐曲旺盛的艺术生命力和生动活泼的特点。这也是唢呐曲《百鸟朝凤》成为群众百听不厌的艺术珍品的一个原因。

乐曲包括两大部分：旋律部分和以模拟音调为主的部分。《百鸟朝凤》的音乐具有北方吹打乐曲紧凑明快的特点。乐曲开始便开门见山地引出了旋律部分的主要音调。

第二大段各种禽鸟的声音虽属模拟，但却是音乐化了的，因而富有艺术性。原始的《百鸟朝凤》演奏谱首先出现的是布谷鸟的叫声：简短的音调把布谷鸟春天在空中边飞边鸣的声音特征模拟得非常出色，尤其是尾音处滑音的处理，酷似布谷鸟浓重的喉音。又如山喳喳和小燕子等小禽类的鸣叫。

音乐把握了它们唧唧喳喳的细碎音调特点，用短促的吐音和高尖的滑音去模仿它

们，具有动听的效果。特别是后半截越奏越快的段落，好像两只小鸟在对话、争吵，非常风趣。

一段段的模拟音调将乐曲的情绪不断向前推进。全曲的高潮是在唢呐吹奏一个不歇气的最高音时出现的，此音一声长鸣，保持十多秒钟之久，使得欢腾的情绪达到极点。《百鸟朝凤》伴奏部分的旋律看起来形似单调，实际上却起到了穿针引线的作用，把全曲各种禽鸟叫声有机地贯串起来。它的曲调是：乐句由后半拍起拍，节奏比较鲜明，也便于随时与唢呐旋律相衔接，而音调的欢快情绪则加强了乐曲喜气洋洋的气氛。全曲的结尾与起始一样，明快利落，在欢乐的高潮中戛然而止，令人回味不尽。

《光明行》

二胡独奏曲《光明行》，是一首旋律明快坚定、节奏富于弹性的进行曲。用主和弦的分解进行构成的号角式的音调，在乐曲中占着主导地位。全曲共分四段，另有引子和尾声。在引子中，可以听到坚定、整齐的步伐进行声，然后出现小军鼓似的敲击节奏和昂扬的音调。第二段进行曲风格的旋律，优美如歌。第三段将富有特性的音型加以重复，犹如人们踏着矫健的步伐，昂首阔步地前进。尾声中，利用颤弓的特殊效果再现第二段的主题，最后又出现了模拟军号声的旋律。这一切都使全曲充满勇往直前的进取精神和对光明前途的乐观自信。

《光明行》的作曲者是我国现代民间音乐家、演奏家刘天华。

《梁祝》

小提琴协奏曲《梁山伯与祝英台》将民间故事中的"草桥结拜"、"英台抗婚"、"坟前化蝶"三个主要情节，分别安排在奏鸣曲式的三个主要部分之中。乐曲开始，在弦乐长音和定音鼓轻柔的震音的背景上，响起清脆婉转的笛声，接着双簧管奏出优美动听的旋律……这是一段优美的前奏，使人想到"春光明媚、鸟语花香"的图景。前奏结束后，在清淡的竖琴伴奏下，独奏小提琴奏出纯朴美丽的"爱情主题"——呈示部的第一主题。

这一主题由独奏小提琴在低八度上复奏一次之后，大提琴声部与独奏呼应对答，象征着梁祝草桥亭畔双双结拜的情景，继而全乐队再次奏出"爱情主题"。这一主题的充分表现了男女主人公相互倾慕、喜悦激动的心情。随后是独奏小提琴的一段自由华彩，细致地刻画了祝英台爱恋着梁山伯却又无法表白的复杂心情。华彩段还使前面的音乐更加完满，并为下面音乐的引入做好准备。接着轻快的伴奏推出了活泼流畅的第二个主题。

这个带有嬉戏特点的主题，通过带有中国民族民间音乐手法特征的加花、扩展重变（变奏），技巧性的变化、对比，带复调因素的织体写法等发展过程，把梁祝同窗三载、共读共玩的生活描绘得声色俱俏、呼之欲出。而后音乐转入慢板。

由独奏小提琴奏出的这一旋律，脱胎于"爱情主题"，音调的缠绵、速度的缓慢渲染出惋惜戚切的情绪，使人意会到梁祝二人长亭惜别、依依不舍的情景。

乐曲的展开部由三个段落组成：第一段是"英台抗婚"。由主音至属音的下行四音列音调从慢转快、从弱到强，形成风暴欲来、惴惴不安的气氛，遂在急促的三连音烘托下钢管奏出代表封建势力的主题，以此寓示"逼婚"：

与它相抗的是独奏小提琴奏出的、由"爱情主题"变体而成的、带有散板特点的短句和悲愤的歌腔。继而变为由呈示部中第二主题的对比部分音调演化而来的"抗婚主题"：切分节奏和强劲四音和弦演奏，体现着不屈的精神和中烧的怒火。两个音乐主题交替出现，逐渐形成了第一个矛盾冲突的高潮——强烈的抗婚场面。此后，乐队停下来，一支单簧管奏出引子五度下行音调的变体，在这凄楚的色调上，进入展开部的第二段——独奏小提琴的悲切曲调：大提琴随后在低音区复奏这一旋律，与小提琴对答交流，在表现上符合了"楼台相会，互诉衷情"的情节。此后，音乐急转直下，以闪板、快板表现祝英台在梁山伯坟前向苍天控诉。在这个展开部的第三个段落中，用京剧中倒板和越剧中器板的"紧拉慢唱"的手法，渐次推出第二个发展的高潮——"哭灵投坟"。在小提琴奏出欲绝之句后，锣鼓管弦齐鸣，达到全曲最高潮。

乐曲的第三部分——再现部，清脆婉转的笛声又起，竖琴的华彩送出以中慢速度演奏的"爱情主题"。由于加了弱音器演奏，使音乐带上了朦胧虚幻的味道，象征着梁山伯、祝英台双双化蝶，翩翩起舞。独奏小提琴与乐队的交替复奏，把纯真的"爱情主题"抒发得淋漓尽致，浓化了作品的浪漫主义色彩。

《松花江上》

《松花江上》这首优秀的革命歌曲曾激起千万人的爱国热情，成为广大人民群众抗日救国的呼声和号角。

这首感人肺腑的歌曲作者是张寒晖，河北定县人，1929 年从北京艺专戏剧系毕业后，在北京、西安等地从事教育工作。1941 年 8 月奔赴延安，任陕甘宁边区文化协会秘书长等职务。

《松花江上》全曲旋律环回萦绕，唱出了悲愤交加的心声。

《松花江上》有别于其他抗日歌曲的格调，它是在极度的悲愤中，呼喊出了全国四万万同胞奋起抗战，保卫家乡，保卫祖国的决心。这是一首少有的悲愤交加的抒情叙事爱国音乐的成功之作。

《在太行山上》

《在太行山上》是首群众欢迎的抗战歌曲。由冼星海作曲，于 1938 年完成。

《在太行山上》为复二部结构。歌曲中，将抒情性旋律同坚定有力的进行曲旋律

结合在一起，使歌曲具有战斗性、现实性。全曲分两部分，各由连贯发展的两个乐段组成。第一部分首段旋律抒情宽广，并配以回响式的二声部造成歌声在群山中回荡的效果。下一个乐段曲调变得气势豪壮，合唱采用主调织体，"看吧"、"听吧"和"母亲叫儿打东洋，妻子送郎上战场"等处的音调，非常柔和温暖，抒发了子弟兵和人民群众的鱼水深情。第二部分采用行进性曲调，节奏铿锵有力而具有弹性，刻画了游击健儿出没在高山密林中到处打击敌人的形象。这一部分的第二个乐段，旋律在高音上以切分音节奏唱出，果敢有力，表现了游击队员杀敌取胜的坚强决心，歌词重复时，旋律作了扩充，音调向上推进，使全曲达到高潮。最后首尾呼应，完满统一地结束了全曲。

《红梅赞》

《红梅赞》是歌剧《江姐》的主题歌，是以红梅来歌颂流芳千古的革命烈士江姐的一首优秀音乐作品。

《江姐》是由空军政治部文工团创作并演出的。它以江竹筠烈士的英雄事迹为素材，热烈讴歌了为祖国为人民的解放事业而赴汤蹈火、视死如归的革命英雄，描绘了在解放前夕，重庆地区地下党和人民可歌可泣的英勇斗争的壮阔画面。

作为歌剧《江姐》的主题歌《红梅赞》，成功地塑造了江姐的英雄形象。

随着响亮、悠扬的笛子吹出的前奏曲，把人们带入到一个崇高的生机勃勃的意境之中。然后，江姐唱出了《红梅赞》的第一段。歌声昂扬嘹亮，为我们描绘出在三九严寒、冰天雪地之中，红梅傲霜凌雪、斗寒盛开的动人情景。婉转动听的音调和一字多音的拖腔，带有女性那种特有的细腻温柔的美感，同时作者又在基本上以五声音阶激进的旋律中，在第一、三、四句运用了向上八度的大幅度跳跃，这样就使旋律于优美之中增添了一种昂扬向上的风骨，呈现出挺拔、刚健的气质，完美地显示出江姐外柔内刚、坚贞不屈的性格，犹如盛开在悬崖百丈冰的红梅一样。

歌曲的第二段句幅缩小，节奏也加紧了，基本上是一字一音，这样就给我们一种朝气蓬勃、希望向上的强烈感受。那昂首怒放的朵朵红梅香溢四方，在那严寒之中散发着春天的气息，欢呼着万紫千红的春天的到来。这一乐段的情绪是一气呵成的，强烈地表现出一种革命乐观主义精神，表现出对革命事业必将胜利的坚定信念。

《毕业歌》

《毕业歌》由田汉作词，聂耳作曲，1934年完成，是影片《桃李劫》的主题歌。影片描写1931年"九·一八"事变后，祖国东北大好河山遭日寇铁蹄践踏，中国青年学生历尽坎坷的生活道路。《毕业歌》是影片中一群青年学生毕业前欢聚一堂时唱的，表现了年轻有为的学生走上抗日救亡战场的爱国激情。

《毕业歌》的歌词属自由体新诗，歌曲采用进行曲风格和核心音调贯穿发展的多

段体结构。第一段的音乐是号召性的，像声声警钟震撼人心："同学们，大家起来，担负起天下的兴亡"；第二段是宣誓性的，表达了血气方刚的一代青年人的志向和抱负："我们要为祖国拼死在疆场"；第三段以高昂的音调、开阔的节奏，突出了"掀起民族自救的巨浪"的磅礴气势。最后一段是把第一段的音调、节奏作了富于动力性的概括，具有很大的号召性。

《南泥湾》

《南泥湾》是由贺敬之作词，马可作曲，于 1943 年完成的。

在陕北抗日根据地的军民，为响应党中央"自己动手、丰衣足食"的伟大号召，开展大生产运动中，359 旅的战士们用勤劳的双手，使"处处是荒山，没人烟"的南泥湾，"再不是旧模样"。"如今的南泥湾，与往年不一般"，"到处是庄稼，遍地是牛羊"，"陕北的好江南，鲜花开满山"……

当时的鲁迅艺术学院秧歌队，向 359 旅的英雄们献上了新编的秧歌舞《挑花篮》。《南泥湾》是这个小场子秧歌舞的一支插曲，几个女同志唱得曲调流畅、优美、纯净，仿佛水晶一样，透明而且闪着光辉。动听、热情的旋律，描绘出陕北江南的美景，礼赞着劳动模范的功勋。解放以后，人民喜爱的歌唱家郭兰英把最后一个音移高八度演唱，使得《南泥湾》这首歌更加明亮，更加动人。

《黄河大合唱》

此曲写于 1939 年。作品分 8 个乐章，每章开始均有朗诵。第一章《黄河船夫曲》吸取民间劳动号子特点，表现了黄河船夫与风浪搏斗并取得胜利的愉快心情。第二章《黄河颂》表现了黄河的博大宽广雄伟以及五千年文明文化和民族精神的发扬光大。第三段《黄河之水天上来》痛诉民族灾难，歌颂时代精神。一般省去此段。第四段《黄水谣》用女生合唱形式表现了日本侵略军带给中国人民的深重灾难。第五段《河边对口曲》表现了失去故乡的流亡故乡誓死打回去的决心。第六段《黄河怨》唱出了被污辱被压迫的沦陷区人民的痛苦哀怨。第七段《保卫黄河》成功地表现了我国人民前仆后继奋起抗争的英雄气概。第八段《怒吼吧，黄河》以号角性战斗性的音调，象征东方巨人为最后胜利发出的呐喊，感人至深。

八个乐章各具独立性，相互之间在内容、形式上都有鲜明的对比，连在一起又非常严密，具有很高的艺术成就。

《义勇军进行曲》

《义勇军进行曲》是我们中华人民共和国国歌，那熟悉的旋律，那激动人心的歌词："起来！不愿做奴隶的人们！把我们的血肉，筑成我们新的长城！……"曾激起多少中国人豪迈、激奋、崇高的爱国情怀。

《义勇军进行曲》是田汉作词，聂耳作曲，1935 年完成的。1934 年，中华民族处于水深火热的苦难深渊。日本帝国主义在侵占我国东北三省后，又把魔爪伸向我华北。在这中华民族生死存亡的危急关头，戏剧家、诗人田汉，决定写一个以抗日救亡为主题的剧本《风云儿女》。他先拟写剧本内容梗概：在国民党反动统治下的知识分子、诗人辛白华从苦闷、彷徨中勇敢地走出象牙之塔——书斋，冲向抗日前线的故事。田汉为辛白华安排有创作长诗《万里长城》的情节，该诗的最后一节，后来便成了主题歌《义勇军进行曲》的歌词。聂耳看了田汉的歌词，热血沸腾起来，他把对党、对祖国、对人民的一片赤诚和对敌人的无比愤恨，倾注到了每一个音符当中，创作的激情像泉水一般喷涌而出，经过两夜的激情创作，《义勇军进行曲》完成了。

歌曲开始时，有几小节特强的小军鼓独奏，然后在隆隆的炮声中由军号吹出前奏，引出了以后半拍起的呐喊："起来，不愿做奴隶的人们！"当唱到"中华民族到了最危险的时候"时，作者用了突然休止，造成一种特有的紧迫感，更加突出了"最危险的时候"，而引出人们被迫发出吼声："起来！起来！起来！"把音位推向高潮；结尾的"我们万众一心，冒着敌人的炮火前进！前进！前进！进！"象征着中国人民坚定有力、前赴后继、百折不挠、勇往直前的战斗精神。

《义勇军进行曲》很快就在群众中传播开来，它被称为中华民族解放的号角。这一曲民族解放的战歌，唱遍长城内外、大江南北；从抗日战争唱到解放战争。1940 年以后，世界著名黑人歌唱家保罗·罗伯逊将这支歌灌制成唱片，传播到全世界，成为反法西斯战场上和世界无产阶级革命运动中，代表中国人民最强音的一支战歌。

1949 年 9 月 27 日，全国政治协商会议第一届会议决定以这首歌作为中华人民共和国的代国歌。1982 年 3 月 5 日，全国五届人大一次会议通过，定为正式国歌。

《民族解放交响乐》

《民族解放交响乐》是我国第一部民族交响乐，是冼星海 1941 年春创作的。

《民族解放交响乐》共分 4 个乐章，套曲形式。第一乐章：锦绣山河，描写了祖国地大物博，历史悠久，充满了爱国主义思想；第二乐章：历史困难，叙述了中华民族受压迫的痛苦和灾难及人民的反抗；第三乐章：保卫祖国，由三首舞曲组成套曲，表达了作者对军队的感情；第四乐章；建立新民主主义的中国，用"锄头舞"暗示中国工农的伟大力量和世界无产者的联合。其中用了《国际歌》的音调。作者在配器方面考虑较多，对形式的结构和主题的选择很大胆，创造了不少生动的标题形象。

《嘎达梅林》

嘎达梅林原是蒙古族民间叙事长诗。"嘎达"是英雄的名字，"梅林"是他在王府担任的一个职位很低的官名。民族英雄嘎达梅林因反对达尔汗王的倒行逆施而被投入监狱，被其妻救出后，继续领导蒙族人民举行武装起义，向封建王爷、反动军阀作坚

决斗争。经过长期的英勇奋斗，嘎达梅林最后壮烈牺牲。《嘎达梅林》一诗形象鲜明生动，文字朴素自然，风格粗犷豪放，充满激越、悲壮的情怀。

叙事歌曲《嘎达梅林》运用了段落重叠的手法，节奏舒展从容，深沉有力，基本保持一字一拍一音。音调宽广豪迈，庄重肃穆，既表现了广大群众真挚深厚的感情，又突出了英雄高大的形象。

交响诗《嘎达梅林》1956 年完成。引子部分乐曲以嘎达梅林故事开始。之后，突然听到王爷的消息，出现一阵混乱，第一主题遭到破碎。接下去由小号奏出第二主题，表现嘎达梅林号召人民起义的英雄气概，中部表现四处集结着起义的队伍，骑马背枪奔驰在广阔的草原上，最后铜管奏出悲壮沉痛的音响，表现人民对英雄的哀悼。中提琴在弦乐颤抖的伴奏下，奏出嘎达梅林的民歌主题，逐渐由哀悼变成颂歌，在强烈的号声中结束全曲。

《草原英雄小姐妹》

1964 年 2 月 9 号，是农历腊月二十六，正是春节前夕。蒙族小姐妹龙梅和玉荣刚用过早茶，就赶着公社 384 只羊出圈，白茸茸的一大片。一会儿，羊群来到苣荬滩，这里的草少，姐妹俩想，只要羊儿吃得饱，吃得到好草，再远、再累也不怕。大草原白茫茫，阵阵北风吹起一层层雪的烟幕。姐妹俩决定，叫羊顺风吃草，这样越走越远。不多时，天气突然变化，乌云遮天盖地滚了过来，狂风发出尖利刺耳的呼啸，霎时，草原的一切被裹进了暴风雪里。羊群被惊动，向四方乱跑，姐妹俩脱下皮袄，不停甩动，才把羊群聚拢。她俩摸着黑，拦羊，喊话，在深雪中跌倒又爬起，夜深了，草原气温下降到零下 37 度！姐妹心里只想保护羊群，在雪原里跑了约百里路。毡鞋跑丢了，手脚冻僵了，可是小姐妹心里想的，就是那群羊，公社的羊！

龙梅和玉荣小姐妹俩与暴风雪搏斗，保护羊群的事迹，深深地感动了作曲家吴祖强、王燕樵、刘德海，他们为了歌颂姐妹俩——祖国的新一代热爱社会主义、热爱集体、勇于斗争的精神而创作了琵琶协奏曲《草原英雄小姐妹》。

全曲共分五段：1. 草原放牧；2. 与暴风雪搏斗；3. 在寒夜中前进；4. 党的关怀记心间；5. 千万朵红花遍地开。乐曲的主题清新活泼，并具有浓郁的内蒙民间音乐色彩。尤其在第二段中，充分运用琵琶演奏传统舞曲时常用的表现手法和复杂技巧，逼真地描绘了小姐妹与大自然搏斗的情景。第四段如歌的旋律，表现了小主人公对党的真挚感情。

《长征组歌》

《长征组歌》是一部大型声乐作品，由晨耕、生茂、唐诃、遇秋作曲，取材于肖华的组诗。题为《长征》，又名《红军不怕远征难》，作于 1965 年。

《长征组歌》全曲共分 10 个部分：1. 《告别》，混声合唱，由三部分组成，表

现了人民对于"革命一定要胜利"的坚定信心。2.《突破封锁线》，二部合唱与轮唱，反复二段体结构的进行歌曲，表现了红军战士疾速进击的形象。3.《遵义会议放光芒》，女声二重唱、女声伴唱与混声合唱，二部曲式。吸取了苗族、侗族民歌素材，描绘了"旭日升、百鸟啼"的新春图景，纵情欢呼遵义会议的伟大胜利。4.《四渡赤水出奇兵》，领唱与合唱，表现红军的神机妙算和在艰难的行军途中群众送水的深厚情谊。5.《飞越大渡河》，混声合唱，刻画出红军飞越大渡河时的战斗神采。6《过雪山草地》，男高音领唱与合唱，表现了"官兵一致同甘共苦、革命理想高于天"的崇高思想境界。7.《到吴起镇》，齐唱与二部合唱，三段体结构。采用陕北民歌音调和锣鼓节奏，表现了热烈欢腾的气氛。8.《祝捷》，领唱与合唱，变化再现的三段体结构。歌唱红军抵达陕北，取得直罗镇战斗胜利的情景。9.《报喜》，领唱与合唱。以带有藏族民歌风味的曲调，热烈庆贺二、四方面军在甘孜胜利会师。10.《大会师》，混声合唱。这段颂歌式的音乐，宣告了长征的最后胜利。它是一曲壮丽的凯歌。

第三篇：舞蹈艺术

　　舞蹈是在一定的空间之内，合着一定的时间（节奏）连续不断的运动，以鲜明的特点外化人的思想感情、表现社会生活的一门古老而又年轻的艺术。由于时代和世界各民族的差异，对舞蹈美的要求也呈差异性，因此舞蹈具有广泛群众基础。正由于此，舞蹈呈现出多姿多彩、令人炫目的的繁多式样。

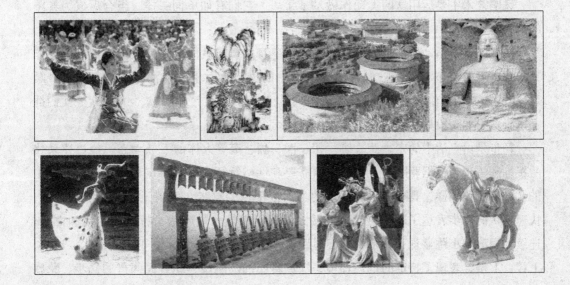

舞蹈的表现手段

舞蹈以人体的躯干和四肢作工具，通过头、眼、颈、手、腕、肘、臂、肩、身、胯、膝、足等部位的协调活动，构成具有节奏感的舞蹈动作、姿态和造型，直接表达人的内心活动，反映社会生活。而表演性的舞蹈艺术则以舞蹈动作、舞蹈动作组合、造型、手势、表情、构图、哑剧等表现手段，塑造典型化的舞蹈形象，表达人物的思想感情，体现完整的内容美和形式美。

舞蹈动作

舞蹈动作包括上身的舞姿和下身的舞步，是创造任何舞蹈的最基本的单元。

舞蹈动作来源于生活实践，最早的原始舞蹈动作，大部分是模拟生活的外在形态，通过对飞禽走兽的模仿和农耕狩猎等动作的再现，抒发人们各种内在的激情。源远流长的民间舞和古典舞，其中很多舞蹈动作来自于生活，如扑蝴蝶、捕鱼、推小车、射雁、双飞燕等动作，所不同的只是经过了艺术加工、夸张、变形和美化。这在优秀舞蹈作品中也屡见不鲜，如《摘葡萄》中的品尝；《追鱼》中的鱼儿游动；舞剧《丝路花雨》中的刺绣舞等等。动作虽然经过了美化和变形，但仍然能显现其生活形态，因此也称之为具象性舞蹈动作。

在舞蹈动作中，有不少动作仅仅表达人的内心情绪，它并没有具体的实际内容和生活依据，而是一种单纯的情感表达，如表现欢快的快速旋转及红绸飞舞；各种大跳技术和组合。这种抒情动作富于象征，因此也称之为抽象性舞蹈动作。

舞蹈艺术主要运用这两类动作做基本手段。它们有如单词一样，组合后成为舞蹈的语言。

一般说，舞蹈动作都是由上身的舞姿和下身的舞步共同配合而成的。但有些动作只有上身舞姿或下身舞步，如舞蹈《水》中的傣族少女坐卧在河边上身舞姿；舞蹈《金山战鼓》中梁红玉负伤后对天宣誓的上身动作；舞蹈《洗衣歌》中藏族少女们插腰以脚踩衣的一段舞蹈则只有下身动作。

舞步是由生活中的走、跑、跳、扭、摆、翻、滚等人体的下肢动态，经过律动化的提炼和美化，依据舞蹈中人物的感情需要和性格特征，以及特定环境的规定而产生的。舞步变化多样，具有丰富的表现力。柔慢平稳的舞步，表现了安定幽静的情绪；快速跳跃的舞步表达了欢快激动的心情；激昂粗犷的大跳展示了特定的思绪和性格；连续的翻滚和小跳显现了不平稳的心理活动和感情的奔腾。上山、下山、涉水、过河、上楼、下楼，表现了特定的地理环境；汉族舞蹈的圆场步、朝鲜民间舞的鹤步、蒙族

舞的马步、藏族的踢踏步等形象地表现了多种风格和性格。

随着作品情节的发展和人物感情的变化，舞蹈动作必然从原位向四面八方移动的扩展。各种舞步的作用，除了起到移动位置、变化方向以外，更主要是配合上身舞姿加强感情色彩和美感。舞步的多种形态扩展了空间的表现力，使上身舞姿不仅向高层次的空间发展，而且又与低层的地平线紧密相接。我国汉族的舞蹈，一般都有移动位置的舞步技巧，很少出现跃入高空和向上托举的动作，也很少有与地面作长时间接触和躺卧翻滚的舞步和技巧。在我国出现的多种大跳和托举，大部分是借鉴和吸收了芭蕾的舞步和表现方式，而多种地面的躺卧动作，则多来源于西方现代舞。各国的艺术交流丰富了舞蹈的舞姿和舞步，加强了表现力。例如，舞剧《丝路花雨》中的大跳技巧和托举动作，舞蹈《花鼓》中的跳跃动作，这些舞步与作品的内容、情绪相一致，因此取得了好的效果。

舞蹈造型

造型是舞蹈的表现手段之一。它出现在舞蹈动作流动的瞬间或舞蹈组合结尾的停顿之时，人们也称它为动中的静态和静止的亮相。舞蹈造型的存在和变化，使舞蹈显现了动中有静、静动对比有序的美的规律。舞姿流动中的静态造型使一个个舞蹈动作在运动过程中呈现其清晰的美的形态；停顿的亮相造型，不仅集中表达出内心的感情，它还起到了舞蹈组合之间承上启下的衔接作用。

造型是由舞蹈家从生活的动的规律出发，根据舞蹈规律进行提炼、加工，反映人物的感情、气质和神态的外在形态。因此它不单纯是一种美的动态，而是具有内在含义的一种神形兼备的融合体。无数动中有静的舞姿流动和静中有意的亮相，构成了特有的韵味和风格，展示了人物的性格特征，塑造了有血有肉的舞蹈形象。例如，舞蹈《金山战鼓》中梁红玉出场时用了点步翻身、转身亮相的造型，在动中表达出巾帼英雄战斗的意志，在静中呈现出英武威严的女将气概。在《擂鼓助战》的舞段中，在瞭望、击鼓、退敌等舞蹈的组合之间，鲜明的形态动势和丰富的造型变化、干净利落地表现了情节和人物的心情，反映了梁红玉的必胜信念。舞剧《丝路花雨》中英娘反弹琵琶的舞蹈动作组合，由于每一个流动的舞姿都在瞬间的过程中明确地呈现出美的造型，在每一舞蹈组合之间都出现极有神态的亮相，敦煌舞姿的 S 型特点和英娘天真、淳朴的性格特点，便一目了然地显示在人们的眼前。如果在这一段精彩舞蹈中没有运用造型的表现手段，不仅英娘的心情和性格不易表达，而且富有特色的敦煌舞姿神韵也不能表达得如此充分和准确。

舞蹈手势

手势是舞蹈中必不可少的重要表现手段。在生活中一个手势往往可以直接说明一个简单的意思，如自然伸展的手势表示"请坐"或"请这边走"、"过来"；向上高扬

的手势可以表达"再见"、"前进"等意思。手势在日常生活中发挥着语言的作用。而作为用人体美的动作来反映社会生活的舞蹈艺术，就更离不开手势的正确运用了。舞蹈手势包括手指、掌、腕和手臂各部位的配合和运动。它不仅有着内在的意蕴，而且还具有浓郁的民族特色。我国汉族舞蹈中的兰花手、指和掌的运动规律有多种变化，不但和西方芭蕾手势的指和掌的运动规律有所差异，而且和日本、印度等近邻国家也有着很大的不同。这些源自生活经过了美化的舞蹈手势对传达内心活动，展示风格特色具有很大的作用。

舞蹈表情

舞蹈表情是由舞蹈的全部动作，包括全身心的动态来体现的。它通过面部的表露、手臂的传情、胴体的摆扭、足部的移动来统一表达内在的情感。它对揭示人物的内在心理活动，表现多种情绪的变化，具有重要的作用。

我国汉族舞蹈十分讲究表情。首先，对眼神的运用就有着一整套的训练方法。如用鱼的游动来练习转睛，用点燃的香烛训练眼的光彩，并且分有喜眼、嗔眼、怨眼、爱眼、怒眼、哀眼等多种表情。在表演舞蹈和舞剧中，特别强调眼神的应用，要求通过眼睛表露出此时此刻的特定心理状态。其次是对手和手臂的运用，要求动则有情，静则有意。对胴体的摆动和足部的移动，也要求充满执著的情感。

舞蹈的表情不单单由某一个动态的部位来体现，单独的手的动作，如果没有身体其他部位的配合就很难以正确表达丰富的内心感情。同样，如果各部位不相适应，还会导致外在形态扭曲和懈散，破坏舞蹈的动态美。因此，所说的舞蹈表情是由全身心协调一致，透过外在的一个个富有情感的动态和技巧动作，准确反映出特定的美的神韵。这种表情的力量富有艺术的魅力，当每一个舞蹈动作都充满了表情之后，整个舞蹈的表现力就得以实现了。观众所见到的就不是单独的一个动作和技巧，而能感触到它所蕴藏的内在潜意。人们在这种充满内在表情的力量推动下，产生联想，进入到美的艺术境界中。

凡优秀的编导，在设计每一个舞蹈动作和舞蹈动作组合时，都特别讲究它们的内在和外在情感的统一体现，哪怕是一抬手、一投足和一个眼神，也决不能忽视它们的表情因素，放过它们的艺术魅力。而作为优秀的舞蹈演员，正如我国伟大的戏剧艺术家梅兰芳所说的："要使台下的观众被我们吸引，为我们喝彩，就要从每一个细小的动作，每一个唱词，每一个眼神着手，让人家都感到很美，而且美得有内容。尤其是舞蹈动作，更要讲究，应当使人从各个方面和角度看来都是美的，都是有表情的。"

舞蹈构图

舞蹈构图包括舞蹈画面和舞蹈队形，它是舞蹈表现内容和表达特定情绪的手段。舞蹈的画面和队形并不是为了变化而变化的，它们是依据作品内容和情绪的需要而转

换更迭的。例如，舞剧《丝路花雨》第四场神笔张"梦幻"一段中，众伎乐天神的队形变化，构成了优美的仙境和典雅的气氛，表现了神笔张的内心思绪和对美好生活的憧憬。舞蹈《再见吧，妈妈》中的双人画面和舞台位置的变化，是完全依据着人物思想感情的跌宕起伏而设计的，把战士爱母亲、爱祖国的真挚感情表达得十分充分和细腻。舞蹈《金山战鼓》，则通过3人的交叉队形，3人同步前移，3人同时绕鼓旋转的圆形画面，反映了战斗的实情，反映了千军万马的海上激战场面。

舞蹈构图使舞蹈艺术作品的内容、情节以及人物的情感和环境气氛，从空间和时间的线、面流动和变化中，得到更好的艺术展现。

总之，舞蹈的表现手段是一个完整的综合体。它以舞蹈动作和组合为基本和主要的表现手段，并以手势、舞步、表情、构图等作为相辅相成的表现手段。众多的表现手段为充分表现舞蹈的思想内容、人物的性格和矛盾冲突，塑造不同的人物形象，提供了有力的条件，增强了它的艺术感染力。

原始乐舞

人类历史上最早产生的艺术形式就是歌舞。我国的音乐舞蹈产生于原始社会，是原始人群生产劳动、生活状况、原始宗教活动的形象反映。原始乐舞是以诗歌、音乐、舞蹈三位一体的形式出现的。劳动之余，人们三五成群，伴以简单的乐器，一边歌唱，一边跳舞，以抒发感情。这种载歌载舞的形式一直延续至今。

原始乐舞的内容大致有：

对于狩猎场面的艺术再现。《吕氏春秋·古乐》就有对原始人在深山密林中集体狩猎的具体描写：人们敲响各种石器，齐声呼唤，各种野兽因受惊吓东奔西逃。根据这种场面创作了人们披兽皮，模仿野兽逃窜时的动作、姿态的"百兽"之舞，表达了人们劳动的欢乐和胜利的喜悦。

人类与大自然的斗争。周朝统治者制定的《六代乐舞》，其中的《大夏》就是传颂夏禹治水功绩的乐舞。据说，在表演这场乐舞的时候，由六十四人排成八行，头戴皮帽，身着白裙，上半身裸露，手持羽毛和乐器，边歌边舞，形象地表现了大禹和治水群众征服自然、与大自然作斗争的豪迈气魄。

祭祀乐舞。由予当时生产力低下，对诸多的自然现象如风、雨、雷、电以及生、老、病、死等自然规律不能正确理解，于是就乞求于"神灵"，希望神灵帮助他们消灾去难，逢凶化吉。这样，原始乐舞也就自然地与人类的祈祷、祭祀活动即原始宗教，联系起来。年终"蜡祭"时的舞蹈，是为酬谢与农事有关的神灵而举办的。逢天大旱而求雨，有病驱魔以求神灵保佑，祭祀先王功绩，均有专门的乐舞来体现，场面往往肃穆庄重，情绪热烈。

鲜明反映我国从原始社会向奴隶社会发展的历史动态和社会风貌的大型歌舞是在周朝形成的《六代乐舞》（又称"六乐"、"六代之舞"）。其中包括《云门》（歌颂相传中的黄帝的丰功伟绩）、《咸池》（祭祀上苍，颂扬尧君的贤明）、《大磬》（颂扬舜帝的功德）、《大夏》（祭祀山川、歌颂大禹的治水功迹）、《大凌》、《大武》（描绘周武王灭商建国的武功）。六代乐舞演出的气势和宏大场面，不仅代表了当时的音乐、舞蹈发展水平，而且对历代的歌舞艺术发展产生了重大影响。

古代交谊舞

从汉代到魏、晋期间，为了活跃气氛、联络感情和增进友谊，在中国官宦和贵族宴会盛行一种交谊性的邀请舞，名叫"以舞相属"。

在宴会上，一般是主人在宴会进行中先行起舞，舞跳完以后，邀请另外一个人继续跳下去。第二个人跳完以后，再邀请另外一个人接着跳，如此循环相接。被邀请人必须起舞回报，如果被邀请人拒绝起舞，则被认为是非常没有礼貌的行为，是对邀请人的不恭敬。

此外，唐代还流行一种名叫"打令"的交谊舞，是在贵族宴会中行酒令时跳的习俗舞蹈。

宫廷舞蹈

历代皇宫用于祭祀、礼仪、歌颂皇上的功德和宴会上演出的舞蹈统称为宫廷舞蹈。宫廷舞蹈经过宫廷的艺人加工和创新，很有艺术性，技艺高超，需要有很深的功力。这种舞蹈的阵容多数是规模宏大、富丽堂皇、很具欣赏性。中国历史上比较有代表性的宫廷舞蹈有唐代歌颂李世民的大型乐舞《秦王破阵乐》、技巧高超而功力深厚的《七盘舞》、乡土气息浓厚的《巴渝舞》、有着异域风情的《胡腾舞》、华丽飘逸的《霓裳羽衣舞》等。

雅乐舞蹈

我国舞蹈在走出蛮荒进入文明社会以后，很快就走向成熟。在西周的初年即制定了雅乐体系，这是我国乐舞文化的一个里程碑。

乐舞艺术的地位和作用也被提到了前所未有的高度。这一部分乐舞就是"雅乐"、

"雅舞"，它们一直是中国乐舞文化的重要组成部分，在几千年的封建社会中始终居于正统地位。雅乐舞蹈的主要内容是"六大舞"（六代舞）代表六个朝代。有黄帝的《云门》、尧帝的《大章》、舜帝的《大韶》、夏禹的《大夏》、商汤的《大C》、武王的《大武》。

六大舞又分为"文"、"武"两类。前四舞属于"文舞"，后两舞属于"武舞"。文舞手持龠翟而舞故称龠翟舞；武舞手持干戚而舞，又称干戚舞。这两种舞都和帝王得天下的手段有关，所谓"以文德得天下的作文舞，以武功得天下的作武舞"。

佛教舞蹈

佛教是在东汉初年（公元一世纪）由印度经西域传到我国中原地区的。不但百姓盛行信佛，连皇帝也很信奉佛教。当时的寺院既是宗教活动的中心，也是群众聚集娱乐的场所。

音乐舞蹈既是祭祀礼仪的一个组成部分，也是宗教的宣传手段之一。在一些规模宏大的寺院中，有十分精妙的伎乐。这在北魏时期是处处可见的。

唐代佛事的重要组成部分也是舞祭。像舞蹈《菩萨蛮舞》就是典型的代表。唐代燕乐及其表演性的舞蹈中，都有一些带佛教色彩或者直接来自佛教的舞蹈。比如隋唐时期著名的宫廷燕乐《九部乐》、《十部乐》中的《天竺舞》具有非常浓厚的佛教色彩。唐朝的《霓裳羽衣舞》也具有浓厚的佛教特色。

宋代的《凤迎仙乐队》、《菩萨献香花队》也都有浓郁的佛教色彩。蒙古人本来就信奉佛教（藏传佛教），因此元朝的宫廷雅舞，也有浓厚的佛教色彩，最有名的是《十六天魔舞》。从许多的历史资料看，这个舞蹈有如天女下凡一样，非常优美。

在清明两代的佛教舞蹈中，以明朝人袁宏道作的《迎春歌》和清代舞人徐惊鸿的《观音舞》最为著名。另外，清末宫廷舞蹈家裕容龄自编自演的独舞《观音舞》，塑造的也是一位头戴象征佛光的珠环、坐在莲台之上的观音菩萨形象。

古代体育中的舞蹈

古代文献记载，大约在帝尧时期，一个叫阴康氏的人，创造出一套活动肢体的健身操，通过身体活动，减轻了人们的病痛。这就是上古时期的"消肿舞"。

我国古代，舞蹈不仅是娱乐身心的体育活动，而且也是练兵方法。传说虞舜时期，禹让士兵用兵器操练"干戚舞"，实际上就是"兵操"，征服了敌人。历史上还有"大武舞"，也是练兵方法。它是由周文王创造的，周武王继承了这种方法，配以鼓

乐，在伐纣结束后，当着诸侯校阅，炫耀军威，并把这种配乐练习作为当时学校的必修课。到了成王时期。周公旦制礼作乐，加以适当编排，注入全新内容，形象地再现了武王伐纣的全过程。经改进后的"大武舞"，共分6个乐章，主要通过队列队形变换及伴以击刺等简单动作来表演。作为一种仪式出现，和我们今天的团体操表演形式差不多。可以说，"大武舞"是我国最早的"团体操"之一。此外，还有"云门大卷舞"、"大成舞"、"大磬舞"、"大夏舞"、"大濩舞"，连"大武舞"，共称"六乐"，成为西周学校教育的重要内容。

唐代还有"舞之行列必成字"的"字舞"，也是古代的一种"团体操"。这种"回身换衣，作字如画"的"字舞"，武则天曾用900人来表演，场面十分壮观。

舞蹈也曾是我国古代学校教育的重要内容。西周时，舞蹈按形式、内容、功能，大体分为祭祀、庆典的舞蹈与欢娱、宴乐的舞蹈两大类。学校教授的舞蹈主要是祭祀、庆典舞蹈。从形式上分，分为大舞和小舞。从内容上，又分为文舞与武舞。文舞持"羽籥（古乐器）"以昭其德，武舞持"干戚"（干盾牌；戚：斧头）以表其功。

西周贵族子弟13岁学习文舞，练习队列队形变化，15岁学习武舞，掌握兵械使用，20岁进行综合性大舞练习，实际是战阵演练，把乐舞教学贯穿在学校教育的始终。

我国古代没有"体操"这个词，好多体育活动都被称为"舞"。例如，舞剑（剑器舞）、蹴鞠（蹴鞠舞）、爬竿（竿舞）、斤斗（斤斗舞）、绳技（绳技舞）等。后来，部分舞蹈活动逐渐脱离了体育，成为一种专供观赏的舞台艺术形式。不过，在不少兄弟民族中，通过舞蹈形式来欢娱身心的活动仍沿袭下来，如藏族的"园园舞"，西南少数民族中的"跳月"、"跳花"等，这些舞蹈也是少数民族体育活动的一部分。

乐舞百戏

百戏，是古代乐舞杂技表演的总称。秦汉时期就出现了，汉代又把它叫作角抵戏。最早，角抵戏是比力气和表演技巧的通称。后来，逐渐分化演进，其中一些发展为相扑、摔跤。一些杂技表演形式就演变成了百戏。南北朝时也称"散乐"。后来，百戏内容越来越丰富，到了元代，就一般用乐舞杂技的专名，不怎么使用百戏这个词了。

秦汉以后，由于民族融合和文化交流，西域少数民族和一些西方国家的音乐舞蹈技巧项目的输入，使古代百戏内容更加丰富发展。

《汉书》上记载，元封三年（公元前112年）春，汉武帝刘彻举行盛大宴会，就用丰富多彩的百戏表演招待客人。其中有走索、倒立、扛鼎、戴竿、缘竿、武术、剑术、跳丸、跳剑，还有幻术、马术、歌舞器乐演奏等节目。

隋炀帝大业二年（公元606年），突厥王到洛阳访问，隋炀帝举行了盛大的音乐

舞蹈、杂技百戏演出。《隋书·音乐志》记载了那多彩而壮观的表演，其中许多项目，就是现代杂技中的狮子舞、龙舞、走钢丝、耍坛子和顶竿等。大业三年的另一次演出，规模更大。表演时，夜间的巨大蜡烛，把天照得通明，几十里以外都可以听到鼓乐声。

唐代时，百戏的内容更加丰富。不少诗文都对此做过描绘，像《唐语林》、《明皇杂录》等文字记载都为后世研究唐代百戏留下了宝贵资料。闻名中外的敦煌壁画，对唐代的百戏，也有生动的描绘。

唐代宗时（公元762年~779年），刘言史写的（《观绳技》就描绘了走钢丝女演员的美妙而惊险的动作。"侧身交步何轻盈，闪然欲落却收得"，使得"万人肉上寒毛生"。唐敬宗时（公元825年~826年），在一次杂技百戏表演中，一位名叫石火胡的妇女，带着5个八九岁的女孩子在100尺的高查中作走钢丝表演。一位叫刘交的艺人，肩上扛顶着长7丈的大竿子，上边有一个12岁的女孩在竿顶做着各种惊险动作。

宋、元、明朝在唐以前的乐舞杂技基础上，又有新的创造。增加了索上担水、过刀门、弄碗、踢缸等40多个节目。

清朝时期，由于庙会盛行，杂技表演内容更丰富了，而且更加注意服装和道具的设计。这时的舞乐杂技绝大部分已经脱离了体育的含义，成为独立的一门艺术，即现代杂技马戏，而现代体育运动中的技巧运动，也有相当一部分是从古代杂技演变而来的。

民族民间舞蹈

我国是个多民族的国家，各民族都能歌善舞，这些广泛流传在各民族、各地区的民间舞蹈是中国文化宝库中一颗颗璀灿的珍珠。除汉族各地区的丰富多彩的民间舞蹈外，在国内外产生较大影响的还有扬手舞袖、粗犷刚健的藏族舞；轻盈柔美、翻手摆股的傣族舞；动如柳丝、静如鹤立的朝鲜族舞，振臂抖肩、矫健豪放的蒙古族舞，情感强烈、欢快多姿的新疆舞等等。由于风土人情、生活习俗、历史环境的不同，这些舞蹈自然形成了鲜明的民族风格和地方特色。

中国民间舞蹈的历史源远流长。青海出土的五千年前的彩陶盆上就有5人挽手而舞的图饰。殷商时有巫女"舞云"求雨之说。《诗经》中也记有男女青年"无冬无夏，值其鹭羽"，欢歌狂舞的盛况……以后，民间舞蹈进入宫廷，隋唐之际，成为宫廷舞蹈的重要组成部分。宋元之后，民间舞蹈又被吸收到古典戏曲艺术中，丰富了戏曲表演的艺术手段。作为独立的表演艺术，民间舞蹈经过历代劳动人民的创作、表演、加工、创新，世代相传，至今不衰，具有广泛的群众性，成为劳动人民娱乐、欢庆、交游的主要艺术形式。

现在我们所常见的民间舞蹈，内容广泛，形式多样，载歌载舞，清新活泼，有很

强的艺术感染力。如汉族民间流传的《狮子舞》，形象地再现了狮子的各种神态和其勇猛的性格，其动作的技艺性很强；《腰鼓舞》节奏强烈，动作健壮有力，边敲边舞，情绪炽烈。流传于云南傣族地区的《孔雀舞》，舞姿多模仿孔雀的优美形象，以寄托对生活的美好愿望。另外，如藏舞《热巴》、苗族的《芦笙舞》、维吾尔族的《赛乃舞》、彝族的《阿西跳月舞》、壮族的《扁担舞》、瑶族的《长鼓舞》等，都从不同侧面反映了各族人民的生活、斗争和理想。

狮子舞

在我国，最大众化的民俗舞蹈，莫过于狮子舞了。狮子是百兽之王。在我国传统的习俗当中，一直把狮子当成一种吉祥物，认为狮子可以除灾保平安。人们把狮子打扮得五彩斑斓，既威猛又可爱，以此求得它的保佑，人畜安康。

我国舞狮子有非常悠久的历史，仅仅有文字记载的就有两千多年。在唐朝时期狮子舞就已被引入宫中，成为"燕乐"的一个重要组成部分。在表演的时候，140个人组成的合唱队高唱"太平乐"，以衬托气氛。当时宏大的规模可见一斑。

狮子舞分为两类：文狮、武狮。

文狮子一般是戏耍性的。擅长表演各种风趣喜人的动作，比如：挠痒痒、舔毛、抓耳挠腮、打滚、跳跃、戏球等等。武狮子则重在耍弄技巧。最普通的是踩球、过跷跷板，难的甚至要做武功性的表演，比如走梅花桩这样的高难动作。经历了两千多年的狮子舞，各地都自成一派。少数民族也都有着不同风格的狮子舞。狮子舞遍及我国各地，南北都有，甚至远至西藏。在新中国成立以

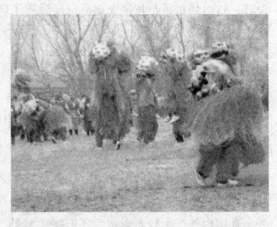

狮子舞

后，歌舞团、杂技团都把舞狮子作为传统节目来演出，并根据各行各业的不同特长进行加工、整理，成为我国舞蹈、杂技中的一个亮点。

龙　舞

中华民族是世界上人口最多的国家，世界上凡是有华人居住的地方都把"龙"作为吉祥之物，在节庆、贺喜、祝福、驱邪、祭神、庙会等期间，都有舞"龙"的习俗。这是因为，"龙"是中国华夏民族世世代代所崇拜的图腾。在古代，中国人就把"龙"看成能行云布雨、消灾降福的神奇之物。数千年来，炎黄子孙都把自己称作是"龙的传人"。

早在汉代，就有杂记记载了这样的壮观场面：为了祈雨，人们身穿各色彩衣，舞

起各色大龙。渐渐地，舞"龙"成为了人们表达良好祝愿、祈求人寿年丰必有的形式，尤其是在喜庆的节日里，人们更是手舞长"龙"，宣泄着欢快的情绪。全国的龙舞有上百种，经过几千年的流传和发展，表现的形式更是多种多样。龙舞能受到如此的喜爱，与它的群众性、娱乐性是分不开的，民间传说："七八岁玩草龙，十五六岁耍小龙，青年壮年舞大龙"。耍龙的时候，少则一两个人，多则上百人舞一条大龙。最为普遍的叫"火龙"，舞火龙的时候，常常伴有数十盏云灯相随，并常常在夜里舞，所以"火龙"又有一个名称叫"龙灯"。

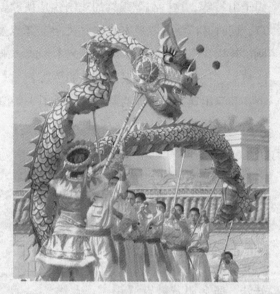

龙 舞

耍龙灯的时候，有几十个大汉举着巨龙在云灯里上下穿行，时而腾起，时而俯冲，变化万千，间或还有鞭炮、焰火，大有腾云驾雾之势。下面簇拥着成百上千狂欢的人们，锣鼓齐鸣，蔚为壮观，好不热闹！这种气势雄伟的场面，极大地刺激了人们的情绪，振奋和鼓舞了人心。因此，舞"龙"成为了维系中华民族传统文化不可缺少的乐章，也体现了中国人民战天斗地、无往不胜的豪迈气概。

秧 歌

秧歌，是流行于我国北方的一种民间舞蹈，起源于农业劳动，有着悠久的历史。主要是逢年过节为增添喜庆欢乐气氛进行表演，舞姿自由、即兴，动作也无严格固定的规范。一般是舞者装扮成各种人物，手持扇子、手帕、彩绸等道具而舞，参加表演的人数众多，以锣鼓、唢呐伴奏。有些地方的秧歌队中还穿插着狮子舞、龙灯、旱船等表演项目。因流行地区广泛，各有不同的风格和特点。如按地区分则有陕北秧歌、东北秧歌、山西秧歌、河北秧歌等。秧歌形式简易活泼，富有表现力，受到广大农民群众的欢迎。

1943年新年和春节，延安鲁迅艺术文学院的师生组成了秧歌队到街头广场演出，利用民间的秧歌形式，表现拥军、生产、学文化等与当时广大工农兵和革命干部息息相关的新鲜内容。因为这些节目，经过对旧秧歌的提高创造以新的形式和内容出现，被人们称为新秧歌。随后，新秧歌很快就普及到陕甘宁边区和邻近的晋绥边区，形成一个生气勃勃，热闹红火的群众文化运动。

新秧歌深入到广大农村和部队，人们取材于大家关心的生活和事件，编演了一批内容新鲜、形式活泼的剧目，如《兄妹开荒》、《夫妻识字》、《牛永贵挂彩》、《惯匪

周子山》等，这些载歌载舞的戏剧就是秧歌剧。秧歌剧保留了传统秧歌生动活泼的特点，同时又广泛吸取地方戏曲、民间歌舞以及话剧、舞蹈的因素，使其成为一种熔戏剧、音乐、舞蹈于一炉的综合的艺术形式，来表现解放区人民的新生活和兴高采烈的心情。这一艺术形式不仅使古老的传统秧歌焕发出艺术青春，同时也为我国新歌剧的创作和演出奠定了雄厚的基础，开辟了一条广阔的道路。

我国汉族人口最多，居住区域最广，在各族民间舞中最负盛名的要数四大秧歌了，即陕北秧歌、冀东秧歌、东北大秧歌、山东鼓子秧歌。

提起秧歌，不少人会觉得上至白发苍苍的老人，下至呀呀学语的娃娃，都会跟着鼓点"锵锵，七锵七"扭上两下子，但真正扭出韵味来可就难了。

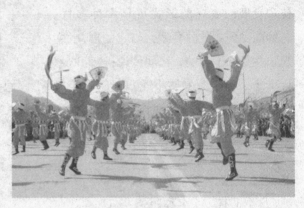

陕北秧歌

"扭秧歌"准确抓住了秧歌的基本形象。"扭"主要是指胯与上身的"扭"，是指在表演时形成的以胯为轴心的上、下、左、右有规律的摆动。膝盖的"扭"是指膝盖随着身体松弛自然的颤和摆。上身的"扭"为秧歌增添光彩和风韵，膝盖的"扭"则突出了秧歌风格的关键：在平均节奏中上下起伏、屈伸，欲动先屈，重拍蹬直。

陕北秧歌是充分利用胯、肩、腰、膝各部位有机配合变化，形成了灵活多变的"扭"。

东北秧歌的"扭"主要是由脚下的"步"而带动上肢"扭"，以腰部为轴心，形成上下"扭"、前后"扭"、划圆"扭"，并在"扭"的当中渗透出一股"狠"劲。

胶州秧歌的"扭"主要是由脚下的"拧、碾"而带动全身"扭"，在"扭"的当中形成独特的三道弯体态。

秧歌以动肩扭胯显现动律，以手中的扇子、手绢、花伞、腰背的鼓和系的红绸子来增添特色。那变化多端的扇子花、手巾花，灵活多变的招手、投足、抖肩、扭胯、转身亮相，使人觉得花样繁多、目不暇接。

傩 舞

傩舞，又叫"大傩"、"跳傩"，俗称"鬼戏"或"跳鬼脸"。它渊源于上古氏族社会中的图腾信仰，为原始文化信仰的基因，广泛流传于各地的一种具有驱鬼逐疫、祭祀功能的民间舞蹈，是傩仪式中的舞蹈部分，一般在大年初一到正月十六期间表演。

傩舞源流久远，殷墟甲骨文卜辞中已有傩祭的记载。周代称傩舞为"国傩"、"大傩"，乡间也叫"乡人傩"。据《论语·乡党》记载，当时孔夫子看见傩舞表演队伍到

来时，曾穿着礼服站在台阶上毕恭毕敬地迎接（乡人傩，朝服而阼立于阶）。由此典故引申而来，清代以后的许多文人，多把年节出会中的各种民间歌舞表演，泛称"乡人傩"，并为地方和寺庙碑文中引用。

傩祭风习，自秦汉至唐宋一直沿袭下来，并不断发展，至明、清两代，傩舞虽古意犹存，但已发展成为娱乐性的风俗活动，并向戏曲发展，成为一些地区的"傩堂戏"、"地方戏"。至今，江西、湖南、湖北、广西等地农村，仍保存着比较古老的傩舞形式，并增添了一些新的内容。例如：江西的婺源、南丰、乐安等县的"傩舞"，有表现盘古开天辟地的"开山神"、传说中的"和合二

傩 舞

仙"、"刘海戏金蟾"。戏剧片段的"孟姜女"、"白蛇传"以及反映劳动生活的"绩麻舞"等。傩舞的表演形式与面具的制作，对许多少数民族的舞蹈产生影响，如藏族的"羌姆"，壮、瑶、毛南、仫佬等民族的"师公舞"，就是吸收了傩舞的许多文化因素和表演手法，而发展成为本民族特有的舞蹈形式。

由于傩舞流传地区不同，其表演风格也各异，既有场面变化复杂，表演细致严谨，生活气息浓厚，舞姿优美动人的"文傩"流派；又有气势磅礴，情绪奔放，节奏明快，动作刚劲的"武傩"流派。同一个傩班中，又因节目内容不同，表演各有特色。

在各地流传的傩舞中，尤以江西的赣傩具有代表性。赣傩各地英雄神将节目甚多，如《头阵》、《太子》、《三将军》、《二王对铜》、《十二对大刀》、《先锋》、《绿品》、《杨帅》、《上关下关比武》、《关公战颜良》、《张飞祭枪》、《孙权打子烈》、《天兵地将赌刀》、《打钺斧》、《矛吒钻》、《滚团牌》等等。赣傩也有不少傩戏节目，如婺源的舞剧《舞花》，表演秦二世胡亥为争皇位毒死兄长扶苏的历史故事，由《夜叉打旗》、《元帅操兵》、《丞相送酒》、《太子归天》等几个节目组成，场面壮观，气势磅礴。万载的开口傩《花关索与鲍三娘》，表演花鲍对阵相爱的民间故事，二人对唱内容，与明成化本《说唱词话》中的《花关索传》大体相同。广昌的孟戏演唱孟姜女的传奇故事，具有南戏印迹，原戴面具表演，又有傩戏特征。

傩面具是傩文化的象征符号，在傩仪中是神的载体，在傩舞中是角色的装扮，有假面、神像、圣相、头盔、鬼面、脸壳等多种称呼。赣傩现存面具约400多种3000多个。萍乡傩面的古朴浑厚，婺源傩面的夸张奇异，南丰傩面的色彩亮丽，可谓赣傩面具三大特色。南丰现存傩面120多种2300多个，神鬼人兽，造型各异。以开山面具最有特色，人兽合一，狰狞凶悍，犄角、獠牙、火眉、金目、黥面、剑鬓和青铜镜等意象符号造型，反映了传说中以蚩尤为方相的傩文化演变痕迹。傩面具的材料原有铜制，

后多为樟木或杨木雕刻，色彩大俗大雅，表现了新老民间艺人的精湛工艺和民族的审美情趣。有的傩班面具雕刻后，还要举行开光仪式，使其充满神灵之气。

傩乐、傩服、傩具是赣傩文化的重要内容，形制不一，各有特色。而南丰更为丰富多彩：从伴奏音乐说，傩仪音乐保留了"以乐通神"、"击鼓逐疫"、"以乐送神"的古礼乐制。傩舞音乐则吸收民间音乐和戏曲音乐有很大发展，除了锣鼓伴奏外，还有鼓吹乐、吹打乐、丝竹乐形式，有几十个曲牌可供选择，音乐表现力非常丰富。从傩舞服饰说，一方面传承了古傩"赤帻"（红头巾）、"朱裳"（红裙子）、"绿鞲衣"（绿袖套）旧制，一方面又发展了宋傩"绣画色衣"的特色，有红花衣裳制、红袍马甲制、花衫红裤制、戎服披甲制、戏曲服饰制等多种样式。从傩事器具说，有兵器军具、法事器具、灯烛炮仗、食物供品、生活用具五大类上百种，既延伸了古傩武装驱疫道具，又体现了古代文明礼制。

此外，各地的傩俗和傩的民间传说、故事、神词、赞诗、喜歌、吉语、楹联、题匾、灵符、咒语，同样是赣傩文化不可缺少的部分。

拉 花

拉花是井陉民间一种传统舞蹈艺术，已有数百年的历史，广大群众喜闻乐见。在井陉城乡，素有"山西梆子不离口，井陉拉花遍地扭"的美传。

关于"拉花"的起源，有几种传说：一种传说在元朝，井陉牛头垴一带有强盗占山为王，经常下山劫掠民财，抢男霸女，人人切齿痛恨。有一班练武习艺的青年决心为民除害，巧扮娇童美女，在山寨脚下被强盗拉上山去，入夜，强盗们饮酒作乐，命他们歌舞作陪。他们乘机把强盗灌醉，破了山寨，从此百姓们安居乐业。后人为追思这班青年人的功绩，也扮成他们的模样，模仿他们的歌舞以为纪念。每逢新春佳节沿街表演，相沿成习，遂成"拉花"舞蹈。

还有一种传说是拉花起源于乡间货郎交易。货郎到乡村卖货，男女青年以买针线为名，相约在一起尽情歌舞，遂形成拉花表演形式。

这些传说没有正式文字记载，只是人们口口相授，流传至今。经过"拉花"专家们几十年的研究分析、采访考查，认为"拉花"产生在金元时期。当时北方少数民族侵入中原一带，他们的文化艺术也随之带入中原，特别是位居太行山脚的井陉地区受到较大的影响。外来艺术与本地艺术相融合，产生了一种新型的文化艺术。民间舞蹈"拉花"就是在这种历史背景下产生的。"拉花"的动作、服装、音乐，都保留着元朝时期歌舞艺术的风格特点。

"拉花"是一种广场艺术，历来是在地摊演出，即踩街过会演出。通常是在春节至元宵节期间及平日庙会上表演。不受场地限制，主要在街头场院表演，有时也在一些农村小戏台上演出。演出的场面、规模可大可小，随时随地都可进行。表演时，演员在中间，观众围一圈。演员对四周的观众都要照顾到，有的动作就是特意为四面的

观众设计的。夜间演出比白天精彩，演员在中间，周围是一圈篝火，群众在篝火的外面观看。"拉花"扭起来，可长可短，没有固定的时间限制。它的场面调度，演出的长短，全由"班主"决定。班主手拿一面红色镶白花牙的小旗指挥，演员和乐手看他的手势变化而变换动作、队形和乐曲。

"拉花"产生的初期和中期，大都以闹元宵节为主。现在，于重大节日也出演以示祝贺。近些年，更是把"拉花"搬上了剧院舞台，进入大城市。

拉花的舞蹈动作，适应山区山高路陡难行走的特点，表现出在坑坑洼洼、曲曲弯弯的山路上，高抬腿、前走后退、前俯后仰、左晃右摆、时上时下、拐弯抹角、相互搀扶、迎难而进的情景。动作健康豪放，姿态优美大方。男性动作刚劲挺拔，女性动作稳重优雅。其基本韵律、风格特点，可概括为："柔中有刚、文雅大方、粗中有细、对比性强。"

"拉花"的基本动作有"翻手扇"、"原步"、"上山步"、"下山步'、"雁南飞"、"风点头"、"下扇"、"削腿"、"漫头"、"蹲路裆"、"别腿"、"弓步翻身"、"双扇花"、"大小拉弓"、"搅扇"、"摇扇"等。"拉花"舞蹈动作的基本规律是"扭"，而不是"跳"，所以称为"扭拉花"，功夫就在"扭"字上。

肩部动作是体现"拉花"风格特点的重要部位，起到细腻点缀的作用。肩部动作的特征是内在含蓄的，强调文雅而不外露。它不同于蒙族的动肩，而是以大臂带肩动，就是臂主动，肩被动，肩和上身的动作完全揉合在一起，使舞姿优美粗犷，"粗中有细"。

下肢动作以双膝曲伸为主要动律特征。很多动作是通过双膝的曲伸来带动全身上下起伏。曲伸时刚柔相结合，曲为强拍，伸为弱拍，双腿曲伸的节拍不相同，左腿为慢起慢落，右腿为快起慢落，使下肢动作敏捷、利索、刚柔相兼。

脚部动作中，有辗动的特色，这也是"拉花"的动律特征之一。当舞蹈者向前迈步时，其后脚跟为轴，脚掌向外辗动；而舞蹈者向后退步时，后脚掌为轴，脚跟向前辗动，随着双膝的曲伸而形成细腻的别具一格的动律特征。

拉花风格多样，分为多个流派。从地域上分派别，有南正拉花、庄旺拉花、南固底拉花、吴家垴拉花、南平望拉花等。

从形式上分，有文拉花（以武增录为代表的南正拉花），有武拉花（以郝白白为代表的南平望拉花）；有丑拉花（以吴近仁为代表的吴家垴拉花）；有俊拉花（以李树芳为代表的庄旺拉花）；有戏拉花（以魏全保为代表的南固底拉花）。文拉花文雅、端庄，柔中有刚；武拉花舒展大方，动作幅度大，稍像武术；丑拉花动作简便滑稽、幽默风趣；俊拉花扮相俊美，动作妩媚；戏拉花是古装戏剧打扮，脚蹬小木跷。

从情绪上分，又有悲拉花、喜拉花两大类。悲拉花表现悲伤凄凉的情绪，如《走西口》、《下关东》、《盼五更》；喜拉花表现喜悦欢乐的情绪，如《卖绒线》、《闹元宵》、《居家乐》等。

鼓 舞

鼓舞有苗族鼓舞和陕西鼓舞两种，苗族的鼓是以伴奏的形式出现而不背身上。

"踩鼓舞"苗语称"究略"，是女性跳得集体舞，多在新年或喜庆佳节中跳。每当踩鼓时，场坝或草坪中央置一皮鼓，击鼓者是跳的最出众的姑娘。她双手拿鼓槌，先唱踩鼓歌："姑娘们快来踩鼓呀！莫让踩鼓机会空过，莫让鼓儿空打，也不要让我空唱歌。"唱罢，鼓声一响，身着盛装的姑娘们，徐徐由四方聚拢到场中，踏着鼓点翩翩起舞。舞时，手不大动，置于腰间，又甩又摆。脚不踢，只作弹性的轻抬。舞姿轻盈婀娜、娴静端庄、柔美协调。

"铜鼓舞"，苗语称"究略高"。有的地区主要是由男性来跳的集体舞。铜鼓是苗家的宝贵传家重器，边上饰有四耳，重约 30～50 斤不等，面上铸有花纹，画有植物、鸟篆、蝌蚪。击时用绳系耳悬挂，一人击鼓，一人击木桶合之，一击一合声音洪亮而应远。舞者的动作多以模仿劳动和动物形象为主。如：骑马、放鸭子、赶斑鸠、迎送客人等等。它的特点是臀部左右摇摆、扭动，动作粗犷、刚健，肘关节时

踩鼓舞

而微动时而猛摆，伴以"嘿哧哧"的呐喊声，颇具无坚不摧的气势。贯穿动作始终有规律的双手击掌，更增加了舞蹈的韵律。

"木鼓舞"，苗语称"直质努"，系跳鼓的意思。木鼓由一棵树树干挖空，双面蒙上牛皮而成。这是一种相隔十三年才在隆重的祭祖活动中而跳的舞蹈，传说，平时老人跳了，老虎要出来伤人，地方不安宁。按照古老的习俗，舞时一新一旧两鼓并用，祭祀完毕，旧鼓送往悬崖绝壁任其腐朽，新鼓存之屋梁顶上保存，直到十三年以后才派上用场。

木鼓舞动作的特点是：手脚同方向顺逆动作，上身前倾、弓腰飞跑、跳跃、小臂甩动、头部左右扭摆及小腿的反作用，反映出苗族人民为了世世代代生存下去，决心与自然灾害斗争的辛劳勇敢精神和强悍的民族性格。

长鼓舞

长鼓舞是朝鲜族和瑶族的一种民间舞蹈。朝鲜族以女子表演为主。舞者将长鼓系在身前，左手拍击鼓面，右手持细竹鼓鞭击鼓面，边击边舞，动作优美。瑶族的表演

者一般为男子。流行于湖南、广东、广西的瑶族地区。

瑶族的长鼓舞有小长鼓、大长鼓之分。

长鼓舞

小长鼓花样繁多，有36套、18套、12套等套路。按照鼓在身体的不同部位转动和腿的屈蹲程度分为高桩、中桩、低桩三种打法。

打高桩：鼓在头顶上方转，双腿微蹲。

打中桩：鼓在腰腹部转，双腿半蹲。

打低桩：鼓在膝以下转，全蹲。

花鼓一般是两人一对，按东西南北中顺序表演。广东连县的打花鼓能手，能在叠起的两张八仙桌高台上对打，动作娴熟，配合默契，身手不凡。

花鼓的打法是左手横握鼓腰，上下翻转舞动，右手随之拍击鼓面。规定的动作有：打鼓花、蹲拜鼓、磨鼓、马步鼓、抛鼓、踢鼓、十八响、鹞子翻身、盖顶莲花、金鸡抓米、猴子捧瓜、画眉挑杆、车筒倒水……光看看这些吸引人的名称，就可以联想到表演者的舞姿多么高难了。表演时，还有固定的曲子和歌与之相配，有统一的击鼓节奏，且唱且舞，煞是好看。

大长鼓，瑶语称"担轰嘟"即圆圆鼓，也称十二姓鼓和大树鼓。表演人数不限，两人一组相对而立，长鼓横挂于腰腹部，左高右低，左手扣在鼓上，拇指、食指捏一根竹片，击鼓时用其余三指往下弹竹片，发出"辟、辟"响声，右手扣在鼓上，以掌击鼓。

大长鼓有八个表演程序，场面变化大，时而横竖排穿插，时而大小圈圆转，有分有合，由领舞者统一指挥始终。往往是领舞者先击一拍，众鼓手随后半拍击打，动作立即变换，鼓声相互对答，此起彼落，抒发着瑶族舞手们在节日里的无限欢乐之情。

还有一种"黄泥鼓"，是广西金秀县的特产。因表演时要先用黄泥涂于鼓面来校准鼓而得此名。

黄泥鼓分公鼓、母鼓两种，表演时长者打母鼓，后生打公鼓。当敲起母鼓"空、空、平"时，四个手拿公鼓的小伙跳跃而出，围绕母鼓站成半圈，应母鼓声而打，边敲边转。这时四位盛装的姑娘在歌师带领下，手拿花巾翩翩起舞，穿插其中，唱起黄泥鼓歌。激越的鼓声拍击着人们的心胸，围观的群众情不自禁加入歌舞队伍之中，顿时把整个气氛推向高潮。人们唱啊、跳啊，直到翌日东方日出才散去。

木鼓舞

佤族的木鼓是由一种上百年的红毛树制成的。这种树质坚实、树干长、木声宏亮、宜制作乐器。木鼓的选料考究，常常要走村串寨几天才能挑到满意的红毛树。伐树时，先由魔师祈祷，砍倒树后就地凿好木鼓耳，再用野藤穿入其中，拉回寨内制鼓。制好的木鼓要存放到寨中的木鼓房里，按照惯例，一个寨子一对木鼓，"雌"、"雄"各一。鼓房为竹木结构，四壁皆空，平时用竹篱挡着，跳舞时才将四壁打开取鼓。

木鼓舞有两种表演形式：拉木鼓时跳的木鼓舞和在寨子里围着木鼓房跳的木鼓舞，又叫"跳歌"、"跳舞"。

"跳歌"动作简单：手拉手围成圈，左脚踩四下，然后左脚起步向前走三步，第四步又踩脚一下，退三步，第四步再踩脚一下，如此无限循环。此舞男女老幼均可参加。

佤族木鼓

"跳舞"动作就丰富多了，有傍靠步、跳颤步、横走步、组合步等等。其特点是多以屈膝见长，手握成拳或放开，腰部稍有前后左右的摆动，头向行进方向看。动作具有山区民族粗犷特点。

目脑纵

每年农历正月十五是景颇族人民的传统节日——"文崩统肯目脑纵"。

"目脑纵"是一种罕见的大型歌舞，有几千人或上万人参加，纵情歌舞2～4天，以欢庆一年的丰收，迎接新的一年到来。它的场面气势宏伟、热闹非凡。舞蹈动作有优美的慢步跳，有表现军事动作刚劲有力地快步跳。以大鼓和铓锣伴奏。领舞者苗语称"闹双"。他戴的帽子要插上孔雀和雀瓦的羽毛，还要饰以野猪的牙齿，穿上龙袍（据说景颇族是汉族的老大分家出去的，汉族大哥在"目脑纵"时曾赠龙袍以示祝贺）以示不忘汉族大哥的深情厚谊。

"目脑纵"的节拍是六拍子，男持长刀，女握彩巾，一拍一动歪着身子磨脚地螺旋形进退，绕旋着跳。

旁观的男女老幼加上被邀的各族客人也踏着同一节拍，沿着同一方向边歌边舞，汇成民族团结的颂歌。

芦笙舞

芦笙是葫芦笙的简称，它是生活在云南境内各族人民喜爱的乐器。芦笙舞则是被

列入民族体育范围作为体育表演的项目之一。

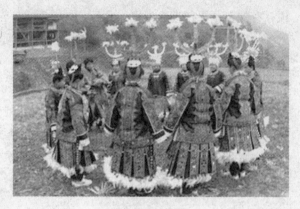

云南各族人民跳的芦笙舞，一般没有固定格式，各种场合都能跳。芦笙一响，人们就自然而然的聚在一起跳舞，这早已是千百年以来形成的习俗了。

芦笙舞的特点是：起舞必先出左脚，长者吹笙于前方引导，晚辈跟随于后，拍手助兴，边唱边舞。尤其是

云南苗族芦笙舞

舞中的对歌，考验人们的智慧和歌唱表达能力，惟对答如流者获胜。对歌在舞中出现，确实与众不同，更增添了芦笙舞的魅力。

踩芦笙

侗族的芦笙舞是舞在高山上，表演者既吹笙又跳舞，当地人称为踩芦笙，高山上的舞场叫踩笙堂。

踩芦笙是古代留下来的遗俗，也是一种大型的集体舞。解放前，由于落后、贫穷，每逢尝新节，侗族人民都要穿上节日盛装，抬上整口的肥猪，焚香燃烛，先在踩笙堂举行祭奠仪式，然后吹笙跳舞。晚上对歌盘歌。会后，把肥猪平分若干块，以户为单位各家一份。解放以后随着人们物质生活的不断提高，改掉了陈规陋习，既不供斋也不拜神，完全变成了一种自娱性歌舞活动，成为增进团结、友谊，青年男女进行社交的盛会。

各地的踩芦笙有独自的表演风格和形式，如通道县的踩芦笙，动作跳跃、热情奔放，舞队围绕着一个九尺多高的低音大芦笙（两人抬，一人吹奏）舞蹈；也有的踩芦笙以步伐整齐、稳健深沉而独具一格，舞队绕大榕树而舞，因榕树根深叶茂，象征着民族繁荣、昌盛。尽管表演形式各异，但各村的芦笙队均是以"芦笙王"来指挥全军。舞曲共九支，每支一种步伐，一曲一换。首先奏"进堂曲"，队员自动列队进入场地围成大圈为父老表演。一曲舞罢，紧接着吹起"上路曲"，舞队就向踩笙堂出发了。

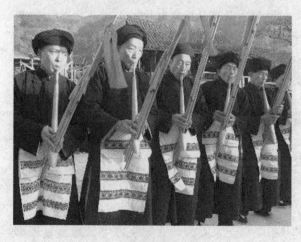

侗族的芦笙舞

踩笙堂，设在群山环抱的高山之

顶，有的寨子要行进十华里、爬五座山头才能到达。行进的路上，列队整齐，疾走如风，如同训练有素的队伍在急行军。

处在高山之颠的踩笙堂，如同平地般宽敞，有四个球场大小，可以说是造物者所赐的天然舞场。舞场中央一棵三人合抱的大榕树，郁郁葱葱，宛如一把撑开的大伞，为表演者遮阳蔽日。四周高大挺拔的杉树，直刺蓝天，形成一道绿色的天然帷幕。阳面山坡上，浓荫树下茵茵小草，就像一张大地毯，专供观众席地而座。三声炮响之后，鞭炮齐鸣，领队互致问候便开始起舞，主办队率先，其它各队紧跟其后，一圈一圈往外绕，高潮时多达九个圈。芦笙悠扬，舞姿翩跹，令人叹为观止。

孔雀舞

孔雀舞是傣族的一种民间舞蹈。流行于云南省傣族地区。在傣族人民心目中，孔雀是吉祥的象征，傣族人民以跳孔雀舞来表达自己美好的愿望。过去舞者多为男子，舞时一人或两人，在身上套着孔雀形状的道具，舞姿多模仿孔雀的形象，动作优美矫健。以象脚鼓、铓锣为伴奏乐器。现在的孔雀舞，男女都不戴孔雀道具，只穿孔雀形态的服装而作舞。

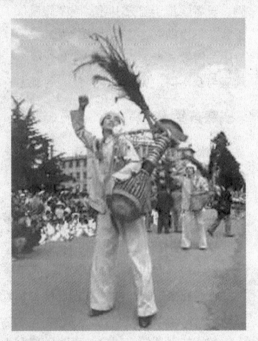

傣族孔雀舞

摆手舞

在湖南西部和重庆东南部有一条缠绕山麓，清澈见底的小河酉水。酉水又称西溪，是古代武陵郡境内五溪之一。在酉水两岸聚居着历史上被称为"西溪蛮"的土家人，世代生活在丛山密林中，有着本民族世代相传的独特的文化习俗。"摆手"，就是其中相传至今的一种。

"摆手"，是一种与祭祀活动有关的古老舞蹈，多在供奉土家人祖先的"摆手堂"内举行。每逢举行"摆手"，土家人要鸣铳放炮，并要在"摆手堂"内参天的大桂树上悬挂红灯，人们看到红灯，听到铳鸣鼓响，便打着灯笼火把从四面八方赶来"摆手"。

过去这种活动，一般都由受人尊敬的长者在大桂树下敲锣兼击鼓，众人则随锣鼓节奏，环绕大树通宵达旦地依次摆动。"摆手"分"单摆"与"双摆"，"摆手"者随着领舞人的示意不断变换队形。

"摆手"舞一无管弦伴奏，二无歌声相随，土家人为什么要夜以继日地重复着那几个动作呢？一说是为了庆祝先民行猎；一说源于"野巫歌舞岁年丰"的祭祀活动。

不过其中倒是有一个传说与行猎和祭祀都有关。

传说，很久以前，居住在湖北清江武落钟离山的五个氏族部落结成联盟，共同推举巴氏子务相为首领，称作廪君，开始了扩地建国的征战。巴人沿清江西进，遭到上游一个母系氏族部落的阻击。这个部落占据着一股盐泉，首领被称为盐水女神。两个部落为争夺土地和盐泉展开激战，很久没分出胜负。后来，盐水女神建议休战，愿意与巴人共同开发盐泉和清江的渔业。

盐水女神每晚到廪君的营帐与他相伴共宿，白天则带领部落女战士跳着舞拦住巴人去路。盐水部落舞蹈的特征是双手摆动，像蝴蝶飞舞，具有魅人的性质。巴族战士纷纷加入与之共舞，把打仗的事也忘记了。这情形引起了其他四姓首领的警觉，纷纷指责廪君"爱美人胜过了爱江山"，陷入了温柔陷阱。廪君幡然醒悟，决定带领联盟继续征战。在与女神再次幽会时，廪君把一条黑色丝带送给她作礼物，嘱她随时系在腰间。第二天，盐水部落的女人们再次跳起蝴蝶舞拦住巴人去路时，廪君便张弓搭箭，瞄准系有黑色丝带的女神射过去。女神一死，盐水部落随即溃散，巴人开始了新的征战，最后来到今天的重庆建立了巴国。而巴人在盐水女神部落学会的舞蹈则被继承下来，相传这就是摆手舞的起源。今天的湖北清江流域还保存了早期巴人部落的战阵舞蹈，叫做巴山舞或跳丧舞，当地土家族古语叫做"撒叶尔荷"，其主要特征与摆手舞一致。

今天在湖南西部和重庆东南部酉水河流域流行的土家族摆手舞，也叫"舍巴"，仍然保留着当年的民族传统，承担着祭祀、祈祷、社交、体育和民族文化记忆的综合功能，而不仅仅是健身和娱乐的舞蹈。2007年和2008年，中华人民共和国国务院两次公布土家族摆手舞为国家级非物质文化遗产名录项目。

当然，随着时光流逝，今日的"摆手"，已不限于在"摆手堂"内依次摆动，它常在土家人的场坝、舞台上演出，成了山区群众文化娱乐活动的一项重要形式和内容。

腰鼓舞

腰鼓舞是中国广泛流行的民间舞蹈。腰鼓舞属集体舞蹈，用于欢庆、热烈的场面，表达人们欢欣鼓舞的心情和劳动人民的英雄气概。舞者男女都有，均穿彩服，腰间挂一只椭圆形小鼓，双手各持一根鼓槌，鼓槌上扎有红绸，边打边舞，鼓点变化丰富，节奏强烈，舞步多变化，能走出各种复杂美妙的图案。腰鼓队少则四至八人，多至十人甚至上百人。表演时情绪热烈，动作健壮，队列整齐，气势浩大。

鼓点是腰鼓舞表现内容的主要手段。常用的鼓点有："起点"、"止点"、"踏鼓"、"流水"、"单点"、"乱点"、"长点"、"紧三锤"等，各自表现不同的节奏和情绪。民间对腰鼓舞鼓点的称呼十分生动形象，概括出30多种名称。如"凤凰三点头"、"老虎大洗脸"、"雷神鼓"、"蝴蝶飞"、"鸡啄米"等等。舞蹈动作有"踢腿"、"转身"、"骑马式"、"飞脚"、"翻身"、"矮步"等。民间表演腰鼓舞，往往是两对同时表演，

带有竞赛性质，比鼓点、比技巧，越打越热烈，越打越激动人心。

特色浓郁的腰鼓舞，首推流行在陕北安塞、横山、米脂等县广大农村的腰鼓舞。安塞腰鼓舞的特点是奔放、快速、腾空、摆头花俏，有时表演者尽兴时还加上喊声，显得既轻快，又豪迈。横山腰鼓舞往往与大秧歌结合，形成腰鼓秧歌舞，其特点是步伐多变，花样丰富，鼓点清晰、健壮，适合在群众性的庆典活动中表演。米脂腰鼓舞多以2人或4人表演，以表演"小场子"和个人技巧为主。有一种古老的表演，舞者不将鼓扎牢在腰间，表演时可以将鼓举起，或一手托鼓，一手撑地翻筋斗，或表演其他动作，十分灵活。

扁担舞

在壮族地区马山、都安等县的山乡村寨，每逢春节，晒谷场上，街头巷尾，到处都可以听到扁担的敲击声，节奏强烈有力，声响清脆高亢，非常热闹。尤其是晚上，到处灯火，山寨沸腾，扁担声合着轻快悦耳的竹筒伴奏声、村姑的欢笑声、伯娘的赞扬声，汇成欢乐幸福的声浪，震撼山谷，激荡人心。这就是深受壮族人民喜爱，闻名广西的扁担舞盛况。

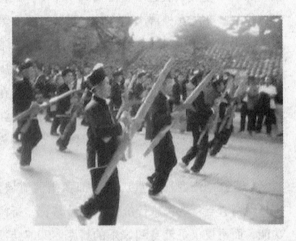

扁担舞

扁担舞又叫"打虏列"、"谷榔"、"打榔"（均为壮语译音），是一种群众自娱性民间舞蹈形式。特别是中、老年妇女打扁担，更为出色。打扁担时，至少四人一组，多则十人、八人均可，在一条长板凳上互相敲击。流行于都安县的扁担舞，有六种不同的基本打法，分别为"虏列丈"、"虏列分皋"、"虏列分水"、"虏列分四"、"虏列分候"、"虏列高花（均为壮语译音）。内容表现插秧、收割、打谷、舂米等劳动过程和欢乐情绪。舞时，仅以竹筒的敲击声作伴奏，其形式与高山族的杵乐有些相似。打扁担没有更多的舞蹈姿态和队形变化，主要以其独特的节奏变化，上下交织的打法和强烈的音响效果，博得群众的欢迎。

过去的扁担舞不是用扁担在板凳上敲击，而是用杵敲击木臼（用一块大木，中间挖空，用以舂米），所以打扁担壮语又叫"谷榔"（舂米的臼，壮语叫"谷榔"）。唐人刘恂在《岭表录异》里写道："广南有舂堂，以浑木刳为槽，一槽两边约十杵，男女间立，以舂稻粮，敲磕槽弦，皆有偏拍。槽声若鼓，闻于数里，虽思妇之巧弄秋砧，不能比其浏亮也。"可见唐代的"舂堂"是古代壮族人民舂米劳动的生动写照。随着历史的发展，才逐步演变成了今天的扁担舞。至今仍流行于德保县的"舂米舞"，平果县的"打砻舞"，宁明县的"经砻舞"，都基本上保持了古代"舂堂"的特点。因为

嘹亮的槽声预示着壮家的丰收和兴旺，故有"正月春堂闹轰轰，今年到处禾黍丰"的谚语。

跳脚舞

彝族群众的传统节日是"火把节"。为了庆祝丰收，手持火把绕行田间，聚集在熊熊篝火旁，弹起月琴，吹响口弦，在欢乐的气氛中男女老少翩翩起舞。在这种场合里，彝胞往往跳起自娱性集体舞"打脚"（也称对脚舞、跳脚舞）。舞者一般为双数，拉手成圈，左右有节奏地移动；也有两人相对，拉手而舞。它以小腿和脚部动作为主，如棱走、挞脚板、翻脚板、要膝盖等。舞姿

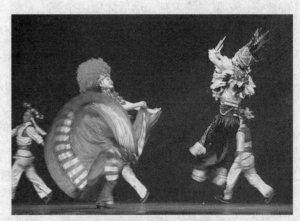

阿细跳月

奔放热烈，壮实有力。此外，《阿细跳月》、《披毡舞》等也是彝族地区广为流传的舞蹈形式。

阿细跳月也叫"跳乐"，是自称"阿细"、"撒尼"等彝族的民间舞蹈形式之一。流行于云南省弥勒和路南等彝族地区。是青年男女的社交活动形式，多在节日进行。舞时，男舞者弹大三弦或吹笛子，同女舞者对舞。主要动作有三步一踹脚、拍掌、跳转等。节奏鲜明、情绪欢快。

烟盒舞

云南彝族支系尼苏泼人最喜爱跳烟盒舞。"烟盒舞"又称"跳弦"、"跳乐"，也称"跳三步弦"。流传在云南省红河哈尼族彝族自治州的个旧市及石屏、建水、开远、蒙自、通海、元江一带。因流传地区在红河北岸，又统称为江内彝族舞蹈。这种舞蹈因跳舞者双手手指夹住烟盒的底与盖，以食指边弹边舞，故名"烟盒舞"。舞蹈活泼、节奏感很强。

"烟盒舞"的来源传说不一，较为普遍的的说法是彝族人民为了猎取野兽，往往披着兽皮混到兽群中间。后来渐渐把这种模仿野兽的动作发展成为舞蹈，于是形成了"三步弦"。另一种说法，认为三步弦是挑秧苗走路，上山下山的样子。总之，这都说明"烟盒舞"产生于彝族人民的劳动斗争生活。另外，据说烟盒舞开始并没有道具，但因节奏不统一而跳不整齐就以拍手统一节奏，后来有人用装黄烟的烟盒弹着玩，发出悦耳的声响，于是就用弹烟盒代替拍手。经过世代相传，不断丰富，发展成为今天的"烟盒舞"。

跳烟盒舞不拘季节。过去彝族人民有"吃火草烟"的风俗（即男女青年在一起游玩的社交活动，也称"玩场"）。跳烟盒舞是其中活动之一。彝族人民说："是人不跳弦，白活几十年"。又说："听到四弦响，脚板就发痒。"

"烟盒舞"的动作种类可分为正弦和杂弦两种。正弦为"母弦"，杂弦为"子弦"，按惯例，必须先跳正弦，然后才能跳杂弦。

正弦又叫"三步弦"、"簸箕弦"，这类舞蹈只有乐器伴奏，不唱。参加人数不限，最少二人，最多可达十几人。每套的命名均根据动作而来。如"三步弦"就由登步、过堂步、蹲步剪子口这三种动作组合而得名。正弦中有"三步弦"、"二步半"、"一步半"、"歪歪弦"、"斗蹄壳"等十多套组合。"歪歪弦"中有双脚交叉，左歪右歪的动作。"斗蹄壳"（即斗脚舞）是模拟动作斗蹄的动作，跳时参加者须成双数，两排对舞。

杂弦大多数是载歌载舞的，内容丰富，套数很多，已搜集到的就有八十多套。其中又分为自娱性和表演性的两种形式。

一、自娱性的杂弦是群众性的舞蹈，参加人数不限，围圈而舞。每套以晃跳步、盖掖步等基本动作为基础，加上表现一定内容的动作——或模拟劳动，或根据唱词而变化——组合起来。其中表现劳动生活的有："踩谷种"、"踩茨菇"、"戽小细鱼"等。表现爱情生活的有"大理弦"、"大红丝线水红青"、"三妹子"等。另一类是根据图形的变化，如三、四、六人的对穿花，或根据唱词而命名的"赶瘦马"、"上通海，下曲江"、"大翻身"、"六穿花"、"跪哟"等都属此类。

二、表演性的杂弦又叫"新杂弦"，多由两人表演，一般在自娱性的杂弦跳完后才表演。每套都有简单的情节。开始先跳"三步弦"，然后根据情节表演。其中有许多优美的舞姿和造型，调度复杂，甚至有不少高雅度的技巧如下板腰、叠罗汉。其中表现劳动生活的有"哑巴砍柴"、"哑巴拿鱼"；模拟动物的有"鹭鸶拿鱼"、"猴子搬包谷"、"鸽子学飞"；显示技巧的有"滚松得"、"苍蝇搓脚"；"仙人搭桥"，也有少数现传统故事的如"三打白骨精"等。

东巴舞

纳西族具有光辉灿烂的古代文化。有900多年历史的东巴教，拥有卷帙浩繁的用纳西族象形文字写成的东巴经，形成了特有的纳西族东巴文化。东巴经中的《蹉模》，就是专门记述舞蹈的经书。从广义上说，也就是舞谱。书中用纳西族象形文字和标音文字较为系统地记录了纳西族东巴舞蹈的内容、跳法、图形、舞蹈形式、使用的道具服装等。在我国各民族以至世界舞蹈艺术宝库中，这是极为罕见的珍贵的重要文献，具有很高的历史和科学价值。

东巴舞内容丰富、形式多样、独具特色，有模仿动物跳的，有模拟神跳的，由于东巴教是多神崇拜的原始宗教，又盛行于山区，舞蹈语汇丰富。东巴舞已具有较高水

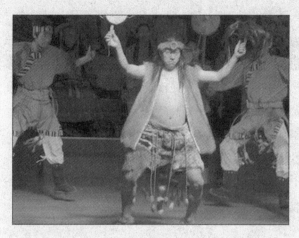

东巴舞

平，能表现较复杂的情节内容。如表现东巴教始祖丁巴什罗的《什罗蹉》舞蹈，就有较完整的故事内容：开始表现丁巴什罗的母亲战胜恶鬼把他从腋下生出来；接着表现他学走路、刺扎着脚、和恶鬼斗争、从天上带领360个教徒到人间来（包括见丁巴什罗、迎丁巴什罗）以及他的最后一个老婆是妖魔，开始不知道，当他知道后，把她杀死的情节等。每一个情节有一套或几套完整的舞蹈动作、有固定的程式和规范、有自己的组合规律。每套动作开始和结尾的动作和图形基本上是固定的，在高潮出现时，要出现典型动作，每个动作都很准确、能表现对象的性格特征。

东巴舞中，表现《什罗蹉》、《优麻蹉》（护法神）的舞，则多肃穆庄严、刚劲有力、动作粗犷、目光炯炯、具有战斗性，多有找鬼、压鬼、杀鬼等动作，动物也多为老虎、大象、牦牛、狮子、飞龙等，舞蹈者右手拿刀，左手拿板铃。表现女神跳的舞则柔和优美，内在的韧性和呼吸等韵律比较突出，舞蹈者右手拿鼓、左手拿板铃，动物多为孔雀等；另有花舞、灯舞则更具有女性舞蹈的特色，动作优美、图形多变，组合规律与《什罗蹉》等均很不相同。

东巴舞中虽然大多数是表现神的内容，但实质是神的形象、人的气质，亦神亦人。因此，东巴舞虽属祭祀性舞蹈，但具有浓郁的生活气息。

白鹇舞

白鹇舞是哈尼族人民最喜爱的一种民间舞蹈，流传在云南省元阳县、元江县等哈尼族地区。因模拟白鹇鸟的生活、姿态、动作起舞，故名白鹇舞。舞蹈时，演员手执双扇，故民间又叫扇子舞。

关于白鹇舞的来历，哈尼族地区流传着这样一个传说。由于气候温和，雨量丰富，自然条件优越，哈尼族地区白鹇鸟较多。它们成群结队地飞到林中空地或溪水边，嬉戏、喝水、起舞，还会变换各种简单的动作和图形，深受哈尼人的喜爱。很久以前，有一天，一只美丽的白鹇鸟在树上栖身时，一位贫病交加的老人突然倒在大树下，白鹇鸟看在眼里，急在心中，于

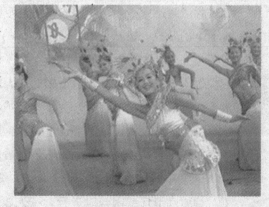

白鹇舞

是它来回飞翔找寻，用嘴叼来珍贵的药草给老人吃，老人吃了药，渐渐苏醒过来。老人得救了，白鹇鸟才展翅飞向远方。为了感激和怀念这只善良、美丽的自鹇鸟，老人用巴蕉叶摹仿白鹇鸟的翅膀跳起了舞蹈。至今元阳县、元江县一带还在沿用芭蕉叶或棕叶的扇子起舞。哈尼族人民认为白鹇鸟善良、聪敏，视白鹇鸟为吉祥的象征，对它怀有崇敬之情，白鹇舞正寄托了哈尼人民的美好愿望和崇高理想。

白鹇舞恬静优美，在稳重的链鼓声伴奏下，舞蹈演员在均匀颤动的韵律中，表现白鹇鸟在林中窥看、漫步寻食、溪边饮水、嬉戏玩翅、亮翅飞翔等内容。白鹇舞的舞蹈语汇丰富、动作优美，在单腿重心上的空中舞姿和动作较多，有较高的技巧。白鹇舞是哈尼族舞蹈中比较成熟的一种表演性舞蹈。

安代舞

被称为蒙古族舞蹈活化石的安代舞，是流传内蒙古通辽市周边地区的一种原生态舞蹈。安代舞发源于库伦旗，据考证约形成于明末清初。当时库伦是"政教合一"的体制，寺庙林立，僧侣众多。清朝中期，各地闯关东的移民大量涌入草原，不同部落、不同地域的文化风俗相糅合铸就了库伦蒙古族文化，孕育了具有广泛群众性的安代舞。

安代舞的起源有三十余种说法，其中最有代表性的说法是用来医治妇女相思病的宗教舞蹈，也含有祈求神灵保佑、消灾祛病之意。当时，在库伦等地流行的安代有"阿达安代"、"乌日嘎安代"等12种。

关于安代的起源，也有些学者从民间传说中去探求。在辽阔的科尔沁草原，特别是被誉为"安代之乡"的哲里木盟库伦旗，确实流传着大量有关"安代"的民间传说，为研究"安代"的起源提供了许多珍贵的资料。

据说，在很久以前东北方有一个很古老的地方，这个地方的国王是哈日苏大可汗。哈日苏汗有个美丽的皇后，名叫罕格哈拉。罕格哈拉皇后又有三个公主，老大叫扎兰都贵，老二叫乌森海洛尔，最小的老三叫额勒格西拉。这三位公主可非同一般，她们是使人闻风丧胆的白鸠！这三个鸠公主个个神通广大，魔法无边，经常展动她们的神翼遨游世界。当她们在天空遨游的时候，地面上便掠过她们的影子。一旦她们的影子照在地面上的姑娘、媳妇身上，一种可怕的病症便在姑娘、媳妇身上发作了。这种病谁也叫不出名来，吃药不见好，喇嘛治不了，病人只能在痛苦中煎熬。恐怖的阴影吓得人们惶惶不可终日。大姑娘、小媳妇成天躲在屋里不敢外出。

大慈大悲的释迦牟尼佛祖，为了拯救人间这种苦难，他变成了巴布伦师傅，向聪明的歌手嘎达苏和由博苏海传授医治这种病的方法。方法是让病人打着鼓和镲坐着，由博苏海和歌手嘎达苏围着病人唱歌。接着是古老的唱"安代"程序，所以，唱"安代"有人叫"唱鸠"，盖来源于此。

安代通常在节庆或闲暇时进行，一人领唱众人应和，成百上千的男女老少载歌载舞。安代舞有强烈的自娱性、鲜明的民族特色和浓郁的生活气息，轻松愉快，简单易

学，唱词随编随唱，富于感染力。男女老少皆可入场欢跳，没有时间、地点的限制。只要依其音乐的节奏甩巾踏步，与领唱歌手相应和即可。

传统的安代从艺术角度来看，是一种以唱为主，伴之以舞蹈动作的一种民间歌舞形式。当进入20世纪60年代以后，安代的发展进入黄金时代。随着舞蹈事业的发展繁荣，在广泛普及的基础上，有了较大的提高。这时的安代按舞蹈运动规律，增加了向前冲跑，翻转跳跃，凌空吸腿、腾空蜷曲、左右旋转、甩绸蹲踩、双臂轮绸等高难动作。舞蹈语汇新颖丰富，具备了稳、准、敏（速度）、洁、轻、柔、健、韵、美、情等审美特征。

安代舞经过众多艺术家的努力，逐渐由民间艺术发展成舞台艺术，不断地在城乡落户，成为庆典宴席，迎送时不可缺少的内容。

铃铛舞

"铃铛舞"，乌孜别克族人称其为"阔思哥拉乌苏里"。在新疆很盛行。

"铃铛舞"由汉唐的"柘枝舞"发展而来的。舞者开头时不出场，任凭手鼓击奏好一会儿才跃然入场。"铃铛舞"在表演中最突出的是注意发挥面部表情，尤其是眼神的运用传情传神。每当看到舞者那"会说话的眼睛"便使人想起了"曲尽回身去，层波犹注人"、"鹜游思之情意兮，注光波于秾睐"的佳句。以步踏节也是"铃铛舞"的显著特点，这与古诗中"红锦靴柔踏节时"的描述非常吻合。舞蹈自始至终铃声、伴奏着，别有一番情趣。

赛乃姆

赛乃姆是维吾尔族最普遍的一种民间舞蹈，它广泛流传于天山南北的城镇乡村。赛乃姆历史悠久，源远流长，主要发源于从事农业生产、民族聚居、文化极为发达的南疆各绿洲。在维吾尔族古典音乐十二木卡姆形成过程中，就吸收了早已在民间流传的赛乃姆，成为每个木卡姆中大乃格曼的组成部分，而赛乃姆仍以其独立的形式广泛流传。

赛乃姆是维吾尔族人民日常生活中不可缺少的一部分，在喜庆佳节以及举行婚礼和亲友欢聚时都要举行麦西来甫晚会，还要跳赛乃姆。每次由村里一家做东道主，同村的男女老少一起参加，晚会的主要活动就是跳赛乃姆，并穿插传送碗花、酒杯、腰带等游戏，有时也演唱木卡姆、猜谜语、吟诗等。

比如在举行婚礼的第一天，一般由男女双方的朋友分别把新郎、新娘及亲友邀请到家里进行庆贺。当天傍晚，新郎和他的朋友们一起前往女方家里迎亲，一路上管弦齐奏，载歌载舞。这一天自始至终都是跳赛乃姆。表演赛乃姆时，大家围成圆圈，乐队聚在一角伴奏，群众拍手唱和。舞者不唱，伴唱者以婉转动听的歌声。除演唱群众熟悉的歌曲外，还用旧曲调即兴编新词，描绘当场的情景。

赛乃姆舞蹈自由活泼，没有固定的程式，舞者即兴表演，合上音乐节奏即可，可一人独舞、两人对舞或三五人同舞。赛乃姆舞蹈时，一般由中速逐渐转快，当歌舞进入高潮后，大家常用热情的声音呼喊"凯——那！"（"加油啊"之意）。这时人声、鼓乐声欢腾喧闹，把火热的气氛推向高潮，使所有参加者无比激动、兴奋。

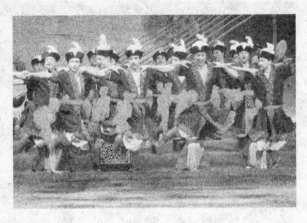

赛乃姆

解放后，随着打破封建礼教的束缚和妇女政治地位的提高，广大维吾尔族劳动妇女多能在群众性的场所跳赛乃姆了。

由于赛乃姆的音乐和节奏特点，使得舞蹈动作抒情优美，婀娜多姿。赛乃姆舞蹈的特点，首先表现在头、肩、手腕、腰、小腿部分的运作和巧妙的配合上。如头部有移颈、摇头；手腕动作有绕腕、翻腕、揉腕等；腰的部分有胸腰、侧腰、后腰；小腿部分的动作就更为丰富，如点、踢、踩、辗、转等。赛乃姆的舞蹈姿态大多是从生活中提炼的，如最常见的有托帽式、挽袖式、拉裙式、了望式、抚胸式等。当表演到高潮时，舞者一腿跪蹲，手在腹前击掌耸肩，然后双手向下打开成右手抬至头上方绕腕，左手指扶于膝上，轻轻移颈二次。这组动作有拍掌、耸肩、绕腕，而最后的移颈则起到画龙点睛的作用，突出表现了舞者怡然自得的心情。

其次，赛乃姆在步伐上的特点是膝盖既有控制又不僵硬，小腿灵活轻巧，和鼓点结合紧密。步伐用得最多的是三步一抬（前三步），脚步平稳，略有微颤。走第四步时动力腿脚掌蹭着地向后小踢，显得步法非常干脆、灵巧。

赛乃姆舞蹈风格特点，是和维吾尔族人民的生活习俗、性格、服饰等特征分不开的。在当地生活中，当他们遇到开心的事情时，头部和颈部就情不自禁地摇动起来，这些动作被吸收在赛乃姆中，表现了维吾尔族人民风趣乐观的精神面貌。此外，赛乃姆舞中旋转和腰部的动作也较为丰富，这和吸收古代的胡旋舞有一定的关系。

新疆地域辽阔，使赛乃姆舞蹈又有不同的地方风格。南疆以喀什为代表，这里的赛乃姆舞蹈比较明快活泼、深情优美，步伐轻快灵巧，身体各部分的运用较为细致，尤其是手腕和舞姿的变化极为丰富；北疆以伊犁为代表，它的赛乃姆舞蹈，吸收了一些其它民族的舞蹈成分，动作潇洒豪放，轻快利落，不时出现戛然静止和幽默风趣的小动作；东疆以哈密为代表，这里的赛乃姆音乐比较缓慢，节奏中保留了不常见的节拍，它的舞蹈动作稳重，手腕的变化不大，基本是半握拳式，在头上左右摆动，单步较多。由于各地区的赛乃姆风格特点不同，所以群众习惯在赛乃姆前面冠以地名以示区别，如喀什赛乃姆、伊犁赛乃姆等。

象脚鼓舞

每当夕阳西下，傣族人民聚居的边疆村寨，便"咚！咚！咚！"地响起了象脚鼓声。傣家竹楼里的小伙子和姑娘们便走出家门，踏着节奏鲜明的鼓声，来到宽阔的场地，像一只只美丽的孔雀，翩翩起舞。象脚鼓是傣族古老的民族乐器。明朝人钱古训写的《百夷传》一书说：傣族"以羊皮为三、五长鼓，以手拍之"。这里说的"三、五长鼓"正是指的象脚鼓，其长度有三尺至五尺的意思。可见在明代以前，傣族就已经有了象脚鼓。

关于象脚鼓的来历，在傣族民间流着一个非常有趣的故事。说的是很久以前，傣族地区年年洪水为患，原是一条蛟龙作孽。大家都恨死了这条蛟龙，有一个勇敢的傣族青年，立志为民除害。他在乡亲们的帮助下，终于杀死了蛟龙。在庆祝胜利的时候，人们为了表示对孽龙的憎恨，对幸福生活的憧憬，就剥下蛟龙皮，仿照象征吉祥如意的白象的脚，作成了象脚鼓。从此，象脚鼓的咚咚声，响彻傣家村寨，表达出傣族人民的欢乐心情。在傣族人民的心目中，百兽中的大象和百鸟中的孔雀都被看成是吉祥的象征。因此，每当象脚鼓敲响之时，男女老幼都欢快地跳起舞来。

现在，傣族人民制作的象脚鼓，鼓身细长，鼓面不再用蟒蛇皮，而是用羊皮作成。鼓身用轻质木材，一段完整的圆木挖空树心而成。整个鼓身涂上鲜艳的彩色，并用孔雀翎毛装饰，非常美丽。鼓身上系黄色或其他彩色绸带，挂在击鼓人的左肩。击鼓人夹鼓于左胁下，双手击鼓面。击鼓前，要用糯米饭滋润鼓面，使鼓声轰鸣悦耳。击鼓人边敲鼓边舞蹈，鼓声时紧时缓，节奏明快。击鼓人是整个舞蹈

象脚鼓舞

的组织者和指挥着。人们随着鼓声欢乐舞蹈，舞姿婆婆，变化万千。

象脚鼓舞在傣族的文化生活中占有重要位置。每当工余、节日或赛鼓盛会，身背象脚鼓的小伙子从各村寨赶来，跳起矫健、浑厚、灵活的象脚鼓舞。哪里有象脚鼓声，哪里就有欢乐的人群。

傣族象脚鼓分长、中、小三种。长象脚鼓舞蹈动作不多，以打法变化、鼓点丰富见长。有用一指打、二指打、三指打、掌打、拳打、肘打，甚至脚打、头打。多为一人表演，或为舞蹈伴奏。中象脚鼓一般用拳打，个别地区用槌打。它没有更多鼓点，一般一拍打一下，个别地区左手指加打弱拍。以鼓音长短、音色高低及舞蹈时鼓尾摆动大小为标准。据说鼓音长者，可打一槌鼓将衣服纽扣全部解开，再一槌鼓将纽扣全

部扣好，鼓音仍不完。中象脚鼓舞步扎实、稳重、刚健，大动作及大舞姿较多。舞蹈时不限定人数，人少时对打，人多时围成圆圈打。小象脚鼓仅在西双版纳较多见，舞步灵活跳跃，以斗鼓、赛鼓为特点。斗和赛中以灵活、机智的进攻、退让，最后抓住对方帽子或包头为胜。

阿特比依

这是哈萨克民族流行的一种"马舞"。马是哈萨克人生活中不可缺少的亲密伙伴，由此而衍生出许多以马为题材的舞蹈。众多的马舞中最出色的要属掺杂着"叼羊"习俗的"叼羊舞"了。它的"滑冲"和"急速旋转"、"侧腰"、"甩腰"以及配合骑马、叼羊的高超本领，把哈萨克年轻人的勇猛、顽强的性格，发挥得淋漓尽致。动作中还不时加上点叼羊时的风趣、诙谐之情景，格外使人喜爱。

西藏舞蹈

"果谐"与"锅庄"

"果谐"与"锅庄"是流行在西藏三大地区的一种圆圈舞。一般地说，农区的拉萨、山南、日喀则等雅鲁藏布江流域的地方，叫"果谐"，而在昌都及接近四川、云南的藏区，称"锅庄"。

果谐与锅庄，是一种集体舞。跳时，大家手拉手，臂连臂，载歌载舞，顿地为节，分班唱和。人们围着篝火，男一排，女一排，且歌且燕，从日落跳到夜晚，从午夜跳到黎明。人们利用歌舞来消除劳动的疲累，来抒发自已热爱家乡、酷爱大自然的感情；男女青年更是用歌舞来倾吐彼此之间的爱情。

鼓 舞

鼓舞，流行于西藏山南一带。跳鼓舞的人。身穿彩色衣服，腰间挂着大鼓，挥动鼓槌，又进又退，步伐敏捷、整齐、有力，动作粗犷、刚健，个人表演技巧高超，演员边舞边扭动脖子，博得观众接连不断的喝彩。

铃鼓舞

铃鼓舞，藏语称为"热巴"，流行于西藏三十九族地区和林芝地区。这种舞男执铜铃，女持手鼓，绕圈走动，翩翩起舞。铃鼓舞，动作十分强烈。当舞跳到高潮时，男子就像雄鹰一般单腿跨转，腾跃飞旋，女子一手执扁圆形鼓，一手拿槌，高举头顶，翻转身子欢舞。铃鼓舞，技巧性较强，表演时情绪高昂，热情奔放，通常由走南闯北的卖艺人演出。

堆 谐

"堆谐"本来是一种秉节奏表演的西藏农村集体舞蹈，也有粗犷朴素的特点。后来，经过艺人的加工提炼，变化成各种各样的舞姿。有注重脚下功夫的踢踏舞，也有

扣胸挟臂的浪漫舞姿。

 勒　谐

"勒谐"是劳动的歌舞。在西藏，经常可以看到人们在进行铲土、打夯、垛麦等劳动，他们边唱边配合手中的动作，似乎有点像劳动号子的味道。但口中的歌与手中的劳动工具及脚腿的有节奏动作，配合得那样协调，使这些劳动成了边歌边舞的形式。在西藏，不仅上面说的那种繁重的劳动有舞蹈动作，在农村的撒种、拔草、收割，以及牧区的甩"乌朵"、捻羊毛、纺线、挤奶、取酥油等劳动也有歌舞。

朝鲜族舞蹈

位于延边自治区的朝鲜族居住地区，山美、水秀、人杰、地灵。世代辛劳勇敢的朝鲜族人民创造了不朽的文化。朝鲜族舞蹈以它流畅舒展的动作，抑扬顿挫的节奏，富有雕塑美的造型以及那细微的动律——手势、耸肩、呼吸、眼神，动与静、快与慢的情绪特征，创造出了自古以来朝鲜舞特有的内在性美而著称。

朝鲜舞的音乐伴奏大都是 3/4 拍，动作特点是屈伸：迈第一步，身体下降，迈第二步，身体上升。这种屈伸运动使人感到上、下腹部有一股活动力量，由下而上波及至肩，再与双肩的力量配合扩散到胳膊，达到平衡，从而形成了自然谐调的肩、臂和平运动。这就是朝鲜舞蹈有别于各族民间舞蹈的奥秘所在。成为无技巧的技巧，极难掌握好的技巧。

朝鲜舞的典型道具是长鼓、手鼓、圆鼓、弓、刀、扇、铃等等，举不胜举。这里仅讲讲男士那富有杂技色彩的长相帽。

长相帽条最长的 20 余米，表演者只要稍一摆头，亮亮的帽条就像多彩的光环飞展开来，一会儿成圆圈，一会儿成八字，一会儿又成为倾斜了的偏圆圈……变幻莫测。而绕身多达 6 圈内的舞者却是在怡然自得的摇头晃脑、耸着肩、倒背着双手如同魔术师。手握饰满铁片的小手鼓的少女们，边舞边随着相帽条的旋转而跃入 6 层的圈内，如穿波踏浪。这优雅、跃动、轻盈、美丽又不失幽默诙谐的舞蹈，令人目眩神迷、大饱眼福。

塔吉克舞蹈

塔吉克舞蹈富有高原特色，风格别致，形式多样，表演朴实无华，体现出塔吉克人民挚诚、纯净的心地。

塔吉克舞蹈多以双人对舞并带以竞技表演的自由形式，可以互邀，可以自动进场，还可以即兴编唱。音乐伴奏由两支鹰笛交错吹奏，一面手鼓由两名妇女击打。鹰笛是用老鹰翅膀骨制成的，不仅取材不易，吹奏方法也不好掌握，需要行家里手演奏。鹰笛音色非常美妙动听，笛鼓声中，先由一跳舞能手出场，向伴奏方向深鞠一躬，两手心相对，手指碰前额，如同合十，挚诚的礼仪完毕后，再徐徐起舞。

塔吉克族人高鼻深目，浓眉大眼，五官结构类似欧美白种人，十分英俊。小伙子头戴绣花小帽，紧扎腰带，脚穿红色尖头软底长靴与编织花色图案的羊毛线袜，伫立不动时，那神采英姿已潇洒无比，舞蹈起来就更添十分。

他们的舞姿单步、错步交错行进，双臂或抬或轻落，犹如雄鹰翱翔在蓝天，怡然自得。另一舞伴忽然飞落场地，头下扎，一手屈至肩侧，一手低垂到地，向右后方拧身，由低到高快速旋转，犹如鹞鹰俯冲截击猎物后扶摇直上蓝天。另一舞伴相应原地速转追逐而来。笛声短促，鼓声急迫，两人时而逼近时而散开，略加几个动目、耸肩的幽默小动作，观众情不自禁合着鼓拍高喊："消乌巴（加油）、消乌巴"、"咳——咳——"。美丽多情的姑娘们一手拉着裙子，一手扶着绣花帽上绚丽多彩的纱巾上场了，她们含着优美、手腕微挑、平稳前进。考究的花帽上还饰以帘状的小银坠，随着身体的舞动而叮咚作响，细碎、匀称的步伐，轻盈婀娜的体态像只美丽的天鹅在湖上游弋，那五彩艳丽的纱裙"泛起"一片涟漪。孩子们也不甘示弱，进得舞场不比大人逊色，他们紧盯着长辈的动作，应变自如，以特有的机灵活泼常常博得全场喝彩！

塔吉克人生活在高原，日照强烈氧气稀薄，行动不能过度急促，需要不断缓冲，从而形成深吸慢呼的呼吸规律。再就是人们常年穿着软帮平底高靴走路，膝部松弛、微屈，脚腕灵活，脚掌平稳。因此，舞蹈动作也是膝部微屈、步法沉稳、有力，动作柔韧而富有弹性，很有高原特色。

蒙古族舞蹈

蒙古族是我国北方地区的很多部落在长期的历史发展中形成的一个民族。唐代称"蒙兀"，《辽史》称"萌古"，成吉思汗在 13 世纪统一蒙古地区各部落后，才通称"蒙古"。

蒙古族的舞蹈大多气势磅礴，雄健有力，同时也有些优美的抒情舞蹈。

元代宫廷的《十六天魔舞》可能是具有蒙古族特色的宗教舞蹈。《元史·顺帝本纪》载："以宫女三圣奴、妙乐奴、文殊奴等十六人按舞，名为十六天魔"，舞者头上梳起多股发辫，戴象牙佛冠，身披璎珞，着大红绡金长短裙，罩云肩，束绶带，踏云鞋。每人一只手持法器，或昙花，或铜铃，另一只手上下翻飞，变化千万种手式，塑造着神佛的各种姿态，具有浓厚的神秘气氛。它表现的是：天魔以美丽的菩萨面貌迷惑世人，但终被法力无边的佛所收服的故事。由于元代统治者笃信佛教，加之舞蹈本身"轻歌妙舞世间无"，因此，《十六天魔舞》就成为元代具有代表性的舞蹈。

自元代始，蒙古族的乐舞流传中原，如《倒喇》从元代一直流传到清代。据《历代旧闻》载："倒喇传新曲，瓯灯舞更轻，筝琶齐入破，金铁作边声"。该舞的音乐有鲜明的蒙族风格，舞者顶灯起舞。

陆次云《满庭芳》描写《倒喇》的表演情况：乐声起，"舞人，矜舞态，双瓯分顶，顶上燃灯，更口噙湘竹，击节堪听"，接着，描写音乐越奏越快，舞者像流风回雪

一样地旋转，演得十分精彩。这和至今流传的蒙古族舞蹈《灯舞》、《盅碗舞》有许多共同之处，可说它们是一脉相承的。蒙古族人民能歌善舞，创造了极为优美的音乐舞蹈。

高跷、花车与旱船

高跷是《秧歌舞》的另一发展，也称《高跷秧歌》；花车与旱船，则是《花鼓灯》的另一发展，也称《车儿灯》与《跑旱船》。

高跷的起源很早，汉杂技中就有高跷，北朝石刻中也有高跷。《列子·说符篇》有"宋兰子以双枝长倍其身，属其胫，并趋并驰"的说法。在汉、六朝的百戏里叫《跷伎》，郭璞《山海经注》叫此伎的伎人为"乔人"。在宋代叫"踏跷"，自清代以来才叫"高跷"。在古代它属于杂技武工之类。

北方高跷大秧歌队，每组十人或十二人组成，分别化装成头陀和尚、小二哥、渔翁、樵夫、俊锣、丑锣、俊鼓、丑鼓、文扇、武扇、卖膏药的、渔婆等角色。好的高跷能向后退走，能单腿跳走，能牵手急行，能跳越高桌，能搬朝天镫，能反下腰身，能劈叉坐地，一跃起行。临沂高跷秧歌有一种"扑蝴蝶"的表演，女角用细竹竿挑一蝴蝶，由男角拟态捕捉、腾跃、俯扑等各种姿势，活泼优美，达到高跷舞的最精彩的表演。

《花车》扮装是两男一女，推车的是老翁，乘车的是艳女，过去艳女也由男子扮装。"打岔"的是调戏这女人的小丑，车前是整组的莲湘队伍。

高跷

《旱船》由《花车》变化而来，拨船的是船夫，乘船的是艳女，仅车船不相同；就表演说，《花车》重姿态、步法，《旱船》重跑步、拳腿，除此两者无有不同之点。

北方滦州一带盛行"驴子会"，即由《花车》、《旱船》发展而来。"驴子会"的扮演可以有很多组，每组至少四个人。一个是男人扮的俏妇人，骑在大毛驴上；一个扮牵着驴子的傻小子，他们算是一对夫妇，妻子风流，丈夫愚蠢。第三个人扮一位迷色的老和尚，盯住这妇人，时时想和她调情。第四个人扮一位风流秀才，和老和尚交互"打岔"，彼此在寻间隙，向妇人眉来眼去。驴子不止一匹，扮演的人也不止一组，因此，被叫做"驴子会"。

舞 剧

　　舞剧是一种综合的艺术形式。它是融合了音乐、文学、美术以及哑剧等艺术，以舞蹈为主要表现手段表现特定的人物和一定的戏剧情节。舞剧中的舞蹈一般以古典舞或民族舞为基础，但有时也用到现代舞、宫廷舞以及社交舞等形式。

　　在欧洲，将古典舞剧统称为"芭蕾"。它起源于文艺复兴时期的意大利，形成于16世纪的法国。中国的舞剧则是在近些年才开始发展起来的，但它已经初步形成了内容丰富、形式多样的发展规模。观众现在既可看到中国舞蹈艺术家排演的古典芭蕾名剧《天鹅湖》、《吉赛尔》；也可以看到民族风格浓郁的古典舞剧《宝莲灯》、《小刀会》、《丝路花雨》；既可以看到现代题材的芭蕾舞剧《白毛女》、《红色娘子军》；还可以看到展示少数民族风情的《卓瓦桑姆》等。中国舞剧的发展为人们展示了绚丽多彩的历史和现实的画面。

《宝莲灯》

　　《宝莲灯》又名《劈山救母》，是家喻户晓的古代神话故事，我国不少戏曲剧种早已将它搬上了戏曲舞台，剧中的主要人物三圣母、沉香、刘彦昌等人物也以不同的行当享誉了戏曲舞台。作为舞剧形式来表现古代神话故事，编导们充分利用了民族民间舞的素材，吸取戏曲表演之精华以及芭蕾舞剧的结构方式，创作出具有浓郁的中国民族风格的大型舞剧《宝莲灯》，剧中采用了"假面舞"、"霸王鞭"、"扇子舞"、"手绢舞"来表现喜庆、欢乐的场面，用古典舞蹈中的"长纱"、"长绸"塑造三圣母飘然若仙、婷婷玉立的舞蹈形象，用"剑舞"塑造了沉香少年英勇、坚毅倔强的性格。尤其是在第二幕中"斩龙得斧"的一场舞蹈是改编发展民间舞蹈的突出代表。

舞剧《宝莲灯》舞台照

　　霹雳大仙为了考验沉香把神斧化为一条巨龙，挡住沉香救母的去路。沉香跃入云端与神龙搏斗，最后举剑斩龙，得到了神斧。这段舞蹈借鉴了民间龙灯舞的形式，配以灯光、纱幕、音响等手段，造成了神奇迷幻的色彩，扩展了舞台空间，更加突出了沉香不畏强暴的斗争精神。

《宝莲灯》的编创成功，再次展现了我国民族民间舞的巨大潜力，也为舞剧民族化积累了丰富的借鉴经验。

《宝莲灯》曾以它独特的舞剧形式代表祖国出访了苏联、波兰、朝鲜等国进行访问演出，获得了极大的成功。20世纪60年代，日本花柳德兵卫舞蹈团和苏联西伯利亚歌舞剧院曾学演了这部舞剧。1959年由上海天马电影制片厂拍摄成了电影。

《丝路花雨》

舞剧《丝路花雨》舞台照

丝路花雨，六场舞剧。剧情：在盛唐丝绸之路上，神笔张（画工）救了困倒在沙漠中的波斯商人伊努斯，却不幸丢失了女儿英娘。多年以后，在敦煌市场上，伊努斯替沦为歌舞伎的英娘赎了身，父女才团圆。在莫高窟里，神笔张按女儿英娘的舞姿画了反弹琵琶伎乐天。为逃避市曹的毒手，英娘只好随伊努斯去了波斯。不久伊努斯奉命出使唐朝，将英娘带回国。市曹为泄私愤，唆使强盗在烽火台下抢劫英娘，神笔张点火报警，救伊努斯于危难之中。在敦煌二十七国交易会上，英娘化装献艺，借机揭露市曹和窦虎的罪状，剪除了丝绸之路的隐患。该剧音乐十分精彩，创作手法上吸收了古典韵味和调式特点及民间戏曲音乐中的表现形式，所以音乐具有浓郁的古典风格和鲜明的民族色彩；又采用伊朗音乐素材加以发挥，准确地刻画了波斯人的形象、性格。英娘的主题纯朴、善良、优美、典雅，给人留下深刻的印象。舞蹈体现了敦煌特有的"S"形曲线运动规律，把静止的姿态和与其风格统一的动作过程结合起来，特别是"反弹琵琶伎乐天"的造型和与之相应的一段独舞，让观众耳目一新。

《小刀会》

舞剧《小刀会》舞台照

《小刀会》是由上海实验歌舞剧院集体创作的中国舞剧，1959年上演于上海。全剧以"起义"、"胜利"、"抗议"、"夜袭"、"求援"、"突围"、"前进"等场次展现了"小刀会"起义的历史风貌。舞剧着重表现小刀会反抗外国侵略势力和封建主义的革命

精神，歌颂了中国人民不畏强暴、前仆后继的英雄气概。

剧作以中国传统舞蹈为基础，吸收了民间舞蹈、武术技巧等因素，在舞剧形式上有所创新。该剧曾在朝鲜和东欧一些国家演出，获得好评。该剧中的《弓舞》，曾荣获第七届世界青年学生和平友谊联欢节舞蹈比赛金质奖章。

《阿诗玛》

《阿诗玛》是上演于20世纪90年代的少数民族舞剧。这是根据彝族的民间传说和同名长诗创编而成。凡是到过风景胜地石林的人，多少都会从那象征着阿诗玛的石像，联系那流传甚广的传说而浮想联翩。

作品没有拘泥于民间传说或长诗原作的情节，而是沿着牧羊人阿黑、头人的儿子阿支都爱上了美丽的阿诗玛这一爱情矛盾，深入挖掘不同人的人性本质，并把心灵的可舞性淋漓尽致地发挥出来。作者不希望使人对于阿支最终放水淹死这对恋人的恶行有脸谱化、标签式的感受而希望作为人性善恶冲突的反映。在展现情节的过程中，有许多具象与抽象有机结合的场面，既不令人费解，又避免了简单化的表意性。每个板块都有明确的基调性色彩，分别以蓝、红、黄、绿等加于所概括，这些色彩基调正是人的感情世界的浓缩，并以同色调的风格浓郁的民族舞蹈为载体，尽情挥洒。

舞蹈作品

古代舞谱

公元4世纪时，晋代葛洪所著的《抱朴子》一书留下了我国最古老的一份舞蹈记录：

禹步法：

前举左，右过左，左就右。

次举右，左过右，右就左。

次举右，右过左，左就右。

如此三步，当满二丈一尺，后有九迹。

"禹步"又称"巫步"，是原始巫教中的一种舞蹈步法。这份记录虽比较简单，难以再现这一舞步的全貌，但是基本步法还是保存下来了。可以说，这是我国现已发现的最早的"舞谱"。

敦煌右窟中曾发现过唐代的舞谱。现在我们所能见到的，只是残谱的翻印件。据残谱看，谱前有曲调名，残谱共保存了《遐方远》、《南歌子》、《南乡子》、《双燕子》、《浣溪纱》、《凤归云》六调。曲调下注有动作符号，计有令、送、舞、授、据、

摇、与、请等13个，这些字不作一般单字使用，而是专指某一个（或一组）动作（或音乐、队形）的专业术语。由于缺少其他资料印证，这些字的内容已很难确认。可能这些名词就像今天戏曲舞蹈中所使用的"走边"、"起霸"或"云手"、"探海"、"射雁"一样，内行人一听就明白，用以记录某一段舞蹈，就很便于互相交流。如果真是这样，那就说明舞蹈已有了某种统一的规范和风格，标志着唐代舞蹈的成熟水平。

这种以代字符号记录舞蹈的方法，使用了相当长一段时间。宋代的《德寿官舞谱》基本上采用的也是这种方法，是宋代舞谱的实物标本。据周密《癸辛杂识》所记，这份舞谱列有"左右垂手"、"打鸳鸯场"、"鲍老掇"、"五花儿"等九段，每段下面注有二字或一字的符号。如：

左右垂手：双拂　抱肘　合蝉　小转

五花儿：　踢　撅　刺　搕　系　搠　摔

这份舞谱后来流出官外，但民间"前所未闻"，不能识别，想来是宫中乐舞伎人的专用术语，在宫廷舞蹈中是通用的。

近年来，在民族文化遗产的调查、收集过程中，还发现了纳西族东巴教经典中用象形文字记录的舞谱，藏族喇嘛经典中用藏文记录的舞谱等多种，这些都是值得重视的民族文化珍品。

《至寿乐》

在举行大型体育运动会时，往往有大型团体操表演，同时，在主席台对面的观众席上，还有气势宏大的图形变换，表现运动会的主题和宗旨等内容，为运动会增添了喜庆和欢快的气氛。其实，用人组字、组图也是舞蹈。我国早在唐代就有组字舞，如武则天执政期间创制的《至寿乐》，就是这种组字舞蹈。

《至寿乐》用140人，戴金铜冠，穿五色画衣，用舞的行列摆成字。每变一次队形摆一个字，总共摆成16个字。"圣超千古，道泰百王，皇帝万年，宝祚弥昌"。平在《开元字舞赋》里，描述字舞的舞姿、排场：表演开始，像七盘舞绮袖翻飞，雷声震震，旋转如风，和着鼓点的节奏，彩凤般迂回，白鹤般伫立，舞蹈的队形逐渐向左右分开，如鸟儿张开两翼。舞伎们个个神采奕奕，一色的罗衣，好比天空中的彩虹。在变字过程中回转换衣，颜色变化莫测，十分精彩。

表演这种舞，需要有较高的技巧，因此，要专门经过训练的人才能表演。

用人摆字的舞蹈形式，逐渐比较广泛地流行，后来都称之为"字舞"。孙逖《正月十五日夜应制》诗中有"舞成苍颉字，灯作法王轮"的句子。唐玄宗搞了《云韶乐》，其基本作法也是"作字如画"和"回身换衣"。唐人邵轸曾作《云韶乐赋》来颂扬字舞。唐玄宗把《云韶乐》搬到广场演出，给百官和百姓们看，他自己还写了敕文："自立云韶内府，百有余年，都不出于九重，今欲陈予万姓，冀与群公同乐。"

宋、元、明、清历代都有字舞流传，以美丽的画面，优美的舞蹈形式，有的还运用各种道具精心排列，成为富有民族风格，人民喜闻乐见的一种舞蹈。

《绿腰舞》

《绿腰舞》是唐代创制的最著名的软舞。据大诗人白居易《乐世》诗序说。唐贞元中（公元785～805年）乐工献给德宗一首曲子，德宗命乐工将曲中最主要或最精彩的部分摘录下来，所以叫《录要》，又叫《六么》、《绿腰》或《乐世》。这个曲子在民间极为流行，白居易诗中有"六么、水调家家唱"句。软舞《绿腰》，是采用这个乐曲编成的女子独舞。

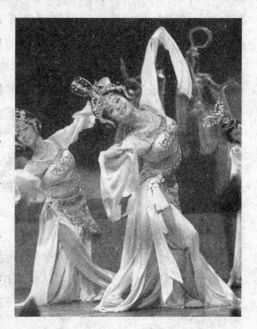

《绿腰舞》

关于《绿腰舞》的文字记载较少，唐人李群玉《长沙九日登东楼观舞》诗："南国有佳人，轻盈绿腰舞……翩如兰苕翠，婉如游龙举……慢态不能穷，繁姿曲向终。低回莲破浪，凌乱雪紫风，坠耳时流盼，修裾欲溯空，唯恐捉不住，飞去逐惊鸿。"生动地描写了《绿腰舞》由徐缓转急速，流畅的舞步婉如游龙，优美的舞姿变化无穷，低回处如破浪出水的莲花，急舞时如风中飞舞的雪花。修长的衣襟随风飘起，好像要乘风飞去，追逐那惊飞的鸿鸟。

五代南唐（公元923～936年）部分地继承唐代舞蹈遗制。《韩熙载夜宴图》的画面上，有王屋山舞《绿腰》的场面。舞者王屋山穿着天蓝色袖管窄长的舞衣，背对着观众，从右肩上侧过半边脸来，微微抬起的右脚正要踏下去，双手背在身后，正欲向下分开，把她的长袖飘舞起来；在古代舞蹈资料中，像该图这样清楚地标明时代、环境、舞人、舞名的史料还是十分罕见的。由于有了这幅古画，使我们在千年后还能看到《绿腰舞》的姿态。

《绿腰舞》在唐代很流行，及至宋代《六么》仍流传，欧阳修有"贪看六么花十八"的句子。南宋宫本杂剧段数中，仍保存多种《六么》名目。

《胡腾舞》

唐代是我国古代舞蹈艺术的峰巅时期。唐代宫廷设置各种乐舞机构——教坊、梨园、太常寺，集中了大批优秀的民间艺人，使唐代的舞蹈艺术获得大发展。唐代除有大型宫廷乐舞之外，在一般宴会或其他场合还表演小型舞蹈，这种舞分健舞和软舞两

类。《胡腾舞》即是著名的健舞，为男子的舞蹈。

《胡腾舞》来自石国（今苏联乌兹别克共和国塔什干一带）。表演者多是"肌肤如玉鼻如锥"的"西域人"，舞者头戴尖顶帽，身穿窄袖"胡衫"，并把舞衫的前后衣襟卷起来，腰间束有葡萄花纹的长带，长带垂在一边，脚穿柔软华丽的锦靴。舞者在地毯上表演。

《胡腾舞》以跳跃和急促多变的腾踏舞步为主，有时环行，有时急跃，有时东倾西倒，如同醉后一般。有时反手叉腰，身体如弯弯的月亮。舞者表情生动自如："扬眉动目踏花毡"。舞蹈动作异常激烈，致使舞者"红汗交流珠帽偏"。该舞通常用横笛和琵琶伴奏。有诗赞美《胡腾舞》道："四座无言皆瞪目，横笛琵琶偏头促"。至今，我国新疆少数民族的舞蹈仍然保持着这种传统。

有人说，西安东郊唐代苏思晶墓有一幅乐舞壁画，很可能就是唐代的《胡腾舞》。这幅壁画，中间地上铺了地毯，有一个中年男子，深目高鼻，满脸胡须，头包白巾，身穿长袖衫，腰系黑带，脚穿黄靴。两旁是9个弹奏各种乐器的乐工和两个伸臂高唱的歌者。舞者举左手抬右足的舞姿，好像在跳跃。这幅画为研究唐代《胡腾舞》提供了珍贵的参考资料。

《剑舞》

"昔有佳人公孙氏，一舞剑器动四方"，杜甫诗《观公孙大娘弟子舞剑器行》，是《剑器》舞最原始而最可靠的记载。唐开元五年（公元717年），杜甫五岁时，亲眼看见公孙大娘舞《剑器》。过了五十年，他又看见公孙大娘的徒弟李十二娘表演这个舞。

从杜甫的诗看，《剑器》舞为单人舞，这是杜甫在郾城（今河南省内）所见。诗中所谓观者如山，是说观众之多，可见是在广场上表演的。五十年以后，杜甫在夔府（今四川省）别驾（郡太守辅助官）元特家里看见李十二娘舞《剑器》，仍是单人舞。夔府的二月天气，正是春暖花开时节，当时李十二娘的舞可能是在厅堂上，也可能是在花园里表演。看来，这个舞五十多年来没有很大的变动。又经过约三四十年，据姚台（唐宪宗时人）的《剑器词》，似乎这个舞在向队舞发展。而据《敦煌曲剑器词》三首，显然《剑器》已成为队舞，在军营里表演，这也可能是宋朝剑器队舞的雏型。

《剑器》舞最初很可能属于散乐百戏，是杂技之流。由于艺人的加工，成了舞蹈艺术。公孙大娘舞《剑器》，使人受到感动，就显示它的艺术魅力。据郑蜗《津阳门》诗叙述，唐玄宗生日的时候，百戏杂陈，其中就有公孙大娘舞剑。

公孙大娘舞《剑器》，当时称赞为雄妙——雄健而美妙。杜甫称她"浏漓顿挫，独出冠时"，这个舞有跳跃，有回旋，有变化，进退迅速，起止爽脆，节奏鲜明，或突然而来，或戛然而止，动如崩雷闪电，惊人心魄，止如江海波平，清光凝练。

公孙大娘的《剑器》舞是武舞，军装打扮。杜甫说："玉貌锦衣"，可见也不是普通的军装，而是经过艺术加工的军装。

《剑器》舞产生于民间，受到了广大群众的欢迎，也受到诗人们的赞赏，长期在民间流传。

《秦王破阵乐》

唐代的《秦王破阵乐》中外著名，流传最广，式样繁多，是一个深受人们喜爱的舞蹈。

贞观元年（公元627年）正月初三，唐太宗李世民欢宴群臣，奏作战时用的歌曲《秦王破阵乐》。这个乐曲，是李世民还没有做皇帝时，民间和军队中就已流传的歌谣，李世民非常爱听。

过了六年，正月初七，他画出《破阵乐舞图》（很可能像今天的舞蹈场记）。这个舞以实生活战阵中的情形为根据，队形有的左边圆右边方，前面有战车，后面有队伍，即所谓"左圆右方，先偏后伍"。

舞分为三大段，每段有四个变化，总共有十二个战阵的队形。由一百二十人，披甲执戟而舞，进退节奏，战斗击刺，都合着歌唱的节拍。歌词原来自民间，但在宫廷演出，就需要典雅一些，所以当时改制了歌词，同时改名为《七德舞》。歌词有七首，据说"舞有发扬蹈厉之容，歌有和易咩发之音"，足以表现李世民执政初年的兴盛气象。演出之后，观者莫不扼腕踊跃，外宾也相率起舞。

我国古代作战，对战阵之法非常讲究。从《破阵乐》队形的变化，也看出李世民的战术思想。当时卫国公李靖曾说：《破阵乐舞》前出四表，后缀八幡（队前后有人执旌旗），左右折旋，这正是四头八尾的八阵图。李世民说：兵法可意会不可言传，我所创制的《破阵乐》，唯有你能知道它的创制意图。这一段对话，更可以证明《破阵乐》的队形安排，是根据兵法而来。

《秦王破阵乐》技艺优美，为广大人民群众所喜爱，其影响波及国外，是我国最早传向日本等邻国的著名舞蹈。

《敦煌彩塑》

《敦煌彩塑》取材于500多幅敦煌壁画。将深藏于千年石窟的彩绘塑像，以舞蹈的手段演化成活生生的舞蹈形象呈现于舞台。

舞蹈作品分为三段。第一段：随着悠扬的乐声，在幽暗的灯光下，舞台的中间形成一个的洞穴，四周缭绕着淡淡的青烟，一幅壁画彩塑直立其中，她体态端庄，表情肃穆，造型稳定，一幅仙境一般的图画展现在观众面前。灯光渐亮，塑像活起来。她轻舒纤细秀丽的双臂，眺望美好的人间，心花怒放，一步步走出洞壁，奔向人间，时而合掌，时而摊掌，时而立掌，时而托掌，以及其"三道弯"的体态，向观众展示了东方女性的温婉和端庄。

第二段：随着快板音乐的出现，舞者尽情展露着其蓬勃的朝气和欢愉的心情。作

者创编了一组错步凌空跳跃和一串连续高速旋转的舞蹈语言，配以"反弹琵琶"、"三道弯"的姿态，将舞蹈推向了高潮。这是刚、柔、曲、雅韵味之融合，是动中有静、静中有舞的画面。

第三段：随着音乐渐缓，灯光渐暗，舞者又回到了洞窟，一切又回复如初。仿佛又把观众带回到那如梦似幻的仙境天国。

此舞构思严谨，层次清晰，是三段体结构。第一段为慢板，表现出少女的温婉、端庄。第二段：为快板，动作活泼，表现少女的欢快，在情绪上与第一段形成鲜明的对比。第三段是第一段的再现。这种以首尾呼应步步叠进的结构形式，具有区别于其他舞蹈艺术的个性。

它大量吸收了敦煌壁画的原始形态，加以重组，以敦煌舞姿特有的S曲线形式进行创作、表演，使作品迸发出浓厚的民族传统气息。它集姿态美、流动美、线条美、结构美于一身，显示出耐人回味的艺术魅力。

《霓裳羽衣舞》

《霓裳羽衣舞》是唐代舞蹈的代表作之一，也是历史上最有名的舞蹈。它是一个带有宗教意识的、表现仙女的艺术珍品。

我国的歌舞艺术发展到唐代，属鼎盛时期，上至宫廷，下至民间，出现了名目众多的音乐、舞蹈形式：唐代大曲，就是当时广为流传的一种歌、舞、曲相交融的多段体乐曲。其中最具有代表性的大曲就是宫廷乐舞《霓裳羽衣舞》。

相传，这首著名的乐舞是唐开元中西凉节度使杨敬述进献给唐玄宗的，原名《婆罗门曲》，后经玄宗润饰并制歌词，改名为《霓裳羽衣》。另一传说是，一天，唐玄宗这位酷爱乐舞、精通音律的风流天子，登上三乡驿，遥望女儿山，在朦胧之中，踏上浮现在眼前的通天长桥，登临月宫。只见数百仙女披羽衣翩翩起舞，仙乐回

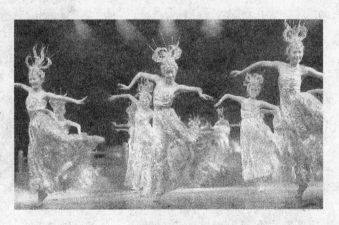

《霓裳羽衣舞》

荡，悠扬悦耳。玄宗耳闻目睹，心旷神怡，暗将乐谱、舞姿铭记在心。待他回宫后，急忙写下记忆中的"仙乐"，可惜只记住了此曲前半。适值杨敬述贡献《婆罗门曲》，于是玄宗据此续成全曲。关于这首乐舞的创作过程，本身就充满了神话色彩。

《霓裳羽衣》由"散序"、"中序"和"曲破"三部分组成，其乐曲、舞蹈、服饰着力描绘了虚无缥缈的仙境，塑造了一群楚楚动人、姿态优美的仙女形象。因原曲已

散佚，这部乐舞的演出就只能从著名诗人白居易诗中的详尽描述来了解其盛况了。

《霓裳羽衣》的表演形式灵活多样，既可以数百人进行大型群舞，也可采取双人舞和独舞。据《杨太真外传》记载，天宝四年，杨玉环被封为贵妃，她通音律，善歌舞，尤擅舞《霓裳羽衣》在晋见唐玄宗时表演的就是独舞，表现了她高超的技艺。

《木兰归》

《木兰归》根据著名叙事诗《木兰辞》、豫剧《花木兰》中的情节和人物形象创作改编，成功地塑造了巾帼英雄花木兰的舞蹈形象。

舞蹈开始，随着马声长嘶之后，舞者女扮男装，穿一身红色战服，好似一匹"红骏马"，一个空翻接前踹燕上场，180°的旁空腿，这一系列动作，把一个花木兰英姿飒爽的形象展现在观众面前。舞蹈中运用中国戏曲舞蹈中的抖腕、剑指、刺、穿、抹结合脚下的掰扣步、蹉步、点步、跺步，使舞者充满了阳刚之气，刻画了一个归心似箭、纵马奔驰的将军形象。随着歌声的停止，音乐转欢快，"登山步"、"大踢腿"、探海翻身、腰、胯大幅度环动等动作，表现了花木兰急切归家的心情。歌声再现，"兰花指"手抹圆，身体的含、拧加花旦步法，展示了花木兰改换女装后那种喜悦心情和妩媚姿色。

《雀之灵》

《雀之灵》在傣族舞蹈基本动作的基础上注入了现代意识，通过对孔雀灵性的刻画，寄寓了傣族人民向往和平、幸福美满的新生活。

作品的灵魂在于它没有简单地继承傣族孔雀舞，而是抓住傣族舞蹈的内在动律，进行了大胆的创新。动作更加舒展、奔放、挺拔，更加富有灵动的节奏韵律。独特的手臂、肩、胸、头部和腿的闪烁性的动作，突出了孔雀的灵气和生命的活力。舞者修长柔韧的臂膀姿态和灵活变幻的手指造型，创造了孔雀引颈昂首的直观形象，蕴含着勃发向上的精神。手臂关节灵活有层次地节节律动，将孔雀的机敏、灵活、精巧的神韵尽情显露。舞者无论是在创作上，还是在表演中，都把自己的生命体验和真切动人的情感与舞蹈美巧妙融合，艺术性空前高涨。

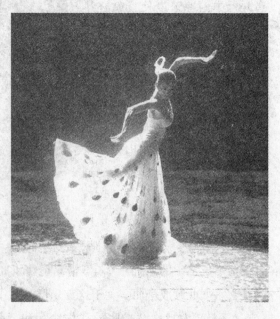

《雀之灵》

《千手观音》

《千手观音》于2007年中央电视台春节联欢晚会上由残疾人艺术团表演首次与全国观众见面。一经演出，技惊四座，成为久演不衰的经典保留作品。

它是那样地空灵，又是那样地具体；它是那样地单纯，又是那样地丰富；它是那样地悠远，又是那样地亲近。

观音菩萨是佛教诸神中在中国民间影响最大、信众最多的一尊菩萨。她倒驾慈航，撒甘露，滋润众生；她除妖魔，降鬼邪，其人间太平的神圣使命可谓深入人心，妇孺皆知。作品以美丽、善良的少女群像呈现于舞台，与观众心目中的观音形象相叠印，使观众直观地、亲切地接受这一群人化了的观音、神化了的少女。《千手观音》的成功与此有莫大的关系。

《千手观音》

既然是"千手观音"，当然要在"千手"上做文章，可贵的是，这篇"文章"做得如此丰满，如此精致，如此尽兴，使人久观不倦。铿锵有力的手臂、造型生动的画面、绚丽的多彩的灯光、快捷变化的速度、万花筒般在瞬间造出的舞台效果，让观众感受到"千手"的神奇美妙和威力。

生活在无声世界的姑娘们，不受世俗的干扰，有着聪慧的悟性，心无杂念地体悟着观音的慈悲和仁爱；以安静的心境传达作品的主旨，以无私的勤奋练成整齐划一的动作，以尊敬不懈的心态面对观众，面对每一次表演的重复。"静"、"净"、"敬"三个字是艺术表演状态的最佳境界，也是很难企及的境界，也是《千手观音》的姑娘们为此做出了最好的表率。

就这样，诸多的原因造就了《千手观音》堪称经典的美誉。

第四篇：戏剧艺术

戏剧艺术是继音乐、舞蹈、绘画、雕塑、建筑等艺术之后产生的一种综合艺术。它吸收了以上诸种艺术的因素，运用这些艺术的表现方法，形成自身丰富多彩的表现手段和表现方法。

文明戏

文明戏是现代话剧的先声。

话剧,是以对白和动作为主要手段,采用分场分幕的编剧方法,借助现代写实的服装、布景、灯光、道具,表现现代生活斗争和历史故事。它使观众耳闻目睹,身临其境,从而达到激发观众感情、诱导观众思索人生的目的。在中国戏剧史上,古典戏曲,传统剧目一直占统治地位,而话剧,这一全新的艺术形式在我国则产生于20世纪初叶,有一个自身发展衍变的历史过程。我国话剧按其艺术风格划分,有早期话剧和现代话剧两种。

1907年,我国留学生李息霜、曾孝谷、欧阳予倩等人在日本新派话剧的影响和启发下,在东京组织了中国第一个话剧社团"春柳社",演出话剧《茶花女》、《黑奴吁天录》、《热血》,引起了较为强烈的反响,并波及国内。同年,上海王钟声组织"春阳社",也演出了《黑奴吁天录》,标志着我国早期话剧的诞生。当时,称这些话剧为新剧,又称文明新戏,简称文明戏。这时的剧本是幕表式的,由演员凭借只有简单的故事梗概的幕表提示进行即兴表演。其中影响最大的是于辛亥革命前夜成立的任天知组建的"进亿团",先后演出了《共和万岁》、《黄鹤楼》、《黄金赤血》、《恨海》等文明戏。通过舞台演出宣传鼓吹推翻帝制,主张共和的革命道理,带有明显的政治倾向。但由于过分强调戏剧的宣传作用,往往忽略了话剧的艺术特征,只靠演员在台上自由发挥,即兴表演,这在革命高潮时期,可以引起观众的共鸣,但随着辛亥革命韵失败,这种重于政治说教、形式极为简单的演出也渐渐失去了往日的光彩。

1912年,陆镜若等从日本回国的春柳社成员在上海成立"新剧同志会",演出了《家庭恩仇记》、《猛回头》、《社会钟》、《热血》等剧目。内容多为歌颂爱国志士的见义勇为、自我牺牲精神,以及宣扬婚姻自由和抨击官场的腐败黑暗。艺术上追求表演细腻、真实,演出技巧也有了相对的提高。

由于政局的动荡,反动统治阶级对宣传革命、鼓吹新思想的剧团和演出加紧了镇压和迫害,促使文明戏从兴旺转入衰败的末路,尤其是一些低级庸俗剧目的泛滥,使文明戏逐步走上了商品化的道路,终于为人们所唾弃。

文明戏虽只流行了十年左右,并很快由兴盛走向衰败,但文明戏的产生和发展动摇了中国旧戏的统治地位,成为中国现代话剧发展的先声,其历史功绩不可抹煞。

南　戏

在我国剧曲史上，对后世产生较为深远影响的剧种，除元杂剧外，宋元南戏也占有重要地位。南戏是北宋末叶到元末明初在中国南方广为流行的一种戏曲艺术。因其最初产生于浙江温州（一名永嘉）地区，故又称温州杂剧或永嘉杂剧。到了明朝，南戏逐渐发展成为一个重要的全国性的剧种——"传奇"。

南戏又叫"戏文"，由宋杂剧、唱赚、宋词以及民间里巷歌谣综合发展而成。一般认为是我国戏曲最早的成熟形式。它在宋元时用南曲演唱。用韵以南方（今江浙一带）语音为标准，有平上去入声。音乐上，用五声音阶，声调宛转柔缓，以箫笛伴奏。地方色彩十分浓郁。

宋元南戏前后经历了宋元两个朝代的递变，有二百余年的发展历史。南戏剧本总数至少在二百三十部以上，但完整地流传到今天的只不过十六部左右。就内容而言，南戏取材广泛，丰富多彩，从多方面反映了宋元两代长期动乱所造成的尖锐的社会矛盾，能够较为集中地反映被压迫阶层的广大人民群众的愿望和要求，具有明显的进步意义。如水浒戏《黑旋风乔坐衙》、《吴加亮智赚朱排军》以及《屈大夫江畔行吟》、《采石矶李白捉月》等剧，热情歌颂了农民起义的英雄人物和爱国诗人，无情地鞭挞、批判了奸凶邪恶的统治者，表现了剧作家嫉恶如仇、爱憎分明的感情。还有一些剧本描写了兵荒马乱年代混乱萧条的社会面貌和人民颠沛流离的悲惨情景，如《乐昌分镜》、《孟月梅》、《王仙客》等，把战乱作为家庭离散的直接原因，剧本"破镜重圆"的结局，表达了人民要求过安定团聚生活的强烈愿望。

在南戏中，反映婚姻爱情问题的剧目约占三分之一以上。这些作品，通过男女青年的爱情婚姻的波折，对罪恶的封建理学和儒家道德观念作了无情的揭露和有力的冲击，无论故事的结局是悲剧性的还是喜剧性的，都鲜明地体现了人民的爱憎。在这类作品中有突出成就的是《拜月亭》。作品描写秀才蒋世隆、蒋瑞莲兄妹和兵部尚书的女儿王瑞兰、左丞的儿子陀满兴福四人经过种种悲欢离合的波折而结合为两对夫妻的故事。作品不仅表现了强烈的反封建思想倾向，而且把爱情故事放置在一个社会动乱、人民流离失所的背景中展开描写。兵荒马乱的岁月、生离死别的境遇和剧中人物的命运紧密结合，真实地描写了那个时代的特定环境里必然发生的事件。另外，这个剧还打破了通常的"才子佳人"一见钟情的旧框子，在苦难生活中彼此同情帮助，成为主人公爱情的基础，后来这种爱情却受到了封建势力的阻挠破坏，这无疑加深了读者对封建势力的憎恨。正是在这些地方，《拜月亭》获得了艺术上的成功。

京 剧

　　京剧是在北京形成的戏曲剧种之一，至今已有将近二百年的历史。它是在徽调和汉戏的基础上，吸收了昆曲、秦腔等一些戏曲剧种的优点和特长，逐渐演变而形成的。

　　京剧音乐属于板腔体，主要唱腔有二黄、西皮两个系统，所以京剧也称"皮黄"。京剧常用唱腔还有南梆子、四平调、高拔子和吹腔。京剧的传统剧目约在一千个，常演的约有三四百个，其中除来自徽戏、汉戏、昆曲与秦腔者外，也有相当数量是京剧艺人和民间作家陆续编写出来的。京剧较擅长于表现历史题材的政治和军事斗争，故事大多取自历史演义和小说话本。既有整本的大戏，也有大量的折子戏，此外还有一些连台本戏。

　　京剧角色的行当划分比较严格，早期分为生、旦、净、末、丑、武行、流行（龙套）七行，以后归为生、旦、净、丑四大行。每一种行当内又有细致的进一步分工。"生"是除了大花脸以及丑角以外的男性角色的统称，又分老生（须生）、小生、武生、娃娃生。"旦"是女性角色的统称，内部又分为正旦、花旦、闺门旦、武旦、老旦、彩旦（摇旦）、刀马旦。"净"，俗称花脸，大多是扮演性格、品质或相貌上有些特异的男性人物，化妆用脸谱，音色洪亮，风格粗犷。"净"又分为以唱工为主的大花脸，如包拯。以做工为主的二花脸，如曹操。"丑"，扮演喜剧角色，因在鼻梁上抹一小块白粉，俗称小花脸。

　　京剧形成和发展经历了以下几个阶段：

　　第一个阶段是徽秦合流。清初，京城戏曲舞台上盛行昆曲与京腔（青阳腔）。乾隆中叶后，昆曲渐而衰落，京腔兴盛，从而取代了昆曲一统京城舞台。乾隆四十五年（1780 年）秦腔艺人魏长生由川进京。魏氏搭双庆班演出秦腔《滚楼》、《背娃进府》等剧。魏长生扮相俊美，嗓音甜润，唱腔委婉，做工细腻，一出《滚楼》即轰动京城。双庆班也因此被誉为"京都第一"。自此，京腔开始衰微，京腔六大名班之大成班、王府班、余庆班、裕庆班、萃庆班、保和班也无人过问，纷纷搭入秦腔班谋生。乾隆五十年（1785 年），清廷以魏长生的表演有伤风化，明令禁止秦腔在京城演出，并将魏长生逐出京城。

　　乾隆五十五年（1790 年），继三庆徽班落脚京城后，又有四喜、启秀、霓翠、春台、和春、三和、嵩祝、金钰、大景和等班，亦在大栅栏地区落脚演出。其中以三庆、四喜、和春、春台四家名声最盛，故有"四大徽班"之称。"四大徽班"的演出剧目，表演风格，各有其长，故时有"三庆的轴子、四喜的曲子、和春的把子、春台的孩子"之誉。"四大徽班"除演唱徽调外，昆腔；吹腔、四平调、梆子腔亦用，可谓诸腔并唱。在表演艺术上广征博采，吸取诸家剧种之长，融于徽戏之中。兼之演出阵容

齐整，上演的剧目丰富，颇受京城观众欢迎。自魏长生被迫离京后，秦腔不振，秦腔艺人为了生计，纷纷搭入徽班，形成了徽、秦两腔融合的局面。在徽、秦合流过程中，徽班广泛取纳秦腔的演唱、表演之精和大量的剧本移植，为徽戏艺术进一步发展，创造了有利条件。

第二个阶段是徽汉合流。汉剧流行于湖北，其声腔中的二黄、西皮与徽戏有着血缘关系。徽、汉二剧在进京前已有广泛的艺术交融。继乾隆末年，汉剧名家米应先进京后，道光年初（1821 年），先后又有著名汉剧老生李六、王洪贵、余三胜，小生龙德云等入京，分别搭入徽班春台、和春班演唱。米应先以唱关羽戏著称，三庆班主程长庚的红净戏，皆由米应先所授。李六以《醉写吓蛮书》、《扫雪》见长；王洪贵则以《让成都》、《击鼓骂曹》而享名；小生龙德云善演《辕门射戟》、《黄鹤楼》等剧；余三胜噪音醇厚，唱腔优美，文武兼备，以演《定军山》、《四郎探母》、《当锏卖马》、《碰碑》等老生剧目著称。汉剧演员搭入徽班后，将声腔曲调，表演技能，演出剧目溶于徽戏之中，使徽戏的唱腔板式日趋丰富完善，唱法、念白更具北京地区语音特点，而易于京人接受。道光二十五年（1845 年）各大名班，均为老生担任领班。徽、汉合流后，促成了湖北的西皮调与安徽的二簧调再次交流。徽、秦、汉的合流，为京剧的诞生奠定了基础。

第三个阶段是形成期。道光二十年至咸丰十年（1840～1860 年）间，经徽戏、秦腔、汉调的合流，并借鉴吸收昆曲、京腔之长而形成了京剧。其标志就是：曲调板式完备丰富，超越了徽、秦、汉三剧中的任何一种。唱腔由板腔体和曲牌体混合组成。声腔主要以二簧、西皮同光十三绝为主；行当大体完备；形成了一批京剧剧目；程长庚、余三胜、张二奎为京剧形成初期的代表，时称"老生三杰"、"三鼎甲"，即"状元"张二奎、"榜眼"程长庚、"探花"余三胜。

第四个阶段是成熟期。1883 年至 1918 年，京剧由形成期步入成熟期，代表人物为时称"老生后三杰"的谭鑫培、汪桂芬、孙菊仙。其中谭鑫培承程长庚、余三胜、张二奎各家艺术之长，又经创造发展，将京剧艺术推进到新的成熟境界。谭在艺术实践中广征博采，从昆曲、梆子、大鼓及京剧青衣、花脸、老旦各行中借鉴，融于演唱之中，创造出独具演唱艺术风格的"谭派"，形成了"无腔不学谭"的局面。汪桂芬，艺宗程长庚，演唱雄劲沉郁，悲壮激昂，腔调朴实无华，有"虎啸龙吟"的评道，他因"仿程可以乱真"，故有"长庚再世"之誉。孙菊仙，18 岁时选中武秀才，善唱京剧，常入票房演唱，36 岁后投师程长庚。他噪音宏亮，高低自如，念白不拘于湖广音和中州韵，多用京音、京字，听来亲切自然。表演大方逼真，接近生活。

第五个阶段是鼎盛期。1917 年以后，京剧优秀演员大量涌现，呈现出流派纷呈的繁盛局面，由成熟期发展到鼎盛期，这一时期的代表人物为杨小楼、梅兰芳、余叔岩等。20 世纪后期，由于种种原因，京剧逐渐被人们所遗忘，喜欢听京剧的人也越来越少了。京剧的鼎盛期已过。不过，近年来随着人们意识到传统文化的重要性，京剧又

焕发了青春。如京剧名段《霸王别姬》，就为不少青少年朋友所称颂。

《霸王别姬》是京剧艺术大师梅兰芳表演的梅派经典名剧之一。主角是西楚霸王项羽的爱妃虞姬。

秦末，楚汉相争，韩信命李左车诈降项羽，诓项羽进兵。在九里山十面埋伏，将项羽困于垓下。项羽突围不出，又听得四面楚歌，疑楚军尽已降汉，在营中与虞姬饮酒作别。虞姬自刎，项羽杀出重围，迷路至乌江，感到无面目见江东父老，自刎江边。

此剧一名《九里山》，又名《楚汉争》、《亡乌江》、《十面埋伏》。清逸居士根据昆曲《千金记》和《史记·项羽本纪》编写而成。总共四本。1918年，由杨小楼、尚小云在北京首演。1922年2月15日，杨小楼与梅兰芳合作。齐如山、吴震修对《楚汉争》进行修改，更名为《霸王别姬》。

越　剧

越剧诞生于1906年，时称"小歌班"。其前身是浙江嵊县一带流行的说唱艺术——落地唱书。艺人基本上是半农半艺的男性农民，曲调沿用唱书时的"呤哦调"，以人声帮腔，无丝弦伴奏，剧目多民间小戏，在浙东乡镇演出。

1910年小歌班进入杭州，1917年到达上海，1920年起，演出用丝弦伴奏，因板胡定弦1、5两音，称"正宫调"。20世纪20年代初，剧种被称为"绍兴文戏"。1923年7月，在嵊县施家岙开办了第一个女班。1925年坤伶施银花在琴师王春荣的合作下，产生了6、3定弦的"四工调"，成为绍兴文戏时期的主腔。20世纪30年代初，女班大批涌现。这时期，除男班、女班外，还有男女混合演出的形式。1938年名伶姚水娟吸收文化人参与对越剧的变革，称"改良文戏"。这时期，最有名的演员是被称为越剧四大名旦的"三花一娟"，即施银花、赵瑞花、王杏花、姚水娟，小生为竺素娥、屠杏花、李艳芳；青年演员如筱丹桂、马樟花、袁雪芬、尹桂芳、徐玉兰、范瑞娟、傅全香等，都已崭露头角。主要编剧有樊篱、闻钟、胡知非、陶贤、刘涛等。

1942年10月，袁雪芬吸收新文艺工作者参加，对越剧进行比较全面的改革，被称为"新越剧"。编导有于吟、韩义、蓝流、白涛、肖章、吕仲、南薇、徐进等。1944年9月起，尹桂芳、竺水招也在龙门大戏院进行改革。此后，上海的主要越剧团都走上改革之路。

"新越剧"重要标志之一，是编演新剧目，使用完整的剧本，废除幕表制。内容大都是反封建、揭露社会黑暗和宣扬爱国思想。1946年5月，雪声剧团首次将鲁迅小说《祝福》改编为《祥林嫂》搬上戏曲舞台，标志着越剧改革进入一个新的阶段。1946年9月，周恩来到上海，在看了雪声剧团演出后，指示地下党要做好戏曲界的工作。

唱腔方面，越剧改革有重大的突破。"新越剧"在实践中扩大了表现内容，原来

较明快、跳跃的主腔〔四工腔〕已不能适应。1943 年 11 月袁雪芬演《香妃》时，1945 年 1 月范瑞娟演《梁祝哀史》时，都在琴师周宝财的合作下，分别创造出柔美哀怨的"尺调腔"和"弦下腔"。后来这两种曲调皆成为越剧的主腔，并在此基础上，逐渐形成各自的流派唱腔。

表演方面，一是向话剧、电影学习真实、细致地刻划人物性格、心理活动的表演方法；二是向昆曲、京剧学习优美的舞蹈身段和程式动作。演员们以新角色的创造为基点融合二者之长，逐渐形成独特的写意与写实结合的风格。舞台美术方面，采用立体布景、五彩灯光、音响和油彩化妆，服装式样结合剧情专门设计，色彩、质料柔和淡雅，成为剧种艺术风格的有机组成部分。40 年代的越剧改革，建立起正规的编、导、演、音、美高度综合的艺术机制。越剧观众的构成也发生了变化，除原来的家庭妇女外，还吸引来大批工厂女工和女中学生。上海解放前夕，从事"新越剧"的几个主要剧团如"雪声"、"东山"、"玉兰"、"云华"、"少壮"，都受到中国共产党直接或间接的影响，拥有大量观众。

1949 年上海解放，7 月便举办了以越剧界人员为主的第一届地方戏剧研究班。1950 年 4 月 12 日，成立了第一个国营剧团——华东越剧实验剧团。1951 年国营的浙江越剧实验剧团建立。1955 年 3 月 24 日，上海越剧院成立。

党和政府重视民族戏曲，尤其是周恩来总理，对越剧艺术给予热情关怀。建国初，为扩大越剧的表演手段，适应时代的需要。华东越剧实验剧团和浙江的越剧团进行了男女合演的实验，创作演出了《风雪摆渡》、《未婚妻》、《斗诗亭》、《争儿记》、《山花烂漫》、《十一郎》等剧。从 20 世纪 50 年代到 60 年代前期，创作出一批在国内外有重大影响的艺术精品，如《梁山伯与祝英台》、《祥林嫂》、《西厢记》、《红楼梦》。除此之外，还有一大批优秀剧目蜚声大江南北。其中《梁山伯与祝英台》、《情探》、《追鱼》、《碧玉簪》、《红楼梦》等被搬上银幕。从 50 年代初起，相继有一批越剧团从浙江、上海走向各地。到 60 年代初，越剧已遍布全国 20 多个省市。

1977 年 1 月起，一大批优秀传统剧目陆续恢复上演。上海越剧院还相继创作演出了新剧目《忠魂曲》、《三月春潮》、《鲁迅在广州》，塑造了现代史上历史伟人的形象。浙江的越剧团，创作演出了《五女拜寿》、《汉宫怨》、《胭脂》、《春江月》、《桐江雨》、《花烛泪》等一大批优秀剧目。南京市越剧团也创作演出了《莫愁女》、《报童之歌》等好戏。1978 年，男女合演的《祥林嫂》被摄制成彩色宽银幕电影。《五女拜寿》、《莫愁女》、《春江月》、《桐江雨》、《花烛泪》等剧，相继被搬上了银幕。

豫　剧

豫剧，旧称河南梆子。因河南简称"豫"，故称豫剧。

豫剧流行于河南及北方诸省，是明代秦腔、蒲州梆子先后传入河南地区同当地民歌小调结合形成的。以梆子按节拍，节奏鲜明，主要流派分为豫东调与豫西调。豫东调因受其邻近的兄弟剧种山东梆子的唱腔的影响，男声高亢激越，女声活泼跳荡，擅长表现喜剧风格的剧目。豫西调因遗留了部分秦腔的韵味，男声苍凉、悲壮，女声低回婉转，擅长表现悲剧风格的剧目。

豫剧乐队的文场主奏乐器，早期为大弦（八角月琴，演奏员兼吹唢呐）、二弦（竹或木质琴筒蒙桐木面的高音小板胡）和三弦（拨弹乐器）。20世纪30年代，引进了板胡，大弦、二弦逐渐弃置，改用中音板胡（俗称"瓢"）为主弦。20世纪50年代以后，一般的文场中逐渐增添了二胡、琵琶、竹笛、笙、大提琴等，有的还增加了坠胡、古筝等，亦有增加小提琴、中提琴及西洋铜管、木管乐器的，组成中西混合乐队。豫剧文场中的传统伴奏曲牌有300多个，其中唢呐曲牌130多个，横笛曲牌20多个，丝弦曲牌170多个。

著名豫剧演员有常香玉、牛得草等，代表剧目有《穆桂英挂帅》、《拷红》、《七品芝麻官》、《花木兰》、《朝阳沟》等。

黄梅戏

黄梅戏，旧称黄梅调或采茶戏，与京剧、评剧、越剧、豫剧并称为中国五大剧种。它发源于湖北、安徽、江西三省交界处的黄梅县的多云山，与鄂东和赣东北的采茶戏同出一源。清道光前后，产生和流传于皖、鄂、赣三省间的黄梅采茶调、江西调、桐城调、凤阳歌，受戏曲青阳腔、徽调的影响，与莲湘、高跷、旱船等民间艺术相结合，逐渐形成了一些小戏。经过一段时间的发展，又在吸收"罗汉桩"、青阳腔、徽调的演出内容和表演形式的基础上，产生了故事完整的本戏。在从小戏过渡到本戏的过程中，曾出现过一种被老艺人称之为"串戏"的表演形式。所谓"串戏"是指那些各自独立而又彼此关连的一组小戏。这些小戏有的以事"串"，有的则以人"串""。"串戏"的情节比小戏丰富，出场的人物也突破了小丑、小旦、小生的三小范围。其中一些年龄大的剧中人物需要用正旦、老生、老丑来扮演。这就为本戏的产生创造了条件。在1921年出版的《宿松县志》中，第一次正式提出"黄梅戏"这个名称。

黄梅戏唱腔委婉清新，分花腔和平词两大类。花腔以演小戏为主，富有浓厚的生活气息和民歌风味。代表唱段主要有"夫妻观灯"、"蓝桥会"、"打猪草"等；平词是正本戏中最主要的唱腔，常用于大段叙述、抒情，听起来委婉悠扬，代表唱段主要有"梁祝"、"天仙配"等。现代黄梅戏在音乐方面增强了"平词"类唱腔的表现力，常用于大段抒情、叙事，是正本戏的主要唱腔；突破了某些"花腔"专戏专用的限制，吸收民歌和其他音乐成分，创造了与传统唱腔相协调的新腔。黄梅戏以高胡为主要伴

奏乐器，加以其他民族乐器和锣鼓配合，适合于表现多种题材的剧目。

著名演员有严凤英、王少舫、马兰等，演出的传统剧目有《天仙配》、《女驸马》、《牛郎织女》等。

评 剧

《小女婿》、《刘巧儿》、《夺印》、《秦香莲》、《花为媒》以及《杨三姐告状》等评剧都是广大观众、尤其是北方观众十分喜爱的剧目。长期以来，评剧已成为一个有广泛群众影响和独特艺术风格的戏曲剧种。

评剧产生于河北省的滦县、迁安及宝坻一带农村，1910年左右形成于唐山，早期称"蹦蹦戏刀或"落子戏"。1935年蹦蹦戏在上海演出时，正式使用评戏的名称。

评剧是在民间说唱"莲花落"和流行于东北的民间歌舞"蹦蹦"的基础上发展起来的，先后吸收了河北梆子、京剧和皮影戏的剧目、音乐和表演方法。评剧初建时期，正处于辛亥革命到"五四"新文化运动的历史阶段，它在思想和艺术上都接受了改良新剧的影响，因此，一开始就以编演现代时装戏见长。评剧以1919年它的第一个剧作家成兆才编写的《杨三姐告状》最为著名，久演不衰，至今仍为评剧的代表性剧目之一。这一时期，"蹦蹦"又先后流传到唐山、天津，以及东北的辽宁，故又称为"唐山落子"、"奉天落子"。1930年，由著名演员芙蓉花、白玉霜、喜彩莲等先后将评剧带到北平。

新中国成立后，评剧进入了新的繁荣发展时期，上演了一批影响较大的现代戏，并先后建立了中国评剧团、沈阳评剧团、天津评剧团和哈尔滨市评剧团。这些剧团及其一些著名演员如小白玉霜、韩少云、新凤霞、筱俊亭、花淑兰、鲜灵霞、喜彩莲、李忆兰、花月仙、赵丽蓉、魏荣元、马泰、席宝昆等，对发展评剧艺术都作出了重要贡献。

评剧艺术的特点是曲调活泼、自由、生动流畅，生活气息浓郁，擅长表现现代生活。

吕 剧

吕剧是山东省地方戏曲剧种之一，曾名"化装扬琴"、"琴戏"，系由民间说唱艺术"山东琴书"发展演变而来。起源于山东以北黄河三角洲，流行于山东和江苏、安徽部分地区。

吕剧唱腔以板腔体为主，兼唱曲牌。曲调简单朴实、优美动听、灵活顺口、易学

易唱。基本板式有"四平"、"二板"、"娃娃"三种。吕剧的伴奏乐器配置分文场和武场。文场主要乐器是坠琴、扬琴，其次为二胡、三弦、琵琶、笛子、唢呐等，可视剧情酌情增减。随着革新，又增加了一些西洋管弦乐器。伴奏多采用"学舌"（对位）形式。如二板伴奏模仿唱腔一句，四平伴奏模仿唱腔的下半句或尾腔。武场伴奏乐器主要有皮鼓、板、大锣、小锣、大铙钹、堂鼓、打鼓等。

吕剧的演唱方法，男女腔均用真声为主，个别高音之处则采用真假声结合的方法处理，听起来自然流畅。吕剧的唱腔讲究以字设腔，以情带声，吐字清晰、口语自然。润腔时常用滑音、颤音、装饰音，与主要伴奏乐器坠琴的柔音、颤音、打音、泛音相结合，以及上下倒把所自然带出的过渡音、装饰音浑然一体，使整个唱腔优美顺畅。

粤 剧

粤剧的历史可追溯到明朝中叶。明中叶弋阳腔、昆腔等外来剧种传入广东。到了清朝，徽调、汉调以及梆子等戏又相继流入，使得广东各种声腔聚集。这些声腔互相影响、渗透，又吸取了珠江三角洲的民间音乐，逐渐形成了新兴的本地剧种。辛亥革命时期，又对其语言、演唱方式、剧本等进行了改良。以后粤剧又从话剧、西方电影、音乐、时代歌曲中吸取经验，进一步发展，逐渐形成了"省港大班"和"落乡班"（也作"过山班"），前者进入大城市剧场演出，创作部门齐全，声势浩大；后者流行于乡镇，保持古朴风貌。后这两大派别互相交流、借鉴，逐步形成了目前的粤剧。

粤剧的主要声腔为梆子和二黄，在其发展中，二黄的比重逐步增大。粤剧伴奏在民乐基础上吸收了西洋乐器，尤其是爵士乐乐器，如电吉他、爵士鼓、小提琴、萨克斯、弱音小号等。

粤剧的剧目传统与现代并存，并将不少话剧、优秀电影作品改编成新戏。著名演员有马师曾、红线女等。剧目有《胡不归》、《白金龙》、《搜书院》、《关汉卿》、《平贵别窑》、《水勇英烈传》、《李香君》、《牡丹亭》等。

昆 曲

昆曲是我国传统戏剧中最古老的剧种之一，也是我国传统文化艺术，特别是戏曲艺术中的珍品，被称为百花园中的一朵"兰花"。明朝中叶至清代中叶戏曲中影响最大的声腔剧种，很多剧种都是在昆剧的基础上发展起来的，有"中国戏曲之母"的雅称。

昆曲形成的历史，可谓源远流长，它起源于元朝末年的昆山地区，至今已有六百多年的历史。宋、元以来，中国戏曲有南、北之分，南曲在不同地方唱法也不一样。

元末，顾坚等人把流行于昆山一带的南曲原有腔调加以整理和改进，称之为"昆山腔"，为昆曲之雏形。明朝嘉靖年间，杰出的戏曲音乐家魏良辅对昆山腔的声律和唱法进行了改革创新，吸取了海盐腔、弋阳腔等南曲的长处，发挥昆山腔自身流丽悠远的特点，又吸收了北曲结构严谨的特点，运用北曲的演唱方法，以笛、箫、笙、琵琶的伴奏乐器，造就了一种细腻优雅，集南北曲优点于一体的"水磨调"，通称昆曲。

之后，昆山人梁辰鱼，继承魏良辅的成就，对昆腔作进一步的研究和改革。隆庆末年，他编写了第一部昆腔传奇《浣纱记》。这部传奇的上演，扩大了昆腔的影响，文人学士，争用昆腔创作传奇，习昆腔者日益增多，尤以歌妓为主。历史上有名的陈圆圆就会唱昆曲。于是，昆腔遂与余姚腔、海盐腔、弋阳腔并称为明代四大声腔。

到万历末年，由于昆班的广泛演出活动，昆曲经扬州传入北京、湖南，跃居各腔之首，成为传奇剧本的标准唱腔："四方歌曲必宗吴门"。明末清初，昆曲又流传到四川、贵州和广东等地，发展成为全国性剧种。昆曲的演唱本来是以苏州的吴语语音为载体的，但在传入各地之后，便与各地的方言和民间音乐相结合，衍变出众多的流派，构成了丰富多彩的昆曲腔系，成为了具有全民族代表性的戏曲。至清朝乾隆年间，昆曲的发展进入了全盛时期，从此昆曲开始独霸梨园，成为现今中国乃至世界现存最古老的具有悠久传统的戏曲形态。

昆曲在20世纪末曾一度被人们冷落，但是，近年来全国各地又掀起了一股"昆曲热"。由台湾作家白先勇先生改编、苏州昆剧院演出的青春版《牡丹亭》在全国各地演出时就吸引了很多年轻人来观看。昆剧作为一个曾经在全国范围内有着巨大影响的剧种，在历尽了艰辛困苦之后，能奇迹般地再次复活，这和它本身超绝的艺术魅力有紧密关系，其艺术成就首先表现在它的音乐上。

昆曲行腔优美，以缠绵婉转、柔曼悠远见长。在演唱技巧上注重声音的控制，节奏速度的顿挫疾徐和咬字吐音的讲究，场面伴奏乐曲齐全。

"水磨腔"这种新腔奠定了昆剧演唱的特色，充分体现在南曲的慢曲子（即"细曲"）中，具体表现为放慢拍子，延缓节奏，以便在旋律进行中运用较多的装饰性花腔，除了通常的一板三眼、一板一眼外，又出现了"赠板曲"，即将4/4拍的曲调放慢成8/4，声调清柔委婉，并对字音严格要求，平、上、去、入逐一考究，每唱一个字，注意咬字的头、腹、尾，即吐字、过腔和收音，使音乐布局的空间增大，变化增多，其缠绵婉转、柔曼悠远的特点也愈加突出。

相对而言，北曲的声情偏于跌宕豪爽，跳跃性强。它使用七声音阶和南曲用五声音阶（基本上不用半音）不同，但在昆山腔的长期吸收北曲演唱过程中，原来北曲的特性也渐渐被溶化成为"南曲化"的演唱风格，因此在昆剧演出剧目中，北曲既有成套的使用，也有单支曲牌的摘用，还有"南北合套"。

昆剧的乐器配置较为齐全，大体由管乐器、弦乐器、打击乐器三部分组成，主乐器是笛，还有笙、箫、三弦、琵琶等。由于以声若游丝的笛为主要伴奏乐器，加上赠

板的广泛使用，字分头、腹、尾的吐字方式，以及它本身受吴中民歌的影响而具有的"流丽悠远"的特色，使昆剧音乐以"婉丽妩媚、一唱三叹"几百年冠绝梨园。伴奏有很多吹奏曲牌，适应不同场合，后来也被许多剧种所搬用。

川　剧

　　川剧是我国戏曲宝库中的一颗光彩照人的明珠。它历史悠久，保存了不少优秀的传统剧目，和丰富的乐曲与精湛的表演艺术。它是四川、云南、贵州等西南几省人民所喜见乐闻的民族民间艺术。在戏曲声腔上，川剧是由高腔、昆腔、胡琴腔、弹腔等四大声腔加一种本省民间灯戏组成的。这五个种类除灯戏外，都是从明朝末年到清朝中叶，先后由外省的戏班传入四川。

　　外来的各声腔戏班原本都是各自演出，后来由于陕西、山西、湖南、湖北、江苏、浙江等省在四川各地的会馆，每年在演出本省来的戏曲时，为了同时看到别的好戏，因此也请其它声腔的戏班同台演出。这种同台演出，不但满足了观众的要求，并促使了几种声腔戏班的艺人有了互相观摩、学习的机会。再加上清朝末年，成都、重庆等大中城市，新建起一批较为正规的剧场（当时叫"茶园"、"戏园"）之后，高、昆、胡、弹、灯等剧种的班社，纷纷从农村涌入大城市进行联合经营与同台演出，从而更增多和增强了各剧种班社间的艺术交流。他们为了生活及其艺术的发展而积极地互教互学，大胆吸收不同剧种的剧目和演唱的方法、技巧，并作试验性的演出。经过一定时期的实践，在有些戏班，几种声腔便首先是在语言上，尔后是表演、音乐及舞台美术等方面，逐渐融汇在一个统一的艺术范畴里，形成了共同的艺术风格。为了区别于在四川流行的京剧、汉剧等其他外来的剧种，这种统一演出的戏曲形式便称为"川戏"，后改称"川剧"。

　　川剧的剧目十分丰富，早有"唐三千，宋八百，数不完的三列国"之说。经四川省川剧院和川剧艺术研究所搜集的剧目有约近两千出之多。1955年到1957年间，成渝两市川剧界，对所搜集的剧目进行鉴定演出，演出的传统剧四百个。这些剧目中除"荆、刘、拜、杀"晚以外，属于高腔系统的有"五袍"、"四柱"、"江湖十八本"，还有川剧界公认的"四大本头"。川剧的昆、高、胡、弹、灯五种声腔的音乐都各有自身的特点。

　　川戏锣鼓，是川剧音乐的重要组成部分。其使用乐器共有二十多种，常用的可简为小鼓、堂鼓、大锣、大钹、小锣（兼铰子），统称为"五方"，加上弦乐、唢呐为六方，由小鼓指挥。这是去农村演出的轻便乐队。锣鼓曲牌有三百支左右。"装龙像龙，装虎像虎"，这一句形容和要求川剧表演的话，在川剧演员中代代相传。川剧表演具有深厚的现实主义传统，同时又运用大量的艺术夸张手法，表演真实、细腻、优美动人。

川剧舞台上所以能出现众多富有的艺术形象，还与它的行当划分较细有关。川剧的行当总的方面分生、旦、净、末、丑、杂等六大类。川剧在长期的发展过程中，由于各种声腔流行地区不同，艺众的师承关系不同，大约在清同治和光绪年间，逐渐形成了一些流派。在这些流派中，除了像旦行浣（花仙）派、丑行傅（三乾）派、曹（俊臣，武生、武丑，有"曹大王"的赞称）派等以杰出艺人称派外，主要则是按河道（即流行地区）分为川西派、资阳河派、川北派、川东派等四派。川剧不仅行当多，流派多，而且精彩的特技多。如《水漫金山》中的白娘子和小青的"托举"，《打红岩》肖方的藏刀，《治中山》中乐羊子的几次变脸等。

滇　剧

滇剧，是云南人民喜闻乐见的地方戏曲剧种。早在明代，云南就有南曲、北曲的演唱；后来，昆山、弋阳等腔传入云南。清康乾年间，云南有 10 多个戏班，演出昆腔、弋阳腔、秦腔、楚调等。乾隆年间，云南已有可进京演贡戏的演员。

滇剧正式形成于 19 世纪初叶，经历了清代、辛亥革命时期、民国时期和新中国成立以后几个阶段。清代，是滇剧孕育、形成发展到逐步兴盛的时期。当时昆明有永泰、福寿、洪升三个戏班，曲靖地区有玉林戏班。到了光绪年间，不仅有了职业戏班，而且农村中有了许多业余滇戏班子。辛亥革命时期，滇剧逐步建立了戏园，在昆明首先出现了芙蓉会馆（今云南省滇剧院址），接着各地建立了许多戏园。当时的进步刊物都刊载了一些滇剧本，著名的花旦翟海云组织编演新戏，宣传革命思想。滇剧步入兴盛时期。民国时期，滇剧由兴盛逐步走向衰落。新中国成立后，滇剧获得了新生和迅速发展。云南省成立了省实验滇剧团（今省滇剧院前身），整理了一批又一批传统剧目，培养了数百名滇剧演员及编导、音乐、舞美人才，大大充实了滇剧的队伍。

滇剧的剧目，据统计有 1600 多出，其中有文字记录的 960 多出。新中国成立后，整理改编上演了一批有代表性的优秀传统剧目，如《牛皋扯旨》、《鼓滚刘封》、《杨门女将》、《四郎探母》、《赵氏孤儿》、《白蛇传》等。新创作、改编的有历史剧《元江烽火》，民间传说故事剧《望夫云》，现代剧《迎春曲》等。

滇剧历史上，许多演员，以自己精湛的艺术创造，丰富了滇剧艺术，赢得了观众的赞誉。新中国成立前后，活跃在滇剧舞台上的著名演员有罗香圃、张禹卿、粟成之、戚少斌、碧金玉，彭国珍等。

滇剧的艺术特点，主要体现在音乐和剧目两个方面。在音乐唱腔方面，滇剧的三大声腔为丝弦、胡琴、襄阳三大声腔。丝弦腔源于秦腔又别于秦腔，它既有一般梆子音乐的高亢、激越、强烈的一面，又有它委婉，朴质、优美动听的一面，刚柔相济，表现力丰富。胡琴腔多显悲壮、激昂、肃穆，又多为正剧、悲剧所采用。襄阳腔开朗、

明快、流畅中又显出轻松，活泼，较多地用于喜剧。从剧目方面看，一批剧目，富有边疆特色和较浓的生活气息。如《牛皋扯旨》中的牛皋，《秦香莲》中的秦香莲，《打瓜招亲》中的郑子明、陶三春，都有浓烈的山野风味。《秦香莲》中的《闯宫》一折，为滇剧所独有。

赣　剧

　　赣剧是江西的主要剧种，起源于明代的弋阳腔，流行于江西东北一带，兼唱高腔、乱弹、昆腔及其它曲调。

　　赣剧的前身饶河班和广信班，都以演唱乱弹腔为主。饶河班以景德镇、波阳、乐平为中心，保存了部分高腔剧目，艺术风格古朴、粗犷；广信班以贵溪、玉山为中心，无高腔，其乱弹唱腔则较婉转流利。1950年两派相合，改名为赣剧。1951年，首次进入南昌，1953年成立江西省赣剧团。

　　赣剧长期在赣东北的广大农村和城镇中演出，故其舞台艺术形成了一种古朴厚实、亲切逼真的地方风格。表演夸张、强烈、凝炼、细致。角色分老生、挂须、小生、老旦、正旦、小旦、大花、二花、三花，合称"九角头"。赣剧在发展过程中，产生了不少名演员和乐师。如原属饶河班的高腔名旦余六喜，小生郑瑞竺和高昆乱不挡的乐师王仕仁，以及广信班的花旦杨桂仙和文武小生严有源等。

　　自成立江西省赣剧团后，赣剧得到飞速发展。赣剧团成立不久，即培养了第一批青年演员，涌现了潘凤霞、胡瑞华等一代新秀。1954年，整理演出了文南词《梁祝姻缘》，又着重改革了高腔，在音乐上加入管弦伴奏，发展了滚唱，美化了帮腔，并演出了由石凌鹤改编的《还魂记》、《西域行》，以及《珍珠记》、《西厢记》，其中《珍珠记》、《还魂记》已摄制成影片。

　　赣剧现在的高腔有戈阳腔和青阳腔两种。戈阳腔一直保持"其节以鼓，其调喧"的原始风貌；青阳腔由安徽传入江西北部的都昌、湖口、彭泽一带，因它和戈阳腔有历史渊源关系，1957年被发掘出来后，亦归入赣剧演唱。在音乐上，除青阳腔的"横调"、"直调"以笛子、唢呐伴奏外，都以锣鼓助节，不用管弦，一人干唱，众人帮腔为特点。

　　赣剧的乱弹腔，以"二凡"、"西皮"为主。"二凡"，即二簧，来自本地的宜黄腔，"西皮"传自湖北汉剧。乱弹腔曲调平直朴素，板眼大致与京剧相同，但无慢三眼的唱法。此外尚有"唢呐二凡"和"反调"。其他声腔有文南词、秦腔（即吹腔）、老拨子、浙调、浦江调、安徽梆子、昆腔等，其中文南词主要从民间说唱音乐演变而来，又分文词（亦称北词）、南词和滩簧三种。其他大多来自徽班和婺剧。

　　赣剧剧目分戈阳、青阳、乱弹三类。戈阳腔剧目，在高、昆、乱合班后有所谓

"十八本"：《青梅会》、《古城会》、《风波亭》、《定天山》、《金貂记》、《龙凤剑》、《珍珠记》、《卖水记》、《长城记》、《八义记》、《十义记》、《鹦鹉记》、《清凤亭》、《洛阳桥》、《三元记》、《白蛇记》、《摇钱树》和《乌盆记》。到 1949 年，只能上演四本正戏和部分单折。青阳腔剧目，多数出自明代传奇，保存较完整的大小剧目 80 余出，如《吐绒记》、《百花记》、《三跳涧》、《香球记》、《双杯记》、《五桂记》等。乱弹剧目，据统计，有清道光年间 38 种，称为"老路戏"。其中二凡戏有《三官堂》、《四国齐》、《禹门关》等；西皮戏有《祭风台》、《花田错》、《芦花河》等；西皮二凡戏有《二皇图》、《蓝田带》、《龙凤阁》等；二凡拨子戏有《万里侯》、《打金冠》等。

秦　腔

　　秦腔又称乱弹，源于西秦腔，流行于我国西北地区的陕西、甘肃、青海、宁夏、新疆等地，又因其以枣木梆子为击节乐器，所以又叫"梆子腔"，俗称"桄桄子"（因以梆击节时发出"桄桄"声）。明末无名氏《钵中莲》传奇中使用了"西秦腔二犯"的曲牌，故知其源于甘肃。甘肃古称西秦，故名之。清康熙时，陕西泾阳人张鼎望写《秦腔论》，可知秦腔此时已发展为成熟期。待到乾隆年间，魏长生进京演出秦腔，轰动京师。对各地梆子声腔的形成有着直接影响。

　　秦腔唱腔为板式变化体，分欢音、苦音两种，前者长于表现欢快、喜悦情绪；后者善于抒发悲愤、凄凉情感。依剧中情节和人物需要选择使用。板式有慢板、二六、代板、起板、尖板、滚板及花腔，拖腔尤富特色。主奏乐器为板胡，发音尖细清脆。

　　秦腔的表演朴实、粗犷、细腻、深刻，以情动人，富有夸张性。角色行当分为四生、六旦、二净、一丑，计 13 门，又称"十三头网子"，表演唱做并佳。辛亥革命后，西安成立了易俗社，专演秦腔，锐意改革，吸收京剧等剧种的营养，唱腔从高亢激昂而趋于柔和清丽，既保存原有风格，又融入新的格调。

　　秦腔因其流行地区的不同，衍变成不同的流派：流行于关中东部渭南地区大荔、蒲城一带的称东路秦腔（即同州绑子，也叫老秦腔、东路梆子）；流行于关中西部宝鸡地区的凤翔、岐山、陇县和甘肃省天水一带的称西路秦腔（又叫西府秦腔、西路梆子）；流行于汉中地区的洋县、城固、汉中、沔县一带有汉调桄桄（实为南路秦腔，又叫汉调秦腔、桄桄戏）；流行于西安一带的称中路秦腔（就是西安乱弹）。其中的西路入川后成为梆子；东路在山西为晋剧，在河南为豫剧，在河北成为梆子，所以说秦腔可以算是京剧、豫剧、晋剧、河北梆子这些剧目的鼻祖。

　　秦腔所演的剧目，据现在统计约三千个，多是取才于"列国"、"三国"、"杨家将"、"说岳"等说部中的英雄传奇或悲剧故事，也有神话、民间故事和各种公案戏。它的传统剧目丰富，已抄存的共 2748 本。

沪　剧

　　沪剧流行于上海、江浙部分地区。源于上海浦东的民歌，清末形成上海滩黄（当地称"本滩"），在后来的发展中受苏州滩黄的影响，后来采用文明戏的演出形式，发展为小型舞台剧"申曲"，抗日战争后定名为"沪剧"。沪剧曲调优美，富于江南乡土气息，主要有长腔长板、三角板、赋子板等，擅长表现现代生活。解放后编演了《罗汉钱》、《星星之火》、《红灯记》、《芦荡火种》等剧目，影响很大。

芗　剧

　　芗剧流行于台湾省的龙溪地区和闽江南部各地区。因它源于龙溪、芗乡一带，故称"芗剧"。东南亚华侨居住地也有演出。它是由闽南的"龙溪绵歌""安溪采茶""同安车鼓"等民间音乐流入台湾，于清末受梨园戏、高甲戏、京剧等剧种的影响在台湾形成的。主要曲调有七字调、杂碎调等。以壳仔弦、二胡、大管弦、月琴、台湾笛为主要伴奏乐器，音乐节奏强而有力。

河北梆子

　　河北梆子亦称京梆子、直隶梆子、梆子腔、秦腔，是中国北方梆子声腔系统的一个重要支脉。从近亲来说，它是山陕梆子的后裔。

　　河北梆子是在山陕梆子的基础上直接演变而来的。这个演变，从1779年山陕梆子艺人魏长生进京算起，到道光年间（1820~1850年）河北梆子第一个科班——定兴科班诞生，前后经历了五六十年的时间。这一阶段，为河北梆子孕育期。

　　从19世纪70年代，到20世纪20年代，是河北梆子的兴盛时期。在这阶段，曾出现过三大艺术流派并盛的局面。三大艺术流派，一为直隶老派，是河北梆子最老的艺术流派，起源于清乾隆、嘉庆时传入河北农村的秦腔，由老山陕梆子变化而来。直隶老派，细分南北两派：以上海为中心的河北梆子，谓之南派；以京津为中心，流行于河北、山东、东北的河北梆子，谓之北派。直隶老派的特点，是文武兼做，唱做并行。著名演员有达子红、小茶壶，京达子、响九霄、双屏等。

　　二为山陕派，主要是由来自山陕的艺人形成。山陕派在念白方面，带有较浓重的山陕韵味；在唱腔方面，有凄凉、悲壮、哀怨、酸楚的特点。山陕派代表人物有

十三旦、十三红、十二红、杨娃子、元元红（郭）等。山陕派与直隶老派的合作，造成了光绪年间河北梆子与京剧争艳的局面，扩大了河北梆子的影响，推动了剧种的发展。

三为直隶新派，是一支在直隶老派基础上成长起来的河北梆子新军。新派以女演员为中心，以唱功卓越著称。唱腔具有高亢华丽、痛快淋漓的特点；伴奏音乐极为火炽、激烈。在唱念中一扫京梆子（直隶老派与山陕派的统称）的山陕韵味，彻底地河北地方化了。今天所流行的河北梆子，就是直隶新派的延续。

河北梆子中出现女演员是在1900年前后。这在河北梆子发展史上，是一件具有历史意义的大事。它突破了河北梆子女角男扮的传统，演员队伍发生了重要变化，同时也导致了河北梆子唱腔的革新。河北梆子早期著名女演员有赵佩云（艺名小香水）、刘喜奎、王莹仙（金钢钻）等。

新中国成立后，给河北梆子带来生机，使它进入了又一个兴盛时期，党和政府大力支持兴办戏曲学校，建立国营剧团，资助民间职业演出团体，改革剧目，革新舞台艺术等，为河北梆子复兴铺平了道路。从20世纪50年代中期开始，河北梆子重放光彩，老艺人刘喜奎、秦凤云、韩俊卿、银达子等焕发了艺术青春，再度活跃于戏曲舞台，而且还培养了一大批后起之秀，如裴艳玲、张淑敏、李淑惠、高明利、王伯华等。河北梆子进入了蓬勃发展的黄金时代。

花鼓戏

湖南的花鼓戏是山歌、小调和花鼓发展起来的。长沙花鼓戏是众多花鼓戏中影响较大的一支，是以长沙官话为语言的花鼓戏。虽然解放前，长沙花鼓戏一直被当局斥为"淫戏"，但在广大农村仍是十分活跃。

长沙花鼓戏的声腔分为川调、打锣腔和小调，兼有声腔格式和民歌结构，有着强烈的生活气息，属曲牌联缀体。

长沙花鼓戏的伴奏分文武场，主要有唢呐、堂鼓、大锣等，后为增加其音乐效果，增加了二胡、三弦、琵琶等乐器。

长沙花鼓戏以"三小"（小生、小旦、小丑）的戏最重，其传统剧目有300多个，解放后对这些戏进行了挖掘、整理和改编，也创作了一批新戏。主要剧目有《刘海砍樵》等。

皮影戏

皮影戏又名"灯影子"，是我国民间一种古老而奇特的戏曲艺术，在关中地区很

为流行。皮影戏演出简便，表演领域广阔，演技细腻，活跃于广大农村，深受农民的欢迎。

皮影的制作十分精细，影子选料讲究，用上好的驴皮或牛皮在水中泡软后，经过泡制，使其光滑透明，然后精心雕刻，涂上艳丽的色彩。人物、动物等均刻成侧影，干透后刷上桐油。四肢、头部可动，用细长的木棍牵制表演。演出时，用一块白纱布作屏幕，操作皮影者站在屏幕下，把皮影贴到屏幕上，灯光从背后打出，观众坐在相对灯光方向观看。

皮影戏以秦腔为主，演唱者和操纵者配合默契。表演技术娴熟的，关中人称其为"把式"，一手拿两个甚至三个皮影，厮杀、对打，套路不乱，令人眼花缭乱。皮影戏的传统剧目有《游西湖》、《哪咤闹海》、《古城会》、《会阵招亲》等。

木偶戏

木偶戏是由演员在幕后操纵木制玩偶进行表演的戏剧形式。在我国古代又称傀儡戏。根据木偶的结构和演员操纵方式等方面的差异，又可分为不同的种类。

提线木偶在木偶的重要关节部位如头、背、腹、手臂、手掌、脚趾等，各缀丝线，演员拉动丝线以操纵木偶的动作，又称线偶或线戏，也叫悬丝木偶。

托棍木偶又称杖头木偶，在木偶头部及双手部位各装操纵杆，头部为主杆，双手为侧杆，演员操纵时左手持主杆，右手持侧杆，举起木偶操纵其动作。

手套木偶，又称掌中木偶、布袋戏等，偶人身高 0.27 米或 0.40 米，头部中空，颈下缝合布内袋连缀四肢，外着服装，演员的手掌伸入布内袋作为偶人躯干，五指分别撑起头部及左右臂，相互协调操纵偶人作各种动作，偶人双脚可用另一手拨动，或任其自然摆动。

我国木偶戏历史悠久，三国时已有偶人可进行杂技表演，隋代则开始用偶人表演故事。在印度、希腊等文化古国，木偶戏已有 2000 多年的历史。在欧洲、北美、非洲和亚洲的很多国家，很早就有专业性的木偶剧团。在进入 20 世纪以后，木偶戏的演出形式日趋丰富多彩，如三个种类的综合演出，演员由幕后操纵转入前台，真人与木偶同台演出。演出剧目也日益丰富。20 世纪 30 年代以后，木偶戏已进入电影和电视。在中国、俄国、捷克、斯洛伐克、保加利亚、法国、日本等国，都有著名的木偶艺术家。1929 年，国际木偶协会成立，到 20 世纪 80 年代，其成员已有 50 多个国家，由它举办的国际木偶艺术节，乃是木偶艺术界的国际盛会。

藏　戏

藏戏是一个非常庞大的剧种系统，由于青藏高原各地自然条件、生活习俗、文化传统、方言语音的不同，它拥有众多的艺术品种和流派。西藏藏戏是藏戏艺术的母体，它通过来西藏宗寺深造的僧侣和朝圣的群众远播青海、甘肃、四川、云南四省的藏语地区，形成青海的黄南藏戏、甘肃的甘南藏戏、四川的色达藏戏等分支。印度、不丹等国的藏族聚居地也有藏戏流传。

藏戏是以民间歌舞形式，表现故事内容的综合性表演艺术。从 15 世纪起，噶举教派僧人唐东杰布立志在雪域各条江河建造桥梁，为众生谋利。他煞费苦心，募筹造桥经费，虽经三年多的努力，尚未成功。后来，他发现虔诚信徒中有生得俊俏聪明、能歌善舞的七姊妹，便召来组成戏班子，以佛教故事为内容，自编自导成具有简单故事情节的歌舞剧，到各地演出，以化导大众、募集经费。这就是藏戏的雏形。经过很多民间艺人的加工、充实、丰富和提高，藏戏早已不是最初的模样了。

各个地区的戏班，由于历史、地理、语言、风格、造诣的差别，形成了具有不同风格的流派。

藏戏的传统剧目不少，但在二三百年的创作、演出实践中，有的被淘汰了，有的经过再创作再提炼，保留了下来。现在，藏戏的主要剧目有八个：《文成公主和尼泊尔公主》、《朗萨唯蚌》、《苏吉尼玛》、《卓娃桑姆》、《诺桑法王》、《白马文巴》、《顿月顿珠》、《赤美滚丹》。当然，还有其他一些剧目，不过这八个戏是大多数剧团都演出过的、公认保留的剧目而已。

傩　戏

傩戏是在傩舞的基础之上发展形成的戏剧形式，流行于四川，贵州，安徽贵池、青阳一带以及湖北西部山区。傩戏表演的主要特点是角色都戴木制假面，扮做鬼神歌舞，表现神的身世事迹。

由于历史背景和所接受的艺术影响不同，傩戏分为傩堂戏、地戏、阳戏三种。地戏是由明初"调北征南"留守在云南、贵州屯田戍边将士的后裔屯堡人为祭祀祖先而演出的一种傩戏，没有民间生活戏和才子佳人戏，所演都是反映历史故事的武打戏。而阳戏则恰恰相反，它是法师在作完法事后演给活人看的，故演出以反映民间生活的小戏为主，所唱腔调亦多吸收自花鼓、花灯等民间小戏。

傩戏的演出剧目有《孟姜女》、《庞氏女》、《龙王女》、《桃源洞神》、《梁山土地》

等，此外还有一些取材于《目连传》、《三国演义》、《西游记》故事的剧目。

话　剧

话剧在欧美各国称为戏剧。它是以说话和动作为主要表演手段的戏剧，所以我国称之为"话剧"。

同虚拟的、写意的中国戏曲相比较，话剧是写实的戏剧艺术品种，它要求以生活的本来面目反映生活，让观众"从钥匙孔里看生活"，通过第四堵墙创造舞台幻觉，以逼真的舞台画面感染观众。它的表演、舞台布景、服装、道具等，都注重细节的真实。在表演上，话剧对台词十分注重。在戏剧文学方面，它十分强调戏剧冲突、戏剧情境以及造成戏剧性的各种方式。

话剧发源于古希腊悲喜剧，经过漫长的欧洲中世纪后，在文艺复兴运动中蓬勃发展，以英国莎士比亚的话剧最为著名。后来，法国古典主义戏剧称誉一时。在启蒙运动过程中，话剧在欧洲大地再展英姿，直到"第七艺术"——电影成熟之前，话剧一直是欧洲舞台艺术的劲旅，并在大西洋彼岸的美国等国家发展起来。

话剧在 20 世纪初传入中国，1907 年，在日本新派剧的影响下，留日学生李叔同、曾孝谷、欧阳予倩等人，组织了中国人的第一个话剧团体——春柳社，演出了根据美国小说改编的《黑奴吁天录》等话剧。春柳社的成立及其演出，标志着中国话剧的诞生。

中国现代话剧强调时代性和人民性、战斗性和严肃性，反对商业化、庸俗化倾向。郭沫若的历史剧《卓文君》、田汉的现代剧《名优之死》，大大提高了话剧的思想艺术水平，奠定了中国戏剧的现实主义基础。

20 世纪 30 年代，现代话剧蓬勃发展，继夏衍的《上海屋檐下》脱颖而出，中国现代著名话剧作家曹禺先生的不朽之作《雷雨》、《日出》、《北京人》等相继问世，掀开了现代话剧崭新的一页，谱写了中国戏剧史上的光辉篇章。

抗日战争时期，现代话剧十分活跃。郭沫若的历史剧《屈原》等名噪一时，而群众性话剧活动更是红红火火。短小精悍的话剧、街头剧和独幕剧，遍及广大城乡。其中独幕剧《放下你的鞭子》影响最大。这些群众性话剧配合抗日战争，做出了积极贡献。

歌　剧

歌剧是综合诗歌、音乐、舞蹈等艺术，而以歌唱为主的戏剧。其中音乐是歌剧中

最为重要的因素。歌剧中的音乐布局，因时代、民族、体裁样式、创作方法不同而各有不同。欧洲19世纪以来的歌剧一般由序曲、咏叹调、宣叙调或叙咏调、合唱及重唱等体裁构成。

序曲是由管弦乐队于歌剧开幕前演奏的器乐段落。它的音乐概括全部歌剧的内容，呈现歌剧的中心主题，使听众从音乐中感受歌剧内容的梗概。

咏叹调是歌剧主要角色以声乐方式展示的独白，也是歌剧音乐中最重要的部分。它主要用来表现歌剧中主要人物的内心活动、性格特征，具有完整的结构形式和层次感。

宣叙调是用来代替戏剧对白的歌唱形式，也称朗诵调，节奏自由，曲调接近于朗诵。

叙咏调是介乎于咏叹调和宣叙调之间的一种歌唱形式。经常出现于咏叹调之后。

合唱常用于歌剧中的群众场面，表现群众的思想感情，起到烘托气氛、渲染环境的作用。

重唱是适于表现叙事或强烈矛盾冲突的声乐形式，可以表现各个角色在同一场合中的不同性格、情绪以及互相之间的对白等。

第五篇：雕塑艺术

雕塑属于造型艺术，是一种在三维空间（即客观存在的现实空间）展现的视觉艺术。我国古代雕塑在几千年的漫长的历史中，形成具有本民族艺术体征的雕塑风格。表现出中国人特有的审美感受和心境。

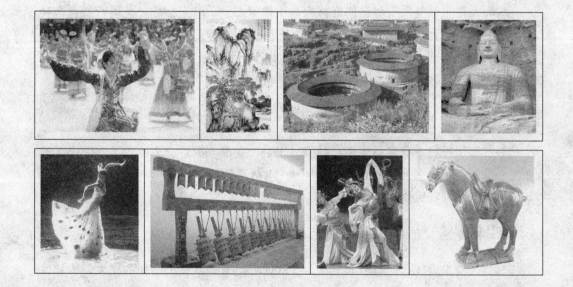

雕塑的形式

圆 雕

圆雕是指占有空间的实体构成的雕塑个体或群体。它是在各个可视点都能感到其存在的可视实体。圆雕一般不带背景，它主要通过自身的形象和与之相协调的环境，构成统一的艺术效果，通过集中、简炼、概括地表达主题思想打动观众。

浮 雕

浮雕是指只有一个面向（观赏面）的雕塑形式，通常是指有一块底板为依托的，占有一定空间的被压缩的实体所构成的雕塑个体或群体。浮雕中表现的形体和底板平行的二维尺度长度的比例不变，只压缩形体的厚度，按压缩的程度，可分为高、低、薄三种。去掉底板的浮雕叫做镂空雕或透雕。

雕塑分类

石 雕

石雕材料品种最多最丰富，色泽纹理各不相同。常用的石材有花岗石、大理石、青石、砂石等。石材质量坚硬、耐风化，是大型纪念性雕塑的主要材料。下面介绍一下花岗石和青田石石雕材料。

花岗石是雕刻室外大型雕塑的好材料，质地粗而硬，结实牢固。花岗石颜色多种多样，有米黄色、青色、灰色、黑色、淡红色、淡咖啡色等。

青田石质地很细，色彩丰富，适宜刻制室内小型雕塑。但质地较柔软，颜色混杂，有裂纹，不能大块开采，因此不适宜雕刻大型雕塑。

木 雕

木料雕塑因材料本身容易干缩、湿涨、翅裂、变形、霉烂、虫蛀，不宜做永久性大型室外雕塑，一般多为小型架上室内雕塑。木材质软便于雕塑，施以不同的刀法可以取得艺术上的独特风格趣味。

水泥雕塑

用钢筋混凝土浇注，一般用于室外，不宜近看，主要以粗犷质朴的庞大体积和生

动的形象打动观众。

青铜雕塑

用青铜铸造的雕塑，或称青铜像、铜像，具有优异的耐腐蚀性和铸造功能。在表面经过不同的化学处理，可以得到色泽各不相同、丰富而优美的特有质感。青铜雕像具有纪念碑性的特征，既适合于耸立的广场、街头，也适于做肖像雕塑。

玻璃钢雕塑

用合成树脂和玻璃纤维加工成型，质轻而强度高，成型快速方便，可制作动势大而支撑面小的雕塑构图。供树脂用的各种色浆，可使玻璃钢雕塑表面获得饱和度很高的各种鲜艳色彩，也可镀铜仿金，材料本身具有现代感和装饰趣味。

古代雕塑

商周雕塑

商周的雕塑是实用与观赏相结合的产物，没有真正独立。商周是我国青铜器高度发展的时期。因此雕塑主要用于青铜器的装饰之上，多为动物形，主要有《虎食人卣》、《象尊》、《犀尊》、《鸮尊》等，造型庄重，纹饰繁密，神秘而威慑力强，有力地体现了商代狞厉的艺术风格。

西周青铜器的装饰雕塑，写实简朴、平易清新。四川广汉三星堆出土的大型青铜人像是商周时期所罕见的独立雕塑。

秦代雕塑

秦代是我国历史上第一个统一的多民族国家。秦代文化宣扬皇威，气势磅礴，尚武务实，写实严肃，充满现实主义精神。秦始皇兵马俑气势浩大，体现了大秦帝国尚武务实的精神，并且其雄伟的气魄在中国雕塑史上异军突起，创造了闻名世界的一大奇迹。

秦兵马俑造型准确、简炼、生动，而且容貌各异，具有不同的性格特征，显示了秦代雕塑写实细腻的艺术风格。

汉代雕塑

汉代社会盛行"行孝"，导致厚葬之风兴起，美术作品大量用于墓葬。墓内装饰画像石、画像砖，雕塑用于墓前石雕和墓内陶俑，因此陵墓雕塑极为发达，并大大促

进了汉代雕塑的进一步发展。

汉代的陵墓雕主要有三类：陵前石雕、墓内陶俑、画像石和画像砖。陵前石雕最具代表性的是陕西兴平茂陵霍去病墓前的大石雕，简朴深厚，气势磅礴，是我国古代纪念性雕刻的典范。汉俑各类繁多、写实传神，如实地反映了当时社会的各个方面；画像石和画像砖都属浮雕，是汉代雕塑的一个重要组成部分，并且在汉代发展到鼎盛。汉代雕塑除陵墓雕塑外还有工艺美术方面的装饰雕塑，主要为青铜器和玉器上的装饰雕塑。总之，汉代雕塑以朴实生动、气势辉煌为其最大特色，表现出强烈的阳刚之美，充满生命力，体现了汉代积极进取的时代特征。

魏晋南北朝的雕塑

三国两晋南北朝时期是中国社会由大统一走入大分裂的时期，社会动荡，战祸频繁，阶段矛盾极为尖锐，政权分立，更替极快。但这时文化却还在向前极大发展，佛教盛行，并且出现石窟艺术，四大石窟（云冈、龙门、麦积山、敦煌）相继建成，推动了中国雕塑的发展，取得了伟大的成就。其中，云冈石窟的规模最大，麦积山次于云冈和龙门，这些石窟雕刻，最早的已有一千五六百年的历史。石窟中的雕刻，大体有庄严慈祥的佛、神、菩萨、天王力士、飞天、供养人等。中国的佛教雕塑完美成熟，装饰性很强，艺术水平极高，是中国乃至世界雕塑史上的精华。

云冈石窟中，佛和菩萨的体形简朴，线条分明，气魄浑厚，大部分造型挺健雄伟，面带笑容，但微笑中却蕴藏着森严的力量，使人产生一种可望而不可及的感觉。

隋唐五代的雕塑

隋唐五代是中国封建社会高度发展的时期，随后便由盛转衰。

隋代的雕塑为唐代雕塑的发展做了极大准备。五代的雕塑是唐代的延续和继承。

唐代的雕塑是中国雕塑史上的最高峰，可分为佛教雕塑和陵墓雕塑两大类。

唐代佛教雕塑，仍以石窟造像为主，此外还保存下来少数平原佛寺彩塑和小型佛像。唐代造像以奉先寺造像为代表，雄伟壮观，丰满圆润，有力地体现了大唐风格的特征。又以敦煌彩塑为主体和精华，数量之多，内容相当丰富，艺术水平达到很高的程度，是历代造像所无法比拟的。唐代的造像已经成为独立的圆雕，多为群像，中间坐佛，两旁弟子菩萨、天王、力士遥相呼应。造像与真人几乎同大，仿佛感到自己亲自与佛交流，亲切近人。

唐代的陵墓雕塑仍分为陵前雕像和墓内小陶俑两类。陵前的大雕像主要分布于陕西关中地区的唐朝各代皇帝的陵墓附近。在陵前的神道两侧有高大的石人、石马相对呼应，气势宏伟，其中最有影响的有：献陵石雕、昭陵石雕、乾陵石雕、顺陵石雕等。

唐代的墓前雕刻，有举世闻名的昭陵六骏。唐代雕刻家以简洁的手法、精确的造型，生动而突出地刻画了战马的雄强性格。六骏浮雕在艺术上的共同点是：形体饱满、

生动、健美，富有运动的节奏技巧。从头部到臀部，都刻画了马所具有的肌肉特点。

唐代的陶俑和唐代所特有的"唐三彩"，以人物、马、骆驼等为主，继承了传统，造型写实、生动传神，生活气息很浓，全面地反映了唐代社会生活。唐俑的色彩是传统的彩绘。三彩是低温铅釉陶瓷，色彩自然垂流，互相渗化，丰富多彩，富丽堂煌，体现了大唐盛世的繁华风貌。

唐代雕塑融合中外、综合南北特点，达到了成熟的顶峰，为后世雕塑艺术树立了光辉典范。

宋代雕塑

五代开始，我国经济重心向南转移，艺术发展的重心也开始南移，其中著名的石窟造像有宋代四川大足石窟造像和杭州飞来峰石窟造像，也是宋代石窟造像的代表。

宋代雕塑的特点是写实成熟、细致严谨，充满了世俗气息，并且对人物内心刻画细致入微，富有个性，受文人艺术的影响。风格文雅大方，但气势不足，这也充分反映了当时的社会状况。山西太原晋祠圣母殿中的侍女塑像是宋代雕塑的典型代表，充分体现了中国女性的阴柔之美。宋代的小型佛像以木雕观音为代表，丰腴秀丽，和蔼慈祥。

元代雕塑

到了元代，雕塑发展的趋势更加衰退。元代的雕塑艺术明显受到印度、尼泊尔以及西藏艺术的影响，造型奇特。在宗教雕塑方面主要是喇嘛教的雕像，现存的一些鎏金铜佛像，细腰高髻，与传统汉式佛像迥然异趣。元代雕塑中的精品要数居庸关大浮雕四天王，威武雄壮，气势庞大，体现了蒙古帝国雄大富强的时代风貌。

明代雕塑

明代雕塑总的趋势是在前代基础上继续衰落。石窟造像已达到尾声阶段，水平也很一般。明代的陵墓雕塑也在衰落，但石雕较多，其中充分显示当时水平的有南京明孝陵石雕，是中国石雕艺术的最后杰作。

建筑装饰的琉璃浮雕在明代有所发展，最有名的是九龙壁，釉色华丽，气势雄伟。

总之，明代雕塑为中国的雕塑作了最后的总结，具有完整大方，庄重典雅，华丽精致的特征。

清代雕塑

清代雕塑在明代雕塑基础上进一步衰落，精品极少。从明代工艺雕塑开始兴起，但真正繁荣于清代的工艺雕塑，主要用于观赏、摆设，在民间及宫廷都有很多，并且材料使用广泛。宫廷内的工艺雕塑都使用昂贵的金银、象牙及玉为原料，雕刻极为繁

缛精细、豪华富贵。民间雕刻工艺一般就地取材，如使用竹、木、石、泥等材料，朴实大方，充满了民间的乡土气息。

雕塑作品

俑　像

在奴隶制社会的商周盛期，奴隶主死后，极其残忍地用数十个到数百个活人和活马等作为殉葬，幻想在其死后，这些奴隶仍可供其奴役。随着生产的发展和社会变革，需要更多的劳动力从事生产活动，到战国时期对丧葬的事进行了变革，开始用木、石、陶或青铜等材料制成的雕塑偶像来代替人和动物殉葬，这种偶像也称为俑像。俑有各种奴仆、仪仗队、器物、家畜等。

俑像雕塑在商代的墓中就有发现，在奴隶主盛行残酷殉葬时，这是比较罕见的，东周以后渐渐多起来，秦、汉至唐代最为盛行。宋代以后纸冥（纸扎的随葬品）流行，立体的俑在一般墓中就逐渐减少了。

秦汉时代由于地主经济和工商业的发展，地主官僚追求享乐，风行厚葬。在河南、山东、四川、湖南、陕西等当时的经济交通发达地区，汉墓中出土的俑像很多，佳作甚丰。济南出土的乐舞杂技俑及成都出土的说唱俑，都是墓主人生前的侍奉者。动作服饰，均从现实生活中来。秦始皇兵马俑更是这一时期的杰作。在随葬品中还有日常生活中衣食、住行各方面的"明器"。官僚地主的大墓中，仓廪、房屋、车马、井灶，无不具备。

唐代在历史上是一个文物昌盛的时代，音乐、美术极大发展，歌舞弹唱的享乐生活很普遍。王公贵族专门有乐队、歌伎和舞女，在贵族们的墓中都有明显的反映。出土的许多立体俑像，真实生动。在唐代长安，外国人做各种营生的不少，其中有商人、小贩、传教士、僧徒、画工、留学生，以及乐师、御马等各类人士。特别是养马、御马多由外籍人士担任。出土的陶马多是阿拉伯型的大马，牵马俑也多是"胡人"。狩猎是唐代统治阶级享乐生活之一。唐墓中出土的骑马出猎俑像数量不少。墓葬中大量的马匹、骆驼等载运工具都反映了唐代的商业繁盛，交通发达。还有一些驱逐邪恶的神怪，作为护卫、镇墓之用，形象凶恶，极尽夸张想象。

中国的俑像雕塑在美术史中占有非常重要的地位，特别是中、小型陶塑，是我国封建时代墓葬里随葬品中数量最多，形式最美，制作最好的一种雕塑艺术佳作。由于体积小，所以也塑造的细致完美。其他雕塑，不论是陵前石雕或石窟寺庙造像，其形象的动态、服饰等都受一定的限制，惟独俑橡，既然是为了代替活人殉葬而制作的，必然是现实生活中人的再现，衣饰动态，必然反映了当时的真实生活和社会风尚。在

造型上就比较自由，形成因时代而异的不同风格。成为一门区别于工艺雕塑和建筑装饰雕塑的独立形式。

泥彩塑

佛教自传入我国以来深得崇敬，虽受过冲击仍持续不衰。人们在山上凿窟造像，也在城郊兴建许多的寺庙，供奉佛像，顶礼膜拜。石窟中的造像有石雕也有泥彩塑。寺庙中的造像虽也有木、铜等材料的，但多为泥彩塑。古代的艺术匠人做泥彩塑时，先用木材制成骨架，再用黏土掺合河沙和纤维（麦秸、稻草、麻秕、棉花）为材料来完成塑造。阴干后打磨，涂上粉底。然后在粉底上用矿物颜料涂绘。现代称为"彩绘"，古代称为"妆銮"。我国古代泥彩塑的珍贵遗迹主要有：敦煌石窟的造像、麦积山石窟的泥彩塑、太原晋祠的侍女像、山东灵岩寺的罗汉像、山西平遥双林寺的造像等。

敦煌地处汉代以来中西往来的要道"丝绸之路"上，是佛教传入我国的必经之地。敦煌千佛洞共有四百九十二个洞窟，因开凿在砂岩上，石质松散不宜雕刻，造像均为泥彩塑。最大的 33 米，最小的 10 厘米，共 2415 件。在布局上，一般是佛像居中心，两侧是弟子、菩萨、天王、力士。各类人物个性鲜明，神态各异。现存最早的塑像始于北魏。敦煌地处沙漠，气候干燥，虽经 1500 多年，泥彩塑仍保持完好。

麦积山石窟群在甘肃省天水地区。因开凿石窟的山形很像农村的麦草垛，所以叫麦积山。山上共开凿石窟约一百九十多个，雕塑共有一千多尊。从北魏到宋代都有雕塑，被誉为古代的大雕塑馆。由于石质不宜于雕刻，所以造像多为泥塑，只有极少数从外地运来的石刻造像碑。麦积山雕塑的人物造型更为接近现实，虽然是佛经中的人物，但人间气息很浓，有不少脸型圆润、面含微笑，令人感到纯洁、优美的塑像。

唐代在太原附近晋水之滨建了晋祠，纪念周代武王后妃邑姜。这座祠庙在宋代毁于火灾后，再建时在祠殿中又泥塑了邑姜像和四十多个宫廷侍女像。这些塑像不是佛教人物，而是现实中的宫廷侍女，所以有很大的创作自由。她们展示了不同的职位和不同的年龄、性格，以及式样各异的彩色服饰等，令人有犹入宋代宫苑之感。侍女有的老成持重，有的单纯活泼，有的神情恬静，有的喜形于色、有的亭亭玉立、有的左顾右盼、窃窃私语，使大殿内充满了生气。这些彩塑是宋代雕塑艺术中的珍品。

灵岩寺位于山东省长清县，泰山西北约

金星泥彩塑（明代）

二十公里的灵岩山。此地风光幽美，文物荟萃，自古以来为文人学士临风吊古之胜境。千佛殿中有 40 尊罗汉彩塑坐像。据现存木牌题榜看，其中有 11 尊为中国高僧，29 尊为梵僧罗汉。这 40 尊塑像的确切年代还有待确定。多数学者根据千佛殿重建年代和彩塑风格，认为是宋代所塑。这些彩塑摆脱了一般佛教造像的固定模式，其造型真实，神态感人，人物性格刻划入微：有的据理争辩，有的凝神沉思，神态各异、无一雷同，人称"海内第一名塑"。

山西平遥县城西南的双林寺，建于北魏早期，明代多次重修。现存塑像大多为宋、明泥彩塑，共有 2000 多尊。天王殿里的天王、金刚强健威武，形体夸张有度，塑造手法非常细腻，身着的甲胄塑造得非常精美。其他殿中的佛、弟子、菩萨、文武臣将、观音及十八罗汉、阎王、判官、土地神还有关羽及三国故事，都制作精细、栩栩如生，令人叹服。彩塑林立的双林寺是一座精美的造像艺术馆。

我国古代的泥彩塑遗迹非常丰富，体现了古代艺术家精湛的技巧，是我国古代雕塑的重要组成部分。

石窟雕塑

汉代中期佛教随文化和商业的交流而传入我国，到了三国两晋时代，浸透到南北各地各阶层中间。封建统治阶级崇信佛教，利用佛教来麻醉人民，处于社会动乱的被压迫人民，也企盼从佛教中求脱苦海，于是，佛教大为兴盛。

佛教用形象来为宣传教义服务，把佛释加牟尼、菩萨及其弟子的面貌和佛经故事等表现出来，以供信徒们瞻仰、崇拜。僧徒们需要在寂静的山洞里修身养性，所以特意在山崖上开凿石窟，雕塑佛像。有的还用砖、石等构筑窟形建筑，或在石窟前构造木质建筑。石窟中的造像有石雕、泥塑、石胎泥塑等。石窟艺术在我国是佛教艺术的具体体现。从魏晋南北朝到隋唐至宋代，佛教造像遍及南北各地，成为当时雕塑的主流。在全国范围内石窟遗址有一百多处，著名的石窟群不下十几处，形成了许多驰名中外的艺术博物馆，是世界上的艺术奇观，每年吸引着大量的中外游客。代表性的石窟群是大同云岗、洛阳龙门、敦煌莫高窟、天水麦积山、巩县石窟、南北响堂山、大足石窟等。每一处有窟室数十个到 2000 多个，其中雕刻的佛、菩萨、飞天像等多得难以统计。作品的体积从十几厘米到二三十米不等，可谓丰富多彩、气象万千。

约在公元 460 年，魏帝发起在云岗的沙石岩上创造了一系列宏伟的石窟庙宇。整个石窟群东西延绵约 1 公里，依山西大同西郊的武周山岗凿成。因山岗起伏如云，故称"云岗"。最大的佛像高十七米，象征着佛教的神圣和朝廷的权力。云岗石窟中雕刻的佛像、飞天等共有五万一千多躯，雕凿富丽为全国之冠。

公元 490 年，魏迁都洛阳后，创造了龙门石窟。龙门石窟位于政治文化的中心洛阳，成了佛教艺术的中心。龙门的石灰石较细密，适宜雕刻造型精致、线条流畅的雕像。最早开凿的是宾阳洞，它是龙门石窟中规模最大的一窟，雕有佛、菩萨、飞天。

其中最著名的皇后礼佛图浮雕，表现的是皇后在侍从仪仗的簇拥下缓慢行走的场面。这件浮雕非常珍贵。

隋唐时代宗教造像继续发展，全国的石窟造像超过历史纪录，艺术水平也达到了最高点，对后世影响极为深远。唐王朝以洛阳为东都，在龙门大规模开窟造像，雕刻了大量的造像。奉先寺卢舍那佛就是武则天时期最大的雕塑之一。唐代敦煌莫高窟和麦积山等地的造像，写实手法大为进步，人体比例合适，姿态生动，衣纹处理真实自然，人物形象刻划得深入、丰富，表现了佛的庄严，菩萨的慈悲，弟子的善良，天王、力士的勇猛。这期间，四川乐山开凿了中国以至世界上最大的佛像，历时 90 年。雕像总高 71 米，头长近 15 米，耳朵就有 7 米长，以宏大瑰伟载入文化史册。

龙门石窟雕像

唐代之后兴起了禅宗思想，各地普遍流行观音菩萨像、罗汉、弥勒佛，石窟雕塑的面貌焕然一新。这时较有特色的是四川大足石窟雕塑。

中国石窟雕塑的风格在早期明显受印度佛教雕塑的影响，内容也完全按照佛典的要求。后来，造像逐渐趋向写实，并慢慢将外来艺术和民族传统融化、吸收。艺术家开始以人的情感和性格来表现佛教中的形象。无论衣饰、动态都由神化逐渐接近人间化，使得佛教造像充满生气，肌柔肤润，歌颂了女性的美丽和男性的健壮。飞天形象是中国古代艺术家的创造，表达了人类奔放的感情和生活的快乐。造像的题材逐步广泛，渗进了不少现实生活的题材，充满了现实气息。佛教雕塑从隋到唐逐步走向成熟，在中国生根开花，发展到一个更高水平，形成了中国风格的石窟雕塑艺术。

画像石和画像砖

画像石刻是古代雕刻在门楣、祠堂、墓室、棺椁等上面的装饰性石刻浮雕。画像砖是指嵌于墓室或建筑物壁面上的，以木模压制出有凹凸线画的砖块。画像石和画像砖既是建筑物的一部分，又是一种装饰品，是绘画与雕塑结合的艺术。在我国古代遗址中，出土了不少壁画，但壁画经不起自然的和人为的破坏，多已残缺不全。幸运的是画像石和画像砖，经得住长期的侵蚀而完整地保存下来。这些遗迹为我们研究古代的政治、经济以及文化、思想提供了重要的资料。

汉朝建立以后，中国封建时代社会安定，经济繁荣，文艺得以发展。汉代尊崇儒教，厚葬风俗极为盛行，上自皇室，下至显贵，都大规模经营陵墓、祠堂。生时恣情

享乐，为了死后哀荣，便把生前生活情景和宠爱的东西雕刻于墓室之中，因此，画像石和画像砖大为流行。炽盛之风延续至东汉、魏、六朝及唐代。画像石、画像砖的内容广泛，可分为四个方面：

画像石

1. 社会生产：如耕种、纺织、冶锻、狩猎、捕鱼等，反映了生产劳动的情形，有强烈的生活气息。

2. 社会生活：战争、宴饮、舞乐、杂技、格斗及车骑出门、聚会等。这类内容多半记录了墓主人的生活情景。无论是宴乐的喧闹、车马的奔腾，都极真实生动。

3. 历史故事：帝王、将相、圣贤、烈女、刺客、孝子等。这些画面都表现一定的主题，选取了最有表现力的情节，使人物栩栩如生。

汉代画像砖

4. 神话传说及鬼神迷信：伏羲、女娲、王母、王公、玉兔、仙人及奇禽异兽等。这些神话传说反映了当时人们美好的理想和愿望以及丰富的想象力。

画像石、画像砖的雕刻技法不拘一格，归纳起来主要有三种形式：

1. 以凸出平面的线和形体的手法来表现，称为阳刻。

2. 用低于平面的线条来表现的方法，称为阴线刻。

3. 把形象某部分刻透的方法，称为透雕。

画像石、画像砖的艺术手法通常是：

1. 把不同时间与空间的事物描绘在同一画面上，扩大意境。在画像石、砖上经常能看到这种打破时间、空间的限制，自由构图组织画面的情况。如山东沂南画像石《战争》图，在画面中间安排一座桥，桥的右方是驾车奔向桥头的主帅，左方是战斗的场面，桥上是行进的士兵，桥下是划船的水军，天上有飞鸟，水中有游鱼。呈现出一幅战争的画面。

2. 充分运用夸张的手法。画像艺术是一种浮雕形式，形象没有很多的细节，都是剪影式的人像，只能通过夸张人物、动物的动态，强调形象的外轮廓的变化来表达意境。南阳画像石的《异兽》，特别夸张其张牙舞爪的姿态。《人兽争斗》则夸张其勇猛。酣战的激情。《鱼猎》重点在鱼，构图上鱼大而突出，非常醒目。

画像石、画像砖中的许多作品造型质朴，构图富有变化，线条运用生动自然，是我国古代雕塑的珍贵遗产。保留下来的画像石、画像砖为数不少，主要分布在山东、河南、四川、陕西、山西等地。山东石刻质朴厚重，河南石刻雄健生动，四川画像砖轻松奔放。

将军俑

秦始皇陵兵马俑坑位于陕西省临潼县秦始皇陵东侧 1.5 公里。1974 年 3 月的一次偶然机会被发现。

出土的兵马俑阵容严整，规模雄壮，配合有序。1、2 号兵坑内的武士俑面朝东，三列横队为先锋部队，三个领队身穿铠甲，其余兵士免盔束发、着短褐、扎裹腿，穿薄底浅帮的鞋，紧系鞋带，体现了冲锋陷阵的战士"轻足善走"的特点。强大的后续部队由 38 路纵队和几千个铠甲俑簇拥着战车组成。面向东方，似乎在浩浩荡荡的行进之中。军队两旁及后面都列有卫队。

前锋部队的武士俑和军队两侧卫队的武士俑，多数手执矛，戟等长兵器。军阵场面肃静而又富有宽阔雄大的境界。

这些兵俑形象面貌互不相同，年龄、性格、表情各异，极为生动。古代艺术家们采用了丰富多样的手法，使立正姿势的武士俑在静止中增加一些手的动作变化，让跪式俑或背弓，或射箭。将军俑右手紧握左手腕的力度十分鲜明。乘驾战车的骑俑双臂前伸，似在冲锋。有的战士呈微笑状态，以表现充满信心的乐观精神。为了更好地突出生气勃勃的斗争风貌，夸张了战士的浓眉大眼、阔口宽腮，显得英俊、刚直，显示出大无畏精神。

在俑的重要组成部分——战马的塑造中，艺术家们着力刻画战马蓄势欲动的特点，或是昂首扬尾，或是张口嘶鸣以及双耳上耸，全神贯注的眼睛，张大的鼻孔，宽阔的前胸，坚实的筋肉，矫健的四肢，都给人急不可耐地要奔驰疆场的强烈印象。在秦代以前，我国用马作为题材的雕塑非常罕见，而在始皇陵却出土了那么多的陶马，不但形体庞大，而且神态生动、手法熟练，马的

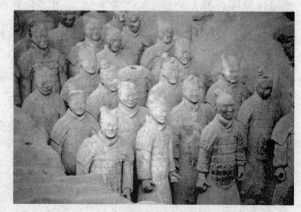

秦兵马俑像

全身比例都十分均称适度，肌肉、骨骼、筋脉都塑造的非常逼真，特别是刻划出了战马的刚劲性格和矫健的风姿，塑造艺术竟达到如此惊人的写实程度，令观者不胜感慨。

这些兵马俑形体高大，武士俑高约 1.85 米，陶马与真马形体相当，超越一般俑塑

高度数倍。一般墓俑为了数量多，制作快，多用模制法，以致俑人的形象少有变化。这些高大的俑和马，从塑造到烧成经历了复杂的制作过程，解决了许多工艺的问题，使成品不缩不裂，毫无变形，显示了两千多年前我国雕塑工匠们高度的技术水平。

这批兵马俑不仅弥补了我国雕塑史中秦代的空白，而且由于塑造艺术的高水平，使我国雕塑史放射出了奇辉异彩。近年来，已在俑坑处建成了当今世界上最大的雕塑馆，供中外人士游览观赏。

昭陵六骏

唐太宗死后葬在陕西省醴泉县的九
嵕山昭陵，在陵前建有六块骏马浮雕石
刻像，称为"昭陵六骏"。这六匹骏马
都是唐太宗历次征战时坐骑，有征洛都
时的"飒露紫"，与刘黑闼作战时的
"拳毛䯄"，与窦建德作战时的"青骓"，
与王世充等作战时的"什伐赤"，与宋
金刚作战时的"特勒骠"和与薛仁杲作
战时的"白蹄乌"。这六匹有战功的骏
马雕像，刻于唐太宗在位期间的贞观十
一年（公元637年），是艺术成就极高的

《昭陵六骏》

古代雕塑，概括塑造出了六骏的立、行、奔、驰的生动、健美、雄劲的各个不同的姿态。其中"飒露紫"表现的是战马中箭受伤，护持者正在为它拔去箭支，马在垂头好像镇定地配合着人的动作。"拳毛䯄"和"特勒骠"在缓步前行，另外三匹马正在呼啸飞跃奔进，浮雕对于马的强劲筋肉和马的烈昂与喘息的神态都作了真实的刻划。

"昭陵六骏"是现存古代雕刻中最有价值的纪念性物品。唐太宗为追念这六匹骏马，在自己的陵墓前刻像加以纪念，象征着唐初的武功事业。但是这些浮雕并不是概念式的作品，它们从历史性上传达出当时的真实，从艺术性上也传达出了对象的真实形象和情感。这六件雕刻作品是中国古代雕塑的精品，高度体现了当时工匠们的技艺水平，树立了民族的艺术风格。

马踏飞燕

1969年在甘肃省武威发掘出一座东汉时期的墓葬。墓中出土了大批的铜铸车马。有驾车的马，也有人骑的马，造型都非常生动，铸造工艺也很精致，反映出墓主人是一位善于骑马，喜欢马的人。在这些铜马中，有一件最有价值的青铜奔马，令人惊叹，轰动了中外艺术界和考古界。这件青铜奔马高34.5厘米，长41厘米，它没有拉车驾辕，也没有被骑乘，而是自由地奔腾。它昂首嘶鸣，尾巴飞扬，蹄子灵活舒展。一只

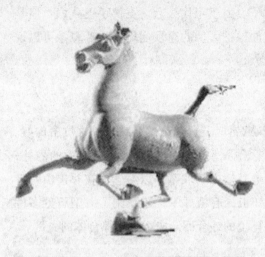

马踏飞燕

蹄子踏在一只飞鸟的身上，这只飞鸟回过头来显得非常惊骇。这匹骏马跑得如此之快，以致于超过了高速飞翔的燕子。这件雕塑表现了骏马神速飞奔，一往无前的矫健身姿和风驰电掣般的奔腾气势。根据这件雕塑的造型，人们称之为"马踏飞燕"。

有些专家考证认为，原来所说的这个飞燕乃是古代传说中的"龙雀"。马也不是凡马，而是神马，即"天马"。更增添了这件雕塑的神秘色彩，使这件作品的意境更加深远，大有"天马行空"的感觉。那唯一作为支点的一蹄轻触在"龙雀"上，而这只被称为神的"龙雀"回首闭翅疾飞的惊愕状态，使人看到的是一匹"四蹄疾于鸟"、"自然凌翥"、"不可羁勒"的神马的形象。人们也称它为"马超龙雀"。

这件青铜雕塑的构图非常巧妙，虽然整个雕塑只有一个蹄子作为支点，但扬起的蹄子和尾巴，以及优美的姿态使人感到这件作品重心是平衡的，虽然动势很强，但没有不稳定的感觉。飞燕作为雕塑的支点，处理得极为妥当。

云冈石窟大佛

云冈石窟创建于北魏文成帝拓跋睿和平年间（460～465年）。早在公元1世纪左右，印度的佛教传入中国。为了争取更多的教徒，便于佛教徒参禅打坐，举行宗教仪式，从公元3世纪起，封建统治者花费大量人力财力，陆续在山岩旁依山开凿不少石窟，修建豪华的寺院、宝塔。尤其是石窟艺术在全国分布较广，而云冈石窟就是中国最著名的三大佛教石窟之一。云冈石窟是由一位叫昙曜的和尚主持开凿的，由他首先开凿石窟五所，世称"昙曜五窟"。以后又陆续兴建开凿，直到魏孝文帝元宏迁都洛阳之前基本完成，前后花费近40年时间。这座云冈石窟大佛即是"昙曜五窟"之一的三世佛的大坐佛。大佛高约14米，气势宏伟，慈颜微笑注视着观众。从这尊大佛的形

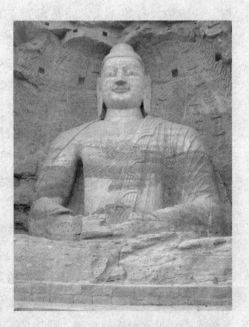

云冈石窟佛像

象处理可以看得出早期佛教造像受印度佛教造像的一些影响，佛的形象带有南亚人的

特点。这种情况，到唐代的石佛造像就消逝了。由于年代久远，石佛手已残损，但是释迦佛作"法界定印"的手势还依稀可辨。原保护大佛的窟顶崩塌。这尊雕像可以说是北魏石窟艺术的代表作品。

霍去病墓前石雕

霍去病（公元前140～前117年）是西汉武帝时英勇善战的名将，六次抗击匈奴。因有战功，被封为大司马骠骑大将军冠军侯。他死后汉武帝为他举行了盛大的葬礼，并在武帝的茂陵旁建造了一座象征匈奴的居地祁连山的坟墓，以纪念他在祁连山一带反击匈奴战争中的不朽功勋。坟墓造得高大如山，遍植林木，还雕刻了大型石刻多件散置"山"上，开创了我国借助雕塑与建筑环境的综合而形成纪念性综合体的先例。

霍去病墓的石雕共发现16件，其中《石人》、《跃马》、《卧马》、《马踏"匈奴"》、《伏虎》、《人与熊》等9件发现时散置在墓冢的"山"上。其余的《卧象》、《蛙》、《蟾》、《鱼》等7件是1957年文物管理人员在墓冢的土中钻探发现的。这些石雕独特而简炼的造型手法，对石块的巧妙利用，使后人深感叹服。

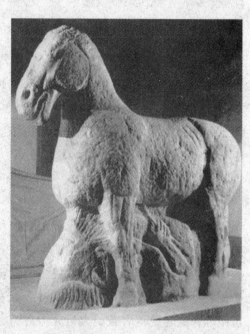

霍去病墓前石雕——马踏匈奴

石雕中最有代表性的是被称为"马踏匈奴"的雕像。高约2米，原是设置于墓前，是霍墓石雕中的主题性雕塑。为了纪念这位英雄墓主人，并没有直接去表现其本人，而是借助英雄的战马。用威武的马象征胜利者，把战败的匈奴奴隶主踏于马下，用意明确。马被雕得强健有力，而匈奴奴隶主却被踏得蜷缩在马腹下狼狈挣扎。但他仍手持弓箭不甘心失败。这是我国最早的一座纪念碑式的石雕，是中国古代大型纪念性雕刻的早期杰作，值得我们珍视。

《伏虎》也是霍去病石雕中的一件佳作。古代的雕刻巨匠非常了解虎的特点，用一块很像匍伏老虎的自然石头，只经过简要的艺术加工，就把一只准备捕食的老虎表现了出来。这只老虎伏地收肢，隐伏在那里，虎视眈眈，全身聚集着一股力量，随时准备一跃而起。身躯上刻凿的几道看似任意的线条，非常轻松地表现了虎周身的斑纹，又令人感到了它血液的流动，肌肉的起伏，充满了活力。虎尾回卷在虎背上，保持了石雕的整体，也助长了虎的机警。这件石雕造型简洁、概括，形象真实、生动，很有威慑力。粗犷的表面效果造成了皮毛的质感。

《跃马》长2.5米，表现了一匹休息卧地的马，正要一跃而起的那一瞬间。雕刻者利用巨型石块的自然形态稍加雕琢，圆雕、浮雕、线划手法并用，次要的地方大胆概括，主要的部分充分刻划。与身躯和腿部比较，马的头部做了具体刻划。表现形似的时候，更注重神似，更好地表现了跃马的精神状态。

霍去病墓石雕的特点是造型古朴、雄浑，雕刻技法粗犷、简洁，构思选料巧妙、独到，艺术处理夸张、变形。这些石雕体现了我国古代艺术家敏锐的观察力和高超的表现力，是我国存在时代最早、体积最大、最能代表中华民族气质的珍贵的雕塑遗产。

人民英雄纪念碑浮雕

人民英雄纪念碑位于北京天安门广场中心，在天安门南约463米，正阳门北约440米的南北中轴线上。它庄严宏伟的雄姿，具有我国独特的民族风格。在广场中与天安门、正阳门形成一个和谐的、一致的、完整的建筑群。

纪念碑总高37.94米，碑座分两层，四周环绕汉白玉栏杆，四面均有台阶，下层座为海棠形，东西宽50.44米，南北长61.54米，上层座呈方形，台座上是大小两层须弥座，下层须弥座束腰部四面镶嵌着8块巨大的汉白玉浮雕，分别以"虎门销烟"、"金田起义"、"武昌起义"、"五四运动"、"五卅运动"、"南昌起义"、"抗日游击战争"、"胜利渡长江"为主题。在"胜利渡长江"的浮雕两侧，另有两幅以"支援前线"、"欢迎中国人民解放军"为题的装饰浮雕。浮雕高2米，总长4.68米，雕刻着170多个人物，生动而概括地表现出我国近百年来人民革命的伟大史实。

从碑身东面起，按着历史顺序瞻仰。第一幅浮雕是"销毁鸦片烟"，描述了鸦片战争前夕，1839年6月3日，群众在虎门销毁鸦片的事迹。浮雕上，愤怒的群众正在把一箱箱毒害中国人民的鸦片运到海边，倾倒在放有石灰的窖坑里销毁，一股股浓烟从石灰池上升起。人群后面，

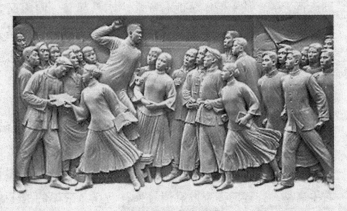

人民英雄纪念碑浮雕

有炮台和千百只待发的战船，准备随时还击英帝国主义的挑衅。画面上人物的形象，表现出中国人民反抗帝国主义的坚定决心。东面的第二幅浮雕，描写1851年太平天国的"金田起义"。太平天国是中国民主主义革命的序幕，它提出政治、经济、民族、男女四大平等的口号，严重地动摇了清朝封建统治的基础。在这幅浮雕上，一群拿着大刀、梭镖、锄头，扛着土炮起义的汉族壮族人民的儿女，正从山坡冲下来，革命的

旌旗在迎风飘扬。

　　往南转到碑身的后面，看到的是 1911 年辛亥革命"武昌起义"的庄严画面。深夜，起义的新军和市民，摧毁了湖广总督府门前的大炮，正向总督府里冲去。总督府内熊熊的火焰冒向天空；总督府的牌子被打断；撕碎了的清朝的龙旗，被践踏在地下。辛亥革命，结束了两千多年来的封建帝制。接下来的一幅是"五四爱国运动"。这是中国民主革命由旧民主主义革命转变为新民主主义革命的转折点。浮雕的画面显示出学生们齐集于天安门前举行爱国示威游行的情景。一群男女青年学生，举着"废除卖国密约"的旗帜，慷慨激昂地来到天安门前。梳着髻子、系着长裙的女学生，在向市民们散发传单。人群高处，一个男学生正在向围着他的群众演说。愤激的青年演说者，怒形于色的人群，使整个浮雕充满了痛恨卖国贼、激动人心的气氛。南面的第三幅是"五卅运动"。1925 年 5 月 30 日，上海群众一万多人在南京路上举行反帝国主义大示威，英国巡捕向徒手群众开枪射击，死伤多人。"五卅惨案"引起了全上海以至全国人民的极大愤慨，促使全国范围的大革命风暴的爆发。这幅浮雕表现出由工人阶级领导的各界人民坚强不屈地向帝国主义斗争的情景。画面上成千上万的工人、学生、市民举着"打倒帝国主义"的小旗，冲破英国巡捕的沙袋、铁丝网英勇地前进；商店关门罢市，戴着礼帽的商人也加入了斗争的行列；被打伤的工人，在战友们搀扶下，继续勇往直前。人群后面，隐约看到外滩的海关和银行大楼。

　　碑身的西面，第一幅是"八一南昌起义"的浮雕。画面从一个连队的角度来表现这一伟大起义的情景。1927 年 8 月 1 日早晨，一个指挥员挥着左手向战士们宣布起义，士兵们举着起义的信号——马灯，光辉的红旗举起来了，战马在呼啸，劳动人民在帮助搬运子弹，战士们激昂地高呼着。南昌起义，向国民党反动派打响了第一枪，展开了以革命武装反对反革命武装的斗争。紧接着的一幅是"抗日敌后游击战"，浮雕上显现出抗日战争时期太行山区敌后游击战的场面。远远望去，在一座雄伟峻峭的半山腰里，游击队员们正穿过高大的树林和茂密的青纱帐，去打击敌人。画面上，青年男女农民拿着铁铲，背着土制地雷；白发的母亲送枪给儿子，去打击日本侵略者；年轻小伙子站在指挥员身旁，等候命令，准备随时投入消灭敌人的战斗。

　　最后来到碑身的正面，看到解放战争时期人民解放军百万雄师"胜利渡长江，解放全中国"的浮雕，这是十幅浮雕中最大的一幅。浮雕上，号兵吹起冲锋号；指挥员右手高举，连连向高空发射信号弹；已登上敌岸的战士，踏着反动派的旗子，向国民党反动统治的老巢——南京城冲去；后面数不清的战船正在波涛中前进。在这幅浮雕的两旁，是两块装饰性的浮雕。左边，是渡江前夕，工人抬担架、农民运军粮、妇女送军鞋等热烈支援前线的场面。右边的一块，表现全国各阶层人民举着红旗和鲜花，捧着水果，欢迎解放军、慰劳解放军的情景。

第六篇：建筑艺术

中华建筑凝聚了人类几千年的无量智慧，展示出劳动者的创造伟力，镌刻着各民族文化发展的灿烂业绩，体现了华夏文明和精神文明的不断进步。

建筑艺术与其他艺术门类有着许多相同之处，变化与统一、均衡与稳定、比例与尺度、节奏与韵律。这些艺术词汇既可以形容音乐、舞蹈、绘画、雕塑等艺术，也可以用来形容建筑艺术。

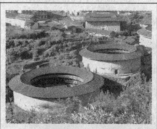
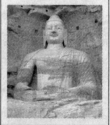
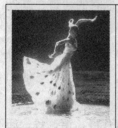
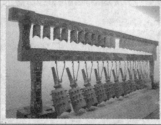

古代建筑

殷周时期建筑

史前时期后，进入了"殷商"时期。据史记记载，殷商始于汤武（公元前 16 世纪），终于辛纣（公元前 11 世纪），为周所灭，前后经历 500 余年。大略范围在今之河南北部的安阳一带以及偃师、洛阳等地。在此分析三个殷商时期建筑（遗址）。

一是位于河南偃师二里头的"一号宫殿"。据考证，这是殷代的宫殿。从遗址可以看出，中间一个院子是主体建筑（宫殿），四周是回廊。这种格局可以看出已是内向性的空间形式了，与后来的许多朝代的宫殿，在空间布局上是一致的。而从主体建筑的形式来看，这种建筑形式就是"四阿重屋"，即庑殿二重檐形式。据《周礼·考工记》记载，宫殿，"殷人四阿重屋"。这种建筑形式就是四坡屋顶；重屋者，即重檐屋顶。这是中国古代建筑中等级最高的屋顶形式，如明代所建的北京故宫的太和殿、乾清宫、午门及太庙等，均是这种屋顶。但有些细节则与现在的宫殿建筑有些不同。如柱，那时没有斗拱，所以每柱位用三根柱支撑，不同于后来的一根柱。另外，当时的柱位数量是成单的（这里为九个），即九柱，所以间数是成双的，八开间。这就不同于后来的建筑，在开间上总是成单数，柱则成双数，如北京故宫太和殿十一间十二柱，乾清宫九间十柱等。当然后来的做法更合理，更科学。

二是位于河南安阳的殷墟遗址。这个遗址规模甚大，包括王宫居住部分、宫殿部分和祭奠部分等。这里东面和北面有洹水，西和南设有壕沟，作为防御用。这部分位于今小屯村的东北隅。建筑群可以分为北、中、南三部分。据考古学家分析，北部为王宫居住区；中部似有庭院式布局痕迹。基础下还有人畜葬坑。这里应是宫殿和祠庙部分。南部建筑基址均比较小，可能是统治者的祭奠场所，后来的朝代有南郊祭礼之说，也许就来源于此。

三是墓葬。那时奴隶主统治者死后的墓葬十分考究，其规模甚大。墓的平面近乎方形（当时的墓也有十字形的，侧面两端也做墓道），墓深达 8.4 米。南北两端是墓道，北端的较陡，做踏级，南端的较平缓，为坡道，可能是安装灵柩时的通道，墓连墓道全长达 35 米。

公元前 11 世纪，周武王灭殷，是为西周。当时周文王在沣河（位于今西安以西）西岸建立国都丰京。文王之子武士又在沣河东岸建立镐京，二者合称"丰镐"。他们以此为都城，兴兵推翻殷王朝，建立周王朝。

西周都城丰镐及其建筑，根据不太充分的文献资料，获知城内有宫、馆、台、庙

等多种形式的建筑。但是，由于丰镐遗址久遭破坏，所以详情已难知悉了。据近年来的考古分析，早在丰镐以前的周原地区，就已出现了布局严谨对称、结构精细实用、屋顶部分盖瓦的宫殿建筑。丰镐城中的宫殿建筑，也已有较高的工程技术水准。周初，为了加强对东方的统治而营造的洛邑王城，其规制更为完整，左右对称，并筑有内城、外郭两道城垣。估计丰镐的城市规划也相仿。

从考古的角度来看，西周最详尽的建筑是今陕西岐山风雏村的一处建筑遗址，这座建筑从平面布局来看很像后来的多进四合院住宅，所以刚发掘出此处遗址时，认为这是一座西周住宅。但后来进一步分析，认定它是西周初期的一座宗庙，因为在这里又发掘到许多筮卜甲骨文片，识读以后，才知道这是一个宗庙。不过我国古代的宗庙建筑形式，也很像住宅。春秋战国时期的建筑，也没有留存至今的，同样只能靠考古发掘（遗址）和文献资料来认识和考证。当时的住宅型制，在空间结构上也同样如此。

秦汉时期建筑

秦始皇政治上统一了天下，在建筑上，秦代的建筑也比较大气，留存下来的最主要的二个建筑：万里长城和秦始皇陵。

其实，长城早在春秋时期就有了。到了战国时代"七雄争霸"各自修筑边城界墙，多为抵御北方少数民族及外来敌人所建。这些就是"万里长城"的前身。秦统一中国后，为了防止北方少数民族（匈奴、东胡等）的侵犯，把燕、赵、秦的北方边界的长城连接起来，并延长成为西起临洮（今甘肃肃岷），东达辽东，长达万余里的"万里长城"。

秦始皇陵位于今西安附近的骊山。这是一座伟大而神秘的皇陵。据《史记》记载，它的内部构造，墓的底部在很深的水层以下，整个墓室融铜灌铸以加固，墓室内有宫殿及百官位次，各种奇珍异宝充塞其间。墓内点着鲸鱼油脂制成的长明灯。墓中还设有防止盗掘的自动发射的弩弓暗箭。墓顶上绘有日月星辰，下面是九州山河的模型，奇异的机械装置驱使水银在江河湖海的模型中不停地流动。

公元 202 年，汉高祖刘邦建立西汉，定都长安。

汉长安城外形不甚规则，这也许是受到地形的影响。但有的史书上则说是其形状是按星座而建的。"城南为'南斗'形，北为'北斗'形，至今人呼汉京城为斗城是也。"

长安城内街道宽畅，又植行道树，形态壮观。城内宫殿占去几乎一半面积。未央宫在城西南，长乐宫在城东南，北面还有桂宫、明光宫等。

长乐宫位于汉长安城的东南。以前殿、宣德殿、临华殿、温室殿等 14 座殿宇及鸿台等许多建筑组成。

未央宫位于长乐宫之西，宫内著名的建筑有 40 余座。未央宫主要的宫门有东门、

北门，立东阙、北阙，阙内还有司马门。未央宫前殿为"大朝"，前面设端门。据现代考古工作者实测其遗址，未央宫近方形，周长8560米，面积约4.6平方公里。

汉光武帝刘秀建立东汉，都城改在洛阳。汉光武帝时代（公元25～27年）在洛阳建造南宫，汉明帝时代（公元58～75年）建造北宫，汉和帝至汉灵帝时代（公元89～189年），又陆续建造了东宫、西宫等。

东汉洛阳南宫正门（即京城南面之正门）位于洛阳城偏东处。北宫在洛阳之东北。南北二宫相距7里。皇宫建筑以"木兰梦撩，文杏为梁柱；金铺玉户，华榱璧珰。雕楹玉碣，重轩镂槛，清琐丹墀，左城右平；黄金为壁带，间以和氏珍玉。风至，其声玲珑然也。"东汉宫殿虽比西汉长安的宫殿小，但其精致、富丽，也许是有过之而无不及。

隋唐时期建筑

隋唐时期是我国封建社会的鼎盛时期，也是我国古代建筑的成熟时期。隋代结束了长期分裂局面，统治时间虽短，但开凿了当时世界上最大的运河——南北大运河，兴建了大兴城和东都洛阳，建造了许多奢华的宫殿和园林，并修建了举世闻名的赵州桥。

唐代以西安为西京，洛阳为东京。长安城是在大兴城的基础上建造的，是当时世界上规划最严密的城市。在8000余公顷的土地上布置宫殿、衙署、市场、庙宇、民居、水道、道路等建筑设施，道路方直严整，主次分明，建筑宏伟富丽。在洛阳建造了有史以来规模最大的万象神宫，高294尺，宽300尺。现存的山西五台山南禅寺大殿，佛光寺大殿都是优秀的唐代建筑。

唐代建筑不仅促进了中原地区的建筑繁荣，而且影响甚广，被全国各地和少数民族地区广泛仿效采用，其影响远及日本、朝鲜、东南亚等地区。

两宋时期建筑

五代以后，宋朝一统江山。公元960年，赵匡胤扫平诸小国，定国号"宋"。历史上宋朝分为两个阶段：公元960年至1127年为北宋，与金战争后，失去北方大部分领土，在南方建立政权，是为南宋，直至1279年被元所灭。

北宋定都汴梁，又叫东京（当时称洛阳为西京），汴梁即今之开封市。开封一地，其实在军事上不怎么有利，无险可守。但因其政治、经济和文化等方面的原因，定都于此。都城既定，于是加强其城防工事。当时以三层环套的城墙，筑成东京城，有"固若金汤"之说。最中心的为皇城，是帝王朝政、生活和中央机构之所在。正门叫丹凤门，门上建宣德楼，高大华丽，反映出大国风度。北宋的东京十分繁华，内城除各级衙署外，其余住宅、商店、酒楼、寺院、道观、庙宇等不计其数。据宋孟元老的《东京梦华录》记载，这里的许多金银珠宝店，绫罗绸缎店等，都是高楼广宇，而且

买卖兴旺，"每一交易，动即千万"。这里的酒楼，光是大型的"正店"，就达72家，小的更是不计其数。酒楼门口，扎缚彩楼欢门，作为其行业的标志。最有名的酒楼是"樊楼"，是一座三层楼的建筑群，五座楼房各有飞桥相通，楼内设雅座，珠帘绣额，达官贵人多来此光顾。

东京外城早在后周时就有了，到了宋真宗、神宗、徽宗时屡有加固。城高四丈，上有女儿墙，高约七尺。外城共有城门13座。三道城墙均有外壕。外城的城门除东、南、西、北为四条御路通道外，其余城门都有瓮门三层，屈曲开门，以备城防之需。外城水门，据考证达九座。水门均设铁裹闸门。

东京城市道路是以宫城为中心放射式与方格式相结合的路网系统，大道正对各城门，形成"井"字方格路网，次一级的道路也是方格形的。主要干道称御路共四条：一自宫城宣德门，经朱雀门至南熏门；二自州桥向西，经旧郑门到新郑门；三自州桥向东，经旧宋门到新宋门；四自宫城东土市子向北，经旧封丘门到新封丘门。东京城内不但道路很有特色，而且城内河道也十分讲究，城内和四周有四条河道：汴河、蔡河、五丈河、金水河，都与护城河连通。其中汴河横穿城的东西，是城市的主要水上交通线，商业、贸易等相当发达。金水河通大内，是宫中用水之源。

在我国的建筑史上，祠庙建筑占有相当高的地位，早在西周已有了，到了北宋，这种建筑形式已相当完备。

祠庙建筑有一定的形式，从其平面布局来说，早期的祠庙形式较为简单，为一间或多间的单体建筑。据《礼记·王制》中所说，周代"天子七庙，三昭三穆。与大祖之庙而七。诸侯五庙，二昭二穆，与大祖之庙而五。大夫三庙，一昭一穆，与大祖之庙而三。士一庙。"这里的七、五、三指建筑的间数。从宋代起，祠庙形式更多，大小也很不一。比较小的庙只有一进，前后殿，中间院子，两边厢庑。更大的祠庙则形成多进的建筑形式。

1126年，金人占领中原，北宋告亡。宋室南渡，于次年建立南宋，年号"建炎"。后来定都杭州，并将杭州改名临安，意为有朝一日要北定中原。从文化来说，北宋、南宋，还有辽、金及西夏，可以视为一体化。但南宋地处江南，在建筑（文化）上又有自己的特色。

临安原叫钱塘，五代十国时为吴越国的都城。开平元年（公元907年）钱镠为国王，后来虽被北宋统一，建都汴梁（今开封），但这里仍很繁华。北宋词人柳永词《望海潮》："东南形胜，三吴都会，钱塘自古繁华。烟柳画桥，风帘翠幕，参差十万人家。云树绕堤沙，怒涛卷霜雪，天堑无涯。市列珠玑，户盈罗绮，竞毫奢。重湖叠巘清佳，有三秋桂子，十里荷花。羌管弄晴，菱歌泛夜，嬉嬉钓叟莲娃。千骑拥高牙，乘醉听箫鼓，吟赏烟霞。异日图将好景，归去凤池夸。"这是对当时杭州之描述。

杭州既为都城，自然要扩建，并加固城郭。据宋人吴自牧著《梦粱录》所记："诸城壁各高三丈余，横宽丈余。禁约严切，人不敢登，犯者准条治罪"。城四周共有

十三座城门：东便门、候潮门、保安门、新门、崇新门、东青门、艮山门、钱湖门、涌金门、清波门、钱塘门、嘉会门、余杭门。城门外均有护城河，今杭州城东之河尚在。

南宋都城临安比较特别：一是不规则，不对称，依山、湖、江而成；二是皇宫位置在城的最南端，皇宫之北为都城，似乎很别扭；三是皇宫、太庙及其他官署位置也十分杂乱，没有规章，这也许都处于"临时安顿"、暂时将就。皇宫官署在城南的凤凰山麓，东麓是皇宫，其北是三省六部、枢密院等。屋宇高大轩昂，也较有气派。云锦桥和三省六部的官府大院相对，故此桥称六部桥，今之桥仍是当时之原物。

南宋的临安虽是一座自然形成的都城，但城内布局还是有一定规则的，也有气派。街道、河巷也比较有秩序。在街路河道的网格之间，分设九厢十余坊。"坊"是城的内部结构的一个单元，四周有高墙，与外界联系出入有门两至四个，坊内有十字交叉的两条大路，然后是小路，称巷，又叫"曲"，宅舍入门就在巷内。

辽、金、西夏建筑

辽存在于公元907～1125年，位于我国北方，与北宋对峙，以河间府、真定府以北约100公里处为界。辽都上京，位于今内蒙古自治区的巴林左旗林东镇南。上京分南北两城，今城之遗址尚在。北城是皇城，呈正方形平面，东西宽和南北长均约4里余。城内正中今尚有高地，可能是当时辽国的皇宫，北端地形较规则，可能为禁苑。宫殿位于南端，这里还有寺院安国寺及绫锦院、内省司曲院、瞻国省司二仓等。

金存在于1115～1234年，与南宋对峙，以泗州、襄阳、均州一带为界。金最早是在今东北、内蒙古东部一带，其首府上京会宁，在今之黑龙江阿城县南四里许。这里地形甚佳，西有高山为屏，东有阿什河。据研究此城为长方形，东西2300米，南北3300米。城墙土筑，今尚留存约5米高，3米厚的一些城墙。城四周各有门，外有瓮城。城分南北两部分，中设隔墙，墙中偏东处设门。南部靠西北处地势较高，为宫殿所在，今还有宫城遗迹。宫殿区正门在南，与城的南门相对。正门前左右有高丘，是防御性的建筑。正门内左右有廊（遗址），中间有三座建筑，今基址尚在。

1125年金灭辽，于贞元元年（1153年）将都城迁至中都（原为辽之南京，今之北京西南），并作大量的建设。金中都为两套方城。外城东西宽约3800米，南北长约4500米。每边设三门，城内中部是皇城。道路从城门引伸，垂直交叉，形成规则的"井"字形。皇城南中轴线约2公里，两边皆建宫殿、寺庙等。宫城前有石桥及千步廊。进入宫城，至大殿，殿后中轴线上就是高高的天宁寺塔，今尚存。

金中都宫殿苑囿十分雄伟、辉煌。城东北建大型皇家园林，有宫殿，其中最大的宫殿是万宁宫，即今之北京中南海。这座都城后来被元兵破坏，成一片废墟。

西夏存在于两宋期间。在唐宋时期，在今宁夏回族自治区一带，党项族势力日益强大，北宋明道元年（ι032年），在此建立西夏，定都怀远，扩建城池，构建宫殿，

定名为兴州。西夏显道二年（1033 年）改名兴庆府，并继续大兴土木。天授礼法延祚元年（1038 年）元昊自立为"大夏皇帝"，定兴庆府为国都。历史上的兴庆府，称得上是一座"塞北江南"的城市，这里有不少的河流、湖沼，似是江南水乡。从生态意义来说，特别值得一提的是这座城市被称之为"人形"的城市。兴庆府城郭为长方形，"相传以为人形。"城郭为躯干，头部乃是黄河西岸的高台寺，双足直抵贺兰山。更神奇的是西夏王陵也与方形的唐宋陵园不同，其园墙长与宽之比为 1.6：1，正好与兴庆城外郭的长与宽之比一样。这个比值，其意义是指成人躯干的长与宽之比。巧的是它正符合古希腊的毕达哥拉斯（公元前 580 ~ 公元前 500 年）所提出的黄金比，即 1.618：1。这里的"形"之城，还有一层意思是，整座城市有明显的纵轴线和横轴线，城门、道路、河渠、宫殿、坊里及各类构筑均呈左右对称，前后有别、上下迥异的规则布局。兴庆府城池的内部结构就是如此布置的。"人形"城还有一层意义是城池本身与郊区具有不可分割的联系。

辽代上京的宫殿，据记载建于辽天显元年（公元 926 年），城分南北二城，北城为皇城，城内正中偏北为宫殿之所在，今尚有约 500 米见方的高地。宫殿的中部，东西横贯一条道路，通向皇城的东西门。道路以北的宫殿区，正中为一座前为矩形后为圆形的基址，是主要的殿宇之所在。这种形式显然有游牧民族建筑特征（有毡包之形）。

金代上京是金代早期建都之地，城中宫殿部分在城中偏西南处，其规模约 560 米见方。宫殿区正门向南开，与城的南门在同一条南北向的轴线上。门前左右有廊，两廊之间有基址三座，前基较小，中基狭长（长约 150 米，宽约 50 米），后基与中基差不多，其后还有宽 50 米的南北基址，与更后面的另一基址相连。北面基址呈"工"字形，位于整个宫殿区的中央，为最主要的宫殿部分。这种宫殿布局是受北宋东京（开封）宫殿型制的影响。"工"字形宫殿中部左右各有横墙基，与宫殿区的东西墙相接，并将整个宫殿区分为前后两部分，相当于"前朝后寝"之制。"工"字形基址之北还有三处基址，两侧也有廊址。总之，这种宫殿布局都与北宋都城东京的宫殿布局相似。

由于金代向南扩展，因此后来都城由上京移至中都。中都宫城做得更考究。宫城正门在南，门内有龙津桥，其北即皇城正南门宣阳门，门内左右两侧有文武楼，千步廊，再北是宫城正南门的应天门。千步廊东西相对，各 250 余间，平面曲尺形。东廊外有太庙、球场；西廊外有六部、三省。

辽代和金代的宗教，均以佛教为主，当时寺院塔幢建筑多得不计其数，留存至今的也不少，但变化不多。

辽、金、西夏和元代的佛塔建造得也相当多。一般说，辽金时期的佛塔多密檐塔，元代的多为喇嘛塔。

元代时期建筑

元代都城元大都，即明清北京的前身。元大都是十三四世纪世界上最宏伟壮丽、规划整齐的都城。在《马可·波罗纪行》中有如此记述："城是如此美丽，布置得如此巧妙，我们竟不能描写它了！"元代于至元八年（1271年）定国号"元"，第二年初，国都从上都迁至大都，即北京。

元代为蒙古族，向南扩张后，努力汉化，因此元大都的规划思想，则努力仿《周礼·冬官考工记》，所谓"左祖右社，面朝后市"。城分三套：外城、皇城、宫城。外城东西宽6635米，南北长7400米，共设十一个城门。城内街道经纬分明，布局规整。但蒙古人有自己的习俗和生活方式，反映在都城形态上，是在元大都的北部，建有一块地方，模仿北方草原，供皇家子弟练习骑射。

元代的宫殿建筑也十分宏伟壮丽。在元大都中，皇城在都城的中部偏南。它的东宫墙在今北京南北河沿的西侧，西墙在今北京西皇城根一线，北墙在今北京地安门南，南墙在今北京的东、西华门大街南。南墙的正中是灵星门，就在如今北京的午门附近。皇城之内，以万寿山、太液池为中心，大内、隆福宫和兴圣宫三组宫殿似三足鼎立合成一个整体。

宫城的正门是崇天门，十一开间，下开五个拱门，东西长62米，南北深18米。宫之门全用金铺首、朱户、丹楹、彩绘、彤壁，并以琉璃瓦饰屋面、檐脊。宫城四角均设角楼，用于守护，又添壮丽。崇天门外有三座玉石桥，三条路，中间为御道，刻有蟠龙。门内又是一门，叫大明门，内有大明殿，元朝皇帝就在这里登极，也是正旦寿庆会朝之所。大殿面阔也是十一间，东西长达67米。南北深40米，屋脊高30米。宫殿建筑华美，色彩绚烂。柱础青石刻花，玉石圆润。文石铺地，丹楹饰金，并刻有蟠龙，朱琐窗列于四面。内全绘藻井，中设七宝云龙御榻，并设后位。壁前设科学家郭守敬（1231～1316年）所进七宝灯漏、贮水运转机械等，小偶人逢时刻会捧出牌来，十分奇妙。此殿之后，有柱廊七间，深80米，宽15米，高17米。柱廊后为寝室五间，东西夹六间，连香阁三间，东西长47米，深17米，高23米。

大明寝殿东为文思殿，西为紫檀殿，以紫檀香木做成，镂花龙涎香，间白玉饰壁面。后面为宝云殿，殿之左右又有文武二楼。宝云殿之后即延春阁。九开间，三重檐，相当豪奢。延春阁东为慈福殿，又叫东暖殿，西为明仁殿，又叫西暖殿。此外还有至德殿、东香殿、西香殿、宸庆殿等。

隆福宫在大内的西端，其东为太液池，西为西御苑，为皇太后等人居住。此宫后来为光天殿。左、右二殿为青阳楼、明晖楼。其后为东、西二暖阁，后面还有针线殿。兴圣宫在大内之西，东为万寿山，南为隆福宫，这里是皇太后及嫔妃们生活的地方。元武宗建兴圣宫以后，皇太后多住在这里。英宗朝贺皇太后阿纳失失里、宁宗朝贺皇太后卜答失里，都在兴圣宫。

元代还有一处建筑是北京西北郊的居庸关云台。居庸关建于秦代，北齐叫纳款关，唐代叫蓟门关，元代叫居庸关。云台是关城中心建于元至正五年（1345 年），原来台上有三座喇嘛塔，后被毁，今又重修。

云台全部用大理石砌成，平面为矩形，底部东西长 26.84 米，南北深 17.57 米。台身斜收，顶部东西长 24.04 米，南北深 14.73 米。台中开一半八角形石券门，宽6.32 米，高 7.27 米，券洞长同云台底部。门道可通车马。台顶有二层出挑石平盘，上刻云头，下刻兽面及垂珠。台顶四周石栏杆、望柱、栏板和外挑龙头，表现出元代风格。

券门和券洞上刻有珍贵的元代石刻。券门两旁有交叉金刚杵组成的图案，有象、龙、卷叶花和大蟒神，正中刻金翅鸟王。券洞两壁四端刻四大天王，造型各异，神态如生。这种由石块拼接成的整幅浮雕，有很高的艺术价值。

明清时期建筑

明代建筑规模宏大，在元代大都城的基础上改建、扩建的北京城充分体现了这一点。古代以宫室为中心的都市规划思想，在此体现得非常完美，并形成了贯穿全城达8 公里的中轴线，布局严整，气势雄浑。建筑群体艺术可称臻于高峰，帝王陵墓（北京昌平县内）长达 7 公里的神道为墓群的脊干，建筑群与地形融为一体，在创造肃穆的陵园气氛上显示了高度成熟的建筑艺术技巧。明代的制砖水平很高，普遍将许多城市的城墙用砖全砌，并以砖拱券结构建筑了不少称为无梁殿的建筑。这时的城防、海卫建筑也很发达，特别是修整了万里长城。

清代建筑在宫殿和城市建筑上沿袭明代，在园林艺术方面有很大的发展。在北京西郊的风景区先后建造了圆明园、静明园、静宜园、清漪园（颐和园）等大批园林。在明代西苑的基础上修整了御苑三海（北海、中海、南海），还有长城以外的承德地区，建设了规模巨大的避暑山庄。在宫廷的影响下，各地巨宦富商也竞建园林。在江南苏州、杭州、无锡、扬州一带，私家园林继明代而发展到登峰造极的程度，著名的有寄畅园、留园、拙政园、网师园等。这些园林的设计充分体现了我国山水园林的艺术特色，在世界上独树一帜。

清代的少数民族宗教建筑也有很大发展，如西藏哲蚌寺、青海塔儿寺、拉萨的布达拉宫，都是著名寺院。布达拉宫始建于 17 世纪，修建在山顶上，峻峭挺拔，与周围山峰混然一体，创造了独特的建筑形式。承德的外八庙建筑群，广泛吸收了蒙、藏、汉各民族建筑风格，创造了丰富多彩的建筑艺术形式。

近现代建筑

就其系统来说，中国古代建筑到了 19 世纪后半叶，已经基本上终结了。当时在建

筑上兴旺发达的是西方式的建筑体系，首先发生在上海、天津、广州等几个沿海的大城市。大体说，当时中国建筑思潮分为两大类：一类是引进西方古代建筑（形式），另一类是引进西方刚刚萌芽的近代建筑（形式）。随着时间的推移，时代的发展，西方近代建筑思潮也便越来越兴盛，并也影响到中国。反映出来的就是各种新类型的建筑相继出现，如工业建筑、金融建筑、商业建筑、交通建筑、文教建筑、医卫建筑、文娱体育建筑，以及饭店酒楼等。从建筑技术上说，也一改原来的传统做法，出现了钢结构及钢筋混凝土结构。从城市建设来说，则开始着眼于城市的区域功能、路网设置，以及诸城市设施的建设，如供水、排水、电力、电话、电报，还有火车、汽车、轮船等。

在上述社会变革与建筑变革构成的复杂的背景面前，中国近现代建筑表现出一些新的艺术特征。

19世纪中叶以后，以苏州为代表的江南园林和以北京为代表的北方园林大部分经过改建和重建，它们共同的倾向是，建筑的比重大大增加，空间曲折多变，装饰繁复细腻，假山曲屈奇谲，相当一部分流于繁琐造作。建筑装饰则普遍走向大面积满铺雕镂，色彩绚丽，用料名贵，题材范围扩大，手法非常细致，还有一些西方巴洛克、罗可可的手法类杂其中，某些构图意匠也受其影响，如北方建筑甚至出现了用深拱廊百叶窗（殖民地式），南方建筑设壁炉（古典复兴式）的现象。而在二三十年代兴起创作民族形式以后，大多数也都是套用古代某一时期官式建筑法式（主要是清代），致使广州的民族形式建筑与北京的无大差别。只在19世纪80年代以后，才较多地注意地方特色，即所谓乡土建筑风格。

近现代建筑打破了传统建筑封闭内向，以表现空间意境为主的审美观念，突出了公共性和开放性的观赏功能，这与同时输入的西方建筑重视表现实体造型的审美观念是一致的。中国近现代建筑的艺术形式包含着两类内容：一是某些大型的、纪念性比较强的建筑仍十分注重造型艺术的社会价值，审美功能要求有较强的政治伦理内容，即以特定的形式表现某些特定的精神涵义。如银行、海关常采用庄重华贵的西方古典形式，以显示其财力的坚实富有。一些政府机关和纪念建筑多吸取传统形式，以显示继承传统文化，发扬国粹的精神。二是大多数民用建筑一般只从审美趣味出发，一方面追求时髦新奇，同时仍受到传统审美趣味的影响。19世纪末到20世纪初流行的洋式店面、洋学堂、洋戏院和城市里弄住宅等，都是所谓中西合璧的形式，以后则更多直接采用西方流行的形式。19世纪80年代以后又兴起了追求乡土风格的形式，这些都是与当代大众的审美趣味一致的。

以住宅为例，大体可以分为别墅、公寓、里弄等几种。上海、天津、广州、青岛等沿海城市较多。别墅是近代最豪华的一种居住建筑形式。建筑内部多设有大小起居室、客厅、餐厅、多间卧室、账房、仆人用房、厨房、洗衣房及日光室等，还有佛堂。建筑外形西方现代派形式，但佛堂内部却是中国古代建筑形式，可谓中西合璧。

公寓分高层和多层。有主楼，多对称式布局，东西两翼多层，逐层递落，形成稳定而高耸的理想体形。

里弄建筑多为中轴线对称布局，底层有小天井，堂屋在正中，后面是楼梯间和厨房，由后门可通向后面一条支弄。天井和堂屋两边有前后厢房。楼上客堂分"前、后楼"。楼梯后面是"亭子间"（一般给子女或仆人住）。厢房楼上仍是厢房，均作为卧室。这种房子本来是独家居住的，后来人口越来越多，变成二三家合住，最后变成七八家甚至十余家合住。一间房间住一家，厨房合用，厨房中全是煤气灶，自来水龙头只有一个。

中山陵是中国近代建筑中的杰作。中山陵主体建筑面积 6684 平方米。中山陵总平面布置由墓道和陵墓主体两大部分组成，陵墓建筑群以大片的绿化地和平缓的台阶把各个尺度不大的个体建筑联成为大尺度的整体，取得庄严、雄伟的气氛。主体建筑祭堂吸取中国古典建筑的手法，应用新材料、新技术，墙身全部用石料砌成。运用蓝白两色为主的纯朴色调装饰细部。建筑本身基本上采取严谨的比例，在体型组合、色彩运用、材料表现和细部处理上表达了肃穆宁静的气度和逝者永垂不朽的精神。中山陵建筑成为中国近代建筑中近代化与民族化相结合的建筑活动的起点。1928 年 1 月，紫金山全部划为中山陵园，面积约 45000 亩。中华人民共和国建立后，陵园植树 1000 余万株，林海浩瀚，成为国内少有的紧邻大城市的森林公园。

城池建筑

城墙是古代人广泛用来防御外敌的骚扰和进攻的军事建筑。至今保存得比较完好的有南京城墙、西安城墙、山西平遥城墙、湖北江陵城墙等等。其中最伟大、最著名、最使我们中华民族引以自豪的是万里长城。

商、周奴隶时代，"城"意味着国家。受封的诸侯国有权按爵位等级建造相应规模的城，并统治封地上的人民。到战国时期，周朝的条令不起作用了，各地按需要自建城，于是出现了"千丈之城，万里之邑相望也"的繁荣局面。秦统一中国，取消分封诸侯的制度，实行中央集权的郡县制，城市也就成为中央、府县的统治机构的所在地。在以后二千年的封建社会中，这个体制基本上沿袭下来。有些市镇由于农业、手工业、商业或对外贸易的发展，规模逐渐扩大，地位越来越重要，终于成为府县的所在地。

古代都城为了保护统治者的安全，有城与郭的设置（内城的墙叫城，外城的墙叫郭）。从春秋一直到明清，除了秦始皇时的咸阳是个特例外，其他各朝的都城都有城郭之制，连春秋时一个小小的淹君，也有三重城墙，三道城壕。所谓"筑城以卫君，造郭以守民"。各个朝代城、郭的名称不一：或称子城、罗城；或称内城、外城；或称阙

城、国城，名异而实一。一般京城有三道城墙：宫城（紫禁城）；皇城或内城，外城（郭）。而明代南京和北京则有四道城墙。府城通常是两道城墙：子城、罗城。这是古代统治阶级层层设障来保护自己的办法。

万里长城

万里长城是我国也是世界上修建时间最长、工程量最大的一项古代防御工程。自公元前七八世纪开始，延续不断修筑了两千多年，分布于我国北部和中部的广大土地上，总计长度达50000多千米，被称之为"上下两千多年，纵横十万余里"。如此浩大的工程不仅在中国就是在世界上，也是绝无仅有的，因而在几百年前就与罗马斗兽场、比萨斜塔等列为中古世界七大奇迹之一。

长城修筑的历史可上溯到公元前9世纪的西周时期，周王朝为了防御北方游牧民族的袭击，曾筑连续排列的城堡"列城"以作防御。到了公元前七八世纪，春秋战国时期列国诸侯为了相互争霸，互相防守，根据各自的防守需要，在自己的边境上修筑起长城。最早建筑的是公元前7世纪的楚长城，其后齐、韩、魏、赵、燕、秦等大小诸侯国家都相继修筑长城以自卫。这时长城的特点是东、南、西、北方向各不相同，长度较短、从几百米到一两千米不等。

公元前221年，秦始皇并吞六国诸侯，统一了天下，结束了春秋战国纷争的局面，完成中国历史上第一个封建集权统一国家的大业。为了巩固统一帝国的安全和生产的安定，防御北方强大匈奴游牧民族奴隶主的侵扰，大修长城。除了利用原来燕、赵、秦部分北方长城的基础之外，还增筑扩修了很多部分，"西起临洮，东止

万里长城雄姿

辽东，蜿蜒一万余里"，从此便有了万里长城的称号。自秦始皇以后，凡是统治着中原地区的朝代，几乎都要修筑长城。计有汉、晋、北槐、东魏、西魏、北齐、北周、隋、唐、宋、辽、金、元、明、清等十多个朝代，都不同规模地修筑过长城，其中以汉、金、明三个朝代的长城规模最大，都达到了5000千米或10000千米。它们都不在一个位置上。从修筑长城的统治民族看，除汉族之外，许多少数民族统治中国的朝代也修长城，而且比汉族统治的朝代还多。清朝康熙时期，虽然停止了大规模的长城修筑，但后来也曾在个别地方修筑了长城。可以说自春秋战国时期开始到清代的两千多年一直没有停止过对长城的修筑。

绵延万里的长城并不只是一道单独的城墙，而是由城墙、敌楼、关城、墩堡、营城、卫所、镇城烽火台等多种防御工事所组成的一个完整的防御工程体系。这一防御工程体系，由各级军事指挥系统层层指挥、节节控制。以明长城为例，在万里长城防线上分设了辽东、蓟、宣府、大同、山西、榆林、宁夏、固原、甘肃等九个军事管辖区来分段防守和修缮东起鸭绿江，西止嘉峪关，全长 7000 多千米的长城，称作"九边重镇"。

长城的防御工程建筑，在两千多年的修筑过程中积累了丰富的经验。首先是在布局上，秦始皇修筑万里长城时就总结出了"因地形，用险制塞"的验。两千多年一直遵循这一原则，成为军事布防上的重要依据。在建筑材料和建筑结构上以"就地取材、因材施用"的原则，创造了许多种结构方法。有夯土、块石片石、砖石混合等结构。在沙漠中还利用了红柳枝条、芦苇与砂粒层层铺筑的结构，可称得上是"巧夺天工"的创造。在今甘肃玉门关、阳关和新疆境内还保存了两千多年前西汉时期这种长城的遗迹。

天下第一关

"两京（北京、沈阳）锁钥无双地，万里长城第一关。"天下第一关位于秦皇岛市东北 15 公里的山海关区，是山海关城的东门，原名"镇东"。因为它是通往关外的大门，所以在建筑布局上更为完备、坚固。据《临渝县志》记载，天下第一关建于明洪武十四年（公元 1381 年）。

为了加强防御，天下第一关大门设置了三道防线：第一道是东罗城，第二道是瓮城，第三道才是山海关城的券门。券门内原设巨大的城门，可以启闭，以控制关内外通行。

天下第一关的门楼建在一座 12 米高的长方形城台上。据《临渝县志》载："东门建楼，高三丈，凡二层，上广五丈，下广六丈，深各半之。"根据实测，城楼高 12.7 米，东西宽 10.1 米，南北长 19.7 米。楼分两层，面阔三间，第一层高 5.7 米，

天下第一关

第二层高 8 米，建筑面积为 198 平方米（底层）。楼内外檐桁枋心，均饰以明代彩绘。城楼建筑形式，上为重檐歇山顶，顶脊双吻对称，下为砖木结构。四角飞檐上饰以形态各异的脊兽，造型美观，栩栩如生。城楼下层中间面西辟门，上层三间均安装隔扇门。上下两层楼的北、东、南三面共开设 68 个箭窗，供作战时射击之用。门、窗、圆柱皆涂以朱红，红色箭窗板上有白环，中有黑色靶心，再配以五光十色的楼檐彩绘，

使整个城楼显得俊秀而雄伟。

在城楼上层西面檐下，悬有"天下第一关"的巨幅匾额。匾长5.9米，字高达1.6米，"一"字长1.09米。此匾系明成化八年（1472年），由当地进士肖显所书。其字体为行楷，字迹雄健、浑厚、有力，更增添了天下第一关雄关虎踞的气势。

登上第一关城楼，南眺渤海，烟波浩渺；北望长城，山势蜿蜒。壁垒森严，大有身临古战场之感。面对如此壮丽的景色，有诗赞道："彩霞映高楼，雄关添生机。朝观沧海日，夕看燕山雨。幼童竞登楼，父老话今昔。"

新中国成立后，党和政府几经拨款，对天下第一关重点维修，使之面貌一新，成为山海关古城建筑群的一颗明珠，吸引着成千上万的国内外游客。

嘉峪关关城

嘉峪关在甘肃省酒泉县境内，是明代万里长城西端的终点，古代军事上的要地，"丝绸之路"的交通咽喉。嘉峪关为现存长城关城中最完整的一处。它始建于明洪武五年（公元1372年）。关城雄伟地峙立于嘉峪山上，南面是白雪皑皑的祁连山，北面为一片茫茫的戈壁滩，关前有一条清清的泉水，灌溉着数百亩良田，绿油油一片。数百年前，已被称之为"峪泉活水"而列为肃州胜景。

关城平面呈梯形，西城墙外侧又加筑了一道厚墙，使防御更加坚固。城墙高11.7米，总长733.3米，关城面积33500多平方米。南北城墙外侧有低矮土墙与其平行，构成罗城。东城墙外侧复以土墙围成一个广场。关城有东西二门，东为光化门，西为柔远门，上面均有城楼，面宽3间，周围以廊，为三层歇山顶，高17米，结构精巧，气势雄伟。

柔远门外的罗城，原来也有一个三层的关楼，上悬"天下第一雄关"的匾额。此门已被毁。在东西两门之北侧，均有宽阔的马道直达城顶。登关城远望，长城似游龙浮动于戈壁瀚海，若断若续、忽隐忽现。天晴之日，或海市蜃楼，或塞外风光，美丽奇特景色尽收眼底。

关城的四隅有角楼，高两层，形如碉堡。南北城墙的正中建有敌楼，三开间，带前廊。罗城西面南北两端也建有角楼。远远望去，堡楼林立，更显出关城的肃穆、壮观。

相传，当初修建关城时，古代工匠们不仅提出了布局周密、结构严谨的设计方案，还精确地计算出了所需材料，施工完毕，只剩下一块砖。这块砖被后人放在重关的小楼上，以示纪念。

嘉峪关城楼

宫廷建筑

"宫"在我国出现是相当早的，可以追溯到公元前2100年到公元前1600年的夏代。古书上记载有："黄帝作宫室以避寒湿"、"禹作宫室"等。从秦朝开始，宫被指定为帝王之所，是皇帝及皇族居住和处理朝政的地方，规模也越来越大。秦阿房宫，汉未央宫、建章宫、长乐宫，都是像小城一样阔大的建筑。宫内有前殿、寝殿及其他殿宇台池，因而也称宫城。宫有时是皇城建筑群的总称。

中国宫廷建筑的平面布局，具有简明的规律性。先以"间"为单位，构成单座建筑，再以单座建筑构成庭院，进而以庭院为单位，层层相接地组成规模宏大的建筑群。

中国的建筑通常以长向为正面，大门位于正间中央，为了避免中心线落在柱上，除少数例外，建筑间数均采用单数。

单座建筑的平面布置，主要取决于屋主的社会地位、经济状况和个人需求三个方面。屋主的社会地位越高，经济实力越强，房屋的规模也就越大。如故宫太和殿，面阔11间，进深5间，是中国现存规模最大的单座建筑。中国传统建筑的典型布局是主座朝南，左右对称。

多组的建筑群的院落，一般是向纵深方向发展，院与院作行列式的排列，而一直行一连贯的院落总称"路"，典型的巨大建筑群以"中路"为主，左右再发展出"东路"和"西路"。

所谓主座朝南，就指中路、东路、西路中主体建筑都是坐北朝南。这种布局是由中国的地理位置决定的。中国地处北回归线以北，太阳一年四季都从南方照耀，所以面向南方的布局也就面向太阳，这样比较便于采光。

所谓左右对称，就是指东路和西路以中路为对称轴左右对称。这种布局源于儒家思想中的"礼制"观念，并与城市规划的平面组织充分结合，成为中国建筑的一大特色。例如，北京故宫的中轴线延伸到宫城以外，长达8公里，使得北京城中几乎所有重大建筑的布局都以它为基准。

以上所述间架制度和院落制度充分体现了中国建筑布局的秩序美，是中国建筑艺术的精髓所在。

明清故宫

明清故宫是宫廷建筑的典范，是集我国古典建筑之大成者。故宫位于北京市中心，也称"紫禁城"。这里曾居住过24个皇帝，是明清两代（公元1368~1911年）的皇宫，现辟为"故宫博物院"。故宫的整个建筑金碧辉煌，庄严绚丽，被誉为世界五大宫之一（北京故宫、法国凡尔赛宫、英国白金汉宫、美国白宫、俄罗斯克里姆林宫），

并被联合国科教文组织列为"世界文化遗产"。

故宫的宫殿建筑是中国现存最大、最完整的古建筑群，总面积达72万多平方米，有殿宇宫室9999间半，被称为"殿宇之海"，气魄宏伟，极为壮观。无论是平面布局，立体效果，还是形式上的雄伟堂皇，都堪称无与伦比的杰作。

一条中轴贯通着整个故宫，这条中轴又在北京城的中轴线上。三大殿、后三宫、御花园都位于这条中轴线上。在中轴宫殿两旁，还对称分布着许多殿宇，也都宏伟华丽。这些宫殿可分为外朝和内廷两大部分。外朝以太和、中和、保和三大殿为中心，文华、武英殿为两翼。内廷以乾清宫、交泰殿、坤宁宫为中心，东西六宫为两翼，布局严谨有序。故宫

明清故宫

的四个城角都有精巧玲珑的角楼，建造精巧美观。宫城周围环绕着高10米，长3400米的宫墙，墙外有52米宽的护城河。

故宫里最吸引人的建筑是三座大殿：太和殿、中和殿和保和殿。它们都建在汉白玉砌成的8米高的台基上，远望犹如神话中的琼宫仙阙。第一座大殿太和殿是最富丽堂皇的建筑，俗称"金銮殿"，是皇帝举行大典的地方。殿高28米，东西63米，南北35米，有直径达1米的大柱92根，其中6根围绕御座的是沥粉金漆的蟠龙柱。御座设在殿内高2米的台上，前有造型美观的仙鹤、炉、鼎，后面有精雕细刻的围屏。整个大殿装饰得金碧辉煌，庄严绚丽。中和殿是皇帝去太和殿举行大典前稍事休息和演习礼仪的地方。保和殿是每年除夕皇帝赐宴外藩王公的场所。

故宫建筑的后半部叫内廷，以乾清宫、交泰殿、坤宁宫为中心，东西两翼有东六宫和西六宫，是皇帝平日办事和他的后妃居住生活的地方。后半部在建筑风格上同于前半部。前半部建筑形象是严肃、庄严、壮丽、雄伟，以象征皇帝的至高无上。后半部内廷则富有生活气息，建筑多是自成院落，有花园、书斋、馆榭、山石等。在坤宁宫北面的是御花园。御花园里有高耸的松柏、珍贵的花木、山石和亭阁。名为万春亭和千秋亭的两座亭子，可以说是目前保存的古亭中最华丽的了。

沈阳故宫

沈阳故宫是全国遗存下来的完整的两座宫殿建筑群之一，是清代最早的一座皇宫。因为它具有较高的历史、艺术价值，国务院于1961年公布为第一批全国重点文物保护单位。

沈阳故宫位于沈阳旧城中心。沈阳旧城是在明代沈阳中卫城的基础上，后金（清朝的前身）于天聪五年（公元1631年）改造而成的。城内呈"井"字形大街，故宫

恰在"井"字大街的中心，占地6万平方米，全部建筑90余所，300余间。整个故宫金瓦红墙，光彩夺目，白玉石栏，庄重大方。五彩琉璃，色彩斑斓，雕梁画栋，巧夺天工。

沈阳故宫是女真族（满族的前身）的杰出领袖清太祖和他的继承人清太宗皇太极两代汗王营造和使用过的宫殿。清世祖福临曾于公元1644年在这里即位称帝，改元"顺治"，并于当年入关，统治了全中国。

沈阳故宫始建于明朝天启五年（后金天命十年，公元1625年），建成于明崇祯10年（清崇德元年，公元1637年）。它在全国古建筑遗存中，以满族特色较浓而见长。在古代宫殿建筑群中，也以完整、璀璨以及独特的历史地位而著称于国内外。它是明清两朝兴衰交替的历史见证。

公元1644年，清政权移都北京后，沈阳故宫便被称为"陪都宫殿"。清王朝把故宫和盛京（沈阳）一起，视为"龙兴圣地"、"沛里故居"。此后，清历朝皇帝循制祭祖，恭谒三陵（永陵、福陵、昭陵），曾先后11次来到这里。这期间曾对故宫进行过多次大修、增修和扩建。

沈阳故宫，依照自然布局和建筑时间先后，可以分成3个部分：第一部分，是清太祖努尔哈赤建都沈阳初期所建的大政殿与十王亭一廊，也就是故宫的东路；第二部分，是清太宗皇太极继位后，续建的大内宫阙，也就是故宫的西路；乾隆十三年（公元1748年），还增建了崇政殿东、西的两组狭长院落，人们习惯地称它们为"东宫"和"西宫"。

沈阳故宫以她独特的历史、地理条件和民族特色而迥异于北京明清两代的皇宫。例如，故宫的东路"大政居当央，十亭两翼张"，构成了一组亭子式的院落建筑，这在国内宫殿建筑史上，独树一帜。汗（皇帝）尊用的大政殿与八旗大臣办事的十王亭，同时建在宫廷大内一侧，构成了"君臣合署办公"的局面，这也是我国历来宫殿建筑史上罕见的。

沈阳故宫的殿全部建在平地上，而居住用的后宫，却建在近4米的高台之上，形成了宫高于殿的特点。这与女真族长期生活在半山区，通常把住室建在"阿拉"（平冈）之上的习俗紧密联系在一起的。沈阳故宫的台上王宫，形成了一个"四合院"式的住宅群，保留了满族民间的建筑格局。

沈阳故宫多用黄琉璃瓦以绿镶边，脊上装饰着绚丽多彩的五色琉璃，体现了少数民族喜用多种颜色的特点。沈阳故宫的主要建筑多为"硬山式"，即山墙全部用砖垒成，窗户纸糊在窗外。各宫殿均用火炕和火地双重取暖。清宁宫的西四间，南、西、北三面相连的"万字炕"。宫后西北角拔地而起的烟囱等，都反映了满族的生活习俗和特色，这也是沈阳故宫区别于北京故宫之处。

今天的沈阳故宫，金瓦红墙格外明亮，楼台殿阁雄伟多姿。它既保留着清代完整的古建筑群和金殿寝宫的华贵陈设，又是国内外享有一定声誉的大型博物馆，收藏和

陈列着明清两代艺术珍品和工艺美术品。沈阳故宫，已经成为我国重要的旅游胜地之一。

天　坛

位于故宫正南的天坛是我国特有的延续数千年之久的礼制建筑之一。在中国人的观念中，自然被赋予了等级，"天"是最尊贵的，只有皇帝（天子）才能主持国家性的祭天大典，以此来证明皇帝统治的合理性。天坛就是每年冬至日皇帝祭天的地方。

具体来说，天坛在城市南部、中轴线东侧，始建于明初，距今500余年，后又有多次重修重建。天坛区范围达270多公顷，比紫禁城还大，但建筑远比紫禁城为少，绝大部分面积是苍松翠柏，气氛幽深静穆。在这样的环境中，心灵似乎得到了静化，忘却了纷繁的尘世。建筑群沿一条南北轴线布置，轴线并不在基地正中，而是东移了约200米，是为了延长从正门（西门）进入到达轴线的距离，以加深这种心灵净化的感受。

建筑分两组，分置于轴线两端。南端是圜丘和皇穹宇。圜丘即祭天的坛，是一座圆形三层白大理石平台。圜丘外围绕两重围墙，内圆外方。石台晶莹洁白，体现为天的圣洁空灵。围墙很低，不遮挡人立台上的视线，使境界开阔，与天、树相接，有利于造成远人近天的感受。皇穹宇是圆院内的一座圆殿。院北过成贞门是又长又宽的"丹陛桥"大道，高出左右树林地面数米，手法和圜丘相似。

祈年殿

轴线北端祈年殿在方院内三层白石圆台上，是一座三重檐圆形大殿，石台各层边沿栏杆与圆殿檐柱呈放射对位。三檐都覆盖青色琉璃瓦，造型单纯洗练，很富纪念性。它的攒尖屋顶似已融入蓝天，三檐重叠，更加强了这种感觉。祈年殿是祈求丰收的祭殿，它的12根檐柱、12根内柱和4根中心"龙柱"分别象征与农业节历有关的12个时辰、12个月、24个节气和一年的四季。

园林建筑

宫廷建筑记载了中国的建筑史，而园林则是其中最为精妙的一笔。

我国园林的历史，最早可以上溯到殷商时期，初名叫囿。所谓囿，指的是划定一块地方，让自然环境中的花草树木和鸟兽鱼虫在里头生长繁殖。有时，打猎获取的各

种动物也放入圃中圈养，供人狩猎。但是，建造者们还人工挖水池，筑高台，开鱼塘。这样，圃不仅能行猎，还可以游玩、休憩、娱乐、欣赏大自然的美景。

春秋战国时期，中国园林有了初步的发展。千姿百态、精美绝伦的亭和桥，开始成为园林不可分割的组成部分。

随着汉朝经济的发展，除帝王外，私人也逐渐有能力兴建清新别致的园林。

魏晋南北朝是中国园林史上的一个重要转折时期。不仅原有的皇家园林、私家园林在艺术成就方面有了长足的进步，而且出现了寺院园林。

佛教自从东汉末年传入中国后，在魏晋南北朝时得到了蓬勃的发展。佛教寺院如雨后春笋，遍及全国各地。佛教建筑在布局上，与私家园林类似，包括供奉佛像的殿宇和附属的园林两部分。佛教徒参禅修炼的时候，要求清静，所以，"深山藏古寺"成为寺院园林惯用的艺术处理手法。泉州的开元寺可作为寺院园林的代表。

这一时期的皇家园林，继承了秦汉以来规模宏大、装饰华丽、建筑巍峨的传统。魏明帝曹睿时扩建的芸林苑，便是仿写自然、人工为主的一个皇家园林。

隋朝留下了许多让人们瞠目结舌的建筑作品。其中之一就是隋炀帝在洛阳西北兴建的西苑。中国苑、圃的园林化，经过魏晋南北朝时众多造园家的努力，到了隋代，已经趋向成熟。西苑也成为继汉武帝修建的上林苑之后最豪华壮丽的一座皇家园林。隋代园林的人工造景，已不再局限于亭台楼阁、池沼台殿之类，而是更大规模地进行造山为海。

唐文化在中国历史上以博大精深、影响深远著称。与之相适应，唐代的园林事业盛况空前，仅唐前期，洛阳的园林总数便达1000多处。中国的园林，由最初的仿照自然美，到魏晋南北朝的掌握自然美，到隋朝的提炼自然美，到唐代，自然美典型化，发展到了写意山水园林阶段。园林将诗画二者完美结合起来，成为立体的诗和流动的画。著名诗人和画家王维，晚年隐居在陕西省蓝田县终南山下的辋川，并在该地建一园林——辋川别业。园内设20景，园中架桥，水上筑舫。造园时不仅将湖光山色与园林相结合，而且吸取了诗情画意般的意境，使得辋川别业淡雅超逸，耐人寻味。

唐朝的皇家园林中，最富有瑰丽色彩的当数华清宫了。它坐落在陕西省临潼县的骊山之麓，体现了中国早期的园林特色——随地势高下曲折而筑。造园家们利用骊山起伏多变的地形布置园林建筑，大殿小阁鳞次栉比，亭台楼榭环绕相连，奇花异草点缀其间。这一切，使得风光十分秀丽旖旎。尤其夕阳西下的时候，景色更加神奇绚烂。"骊山晚照"就被誉为"关中八景"之一。

明清是中国园林艺术发展的鼎盛时期，这时的园林艺术达到了炉火纯青的境界。皇家园林、私家园林都得到了前所未有的发展，其规模之大、设计之妙、水平之高，堪称登峰造极。

与历代皇家园林的特点相似，明清的皇家园林，建筑宏伟浑厚，色彩丰富，装饰豪华富丽。明朝前期，北海与中海、南海连在一起，总称西苑，共同构成了北京城内

最大的风景区。其规模之大，仅从北海70多万平方米的占地面积就可窥见一斑。它最突出的艺术特色，便是采用借景的手法，借景山和故宫使其大为增色。

清代的皇家园林，特点之一是功能逐渐增多。在园林中，人们不仅可以居住、游玩、狩猎，还可以看戏、祈祷、念佛等。圆明园中，还设立了商业街，可以供人们购物。另一特点是，建筑的数量多，建筑尺度大，园林的布局大多为园中有园，比如说，圆明园中就包括圆明、长春、绮春三园。在有山有水的园林总体布局中，非常重视园林建筑的主体和控制作用，也倍加注意景点的题名，运用文学上的形象思维的艺术魅力来美化园林。颐和园中的知春亭，题名来自苏东坡的诗句："春江水暖鸭先知"。总之，中国的园林艺术发展到清代，其特点可概括为：宜游，宜观，宜登，宜居。

这一时期，与皇家园林争奇斗艳、各领风骚的是园林的另一类型——江南的私家园林。它是以开池筑山为主，可游、可观、可居的自然式风景山水园林，多分布在江南一带。其中，以苏州园林最负盛名，有"江南园林甲天下，苏州园林甲江南"之说。

圆明园

圆明园位于我国北京海淀区东部，占地346.7公顷，由圆明、长春和万春三园组成，建筑面积大约16万平方米，原为清代的皇家御苑。

该园从清代康熙（1709年）开始兴建，至1744年基本完成。园内建有楼台殿阁和亭榭轩馆140多座，人工造景100余处，如"正大光明殿"、"九洲清宴"、"安佑宫"、"文源阁"、"蓬岛琼台"。"断桥残月"、"武陵春色"、"柳浪闻莺"。"曲院风荷"、"雷峰夕照"等．其中的宫苑建筑体现了严谨华贵的民族风格，而园林景观却反映出玲珑别致的江南特色。那彩绘的回廊连接着金碧的殿阁，那平静的湖面倒映着奇异的山石，那名贵的花草伴随着逶迤的曲径，那幽深的竹林缭绕着清晰的莺歌……犹如蓬莱仙境，不愧为"万园之园"。

在圆明园的东北角，有一座典雅的巴洛克风格的西式宫苑，它就是闻名遐迩的"西洋楼"。西洋楼占地约6.7公顷，建于1747～1759年，由"谐奇趣"、"线法桥"、"蓄水楼"、"养雀笼"、"远瀛观"、"方河"及"阿克苏十景"等景点组成。它的装修陈设（石雕、铜雕、喷水池等）既具有浓郁的西洋特色，又融汇了我国的民族风格（砖雕、琉璃饰件、迭石技术等）。

在西洋楼南端的"观水法"，是乾隆观看喷水景色之地，它由放置皇帝宝座的台基、宝座后的石雕屏风及位于两侧的巴洛克门组成，也是圆明园一大胜景。

苏州园林

苏州古典园林的历史可上溯至公元前6世纪春秋时吴王的园囿。

作为苏州古典园林典型例证的拙政园、留园、网师园和环秀山庄，产生于苏州私

家园林发展的鼎盛时期，以其意境深远、构筑精致、艺术高雅、文化内涵丰富而成为苏州众多古典园林的典范和代表。拙政园、留园、网师园、环秀山庄于1997年12月被列入"世界文化与自然遗产名录"。2000年增补沧浪亭、狮子林、耦园、艺圃、退思园为世界文化遗产。其中沧浪亭、狮子林、拙政园和留园分别代表着宋（公元960～1276年）、元（公元1271～1368年）、明（公元1368～1644年）、清（公元1644～1911年）四个朝代的艺术风格，被称为苏州"四大名园"。

苏州园林的重要特色之一，在于它不仅是历史文化的产物，同时也是中国传统思想文化的载体。表现在园林厅堂的命名、匾额、楹联、书条石、雕刻、装饰，以及花木寓意、叠石寄情等，不仅是点缀园林的精美艺术品，同时储存了大量的历史、文化、思想和科学信息，其物质内容和精神内容都极其深广。其中有反映和传播儒、释、道等各家哲学观念、思想流派的；有宣扬人生哲理，陶冶高尚情操的；还有借助古典诗词文学，对园景进行点缀、生发、渲染，使人于栖息游赏中，化景物为情思，产生意境美，获得精神满足。而园中汇集保存完好的中国历代书法名家手迹，又是珍贵的艺术品，具有极高的文物价值。另外，苏州古典园林作为宅园合一的宅第园林，其建筑规制又反映了中国古代江南民间起居休亲的生活方式和礼仪习俗，是了解和研究古代中国江南民俗的实物资料。

世界遗产委员会这样评价苏州古典园林：没有哪些园林比历史名城苏州的园林更能体现出中国古典园林设计的理想品质，咫尺之内再造乾坤。以其精雕细琢的设计，折射出中国文化中取法自然而又超越自然的深邃意境。

拙政园

拙政园的特点是多水，现在水面占全园面积的3/5，总体布局也以水池为中心，主要建筑均临水而筑，朴素典雅。

拙政园面积约60余亩，分东、中、西三个部分，并各具特色。

从园门进去，即是东园，面积约31亩，原为明代侍郎王心一的归田园居旧址。东园具有明快开朗之胜和松冈、山岛、竹坞、曲水之趣。

中园是拙政园的主体部分和精华所在。面积18.5亩，水面约占1/3以上，富有水乡风味。由东园横过一带花窗长廊，到东半亭，亭额题"倚虹"两字。亭前有一座石栏小桥，雕刻古朴可爱，石质斑驳。是园中仅存的明代遗物之一。

拙政园

踱过小桥即到远春堂，为中部主体建筑，体制似为明代结构，其特点是庭柱为

"抹角梁"，并巧妙地分设在四周廊下，因而室内没有一根阻碍行动和视线的柱子，四周都嵌了玲珑透空的长玻璃窗，可环视周围不同景色，犹如观赏长幅域卷，所以又称"四面厅"。此处面临荷池，每当夏日，荷花扑面，清香满堂，故取宋代周敦颐《爱莲说》中"香远益清，亭亭净植"的语意作为堂名。

中部的一切景点均围绕远香堂而设。堂南部隔有平台池水，屏立黄石假山，重峦迭翠，山上林木配置错落有致，以一泓池水相衬托。再往前行原是老园门入口处，假山当门，起了屏障作用，不致使游客入园即一览无遗。而绕过假山，又能使人有豁然开朗之感。至远香堂向北，境界更是大开，一片水面山岛展现在前面。这种"欲扬先抑"的设计手法，称为"抑景"。

二岛和远香堂隔水相望，起了分割点缀水面的作用，形成山因水活，水随山转之意境，颇有明洁、清澈、幽静和开朗的自然山林风味。岛之上有亭，东为待霜亭，西为雪香云蔚亭。由此下山，可到西南的荷风四面亭，向西过桥折北，至见山楼。此楼之西，有桥一座，名"小飞虹"，桥南有水阁三间，名"小沧浪"。折北至得真亭，再向前便至香洲（旱船）。远春堂之东侧有绿漪亭、梧竹幽居、绣绮亭、枇杷园、海棠春坞、玲珑馆等景点。

西园其结构布局，于花木水石之外，厅堂亭榭密集，装饰华丽，和中部的疏朗，各有千秋。

西园的主建筑是十八曼陀罗花馆和卅六鸳鸯馆。馆之东有六角形宜两亭，馆之南有八角形塔影亭。馆之西北有留听阁。西园的北半部池水环抱中有岛屿，对面有土山，岛上有浮翠阁、笠亭、与谁同坐轩、倒影楼、波形走廊等不同形式的园林建筑，景致丰富多彩。

留　园

留园以建筑布局紧密、厅堂宏敞华丽、装饰精雅见长，尤以建筑空间的处理著称，即善于利用各种建筑群，把全园空间巧妙地分隔、组合成若干不同而又各具特色的景区。园内重门叠户，变化万千，有移步换景之妙。留园的紧密结构，同拙政园的疏朗境界，并称苏州园林两绝。

留园面积约30亩，是苏州大型古典园林之一。大致分中、东、西、北四个景区。中部是以原寒碧山庄为

留　园

基础，经营最久。东、北、西三部分为光绪年间所增加。其特色：中部以山水为主，明洁清幽，峰峦回抱，东部以建筑见长，重檐叠楼，曲院回廊，西部是自然山林。北

部为田园风光，而以中部和东部为全园精华所在。

中部分东西两区，西区以山池为主，池水清澈明净，实景与倒影交相辉映。西、北两侧是连绵起伏的假山。东区则以建筑庭园为主，散列着高低虚实互相错落的厅、楼、廊，轩、亭等建筑。中部主要建筑有涵碧山房，明瑟楼、"古木交柯"、绿荫轩、闻木樨香轩、可亭、远翠阁、濠濮亭、曲溪楼、清风池馆等。

东部景区原是进行各种享乐活动的所在，以高大豪华的主厅五峰仙馆为中心，有还我读书处、揖峰轩、汲古得绠处、西楼、鹤所等辅助用房环绕四周。

五峰仙馆前峰石挺秀，取李白"庐山东南五老峰，青天秀出金芙蓉"诗句意为名。此馆因梁柱以楠木建造，所以又称楠木厅。建筑富丽堂皇，高深宏敞，陈设布置精雅大方。厅前庭园中有气势浑厚的湖石峰峦，是苏州各园厅堂中规模最大的一处。

北部景区紧傍中部和东部景区之北侧，循曲径步出，是一片旷朗的月季园，再往西为"又一村"，进园门，眼前顿觉境界一新，犹如置身于村野之中，"又一村"是江南农村风光在园林中的生动再现。

西部景区东西狭而南北长，占地约有 10 余亩。主要景观有：小桃坞、至东亭，舒啸亭、龙墙、"活泼泼地"水榭等。

留园 4 个景区以曲廊作为联系脉络。廊长 700 多米，随形而变，顺势而曲，到处连贯，始终不断。长廊两面壁嵌有历代名家书法石刻 300 多方，称为"留园法帖"。

网师园

网师园是苏州典型的府宅园林，地处旧城东南隅葑门内阔家头巷，现为市内友谊路南侧。

网师园布局精巧，结构紧凑，以建筑精巧和空间尺度比例协调而著称。园分三部分，境界各异。东部为住宅，中部为主园。网师园按石质分区使用，主园池区用黄石，其他庭用湖石，不相混杂。突出以水为中心，环池亭阁也山水错落映衬，疏朗雅适，廊庑回环，移步换景，诗意天

网师园

成。古树花卉也以古、奇、雅、色、香、姿见著，并与建筑、山池相映成趣，构成主园的闭合式水院。池水清澈，东、南、北方向的射鸭廊、濯缨水阁、月到风来亭及看松读画轩、竹外一枝轩，集中了春、夏、秋、冬四季景物及朝、午、夕、晚一日中的景色变化。

精致的造园布局，深蕴的文化内涵，典雅的园林气息，当之无愧地成为江南中小古典园林的代表作品。1963 年网师园列为苏州市文物保护单位，1982 年被国务院列为全国

重点文物保护单位。1997 年 12 月被联合国教科文组织列入《世界文化遗产名录》。

环绣山庄

环秀山庄位于苏州城中景德路 262 号，今苏州刺绣博物馆内。此园本是五代吴越钱氏金谷园旧址，明、清时期成为私家园林。现占地面积 2179 平方米，其中建筑面积 754 平方米。园景以山为主，池水辅之，建筑不多。园虽小，却极有气势。该园园内湖石假山为中国之最，占地仅半亩，而峭壁、峰峦、洞壑、涧谷、平台、磴道等山中之物，应有尽有，极富变化。池东主山，池北次山，气势连绵，浑成一片，恰似山脉贯通，突然断为悬崖。而于磴道与涧流相会处，仰望是一线青天，俯瞰有几曲清流，壮哉美哉，恰如置身于万山之中。全山处理细致，贴近自然，一石一缝，交代妥贴，可远观亦可近赏，有"别开生面、独步江南"之誉。

狮子林

明代诗人高启的《狮子峰》诗描写了流传于苏州的这样一则民间故事。宋仁宗聘请神僧中峰为国师，国师的坐骑是一只丈八大狻猊（即狮子）。一天，国师骑着神狮来到苏州菩提正宗寺，会见徒弟天如禅师。菩提寺里多怪石，状似狻猊．神狮见了，竟以为回到了佛国狮子群中，乐得就地打滚，亮出本相，变成了狮子峰，屹立在寺院之东南，成为诸峰之冠。身上散落的狮毛，也纷纷变做各种各样的狮子狮孙，有的是大狮，有的是小狮，而且姿态各异，有的像狮舞，有的像狮吼，有的如雄狮蹲坐，有的如母狮沉睡，有的如狮子滚绣球，有的如双狮搏斗，共有 500 多种不同形状。群狮又都围绕着神狮，向它顶礼膜拜。国师和禅师见了，连称"善哉，善哉！"从此，菩提正宗寺改名狮子林，狮子林的石狮子也就出了名。

狮子林位于苏州城东北的园林路。狮子林盛名江南，平面呈长方形，面积 15 亩左右，四周是方整的高墙峻宇，全园布局紧凑。东南多山，西北多水，建筑主要布置在山池东北两翼。长廊三面环抱，曲径通幽，林间楼阁隐现，峰峦峻奇，在苏州诸园中风格别致。

狮子林以湖石假山众多著称，以洞壑盘旋出入的奇巧取胜，素有"假山王国"之誉。园中石峰林立，均以太湖石堆叠，玲珑俊秀，有含辉、吐月、玄玉、昂霄等名称，还有木化石、石笋等，皆为元代遗物。山上满布着奇峰巨石，大大小小，各具姿态，多数像狮形，也有似蟹鼋、如鱼鸟的。石峰下全是石洞，高下盘旋，连绵不断，具有岩壑曲折之幽，峰回路转之趣。

园内有指柏轩、荷花厅、真趣亭、湖心亭、问梅阁、扇子亭、卧云室等建筑，又有燕誉堂、小方厅，五松园、修竹阁等精致的庭园，耐人观赏。燕誉堂为全园主厅，高敞宏丽，堂名取于《诗经》："式燕且誉，好尔无射"。问梅阁是园西景物中心，阁名取李俊明诗"借问梅花堂上月，不知别后几回圆"诗意。

狮子林回廊曲槛，高下升降，全依地形，从东到西，又自南面北，环绕了园西南

两面。而最精美的为左边长廊，上面配着楼房和屋檐，远远望去，把花园的境界拓广了，使人感到窗曲无穷。这是苏州古典园林艺术"实则虚之，虚者实之"布景方法的典型例子。

乾隆皇帝下江南，曾到狮子林游玩，并留下"真趣"两字作为匾额，至今悬挂在狮子林一个亭子中。乾隆对狮子林赞赏备至，后来还下令"仿造于承德避暑山庄"。从此狮子林名声更大了。

避暑山庄

位于河北省承德市内的避暑山庄自康熙四十二年（公元1703年）开始建造，到乾隆五十五年（公元1790年）竣工，历时80多年，建筑物达110多处，总面积564万平方米，为北京颐和园的两倍。沿着山庄周围还筑有长达10公里的宫墙，它是我国现存占地最大的古代帝王宫苑，也是我国最大的皇家园林。

避暑山庄从总体上，可分为宫殿区和苑景区两部分。宫殿区位于南部；苑景区又分为湖区、平原区和山区三部分。山区约占总面积的五分之四。山峦起伏，群峰罗列，最高峰海拔500多米。群山草木蓊郁，山岭和峡谷有曲径盘旋相连。山顶、山腰、山麓都建造了不少形态各异的建筑使山区具有"四面有山皆入画，一年无时不成花"的风光。分布于群山中的奇峰异石如磐锤峰、双塔山、罗汉山等，与山庄建筑相互映衬，使艺术美与自然美融为一体。

湖区有避暑山庄72景中的30多个景。湖泊称为塞湖。湖区的建筑也多是仿照江南胜景建造的。湖区以北是开阔的平原区。这里，东部是万树园，芳草如茵，遍布古松老榆，西部草原上点缀着顶顶蒙古包，有着浓厚的草原气息。平原区有八角九层、峻秀挺拔的永佑寺舍利塔（又称六合塔）。位于万树园西山麓的文津阁藏有《四库全书》和《古今图书》集成等典籍。

宫殿区是26幢建筑大小不等的九进院落，四周有墙和外部相隔。正宫有康熙题的"避暑山庄"4个金字匾额。里面又分前朝和后寝。前朝为楠木结构，建筑雄伟庄严；后寝建筑形式活泼，环境清幽。

山庄有"万壑松风力"、"梨花伴月"、"镜水云山"等72景，有仿江南园林的"金山寺"、"文园狮子林"、"烟雨楼"等名胜，还有"天一阁"、"又津阁"、"十九间照房"等精巧的建筑。

避暑山庄集中了我国南北建筑布局的特点，综合了我国各地建筑艺术的风格。烟雨楼等建筑组群一派江南景色。正宫、松鹤斋等建筑则像北方朴素的民居。万树园富有蒙古草原风光，山峦区优美俏秀的寺、庙、斋、轩，别具一格，使山庄成为我国各地名胜的缩影。

在山庄外围有一组雄伟的富于民族特色的建筑群——外八庙。它坐落在山庄东北部和北部，都朝向山庄。外八庙原有寺庙11座，因当时在北京设了8个办事机构，故

称外八庙，现存7座。它们是：溥仁寺（又叫前寺），普宁寺（又名大佛寺），寺内的大佛高22.28米，重达122.74吨，是世界罕见的木质大佛，安远庙（又称伊犁庙），是仿新疆伊犁河北岸的固札庙建的，普陀宗乘之庙（俗称小布达拉宫）是仿西藏布达拉宫修建的，殊像寺是仿山西五台山的殊像寺建的，须弥福寿之庙（俗称班禅行宫）是乾隆专为班禅六世来热河居住和讲经，仿西藏日喀则的札什伦布寺修建的。这一系列寺庙建筑富有民族特色和象征意义，成为著名的名胜古迹。

蠡　园

蠡园是无锡蠡湖湖光山色中最美的一处了。蠡园因建于蠡湖之滨得名，而蠡湖的名字，则来自范蠡与西施的古老传说。

蠡园面积达123.1亩，其中水面占52.3亩。蠡园始建于民国初年，历经多年扩建，始成今日规模。

走进农舍式的公园大门，穿过月洞，展现在游人面前的是花岗岩砌成的屏障，左侧是二排石壁组成的通道，右侧似乎无路可循，有"山重水复疑无路"之感。但穿过一假山石洞，便豁然开朗，给人以"柳暗花明又一村"的意境。但见前面有湖石假山，修竹土冈，自成一坞。坞内有正房5间，乃"百花山房"。

出百花山房，便是蠡园的主体景区——四季亭。四季亭建于1954年，题名春、夏、秋、冬，取四季时序之意。春亭旁种植迎春花，夏亭旁种植夹竹桃；秋亭旁种植桂花，冬亭旁种植腊梅花。四只亭子如一个模型脱出，不易辨认，看看亭旁所植的花木，便可知其名了。

由四季亭转出，沿堤上小路向前，过草坪、六角平台，穿假山洞、天井、月洞，开朗处就是长廊，长廊又名千

蠡园内景

步廊，沿长廊前行，有跨水廊桥一座，使长廊高低起伏，曲折多变。廊壁有瓦砌89个漏窗，步移窗异，窗异景变，别有景趣。这种互为借景的漏窗手法，为我国独特的造园艺术，游人对此莫不称赞。

穿长廊，过平桥，便到湖心亭。由亭折回平桥，过六角形洞门，前面是"湖滨大楼"和"颐安别业"（西班牙式小洋房）。在颐安别业旁边，有一亭，形似荷叶，亭前塘内有亭亭玉立的荷花，是园内赏荷的最佳之处。

廊尽路转，过池塘方亭，两侧尽是湖石堆成的假山。假山上绿树婆娑，翠蔓披拂，苔藓斑驳。假山都以"云"字题名，如云窝、云脚、穿云、朵云、盘云、归云、留云

等等。游人置身其间，闻身不见影，可望不可及，有如身陷迷阵之感。归云洞的顶峰，高 12 米，为全园最高处，可眺望园内外风景。

蠡园，确实是美丽的，它就像范蠡和西施美好的传说一样。将永远吸引着中外游客。

煦园

南京煦园是一座瑰丽多姿、历史悠久的古典花园，具有江南园林的独特风格，全部建筑继承了我国古典园林艺术的优良传统。它展示着我国人民辛勤劳动和文明才智而结成的功绩。

公元 1407 年，明成祖朱棣封次子为汉王，在此扩建汉王府，花园以汉王朱高煦之名的"煦"而命名为《煦园》。

煦园内"假山耸立，翠竹环绕"，五步一景，十步见阁，山水相映，小桥流水，使人心旷神怡。园中太湖石叠成的假山，玲珑多姿，形成各色各样的飞禽走兽的图案。矗立在假山石室上的六角亭，态势傲然，循石级而上抬头可见东侧游龙墙前的小轩，小轩中伫立着一块汉白玉石的《枫桥夜泊碑》。从小轩沿曲廊而进，可见暖阁和太平军开凿的古井。

从碑亭西行，可见一座很美的方胜亭，此亭巧夺天工，两亭巧妙相连，双顶并立，难舍难分，又被誉为象征爱情的鸳鸯亭。

景景环绕太平湖，太平湖是太平天国时期在原荷花池基础上开凿。沿湖有楼台亭榭，湖中有不系舟和漪澜阁。布局协调，十分美观。

太平湖中的石舫系乾隆十一年所造，乾隆二次南巡，在舫中休息时，曾赐名"不系舟"。全舟采用青石砌成，船身的雕刻和彩绘具有太平天国时期的民间工艺特色。

和石舫相对的漪澜阁，整个屋脊用清道光年间的青花瓷砖构成，六扇落地长窗，都刻有形态各异的瓶、鼎图样，也是太平天国平等的谐音。阁之四周石栏环绕，每一栏柱上都置有石雕狮一只，形态活泼，具有生活气息。

寄畅园

寄畅园在无锡惠山寺香花桥畔，门楣上挂着乾隆皇帝的手笔"寄畅园"匾额，穿过门厅，是一个大天井，便道尽端有一间敞厅，书"凤谷行窝"匾额。"凤谷行窝"为寄畅园前身园名，建于明代中叶正德年间，由明代进士，无锡人秦金兴建。

有两条路可通向园的深处：一条从右边进，走曲折的石径，穿过山洞，经碑亭到达园中部的锦汇漪；另一条从左边进，更见曲折。

走左道，从敞厅左转到秉礼堂；出月洞门，到含贞斋；左拐，径直北行是八音洞，原称悬淙洞。出洞口，眼前豁然开朗，为锦汇漪，萍蓬莲紧贴着水面，开着金黄色的小花，环顾周围景物，目不暇接。东岸是涵碧亭、清响斋、知鱼槛、郁盘，一组连绵

的亭廊，飞檐翘角，错落有致，倒映水中，构成一幅天然的图画。北端原来是环翠楼，现在是三间敞厅，面对锦汇漪，左列响廊，右旁山冈，极目所至，可总览全园。

知鱼槛可谓是全园赏景的中心，方亭突入水面，左有郁盘、碑亭、美人石；右有七星桥、涵碧亭，茶室敞厅。知鱼槛北，有一小院，叫做清响斋，种着竹子，清风摇曳，意境潇洒。

寄畅园以一泓池水为中心的布局来安置景点，体现了明代亭园结构的普遍特征。寄畅园不过15亩地，但紧凑集中，包容了锡、惠之胜。锦汇漪的水面只有二亩多，却称得起锦绣荟萃之处。寄畅园建成之后，名人雅士无不游园作诗，倍加赞颂。

寄畅园冬日美景

瘦西湖

瘦西湖位于江苏扬州市西郊，六朝以来，即为风景胜地，原名炮山河，一名保障河。清乾隆时，因绕长春岭（即小金山）而北，又称长春湖。因湖身曲长，两岸花木疏秀，风景纤丽，与杭州西湖相比，另有一种清瘦秀丽的特色，故称瘦西湖。

瘦西湖原是纵横交错的河流，古代园艺家运用我国造园艺术之高超手法，因地制宜，相互沟通，建造了很多风景建筑。旧有范围，从南门古渡桥起，绕小金山至平山堂蜀岗下为止。东南与市河、城河相接，通向运河。以后，逐年修建绿化，由史公祠向西，乾隆御码头开始；西北沿湖过冶春、绿杨村、红园、西园曲水，经大虹桥，长堤春柳；至徐园、小金山、钓鱼台、莲性寺、白塔、凫庄、五亭桥等；再向北至平山堂、观音山、蜀岗止。湖长10余里，犹如一幅山水画卷。

大虹桥横跨于瘦西湖上，是西园曲水通向长堤春柳的大桥。初建于明末，原是木桥，因桥上的红色栏杆而称红桥。清诗人王渔洋有"红桥飞跨水当中，一字栏杆九曲红，日午画船桥下过，衣香人影太匆匆"诗句，形容当时红桥的情景。乾隆年间将木桥改为石拱桥，像一道彩虹从湖的东岸飞跨西岸，遂称大虹桥。清代诗人为此写诗作赋，多达7000余人，编成300卷，并绘有"虹桥览胜图"。

小金山位于湖的中心，是四面环水的岛屿。北架八龙桥，贯通彼岸。据传六朝时就在此营造园林，现存建筑、假山等大部分为清代遗物，小金山是一组依山临水的园林建筑群。山顶筑风亭，山上植松柏。山东麓花墙内有小桂花厅，内有清书画家郑板桥写的一副对联："月来满地水，云起一天山。"山南麓是琴室，架红栏桥（玉版桥）与南岸"桃花坞"废址衔接。在山顶风亭上，可俯瞰湖景，风亭是瘦西湖主要风景点之一。

五亭桥原称莲花桥，位于莲性寺后，因寺址周绕有水，形如莲花，其后有土埂名称"莲花埂"，桥位于此故得名。桥上架置五亭，俗称"五亭桥"是通往观音山、平山堂必经之地。桥建于清乾隆二十二年（公元 1757 年），桥身用青石砌成，下由 12 个大小不同桥墩组成 15 孔的券桥。平面呈工字形，两侧加阶级，桥面上矗立琉璃攒尖顶方亭 5 座，正中为主亭，体积加高做重檐，其四角各配置一单檐方亭。每逢月满，从正侧桥孔

秀美的瘦西湖

观望每洞各映一月，金色众月混漾，映衬亭桥，使湖景更为美丽。

民居建筑

最早的住宅

民用住宅是历史上最早的建筑形式。最原始的房屋是原始人的穴居和巢居。古书上记载上古之人"因丘陵掘穴而处"和"构木为巢，以避群害"，反映的就是这两种住处。

我国最早的民用住宅，大约出现于一万年前的新石器时代，住房形式大致有两种，一种是南方的"干栏式"房屋；另一种是北方黄河流域半地穴式房屋。

"干栏式"房屋就是先在地面上用木柱做桩，构成一个底架，然后在底架上铺设木板，再在木板上用竹木、茅草等建造房屋。在属于新石器时期的浙江余姚河姆渡遗址，发现的一组密集的建筑遗迹，就是属于这种形式的建筑。这些干栏式房屋全高 3 米多，其中底层高 1 米左右，作饲养猪、狗、羊和水牛之用；上层住人，高 2 米多，铺有厚木板作为楼板，屋顶用茅草和芦苇盖成。房子周围树立有密集的木桩连成的围墙，以防御野兽的侵袭。河姆渡住房的建筑已经达到很高的水平。梁柱间用榫卯接合，地板用企口板密拼，是我国建筑史上最早使用榫卯的实物。

"干栏式"建筑在我国南方分布很广，延续时间也很长，在长江中下游一带至少流行到秦汉六朝时期，而在西南和华南地区，延续的时间就更长。尤其是西南少数民族地区，直到今天还在使用这种建筑形式。如藏族碉楼、傣族竹楼、侗族木楼、拉祜族的掌楼等都是这种建筑形式的发展。

半地穴式的房屋式样有方形和圆形两种。其结构和建造方式，是从地面向下挖成

深约数十厘米的浅穴，并以坑壁作墙基或墙壁，在房子的中央树立有四根支撑屋顶的柱子，柱子下面还垫了石头，以防柱脚下沉，这可以说是我国最早的石柱础。坑壁的周围立有成排的柱子，作为墙壁或支撑屋檐的骨架，木柱上架有横梁和椽子。屋顶有的从四角向中间收拢成尖锥状；有的作两面坡的"人字形顶"，上面再铺茅草或涂以厚厚的草泥。近门处常有台阶或斜坡状的窄道延伸到屋外。

在陕西西安半坡遗址的居住区发现了一座面积达 160 平方米的半地穴式大房子，房内前部为一大间，后面分为三小间。大房子附近有四十几座方、圆两种半地穴式和地面建筑房子，每座房子面积一般在 20 平方米左右。地面建筑是木骨泥墙，室内有支柱撑托着脊檩，屋顶为两面坡式。有的浅穴式房屋，为了挡风和防水，在门道的两侧各有一道隔墙。

我国原始社会住房建筑上的柱网结构和榫卯技术的出现，为我国古代独具风格的框架式房屋建筑的发展奠定了基础。

北京四合院

在北京城大大小小的胡同中，坐落着许多由东、南、西、北四面房屋围合起来的院落式住宅，这就是四合院。

四合院的大门一般开在东南角或西北角，院中的北房是正房，正房建在砖石砌成的台基上，比其他房屋的规模大，是院主人的住室。院子的两边建有东西厢房，是晚辈们居住的地方。在正房和厢房之间建有走廊，可以供人行走和休息。四合院的围墙和临街的房屋一般不对外开窗，院中的环境封闭而幽静。

北京有各种规模的四合院，但不论大小，都是由一个个四面房屋围合的庭院组成的。最简单的四合院只有一个院子，比较复杂的有两三个院子，富贵人家居住的深宅大院，通常是由好几座四合院并列组成的。

窑 洞

我国黄河中上游一带，是世界闻名的黄土高原。生活在黄土高原上的人们，利用那里又深又厚、立体性能极好的黄土层，建造了一种独特的住宅——窑洞。窑洞又分为土窑、石窑、砖窑等几种。土窑是靠着山坡挖成的黄土窑洞，这种窑洞冬暖夏凉，保温隔音效果最好。石窑和砖窑是先用石块或砖砌成拱形洞，然后在上面盖上厚厚的黄土，又坚固又美观。由

陕北窑洞

于建造窑洞不需要钢材、水泥，所以造价比较低。随着社会的发展，人们对窑洞的建造不断改进，黄土高原上冬暖夏凉的窑洞越来越舒适美观了。

安徽古民居

安徽省的南部保留着许多古代的民居。这些古民宅大都用砖木作建筑材料，周围建有高大的围墙。围墙内的房屋一般是三开间或五开间的两层小楼，比较大的住宅有两个、三个或更多个庭院。院中有水池，堂前屋后种植着花草盆景，各处的梁柱和栏板上雕刻着精美的图案。座座小楼，深深庭院，就像一个个艺术的世界。建筑学家们都称赞那里是"古民居建筑艺术的宝库"。

客家土楼

土楼是广东、福建等地的客家人的住宅。客家人的祖先是1900多年前从黄河中下游地区不断迁移到南方的汉族人。为了防范骚扰，保护家族的安全，客家人创造了这种庞大的民居——土楼。一座土楼里可以住下整个家族的几十户人家，几百口人。土楼有圆形的，也有方形的，其中，最有特色的是圆形土楼。圆楼由两三圈组成，外圈十多米高，有一二百个房间，一层是厨房和餐厅，二层是仓库，三层、四层是卧室；第二圈

福建客家土楼

两层，有30～50个房间，一般是客房；中间是祖堂，能容下几百人进行公共活动。土楼里还有水井、浴室、厕所等，就像一座小城市。建造土楼，就地取材，用当地的黏沙土混合夯筑，墙中每10厘米厚层布满竹板式木条作墙盘，起到相互拿力的作用，施工方便，造价便宜。土楼群的奇迹，充分体现了客家人集体力量与高超智慧，同时也闪耀着中华民族优秀文化的光彩，自改革开放发来，土楼越来越为世人所瞩目。位于福建省龙岩市永定县湖坑镇洪坑村的振成楼，闻名世界，被称为人类文明史上的一颗明珠，受到了世界各国建筑大师的称赞。

傣家竹楼

傣家竹楼俗名又叫"干栏"，以其别具情趣的建筑式样和风格，把风景艳丽的西双版纳和瑞丽江两岸点缀得再加迷人。幢幢竹楼大多以竹篱相隔，自成清幽恬静的院落。那些高大挺拔的椰子树、枝叶茂密的枘子树和果实累累的芒果树以及那摇曳多姿的凤尾竹，把一一幢幢竹楼掩映在茂林修竹之中，真是幽美极了。

傣家的"干栏"式建筑，除柱子、楼架用30多棵质地坚硬韵橡木外，楼板、墙壁均用竹子直剖压平而成，屋顶用"草排"覆盖。竹楼开门的一方，述有走廊、凉台，供晒晾衣裙、洗脸洗脚和乘凉休息。竹楼呈四方形，分上下两层，楼上住人，楼下饲养牲畜。楼上一般均分内外两间，也有三至四间者，内间为卧室，外间为主人进餐、休息或接待客人的地方。虽然仅在外室开一小窗，但凉风习习均能从竹壁隙中透入，因而即使酷热的夏天，也有十分凉爽惬意之感。

在记叙有关壮傣族系生活习俗的史籍中，几乎都要提到这种独具民族传统的竹楼。如《魏书》、《周书》、《北史》记载僚人时说："依树木以居其上，名曰干栏。干栏大小，随其家口之数"。又《新唐书·南平僚传》载：其地"多瘴疠，山有毒草及沙虱蝮蛇，人楼居，梯而上，名为干栏"。《西南风土记》也说；"所居皆竹楼，人处楼上，畜产居下，苫盖皆莽茨"。

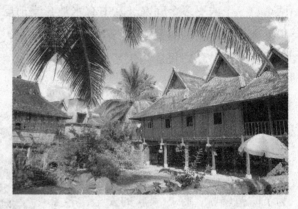

傣家竹楼

"其地下潦上雾，四时热毒，民多于水边构楼从居"。这种楼居的特有住宅形式，正是从古代越人到后来的壮傣诸族长期相承的民族传统建筑，是壮傣人民勤和智慧的结晶。从地下出土的铜鼓镌刻的"干栏"图形，与今日壮傣的竹楼式样，几乎完全一样。

按照傣族人民的传统习俗，每当新竹楼落成时，总要举行"贺新房"仪式，祝愿新房牢固和主人身体健康。在房主人搬进新房那天清早，应邀的客人便终绎不绝地来到新居，有的向主人献鸡，有的献米，十分热闹。

侗寨鼓楼

在贵州黎平、榕江、从江、天柱等县侗族聚居的村寨中，有一种很具特色的宝塔形建筑物，这就是侗寨鼓楼。

鼓楼以杉木作建筑材料，不用一钉一铆，柱、坊的横穿、斜挂、直撑，一律采取接榫与悬柱结构，牢固而又谨严。

侗族人起鼓楼很讲究山向水势，喜欢选择望见流水的山湾作楼址。木匠师傅根据主家的要求，观察地形后，依着山势水向谋划一番，把设计图画在脑子里，然后开始起楼。

第一层为正方形，与地平相距约2~3米，以上各层为多角形，且有飞檐。顶部中央多安装琉璃葫芦，脊棱缓缓翻；卷成翘角。顶楼常悬"款鼓"一面，遇事由"款首"击鼓集众，决策定夺。底楼多设大厅，楼前有广场，楼侧或联建戏台和厢房。

侗家喜庆佳节，都以鼓楼为娱乐中心。由于侗家历来是同姓聚居，一寨一姓建鼓楼一座；一寨多姓则建多座。因此，鼓楼又是族姓的形象标志。

在广西三江侗族自治县城北 25 公里，有一座马胖鼓楼，形似宝塔，高约 12 米，宽约 11 米，九层飞檐，层层相叠，檐下绘民族图案，楼内四根两人合抱大柱，正厅板壁绘美丽侗乡风光。整座建筑用杉木安榫接合，结构严密，气势雄伟。它是广西侗族地区最大最有代表性的一座鼓楼，对于研究侗族社会生活和建筑艺术均有重要价值。

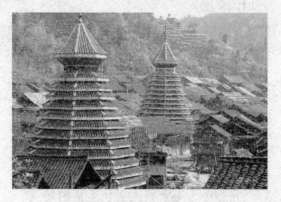

侗寨鼓楼

贵州黎平县肇兴纪堂鼓楼，从江县停洞增冲鼓楼，均建于清代中叶，巍然矗立，气势雄伟，经过漫长的岁月，至今保存完好，充分显示了古代侗族人民的聪明才智和高超的建筑技艺。

如今，侗族人民一般居住于木楼，为三层，由一排排的三个到五个杉木柱头的楼排组成。排与排之间用方连结起来，每两排之间组成的空间叫做一"间"。

木楼依着山势建筑，长柱脚落在低处，短柱脚落在高处；第二层能住人，第三层就更宽敞了，屋顶上并不是简单的剪刀架，而是在横方骑高矮不一的挂筒（匠人叫爪筒），然后在挂筒上木行条，钉上椽皮，盖上青瓦，就成了排水性良好的屋顶了。侗家木楼的设计周密，施工精细，木匠所开的眼孔、所锯刨的方头必须是衔接得恰到好处，所以侗家的木楼是百年不斜的。

蒙古包

蒙古包是独具特色的活动毡房。一般为圆形，多用条木结成网形的墙壁和伞形屋顶，覆盖毛毡，用绳索勒住，帐顶中央有采光、通风的天窗，外壁多用白色羊毛毡覆盖，在绿色的草原上格外醒目。蒙古包内的支架称为"哈那"，按其大小分，一般有十个哈那、八个哈那、六个哈那、四个哈那数种，按其样式分，又有转移式、固定式、人字帐房等。

蒙古包

转移式蒙古包，蒙语称为"乌尔郭格乐"，是纯游牧民的毡屋，主要是用毛毡来做屋盖和屋墙。其构造、形状、大小及屋内的格局与固定式房屋相同。其与固定式房屋的主要区别是，其支架不必永久性地固定，院内不必用木栅围绕，包内的装潢也较为粗糙。地上没有地毯，只用以牛羊的生皮或毛毡子。因此，转移式蒙古包的建造和拆除都较为简单，两三个人可以在一两个

小时内完成。

固定式蒙古包同样是用毛毡来做屋盖和屋墙。有的是在覆好的草上再覆以毡子，有的则仅用毛毡包裹，然后用毛绳系紧固定。与转移式蒙古包不同，固定式蒙古包必须把墙基埋入地内，毡屋周围的土地必须砸实，然后把屋墙墙脚用石块或木材加以圆形的固定，院内要用木栅围绕。包内的装潢也较为讲究，地上铺地毯，毡墙上有图案，包内装床板。

土家族吊脚楼

吊脚楼为土家族人居住生活的场所，多依山就势而建，呈虎坐形，以"左青龙，右白虎，前朱雀，后玄武"为最佳屋场，后来讲究朝向，或坐西向东，或坐东向西。依山的吊角楼，在平地上用木柱撑起分上下两层，上层通风、干燥、防潮，是居室；下层是猪牛栏圈或用来堆放杂物。房屋规模一般人家为一栋4排扇3间屋或6排扇5间屋，中等人家5柱2骑、5柱4骑，大户人家则7柱4骑、四合天井大院。4排扇3间屋结构者，中间为堂

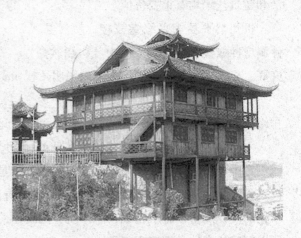

土家族吊脚楼

屋，左右两边称为饶间，作居住、做饭之用。饶间以中柱为界分为两半，前面作火炕，后面作卧室。吊脚楼上有绕楼的曲廊，曲廊还配有栏杆。从前的吊脚楼一般以茅草或杉树皮盖顶，也有用石板当盖顶的，现在鄂西的吊脚楼多用泥瓦铺盖。

吊脚楼有很多好处，高悬地面既通风干燥，又能防毒蛇、野兽，楼板下还可放杂物。吊楼还有鲜明的民族特色，优雅的"丝檐"和宽绰的"走栏"使吊脚楼自成一格。这类吊脚楼比"栏干"较成功地摆脱了原始性，具有较高的文化层次，被称为巴楚文化的"活化石"。

陵墓建筑

秦始皇陵

秦始皇陵外观上看去有些像金字塔，但它却非石质，而是用黄土夯成的。古埃及的金字塔是世界上最大的地上王陵，而我国的秦始皇陵则是世界上最大的地下皇陵。

秦始皇陵的修建伴随着秦始皇一生的政治生涯。从他 13 岁即位时起就开工建设，直到他死时还未竣工。二世继位后，又修建了一年才基本完工，历时 38 年，比胡夫金字塔的建筑时间还长 8 年。建陵动用人工近 80 万，几乎相当于修筑胡夫金字塔所动用人数的 8 倍。

整个陵园工程的修建，大体上可分为三个阶段：第一阶段为陵园的初期阶段，从秦始皇即位到其统一中国，在这 26 年里，先后展开了总体设计和主体工程的施工，初步奠定了陵园的规模和基本格局。第二阶段为大规模修建阶段，从统一到秦始皇三十五年，在这 9 年时间里，经过数十万人大规模的修建，基本完成了陵园的主体工程。第三阶段为最后收尾阶段，从秦始皇三十五年到二世二年冬，在这 3 年时间里，主要进行陵园的收尾和覆土工作。

整个陵园仿照秦都咸阳布局，呈回字形，陵墓周围筑有内外两重城垣，其外城周长 6210 米，内城周长 3870 米。秦始皇陵用黄土夯筑而成，形成三级阶梯，状若覆斗，底部四方形，底面积约 25 万平方米，高 115 米。由于风雨侵蚀、人为破坏，现在封土面积约为 12 万平方米，高度为 87 米。

秦始皇陵背靠骊山，面向渭水，形成南面背山、东西两侧和北面三面环水的风水格局。这种"依山环水"的风水思想对后代建陵产生深远影响，如西汉高祖长陵、文帝霸陵以及武帝茂陵都体现了这种思想。

秦始皇陵地下宫殿是整个建筑的核心部分，位于封土堆下面。人们相传秦始皇将其生前荣华全部带入地下。由于其入葬之后，墓穴始终无人打开，人们对之格外好奇。在目前的考古发掘中，发现陵园以封土堆为中心，四周陪葬分布众多，内涵丰富，规模空前，数十年来出土的文物多达 10 万余件。考古发现地宫面积约 18 万平方米，中心点深约 30 米，发现有大型的石质铠甲坑、百戏俑坑、文官俑坑以及陪葬墓等 600 余处，还有被称为"世界奇迹"的兵马俑陪葬坑。

举世闻名的兵马俑就是在陪葬区发现的。1974 年 3 月，骊山北麓农民打井无意间发现了兵马俑。兵马俑坑在秦始皇陵东侧 1.5 千米处，规模极其庞大，3 个坑共 2 万多平方米，坑内共计有陶俑马近 8000 件，木制战车 100 余乘以及青铜兵器 4 万余件。这 3 个坑以发现早晚为序，一号坑最大，东西长 230 米，南北宽 62 米，总面积 14260 平方米，有俑马 6000 余件；二号坑紧随其后，面积 6000 平方米，有俑马 1000 余件；三号坑最小，只有 500 余平方米，内有武士俑 68 个。3 个坑皆按兵阵布置，三号坑是总指挥所。这 3 个坑所展示的就是秦始皇的宿卫军。

这些兵马俑，如真人真马一般高大，一个个造型生动，神情毕肖，在军事、服装、生活、建筑等诸方面为我们对秦朝作出全面的考量提供了丰富的资源。兵马俑井然有序，气势磅礴，置身其中，能让人感受到一种强烈震撼，使人不禁想起秦始皇金戈铁马、横扫六国、威震四海的英姿和挥师百万、战马千乘的勃勃虎威。秦始皇兵马俑的发掘，让我们亲身感受到了大秦帝国的强盛。

明十三陵

天寿山位于我国首都北京城外的昌平县，山中有一组宏伟、壮阔的建筑组群，它们始建于1410年，那儿埋葬着明朝成祖至思宗十三个皇帝，所以人们称它为"明十三陵"。

明十三陵由前后两部分组成，前部是条很长很长的，通往各陵区的"神道"，后部便是散落在莽莽山峦中的各陵本身。

"神道"是条引导人们进入陵区的大道。耸立在"神道"最前方的是座明朝嘉靖年间建造的石牌坊，上面雕刻着花纹，鸟兽。石牌坊是由六个柱子排列形成的五个大门洞。门洞从两旁向中间逐步升高，檐口是蓝紫色的琉璃瓦，柱梁是晶莹的汉白玉，给人一种精细、高大坚挺的感觉。穿过石牌坊，走过一段路，是一座敦厚、壮实，红墙黄瓦的大门，称为大红门。通过大红门，前面不远可以看到大路中间立着一座形象庄严

明十三陵

的亭子。亭中竖着一块大石碑，因此人们把它叫做碑亭。亭子四周耸立着四座用白石雕成的华表，体型不大，却十分均称。走过碑亭，展现在人们眼前的便是一长溜石像生了。它们每隔一段距离，成双成对地挺立在大路两边。有狮子、獬豸、骆驼、象、麒麟、马、翁仲、文臣、武臣、勋臣等，或坐或立，姿态各异，神情庄重严肃。在神道的尽头是龙凤门，那也是一座石牌坊。它才是谒拜各陵的起点。

这么长的一条"神道"，放置了这么多的建筑物和雕塑物，目的就是要让人们在谒陵时体会到皇帝的权威，引导人们对他的"怀念"。为正式谒陵"酝酿感情"。因此说"神道"是组具有精神作用的建筑群体。

从龙凤门笔直往前走，是十三陵中最大的，明成祖朱棣的长陵。长陵的地上建筑是十三座陵中最突出的一座，由一门，一殿，一楼，一宝城（坟丘）组成，四周均有围墙。门是棱恩门，殿是棱恩殿，楼是方城明楼，宝城（坟丘）上植满了青松翠柏。这门、殿、楼、宝城（坟丘）都处在一条南北向的纵轴线上。棱恩殿居于正中，重檐庑殿式屋顶，三层汉白玉台基、金黄色的琉璃瓦。这些，都表示它的等级在中国古建筑中是最高的。它长66.75米，进深29.31米，面积有1956.4平方米。这殿全木结构。是我国最大的宫殿建筑之一。殿内大柱共32根，最大四根高达14.3米，柱径超过1.17米。均由整根楠木制成，这在其它宫殿中是无法找到的。方城明楼在棱恩殿之后，是座二层建筑，上部是明楼，下部是方城。明楼中间朱砂碑上用篆书写着"大明

成祖文皇帝之陵"九个大字。明楼的后面便是宝城（坟丘）了。相传明成祖朱棣在选这块"风水宝地"时还费了不少周折，直到有一个姓廖的江西人说这里环山抱水，龙虎龟蛇，日月星辰诸般灵端都在这儿相会，方才定下来。

长陵的地下墓室因未开掘，无法判断其内部结构。定陵的地下陵室已于1956年——1958年开掘。现介绍如下：

定陵是十三陵中另一座楼，属明神宗朱翊钧所有。它建于明万历十二年，即1584年。定陵地下陵室的平面，从图看像个人提着两只热水瓶。同中国传统宫殿布局相类似，它共有五个大殿组成：前殿，中殿，左配殿，右配殿和正殿。由前殿入口处到正殿后墙止，全长87米，总面积1195平方米。其中正殿是主体，长30.1米，宽9.1米，高9.5米，安置着皇帝和皇后的棺木。殿内的地面和墙壁及半圆形的拱顶，全部由石头筑成。那些石头平整、光洁，石头间灰缝也异常细密，真可谓天衣无缝。其它四殿也是石头砌筑，不过都比正殿小。中殿还有甬道可通往左、右配殿，这些殿内分别放着不同的东西，如大烛台、大香炉、"长明灯"、油罐及装有各种金银财宝和珍珠玉帛的几十只箱子。整个地下宫殿还有五重大门，这些门高3.3米，宽1.7米，都用整块汉白玉石制作。在门楣上方镶有发亮的黄铜饰物，在石门的陪衬下，十分简洁悦目。石门在安装时运用了简单的物理原理，因此开启时非常轻便。定陵的地下建筑全部用石头砌成。

与金字塔一样，建造这些石砌地下宫殿也是十分不易的，据史书记载，定陵地下宫殿整整修了六年，征集民伏几十万，耗去白银八百万两，这相当于当时两年全国财政总收入。如果用它购粮，则可供一千万农民饱饱地吃上一年。

寺院建筑

中国建筑的代表除了宫廷、园林之外，宗教建筑也是不可忽视的。

寺院作为活动场所，同宗教的产生和兴衰、宗教事件、宗教名僧有关。寺院作为建筑，反映了各个时代的建筑水平和艺术风格。寺院作为文化区域，对中国文化的发展、传播，中外文化交流作出了不可磨灭的贡献。寺院作为旅游名胜，是旅游文化的宝贵资源。从古代的帝王将相、文人贤哲、武士侠客，到今天的中外游人，都曾在寺院内留下了游赏观光的足迹。

追溯寺院的历史，我们不能不提及宗教的历史，因为没有宗教的产生就不会有寺院的建立，没有宗教的广泛传播就不会有寺院的长足发展。

洛阳建了白马寺后，全国各地开始了兴建寺院之风。到了东汉末年，已有规模相当宏大的佛寺了。

六朝时佛学兴起，寺院众多，只是没有遗存。

西晋时以长安和洛阳两京为中心，修建佛寺180所，拥有僧尼3700余人。现存记载中西晋时洛阳有白马寺、东林寺、菩萨寺、石塔寺、愍怀太子浮图、满水寺、大市寺、宫城西法始立寺、竹林寺等十余所。

东晋时，佛教得到了很大程度的发展，朝廷官员信奉佛教的也很多。元帝、明帝都以宾客的礼节来对待修行者。元帝"造瓦宫、龙宫二寺，度丹阳，建业于僧"；明帝也"造皇兴、道场二寺，集义学，名称百僧"。皇帝都如此重视佛寺，以至在东晋时，佛寺建筑盛极一时，东晋的帝王、朝贵、名僧及一般社会知名人士，很多都热心于佛寺的建筑，历史上著名的东林、道场、瓦宫、长诸诸寺大都建于这一时期。

南朝时期，各代对于佛教的态度大略与东晋相同，统治阶级及一般文人学士也大都崇信佛教。宋文帝更重视佛教，认为佛教对政治有帮助，常与僧人慧严、慧观等讨论研究佛教原理。孝武帝也崇信佛教，曾建造了药天、新安两寺。

南朝寺院，僧尼数量甚多。唐朝诗人杜牧在诗中写道："南朝四百八十寺，多少楼台烟雨中。"描写出了当时的盛况。

隋唐是我国佛教的鼎盛时期。隋文帝一生热衷于佛教的传播。在建寺方面，他于继位初年就改先前所建的陟岵寺为大兴善寺，又令在五岳各建佛寺一所，诸州县各建立僧尼寺一所，并在他所经历的45州各创设大兴善寺，又建延安、光明净影、胜光及禅定等寺。据传，隋文帝所建的寺院共有3790所。隋炀帝也信奉佛教，他即位后，在大业元年（605年）造西禅定寺，又在高阳造隆圣寺，在并州造弘善寺，在扬州造道场寺，在长安造清祥、日严等寺，并在泰陵、庄陵二处造寺。又曾在洛阳设无遮大会，度男女为僧尼。到了唐朝，统治阶级很重视对佛教的整顿和利用，使佛教和政治关系密切起来。唐高祖于619年在京师聚集高僧，立十大德，来管理一般僧尼。太宗即位后，又度僧人3000人，并在旧战场各地建造寺院，一共7所，这样就促进了当时佛教的发展。贞观十五年（641年），文成公主入藏，带去佛像、佛经等，使汉地佛教深入藏地。贞观十九年（645年）玄奘从印度求法回来，朝廷为他组织了大规模的讲道场，他以深厚的学养作了精确的传播，给当时佛教界带来很大影响。武后利用佛教徒怀义等编造《天方经》，她将夺取政权说成符合弥勒的授记，随后在全国各州建造了大云寺，又造了白马坂的大铜像。

宋朝以后，佛教有些衰落，但寺院的发展却增添了新的内容。宋朝寺院都拥有相当数量的田园山林，得到了豁免赋税和徭役的权利。于是寺院经济富裕，兴办起商店等牟利事业。

元朝时期，佛教界一些著名人物，如耶律楚材等得到朝廷重用。这在当时对佛教的护持，起到了相当重要的作用。元朝时，禅宗盛行江南，天台、白元、白莲等宗也相当活跃，但对佛教教义没有多大发展。寺院经济的发展与僧尼人数的增加都比过去快。寺院大力经营商业，成为元代佛教的一种特殊现象。元代皇室所建宫寺很多，从至元七年（1270年）到至正十四年（1354年）在京城内外各地建有大护国仁王寺、

圣寺万安寺、殊禅寺、大龙翔集庆寺、大觉海寺、大寿元忠寺等，这些土木费用都很浩繁。每年国家都赐给寺院大量钱财，并赏很多土地。

明代成化十七年（1481 年）以前，京城内外的官立寺观多达 638 所。后来又继续增建，佛寺数量之多，在历史上数一数二。

清初对于寺庙僧尼都有限制。顺治二年（1645 年）禁止京城内外擅造寺院佛像，建造寺院必须经过礼部允许，已有寺院佛像不许私自拆毁，也不许私度僧尼。

我国佛寺的主要建筑有以下内容：供奉佛像、借以瞻仰礼拜的称"殿"，如天王殿、大雄宝殿等。僧侣说法修道和日常起居的房舍称"堂"，如法堂、念佛堂、斋堂等。殿和堂二者有区别，但习惯上人们总称其为"殿堂"。此外还有钟鼓楼等。宋代以来，禅宗寺院不盛，禅寺盛行"伽蓝七堂"的制度，七堂为：山门、佛殿、法堂、僧堂、厨房、浴室、西净（厕所）。

从整体建筑布局讲，中国佛寺又分为石窟寺和塔庙两种。

石窟寺基本依照印度教的"支提窟"模式而建，依山开凿。有的洞正中有方形的塔柱或佛龛；有的窟正中后靠壁前雕刻佛，左右是菩萨、天王；有的石窟前面如有多余空地，就再建寺院。石窟寺的建凿以北朝至唐朝为盛，前后共有五六百年，其结果是使中国佛教石窟成为世界上保存数量最多、分布地区最广、延续时间最长的佛教艺术遗存。其中最著名的石窟寺有大同的云岗石窟、洛阳的龙门石窟和敦煌的莫高窟。石窟寺的建凿至宋朝以后就走下坡路了。

塔庙，起初也叫"浮图寺"、"浮图"，这是因为"塔"是"浮图"、"浮屠"、"佛图"的简化形式。印度的"浮图寺"必定是庙中有塔，整座寺院以塔为中心建造，而中国最早的佛寺是利用官署改建而成，塔与木构楼相结合，正是受了印度"塔庙"的形制影响。大多数中国早期佛寺的建筑布局中也是以塔作为佛寺的中心。然而随着时间的发展，塔在中国佛寺建筑中的地位逐渐减弱。

藏传佛教俗称"喇嘛教"，这是从古印度和中国内地传入西藏地区的佛教密宗与西藏当地的古老宗教融合而成的具有西藏地方色彩的佛教。这种藏传佛教因受中国宗教和印度佛教的影响，所以其文化也就成了藏、汉、印三流的融汇。这种融汇体现在建筑上则具有很大的综合性。主殿三层的建筑取法，下为西藏式、中为汉式、上为印度式，故名三样式。很显然这种建筑格局是以藏式为基础，既吸收了印度、尼泊尔建筑特点，又参照汉式建筑风格，三位一体。藏式佛寺一般都是规模宏大，气势雄伟，雕梁画栋，极为精巧。

布达拉宫

布达拉宫是藏式佛寺建筑布局的典型代表。

布达拉宫始建于公元七世纪松赞干布时期。17 世纪 5 世达赖喇嘛时期重建后，成为历代达赖喇嘛的住息地和政教合一的中心。

布达拉宫是集西藏的行政、宗教和政治于一体的办公所在地。该建筑群由白宫、红宫及其附属建筑组成，集占城堡、灵塔殿和藏传佛教寺庙为一体，又是历代达赖喇嘛居住的宫殿式建筑，自公元 7 世纪以来，它一直起着西藏佛都及传统行政管理中心的作用。其壮观建筑有民族独特性，华丽的装饰与周围秀丽的景色和谐统一，增添了西藏历史文化的沉淀感和

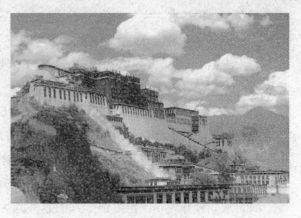

布达拉宫

宗教意韵。宫中绘有大量壁画，是西藏地区的历史画卷，也是中国民族艺术的珍宝。宫中还藏有大量艺术品及经书和其他重要历史文献，具有极高的价值。

布达拉宫不仅是西藏地方政权所在地，也是西藏佛教最大的活佛驻地。5 世达赖到 14 世达赖，都把布达拉宫作为行使权力的中心，公元 7 世纪以来，共有 9 位藏王和 10 位达赖在这里居住过。1690 年，为了安放 5 世达赖喇嘛的灵塔，开始修建红宫。1693 年 4 月，主体建筑竣工。以后，布达拉宫又不断进行增修和扩建，形成了今天的规模。

布达拉宫是一座匠心独运的传统藏式建筑，依山建筑，共 13 层，高 117 米，东西长约 420 米，宫墙厚 3～5 米，占地面积约 13 万平方米，用石头和三合土砌成，坚固无比。宫墙外表向上倾斜。更显得雄伟仕观。

雍和宫

我国最著名的喇嘛庙之一——雍和宫，位于北京原内城东北角，南起戏楼胡同，北至内城城垣，长 300 多米，占地约 66000 多平方米。

雍和宫建于公元 1694 年，原是清康熙皇帝四子胤禛的官邸，称"雍亲王府"。1722 年胤禛继位，次年改年号为"雍正"。1725 年将雍亲王府改为行宫，称"雍和宫"。1735 年乾隆继位后，为了给他父皇停灵，并显示行宫气氛，便决定将雍和宫中路殿宇的绿瓦全部换为黄瓦。1744 年，乾隆将雍和官正式改建成喇嘛庙。僧人最多时有 500 左右，可见当时香火之盛。

雍和宫的建筑以汉族风格为主，同时又结合了藏族寺院的某些独特的建筑形式。它的前半部分，广阔而开朗，仅用影壁、牌楼点缀其间，而后半部分，则建筑密集，飞檐重阁，纵横交错，形成了疏密相间，对比强烈的独特风格。

走进雍和宫大门，东西两边各有彩色琉璃牌楼一座；穿过牌楼，是一条笔直平坦的长甬道，走过甬道，来到昭泰门前，昭泰门内两侧相对的是钟鼓二楼，靠后的一组，则是双重飞檐、造型新颖的八角形碑亭。碑身镶嵌在一个似龟非龟的动物身上，人们

常把它叫作"王八驮石碑"，其实它的名字叫赑屃，不叫"王八"。

走出碑亭，到第一进大殿前，正门横楣上书写"雍和门"三个贴金大字。跨进大殿，在正中金漆雕龙宝座上，有一个和尚的塑像。他袒胸露乳，矫首昂视，长年笑迎游客，他就是民间常说的"大肚弥勒佛"。大殿两侧相对而立的是四大天王像，大殿的背后，是手持金刚宝杵、顶盔贯甲的韦驮雕像。

雍和宫

出了天王殿，庭院中有一尊高4米的深绿色铜鼎。绕过铜鼎，就是"御碑亭"。穿过御碑亭，正中座落着一个汉白玉雕成的椭圆形池座，池座中央有一座铜铸的"须弥山"。

离开须弥山，来到主殿——雍和宫，这是一所七间结构，前出廊后带厦的歇山顶式的雄伟建筑，相当于"大雄宝殿"。中间有三尊精美的铜质佛像，称"三世佛"：西边的是过去佛——燃灯；中间的是现在佛——释迦；东面的是未来佛——弥勒（如来）。大殿两侧，是十八罗汉像。

走出雍和宫大殿，就到了永佑殿，从永佑殿北行，到"法轮殿"。它的顶部开有5个大天窗，每个天窗上端都饰有镏金的宝顶，并悬挂铜铃。这种装饰宝顶，原是藏族寺院建筑的传统形式。大殿正中间有一尊高大的铜质佛像，这就是喇嘛黄教的创始人——宗喀巴大师。大殿西侧是大型壁画"释迦源流图"。大殿背后是雍和宫三绝之一——五百罗汉山。

离开罗汉山，走出法轮殿后门，对面是一座高23米的巨大建筑。飞檐三重，这就是万福阁大殿。跨进大殿，就会看到耸立在正中间的未来佛弥勒的站像。此像露在地面上的垂直高度为18米，地下还埋有8米，头部接近阁顶，矗立在汉白玉雕成的须弥座上。佛像是由名贵的白檀香木雕制而成，外表全部饰金，花了8万两白银，也是雍和宫"三绝"之一。

玄中寺

山西省交城县西北十公里的山谷中，有一座历史悠久的佛教寺院，四面群峰环抱，岩壁峭拔，殿宇亭台掩映于茂密的林木丛中。这座景色秀丽的古寺，就是我国著名的佛教胜地玄中寺。

玄中寺创建于北魏孝文帝元宏延兴二年（公元472年），承明元年（公元476年）建成。中国佛教史上著名僧人昙鸾（公元476~542年）曾在此寺传布净土教义，玄中

寺逐渐闻名于世。

唐太宗李世民北上太原路过玄中寺时，曾接见僧人道绰，施舍"众宝名珍"，为皇后祈愿除病。贞观年间赐名石壁永宁寺，唐宪宗李纯元和七年（公元812年），又赐名龙山石壁永宁寺。盛唐以后，玄中寺成为律宗道场，建立"甘露义坛"，同长安灵感坛、洛阳会善坛并为全国三大戒坛。

宋哲宗赵煦元祐五年（公元1090年）和金世宗完颜雍大定二十六年（公元1186年），寺遭二次大火，烧毁大半，分别由住持道珍、元钊负责修复。金末，寺院又毁于兵火。蒙古太宗辛卯年（公元1231年）奉旨改石壁寺为"龙山护国永宁十方大玄中禅寺"。这时的住持惠信得到蒙古统治者的支持，重兴寺院。元世祖忽必烈至元六年（公元1269年），惠信弟子广安做了太原路都僧录，寺院规模超越前代，成为当时的名刹。玄中寺在元代达到了极盛时期。寺内不仅广有土地、山林、园堡、水碾等产业，而且所属下院多达40处，遍布于现在华北各省。

明永乐、嘉靖和清乾隆、嘉庆年间，玄中寺曾多次重修和扩建，但从同治、光绪年间以来，主要殿堂再次伦为废墟。文物损坏流散，呈现一片荒凉破败的景象。

新中国成立后，从1954年起，对寺院建筑进行了大规模的修缮，重建了大雄宝殿、七佛殿、千佛阁和祖师堂等殿堂，重修了天王殿、山门、钟鼓楼、碑廊、东峰白塔等建筑。整修后的玄中寺，面貌一新。

玄中寺不仅在我国佛教史上占有重要地位，是我国佛教净土宗的发源地，而且对日本佛教影响很大。日本佛教的净土宗和净土真宗就是继承玄中寺昙鸾、道绰、善导三位大师的净土宗系统而开宗立教的。因此，日本这两个佛教宗派把玄中寺列为祖庭之一，尊为日本净土宗的重要"圣地"。

独乐寺

坐落在天津市蓟县城西门内的独乐寺，一向以历史悠久、雄伟壮观、建筑独特而驰名中外。独乐寺始建于唐代，辽统和二年（公元984年）重建。相传安禄山在此起兵叛唐，思独乐而不与民同乐，故命名为"独乐寺"。

跨进寺院，古刹山门首先映入眼帘。山门高约10米，上悬"独乐寺"三字金匾，墨迹雄浑有力，颇有气势。过山门向里，穿堂两侧站立高大的护卫神像，俗称"哼、哈"二将，面目狰狞，神态各异，栩栩如生。后间两侧为清代绘制的四大天王壁画。瓦顶坡度和缓，檐角翘起如翼如飞，正脊两端的鸱尾形象生动优美，是我国现存最早的庑殿顶山门。

穿过山门，一座古木楼阁拔地而起，楼阁分上下两层，中间加一暗层，高约23米，九脊歇山顶，气势雄伟，风格独具，这就是独乐寺的主体建筑——观音阁。它是我国现存最古老的木结构高层楼阁。

观音阁四角，上下两层共8根支柱，将观音阁稳稳撑在那里，使人觉得纵使地动

山摇，观音阁也会稳如泰山。这8根支柱系清乾隆十八年维修独乐寺时所加，支柱既加固了楼阁，又为楼阁整体结构增添了色彩，可见主修人别出心裁，匠心独具。楼阁正中，金匾高悬，上书"观音之阁"4个大字，落款为唐代诗人李太白。

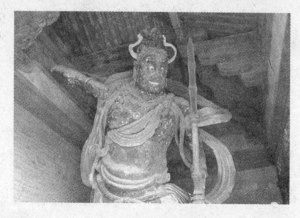
独乐寺雕塑

进入阁内，一尊高16米的观音塑像耸立中间，是我国最大的彩色泥塑之一。观音菩萨面目安详，凝眸聚神，若有所思。观音像头顶立有十面小佛头，故亦称之为"十一面观音"。

阁下四壁彩绘壁画，为明代重描的十八罗汉和两明王立像，风格开朗奔放，姿态各异，是研究我国绘画和佛教史的重要资料。

独乐寺虽历经千年而不倒，但也经历过无数风险。多次大地震而幸免于难，巍然屹立，可见建筑技艺之高超。

云冈石窟

云冈石窟在山西大同市西16公里武周山南麓，依山开凿，东西绵延1公里。现存主要洞窟53个，造像51000余尊。是我国最大的石窟群之一，也是世界闻名的艺术宝库。

云冈石窟始凿于北魏兴安二年（公元453年），大部完成于太和十九年（498年）迁都洛阳之前，而造像工程一直延续到正光年间。据《水经注》记载，当时"凿石开山，因岩结构，真容巨状，世法所希。山堂水殿，烟寺相望，林渊锦镜，缀目新眺"。其壮观景象，前所未有。

后世曾多次修缮，并增建佛寺，尤以辽金两代规模最大。在我国三大石窟中此窟以石雕造像气魄雄伟，内容丰富多彩见称，至今仍具有强大的艺术魅力。大佛中最高者17米，最小者仅几厘米。菩萨、力士和飞天等形象生动活泼，特别是平基藻井上成群的飞天，凌空飞舞，姿态飘逸。塔柱的雕造，蟠龙、狮、虎和金翅鸟等动物形象的凿琢，繁复的植物纹样的刻画，皆是引人入胜的杰作。其雕刻技艺，继承并发展了秦汉时代的艺术传统，吸收并融合了外来的艺术精华，创造出独特的风格，对以后隋唐艺术的发展起了承上启下的作用，在我国艺术史上占有重要地位。它是我国各族人民共同创造的艺术结晶，也是中西文化交流的历史见证。

云冈石窟中以昙曜五窟开凿最早，气魄最为雄伟，为北魏文成帝时高僧昙曜主持开凿。位于云冈石窟群中部，编号16～20窟。窟室穹庐状，平面呈椭圆形。主佛像高13米以上，服饰为右袒或通肩袈裟。传说佛像模拟北魏王朝道武、明元、太武、景

穆、文成五世皇帝的形象。第 19 窟主像为释迦坐像，高 16.7 米，是云冈石窟第二大像。第 20 窟露天大佛结跏趺坐，高 13.7 米为云冈石刻的代表作。

云冈第五第六窟和五华洞是云冈艺术之精雉。它们位于云冈石窟中部，第五第六窟毗连成一组双窟，窟前有清顺治八年（1651 年）所建 6 间 4 层木构楼阁，琉璃瓦顶、颇为壮观。第 6 窟内中央坐像高 17 米，为众佛之最，外貌经唐代泥塑重装。第 6 窟内，中央雕方形两层塔柱高 16 米。下层四面雕有佛像，上层四角各雕 9 层出檐小塔驮于象背，其余各壁雕满佛、菩萨、罗汉、飞天等造像，窟顶刻有 33 天神及各种骑乘。两窟规模宏伟，雕饰瑰丽，技法熟练。

古桥建筑

在中国古代建筑中，桥梁是一个重要的组成部分。

几千年来，勤劳智慧的中国人修建了数以万计奇巧壮丽的桥梁，这些桥梁横跨在山水之间，便利了交通，装点了河山，成为中国古代文明的标志之一。

灞 桥

西安灞桥是中国最古老的石柱墩桥，建于 2000 多年前的汉代。灞桥全长 386 米，有 64 个桥洞，自古就是连接古都长安以东广大地区的交通要道。古时候，长安人送别亲友，一般都要送到灞桥，并折下桥头柳枝相赠。久而久之，"灞桥折柳赠别"便成了一种特有的习俗。如今，经过整修的古灞桥已焕然一新，周围的风景也更加动人。

赵州桥

位于河北省赵县的赵州桥，建于 1400 多年前的隋代，是世界上第一座用石头建造的单孔拱桥。它的设计者李春是一位著名的工匠。赵州桥的设计有许多独到之处：64.4 米长的赵州桥，桥面坡度非常平缓，十分便于车马、行人上下，桥拱两肩上的 4 个小拱洞，不但节省了石材，减轻了桥的重量，还加大了洪水的流量。这些精心的设计和高超的技术，使古老的赵州桥至今十分坚固。赵州桥不但是中

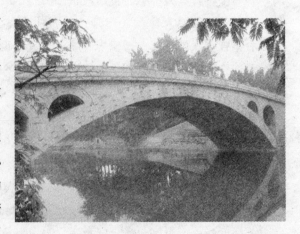

赵州桥

国古代建筑工程中的杰作，也是世界古代桥梁史上的奇迹。

卢沟桥

北京城外永定河上的卢沟桥，已经有 800 多年的历史，是一座中外闻名的桥梁。卢沟桥全长 260 多米，桥两侧 200 多根护栏石柱上，雕刻着形态各异的石狮子，这些很难数清的石狮，是卢沟桥上最有趣的景致。

卢沟桥桥面

广济桥

在广东省潮州市东门外的韩江上，凌跨着一座风格独特、气势雄伟的古桥，这就是有名的广济桥，俗称湘子桥。

广济桥始建于宋乾道六年（公元 1170 年），完成于宝庆二年（1226 年），初名济川桥，前后共花了 56 年才建成全桥。此桥采用舟梁结合的建筑方法，原先全桥分成三段，东段 12 孔，桥墩 13 个，全长 283.4 米，西段 7 孔 8 墩，共长 137.3 米。中流用 18 只梭形木船，搭成浮桥相连，全长 517.95 米，桥面宽约 5 米。浮桥可以开合。

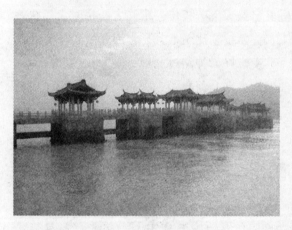

潮州广济桥

广济桥建成后，曾经多次重修。明宣德十年（公元 1435 年）"叠石重修"后，变为："西岸为十墩九洞，计长四十九丈五尺；东岸为十三墩十二洞，计长八十六丈。中空二十七丈三尺，造舟二十有四为浮桥……"并更名广济桥。这是广济桥的鼎盛时期。以后历经弘治、正德、嘉靖、万历各朝以及清代，多次改建修茸。至 1958 年进行大规模改建时，西岸所保存下的 10 墩，有 7 墩是 270 多年前清康熙年间建造的；东岸各墩则是清道光二十二年（公元 1842 年）的遗物。

1958 年 4 月，大规模改建这座古桥时，加固了旧桥墩，将原有石梁改为 19 孔钢筋混凝土 "T" 形梁，而将中间原有浮桥，改为三孔钢桁架梁桥，桥墩采用高桩承台，从此结束了此桥屡修屡圮的局面。1976 年再次将桥拓宽，改成车行道宽达 7 米，两侧各有 2 米人行道的公路桥，古桥从而焕发了青春。

永通桥

永通桥横跨于河北省赵县城原西城外的清水河上。据元代纳新《河朔访古记》及

清代《畿辅通志》记载，永通桥为后汉乾祐二年（公元949年）由赵州人裒钱主持修建。该桥的建筑风格和结构形式与该县安济桥（大石桥）十分相似，但其建造时间晚于大石桥，而且形体又小，故人们将其称为小石桥。

永通桥是一座单孔敞肩弧形坦拱石桥，全长32米，宽为7.7米。主拱由20道独立拱券纵向并列砌筑而成，跨度26米，拱尖约5.2米。主拱以上有4个小拱，每端各两个，小拱与大拱幅度之比大于安济桥，这是匠师因地制宜的妙用。桥面的弧度很小，近于水平，极便车辆的通行。

当地流传着这样一句佳话："大石桥看功劳，小石桥看花草"。即大石桥看的是对世界桥梁史的贡献，小石桥看的是精美的装饰。永通桥桥面两侧有方形望柱22根。栏板下面两端垫在石墩上，中间悬空。现有栏板22块，分为两种类型。一类是栏板两端雕作斗子蜀柱，中间用驼峰托斗，华板通长无格，板面上有优美的浮雕，雕出人物和奇禽异兽，画面生动逼真，另一类以荷叶墩代斗子蜀柱，华板为鸟语花香画，细观之，如见鸟飞，如闻花香，不失为艺术佳作。在各小券的撞券石上都雕有河神像，造型奇特，神态各异。小券墩上浮雕飞游鱼，别具特色。

永通桥和安济桥一样同为我国古代桥梁建筑史上的杰作。明代王之翰在《重修永通桥记》中，将安济桥和永通桥并称为赵州"奇胜"、"伯仲"是恰如其分的。

当地流传着一个神话故事，更使二桥美名扬天下。相传鲁班修大石桥时，其妹鲁姜要修小石桥，兄妹争胜，且限一夜完工。鲁姜技艺比不上其兄，因此所建小桥处处仿照大桥。眼见天将破晓，而工犹未竣，有幸恰好天神路过此地，暗中相助，指使鲁姜学雄鸡啼晓，其兄信以为天亮，精工细雕尚欠即仓促收工，因而使妹胜过兄，小桥若干部分较大桥尤为精美。

长廊建筑

北京颐和园长廊是我国园林中最长的廊子。它始建于1750年，东起"邀月门"，西至"万丈亭"，共273间，全长728米。是我国长廊建筑的典范。

整个长廊北依万寿山，南临昆明湖，穿花透树，曲折蜿蜒，把万寿山前山的十几处建筑群在水平方向上联系起来，增加了景色的空间层次和整体感。当你悠闲地在长廊上漫步，一边是郁郁葱葱的松柏装点的山景和掩映在绿树丛中的一组组建筑群，另一边是开阔平静的湖面，通过长廊伸向湖边的水榭，伸向山脚的"湖光山色共一楼"等建筑，游人可在不同角度和高度观赏变幻的自然景色，陶醉于山水之间。

长廊成为我国园林巧妙地安排、分划空间和景区的重要手段。它不仅具有遮风避雨、交通联系的实用功能，而且还是一种"虚"的建筑物，在廊子的一边，可透过柱子之间的空间观赏到廊子另一边的景色，像一层帘子一样，似隔非隔若隐若现，起到

一般建筑物达不到的效果。

廊的基本类型，按廊的横剖面形式划分，大致可分成：双面空廊、单面空廊、复廊、双层廊（又称楼廊）。按廊的整体造型划分，又可分成：直廊、曲廊、回廊、爬山廊、叠落廊、水廊、桥廊……

苏州留园中部西北两面的曲廊，长而曲折，是设计得十分巧妙的双面空廊。北京颐和园乐寿堂临湖单面空廊上有什锦灯窗，透过这些形状各异的窗洞，昆明湖上的景色各自剪裁成画，美不胜收。苏州沧浪亭东北面的复廊，将园外的水和园内的山互相资借，联成一气，手法甚妙。

廊的位置因地形与环境而异。可平地建廊，如北海画舫斋，就是以廊作为主要手段来分划庭园空间的。可在水边或水上建廊，如南京瞻园沿界墙的一段水廊，使假山、绿化、建筑、水体结合为一个美观的整体。可建桥廊，如桂林七星岩公园入口处的花桥，是一座有700多年历史的古桥，为桂林的著名风景点之一。该桥廊呈"一"字形延伸，扁扁地覆盖着桥身。廊顶为木构两坡绿琉璃瓦顶，造型简洁、明快。还可在山地建廊，如北海濠濮涧一处，山石环绕，树木茂密，环境清幽，以爬山的折廊连接了四座屋宇，呈曲尺状布局。长廊从起到落，跨越起伏的山丘，结束于临池的水榭，手法自然，又多变化。

水榭建筑

《园冶》上说："榭者，藉也。藉景而成者也。或水边，或花畔，制亦随态。"在园林建筑中，榭与亭、轩、舫等比较接近。它们的共同特点是：除了满足人们休息、游赏的一般功能要求外，主要起观景与点景的作用，是园景的点缀品。所不同的是，榭和舫多属于临水建筑，在选址、平面及体型的规划设计上，更注重与水面和池岸的协调、配合。

我国水榭的基本形式是：在水边架起一个平台，平台一半伸入水中，一半架立于岸边，平台四周以低平的栏杆相围绕，在平台的中部建有一个木构的单体建筑物，建筑的平面形式通常为长方形，其临水一侧特别开敞。这种水榭的形式，成为人们在水边休息和社交的重要场所。

苏州拙政园的"芙蓉榭"是比较典型的水榭建筑。其位于拙政园东部池畔，坐东面西，有深远的视野，是东部景区的重要点景。夹岸桃红柳绿，风景优美，夏日赏荷，此处最佳，故以"芙蓉"为名。建筑基部一半在水中，一半在池岸，跨水部分以石支柱凌空架设于水面之上。平台四周设鹅颈靠椅供坐憩凭依之用。平台上部为一歇山顶独立建筑，其内圈以漏窗、粉墙和圆洞落地罩加以分隔，外围形成回廊。四周立面开敞、简洁、轻快，与周围环境谐调、统一。

我国北方皇家园林中的水榭，除仍保留它的基本形式外，又增加了宫室建筑的色彩，尺度也相应加大，建筑风格浑厚持重。北京颐和园谐趣园内的"洗秋"和"饮绿"水榭是比较典型的实例。"洗秋"的平面为面阔三间的长方形，卷棚歇山顶，它的中轴线正对着谐趣园的入口宫门。"饮绿"的平面为正方形，位于水池拐角的突出部位，它的歇山顶变换了一个角度，转而面向"涵远堂"方向。这两座临水建筑之间以短廊连成一个整体，体型富有变化。红柱、灰顶，略施彩画，反映了皇家园林庄重浑厚的建筑格调。

石舫建筑

石舫是我国人民群众的一个创造。我国江南地区，自古以来就以船舶为重要交通工具，有些渔民以船为家，对船有深厚的感情，一些富户人家也经常乘坐画舫去游玩。江南园林，造园多以水为中心，园主人自然希望能创造出一种类似舟舫的建筑形象，使得水面虽小，划不了船，却能令人似有置身于舟楫中的感受。这样，"石舫"这种园林建筑类型就诞生了。

著名的颐和园石舫——"清宴舫"，全长 36 米，船体用巨大石块雕造而成，上部的舱楼原本是木构的船舱样，分前、中、后三舱，局部为楼层。"清宴舫"的位置选择的十分巧妙，从昆明湖上看过去，很像正从后湖开过来的一条大船，为后湖景区的展开起着预示的作用。

在江南的园林中，苏州拙政园的"香洲"、怡园的"画舫斋"是比较典型的石舫建筑。此外，苏州狮子林、南京太平天国王府花园、西安华清池等一些园林中，都可以看到明、清时代的石舫遗物。

舫的基本形式与真船相似，宽约丈余，船舫一般分为前、中、后三个部分，中间最矮，后部最高，一般作成两层，类似楼阁的形象，四面开窗，以便远眺。船头作成敞棚，供赏景谈话之用。中舱是主要的休息、宴客场所，舱的两侧作成通长的长窗，以便坐着观赏时有宽广的视野。尾舱下实上虚，形成对比。舱顶一般作成船篷式样或两坡顶，首尾舱顶则为歇山式样，轻盈舒展，在水面上形成生动的造型。

厅堂建筑

厅堂是我国园林的主体建筑。《园冶》上说："堂者，当也。谓当正向阳之屋，以取堂堂、高显之义。"在江南的园林中，厅堂是园主人会客、治事、举行礼仪等活动的主要场所，厅堂的位置一般都居于园林中最重要的地位。

厅堂一般不再细分，有的把梁架用长方形扁木料者谓之"厅"，用园木料者谓之

"堂"。南方传统的厅堂较高而深，正中明间较大，次间较小，前部有敞轩或回廊，在主要观景方向的柱间，安装着连续的落地长窗（槅窗）；明间的中部都有一个宽敞的室内空间，以利于人的活动与家具的布置，有时周围以灵活的隔断和落地门罩等进行空间分隔。

按使用性质，厅堂一般分为：一般厅堂、花厅、茶厅，书厅、荷花厅等。按建筑形式，又分为四面厅、鸳鸯厅、船厅等。但有些厅常兼作各种用途而不能明确区分。

四面厅是一种四面开敞的建筑形式，坐在厅中，可观赏到四周。范围内的景色，有全景画面的效果。如苏州拙政园的远香堂，它的正面是园林的主要空间，向北是隔水相望的雪香云蔚亭，向西北透过水面为荷风四面亭和见山楼，东北面为待霜亭，正东为梧竹幽居，视线尤为深远。西南是以曲廊联系的小飞虹水庭空间，东面是绣绮亭、枇杷亭等一组建筑空间。南面是起着照壁障景作用的水池假山小园。面面有景，似万花筒，旋转观看，又好像是一幅中国山水画的长卷。

鸳鸯厅的脊柱落地，脊柱间的隔扇、门罩等把空间分为前后两个部分，梁架一面用扁料、一面用圆料，好似两进厅堂合并而成，因此进深很大，平面形状比较方整。可供冬夏两用，南部宜于冬春，北部宜于夏秋。拙政园的三十六鸳鸯馆是比较典型的实例。该馆是西园中的立体建筑，由前后两厅结合而成，中间隔以银杏木雕刻的玻璃屏风。三十六鸳鸯馆北临荷池，池中有鸳鸯戏水，厅名取自《真率笔记》："霍光园中凿大池，植五色睡莲，养鸳鸯三十六，望之烂若披锦。"厅的四角建四个耳室，供园主在厅堂内宴客时作奴仆待命和戏曲艺术化装之用，构造及体型都很别致。

皇家园林中的厅堂，是帝后在园内生活起居、游赏休憩性的建筑物。它的布局有两种情况。一种是以厅堂居中，两旁配以次要用房组成将封闭的院落，如颐和园的乐寿堂，避暑山庄的莹心堂，乾隆花园的遂初堂等。另一种是以开敞的方式进行布局，厅堂居中心地位，周围配置着亭廊、山石、花木组成不对称的构图，如颐和园中的知春堂、畅观堂、涵虚堂等。

楼阁建筑

楼阁是园林内的高层建筑，是登高望远的好地方。《说文》云："楼，重屋也。""阁"是由于阑（即以树干为栏的木阁楼，亦作"干栏"）建筑演变而来的。楼与阁在型制上不易明确区分，而且人们也时常将"楼阁"二字连用。

在我国历史上，著名的楼阁很多，如武昌黄鹤楼、湖南岳阳楼、南昌滕王阁，曾并称江南的三大名楼。还有昆明的大观楼，以开阔明丽的风光和著名的长联而闻名；成都望江公园的崇丽阁，取晋代文学家左思《蜀都赋》中的名句："既丽且崇，实号成都"之意而名。山西万荣县的飞云楼，建于明代中叶，是我国现存古代楼阁中最精

美的建筑之一，有着很高的艺术价值。每当天高云淡，有朵朵白云从楼外掠过，看上去好似从楼中飞出，取名飞云楼，真是名不虚传。

楼阁在园林中的布局，大体可归纳为以下几种方式：

独立设置于园林内的显要地位，成为园林中的重要景点。如武汉东湖公园的行吟阁，建于四面环水的小岛上，为纪念伟大诗人屈原，于解放初期兴建，是东湖内的著名景点。

位于建筑群体的中轴线上，成为园林艺术构图的中心。如北京颐和园的佛香阁位于前山中央建筑物的高处，在陡斜的山坡上建起高达20米的巨大石台作为阁的基座。阁的总高达4米，在我国现存的古代木结构建筑中，它的高度仅次于山西的应县木塔而位居第二。佛香阁为金字塔式构图，体态墩实、丰满，巍然耸立，气宇轩昂，成为前山前湖景区艺术构图的中心。

位于园林的边侧部位或后部，丰富园林景观。如苏州沧浪亭的看山楼，地处全园的最南端，高达三层，是苏州园林中很别致的楼阁。登楼可远眺苏州南部的灵岩、天平诸峰，形胜优越。

我国的楼阁建筑艺术非常有特色。如北京紫禁城的四个绮丽的角楼，它的结构非常复杂，被称为九梁十八柱，是在一个正方形平面的四个方向各突出一个重檐歇山顶的抱厦，顶部以正十字脊形屋顶作结束，十字脊的正中又饰以宝顶，下部环绕汉白玉石栏杆基座，造型美观、生动，与北海塔、景山亭遥相呼应，为古城增添了美景。

又如北京颐和园的德和园大戏楼，总高22米，有三层台面均可演出。在舞台正中，天花板上挖了七个"天井"，地板上安了六块活动地板称为"地井"。"天井"、"地井"都可通向后台，在演出某些戏剧性的特殊场面时，角色可以从天而降，也可以从地下钻出；雪花可以从"天井"飘下来，水景也可以从"地井"中喷出，使演出达到更为逼真的艺术效果。

园桥建筑

我国园林建筑中的桥是一种人工美的造型，是园林水面景色的重要点缀。园桥不仅有联系交通的实用功能，而且造型优美的园桥已成为园林中的著名风景点。如北京颐和园的玉带桥，扬州瘦西湖的五亭桥，杭州三潭印月的九曲桥，桂林七星公园的花桥等。

园中架桥，起着联系风景点、组织游览路线的作用。园桥的位置要注意与周围环境结合，把桥与它前后联系的景物组成完整的风景画面。例如：三潭印月的曲桥是桥与亭的结合；北海公园濠濮涧的曲桥是桥与榭的结合；颐和园的十七孔桥则是岛、桥、亭的结合；颐和园西堤上的六桥则是桥与堤的结合。四川峨嵋山自然风景区，在进入伏虎寺主要建筑群之前，要越过一道弯曲的山谷和溪流，为吸引游人并指引游人行进

的方向，在这条游览路线上建筑了三座廊桥，它们形状各异，相互照应，前后衔接，使人在不断行进中感受到主体建筑即将临近的气氛。

我国园林中的桥大小悬殊，最大的如颐和园的十七孔桥，长达150米，宽6.6米；而最短的小桥，仅一块石板，一步即可跨过。

我国园林中的桥一般分为拱桥、平桥、亭桥、廊桥等几种类型。

北京颐和园西堤上的玉带桥，就是一座在造型上十分优美的著名石拱桥，它建于清乾隆年间，采用蛋形陡拱，桥面呈双曲反抛物线，桥身和石栏均用汉白玉大理石琢制而成，色调明快、谐和，体态多姿，线条流畅，桥下碧波荡漾，倒影成环，十分诱人。

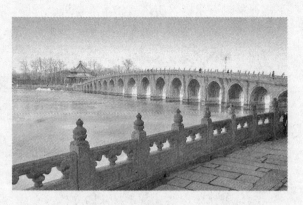
十七孔桥

北京颐和园谐趣园跨越玉琴峡上建有两座平桥，峡口高处一平桥，凌空飞渡，桥下巨石嶙峋，流水淙淙，四周翠柏青藤，步行桥上情趣盎然。在峡的南部通向湖面的水口处，另有一座石板平桥，只是三块2米多长的石条拼砌而成，桥面与路面取平，桥上不设栏杆，也无任何装饰，只在桥的两端每侧安置天然石一块，以示桥头，它以简洁、雅致的造型与变化万千的谐趣园景物形成对比。

扬州瘦西湖中的五亭桥，桥上架置五亭，桥身用青石砌成，下由十二个大小不等的桥墩组成十五孔的券桥。每逢月满，从正侧桥孔观望每洞各映一月，众月衬桥，使湖景更为美丽。

广东的"余荫山房"中的浣红跨绿廊桥，既联系了临池"别馆"与"深柳堂"主体建筑之间的南北交通，又分隔了园内东、西部两个景区空间，是岭南园林中一座优美的临水建筑。

塔建筑

在世界各国的建筑发展史中，大概都有"塔"这类比较高耸的建筑类型，像意大利的比萨斜塔，法国巴黎的埃菲尔铁塔，欧洲中世纪的教堂塔楼，印度佛教的窣堵坡，西亚清真寺的尖塔等等，它们尽管建筑于世界各地，运用不同的建筑材料，功能上也不尽相同，形象上的差异也很大，但都以"塔"来称呼。在我国悠久的古代建筑史上，塔却是个后起之秀。大约在公元1世纪左右，塔随着佛教一起从印度传入我国。印度的圆形佛塔与中国的木结构的亭、台、楼、阁等中国传统建筑形式相结合，就产

生了塔的新形象，形成了我国自己的，独特新颖的艺术风格。目前，在我国土地上现存的塔，已知的最少在两千座以上。其中大部分是砖石结构，多建于唐、宋、辽、金、元时期，明代以后逐渐减少。

塔的平面，早期多为正方形，后发展成六角形、八角形、十二边形、圆形、十字形等；材料有木塔、砖塔、砖木混合塔、石塔、铜塔、铁塔、琉璃塔等。

按塔的建筑造型，大致可分为下述几种类型：

（1）楼阁式塔，这是我国塔早期的主要形式，如著名的山西应县木塔，是现存的唯一木构的辽代古塔，也是全国现存木构建筑中最高的一座。

（2）密檐式塔，这种塔多是砖石结构，如河南嵩山的嵩岳寺塔，西安的小雁塔，云南大理的千寻塔等。

（3）喇嘛教式塔，这种塔又叫西藏式的瓶形塔，与原来印度作为坟墓的窣堵坡（埋葬佛"舍利"）很相似。如北京妙应寺白塔，是我国这种塔中最早的一座。

（4）金刚宝座塔，这也是从印度传进来的一种塔型。如北京西郊的真觉寺金刚宝座塔，创建于明永乐年间，是我国最早的金刚宝座塔。

（5）单层塔，最早见于南北朝的石窟中，多为石造方形、六角形、八角形及圆形等。山东神通寺的四门塔是我国现存最早的实例。

人们在我国各地游览，几乎可以随处看到高耸入云的高塔。它们有的矗立于城市之中，成为城市的主景，如西安的大、小雁塔，苏州的北寺塔，广州六榕寺的花塔。有的兀立在高山之巅，如延安凤凰山上屹立着的一座宝塔，已成为革命圣地的象征。有的守卫在江岸、海滨，成为导航的标志，如扬州城南的文峰古塔，泉州石湖海滨的六胜塔等。也有的紧靠古寺旁边，如杭州六和塔，镇江金山江天寺慈寿塔，云南大理崇圣寺三塔等。

台建筑

在安徽马鞍山采石矶，嵌于葱郁陡峭的绝壁间，有一突兀于江上，十分险峻的"捉月台"，传说唐代大诗人李白，有一天喝醉了酒，从此台跳到江中捉月，从而得名。

说到"台"，它是我国园林中经常采用的一种建筑形式。《尔雅》上说："观四方而高日台。"《园冶》一书进一步谈到了园林中的台："或掇石而高上平者；或术架高而版平无屋者；或楼阁前出一步而敞者，俱为台。"

我国园林中的台，按照它们所处的环境以及造型上的特点，大体可分为以下几种：

建于山顶高处的天台。如九华山的天台峰顶，在悬崖陡壁之上，以天然岩石就自然山势筑起高台，上建殿阁及捧日亭，人口处又有万阶陡峭石级像天梯一样直泻而下，旁有"一览众山小"岩刻，从石级仰望高台禅林，其势如天上行宫。

　　建于山坡地带的叠落台。如避暑山庄山区的梨花伴月，颐和园中的画中游，以及许多风景区中的寺观建筑群，以台的分层叠落来适应于不同高度上建筑物的错落变化与过渡，获得生动多变的艺术效果。

　　建于悬崖峭壁外的挑台。如黄山北海的清凉台，是清晨观日出的好地方。它是黄山九台之首，三面临壑，孤悬空际，面宽3米，长9米，像一只浮在云海之上的小艇，漫游在茫茫无际的大海里，稍前不远，"狮子观海"、"猪八戒吃西瓜"等奇峰怪石像大海中的岛屿，时隐时现；当桔红耀眼的太阳从云海中缓缓滚动，冉冉东升，光芒四射之时，给云海，给苍松、给群山、给游人撒上了一层金辉，灿若锦绣。此时站在挑台之上，真觉得仿佛进入了迷人的神话境界。

　　建于水面上的飘台。临水建台意在观赏水景，获得开敞、清凉的感受。台的基址可以三面突出于水中，也可以完全深入水面，以小桥与岸相连。现在有些新建的园林，为满足青少年游园活动与节假日演出活动的需要，结合水榭在水面上建起宽敞的平台，台上演出，观众可席地坐在岸边草地上观赏，很有情趣。杭州平湖秋月临水平台就是这种实例。

　　建于屋宇前的月台。这在殿堂等建筑中运用较多，特别是皇家园林中的主要殿堂前常有宽敞的月台，上面陈设着铜制的兽、缸、鼎等，成为建筑与庭园之间的过渡。

　　坛是一种在平地上垒起来的高台，是封建社会中一种祭祀礼拜用的建筑物。如北京天坛的圜丘是一座三层汉白玉石砌的圆形带栏杆的石坛，台面逐层向上收缩，越向上越有接近天空之感觉，登上顶层，头顶蓝天，脚下青石一片，恍如置身于太虚之中。圜丘体形圆浑，整体性很强，按古代"天圆地方"之说，高台四周建筑短墙、石枋，形成严整的空间气氛，反映了我国古代工匠的智慧与建筑艺术水平的高超。

建筑彩画

　　华丽的建筑彩画起源于木结构构件防腐的要求，最早仅在木材表面涂刷矿物质颜料及桐油等物，以后发展成彩绘图样及图案，成为中国古典建筑中最具特色的装饰手法。

　　公元前6世纪的春秋时代，就将建筑梁架上的短柱涂刷上水藻状纹样。秦汉之际，华贵的建筑的柱子、椽子上也绘有云气龙蛇等图案，并由于广泛使用帷帐作为建筑物室内的屏蔽物，因此绫锦织纹图案也用于建筑彩绘上。南北朝以来，一些佛教花纹如卷草、莲瓣、宝珠等也成为建筑彩绘题材。宋代建筑彩画进一步规格化，形成五彩遍装、碾玉装，青绿叠晕棱间装、解绿装、杂间装、丹粉刷饰等六大类，分别用于不同等级的建筑物上。明代彩画在宋代如意头图案的基础上发展成为旋子彩画，并成为明清时代五六百年间的主要彩画类别。清代工匠又创造出雍容华贵、金碧辉煌的和玺彩画，灵活自由、题材广泛的苏式彩画，进一步丰富了彩画的艺术形式。

中国古代彩画技艺有许多独特之处。例如绘制某一颜色线道时，往往用深浅不同的同一颜色依次涂绘，形成层次变化，术语上称之为"退晕"。据记载，南朝的梁代大画家张僧繇在画一乘寺壁画时曾画出了花瓣的凹凸体积效果，大概使用的就是退晕之法。

中国彩画制作中还有"沥粉"之法，就是将桐油和白粉配成的粉浆挤压在彩绘纹样界缘上，形成凸起的白色线道。沥粉可以使平面图案增强立体感，以线条明暗来烘托色彩效果。

"贴金"是中国彩画的又一创造，将金箔直接贴在彩绘图案上，以最亮的颜色——金色来统率所有颜色，形成更加辉煌闪烁的色彩效果。在具体用金方法中又分贴金、泥金、扫金，可以产生不同质感。所用金箔又分赤金、库金不同金色，在辉煌之中仍有很多变化。

中国彩画的发展可以从三方面看出其演进之轨迹。一是图案由写生风格转变为规格图样，与建筑线条风格更为协调。二是色彩运用上由五彩遍装向具有明显色调的色彩配置方面转变，明清彩画明显地分为冷暖色调，冷色以青、绿、黑、白为主；暖色以赭、红、黄、金、粉为主。冷暖彩画图案用于建筑的不同部位。三是由一般装饰美化向具有个性的彩画类别发展，很明显地看出和玺彩画、旋子彩画、苏式彩画分别代表着华贵、素雅、活泼三种不同的格调。

建筑构件及屋顶形式

柱

又叫楹。是主要的建筑构件之一，为"直立承受上部重量之材"。其位于屋内为内柱，或称金柱；构成檐部的为外柱，也叫擎檐柱，为建筑主立面构成要素。

梁

宋称"栿"。是承受屋面重量的主要水平构件，一般与建筑立面垂直。按其部位有单步梁、双步梁、三架梁、五架梁、顺梁、扒梁、角梁等。依外观有月梁与直梁两种。

枋

是起联系或承重作用的水平构件，断面较梁为小，并与梁架垂直，位于柱上端者为额枋；位于阑额之上，以承托斗拱者为平板枋；紧贴在大梁梁底者为随梁枋；置于檩下者为檐枋、金枋、脊枋等。

椽

建筑构件之一。与桁成正交并排列于其上，以承托屋面瓦件的细木杆件。按其位置有飞檐椽、檐椽、花架椽、脑椽等。

桁

建筑构件之一。宋称槫。置于梁头或柱端，以承载屋面荷重。依其位置有脊桁、上金桁、中金桁、下金桁、一正心桁、挑檐桁等。

脊

又叫屋脊，屋顶坡面的结合部。一般用瓦条和砖垒砌而成。初为一种防漏措施，后经美化，形成优美的曲线轮廓和活泼的屋顶装饰。依部位不同，分别称为正脊、垂脊、曲脊、角脊、戗脊等。

檐

屋顶的边缘。古代建筑的屋檐一般有较大的挑檐，即由出挑在枋柱外的檐椽构成，以保护木构屋身免受雨水侵蚀。为顺利排水和防止檐口低垂，又有颇具装饰性的飞檐。飞檐转角处有如飞鸟展翅的翼角起翘，形成两端上升的屋檐曲线。根据屋顶层次，可分为单檐与重檐，重檐一般有二至三层。紧密排列的多重檐，又叫密檐，多见于砖塔。

础

即柱础，柱下承托柱脚的石块。柱础下部埋入阶基或室内地面以下，上部露明部分则作各种雕饰。一般有覆盆、铺地莲花、宝装莲花、仰覆莲花等形式。

顶

即屋顶。我国建筑的屋顶样式大体分为平、囤、拱、穹窿、坡顶多种。坡顶又可分为单面、双面、三面、四面坡等。古代建筑为避免雨水侵蚀木构屋身，普遍采用大坡顶。屋顶的处理也成为划分建筑等级和功能的方式之一。简陋民居多单坡或双坡顶，带有纪念性或象征皇权、神权的宫殿、寺院，多用程式固定的四坡或四坡与双坡重合的屋顶。园林建筑则通过巧妙穿插组合，求得图形复杂、活泼变化的屋顶。

进

古建筑群院落纵向排列的数量单位。在建筑平面组织中，古代建筑群以一个庭院为基本单位。前后纵向排列的几个庭院，每个庭院称为"一进"，如九个前后庭院组成的建筑群，就称"九进"大院。

斗拱

我国古代木结构建筑独特的构件。一般置于柱头和额枋、屋面之间，用以支承荷载梁架、挑出屋檐，兼具装饰作用。由斗形木块和弓形的横木组成，纵横交错层迭，逐层向外挑出，形成上大下小的托座。

天花

又叫承尘。即平顶棚。用木条交叉为方格，上铺板，以遮蔽建筑物顶部梁以上部分。格子小而密者称平暗，大方格仰视如棋盘，称平棋。明代有长方形，清代皆正方形。平棋的方格中木板上，多施鸟兽、花卉等彩绘。

穹 窿

古代砖石建筑屋顶形式之一。适用于平面为圆形或近千方形的空间，也有用于长方形的平面。最早见于西汉墓，置于主墓室之上，此制经六朝、唐、宋而不衰，但形式不一，有半球形，也有抛物线的，还有顶部结束处呈古盒形的。此外，用砖砌的无梁殿或清真寺的天房，其室内顶部呈半圆形，亦称穹窿顶。

卷 棚

我国传统建筑双坡屋顶形式之一种，其特征是两坡相交处成弧形曲面，无明显屋脊（正脊）。

悬 山

我国传统建筑屋顶形式之一，屋面双坡，两侧伸出于山墙之外，屋面上有一条正脊和四条垂脊。又称"挑山"。最早见于汉代画像石及明器中。多见于民间住宅。

硬 山

我国传统建筑双坡屋顶形式之一。据文献记载，在宋代已出现，可能与砖墙的广泛使用有关。其特征是山墙多系砖石所砌且高出屋顶，屋顶檩木不外悬出山墙，屋面夹于两边山墙之间。

庑 殿

我国传统建筑屋顶形式之一，四面斜坡，有一条正脊和四条斜脊，屋面略有弧度。在商代甲骨文、周代铜器铭文中已有记载。多用于皇宫、庙宇的主殿；重檐庑殿，则用于最重要的大殿，是等级最高的一种屋顶形式。

歇 山

我国传统建筑屋顶形式之一。是硬山、庑殿式的结合，即四面斜坡的屋面上部转折成垂直的三角形墙面。有一条正脊，四条垂脊和垂脊下端处折向戗脊四条，故又称九脊顶。最早见于汉代明器，北朝石窟的壁画和石刻。

攒 尖

我国传统建筑的屋顶形式之一，平面为圆形或多边形，上为锥形的屋顶，也有单檐垂檐之分，多见于亭、阁、塔之顶。

藻 井

又叫绮井、复海、斗八。我国古代建筑平顶的凹进部分，有方形、六角形．八角形或圆形，上有雕刻或彩绘。这是建筑上的一种装饰，表示高贵之处，多用于殿堂明间或正中几间，名寺庙佛像或皇宫御座的上方，相互衬托，上下呼应，成功地为这一特定环境创造出至高无上的气氛。

第七篇：绘画艺术

绘画是以色彩、线条、明暗塑造形体，在二维的平面上创造出艺术形象的。

绘画是一片广阔的天地，它把建筑和雕塑"所没有的无限丰富的题材和多种多样的广阔的表现方式"作为新的因素带入了艺术领域。

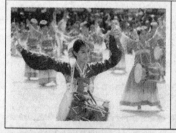
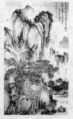

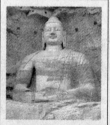

绘画品种

中国画

中国画是我国特有的民族艺术形式，是在我国长期的历史发展中，由于民族性格、历史、文化传统、审美观以及绘画材料和工具等等的不同条件，经过无数画家的努力逐步形成的。在表现方法和色彩运用方面都带有强烈的民族特色，在绘画技法上积累了非常丰富的经验，对世界艺术做出了很大贡献，同中医、书法、京剧并称为中国的四大"国宝"。

中国画是运用中国传统特有的毛笔、宣纸、墨、砚台等工具来作画的。内容上大致有人物、山水、花卉、瓜果、翎毛、走兽、虫鱼等科目（可归纳为山水、花鸟、人物）。技法上则分为工笔、写意、兼工带写、勾勒设色、水墨等，设色又分金碧、大小青绿、没骨、泼彩、淡彩、浅降等几种，主要运用线条和墨色的变化，以勾、皴、擦、点、染、浓淡干湿、阴阳向背、虚实疏密和留白等表现手法来描绘物象。中国画有其独特的构图形式，不受时间空间的限制束缚，并且在处理空间上有极大的灵活性。与西方油画的焦点透视不同的是，中国画讲究散点透视。中国画在形式上有壁画、屏障、卷轴、册页、扇面等，并运用独特的形式进行装裱。

中国画强调"形神兼备"、"气韵生动"的艺术效果，在创作过程中，从观察生活、研究对象、搜集素材到表现形式上都有其独到之处。中国画强调与书法、篆刻、诗词的广泛联系，在形式上与书法、篆刻的联系称"书画同源"、"骨法用笔"。在内容上与诗词的联系称"诗中有画，画中有诗"。诗、书、画、印的结合是中国画的主要特点，也是中国画家所必须具备的修养。

中国画从诞生至今的数千年间，出现了大量的优秀作品和难以计数的著名画家，每一个画种的诞生，每一种技法的确立都伴随着画家的艰辛劳动。

中国画虽然是我国各民族人民共同创造的结晶，但同时也在不断受外来画种的影响。由于近代西洋绘画的进一步输入，新兴美术教育的兴起，中国画将外来画种的优秀特点融化在自己民族的绘画中，使中国画又不断起着新的变化。现代的中国画正在党的正确领导下，在推陈出新，古为今用，洋为中用，百花齐放的文艺方针政策的指引下，日新月异的发展着。

壁　画

壁画是以绘制、雕塑或其他造型手段在天然或人工壁面上制作的画，为人类历史

上最早的绘画形式之一。原始社会人类在洞壁上刻画各种图形，以记事表情，这是最早的壁画。据历史记载，汉武帝在甘泉宫画诸神像，宣帝在麒麟阁画功臣像，也都是壁画。自魏晋到唐宋，佛道两教盛行，寺院道观多有壁画。敦煌壁画保存了当时大量杰出的艺术作品。

作为建筑物的附属部分，壁画的装饰和美化功能使它成为环境艺术的一个重要方面。现存史前绘画多为洞窟和摩崖壁画，最早的距今已约2万年。

我国敦煌壁画，堪称一绝，被人们称为敦煌艺术。敦煌艺术具体起源于何时，现在已很难考证。据说在公元366年，有一个叫乐傅的和尚来到了敦煌鸣沙山。有一天，他偶然发现悬岩上金光闪耀，成千佛之状，于是，他便在此架空凿岩，造窟一龛。后来，历代都派人在此陆续增建，规模越来越大。到唐代时，已经发展成为中外闻名的艺术宝库，中外文化交流的佛教圣地。可惜由于旧中国政治的腐败，这一宏大的文化艺术宝库遭到帝国主义分子的严重破坏和洗劫，大量的艺术珍品被盗走。

敦煌壁画以莫高窟的规模最大，如今莫高窟的壁画、塑像尚存486窟，有壁画12平方米，塑像2450尊。这都是我国古代人民的艺术结晶，为我们研究各朝代的社会状况提供了形象的材料。例如，魏、隋壁画，多以千佛为主，其中也杂有佛本生经，以及一些反映名士、骑士生活的画面，这些壁画厚重拙朴，线条粗壮，大片颜色的平涂，从中可以看出汉墓壁画以及古印度阿旃陀壁画的影响。像《张议潮夫妇出行图》，非常生动地描绘了唐代的现实生活。

壁画通常分为粗地壁画、刷地壁画和装贴壁画。刷地壁画又分为湿壁画和干壁画等。现代壁画在继承古代壁画的特点和传统的技法之外，更加重视与整个建筑物的适应性，构图多打破了集中透视的局限，造型和色彩要求协调，以求达到稳定性和装饰效果。

现代壁画因用材不同，壁画的样式更加丰富多彩。如金属壁画、大理石壁画、陶瓷壁画等大量涌现。

帛　画

帛画，是我国古代画在丝织品上的画。我国现存年代最早的帛画是湖南长沙战国楚墓中发现的三幅帛画。

一幅四周画着奇异的动植物图像，中间写有文字，但大多数不可认识，也称"缯书"；一幅绘长袖细腰女子，身着盛装，侧身合掌而立，在神话动物凤和夔的导引下，缓缓而行；另一幅绘有高冠长袖的男子，佩剑侧身，驾驭着长龙腾空前进，龙身呈舟状。画面上，线条生动流畅，人物造型也相当准确，具有丰富的想象力和精湛的艺术技巧。

此外，在长沙马王堆西汉墓中相继出土帛画5件。画中绘有墓主人图像和宴饮、车马、仪仗等场面，以及神话中的神灵怪异。其中还有一幅关于气功强身的图解，为

我们研究古代医学史和气功的医学用途提供了重要资料。这些帛画线条遒劲有力，色彩也很明丽，艺术水平已达相当高度。

岩　画

岩画就是在山岩上面作的画。

我国的岩画分布面很广，全国约有半数的省份发现有岩画的遗迹，其中又分为南方与北方两种不同的风格类型。北方岩画主要见于内蒙古、宁夏、甘肃、青海、新疆、黑龙江等地，著名的有内蒙古阴山岩画、宁夏贺兰山岩画、新疆天山岩画等。这些岩画大多凿刻于山岩岩壁，线条简洁明快、粗犷有力，其中游牧、狩猎、部落战争、图腾崇拜、祭祀或庆贺的舞蹈是常见的题材，充分体现了北方游牧民族的生活习性和审美观念。北方岩画创作年代较早，许多是史前时期的作品，有些岩画具有明显的原始时期生殖崇拜的特点。南方岩画主要见于广西、云南、贵州等地，在台湾也有发现。与北方岩画的一个明显区别是，南方岩画不是用工具凿刻，而是蘸着某种天然矿物颜料涂画的。广西花山崖岩画高约40米，宽约221米，绘有各类形象近2000个，是国内已知最大的岩画。画面上的人均呈双手张开上举、双脚叉立姿势，像是在舞蹈。形象虽然较为单调，但因组合成一个巨大的群体，仍让人有惊心动魄的感觉。对于这幅巨作的含义，人们有不同的推测，一般倾向于是某种具有宗教意义的祭祀仪式。广西左江地区的岩画大多位于江水拐弯处的悬岩崖上，因此被认为很可能是为了镇水，表现了先民抗御水患的自觉意识。云南沧源岩画表现的内容则丰富得多，可以看作是当时人们生产、生活状况的实录，譬如有直接描绘战争场面的，也有凯旋时以歌舞表示庆贺的，相当完整而生动。

我国的岩画创作起始时间早，延续时间长，风格多样，是全民族共同创造的优秀文化成果。它不仅是艺术的萌芽，也为我们追溯中华民族的源头，提供了宝贵的形象资料。

版　画

版画是绘画品种之一，它是使用各种不同的刻刀和笔，在木板、石版、铜版、麻胶版、纸版上进行刻画与药水腐蚀，使之产生凸凹的刻纹与刀痕，再通过油墨印刷，便可直接得到多幅原作的一种图画。

唐代佛教流行，为宣传教义，寺院刊印佛经散发，在佛经的卷首往往会附上一张诠释经义的版画。现存最早的版画作品就是刻于868年的《金刚般若波罗密经》卷首图。到了宋代，中央和地方政府都大力扶持刻书业，私人的刻书坊也层出不穷。北宋的都城汴梁和南宋的都城临安都是刻书的中心，不仅通俗文学书籍、佛经上有插图，还出现了图谱式的科技读物，甚至像《尚书》、《论语》这样的经史文集也附有精美的插图。南宋的《梅花喜神谱》共有100幅，描绘了梅花的不同形态，刀法古朴明快，

十分传神。

明代中叶，徽派版画的异军突起格外引人注目。徽派版画刻画细腻，人物形象生动，并注重背景的烘托。徽州地处山区，外出谋生者众多，这就将徽派版画的风格波及全国。当时其他的刻书中心，如南京、杭州、苏州等地的版画风格，或多或少都受到徽派版画的影响。

现代版画种类很多，一般可分黑白版画和套色版画两种，但根据版画使用的材料不同，又可分为不同种类。

宫廷画

宫廷绘画是由皇家直接控制，由宫廷绘画机构或画师奉命创作的绘画。其历史可以追溯到先秦，但形成独特的风格，成为中国绘画史上的重要一支则要从北宋算起。在此之前，西蜀和南唐都曾设置宫廷画院，招揽一批画家入宫，授予官职，专门为皇家服务。譬如著名的工笔花鸟画大师黄筌就是西蜀的翰林待诏。但西蜀、南唐毕竟是立国时间不长的地方割据政权，影响有限。北宋重新统一后，将西蜀、南唐画院的画家照单接收，又充实了中原等地的画家，成立了翰林图画院。正是由于皇室的大力倡导，宋代成为宫廷画创作最活跃、最繁荣的时期。宋代宫廷画繁荣的另一个因素是皇帝本人的直接参与。宋徽宗赵佶在政治上昏庸无能，却极具艺术天赋。他既好黄筌的富贵，又好徐熙的野逸，将两者所长兼而取之，描绘了大宫廷中的珍禽异卉，并题诗集成图册，其中不乏精品。明代虽然没有设画院，但也征召了不少画家入宫，编入锦衣卫，为皇家服务。清代宫廷画中出现了一批记录当时重大事件的作品，如《康熙南巡图》、《万树园赐宴图》、《乾隆平定准部回部战图》等。另外，由于郎世宁等一批欧洲传教士画家的加盟，使清代宫廷画融入了西洋油画的风格和技法。

宫廷画是为皇帝或贵族创作的，所以其内容和表现形式无不体现出统治者的政治需要和审美趣味。从内容上说大多是宣扬统治者的文治武功，或借古颂今，或展示统治者的征伐之事，或描绘歌舞升平的景象。在艺术上描绘细腻，色泽浓艳，法度严整，注重细节的精雕细琢，渲染富贵荣华的气派，有些不免流于萎靡柔媚。因此宫廷画虽有统治者的大力扶持和提倡，并数度繁荣，却为广大的文人士大夫所不屑，其绘画成就往往被贬低。客观地说，宫廷画家中也产生了不少艺术大师，他们在创作成就丰富了中国绘画的创作风格和表现技巧，

《康熙南巡图》

所以说宫廷画创作同样为我国绘画艺术的发展和成熟作出了诸多贡献。

风俗画

反映社会生活是绘画艺术的重要功能之一。从最早的岩画，到汉代的画像砖，再到三国、隋唐的壁画，都有不少是描绘狩猎、耕耘、集市、祭祀、庆典等社会生活情景的。宋代社会的一个特征是市民阶层迅速崛起，反映到绘画领域则是风俗画的繁荣。譬如反映走街串巷沿途叫卖的小贩生活的货郎图就成了人们所热衷的题材。再譬如反映耕种收获与养蚕织丝的《耕织图》和《耕获图》在宋代也很流行。此类作品后期经常有人仿作，清代康熙皇帝还让人重描《耕织图》，并亲笔题诗，以示皇室对农事的重视。此外，反映岁时节令等民俗题材的绘画较前期有了长足的发展。当然，社会风俗画的代表作当推宋代张择端的《清明上河图》。

社会风俗画大多取写实的手法，刻画细腻准确，形象生动，或多或少反映了某个特定的社会生活侧面，从民俗民风，饰戴装束，到不同阶层社会地位的变迁，具有较强的文献史料价值，是一般的文字记载所难以替代的。

人物画

以人物为主要描绘对象的画科，按其取材的差异分为宗教人物画和世俗人物画，另可细分为肖像画、故事画、风俗画。

1949年长沙楚墓出土的《人物龙凤帛画》，是至今见到的最早的具有独立意义的绘画作品。画一位侧身左向，姿态优美的女子，高髻长裙两臂前伸，在合掌施礼；画面的左上方，则有一龙一凤在搏斗。

魏晋时期，一代宗匠顾恺之是一位杰出的人物画家。他的作品注重点睛，自云"传神写照，正在阿堵（此指眼珠）"，从而改变了早期人物画的朴素状态。其笔迹周密，紧劲连绵如春蚕吐丝，被称为"游丝描法"，对后世影响很大。代表作品《洛神赋》、《女史箴图卷》等，至今举世闻名。

《人物龙凤帛画》

仕女画

原是以古代中上层士大夫和妇女生活为题材的中国画，是人物画的一种，后为人物画科中专门描绘上层妇女生活为题材的一个分目。民间木板年画中的"美女画"，

也称"仕女画"。

仕女画在发展过程中，其表现领域不断扩展。几件传为顾恺之作品的宋人摹本是现存最早的卷轴仕女画，它们代表了魏晋时期的仕女画风格，描绘的女子主要是古代贤妇和神话传说中的仙女等。而唐代画家热衷表现的对象则是现实中的贵妇，通过对纳凉、理妆、簪花、游骑等女子的描写，向人们展现了当时上层妇女闲逸的生活及其复杂的内心世界。五代、宋、元时期，世俗、平民女子题材开始出现在画家笔下。明、清时期，戏剧小说、传奇故事中的各色女子则成为画家们常创作的仕女形象，仕女画的表现范围已从最初的贤妇、贵妇、仙女等扩展到了各个阶层、各种身份、各样处境的女子。

尽管在仕女画中出现的并不一定都是佳丽美女，但人们还是习惯于将仕女画称为"美人画"。不同时代的仕女画画家都以自己对"美"的理解进行创作，按照自己心中"美"的理想来塑造各类女性形象。因此，一部仕女画史其实也是一部"女性美"意识的演变史。

历代都有高手，如唐代周昉的《挥扇仕女图》卷，张萱的《虢国夫人游春图》卷，成为仕女样式的典型。还有五代周文矩的《重屏会棋图》卷，北宋王居正的《纺车图》卷，明代仇英的《列女图》卷，清代费丹旭的《仕女册》等。

扇面画

在中国画门类中，扇面画是中国历史悠久的传统艺术品。文人墨客精于此道者，灿若繁星。其中不乏超绝脱俗的传世佳作，已经成为我国文化艺术宝库中的重要组成部分。历代书画家都喜欢在扇面上绘画或书写以抒情达意，或为他人收藏或赠友人以诗留念。存字和画的扇子，保持原样的叫成扇，为便于收藏而装裱成册页的习称扇面。从形制上分，又有圆形叫团扇（纨扇）和折叠式的叫折扇。

折扇的扇面上宽下窄，呈扇形。折叠扇以其独特的造型——一条圆弧和经过这条弧的两个端点的两条圆半径的图形而定为扇形。多少丹青妙手为之倾倒。画家在命笔之时必须考虑在这种特定的空间范围中安排画面，精思巧构，展示技法。只有这样，才能够匠心独具，笔随意转，化有限为无限，创造出富有魅力的形象和意境。扇面画更是反映出每位书画家的艺术真谛。

文献记载，东晋王羲之在扇面上画老媪，成为脍炙人口的故事。据张彦远《历代名画记》记载，三国时，曹操就有请杨修为其画扇的

扇面画

故事。到了唐代画扇之风更为盛行，当时的扇子还是圆形的，故称团扇。宋代宫廷画家更是画扇成风，且留下扇面画也很多，扇子的形制出现了芭蕉形的扇子。到了宋代，随着绘画艺术的蓬勃发展，特别是山水画、花鸟画在唐末和五代基础上得到空前的提高。两宋盛极一时的画扇，创作了大批不朽之作，流传至今为我们饱览了两宋绘画的高尚艺术。小至花鸟画中的野草闲花，昆虫禽鱼，都运以精心，出以妙笔。集书法、绘画于一扇，则始于明代，这是因为折扇形式的出现。国人历来都有这种习性，一件实用品总要给它艺术化，扇面画就是这样经过明清书画家的匠心经营，从而逐步确定了其作为一种独特的艺术品种而广泛普及、流传下来，继而也逐步形成了独立的扇面画。及至清代、民国，扇面画都是书画家乐于染翰和文人雅士乐于把玩、收藏的艺术品。文人与绘画的关系越来越密切，形成了文人画创作高潮。加上皇帝对扇面艺术的重视，书画扇面相应得到飞速发展，臻于顶峰。

山水画

山水画是以描写山川自然景色为主体的绘画。在中国画中，山水画较之人物画兴起为晚，在魏晋南北朝仍附属于人物画，多作为人物画的背景。至隋唐，山水画已成为独立的创作。五代、北宋时，山水画大兴，画家纷起，日趋成熟，从此成为中国画的一大画科。山水画表现上讲究经营位置和表达意境，依技法和设色可分为水墨、青绿、金碧、淡彩等形式。

山水画创作的全盛时期是五代和北宋，当时涌现出不少名画家，以他们所处的不同地区，划分为两大画系。北方画派以荆浩、关仝、李成、范宽为代表，作品较多表现出雄壮峭拔的风格。此外，还出现了以泼墨为法，追求"意似"的米芾、米友仁父子，他们画山画树重在墨法，墨中见笔，以浑然之水墨来写空蒙云雾中的烟雨景象，对后世影响很大。

花鸟画

花鸟画是以描写花卉、瓜果、鸟兽、虫鱼等为主体的绘画。新石器时代的彩陶上，就画有鸟、鱼、蛙及花草样的图案。长沙出土的战国楚墓的"缯书"，有树木的图画。汉代的壁画与画像石中，则多有花木鸟兽。南北朝时期，已出现了不少花鸟画作品，花鸟画的独立成科是在中唐，以边鸾、滕昌佑、刁光胤为代表。

花鸟画

传统花鸟画依题材可分为花卉、瓜果、走兽、虫鱼等类型，即以花卉而论，又有以

梅、兰、竹、菊四种花卉为题材的"四君子"。

明代后期，水墨写意花鸟十分兴盛，花鸟画有了很大的突破性进展，其中以陈淳、徐渭为杰出代表，将水墨写意风格推向成熟的高峰。他们笔下淋漓奔放的大写意花鸟画对后世影响颇大，其后如石涛、朱耷以至近、现代的吴昌硕、齐白石、潘天寿等无不深受影响。

水墨画

水墨画是我国独特的以墨色浓淡构成的绘画形式。

水墨画不用色或少用色，突出水墨互渗所造成的丰富的表现效果，体现出自然的意趣。据考证，唐以来，水墨画从诞生到不断地发展、提高、完善，经历了一千多年的漫长岁月。尤其是文人画的形成和兴盛，使中国水墨画备受时代的推崇，以致成为衡量东方绘画艺术水平的标准。这都足以说明水墨画在我国绘画史上的地位。

水墨画

水墨画以粗疏简练的笔法，运用水和墨的功能，画出客观对象的神情，其中包含着画家自身抒发的强烈的主观感情在内。它在用笔上与工笔画是精微细腻不同，在设色上是以墨代色，在宗旨上是以形写神，独抒性灵，不拘格套。

工笔画

工笔画是以精谨细腻的笔法描绘景物的绘画形式。工笔画历史悠久，从战国到两宋，工笔画的创作从幼稚走向了成熟。工笔画在唐代已盛行起来，唐代花鸟画杰出代表边鸾能画出禽鸟活跃之态、花卉芳艳之色。他作《牡丹图》，光色艳发，妙穷毫厘。仔细观赏并可确信所画的是中午的牡丹，原来画面中的猫眼有"竖线"可见。

工笔画一般先要画好稿本，一幅完整的稿本需要反复地修改才能定稿，然后复上有胶矾的宣纸或绢，先用狼毫小笔勾勒，然后随类敷色，层层渲染，从而取得形神兼备的艺术效果。

在工笔画中，无论是人物画，还是花鸟画，都力求形似，"形"在工笔画中占有重要的地位。与水墨写意画不同，工笔画更多地关注"细节"，注重写实。唐代周昉的《簪花仕女图》、《挥扇仕女图》、《虢国夫人游春图》描绘的都是现实生活，这些作品不仅具有很强的描写性，而且富有诗意。明末以后，随着西洋绘画技法传入中国，

中西绘画开始相互借鉴，从而使工笔画的创作在造型更加准确的同时，保持了线条的自然流动和内容的诗情画意。

写意画

写意画是用简练的笔法描绘景物，融诗、书画、印为一体的绘画艺术形式。写意画多画在生宣上，纵笔挥洒，墨彩飞扬，较工笔画更能体现所描绘景物的神韵，也更能直接地抒发作者的感情。

写意画是在长期的艺术实践中逐步形成的，其中文人参与绘画，对写意画的形成和发展起了积极的作用。

写意画主张神似，注重用墨。如徐渭画墨牡丹，一反勾染烘托的表现手法，以拨墨法写之。

写意画强调作者的个性发挥。扬州八怪以"怪"名世，作画不拘常规，肆意涂写，并以一个"乱"字来表露他们的叛逆精神。写意画多以书法的笔法作画，同时写意画的用笔也极大地丰富了书法的表现形式，所以写意画家多半也是书法家。相传唐代王维因其诗、画俱佳，故后人称他的画为"画中有诗，诗中有画"。他"一变勾斫之法"，创造了"水墨淡，笔意清润"的泼墨山水画。五代徐熙先用墨色写花的枝叶蕊萼，然后略施淡彩，开创了徐体"落墨法"。之后宋代文同兴"四君子"画风，明代林良开"院体"写意之新格，明代沈周善用浓墨浅色，陈白阳重写实的水墨淡彩。经过长期的艺术实践，写意画代已进入全盛时期。经八大、石涛、李鱓、吴昌硕、齐白石等发扬光大，如今写意画已是影响最大、流传最广的画法。

指 画

指画，又称"指头画"。我国绘画中的一种特殊画法，也是一种绘画品种。不用毛笔而是用指头、指甲和手掌蘸墨或颜色在纸、绢上作画，在浓泼淡抹上此用笔更富有强烈的传神效果，乍看似粗，但精品则更觉粗中藏细。

唐代著名画家张璪，工画树石山水，清润可爱，尤以画松著名。他善用指头作画，"以手摸绢素"，为一时名流。后人都认为指画源于张璪。唐代还有一个著名画家王洽，因开泼墨的画法，自成一派，当时人叫他"王墨"。他性格奇特，酷爱饮酒。曾为潮海中都巡，后辞去。因他常往来海中，见烟云缥缈的天海，云霞舒卷、烟雨迷蒙的景象，更善于发挥泼墨的妙趣。他作画时，必待沉酣之后，先泼墨于纸上，依它的形象，而作成山水、树石、楼台，没有墨污痕迹，随自然天成，别具浑厚的景象。每以墨泼后，手抹脚涂，或挥或扫，或浓或淡；其状为山为石，为云为水，图出云霞，染成风雨，宛若神巧，妙趣横生。王洽的泼墨指画对后世影响很大。明代著名画家吴伟，一次酒醉后画《松泉图》，不小心碰翻了墨汁瓶，于是索性用手涂抹，居然画成一幅好画，使得孝宗皇帝大为赞叹，"真仙笔也"，后来还得到赏赐的"画状元"

图章。

真正承先启后而成就为一代指画宗师的，却是清代顺治年间的杰出画家高其佩。因他原籍是辽宁铁岭县，人们又尊称他为"高铁岭"。他八岁起开始临画，从事指画艺术五十余年。他的指画名擅一时，形成一个新兴的画派。他擅画人物，能各具性格，姿神生动；也画山水，随意点染，云烟生绡；兼画花鸟，画花能解语，画鸟亦含情，无不精妙。他的指画清奇、简淡、浑厚，而神韵尤在指墨之外。人们称他的指画"超凡入圣"，从他遗留的作品来看，并非过誉之词。自他开宗立派以后，以指画崛起者达百余人，如他的外甥朱伦瀚、李世倬、儿子高敬等，"扬州八怪"中的李复堂得到他的传授，黄慎、罗聘、高凤翰等也都受到他画风的薰陶。高其佩的代表作有：《饱虎图》、《雁行图》、《怒容钟馗图》、《梧桐喜鹊图》、《虬松列岫图》等。

近代的指画大家，要数潘天寿与曾恕一，两人的造诣都达到很高的艺术境界。潘天寿以雄奇苍劲见长，曾恕一以柔媚细腻著称。

我国的指画艺术在百花齐放的今天，无疑将会大放异彩。

文人画

文人画是中国绘画史上对封建时代的文人和士大夫阶层绘画的称呼，为的是区别于民间的画工画和宫廷的院体画，所以也称"士夫画"。文人士大夫在绘画上，主张表现个人的"人品"，抒发个人的"性灵"。在诗文之外把绘画作为余兴和笔墨游戏，是文人画的特点。文人画的作品，讲求笔墨情趣，强调神韵，追求意境，并重视诗、书、画在作品中的融汇，对于中国画的水墨、写意等技法的发展，都有着相当的影响。

最先提倡文人画的是宋代大诗人苏东坡，他的书法在当时也是首屈一指的。苏东坡提出了"士夫画"，他自己也从事绘画，好作竹石与枯木、寒林之类的画幅。在宋代还有文同善于画墨竹，米芾父子长于云烟一片的水墨点染的山水。元代的文人画家，往往出于不与异族统治者合作的思想，在各种题材的作品中发泄自己的情感。文人画在明代经书画家董其昌等人的称道和标榜，又得到了很大发展。他们并且把中国绘画分为南宗北宗，而将文人画归入南宗，还以唐代王维为南宗之祖。这在当时形成了"文人画"思潮，以后更形成了山水画上的抄袭和复古的趋势。

文人画家中有不少人有强烈的个性和鲜明的艺术风格。从北宋以后，文人画就发展成为中国画坛中的艺术主流。特别是明代徐渭和清初朱耷（八大山人）、石涛等人的画法，对中国画的发展都有着显著的影响，一批又一批的画家吸收他们的创新精神，应用于创作实践。

文人画有着精湛的笔墨技巧和优美的抒情方式。近代画家吴昌硕、黄宾虹、齐白石、张大千等人的绘画都吸收过历史上的文人画的营养，形成了人们各自独特的艺术风格。

绣像插图

明清以来，盛行小说、词话等通俗读物，随之根据读物内容绘制画图也就兴盛起来，人们沿用前代的说法，把插图称作绣像。

绣像，本来是指刺绣中的绣佛像。唐代的刺绣作品，就有在绣佛经经文的同时也绣佛像作为插图。当时的大诗人白居易曾在行笔时描写过绣佛，武则天登基做皇帝时也下过旨令绣佛像，用来分送寺院以及邻国。宋代时，又有绣人物图像的，采取白描人物画那种墨线勾勒的形式线绣人物和佛像，为以后明清小说等的绣像插图开了风气。

我国古代在书中附加插图，始于北宋年间，但是那时多数都印在有关古器物和动植物的书籍之中。现存最早的带有绣像插图的通俗文艺读物，应该说是元代刻印的《全相平话五种》，它采取的是上图下文的形式。通俗读物之中加有插图，自然更能提高读者的阅读兴趣。

小说、词话最盛行的明清时代，也是绣像插图发展的鼎盛时期。当时流行的小说、戏曲，唱本、传奇等通俗读物，几乎在书里都附印着绣像插图，其中有不少图版堪称精美的版画佳作。这些插图均以墨线勾勒形象，精雕细刻，白纸细画的图画，看上去就如同用黑丝线绣出的一般，所以人们仍然把雕印的插图叫作绣像。明代雕印的《三国志演义》插图数量达到了二百四十幅之多，《水浒传》、《西厢记》、《琵琶记》、《牡丹亭》等书的插图也为数不少。明代的绣像插图按照制作地区分为北京、建安（福建）、金陵（南京）、新安（安徽）等流派，都以为戏曲、小说配制插图为主。明代著名的画家唐寅、仇英、陈老莲等都曾经为制作版画绣像插图作过画，从而扩大了绣像插图的影响和流行。清代的绣像插图，主要是承袭明代的风气而来，较为著名的绣像插图有《离骚图》以及《红楼梦》插图。到清末，石印技术传进我国，印刷业的工效得到提高，在通俗读物中仍然加印插图，还是称作绣像，不过在绘画技法上已经趋向绵软，失去了以前木刻插图那种坚实有力的铁线勾勒的艺术魅力了。

绘画工具

文房四宝

文房四宝——笔、墨、纸、砚是中国独有的文书工具。它们是文人书房中必备的四件宝贝。文房四宝之名，起源于南北朝时期，在南唐时指诸葛笔、徽州李廷圭墨、澄心堂纸，江西婺源龙尾砚。自宋朝以来"文房四宝"指湖笔（浙江省湖州）、徽墨（安徽省徽州）、宣纸（安徽省宣州）、端砚（广东省肇庆，古称端州），它们不仅具有实用价值，也是融绘画、书法、雕刻、装饰等为一体的艺术品。2007 年，中国科学院科技

史所、中国文房四宝协会，向联合国教科文组织申报为世界级"非物质文化遗产"。

文房用具除四宝以外，还有笔筒、笔架、墨床、墨盒、臂搁、笔洗、书镇、水丞、水勺、砚滴、砚匣、印泥、印盒、裁刀、图章、卷筒等，也都是书房中的必备之品。故宫博物院收藏的文房四宝多为清代名师所作，皇家御用，其用料考究、工艺精美，代表了我国数千年来文房用具的发展水平和能工巧匠们的创造智慧与艺术才能，是文房用具中的瑰宝。

笔、墨、纸、砚，各有各的用途，各有各的讲究。

笔

在繁多的笔类制品中，毛笔是中国所独有的。传统的毛笔不但是古人必备的文房用具，而且在表达中华书法、绘画的特殊韵味上具有与众不同的魅力。不过由于毛笔易损，不好保存，故留传至今的古笔实属凤毛麟角。

最早的毛笔，大约可追溯到两千多年之前。西周以前虽然迄今尚未见有毛笔的实物，但从史前的彩陶花纹、商代的甲骨文等上可觅到些许用笔的迹象。东周的竹木简、缣帛上已广泛使用毛笔来书写。湖北省随州市擂鼓墩曾侯乙墓发现了春秋时期的毛笔，是目前发现最早的笔。其后，湖南省长沙市左家公山出土的战国笔，湖北省云梦县睡虎地、甘肃省天水市放马滩出土的秦笔，及长沙马王堆、湖北省江陵县凤凰山、甘肃省武威市、敦煌市悬泉置和马圈湾、内蒙古自治区古居延地区的汉笔，武威的西晋笔等都是上古时代遗存的不可多得的宝贵资料。

我国的书写用笔起源很早。根据未经刀刻过的甲骨文字判断，夏商时期就已经有原始的笔了。如果再从新石器时期彩陶上面的花纹图案来看，笔的产生还可以追溯到五千多年以前。到春秋战国时期，各国都已经制作和使用书写用笔了。那时笔的名称繁多：吴国叫"不律"，燕国叫"弗"，楚国叫"幸"，秦国叫"笔"。秦始皇统一全国以后，"笔"就成了定名，一直沿用至今。传说，我们现在所用的毛笔是由战国时期的秦国大将蒙恬发明的。

古笔的品种较多，从笔毫的原料上来分，就曾有兔毛、白羊毛、青羊毛、黄羊毛、羊须、马毛、鹿毛、麝毛、獾毛、狸毛、貂鼠毛、鼠须、鼠尾、虎毛、狼尾、狐毛、獭毛、猩猩毛、鹅毛、鸭毛、鸡毛、雉毛、猪毛、胎发、人须、茅草等。从性能上分，则有硬毫、软毫、兼毫。从笔管的质地来分，又有水竹、鸡毛竹、斑竹、棕竹、紫擅木、鸡翅木、檀香木、楠木、花梨木、况香木、雕漆、绿沉漆、螺细、象牙、犀角、牛角、麟角、玳瑁、玉、水晶、琉璃、金、银、瓷等，不少属珍贵的材料。

笔有大、中、小、长、短、肥、瘦之分。写意人物画以用大、中型笔居多，很少用小型之笔。因为写意笔性粗松，大、中型之笔容易发挥这种特性，当然各人可按自己的画风和习惯去选定适合的笔型。

毛笔从毛毫分有软、硬、兼三种。

软　毫

含水分多，柔和圆润，其墨色容易有浓淡干湿的变化，能挥洒自如，表现力丰富，适用于表现圆和软中带刚的线条及多变化的面。不适用于绘画方和硬的线条。这一类的笔，主要用羊毛制作。有的画家作画，专用长锋羊毫、羊毫提斗笔、羊毛板刷，画出来的画柔中寓刚，线条同样雄健，水墨淋漓，烟云满纸，水色天光，倒影迷离，墨色丰富，尽柔和之妙，呈氤氲之趣。

软毫以羊毫与羊须为主，其次还有胎毫、鸡毛等等。羊毫主要产于浙江湖州，并以善制湖笔闻名于世，深得国内外画家之青睐。湖州羊毫历史悠久，制笔技术精堪，因此所产之笔，用料纯，肥瘦适度，聚散性好，写意画常以其用于色与墨的涂抹与渲染，若用于勾勒，线条枯湿变化，墨之韵味均自然而丰富。羊须毫长于羊毫，弹性也强于羊毫，用其所制之笔特别是羊须提笔，勾勒与涂抹均顺手。胎毫以婴孩之胎发精制而成，胎毫柔软而凝聚性极好，运笔感觉特别好，可惜胎发不易收集，产量不高，而且民俗胎发不让养的太长，因此要制大、中型之胎毫笔较困难。鸡毛笔性极软，除勾勒特殊线条外，用途不广。

硬　毫

含水分较少，挺拔劲健，锋芒毕露，弹性较强，适用于绘画方和硬的线条。有的画家作画，喜欢用狼毫，因为容易出好线条。作画时，以书法入画，一波三折，笔笔送到家，一树一石，都是写出来的，均见功力。于皴、擦、染、点中见奇韵，浓淡干湿中见墨彩。

硬毫以狼毫为主，是黄鼠狼之尾毫制成。由于北方气温寒冷，因此毫硬且长，北京所产之狼毫明显优于南方产品，可惜近年狼毫原料来源减少。猪鬃的利用，增加了硬毫的长度，从而增加了硬毫的品类。其他如豹毫、鹿毫、石獾毫、山马毫等兽毛都是制硬毫笔的原料。其中猪鬃、山马毫、石獾毫较常见，它们比狼毫更粗硬而弹性也更大。另外，常为画家选用的还有山马笔、石獾笔。山马笔的笔尖齐整，容易添成薄片状，然后画出方硬的线条。石獾笔是采用将白毫、紫毫、黑山羊毫和香狸毛混合配制的方法制成的，适合顺、逆、滚、点等各种运笔法，用它画出的线条老辣见笔锋。硬毫一般用于皴擦与点染，笔性易刚健有力，但变化往往不如羊毫丰富。

兼　毫

是指软硬毫混合制成的刚柔相兼型毛笔，软硬适中，具备软毫、硬毫两方面的优点，市场上以白云笔最为常见，其他如七紫三羊、五紫五羊、大中小鹤颈笔等等。

一般是狼、羊毫搭配，也有猪鬃与羊毫相混的，其实各种硬兽毫都可与羊毫结合，这种笔既用于勾勒，又能用于点染，是画家们比较喜欢的一种笔型。近年来发掘生产的鹤笔，为克服狼毫笔长度有限的缺点，而用猪鬃与羊毫制成各种长度的长锋型勾勒用笔，效果也不错。

墨

墨是直接关系到绘画效果的因素，过去用墨以块墨为主。墨的起源难以考证，但从彩陶纹样中已见到黑色线的勾勒，可见中国人以黑色作画是很早的。块墨是以猪油或桐油或松脂木所熏之烟，手工研磨并和胶及香料压制而成的。块墨之形状多样，但以长条型为主。墨分油烟、松烟两类，以燃油而得之烟所制之墨是油烟，制作精良者称顶烟、蓝烟，作贡品者也称贡烟等等。因松烟易渗化，因此一般作意笔画很少用。但松烟与油烟混调使用可起类似宿墨的效果。绘画墨汁与墨膏，是现代开始大量发展起来的一种新型方便墨，原先之墨汁胶重、色灰而质粗，经过近年的改进并将原有墨汁、膏精加工成绘画之用，近年来质量在不断提高与改进。绘画墨汁的优点是方便、省力、省时，缺点是缺少最浓的层次，且胶普遍偏重，因此作大泼墨时浓墨层次易糊烂，在水的冲渗中也不如块墨所研之墨汁能保住最初的笔痕。不过这种不足如今常被人们利用来表现某些特殊感觉，如一些朦胧的，浓淡混渗的效果等。墨膏市面上多，其效果不如墨汁滋润，有时沉淀较厉害，这与广告墨色有类似之性能，也会产生特殊之水墨的肌理效果。

借助于这种独创的材料，中国书画奇幻美妙的艺术意境才能得以实现。墨的世界并不乏味，而是内涵丰富。作为一种消耗品，墨能完好如初地呈现于今者，当十分珍贵。

在人工制墨发明之前，一般利用天然墨或半天然墨来作为书写材料。史前的彩陶纹饰、商周的甲骨文、竹木简牍、缣帛书画等到处留下了原始用墨的遗痕。经过漫长的历程，至汉代，终于开始出现了人工墨品。这种墨原料取自松烟，最初是用手捏合而成，后来用模制，墨质坚实。愉麇在今陕西省千阳县，靠近终南山，其山右松甚多，用来烧制成墨的烟料，极为有名。

从制成烟料到最后完成出品，其中还要经过入胶、和剂、蒸杵等多道工序，并有一个模压成形的过程。墨模的雕刻就是一项重要的工序，也是一个艺术性的创造过程。墨之造型大致有方、长方、圆、椭圆、不规则形等。墨模一般是由正、背、上、下、左、右六块组成，圆形或偶像形墨模则只需四板或二板合成。内置墨剂，合紧锤砸成品。款识大多刻于侧面，以便于重复使用墨模时，容易更换。墨的外表形式多样，可分本色墨、漆衣墨、漱金墨、漆边墨。

纸

纸是中国古代四大发明之一，为中外历史的文化传播立下了卓著功勋。即使在机制纸盛行的今天，某些传统的手工纸依然体现着它不可替代的作用，焕发着独有的光彩。古纸在留传下来的古书画中尚能一窥其貌。

宣纸因原产于宣州府（今安徽宣城）而得名，是中国古代用于书写和绘画的纸。

我国宣纸的闻名始于唐代，三大宣纸产地是安徽、四川、浙江。宣纸具有"韧而能润、光而不滑、洁白稠密、纹理纯净、搓折无损、润墨性强"等特点，并有独特的渗透、润滑性能。写字则骨神兼备，作画则神采飞扬，成为最能体现中国艺术风格的书画纸，所谓"墨分五色，"即一笔落成，深浅浓淡，纹理可见，墨韵清晰，层次分明，这是书画家利用宣纸的润墨性，控制了水墨比例，运笔疾徐有致而达到的一种艺术效果。再加上耐老化、不变色，少虫蛀，寿命长，故有"纸中之王、千年寿纸"的誉称。十九世纪在巴拿马国际纸张比赛会上获得金牌。宣纸除了题诗作画外，还是书写外交照会、保存高级档案和史料的最佳用纸。我国流传至今的大量古籍珍本、名家书画墨迹，大都用宣纸保存，依然如初。

宣纸按加工方法分类，可分为宣纸原纸和加工纸。按纸面洇墨程度分类可分为生宣、半熟宣、熟宣。按原料配比分类，可分为棉料、净皮、特净三大类。按规格分类可分为三尺、四尺、五尺、六尺、八尺、丈二、丈六多种。按厚薄可分为扎花、绵连、单宣、重单、夹宣、二层、多层等。按纸纹可分为单丝路、双丝路、罗纹、龟纹、特制等。

砚

砚，也称"砚台"，被古人誉为"文房四宝之首"。砚可分观赏用砚，观赏而又实用之砚，实用之砚三种。历史上的砚不少是名砚石雕成，但重工艺之奇趣，贮墨、研墨都不甚方便，上或有名人之题记，一般艺术性较高，具有收藏价值。作为画具，最好是选后两种砚。砚之优劣，除外观外，主要是石质，安徽、广东、甘肃、山东以及其他一些地方都产名砚石。一般地说，石质坚硬而色泽大方深沉，发墨而贮水不易干者为好，如果工艺加工很上乘则更佳。作为写意人物画用砚，砚体需偏大，贮墨贮水之池也需有一定的容量，因此小型之砚不宜，以中、大型之砚为合适。现在市面上的外方内圆的大砚或者圆形平底盆状之墨海是很实用的，且价也廉，因此初学者可选用这类砚。

不过在绘画墨汁大量上市后，砚之功能大减，砚在画具中的地位也下降，一般只作贮墨器之用，虽然偶然也磨墨，但毕竟用砚时间大大减少，有的甚至干脆以瓷盘或小碟代而贮墨汁。作为砚，仍应充分利用旧功能，因为现今之墨汁一般浓度不够，如果能将墨汁略加水再用块墨研磨之，则可以使墨汁的缺点得到克服。因而有一方实用而造型大方的好砚还是非常必要的。

砚有陶、泥、砖瓦、金属、漆、瓷、石等，最常见的还是石砚。可以作砚的石头极多，我国地大物博，到处是名山大川，自然有多种石头。产石之处，必然有石工，所以产砚的地方遍布全国各地。

最著名的是广东肇庆的端砚、安徽的歙砚、山东鲁砚、江西龙尾砚、山西澄泥砚。好砚台讲究：质细地腻、润泽净纯、晶莹平滑、纹理色秀、易发墨而不吸水。有的有

乳，有的有眼，有的有带，有的有星，大约产于有山近水之地为佳。如端砚，即使同出一地，它的石质也有所不同，如有青花、天青者、蕉叶白、鱼脑冻、冰纹金星、罗纹、眉子、红丝、燕子、紫金石、龟石等。石佳还须工精，砚台的雕工制作早已形成了一门艺术，从取石、就料、开型、出槽、磨平，雕花等都可运其匠心。有的精品砚已不实用，以其名贵只能作古董观赏、珍藏，而舍不得濡水发墨了。砚的名贵，有以石质贵者，有以制作贵者，有以名人用而贵者等等。

砚需常洗，不得与沾染，每发墨必须砚净水新。墨锭则愈古旧愈好，因时间愈久它的胶自然消解，但水不能储旧，而必须加新。如恐沾油，洗时可用莲蓬或旧茶叶刷涤。加水以微温为好，切勿以滚水加之，以防爆裂。所以书家不但应懂得用砚，还应会养砚。

颜　料

西方绘画工具，分矿物质和化学合成两大类。颜料有助于充分发挥油画技巧并使作品色彩经久不变。

最初的颜料多为矿物质颜料，由手工研磨成细末，作画时才进行调和鼻衄内。近代由工厂成批生产，装入锡管，颜料的种类也不断增加。颜料的性能与所含的化学成分有关，调色时，化学作用会使有些颜料之间产生不良反应。

画　刀

又称调色刀，用富有弹性的薄钢片制成，有尖状、圆状之分，用于在调色板上调匀颜料，不少画家也以刀代笔，直接用刀作画或部分地在画布上形成颜料层面、肌理，增加表现力。

画　布

西方绘画用具，是将亚麻布或帆布紧绷在木质内框上后，用胶或油与白粉掺和并涂刷在布的表面制作而成。

一般做成不吸油又具有一定布纹效果的底子，或根据创作需要做成半吸油或完全吸油的底子。布纹的粗细根据画幅的大小而定，也根据作画效果的需要选择。有的画家使用涂过底色的画布，容易形成统一的画面色调，作画时还可不经意地露出底色。经过涂底制作后，不吸油的木板或硬纸板也可以代替画布。

乳　剂

乳剂是一种具有悠久历史的优秀传统材料，在现代得到了发展。乳剂型材料是兼含有水性和油性成分的混合型材料，两者的优点也兼而有之。各种坦培拉绘画材料如蛋彩、酪彩以及蜡质材料都是属于乳剂系列的。

乳剂材料可用水稀释，干燥速度快，类似水性材料，可以作不透明厚涂，干后不溶于水，又具有油性材料的优点。各类现代的丙烯、乙烯合成颜料等既保留了传统乳剂材料的特点，又具备油性材料的长处，并且还有其它材料无法替代的效果，是有着很大发展前途的新型材料。

其他用具

笔 架

又称笔格、笔搁，供架笔所用。常为山峰形，凹处可置笔，也有人物和动物形的，或天然老树根枝尤妙。

笔 掭

又称笔砚，用于验墨浓淡或理顺笔毫，常制成片状树叶形。

臂 搁

又称秘阁、搁臂、腕枕，写字时为防墨弄脏手，垫于臂下的用具。呈拱形，以竹制品为多。

印 盒

又称印台、印色池，置放印泥，多为瓷料。

笔 筒

笔不用时插放其内。材质较多，瓷、玉、竹、木、漆均见制作。形状或圆或方，也有植物形或其他形状。

笔 洗

画笔使用后来洗除剩余墨的器物。多为钵盂形，也作花叶形或塔形。

墨 床

墨研磨中稍事停歇，因磨墨处湿润，以供临时搁墨之用。

墨 匣

用于贮藏墨锭。多为漆匣，以远湿防潮。漆面上常作描金花纹，或用螺细镶嵌。

镇 纸

又称书镇，作压纸或压书之用，以保持纸、书面的平整。常作成各种动物形。

水 注

注水在砚面供研磨，多作圆壶、方壶，有嘴，也常作辟邪、蟾蜍、天鸡等动物形。

砚 滴

又称水滴、书滴，贮存砚水供磨墨之用。

砚 匣

又称砚盒，安置砚台之用。以紫檀、乌木、豆瓣摘及漆制者为佳。

印 章

用于印在书法、绘画作品上，有名号章、闲章等，多以寿山石、青田石、昌化石等制成，也有铜、玉、象牙章等。

绘画术语

笔 墨

当人们观赏一幅中国画，在欣赏画中形象时，往往会注意到画家是如何利用笔墨去表现的。笔墨，确实是中国画赖以表现的手段，它也就成了人们对于中国画技法的总称。

中国画的绘画材料，主要是笔、墨、纸。墨只有通过笔的运动才能在纸上产生效果，这就对笔墨的运用提出了一定的要求。中国画中的写意画对于笔墨的要求更高，要通过简练的笔墨，写出物象的形神，充分表达作者的意境。

笔墨技法包涵用笔和用墨。笔的技法主要指钩、勒、皴点等笔法。这些方法的运用，可以形成点与线，从而完成画面上的基本构图。中国画不论选择人物、山水、花鸟等任何题材作画，都离不开笔法的运用。历代的画家都注重用笔要具有笔法，他们也多兼工书法，并把它应用到画法中来。

墨法，在中国画的发展史上是和笔法紧密相联的，主要有烘托、点染、破墨、积墨、泼墨等。在墨色的运用上又分浓、淡、干、湿、焦。淡墨或浓墨都不好掌握，过于用淡墨容易缺少精神，过于用浓墨，容易呆板。所以，前人说；"运墨而五色具，是当得宜。"要求"惜墨如金"。

中国画的技法讲究笔墨，这两者之中，尤其强调用笔的主导作用，它又必须与用墨有机地结合，相互体映，才能表现出物象，表达出意境。只有笔中有墨，墨中有笔，才能取得以形写神和形神兼备的艺术效果，所以，如果离开了用笔和用墨的技法，就不成其为中国画。

虚 实

虚实是中国画结构造型中最为重要的法则。虚与实是相对而言的，中国画构图将"虚"提到了与"实"并重的高度，并认为"虚"有着暗示性和不尽之意，适当的"虚"可以避免雕琢，能以经济笔墨给作品带来灵气和灵境。

我国画家在面对现实世界时，不会局限于眼前的现实世界，而是强调以实化虚，将自然景物转化成画家自己心中的真山真水。历史上，文人画家崇尚写意，不特别看重自然形象的视觉真实，在构成上强调"以大观小""以简求美"。这种思想为画面构成由繁到简起着很大的影响，画家追求"简淡""朴实"的绘画趣味。在我国传统绘画中，很早就掌握了这虚实相生的艺术处理手法。无论是汉画像石，还是东晋顾恺之的《女史箴图》、唐阎立本的《步辇图》等，都是背景一片空虚，集中、突出地表现人物，显得明确、单纯中蕴涵丰富。虚实相生，虚景显现出实景之美，虚景美相对实景美。黄宾虹在此基础上更是提出"虚中实、实中虚"的虚实互变艺术规律。

动　静

美在动中，这是整个中国绘画艺术的一个基本观念。动与静普遍存在于绘画作品之中，绘画中都存在动与静的因素。艺术家们把动与静作为一个角度来观察、表现。中国美学和中国画论用"气"来表示动的概念。此外，"神"、"形"、"韵"、"意"、"思"都与动相关。《通书·动静》中云："动而无静，静而无动，物也。动而无动，静而无静，神也。"

动静关系在画面中体现为：构图的开合、笔墨的运动、空间的构造、形神的表现等，都可以从动与静的角度去加以理解。

宾　主

"主"就是把最适合表达主题的形象作为主体，"宾"就是画面上起陪衬作用的形象，它的作用就是让它所陪衬对象的形象更加突出，让观者的视觉停留在"主"的位置上。"主"往往就是画面中心，虽然这个中心可以不在画幅的最中间，但它应该是画面上最能体现、表达主题的形象。画面上其他物象都是为突出这个"主"或"主体"而存在的，都应该是"主"或"主体"的烘托。

在画面构图时，要力求宾主显明，疏密错落，前后贯穿，变化掩映，还要注意全局的严整、疏朗、新颖、活气，要极力避免充塞、繁琐、板实、重叠、对称、均匀、松散、空薄等。画面构图首先要根据主题思想的要求，把主体景物布在适当位置，这是构图的关键。《芥舟学画编》里说：主体布置既定，客体才可根据主体远近、掩映、疏密的对比关系，予以适当的配列。要停匀，要统一，要有感情的顾盼，才能达到互有联系，血脉流畅，一气贯注。有疏密掩映，有顾盼提携，才能有错落，有变化，避免对称、重叠、充塞、松散等有关处理章法不当的毛病。一丛花要有宾主，一花一鸟本身也需分出主从详略。

开　合

开合是中国画的章法、布局、构图、置阵布势、经营位置等提法的总括。开即开

放，合即合拢。犹如门窗有开关，故事有始末。中国画构图利用笔迹取势，利用物象的姿态、面积变化分隔平面空间，讲求气势的首尾围合、呼应、收放，赋予绘画作品以丰富的蕴意。

绘画的开合和文章的起结一样，凡文章均由起、承、转、合四部分组成。竖幅上下为开合，横幅左右为开合，这是根据人的视角移动而定的。

开合理论的应用讲求开中有合、合中有开，确保艺术形象各个部分成为既互相区别又有机联系的统一整体。

疏 密

即指画中物象疏中见密、密中有疏，指线的组织手段，也和布局结构的空间或时间效果有关。画中景物如没有疏密对比，那么布置就平均没有变化，失去韵律感。

疏密的应用讲求疏不致浅白空松，密不致迫塞气闷，使位置得宜、参差有致。疏密手法主要关系着间隔、纹理、色量、形状、比例、规模等的节奏和对比变化。

我国传统画论中有很多关于疏密的论述："尺幅小山水宜宽，尺幅宽丘壑宜紧"，"密从有画处求画，疏从无画处求画"，"疏处可以走马，密处不使透风"。

渲 染

也称晕染，指用水墨或颜色烘托物象，分出阴阳向背，属辅助性用笔。以水墨或淡彩涂染画面，使画面色彩浓淡匀称，以烘染鲜明突出物象，增强画面艺术效果、质感和立体感。如霜叶显秋，淡云映月，浓墨饰鬓等。渲是在皴擦处略敷水墨或色彩。染是用大面积的湿笔在形象的外围着色或着墨，烘托画面形象。

重 彩

重彩是充分表现人的情感本质丰富性的绘画形式。古代杰出的民间画家采用了朴素的表现技法，同样用色彩的力度震撼了人们的灵魂，也体现了与西方不同的东方文明及中国人的传统审美情趣。特别是唐代，由于唐高宗推行佛教，并实行开放政策，大量绘制绚烂多彩的壁画，使我国以工笔重彩的绘画形式达到了最高峰。

中国现代重彩画是在现代文化和审美条件下，对传统工笔重彩变革和发展而产生的一个新画种。始于20世纪70年代初，延续至今已有30多年的历程。它以敦煌壁画这一中国民间重彩代表作为旗帜，力求重振汉唐雄风，恢复色彩特有的表现力。它充分利用了现代色彩、材质运用方面的特长，大胆把西方抽象及构成与装饰美感引进绘画中来，以特有的造型、色彩、肌理交织而成的视觉美感，极大的强化了绘画的本质特征，丰富了中国绘画的表现力。

它兼容古代与现代、东方与西方，以其独特的装饰风格与情趣和明快华丽的色彩，为中国绘画开拓了一个新的领域、新的空间。在当代中国画坛形成了一股以融合中西

创新国画的潮流，不仅在中国画坛形成了强大的冲击力，令人耳目一新，而且轰动了西方世界。

泼　彩

泼彩是张大千在海外总结中国传统笔墨后，以泼墨法为基础，借用工笔花鸟画的"撞水""撞色"二法，并从西画中吸取营养而创造出来的新技法，是对中国青绿山水表现技法的一大创新。它创造了大泼墨、大泼彩的新技法，不仅在驾驭笔墨、色、水、纸等方面达到了出神入化的境地，而且为中国画开辟了新的表现道路。

泼彩法是先将颜料在小碟中调至所需要的色相及浓度，然后泼洒在画面上，利用自然流淌渗化的性能，形成画面的大体结构，再利用色彩渗化的形迹和肌理效果，用笔整理、补助允成为完整的作品，因此这种画法具有一定的偶然因素，往往需要根据色彩落纸后的既成效果灵活地调整画面。

泼彩作为一种艺术创作的手段，并不是盲目地纸上乱泼一气，画者必须对画面的艺术形象有所构思，什么部位泼什么色彩，怎样泼，需要达到什么效果，以后整理成什么形象，心中都要有所准备。另外，色彩泼到纸上，也不是毫无节制地任其流淌渗化，而必须加以引导和控制，按章法处理后大效果后，再处理局部墨色，不需要渗化的部位，可用另一张纸吸去水分，需要保留的开头可用电吹风吹干固定。

泼彩时，画面用色可以有所变化，如果感觉某些局部一次泼的色彩不够浓烈，或需要加强色彩变化，还可以泼第二次、第三次，但必须掌握技巧，不能造成画面斑驳、凌乱，要注意色彩明暗深浅的差别变化，做到自然引导、补充、高速和处理。

浅　绛

浅绛是中国山水画中的一种设色技巧，即凡以淡红青色彩渲染为主的山水画，统称浅绛山水。方法是先用浓淡、干温变化之墨线勾勒轮廓结构变化之后，再施以淡的赭石（或掺加少量朱砂类）染山石、树木结构处，最后用淡花青类色渲染即成。

清代晚期至民国早期，在景德镇出现了一种釉上彩绘瓷——浅绛彩瓷，面目一新，品类齐全，粗细兼备，销量不菲，风行全国达半个多世纪。

陶瓷界所说的"浅绛"，乃借用于国画术语。其所指是指清中期或偏晚流行的一种以浓淡相间的黑色釉上彩料，在白瓷上绘制花纹，再染上淡赭和极少的水绿、草绿与淡蓝等彩，经低温烧成，使其瓷上纹饰与纸绢上之浅绛画近似的一种彩色瓷。不过，用于瓷器上的"浅绛"，他的绘画题材已经不像传统粉彩那样限于山水和花鸟；除山水、花鸟题材之外，还有人物、走兽、楼阁、远近景等之类。浅绛彩瓷画不但摹仿浅绛山水画的用色，还追求文人画淡抹轻染的色调，不似以往的粉彩、五彩瓷那样发色艳丽、浓重，而是淡雅、秀丽。

浅绛彩瓷的画艺师法于宋元以来，尤其是元代文人纸本或绢本画；而追求的是施

彩浅淡，画意幽远的艺术风格。浅绛彩瓷的画艺受到了元代黄公望以及董其昌、"四王"（即王时敏、王鉴、王翚、王原祁）、吴历及恽寿平的影响，其中以受元代黄公望、王蒙的浅绛山水的影响最为明显。

攒 聚

画技法名，专指山水画构图中，石"块安置的大小、聚散、多寡、疏密，须精心斟酌，得当相宜。清代山水画家龚贤说：石必一丛数块，大石间小石，然须联络，面宜一向；即不一向，亦宜大小顾盼。"清初画家唐岱说："石须大小攒聚。有平大者、有尖峭者、横卧者、直竖者，体式不可雷同，或嵯峨而楞层，或朴实而苍润，或临岸而探水，或浸水而半露。沙中碎石，俱有滚滚流动之意。"

染 法

染法有许多种，一般有平涂、分染、罩染等，平涂多在做色底及画面局部平涂颜色时用，不宜见笔痕。分染是分出物体结构的染法，有高染与低染两种。染在物中间凸起部位并造成一点立体意味的是高染。罩染是在已分染过色墨的部分罩上某种颜色，这样能产生厚重而沉着的色彩变化。烘托一般是在物之外洪染出一部分色墨，以便加强主物的塑造，实际上有染扩大的意味。月、云、雪边多用。

分 染

工笔画绘制中最重要的染色技巧。一支笔蘸色，另一支笔蘸水，将色彩拖染开去，形成色彩由浓到淡的渐变效果。

统 染

在绘制工笔的过程中，根据画面明暗处理的需要，往往需要几片叶子、几片花瓣统一渲染，强调整体的明暗与色彩关系，称为统染。

罩 染

在已经着色的画面上重新罩上一层色彩并局部渲染。

提 染

染色接近完工时用某种色小面积、局部提亮或者加深画面称为提染。

烘 染

在所描绘的物体周围淡淡的渲染底色用来衬托或掩映物体。

点 染

用接近写意的笔法，一笔蘸上深浅不同的色彩在画面上连点带染，取灵动之意。处理背景或小型花卉的时候时常用到此法。

斡 染

将一块色彩向四周染开。画仕女脸颊的红晕时即是采用此法，工笔牡丹的绘制中

也会用到。

醒　染

在罩色过后色彩略显发闷的画面上用淡淡的深色重新分染，以引出底色部分，重新使画面醒目。

墨　法

墨法也称"血法"，是用墨之法。前人说水墨是文字的血液。所以作画书写时极为讲究。墨过淡则伤神彩，太浓则滞笔锋。必须做到"浓欲其活，谈欲其华"。

笔法的运用源自于毛笔的产生，那么墨法的运用却源自中国造纸术的产生，是中国宣纸的特性产生了用墨方法的特殊审美情感，它与笔法组成中国文化极具特点的绘画形式。"笔墨"二字永远成为中国绘画区别于其他画种的本质特征。

谈墨法离不开水。既是水墨，当以墨为体，以水为用。"墨分五彩"，讲的是墨有焦、浓、重、淡、轻，又有枯、干、渴、润、湿的用墨用水程度和轻重的区分。墨法中有泼墨法、浓墨法、淡墨法、破墨法、积墨法、焦墨法、宿墨法、冲墨法等。

皴　法

皴法是中国山水画的艺术语言形式，是绘家审美意象的一种外化，也是画家思想、情感的倾注。在不断发展中形成了一套完整的体系，从而具有了独特的价值地位。

皴法的出现标志着山水画真正走向成熟。随着中国画的不断发展，千百年以来皴法已经从基本技法演化成了具有生命精神的艺术语言形式，它不仅有独立的审美价值，随着时代的发展，皴法还体现出不同时代的审美特征。

表现山石的质感的皴法，最早出现在唐末人物画家孙位的传世作品《高逸图》中，图中的湖石皴染周密，为我们提供了唐末山石皴法的实物资料。到了五代山水画发生了关键性变化，用于表现山石质感与结构的皴法得到全面发展，五代到两宋是山水画皴法定形和发展的顶峰时期。从荆浩的"斧劈皴"、董源的"披麻皴"，到范宽的"雨点皴"、郭熙的"卷云皴"等等。

元代又出现了王蒙的"解索皴"、倪瓒的"折带皴"等，明清两代山水画都有不同程度的发展。在传统皴法的基础上，近代山水画大家黄宾虹、李可染、傅抱石也都有新的创造，其中傅抱石在传统"乱柴皴"的基础上，融合自己的笔法创造出著名的"抱石皴"。

随着时代的发展，皴法也体现出各自不同的审美特征，是山水画技法中最值得研究，也最能代表画家审美取向的一个重要方面。无论是点皴、线皴还是面（块）皴，它不但有自身线条、力度、肌理等形式美，山水浑厚、空灵、舒展等内在美也都蕴涵在皴法形式之中。

线画法

线画法简称"线法"，也称"勾股法"。中国画技法名。清康熙、雍正、乾隆间供奉内廷的外国传教士郎世宁、王致诚、艾启蒙、安德义等以西法中用，采取焦点透视描绘建筑物，运用透视法强化建筑物的空间感和深远感。

线法所画的作品多作装饰宫殿及回廊之用。因直接画于壁上，或画于纸绢再张贴墙上，日久风化，留存甚少。

十八描

古代人物衣服褶纹的各种描法。

六字诀

墨法口诀，即浓湿、黑、淡、干、白，后改为浓、淡、破、积、焦、宿，最后发展为浓、淡破、积、泼焦、宿七字，即浓黑法、淡墨法、破墨法、积墨法、泼墨法、焦墨法、宿墨法。

墨分五色

指以水调节墨色多层次的浓淡干湿。语出唐代张彦远《历代名画记》："运墨而五色具。""五色"说法不一，或指焦、浓、重、淡、清；或指浓、淡、干、湿、黑；也有加"白"，合称"六彩"的。实际乃指墨色运用上的丰富变化。

五色六彩

"五色""六彩"，都是中国画上的技法用语，所指的都是墨的运用和水的关系。

对于"五色"的具体解说，历来就不一致。唐代张彦远的《历代名画记》曾指出"运墨而五色具"。有的说法指"五包"是焦、浓、重、淡、清。焦墨是一种含水分量少的墨汁，使用这种墨色，可以在画面上出现干燥粗涩的线条。浓墨的墨色比焦墨略为稀一点，如此类推。另外，还有一种说法认为，"五色"是指浓、淡、干、湿、黑的。这中间的干墨也就是前一说法中的焦墨，湿墨相当于清墨，是含水分最多的。

"六彩"是在"五色"的基础上增加白的这一种后形成的说法。清代的唐岱在《绘事发微》里提出"六彩"时说："墨有六彩，而使黑白不分，是无阴阳明暗；干湿不备，是无苍翠秀润；浓淡不辨，是无凹凸远近。"讲述了墨色在画幅上描绘形象的作用。

清代的布颜图在《画学心法》中称墨色在"六彩"中可分成"正墨"、"副墨"。近代山水画家黄宾虹指出："古人说墨分六彩，颇有道理。至于分干、淡、自三彩为正墨，湿、浓、黑三彩为副墨，此说我不能同意。因为墨色变化，可以相互作用，如求

浓以淡，画墨显自，此法之变化；有干才知有湿，有湿才知有干，故在画法上，自不能有正墨与副墨之别。"

"五色"、"六彩"只是形容墨色的丰富变化，变化的条件要靠水来调，浓淡、干湿、黑白都是在相比较中显示的，因此熟练的画家运用墨色时很自由，并不按"五色"或"六彩"的定义生搬硬套。但是在使用墨时，都要先把墨研浓，然后以干净的毛笔和清水根据需要蘸墨调用。

丹青师傅

我国古代绘画经常使用的颜料有朱红色和青色，后来人们就以这两种颜色作为绘画的代称，叫做"丹青"。从事绘画的画公就被称为"丹青师傅"。他们一般都是自幼学徒，终身以绘画作为职业，是古代的专门艺术工匠。

"丹青师傅"按照他们工作的地方和社会地位区分，有民间画工和宫廷画工两种。前者广泛活动于城镇农村，后者则供职在皇城宫殿。古代画工所从事的画种主要有壁画、漆画、帛画、瓷画等等。"丹青师傅"发展到汉代时，开始成为中国绘画史上的一支人数众多的庞大队伍。因为除了宫廷中供养着大批画工为历代帝王绘制用具、修饰殿堂陵寝以外，各地的封建阶级官僚地主们也雇用大量的画工为他们进行彩绘装饰。特别是随着佛教传入中国后，各地不断建盖庙宇、修造洞窟，都离不开"丹青师傅"们的劳动和技艺。但是，封建统治者们一面需要画工们的技艺来美化生活，另一面却又歧视、抹煞画工们的历史贡献。因此，历史上的"丹青师傅"人数虽然众多，可是在史籍上记录下姓名的却没有多少人。仅从留下姓名的具有代表性的画工来看，他们的技艺种类繁多，其中像春秋战国时的巧匠鲁班，汉代的卫改等人，唐代曾经西往印度摹绘佛像的宋法智，描绘过敦煌壁画的宋文君，元代的壁画工马七、李宏宣，明代的壁画工路洪、何忠等，清代的壁画工梁廷玉，以及后来从事木版年画的名字不甚明了的张聋子、跷老钱等等。他们为中国历代的画工画发展都做出过很大贡献。

诗书画印

中国画中画与诗、书、印有机结合，融为一体。这既是中国画的一大特点，也是中国画家必备的修养。

中国画中诗书画印相结合，是逐渐形成的。宋代前，题字的画很少，偶然有，也只是在不显眼的角落里写上作者姓名。宋代后，才有人在画上写题记或诗。中国画逐渐发展，出现了文人画，诗书画印慢慢结合，从而丰富了画的表现形式。

诗画结合，表面上自宋始，实则早有渊源。早自五代，据传南唐后主李煜为卫贤的《春江钓叟图》题诗。北宋文人画家苏东坡、米芾等主张"以诗入画，以文入画"。这时有史可查的题诗画很多了，如徽宗赵佶的题赵昌《江梅山茶》等。还有另辟天地把精辟的画论，或发人深省的哲理题于画上，使诗与画互为补充，相得益彰。

中国画讲"骨法用笔"，骨法即书法，由此可见，画与书法关系密切。画面上的字不能随便写。作为画中的书法，要考虑到字形和笔法与画面有机结合。如一幅工笔画要选正楷这种较正规的字形而不能取狂草字形破坏画面的形式美。而这幅工笔画选用的笔法是以勾线为主的小楷入画，不能以狂草的笔法入画。清代黄慎善用草书勾勒人物衣褶；板桥的"六分半书"及他的用草书中竖长撇写兰叶的高超技艺为人称道。

印章构图严谨，变化万千于方寸间，对中国画构图启发极深。许多画家又是篆刻大师，能使印章与画完美结合，如清赵之谦、吴昌硕等。印章大致分姓名章和闲章二类。闲章又有几种，一是与画面有一定联系的，二是座右铭，三是斋堂名。它们的纹样也很多，形状也很丰富。画家用印，考虑构图与色彩，要起到呼应、对比、配合的作用，使画面意蕴更丰富。

一幅好的中国画作品，除了单纯的图画形式外，还必须有安排有致的题款、印章，当然离不了书法。古人说得好："功夫在画外。"意思是说，画画得好，不单是画的物体形态相像或者画的内容有意蕴，而且离不了诗、书、印这几种与画相辅相成的艺术形式。所以，中国画家总是把诗、书、印同画相提并论，在训练基本功时共同提高，使画面更加完美。

胸有成竹

竹被誉为"四君子"之一，历来深受人们的喜爱。它一年四季常青，"虚心"、"高节"而不狂妄自大。宋代大文豪苏东坡对竹有"宁可食无肉，不可居无竹"的美誉。历代画家都特别钟情于竹子，出现了众多的画竹高手。其中最具有代表性的，当推宋代的文同。

文同，北宋人，字与可，出生于四川。青少年时期用功读书，白天做家务，夜晚读书有时通宵达旦，20 岁左右就有很高的才学，被人们所称羡。后来他做过几处地方官吏。他无心于功名，只是喜爱读书作画。到 61 岁时，他在京城要求到东南一带，才被获准到浙江湖州做太守，但在赴任途中病死。他虽未到任，人们为尊敬他还是称他为"文湖州"；他所创立的画风也称为"湖州画派"。

墨竹，在唐代已经有人开始画，但那时的墨竹还未形成专门的画种，到了文同，才形成较为完整的技法和理论。他的画风特点是：画竹叶"以深墨为面，淡墨为背"，以"淡墨横扫"来代替各种色彩，有独到之处，所画之竹"疑风可动"、"笔如神助，妙合天成"。在画竹理论上，首先明确提出"画竹必先得成竹于胸"的艺术见解。他认为，竹子从开始萌生到高达十余寻，始终是一个完整的整体。而我们画竹，若不是成竹在胸，一气呵成，怎能画出生动的竹子呢？所以画竹应心中先有竹的形象，反复酝酿，直至所构思的内容，已经非常具体，仿佛已在绢纸上看到了，才落笔摹写，一挥而就。这也就是人们所说的"胸有成竹"的来历。

迁想妙得

东晋时期的人物画家顾恺之的主张。他准确概括说出了形象思维的深刻意思，形象思维即是艺术的想象，画家心中先有景物的自然形象，然后化为意象，客观景物激发了画家的思想感情，画家的思想感情又寻求形象的表现形式，这是形象思维的特点。想象思维的结果，不是形成抽象的概念，不是简单的生活，自然的现象罗列，而是用具体的、感性的形象来表达作者对客观事物的看法，并通过想象、联想、立意、组合、概括、取舍，找出符合自身艺术表现的若干因子，去粗取精，强化夸张取得和谐，富有情趣、意味的组合。在形似之外，还要神形兼备，主观意象和自然形态相结合，笔墨表现和色彩运用相交融。形象思维的过程是立意、表象的过程，在山水画创作中，想象甚至幻想能达到出奇制胜的效果，栩栩如生的虚构，充满幽静、诗境，出神入画的幻想，将使作品具有打动读者，非同凡响的生命力。

意到笔不到

指画贵含蓄，笔虽未到，却能在意境中得之。即心中想到了，但不能用笔表达出来。在这一点上，梁代文学理论家刘勰在《文心雕龙·神思》中总结说，在刚拿起笔来的时候，旺盛的气势大大超过文辞本身；等到画作完成时，比起开始所想的要打个对折。为什么呢？因为文意出于想象，所以容易出色；但语言比较实在，所以不易见巧。

从另一个方面说，这也是画家追求的一个目标，画出来的作品应该达到"别人心中有、别人笔下无"的境界，这样才是好作品。清代著名画家恽寿平说："今人用心在有笔墨处，古人用心在无笔墨处，倘能于笔墨不到处观古人用心，庶几拟议神明，进乎技已。"意与笔的关系即虚与实的关系，用笔实处见虚，虚处见实，乃臻"通体皆灵"之妙。

画中"四君子"

人们送给梅、兰、竹、菊一个美丽的名称"四君子"。梅兰竹菊作为绘画的体裁在中国画坛上流传很久，就是它们那看似简单的形体，经过各朝各代画家去发现去创造却画出了千万幅各不相同的精品。

探究四君子入画流传不息的原因，一是其内在品性迎合中国社会的传统道德观念，为群众所追求；一是其外形符合人们的欣赏习惯和普遍审美情趣。通过对历代以梅兰竹菊入画的画家画风的了解，我们不难发现有些画是与政治因素有着不可分割的关系，有些画是与画家的品性有直接关系。据传，元代实行种族歧视，蒙古人实行强权政治，因而民族矛盾和阶级矛盾十分复杂。文人和画家们为避免作品牵扯到政治而招来杀身之祸不敢大胆创作。当然也有大胆正直敢反抗的人。王冕是位画梅名家。一次他竟题

诗于画："冰花个个圆如玉，羌笛吹它不下来。"在诗中王冕以玉自比，借"羌笛"喻蒙古贵族，暗示他不愿为外族统治者作画，表示了自己对民族对祖国热爱的思想感情。画兰高手郑思肖也是那个时代的人，他自谓是宋代遗民，怀着"亡国"之痛，所画兰花露根而不着土，寄意失去土地无处安身。清代郑板桥曾送给某巡抚《风竹图》，题诗曰："衙斋卧听萧萧竹，疑是民间疾苦声，些小吾曹州县吏，一枝一叶总关情。"以此表达他关心民间疾苦的心境。由于受了陶潜影响，各个时代都有画菊名家。历代名士喜好四君子者也很多：林和靖人称"梅妻鹤子"，"疏影横斜水清浅，暗香浮动月黄昏"是他的咏梅绝唱。苏东坡的"不可居无竹"传为佳话。陶潜"采菊东篱下，悠然见南山"的恬淡的隐居生活，为人们所敬慕。

"四君子画"得以流行受到欢迎还另有原因，一是它们的生长形态特点很适合中国画的笔墨表现。运用书法的笔意来挥写，能得潇洒之姿和内在的骨骼。各种枝干、花叶的穿插点染，很有风姿。书法的用笔、结体很形象地反映到画中，如梅花枝干的"女"字型，竹叶的"个"字"介"字等非常具体，所以一般文人都会画；梅兰竹菊也是中国绘画的基础训练之一，其颇具代表性的技法和笔墨表现，可以转用于描写其它花卉及人物、山水等画科，从而有助于领会中国画的共同规律性。

"三远"与"七观"

三远、七观山水画技法名，即把观察与表现统一起来，成为一个较完整的体系，古人说："山有三远：从山下而仰望山顶，叫'高远'；从山前而窥山后，叫'深远'；从近山而望远山，谓之'平远'。"后人又补充三远：近岸广水，旷阔遥山的叫'阔远'；烟雾溟漠，野水隔而仿佛不见的叫'迷远'；景物至绝，而微茫缥缈的叫'幽'。合称为"六远"。元代黄公望《山水诀》结合两家之说，"山论三远，从下相连不断叫'平远'；从近隔间相对叫'阔远'；从山外远景叫'高远'。"这种理论进一步拓宽了山水画透视学研究领域。

"六法"与"三品"

"六法"，是南朝齐的谢赫在《古画品录》首先提出的，当时绘画的主要题材是人物画，因此，"六法"最早是就品评人物画而立的六项标准。谢赫从理论上将绘画创作和批评要求概括的这六条标准，只提出了纲目，而没有详细阐明各条的含义。后人在解释"六法"时有不同的见解，但是把"六法"的应用也扩大到山水画、花鸟画等作品上。

"六法"为："一、气韵生动；二、骨法用笔；三、应物象形；四、随类赋彩；五、经营位置；六、传移模写。这"六法"一说，曾为后人作为中国画的代名词。

"气韵生动"，指的是对绘画要求具有神韵，是对作品艺术性的衡量。"骨法用笔"，是指用笔要有功力，画出的线条不能疲软。"应物象形"，是要求画家无论描绘

人物或景物，都要按照客观对象的原有面貌来表现。"随类赋彩"，是要求按照客观万物各自特有的色彩进行绘画。"经营位置"，就是构图设计，画面上的形象要进行巧妙的剪裁，作者要为此开动脑筋。"传移模写"，讲的是临摹画的技能。历来的画家和评论家都对"六法"非常重视。

"三品"，是我国古代品评书法和绘画艺术的三个等级，即神品、妙品和能品。这三种评论标准比较抽象，但在历史上影响很大。唐代的张怀瓘在《书断》中评论历代书法家时，首先立出了神品、妙品和能品的标准。但他只是提出"三品"而没有详加解说。在此之前，南朝梁的庾肩吾《书品》提出过上、中、下三等，又在每等中再区分上、中、下，共为九例，宋、元、明有人用这"三等九例"评画。唐代朱景玄在评画时，又在神、妙、能"三品"之上增立逸品。

总之，对于"三品"的具体标准古来就没有细说，前人在以此评议书画品级时，大都是按自己对于作品的认识来评定。这些标准大致是就作品的风格而言，同时也包括着艺术成就的大小。

绘画流派

浙　派

中国明代绘画流派，开创人戴进为浙江人，因此取名。在继承传统和艺术追求上，浙派与当时的院派（也称院体），同受南宋院体山水画的影响，在继承的同时，浙派画家注意个人笔墨技法与画风的变化。

浙派与院体，在对继承传统的态度上和艺术追求上仍有所不同。院体继承南宋山水画传统，比较谨守旧规，仿效几能乱真，风格雄健仍不失严整。浙派虽有明显的李唐、刘松年、马远、夏圭痕迹，但用笔更加粗简放纵，墨色也显得淋漓酣畅，画面动感强烈，气势豪放，具有较多的新意。在人物和花鸟方面，两派也各呈异趣，故而浙派能自成一系。

同是浙派画家，其风格也各有不同，如戴进得劲爽精微，在淋漓畅快中显出秀逸特点；而吴伟则显出豪迈简括，纵逸洒脱的特征；张路、蒋嵩、汪肇等或爽健，或恣肆，各有区别。

作为绘画流派，浙派在明代前期与院派同为画坛主流，追随者很多，影响很大。因浙派中的吴伟是今湖北武汉人，故画史也称他及其追随者为江夏派。到了明代中期以后，浙派画家由于一味追求狂放，流于草率，逐渐失去画坛主流地位，而被新兴的吴门派所取代。

扬州画派

清代中国画派之一，又称"扬州八怪"，指清乾隆年间在扬州卖画的八位画家：郑燮、罗聘、黄慎、李方膺、高翔、金农、李鱓、汪士慎。在中国绘画艺术发展史上，他们打破常规，推陈出新，树一代画风，占有重要位置。他们继承了文人画的艺术传统，并在文人画的传统题材中赋予新意。在构图布局上，诗、书、画、印浑然一体；在形式技巧上丰富了水墨写意法的表现力，用笔奔放，挥洒自如，给人耳目一新的感受。

"扬州八怪"多作花卉，师承徐渭、陈淳、朱耷、石涛等，他们在研究、学习传统的基础上，不受成法的约束，自由驰骋笔墨，抒发胸怀，以清高绝俗、清新淋漓的画风出现在清代画坛上，被当时主张复古的正统画派视之为"怪"。

从康熙末年崛起，到嘉庆四年"八怪"中最年轻的画家罗聘去世，前后近百年。他们绘画作品为数之多，流传之广，无可计量。现为国内外 200 多个博物馆、美术馆及研究单位收藏的就有 8000 余幅。他们作为中国画史上的杰出群体已经闻名于世界。

扬州八怪大胆创新之风，不断为后世画家所传承。近现代名画家如王小梅、吴让之、赵之谦、吴昌硕、任伯年、任渭长、王梦白、王雪涛、唐云、王一亭、陈师曾、齐白石、徐悲鸿、黄宾虹、潘天寿等，都各自在某些方面受"扬州八怪"的作品影响而自立门户。他们中多数人对"扬州八怪"的作品作了高度评价。

海上画派

一般指的是发生于 19 世纪中叶至 20 世纪初期时，一群画家活跃于上海地区，并从事绘画创作的结果与风尚。上海开埠后，商业频繁，成为中国的活动特区，人民的生活也随之有更广泛的视野。

上海受到外来文化的影响，包括了政治的涉入，被划入外国道商的港口。本身传统文化的承继，如扬州画派的存留，事实上商卖与仕绅交往之间，绘画画法的赠酬，是极为现实性的礼品，典雅适宜，间接促成上海地区艺术活动的蓬勃发展。

自古虽也有卖画的记载，但文人大都以知音相赠，或停留在教画授徒。上海地区的繁荣，成为真正以画为职业风气的催发者。上海的画风已接近职业性、专业性的画作，并且颇有现实性的题材，包括传统人文精神的形式，诸如吉祥意义、道德品评、祈求理想等，甚至偏向具有"情绪"性的创作，如喜怒哀乐为内涵，这便是海上画派大都以花鸟画为主的主因。因为山水画较不易表现出大富大贵的即兴题意，具象征性的意义，配合人物画也近于人情世故的题材，只要安置妥当，画家在快速度下，很容易达到预期的效果，而山水画虽有简笔画法，毕竟无法草率，因此海上画派的风格趋向民俗性的画作，也历历可数。

岭南画派

始于晚清时期,是海上画派之后崛起的影响最大的一个画派。高剑父、高奇峰、陈树人为早期著名创始人,弟子多成名家,形成一海内外华人都喜欢的著名画派。岭南画派是岭南文化至具特色的祖国优秀文化之一,是中国传统国画中的革命派。

岭南画派注重写生,融汇中西绘画之长,以革命的精神和强烈的时代责任感改造中国画,并保持了传统中国画的笔墨特色,创制出有时代精神、有地方特色、气氛酣畅热烈、笔墨劲爽豪纵、色彩鲜艳明亮、水分淋漓、晕染柔和匀净的现代绘画新格局。

他们发扬国画的优良传统,在绘画技术上,一反勾勒法而用"没骨法",用"撞水撞粉"法,以求其真。理论上主张博取诸家之长,主张创新,以岭南特有景物丰富题材进行写实,引入西洋画派。

在关山月、黎雄才之后,比较突出的画家是陈金章、梁世雄、林镛、王玉珏等人。无论在审美意识、题材选择和艺术成就上都有所超越和突破,形成各自不同的、成熟的艺术风格。

金陵画派

中国画现代画派之一。清康熙、乾隆年间,在南京(古金陵)以龚贤为首的八位画家代表了这一流派的骨干力量,他们中还有樊圻、高岑、邹喆、蔡泽、武丹、高岑。另外还有人把施震、盛丹、王概等人列为八家。可见,当时的南京聚集了一大批有才华的画家。

金陵画派中的个人画风相距甚远,彼此除偶有笔会以外并无深交。他们相聚在南京,用各自手中的画笔,去描绘出自己的一片艺术天地。他们的艺术成就各不相同,而声名最高、成就最大的当推龚贤。

在新中国成立之初,傅抱石、钱松喦、宋文治、亚明等为主要代表的画家提倡写生,多以江南山水为表现内容。作品大多雄伟而秀丽,很具江南山水特色。

京津画派

主要指北京和天津地区的画家,基本上沿袭了清代正统派的画学思想,标榜清代"四王",强调继承古法。是在京津两市和华北地域范围内书画家的交流过程中形成的,以传统笔墨功力为基础,以西洋光影和写生技法为借鉴,以院校教育和家传或师承亲授为传承方式,广泛吸收了全国务流派之精华。

京津画派的形成首先是有其人文地理基础,华北地区特有的自然风光、人文历史和两市地域相连,交通方便、信息相通的文化氛围为画派提供了宽阔的平台,独具特色的文化圈为画派提供了取之不尽的艺术营养。北京是辽代南京、金代中都、元代、明代、清代和民国北洋政府的首都,历史文化名城。天津是我国近代重要工业城市和

港口，北方海陆交通枢纽，是北京出海的重要门户。两市相距 120 公里，文化相融，命运相系，两市互动，再加上华北大平原上的各大城市，形成了一个以地域为基础的经济文化圈。近现代史上的社会变化，又为京津画派的形成提供了历史机遇。京津画派的形成，主要是在辛亥革命后到 1949 年中华人民共和国成立。虽然仅有 38 年，但这个时期却是中国历史上政治巨变，由封建帝制变为民主共和的转折时期。

民国时期的代表画家有金城、陈师曾、齐白石、蒋兆和、李苦禅、周怀民、吴作人等。新中国成立后的代表画家有李可染、白雪石、田世光、启功等。京津画派的特点与海上画派大致相同，没有统一的艺术模式，创作自由。

长安画派

中国画现代画派之一。20 世纪 60 年代兴起，表现黄土高原古朴倔犟为特征的山水画，勤劳淳朴的陕北农民形象的人物画，以赵望云、石鲁为代表的长安画家或寄居在长安一派的画家团体。"长安画派"最初在北京等地组织了一次巡回展，在中国画坛引起轰动。其成员还有方济众、何海霞、康师尧、刘文西等人。他们一反清末、民国年间中国画坛摹古不化之风，大胆走向生活，大量写生创作，给当时较为死沉的中国画注入了新感觉，形成陕北风味特殊画风。

西安古称长安，地处关中平原，渭水之滨，是我国古代文明的发祥地之一，文化悠久，古迹繁多。他们的绘画题材以山水、人物为主，兼及花鸟，作品多描绘西北，特别是陕西地区的自然风光和风土人情，其中尤钟情于陕北黄土高原的山山水水。在创作手法上，他们致力于中国画的继承与创新，以巧妙的构思和苍厚质朴的笔墨，表现浑朴苍茫的西北风光，在当时的中国画坛上产生了极大反响。

"长安画派"画家中石鲁和何海霞的作品价格最为坚挺。以石鲁为例，由于石鲁的作品个性强烈、风格鲜明，他的作品在 20 世纪 80 年代就受到海内外藏家的青睐和追捧。1989 年他的《峨嵋积雪》在拍卖中以 165 万港元成交，创下当时石鲁作品海外最高成交价。

绘画名家

张僧繇

生卒年不详，梁武帝（萧衍）时期的名画家，今江苏苏州人，也有说是今浙江湖州人。为梁武帝时期武陵王国侍郎、直秘阁知画事，历任右军将军、吴兴太守。张僧繇是南朝梁时代时绘画成就最大的人，生平勤奋，手不释笔，不曾厌息。在色彩上，吸取了外来影响。他与顾恺之、陆探微以及唐代的吴道子并称为"画家四祖"。

他擅写真，作人物故事画及宗教画，亦善画龙、鹰、花卉、山水等。梁武帝好佛，凡装饰佛寺，多命他画壁。所绘佛像，自成样式，被称为"张家样"，为雕塑者所楷模。张僧繇擅长描写人物面貌，梁武帝因为思念出外担任各州的诸皇子们，便命令张僧繇为各个皇子们画人物像，画得维妙维肖，见图如见其人。张僧繇吸收了天竺（古印度）等外来艺术之长处，在中国画中首先采用凹凸晕染法，画出的人物像和佛像传神逼真。

张僧繇的作品有《二十八宿神形图》、《梧武帝像》、《汉武射蛟图》、《吴王栱武图》、《行道天王图》、《清溪宫氧怪图》、《摩纳仙人图》、《醉僧图》等，分别著录于《宣和画谱》、《历代名画记》、《贞观公私画史》。已无真迹流传，仅有唐代梁令瓒临摹他的《五星二十八宿神形图卷》还流传在世（现藏于日本大阪市立美术馆）。

顾恺之

约公元 345～406 年，字长康，今江苏无锡人，东晋画家。他出身名门望族，精通歌赋词翰、书法音律，多才多艺。他为人机敏狡黠，有"画绝、才绝、痴绝"之称。

顾恺之著有《启蒙记》3 卷，另有文集 20 卷，均已佚。但仍有一些诗句流传下来，如"千岩竞秀，万壑争流，草木蒙茏，若云兴霞蔚"等，细致生动地描写了江南的秀丽景色，充满诗情画意。

顾恺之是我国美术史上第一个认真研究绘画方法和进行绘画评论的美术理论家。他提出了传神论、以形守神、迁想妙得等观点，主张绘画要表现人物的精神状态和性格特征，重视对所绘物象的体验、观察，通过形象思维即迁想妙得，来把握物象的内在本质，在形似的基础上进而表现人物的情态神思，即以形写神。顾恺之的绘画及其理论上的成就，使他在中国绘画史上名垂千古，在中国美术史上占有极其重要的地位，对中国绘画的发展产生了极为深远的影响。

传世作品《女史箴图》、《洛神赋图》等，均是后人摹本。画论著作有《魏晋胜流赞》、《论画》、《画云台山记》。

阎立本

生年不详，死于 673 年，今陕西省西安临潼县人，唐代画家，出身贵族。因为擅长工艺，多巧思，工篆隶书，对绘画、建筑都很擅长。

阎立本的绘画艺术先承家学，后师张僧繇、郑法士。据传他在荆州见到张僧繇壁画，在画下留宿十余日，坐卧观赏，舍不得离去。后人说他师法僧繇，人物、车马、台阁都达到很高水平。

他善画道释、人物、山水、鞍马，尤以道释人物画著称，曾在长安慈恩寺两廊画壁，颇受称誉，作品中道释题材占半数以上。同时，他擅长写真，下少肖像画是为了表彰功臣勋业而创作的。所绘《秦府十八学士图》系表现秦王李世民属下的房玄龄、

杜如晦等 18 位文人谋士的肖像，都是按人写真，图其形貌，画卷中对每个人的身材、相貌、服饰、年龄及神情等特征都有生动而具体的刻画。

描绘汉至隋代 13 个不同帝王形象的《古帝王图》、描绘边远民族及国家使臣去唐王朝通聘的《职贡图》、表现唐太宗派监察御史萧翼以巧计从和尚辩才处赚取王羲之书法名迹《兰亭序》的《萧翼赚兰亭图》。虽然这些作品与阎立本的关系如何尚待进一步研究，但基本上反映了初唐时期绘画的风貌。

阎立本在艺术上继承南北朝的优秀传统，认真切磋加以吸收和发展。从传为他的作品所显示的刚劲的铁线描，较之前朝具有丰富的表现力，古雅的设色沉着而又变化，人物的精神状态有着细致的刻画，都超过了南北朝和隋的水平，因而被誉为"丹青神化"而为"天下取则"，在绘画史上具有重要地位。

现存相传为阎立本的作品（或摹本）有《历代帝王图》、《萧翼赚兰亭图》、《步辇图》、《职贡图》等。

吴道子

680 ~ 759 年，今河南省禹州人，是唐代第一大画家，被后世尊称为"画圣"，被民间画工尊为祖师，画史尊称吴生。相传曾学书于张旭、贺知章，未成，乃改习绘画。

吴道子活动的时代，正是唐代国势强盛，经济繁荣，文化艺术飞跃发展的时代。唐代的东西两京——洛阳和长安，更是全国文化中心。画家们上承阎立本、尉迟乙僧，如群星璀璨。名家和数以千计的民间画工，争强斗胜，群芳汇集，各显神通，绘画之盛，蔚为大观。吴道子在这种环境的影响下，以杰出的天才，迅速成长起来。吴道子的出现，是中国人物画史上的光辉一页。他吸收民间和外来画风，确立了新的民族风格，即世人所称的"吴家样"。就人物画来说，"吴装"画体以新的民族风格，照耀于画坛之上。

吴道子性格豪爽，喜欢在酒醉时作画。传说他在描绘壁画中佛头顶上的圆光时，不用尺规，挥笔而成。在龙兴寺作画的时候，观看者围得水泄不通。他画画时速度很快，像一阵旋风，一气呵成。当时的都城长安是中国的文化中心，汇集了许多著名的文人和书画家。吴道子经常和这些人在一起，相互促进、提高技艺。

吴道子主要从事宗教壁画的创作，作品题材广泛，数量也很大。据说寺廊壁画有三百余件，有记录的卷轴画有一百多件。其中佛教、道教题材最多，还有山水、花鸟、走兽等。《送子天王图》这幅画反映了吴道子的基本画风，他打破了长期以来历代沿袭顾恺之的那种游丝线描法。吴道子开创兰叶描，用笔讲究起伏变化，和内在的精神力量。他在创作的时候，处于一种高度兴奋与紧张状态，很有点表现主义的味道。

吴道子是一位全能画家，人物、鬼神、山水、楼阁、花木、鸟兽无所不能，无所不精。开元天宝年间正是吴道子绘画创作的极盛时期。这时他仅在洛阳、长安两京寺庙就留下壁画三百多壁，此外还来有大量卷轴画。据宋徽宗赵佶主持编纂的《宣和画

谱》载，时间过了几百年，到宋代宣和年间（1119~125 年），宫廷中还收藏有吴道子的卷轴画 93 件。

吴道子一生虽然创作了许多作品，但真迹流传下来的很少。公认的吴画代表作品是《天王送子图》、《八十七神仙卷》、《孔子行教像》、《菩萨》、《鬼伯》等。现存壁画真迹有《云行雨施》、《万国咸宁》、《宝积宾伽罗佛像》、《关公像》、《百子图》等。还有一些真迹摹制品，如《吴道子贝叶如来画》（七幅）、《少林观音》、《大雄真圣像》等。海外存迹有《道子墨宝》50 幅。

唐 寅

1470~1523 年，初字伯虎，更字子畏，号桃花庵主等，有六如居士等别号，今江苏苏州人。明代杰出的画家、文学家，为"吴门画派"中的杰出代表，绘画与沈周、文征明、仇英齐名，合称"明四家"。又与祝允明、文征明、徐祯卿切磋诗文，蜚声吴中，世称"吴中四才子"。数中国历代画家中，唐寅知名度最高，他的名字妇孺皆知，"唐伯虎点秋香"、"三笑"等故事在民间广为流传。

唐寅的才气横溢，在明代文人中是少见的。他的诗、书、画被称为三绝，在绘画上擅长山水，又工画人物，尤其是精于仕女，画风既工整秀丽，又潇洒飘逸，被称为"唐画"，为后人所推崇。书法源自赵孟頫一体，俊逸秀挺，颇见工夫。此外，他还能作曲，多采民歌形式。

唐寅早期绘画，早期拜吴门画派创始人沈周为师。沈周和周臣都是当时苏州名画家，沈以元人画为宗，周则以南宋院画为师，这是明代两大画派，唐寅虽师周臣，却有胜蓝之誉。唐寅兼其所长，在南宋风格中融元人笔法，一时突飞猛进，以至超越老师周臣，名声大振。

唐寅画得最多也最有成就的是山水画。唐寅足迹遍名川大山，胸中充满千山万壑，这使他的诗画具有吴地诗画家所没有的雄浑之气，并变浑厚为潇洒。他的山水画大多表现雄伟险峻的崇山峻岭，楼阁溪桥，四时朝暮的江山胜景，有的描写亭榭园林，文人逸士优闲的生活。山水人物画，大幅气势磅礴，小幅清隽潇洒，题材面貌丰富多样。

唐寅的代表作有《雪山行旅图》、《溪山渔隐图》、《灌木丛筱图》、《清溪松荫图》、《看泉听风图》、《抱琴归去图》等。

文征明

1470~1559 年，初名壁，字征明，号停云，别号衡山居士，人称文衡山，今苏州人。吴门四才子之一，与沈周、唐伯虎、仇英合称"明四家"。

文征明出身书香门第，祖父及父亲都是文学家。但文征明幼时并不聪慧。稍长，学文于吴宽，学书于李应祯，学画于沈周，终于"大器晚成"。文征明擅长山水，亦工花卉、人物。早年画风细谨，中年较粗放，晚年渐趋醇正。粗笔有沈周温厚淳朴之

风，又有细腻工整之趣；细笔取法于王蒙，取其苍润浑厚的构调，又有高雅的风采。长于用细笔创造出幽雅闲静的意境，也能用潇洒、酣畅的笔墨表现宽阔的气势。画人物和水墨花卉，技法熟练，风格秀丽。画水仙多用冰白知法，花叶离披，备天然之妙。

他的传世佳画有《洞庭西山图》、《拙政园图》、《湘君夫人图》、《千岩竞秀》、《万壑争流》、《石湖草堂》、《石湖诗画》、《横塘诗意》、《虎丘图》、《天平纪游图》、《灵岩山图》等。

苏 轼

1037～1101 年，字子瞻，又字和仲，号"东坡居士"，世人称其为"苏东坡"。北宋著名文学家、书画家、诗人，豪放派词人代表。汉族，眉州（今四川眉山，北宋时为眉山城）人。

苏轼在才俊辈出的宋代，在诗、文、词、书、画等方面均取得了登峰造极的成就，是中国历史上少有的文学和艺术天才。他与父亲苏洵、弟弟苏辙皆以文学名世，世称"三苏"；与汉末"三曹父子"（曹操、曹丕、曹植）齐名。在书法方面成就极大，与黄庭坚、米芾、蔡襄并称"宋四家"。

苏轼在绘画方面画墨竹，简劲强劲，且具掀舞之势。他论书画均有卓见，论画影响更为深远。重视神似，认为"论画以形似，见与儿童邻"，主张画外有情，画要有寄托，反对形似，反对程式束缚，提倡"诗画本一律，天工与清新"，并明确提出"士人画"的概念等，高度评价"诗中有画，画中有诗"的艺术造诣，为其后"文人画"的发展奠定了理论基础。

苏轼在中国文人绘画发展史上有着非常重要的地位。从现存的几幅作品，诸如《枯木竹石图》、《古木怪石图》、《潇湘竹石图》及后世关于苏轼画作的评议看，他的绘画作品在题材上尽管广有涉及，但最为喜爱的不过松、木、竹、石而已。苏轼常以松木竹石入画，也擅画人物、佛像。他画的蟹，琐屑毛介，曲隈芒缕无不具备，显示了较高的写实能力。

从苏轼常画的木、竹、石这三种形象来看，木在苏轼画面上并非枝繁叶茂、郁郁葱葱的树木，而是只存躯干和枝条的枯木；竹也并非常见的青青翠竹，而是墨竹；石也并非繁多重叠的山石，常见的往往是形态丑怪的一块奇石。在《古木怪石图》中，画面仅存寥寥的几个形象，怪石、枯木、三两撮细竹和衰草。怪石、枯木占去画面绝大部分空间，成为主要形象，除去三两撮细竹和衰草外空无一物。这种极端简化的处理，使苏轼的绘画一开始就把人们的注意力引向物象的"物质性"之外，去关注它们所蕴涵的生命意味。

存世画迹有《古木怪石图卷》、《竹石图》、《潇湘竹石图卷》。

赵 佶

北宋后期，有这样一位皇帝，他在政治上黑暗腐败，生活上奢侈淫靡，最后竟被

异邦掠走，悲惨凄凉的死在荒寒的北方。他是有名的昏君宋徽宗赵佶。撇开政治不谈，且说他在艺术领域，尤其是绘画方面是做出了杰出贡献的。

赵佶幼年时即对诗词、书法、绘画、音乐、戏曲等艺术有广泛的爱好。做了皇帝后，他仍热衷于书画。他兴办学校，使当时画院人才济济，出现了两宋画院中最为繁盛的局面。

赵佶在绘画方面的成就突出表现在花鸟画方面，如现存的《芙蓉锦鸡》描绘细致、设色艳丽，画面斜绘的一枝芙蓉，因锦鸡的重量而微弯，华丽丰润的锦鸡回首凝视着翩飞的双蝶，巧妙地表现了锦鸡跃跃欲飞的一刹那间的神态。赵佶也善长画人物、山水。现存的《听琴图》、《文会图》是他的二幅著名人物画。

赵佶不仅自己作画，而且选拔画家，奖励"新进"，提倡深入观察生活，对绘画发展起了推进作用。有一次，赵佶让画家们画月季花，许多人都画了，但他只欣赏一名青年画家的画。事后别人追问，赵佶说："月季花月月开，可季节、时令不同，其花瓣、花蕊、花叶的形态与色彩都有变化；那青年画的真实，是经过细致观察的。"还有画孔雀升墩应先举左足的故事，充分说明了赵佶细致观察。

赵佶在绘画中还有一特点即讲求意境，也就是立意新颖、不落俗套。例如，他曾出画题"踏花归去马蹄香"让画家们构思。有人画了几只蝴蝶围绕着几只马蹄在追逐翻舞，显然这样肯定比那些画在归马路上洒落一路香花是巧妙多了。花香是抽象的，如简单用花来表现未免有些平庸，通过追香翻舞的蝴蝶，恰当的找到了绘画语言把香字表现出来了。还有大家都熟识的"乱山藏古寺"的故事，赵佶认为那幅遍是荒山之石后边只画了根作佛寺标志的幡竿的画很好，而那些故意把古寺画的只露一角的太俗气。由于他重于作品意境的表达，追求完美的艺术构思，对丰富当时画家的艺术想象力起了极大作用。

米 芾

1051~1107年，字元章，号襄阳漫士、海岳外史、鹿门居士，山西太原人。因他个性怪异，举止颠狂，人称"米颠"。米芾能诗文，擅书画，精鉴别，集书画家、鉴定家、收藏家于一身，是"宋四书家"之一，又首屈一指。

米芾擅水墨山水，人称"米氏云山"，但米芾画迹不存。作为北宋著名的画家，处在一个文人画的成熟时代，他的绘画题材十分广泛，人物、山水、松石、梅、兰、竹、菊无所不画。米芾在山水画上成就最大，但他不喜欢危峰高耸、层峦叠嶂的北方山水，更欣赏的是江南水乡瞬息万变的"烟云雾景""天真平淡"、"不装巧趣"的风貌，所以米芾在艺术风格里追求的是自然。他所创造的"米氏云山"都是信笔作来，烟云掩映。

米芾爱砚，素有研究。著有《砚史》一书，据说对各种古砚的品样，以及端州、歙州等石砚的异同优劣，都有详细的辩论。

赵孟頫

1254～1322年，字子昂，号松雪道人，今浙江吴兴人，宋太祖赵匡胤十一世孙，元代著名画家，楷书四大家（欧阳询、颜真卿、柳公权、赵孟頫）之一。他博学多才，能诗善文，懂经济，工书法，精绘艺，擅金石，通律吕，解鉴赏。特别是书法和绘画成就最高，开创元代新画风，被称为"元人冠冕"。他也善篆、隶、真、行、草书，尤以楷、行书著称于世。

他在南北一统、蒙古族入主中原的政治形势下，吸收南北绘画之长，复兴中原传统画艺。他在人物、山水、花鸟、马兽诸画科皆有成就，画艺全面，并有创新。他的绘画兼有诗、书、印之美，相得益彰。他的绘画实践和理论在当时和以后的明清两代都有极大的影响。一生创作了大量的各种题材的绘画精品。在元代画家中，他是最著名的一位。

在绘画上，山水、人物、花鸟、竹石、鞍马无所不能；工笔、写意、青绿、水墨，亦无所不精。赵子昂的山水，取法董源和李成，人物、鞍马师李公麟和唐人法，亦工墨竹和花鸟，均以笔墨苍润见长。他画的花鸟，成为以后的范本。他的《人骑图》，人物雍和，意态从容，很有韵味。

赵孟頫是一位变革转型时期承前启后的大家。他提出的"作画贵有古意"，扭转了北宋以来古风渐湮的画坛颓势，使绘画从工艳琐细之风转向质朴自然；以"云山为师"，强调画家的写实基本功与实践技巧，克服"墨戏"的陋习；"书画本来同"强调以书法入画，使绘画的文人气质更为浓烈，韵味变化增强；"不假丹青笔，何以写远愁"主张以画寄意，使绘画的内在功能得到深化，涵盖更为广泛。

他的画作遗存的有《重汊叠嶂图》卷，《双松平远图》卷，《鹊华秋色图》卷，《秋郊饮马图》卷，《红衣罗汉》图卷。

倪 瓒

1301～1374年，字元镇，又字玄瑛，别号净名居士、朱阳馆主、沧浪漫士、曲全叟、海岳居士等，江苏省无锡人，元代画家。他擅画山水、竹石、枯木等景物，其山水画师法前代巨匠董源、巨然等，并在前人的基础上加以发展，开创山水画独特境界，其画法萧疏简淡，格调天真自然，以淡泊取胜。

倪瓒的山水作品多描画他所居住的江南太湖一带山水风光，善画枯木平岭、竹石茅舍，景物极简。构图平远，景物简淡，追求神似。他的画多以干笔皴擦，笔墨极简，"有意无意，若淡若疏"，形成荒疏萧条一派。

倪瓒主张画作应注重抒发主观感情，他认为绘画应表现作者"胸中逸气"，不求形似。倪瓒主张绘画作品应表现画家的"胸中逸气"，重视主观意兴的抒发，反对刻意求工、求形似。同时，倪瓒工书法，擅楷书，书体古淡秀雅，得魏晋风致。他的作

品往往书画一体，萧疏简淡，一派脱世避俗的天真自然。

在元朝这一特殊的社会背景下，倪瓒一生都在儒、释、道三家中寻求精神的契合点。正是这样的思想背景，使他一生淡泊名利，潜心修炼，佳作颇丰，有《江岸望山图》、《六君子图》、《竹树野石图》、《溪山图》、《水竹居图》、《秋林山色图》、《春雨新篁图》、《小山竹树图》、《渔庄秋霁图》等作品传世。

倪瓒的绘画实践和理论观点，对明清文人画家有很大影响，享誉极高，画史将他与黄公望、吴镇、王蒙并称元四家。

沈　周

1427～1509年，字启南，号石田，晚号白石翁，今江苏苏州人，明代杰出画家。在画法上宗学王蒙，景色繁茂，草木华滋，笔法甚密，风格细秀，文雅蕴藉，人称"细沈"。他不参加科举，长期以事绘画和诗文创作。擅山水，开始时得到父亲沈恒吉、伯父沈贞吉指导，后学习董源、巨然，中年以黄公望为宗师，晚年醉心于吴镇。他以水墨山水为主，用北方画风特有的遒劲、浑厚之气，表现南方山水秀美、凄迷之韵，使南北画风有机融合，又各尽其妙。他的写意花卉鸟兽擅用重墨浅色，别有风韵，影响后人既深又远，不愧是明四大画家之首。

沈周40岁前多画小幅，后来开始拓为大幅，笔墨坚实豪放，形成沉着浑厚的风貌。他也作细笔，在谨密中仍然具有浑成的气势。他的人物画名在当时很有名。

沈周用笔劲捷有力，布墨含蓄蕴藉，融揉参杂，而具自家风貌。沈周作品风格的发展大体分为两个阶段，早期以"细笔"画为主，晚期呈现出粗笔放逸的风格，《庐山高图》可以说是两种风格兼具的代表。

查士标

1615～1698年，字二瞻，号梅壑，安徽休宁人，清代著名画家。他擅画山水，笔墨疏简，风神闲散，意境荒寒。与弘仁、孙逸、汪云瑞为新安派四大家（即海阳四家）。

他出身名门望族，家境殷实，家藏有钟鼎彝器和宋元书画真迹，因而年少时就练就了仿元人画作几可乱真的功夫。明朝灭亡后他流落居住在扬州，生活得也较为安逸，因此与渐江的贫病孤僻不同，查士标的性格中更多了些潇洒飘逸甚至玩世不恭的因素。

他的闲散情怀决定了他的绘画气质亦是风神懒散、气韵高逸。作画特色是疏淡。书法也学董其昌，纵逸处近米芾。他的绘画以山水见长，取材广泛，并旁及枯木、竹石等，主要有两种艺术风格。一种属于笔墨纵横、粗放豪逸一路，多以水墨云山为题材，师法米氏父子的云山烟树，笔法荒率，渲染兼用枯淡墨色，融合了董其昌秀润高华的墨法，粗豪中显出爽朗之致。另一种笔墨尖峭，风格枯寂生涩，以仿倪瓒山水为主。还有一些作品，因仿不同古人而呈不同面貌。前人评其绘画缺乏遒浑的气魄，亦

乏创新精神。

他的传世画迹有《云山图》、《水云楼图》、《拟黄子久晴峦暖翠图》、《空山结屋图》、《秋林远岫图》、《云山烟树图》。著有《种书堂遗稿》等。

朱 耷

1626～1705 年，名统，又名朱耷，号八大山人、雪个、个山、人屋、良月、道朗等。为明朝皇族江宁献王朱权的后裔，是第九世孙。清代著名画家，清初画坛"四僧"之一。

朱耷为僧名，"耷"乃"驴"字的俗写，至于八大山人号，乃是他弃僧还俗后所取，始自 59 岁，直至 80 岁去世，以前的字均弃而不用。所书"八大山人"含意深刻。

八大山人善画山水和花鸟。他的画，笔情恣纵，不构成法，苍劲圆秀，逸气横生，章法不求完整而得完整。他的一花一鸟不是盘算多少、大小，而是着眼于布置上的地位与气势以及是否用得适时，用得出奇，用得巧妙。这就是他的三者取胜法，如在绘画布局上发现有不足之处，有时用款书以补其意。八大山人能诗，书法精妙，所以他的画即使画得不多，有了他的题诗，意境就充足了。他的画，使人感到小而不少，这就是艺术上的巧妙。

他的山水画多为水墨，宗法董其昌，兼取黄公望、倪瓒。他用董其昌的笔法来画山水，却绝无秀逸平和、明洁幽雅的格调，而是枯索冷寂，满目凄凉，于荒寂境界中透出雄健简朴之气，反映了他孤愤的心境和坚毅的个性。他的用墨不同于董其昌，董其昌淡毫而得滋润明洁，八大山人干擦而能滋润明洁。所以在画上同是"奔放"，八大山人与别人放得不一样，同是"滋润"，八大山人与别人润得不一样。一个画家，在艺术上的表现，能够既不同于前人，又于时人所不及。他的花鸟画成就特别突出，也最有个性。其画大多缘物抒情，用象征手法表达寓意，将物象人格化，寄托自己的感情。如画鱼、鸟，曾作"白眼向人"之状，抒发愤世嫉俗之情。

他的艺术成就主要一点，不落常套，自有创造。其花鸟画风，可分为三个时期：50 岁以前为僧时属早期，多绘蔬果、花卉、松梅一类题材，以卷册为多。画面比较精细工致，劲挺有力。50～65 岁为中期，画风逐渐变化，喜绘鱼、鸟、草虫、动物，形象有所夸张，用笔挺劲刻削，动物和鸟的嘴、眼多呈方形，面作卵形，上大下小，岌岌可危，禽鸟多栖一足，悬一足。65 岁以后为晚期，艺术日趋成熟。笔势变为朴茂雄伟，造型极为夸张，鱼、鸟之眼一圈一点，眼珠顶着眼圈，一幅"白眼向天"的神情。他画的鸟有些显得很倔强，即使落墨不多，却表现出鸟儿振羽，使人有不可一触，触之即飞的感觉。在构图、笔墨上也更加简略。这些形象塑造，无疑是画家自身的写照，对后世绘画影响是深远的。

沈 铨

1682～1760 年，字衡之、衡斋，号南评，浙江德清人。他生活在我国清朝最鼎盛

的时期。他的画上常署上"南沈铨"、"衡斋"之类的落款。

沈铨天资颖悟，在老师的指导下，画艺日进，成为入室弟子，得到了老师的真传，20多岁就赢得了画名，并且在许多艺术领域都造诣非凡。

清朝画坛上，重视学习传统蔚然成风。有的人"借古以开今"，学古以化，自立门户，是创造派；有的人以师古为上乘，食古不化，千手雷同，是摹古派。沈铨不仅学习老师的画法，而且对五代宋元明清以来的花鸟、走兽画刻苦研习，兼收并蓄，广议博考。他的工笔花鸟学黄筌父子写生法；没骨画学徐崇嗣、恽寿平；水墨写意学张舜咨、林良、唐寅等；画猴、鹿学易元吉；画马学李公麟、赵孟。他"拟古"，但不"泥古"，是师其意而不在迹象。他是一位中国花鸟画技法之集大成者，工笔、写意、重彩、淡彩、没骨、水墨、白描等样样精通。在具体的作品中，众法相参，工笔与写意结合，色彩与水黑结合，对比分明，又自然和谐。如他的《雪梅群兔图》轴是工笔重彩与水墨合一画法，浓淡相宜，富有真趣。

沈铨的作品题材广泛，大都运用传统艺术象征的创作方法，表现吉祥寓意，带有浓厚的功利主义倾向。在他的笔下，动物、植物都被观念化、符号化了。可以说，他的作品几乎"图必有意，意必吉祥"。他的吉祥寓意多以祥瑞、幸福、爵禄、长寿、富贵、喜庆、爱为内容。麒麟寓吉祥，百鹿、柏鹿寓百禄，鹊寓喜，蜂（枫）猴寓示封侯，仙鹤、蟠桃寓长寿，牡丹寓富贵等等。

他的画以民俗生活中最普遍、最生动、最实在的意象来表现人们对吉祥的祝福，对美好生活的向往。并且沈铨的可贵之处在于，他把花鸟走兽置于空旷的大自然的真山真水之中，他的花鸟是大自然的一部分，是生命盎然的活体，可以说，他的每一幅花鸟画，都是一个小宇宙，以有限的画面来表现无限的自然。

郑板桥

1693～1765年，原名郑燮，字克柔，号板桥，扬州府属兴化县人，"扬州八怪"中最受人们称道的画家。他有诗、书、画三绝，三绝中又有三真：真气、真诀、真趣。他的兰、竹之作，遍布世界，驰誉中外，深得人们的喜爱和推崇。

郑板桥不忍目睹官场上的腐朽，愤然绝意宦途，重返扬州，以卖画为生。

郑燮酷爱绘画艺术，用真情写画，不以贫寒以画谋利，作画决不"有求必应"，更不"求善价而沽之"，曾说："吾画兰画竹画石，用以慰天下之劳人，非以供天下安享人也。"后来郑燮绘画和随手题句已达炉火纯青的地步。成就越高，声望益大，索画者更是缠身，索性郑板桥在一幅画中题书画润格为："大幅六两，半幅四两，小幅二两，条幅对联一两。扇子斗方五钱，凡送礼物食物，总不如白银为妙，公之所送，未必弟之所好也。送现银则心中喜乐，书画皆佳，礼物既属纠缠，赊欠尤为赖账。年老神倦，亦不能赔诸群子作无益语言也。"又附一诗云："画竹多于买竹钱，纸高六尺价三千，任渠话旧论交接，只当秋风过耳边。"郑板桥在当时经济繁荣、物华天宝、人文

荟萃的扬州，在各个阶层什么人都有索求的情况下，直言刚直爽快地提出自己对市场的尺价，不蒂为一种极为明智之举。

郑板桥善画兰、竹、石，尤精墨竹，学徐渭、石涛、八大山人的画法，擅长水墨写意。在创作方法上，提出"眼中之竹"、"胸中之竹"、"手中之竹"三阶段论。在艺术手法上，郑板桥主张"意在笔先"，用墨干淡并兼，笔法疲劲挺拔，布局疏密相间，以少胜多，具有"清瘦雅脱"的意趣。他还重视诗、书、画三者的结合，用诗文点题，将书法题识穿插于画面形象之中，形成不可分割的统一体。

吴昌硕

1844～1927 年，名俊、俊卿，初字香补，中年更字昌硕、仓石，今湖州市安吉县人。他的艺术达到熔诗、书、画、印"四绝"于一炉，清晚期海派最有影响力的画家之一，为近代书画艺术大师。他成功最早的是篆刻，雄浑苍老，创为一派；功力最深的是书法，尤擅长石鼓文；影响最大的是国画，以篆书、狂草入画，喜作大写意花卉。

吴昌硕绘画的题材以花卉为主，学画较晚，40 岁以后方将画示人。前期得到画家任伯年指点，后又参用清代画家赵之谦的画法，服膺于徐渭、朱耷、扬州八怪诸画家的画艺，从中受惠甚多。他酷爱梅花，常以梅花入画，用写大篆和草书的笔法为之，墨梅、红梅兼有，画红梅水分及色彩调和恰到好处，红紫相间，笔墨酣畅，富有情趣，曾有"苦铁道人梅知己"的诗句，借梅花抒发愤世疾俗的心情。又喜作兰花，为突出兰花洁净孤高的性格，作画时喜以或浓或淡的墨色和用篆书笔法画成，显得刚劲有力。画竹竿以淡墨轻抹，叶以浓墨点出，疏密相间，富有变化，或伴以松、梅、石等，成为"双清"或"三友"，以寄托感情。

菊花也是他经常入画的题材。他画菊花或伴以岩石，或插以高而瘦的古瓶，与菊花情状相映成趣。菊花多作黄色，亦或作墨菊和红菊。墨菊以焦墨画出，菊叶以大笔泼洒，浓淡相间，层次分明。晚年较多画牡丹，花开烂漫，以鲜艳的胭脂红设色，含有较多水分，再以茂密的枝叶相衬，显得生气蓬勃。荷花、水仙、松柏也是经常入画的题材。菜蔬果品如竹笋、青菜、葫芦、南瓜、桃子、枇杷、石榴等也一一入画，极富生活气息。作品色墨并用，浑厚苍劲，再配以画上所题写的真趣盎然的诗文和洒脱不凡的书法，并加盖上古朴的印章，使诗书画印熔为一炉，对于近世花鸟画有很大的影响。

吴昌硕最擅长写意花卉，受徐渭和八大山人影响最大，由于他书法、篆刻功底深厚，他把书法、篆刻的行笔、运刀及章法、体势融入绘画，形成了富有金石味的独特画风。

他的作品有《墨荷图》、《杏花图》、《天竹花卉》、《紫藤图》、《花卉十二屏风》、《梅花》、《花卉四屏》、《牡丹》、《兰石图》、《松石图》、《紫藤图》、《依样》、《天香露图》、《杞菊延年》等。

齐白石

1863～1957 年，原名齐璜，字渭青，号白石、濒生、阿芝、借山吟馆主者、寄萍老人等，湖南湘潭人。现代杰出画家、书法家、篆刻家。20 世纪中国画艺术大师，20 世纪十大书法家之一。他画、印、书、诗四绝。一生勤奋，砚耕不辍，自食其力，品行高洁，具有民族气节。留下画作 3 万余幅，诗词 3000 余首，自述及其他文稿并手迹多卷。

他家道贫寒，只读过短暂的私塾，15 岁起从师学术工而以雕花手艺闻名，26 岁学画像，27 岁习诗文书画，37 岁拜硕儒王闿运为师，并先后与王仲言、黎松庵、杨度等结为师友。自 40 岁起，离乡出游，五出五归，遍历陕、豫、京、冀、鄂、赣、沪、苏及两广等地，饱览名山大川，广结当世名人，55 岁避乱北上，两年后定居北京，时常与陈师曾、徐悲鸿、罗瘿公、林风眠等相交往。

齐白石主张艺术"妙在似与不似之间"。绘画师法徐渭、朱耷、石涛、吴昌硕等，形成独特的大写意国画风格，开红花墨叶一派，尤以瓜果菜蔬花鸟虫鱼为工绝，兼及人物、山水，名重一时，与吴昌硕共享"南吴北齐"之誉。以纯朴的民间艺术风格与传统的文人画风相融合，达到了中国现代花鸟画最高峰。

齐白石画虾可说是画坛一绝，灵动活泼，栩栩如生，神韵充盈，用淡墨掷笔，绘成躯体，浸润之色，更显虾体晶莹剔透之感。以浓墨竖点为睛，横写为脑，落墨成金，笔笔传神。细笔写须、爪、大螯，刚柔并济、凝练传神，显示了画家高妙的书法功力。画家写虾，来自生活而超越生活，大胆概括简化，更得传神妙笔。

张大千

1899～1983 年，名权，后改作爰，号大千，小名季爰。四川内江县人，中国现代中国画家。

张大千是具有世界影响的中国画大师。他在创作上的卓越成就，与他的渊博的学术修养、深厚的生活积累以及他广结师友、裁长补短密不可分。除绘画外，他对诗词、古文、戏剧、音乐以及书法、篆刻，无不涉猎，并先后与齐白石、徐悲鸿、黄宾虹、溥儒等国内各名家及外国大师毕加索交游切磋，功力自不一般。

1940 年后，张大千自费赴敦煌，耗时 3 年大量临摹了石窟壁画，并宣传介绍，使敦煌艺术宝库从此为国人和世界广为瞩目。从此，张大千的画风也为之一变，善用复笔重色，高雅华丽，潇洒磅礴，被誉为"画中李白"、"今日中国之画仙"。1948 年迁居香港，后又旅居印度、法国、巴西等国。1978 年定居台湾，1984 年 4 月病逝台湾。

张大千是天才型画家，其创作达"包众体之长，兼南北二宗之富丽"，集文人画、作家画、宫廷画和民间艺术为一体。于中国画人物、山水、花鸟、鱼虫、走兽，工笔，无所不能，无一不精。诗文真率豪放，书法劲拔飘逸，外柔内刚，独具风采。

　　张大千的画风，在早、中年时期主要以临古仿古居多，花费了一生大部的时间和心力，从清朝一直上溯到隋唐，逐一研究他们的作品，从临摹到仿作，进而到创作。在近代像大千那样广泛吸收古人营养的画家是为数不多的，他师古人、师近人、师万物、师造化，才能达到"师心为的"的境界。他师古而不泥古，在继承传统文化的同时，他还想到了创新，最后在继承传统的基础上发展了泼墨，创造了泼彩、泼彩墨艺术，同时还改进了国画宣纸的质地，最后成为了一代画宗。

刘海粟

　　1896～1994 年，原名盘，又名海粟，字季芳，号海翁，江苏常州人，画家、美术教育家。他擅长油画、国画、美术教育。

　　1912 年 11 月在上海创办现代中国第一所美术学校"上海国画美术院"（上海美术专科学校前身）任校长。首创男女同校，采用人体模特儿和旅行写生，被责骂为"艺术叛徒"，但得蔡元培等学者支持。

　　刘海粟是我国最早的油画家之一，也最具有创新精神和勇气，在艺术上表达自己的面貌、个性和胆识。他不是一位循规蹈矩的画家，不是一位温文尔雅的画家。在 20 世纪初，刘海粟遇上东西方绘画思想交汇时期。他站立在中国新文化运动思想浪潮冲击的正面，并有志于力挽中国绘画长期以来因袭摹仿的颓风。

　　刘海粟在自己的创作中，常以国画的眼光来看现实，因此他的油画又富有国画的内涵，突出的主题、明显的线条和近于国画笔墨的笔触，加上画景的诗意，使他的油画别具一格。而他的国画，既有传统的章法和笔墨，又有西洋画的质感和空间感，特别是晚年的作品有新的突破。他在美术实践中，一贯以"融合中西以创新"和"沟通传统，并迎合世界潮"为准绳，这正是中国新美术运动发展的方向。在"五四"时期，当外来艺术浪潮涌向中国时，他不主张"全盘西化"。而到了改革开放的 80 年代，当社会上刮起一股"中国画已经走到了尽头"的歪风时，他还是反对"全部西化"，并画了更多的国画。

　　刘海粟从事艺术教育和艺术创作余 70 年，是我国艺术届誉满中外的杰出的前辈。1912 年创办的上海美术专门学校既是中国新文化运动的产物，也对新文化运动起了推波助澜的作用。

徐悲鸿

　　1895～1953 年，江苏宜兴县人，中国杰出的画家、卓越的美术教育家。

　　徐悲鸿的作品融合中西技法，而自成面貌，题材广泛，体裁多样，擅长油画、中国画，尤精素描。人物、走兽、禽鸟、花卉、风景都有独到建树，尤以画马驰誉中外。

　　他吸收并掌握了西方美术中的优秀技法而为中国的油画奠定了基础，又是改革国画的先驱者，是融合中西创新局面的主要开创人之一。他坚持以现实主义的原则指导

教学，怀着对美术人材的无比热爱和关心，培养了中国新一代的美术家，是我国现实主义美术教育的奠基人。

徐悲鸿始终坚持把人物画放在首位，即使是表现自然美的走兽、禽鸟等题材的作品，也往往赋予深刻的社会寓意和注重人格化的表现。

在8年留学法国、德国期间，他深入考察古典主义和浪漫主义绘画，致力于写实手法的学习，打下了深厚扎实的造型基础。他融汇中西，将西画中的一些科学的造型方法与传统的中国画造型特点相结合，首先在历史题材的巨幅人物画上进行了开拓性的创作活动。1928年到1930年间，他创作了大型多人物油画《田横五百士》，随后创作了巨幅中国画《九方皋》，以及许多历史题材的人物画创作。他的这些作品，大都从危难深重的现实中有感而发，体现了强烈的爱国主义精神和同情劳动人民的倾向。同时在艺术上则别开生面，代表了当时人物画创作的最高水平，具有振兴人物画创作的开创意义。1937年他开始构思创作巨幅中国画《愚公移山》，终于在1940年完成。这幅画的主题思想是十分鲜明地表明举国抗战中人民的力量，相信全民族坚韧不拔，奋发图强的精神力量。同年，他还创作了油画《放下你的鞭子》，是取材于风靡一时的同名街头话剧，画的是野外演出的场面，直接歌颂了人民的抗日热情。同时，他还创作了中国画《巴人汲水》、《巴之贫妇》等现实题材，及取材于屈原、杜甫等爱国诗篇中艺术形象的大量作品，反映了他对被压迫人民的深切同情和真挚的爱国主义精神。此外，他创作的大批花鸟和山水题材的中国画，不仅在造型、笔墨上具有独特的艺术风格，而且大都状物喻情，寓意深远，具有鲜明的思想性。奔马、雄鸡、猛狮等作品的精神寄托是人所共知的，它们歌颂了人民振奋自强的精神

在绘画理论方面，1920年他就明确提出了"继承好的绘画技法，去除不好的传统，补充不足之处，适当引进西方绘画"的主张，提倡"造型美术之道，贵明不尚晦"，反对西方形式主义的侵蚀和中国保守主义的禁锢，恪守现实主义，是徐悲鸿半个世纪生活中的一贯思想。他曾针对某些人热衷于搞现代派的错误思想，进行过尖锐的批评。同时，也对脱离现实，空谈神韵一类的守旧倾向，予以有力驳斥。

黄宾虹

1865～1955年，原名懋质，别号甚多，以宾虹为最，浙江金华人。诗人、书法家、篆刻家，近代中国山水画杰出代表。

黄宾虹擅长山水画，兼作花鸟画，并进行绘画史论和篆刻的研究、教学，以及中国美术遗产的发掘、整理、编纂、出版工作。为新中国成立以来，继齐白石、徐悲鸿后，卓立全国画坛者。除了山水画创作，他在金石学、美术史学、诗学、文字学、古籍整理出版等领域均有卓越贡献。

1953年，黄宾虹任中国艺术研究院美术研究所（当时称"中央美术学院民族美术研究所"）首任所长，为新中国的美术学学科奠定了学术基石。

1955年，将所藏书籍、字画、金石以及自作书画、手稿等10100多件，全部捐献给国家。

黄宾虹的山水画创作道路，经历了师古人、师造化和融化古人造化形成独创风格3个阶段。大约60岁以前以师古人为主；60~70岁以师造化为主；70岁以后，自立面目，渐趋成熟，风格浑厚华滋，意境郁勃澹宕，是黄宾虹山水画的基本特点。从笔墨上看，属于繁体的"黑、密、厚、重"，即积笔墨数十重，层层深厚，是他的山水画最显著的特点。从色彩上看，有水晕墨章，元气淋漓的水墨山水，也有丹青斑斓的青绿设色，更有色墨交辉的泼墨重彩，以及纯用线条的焦墨渴笔。从继承和创新的角度来看，可以发现古代某家笔法的影子，但又完全不是古人。他的花鸟画，偶一为之，雅健清逸，别具一格。

他的山水画和画论，丰富了山水画的表现力，在现代中国画的发展中，有着承前启后、继往开来的意义。

黄宾虹认为，作画在意不在貌，不应重外观之美，而应力求内部充实，追求"内美"。他又说："国画艺术的最高境界，就是要有笔墨。"黄宾虹系统梳理和总结了前人对于笔墨运用的经验，在技法理论方面，总结中国画用笔用墨的规律，提出"五笔七墨"之说——"五笔"为"平、留、圆、重、变"，"七墨"即"浓墨、淡墨、破墨、渍墨、泼墨、焦墨、宿墨"诸法。如此，以笔为骨，诸墨荟萃，方能呈现"浑厚华滋"之象。

由此，黄宾虹便在实践上，也在理论上为中国画笔墨确立了一种可资参证的美学标准。这是一个超越前人的、历史性的贡献。黄宾虹晚年所作山水，元气淋漓，笔力圆浑，墨华飞动，以"黑、密、厚、重"为最突出的特点。其意境清远而深邃，去尽斧凿雕琢之迹，大趣拂拂，令观者动容。由这样一种郁勃的意象和高华的气格当中，人们感受到了中国民族文化精神的强大张力。

绘画作品

马王堆一号汉墓帛画

中国帛画不仅是举世稀见的文物珍品，也是具有极高艺术价值的美术作品，在世界上别具一格，它在美术发展史上有着特殊的地位。如果追溯其绘画艺术的发展，则不能不提到马王堆汉墓出土的帛画。

此图为1972年在湖南长沙出土的西汉长沙丞相利仓妻子墓棺中发现的"T"字形帛幡。上段绘天界及神话人物。中绘墓主人生前富裕的生活。下段描写羽人和怪兽，内容十分丰富。中段老妇人与保存完好的女墓主人形象极其相似，使古代肖像画的历

史推到西汉初年。画幅色彩富丽凝重，施色以石色为主，墨线细描，生动细致，构图繁复宏大。表现了无名画工丰富的想像力和卓越的艺术才能。

1号墓帛画，上宽92厘米，下宽47.7厘米，全长205厘米，为T字形，画面完整，形象清晰。自上而下分段描绘了天上、人间和地下的景象。描绘出许多代表祥瑞的图案（有6条龙、3只虎、3只鹿、1只凤和1个仙人）。上段顶端正中有一人首蛇身像，鹤立其左右，可能是大神烛龙；画的左上部有内立金乌的太阳，它的下方是翼龙、扶桑和8个较小的红圆点，与古代十日神话接近；相对的右上部描绘了一女子飞翔仰身擎托一弯新月，月牙拱围着蟾蜍与玉兔，其下有翼龙与云气，应是墓主人升天景象；人首蛇身像下方有骑兽怪物与悬铎，铎下并立对称的门状物，两豹攀腾其上，两人拱手对坐，描绘的天门之景。中段的华盖与翼鸟之下，是一位拄杖缓行的老妇人侧面像，其前有两人跪迎，后有3个侍女随从，根据服饰、发饰特点，并对照出土的女尸，可能是墓主人形象。下段有两条穿璧相环的长龙，玉璧上下有对称的豹与人首鸟身像，玉璧系着张扬的帷幔和大块玉璜；玉璜之下是摆着鼎、壶和成叠耳杯的场面，两侧共有7人伫立，是为祭祀墓主而设的供筵；这个场面由站在互绕的两条巨鲸上的裸身力士擎托着，长蛇、大龟、鸱、羊状怪兽分布周围。

马王堆一号汉墓帛画

此帛画复杂的个体形象经整体安排，既灵活舒散，又循序合理。画上段两条翼龙的向内动态，紧凑地牵领着这一华采部分；中段两条穿璧长龙呈H状，龙首部分为墓主及其随从在这个画面中心间隔出疏朗的空间，使墓主形象在以密为主的画面上突出醒目，龙尾部分将下段众多形象合拢，并促成境界的自然过渡。以4条龙为构图取势，全画上下呈"开合"节奏，左右呈均衡变化，形象相互以动静对照，达到二维平面绘画风格的高度水平。

帛画中数量可观的人物提供了早期绘画人物造型的特点，头部在人体比例中较大，对墓主全侧面的刻画有助于显现其形象特征，带有肖像画的性质。线条是全部画作的基本造型手段，粗细变化之中流畅致韵。着色方法主要是勾线后平涂，部分使用了渲染，少量形象直接用色彩画成。画面以朱红、土红、暖褐为基调，石青、藤黄、白粉

等丰富色彩的运用服从于统一的色调，产生了诡异、华丽、热烈的效果。

莫高窟绘画

沙漠风光是独特的，浩瀚的大荒漠中，腹藏着的"艺术宝库"就更加奇特。我国甘肃省敦煌县城东南 25 公里处，在瀚海中有一处历史悠久的"艺术宝库"——莫高窟，俗称千佛洞。

洞窟凿子鸣沙山东麓的断崖上，上下五层，高低错落，鳞次栉比，南北长 1600 多米。在砾岩峭壁上，大小洞龛密如繁星，有洞穴 700 余眼，其中 492 个洞窟都有精湛的壁画和彩塑。

莫高窟建造的年代，据武周圣历元年（公元 698 年）"李怀让重修莫高窟佛龛碑"记载，建于前秦建元二年（公元 366 年），至唐代武则天时，已有窟室千余龛。

现存的壁画和彩塑，包括以前秦到北魏、西魏、北周、隋、唐、五代、宋、西夏和元代，共十个朝代的我国古代艺术大师们的精心杰作。有壁画 45000 余平方米，彩塑 2415 身，唐、宋木构建筑 5 座，莲花柱石和铺地花砖数千块。是一处由建筑、绘画、雕塑组成的综合艺术。如果单把窟内每幅壁画都连接起来，那将会组成一条长达 45 公里的巨大画廊。

为了在粗糙的岩壁上作画，古代艺术大师们在洞壁的四周及顶部先抹以草泥，以白垩打底，再绘制壁画，并配以彩塑。窟最大者高 40 余米，30 米见方，最小者高不盈尺。壁画有经变、本生、佛传、供养人、因缘故事和图案等类。彩塑均为泥质造像，有单身像和群像。佛像居中心，两侧侍立弟子、菩萨、天王、力士，少则 3 身，多则 11 身。最高的大佛可达 33 米，最小的菩萨仅 10 厘米。彩塑神态各异，多以夸张的手法表现人物性格。窟内还保存我国最古的地图《五台山图》，大约 40 多平方米。

敦煌是我国古代"丝绸之路"上的一个交通要站，莫高窟的建造，反映了该地在古代东西方交往上的特殊地位。今日，中外慕名来莫高窟访古的人，络绎不绝，足见它的影响之深远。

《历代名画记》

《历代名画记》是我国美术史上的一部重要画论和画史著作，全书共 10 卷。作者张彦远（公元 815 ~ 875 年），字爱宾，河东（今山西永济）人，唐代书画论家。《历代名画记》成书于唐大中元年（公元 847 年），张彦远还著有《法书要录》。

张彦远在《历代名画记》中搜集、保存了丰富的中国绘画史料，前三卷通论画学，也记述了长安、洛阳等地的寺庙道观壁域，并记录有古书画上的跋尾押署，宫廷和私人的收藏印记，以及装裱等方面的学问。《叙画之源流》一节，讲到书画同体是绘画的起源，绘画的功能可以怡悦情性等。最重要的论述，是张彦远对于"六法"的论述，补充了"六法"的内容，强调立意和用笔。书中把形似和神似的结合作为"气

韵生动"的核心内容，要正确地表现对象，必须重视"笔"的艺术表现力，但这些都是"皆本子立意而归乎用笔"的。"立意"就是构思，存在于画家对作品的思维之中。

《历代名画记》对于画风的演变也有论述，要求作画和观画都要懂历史知识。张彦远在书中分析了前代画家的笔法，认为顾恺之"紧劲联绵，循环超忽"；陆探微"精利润媚，新奇妙绝"，这二人是密体。认为张僧繇"点曳斫拂"，"钩戟利剑"；吴道子"数尺飞动"，"力健有余打，他们是疏体。对于这四位画家的评析，从线的形式美和造型上的区分，对于后来中国画的发展影响深远。《历代名画记》中同时用这四大画家的例子说明，绘画与书法在用笔上有共性的一面，提出了"意存笔先，画尽意在"的主张，意的周全不周全在于意表达的是否完美，并不在于线的多少或疏密，因此张彦远认为舍去用笔的画不可取。

《历代名画记》的后七卷记述了从轩辕时起，到该书写成前数年的画家小传，共载入了 370 余人。《历代名画记》叙述的文词简要，发挥了自己的见解，在吸取前人文字时都做出了标注，并保存了若干画家的画论，在中国古代绘画理论发展史上有承先启后的作用。

《北齐校书图》

这图卷所画的是北齐天保七年（556年）文宣帝高洋命樊逊和文士高干和等11 人负责刊定国家收藏的《五经》诸史的情景。据宋人题跋，原为杨子华作，水墨着色，横卷。画卷上人物分为三组，第二组即居中一组是全卷的中心，也是最精彩的部分。卷首画一少年侧立，捧经书阅读；一学者坐椅上执笔书写，侍从二人托纸砚；一人执书卷，身后女侍二人。中段榻上二人书写，一使侍转身与抚琴人对话，榻后女侍二人，榻侧三女侍各手持几、琴、壶而立。卷尾画二马，一人拱手执鞭，二人牵马，一位牵马人似西域人。画中人物，神态各异，有安坐校勘的年长者执笔审读，有侍立执卷的年轻人恭请批示，还有的仿佛在专注思考。壁画中人马行进的组合与动

《北齐校书图》

势构成了壮观的场面，富有立体感的形象与简洁的线条达到了视觉上的真实与协调，人物拉长的椭圆形面孔表现出造型风格化特征。

作者吸收了顾恺之、张僧繇等前代画家的长处，技艺精湛，用笔纤细，刻画精致，有张有弛，生动逼真。在当时被称为"画圣"，成为名重一时的御用画家。

此图用笔细劲流动，细节描写神情精微，设色简易标美。画中人物神情均极生动，特征已不同于顾、张等人的"秀骨清象"，人物面孔都呈鹅蛋形，与出土的娄叡墓壁画相吻合。因为他善于画壁画，所以有人把 1979 年出土的北齐娄叡墓的壁画推测为他的手笔。

《鹿王本生图》

此图是莫高窟 257 窟壁画的主要题材。说的是释迦牟尼前生是一只九色鹿王，他救了一个落水将要淹死的人反被此人出卖的故事，表现了"舍己救人"的题材，赞扬了九色鹿王的无私精神。有着浓厚的宗教色彩，宣传的是善恶报应思想。

"鹿王本生"壁画，在表现形式上以长方形的构图，分段描绘故事情节，十分严密而生动，突出地塑造了鹿王矫健匀称的美丽形象。表现方法上用"凹凸法"渲染，即用深色晕染外缘，到中间渐浅，最亮部分用白粉点染，表现出物像的体积感。设色浓重强烈，多用土红、粉红、蓝、草绿等色。由于年久变色，原来深一点的颜色已变得很暗，

《鹿王本生图》

或成了灰黑色，如人的肌肉原来都是肉红色，因为年久，其中铅粉已变成黑色。勾划形象的轮廓线，是用屈如铁丝的很遒劲挺拔的线条表现出来的，笔简而有力，手法自由而纯熟，画风严峻劲拔。画中的山水，是用土红或蓝绿色平涂的，无皴擦，有装饰味，小山像一个个馒头似的排列着。树木的枝干是用土红色画的，树叶用绿色大笔涂染。这种高超的艺术手法，说明了北魏时期莫高窟壁画，既继承了民族传统，也吸收了外来的优点，并在这一基础上不断发展着。

《潇湘图》

本幅无作者款印，明朝董其昌得此图后视为至宝，并根据《宣和画谱》中的记载，定名为董源《潇湘图》，是中国山水画史上代表性作品。

"潇湘"指湖南省境内的潇河与湘江，二水汇入洞庭湖，"潇湘"也泛指江南河湖密布的地区。图绘一片湖光山色，山势平缓连绵，大片的水面中沙洲苇渚映带无尽。画面中以水墨间杂淡色，山峦多运用点子皴法，几乎不见线条，以墨点表现远山的植被，塑造出模糊而富有质感的山型轮廓。墨点的疏密浓淡，表现了山石的起伏凹凸。

画家在作水墨渲染时留出些许空白，营造云雾迷蒙之感，山林深蔚，烟水微茫。山水之中又有人物渔舟点缀其间，赋色鲜明，刻画入微，为寂静幽深的山林增添了无限生机。五代至北宋初年是中国山水画的成熟阶段，形成了不同风格，后人概括为"北派"与"南派"两支。董源（南唐画家）此图被画史视为"南派"山水的开山之作。

《重屏会棋图》

五代画家周文钜作此图，描绘南唐中主李景与其弟景遂、景达、景过会棋情景。四人身后屏风又有一扇山水小屏风。故画名曰"重屏"。居中头戴高帽，手持盘盒观棋者为南唐中主李王景，与李王景并榻而坐稍偏左向者，为太弟李景遂，对弈二人分别为齐王李景达、江王李景。人物容貌写实，个性迥异。衣纹细劲曲折，略带顿挫抖动。

屏风中所画图案蕴含有白居易《偶眠》诗意，其诗云："放杯书案上，枕臂火炉前。老爱寻思事，慵多取次眠。妻教卸乌帽，婢与展青毡。便是屏风样，何劳画古贤。"诗意与屏风情景一一吻合。由于画家要描绘的是皇帝和他的弟兄，所以主要刻画了他们的面容，通过周围环境中的陈设用品以及衣冠服饰等，来表现他们的气宇轩昂和不同凡俗。

《重屏会棋图》

这幅作品人物形象修长清秀，雍容华贵，人物衣纹细劲曲折，略带顿挫，但又不失圆润流畅。刻画人物表情动态和内在精神，形象更显自然秀丽，线条瘦硬，略带颤动，称之为"战墨描"，刚柔相济，独具一格。整幅作品画中有画，构思巧妙，是五代时期人物画的精品佳作。

《十六罗汉图》

南宋画家刘松年的《十六罗汉图》佚存三幅，这是其中之一，又名《蕃王进宝》。图中罗汉造型准确，头部描写更具神韵，有西域特点。面部的表情亲和开朗，流露出世俗的欢乐。此画风格属于刘氏工整细润一路。人物用铁线描绘出，刚劲爽利，衣饰、座垫均刻画得极其精细。身后巨石作斧劈皴，下笔均直，横皴竖擦，表现出其嶙峋坚实之态，竹以双钩绘出。竹石对表现人物起到很好的衬托效果。人物传神，形象准确，性格鲜明。特别是人物的衣纹勾勒，功力很是深厚。

《韩熙载夜宴图》

顾闳中是我国五代十国时南唐画家，《韩熙载夜宴图》是他传世的唯一作品。在图中，顾闳中刻画了韩熙载纵情声色的生活场景。画中主人公韩熙载本是北方贵族，后在南唐为官，得到中主、后主的信任，后主李煜还有意任他为相。但他看透了官场中的严酷斗争，深知宦途的险恶，不愿出任宰相，因而故意放荡纵情，作出颓废无为的姿态。李后主得知此情，派顾闳中去窥探韩熙载家中夜宴情况。顾闳中回去后，把观察到的人物、场景细致入微地描绘了出来。

《韩熙载夜宴图》

该图采用连贯而独立的连环画式长卷结构。全卷从右至左分为五段，分别描绘夜宴的不同场景。画家以宴乐活动的先后顺序安排画面，每段中间巧妙地用屏风隔开，既使每个场面完整独立，又将整个夜宴活动连在一起。第四、五段间的屏风两边，一男一女的交谈，使两个空间自然连接过渡。

在描绘中，画家运用了精细流利的工笔，明丽浓烈与沉实素雅结合的重彩。用铁线描勾线，刚柔结合，自然流畅。画女子用线较柔和，画男子则稍粗而挺劲。画家善于运用明丽的浅色与浓重的深色相对照互衬。男子的长袍和榻几用深色，烘托着用浅色调画出的女子形象，使画面深浅明暗相间，层次明晰。画家在色彩配置上颇具匠心。箫笛演奏者的服装，仿佛是一曲浅红、浅绿和浅蓝的色彩合奏。画中色彩大多是几种色混合而成。黑色是墨中掺色，或先涂底色，然后罩墨，或重叠罩染。所以黑色、深色既凝重沉实又鲜活生动。在明艳色之间有黑、白色的相隔相融，使整个画面艳而不跳，亮而雅致。

《步辇图》

《步辇图》的作者是阎立本。阎立本是生活在唐初年的人物画家。唐太宗重视绘

画为其政权服务，阎立本的作品大都同当时现实生活结合，用绘画反映一些重大的政治事件。传世作品有《步辇图》、《历代帝王图》。

《步辇图》描绘了贞观十四年吐蕃（西藏）派使者禄东赞到长安请婚的政治事件。唐太宗李世民在宫女的簇拥中乘步辇召见禄东赞。他威严自若的注目着左边第二人禄东赞。而禄东赞则表现出敬畏的表情。左第三人为朝中引谒的礼官，左第一人可能是朝中翻译。

《步辇图》

画中端坐辇上者为一身帝威的唐太宗，唐太宗目光炯炯而不失诚善。抬辇、持扇、打伞者为宫女，宫女面形微圆偏润，体态瘦削细弱，标志着六朝仕女的秀骨清像已经开始转向唐朝的丰腴肥硕。唐太宗正前方着红衣者是内廷译官，他手持笏板，引见身后的禄东赞入朝。禄东赞身着吐蕃朝服正向唐太宗行礼。末尾穿白衫的是内侍太监，由此表明这件事发生在后宫。全卷人物的精神气质刻画的十分得体，从禄东赞那饱经风霜的瘦脸上我们可以看出他迫切的愿望和干练的办事能力。我们知道唐太宗十分欣赏禄东赞的精明能干，当即提出要将文成公主嫁给禄东赞。禄东赞说他是奉命公干，且又有家室，所以不从。其实，这可能是唐太宗有意试探禄东赞。看看他是否能够秉公完成使命，唐太宗对禄东赞的态度非常满意，予以重赏。

画家省略了环境描写，据画中出现的宦官形象，无须描绘任何背景就表明了这一重大历史事实出现在后宫。画家遒劲坚实的铁线描甚为精练，奠定了唐宋铁线描的基本形式，设色仅以红、绿、赭、黑等几色，简约浓重，和谐自然。全卷完整的保留了初唐时期人物画的风格。由于该图深藏十分重要的历史文化气息，现已成为研究唐朝与吐蕃民族关系的见证。

这幅作品对人物的神态作了细腻的描绘，既表现了唐太宗李世民雄才大略的气质，也反映当时唐帝国的强盛和藏汉民族友好交往的这一事实。

画家阎立本在高宗时曾为右相。其父与兄均为名画家，学有渊源。他兼学郑法士、展子虔等法，自成一家风格。

《历代帝王图》

唐代画家阎立本人物画代表作，又称《古帝王图》。全卷共画有自汉至隋十三位帝王的画像，从画像来看，虽仍有程式化的倾向，但在人物个性刻画上表现出很大的

进步，不落俗套，而显得个性分明。画中按等级森严的封建伦理观念，处理人物的大小。《历代帝王图》用重色设色和晕染衣纹的方法，有佛教艺术的影响。

此图描绘从西汉至隋朝13个皇帝的形象：前汉昭帝刘弗陵，汉光武帝刘秀，魏文帝曹丕，吴主孙权，蜀主刘备，晋武帝司马炎，陈废帝陈伯宗，陈宣帝陈顼，陈后主陈叔宝，北周武帝宇文邕，隋文帝杨坚，隋炀帝杨广，加上侍人共四十六人。帝王均有榜书，有的还记述其在位年代及对佛道的态度。画家力图通过对各个帝王不同相貌表情的刻画，揭示出他们不同的内心世界、性格特征。那些开朝建代之君，在画家笔下都体现了"王者气度"和"伟丽仪范"；而那些昏庸或亡国之君，则呈现委琐庸腐之态。画家用画笔评判历史，褒贬人物，扬善抑恶的态度十分鲜明。人物造型准确，用笔舒展，色彩凝重。

画中不仅表现了画家对他们的了解，并且表现了画家对于他们的评价。据过去史书的记载，魏文帝曹丕是博闻强识、才艺兼备的。晋武帝司马炎是深沉、有度量，而完成了统一天下的事业。北周武帝宇文邕是粗野强梁，没有文化，然而是很有策略、很有能力的人，他从叔父手中夺回了政权，进一步统一了整个北方。隋文帝杨坚是一个有名的，表面上平和，而心中有计谋多猜忌的人。隋炀帝杨广，据史书上说是美姿容，很聪明，但又浮夸、空想、好享受。陈文帝陈蒨也是美姿容，有学识才干，很干练。这一切都和阎立本的表现相符合。

阎立本从拥护统一、赞美稳固的政权的立场出发描写这些帝王，这一立场是符合初唐时期的社会发展和历史要求的。阎立本对于曹丕、司马炎、宇文邕、杨坚等统一了天下，或促成了统一的趋势的帝王，除了表现出他们的个人特点外，也表现了他们共有的一种庄严气概。而陈叔宝是所谓亡国之君，阎立本则以委琐之态以表示对他的蔑视。

画家所选择的有特征性的细节，主要的是在面部，特别是眼睛和嘴。眼睛除了天生的尖圆长宽等不同外，更显然可以看出内心的心理状态经常表现的不同，而筋肉因习惯性的动作而形成的特点，嘴部表情或用力，或放松，对这些部位都特别着力地加以刻画。

此外，如胡髭，因人而有软硬、疏密的不同，头身的姿势和面部筋肉、骨骼、皮肤也显然可以看出各人的差异。皮肉有松有紧，有硬有软，有粗有细。宇文邕的粗野和陈蒨的文雅，极其明显地表现出面部筋肉的不同，几乎能够令人感觉到一个是白净光细，一个是黑而粗糙。

另外一方面，也可以看出阎立本还保持了南北朝绘画风格的若干残余，如相类似的长圆的头型，侍从占较小的比例，姿态及表情也有僵硬的痕迹，衣褶的处理的规律化，人体比例不全正确等，这一些都说明写实的能力虽在长期的发展中得到了进步，而犹待进一步的发展。所以，即使在主要的人物形象上，概念化的痕迹以及未能尽情描绘的生硬感觉也还是存在的。

《历代帝王图卷》的这些艺术成就代表了初唐人物画的新水平，在古代绘画史的发展上有着重要地位。

《虢国夫人游春图》

唐代仕女画中的著名杰作，出自张萱之手。画的内容是杨贵妃的姐妹虢国夫人一行七人游春的行列，把贵妇人们玩赏春光、悠然自得的神情，表现得很生动，还有秦国夫人、韩国夫人在内，反映了杨家兄妹集团无聊而骄奢的生活。人物形象流露着艳媚丰满的风格。

《虢国夫人游春图》

《天王送子图》

又名《释迦降生图》，是画圣吴道子描绘佛祖释迦牟尼降生为悉达王子后，其父净饭王和摩耶夫人抱着他去朝拜天神庙时诸神向他礼拜的故事。

此图描画的是一个异域故事，而画中的人、鬼神、兽等却完全加以中国化、道教化，当是佛教与中国本土变化至唐日趋融合之势所致。此图意象繁富，以释迦降生为中心，天地诸界情状历历在目，技艺高超，想象奇特，令人神驰目眩。图中天王按膝端坐，怒视奔来的神兽，一个卫士拼命牵住兽的缰索，另一卫士拔剑相向，共同将它制服。天王背后，侍女磨墨、女臣持笏秉笔，记载这一大事。这是一部分内容。净饭王抱持圣婴，稳步前行。王后拱手相随，侍者肩扇在后，这是又一部分内容。就这两部分来看，激烈与平和，怪异与常态，天上与人间，高贵与卑微，疏与密，动与静，喜与怒，爱与恨，构成比照映衬又处处交融相合。天女捧炉、鬼怪玩蛇、神兽伏拜的另一部分内容，则将故事的发展表现出了层次，通过外物的映衬将主要人物的内在心态很好地表现出来。画卷中人物神情动作、鬼怪、神龙、狮象等都描绘得极富神韵，略具夸张意味的造型更显出作者"出新意于法度之中，寄妙理于豪放之外"的艺术

《天王送子图》

追求和艺术趣味。

此图技法着重线条和用笔，笔势夭矫健，行于所当行，止于所当止，故线条流转随心，轻重顿挫合于节奏，以动势表现生气，具有"疏体"画的特性。《天王送子图》构思独到，气势磅礴，功力深厚，物象纷繁，给日后的宗教题材绘画尤其是佛道壁画带来深刻的影响。吴道子壁画原作已不可见，现存纸本是后人的摹本，形神俱佳，亦颇可观。

《秋风纨扇图》

纸本，墨笔，为唐寅水墨人物画代表作，画一立有湖石的庭院，坡地上画湖石，有一容貌姣好女子手执纨扇眺望远方，其风鬟雾鬓，绰约如仙，侧身凝望，衣带干净利落，随风飘动。眼神颇生动，凄婉之情，宛然在目。眉宇间微露幽怨怅惘神色。她的衣裙在萧瑟秋风中飘动，身旁衬双勾丛竹。此图用白描画法，笔墨流动爽利，转折方劲，线条起伏顿挫，用笔富韵律感。全画虽纯用水墨，却能在粗细，浓淡变化中显示丰富的色调。

画面大部空阔，只有隐约由山间伸出的丛竹，迎风披靡，突出人物心理无所之之的感觉。其上唐寅题有一诗，诗云："秋来纨扇合收藏，何事佳人重感伤。请把世情详细看，大都谁不逐炎凉。"

诗中意和画中情相互映发，使这幅画成为广为流传，也广受喜爱的著名作品。唐寅在这幅画中，借这位女子表达自己的感受。可以说世态炎凉、人世风烟都入女子神情中。秋来了，风起了，夏天使用的纨扇要收起了。炎热的夏季，这纨扇日日不离主人手，垂爱的时分，这女子时时都为那个没有在画面出现的人心享爱乐。而今，这一切都随凄凉的秋风吹走了，往日的温情烟消云散，一切的缱绻都付之东流。孤独的女子徘徊在深山，徘徊在萧瑟的秋风中。

这幅画诗书画印四绝，曾为清宫旧藏，今藏上海博物馆。

《千里江山图》

此卷是北宋时期画家王希孟唯一的传世作品。画面上峰峦起伏，绵延奔腾；江河湖港，烟波浩淼，野渡渔船、亭台村舍以及捕鱼、游玩、行旅等人物活动气象万千，壮丽恢弘。山间高崖飞瀑，曲径通幽，房舍屋宇点缀其间，绿柳红花，长松修竹，景色秀丽。山水间野渡渔村、水榭楼台、

《千里江山图》

茅屋草舍、水磨长桥各依地势及环境而设，与山川湖泊相辉映，十分壮观。此卷以极为概括精练的手法，绚丽的色彩和工细的笔致。画家笔法精密，虽景物繁多，点画晕染一丝不苟，将景象表现得淋漓尽致。

此卷在构图上充分利用传统的长卷形式所具有的多点透视的特点，在10余米的巨幅长卷中，画家将景物大致分为6个主要组成部分，每个部分均以山体为主要表现物象。各部分之间或以长桥相连，或以流水沟通，巧妙地将各部分有机地联系在一起，使各段山水既相对独立，又相互关联，真正达到了步迁景异的艺术效果。高远、深远、平远多种构图方式的交互使用、相互穿插，更使画面跌宕起伏，富有强烈的韵律感，引人入胜。

其最大意义在于运用了水墨写实的技法重新诠释了青绿山水画，或者说丰富了青绿画法，为青绿山水画的发展起到了革命性的推动作用。

《山路松声图》

此图绘层岩邃壑，飞瀑流泉。山腰苍松葱郁，枯枝老干。山下一湾平湖，清澈见底。一条崎岖不平的野路，蜿蜒通向山涧，以增加画面的幽深感。一人凭眺倚栏，静听松风，一人跟随在后。

画家以畅达自如的笔墨挥写山石树木，笔法上略近杜堇，较南宋画家更为洒脱灵活，与笔法匀细、设色秀艳的风格判然有别。此画以淡墨晕染，浓墨强调，浓淡枯湿，恰到好处，形成了生动的墨韵，令人感到色彩丰富无穷。本幅右上有自题："女儿山前野路横，松声偏解合泉声。试从静里闲倾耳，便觉冲然道气生。"

在表现技法上，用笔清润、缜密而有韵味，顿挫转折，遒劲飞舞，巧妙点出了松声之意境。背景的处理极为简括，疏疏落落，给人以空旷萧瑟、冷漠寂寥的感受。

此画绢本设色，纵194.5厘米，横102.8厘米，曾经清内府、梁清标收藏。

《山路松声图》

《五牛图》

这幅纸本设色画为唐代画家韩滉所作，是我国现存的最早用纸作画的作品。它是以田家生活为主题的代表作，曾收入北宋、南宋的内府。

画面布景简练，仅有一棵小树，着力地表现了牛的状貌，五头牛从左至右一字排开，各具不同姿态，一俯首吃草，一翘首前仰，一回首舐舌，一缓步前行，一在荆棵蹭痒，神情生动，准确的描绘出牛的形体结构。整幅画面出最后右侧有一小树除外，别无其他衬景，因此每头牛可独立成章。画家通过他们各自不同的面貌、姿态，表现了它们不

《五牛图》

同的性情：活泼的、沉静的、爱喧闹的、胆怯乖僻的。在技巧语汇表现上，作者更是独具匠心，作者选择了粗壮有力，具有块面感的线条去表现牛的强健、有力、沉稳而行动迟缓。其线条排比装饰却又不落俗套，而是笔力千钧。着色也自然，画出了牛的不同肤色，风格朴实，近似民间绘画。

此画麻纸本，纵 20.8 厘米，横 139.8 厘米，本图无作者款印，本幅及尾纸上有赵孟頫、孙弘、项元汴、弘历、金农等十四家题记。现为北京故宫博物院馆藏珍品。

《腊梅山禽图》

这幅画是宋徽宗赵佶所作。《蜡梅山禽图》的构图十分简洁，挺立的梅枝上栖息着白头翁一对，下方二丛草木植物。通幅用笔细挺，以具提顿转折的线条画出曲折的梅干，均匀的线条则表现光滑面的鸟羽和花叶等，笔法完全应物而生，对各题材型态的掌握也都相当确实，正符合徽宗描写任何对象都必需得物象之理的主张。画幅左方徽宗自题五言绝句一首，和右下角的署款：「宣和殿御制并书」，均用瘦金体书写，笔势挺健而锋芒毕露。款下还有画押，一般以为是「天下一人」四字的缩写，若此说属实，徽宗确可当之无愧。而像这样款押俱全的作品，诚属少见。

历史上的赵佶即宋徽宗，在政治上表现的很无能，但他的绘画画风艳丽，精妙人微，造诣非常精深。

《枯木怪石图》

《枯木怪石图》又名《木石图》，无款，从画风看，被认定是苏轼的作品。米芾《画史》说："子瞻作枯木，枝干虬屈无端，石皴硬。亦怪怪奇奇无端，如其胸中盘郁也。"黄庭坚在《题子瞻枯木》中说："折冲儒墨阵堂堂，书人颜杨鸿雁行。胸中原自有丘壑，故作老木蟠风霜。"《题东坡竹石》中又说："风枝雨叶瘦士竹，龙蹲虎踞苍藓石，东坡老人翰林公，醉时吐出胸出胸中墨。"这些咏诗的记述，都与这幅《枯木怪石图》的境界景象相一致。

简洁明了的画面上,怪石盘踞左下角,石状尖峻硬实,石皴却盘旋如涡,方圆相兼,即怪又丑,似快速旋转,造成画面的运动感,更能显出此石顽强的生存力。石后冒出几枝竹叶,而石右之枯木,屈曲盘折,气势雄强,于笔意盘旋之中,凝聚成一团耿耿不平之气,更有一股浩然气

《枯木怪石图》

脉,由石而树、由树干而树梢,扭曲盘结,直冲昊天。枯木用笔迅疾、取势不惑,画心枯淡盘旋,墨色变化多端。运用书法之笔法,飞白为石,楷行为竹,随手拈来,自成一格。

《簪花仕女图》

《簪花仕女图》

全图分为四段,分别描写妇女们采花、看花、漫步和戏犬的情形。人物线条简劲圆浑而有力,设色浓艳富贵而不俗。此卷传为唐代画家周昉真迹,一说系晚唐之作,亦有论作五代画迹。作者画四嫔妃和两侍女,作逗犬、执扇、持花、弄蝶之状,以主大从小的方式突出主要人物,这是中古时期人物画常用的表现手法。画中的犬、鹤和辛夷花表明了人物活动是在春意盎然的宫苑。

全图的构图采取平铺列绘的方式,卷首与卷尾中的宫女均作回首顾盼宠物的姿态,将通卷的人物活动收拢归一。宫女们的纱衣长裙和花髻是当时的盛装,高髻时兴上簪大牡丹,下插茉莉花,在黑发的衬托下,显得雅洁、明丽。人物的描法以游丝描为主,行笔轻细柔媚,匀力平和,特别是在色彩的辅佐下成功地展示出纱罗和肌肤的质感。画家在手臂上的轻纱敷染淡色,深于露肤而淡于纱,恰到好处地再现了滑如凝脂的肌肤和透明的薄纱,传达出柔和、恬静的美感。

唐代作为封建社会最为辉煌的时代,也是仕女画的繁荣兴盛阶段。中国古代仕女众生像,"倾国倾城貌,多愁多病身",唐代仕女画以其端庄华丽,雍容典雅著称。

《富春山居图》

《富春山居图》是元代著名书画家黄公望（1269～1355年）脍炙人口的一幅名作，世传乃黄公望画作之冠。为纸本水墨画，宽33厘米，长636.9厘米，是黄公望晚年的力作。黄公望，字子久，号一峰，工书法、通音律、善诗词，少有大志，青年有为，中年受人牵连入狱，饱尝磨难，年过五旬隐居富春江畔，师法董源、巨然，潜心学习山水画，出名时，已经是年过八旬的老翁了。黄公望把"毕生的积蓄"都融入到绘画创作中，呕心沥血，历时数载，终于在年过八旬时，完成了这幅堪称山水画最高境界的长卷——《富春山居图》。它以长卷的形式，描绘了富春江两岸初秋的秀丽景色，峰峦叠翠，松石挺秀，云山烟树，沙汀村舍，布局疏密有致，变幻无穷，以清润的笔墨、简远的意境，把浩渺连绵的江南山水表现得淋漓尽致，达到了"山川浑厚，草木华滋"的境界。

《关山行旅图》

此图是浙派创始人明代山水画家戴进所作。

作品图绘高远、深远的全景山水，主山居中，巍然屹立，高峻雄伟，左右诸景相衬，呈金字塔形的稳定构图，气势宏阔。诸景系连紧密自然，高远和深远感主要依仗景色之间的内在联系加以体现，如中景布置村落，有坡堤、土路与前景的垒石、松树、河面、板桥相连，丛林、山道又与远景的峻岭、城阙相接，由此可由近及远，从下至上。

画面展现的生活场景真实生动，富有生机。近处板桥上三驴踯躅而行，两位行旅者挑担、背筐后随，显出长途跋涉后即将歇息的放松状态。中景村落中几间简陋茅屋，诸多人物活动其间，有卸担询问的行旅人，有招待客人的店家，有闲坐嬉玩的稚童，还有小狗守立村头，这些情节经有机组合，真实地传达出僻远山村简朴、平和的生活气氛。远景山道上又有拉驴上山者，躬腰挑担下山者，另显一番艰辛情状。环境可居可游，观者如身临其境，无疑也继承了北宋山水画的优良传统，如北宋郭熙在《林泉高致》中所倡导的："可行可望，不如可居可游之为得。"

此图画法呈集大成面貌。山川体势取诸家之长，整体气势既雄伟又浑厚，既郁茂又清朗，体现出画家力图融南北山水特色于一体，集阳刚阴柔于一身的追求。笔墨方面亦不拘一格，根据物象灵活运用。勾皴点染结合，干湿浓淡交融，中锋侧笔并用，圆润劲健交替，皴法多样，有斧劈、披麻、点子诸皴，点叶丰富，有夹叶、点叶、攒针诸法，显示出富有变化又十分纯熟的技艺。此图堪称戴进晚年精品。

《汉宫春晓图》

此作品是明代画家仇英所作。此画用手卷的形式描述初春时节宫闱之中的日常琐

事：妆扮、浇灌、折枝、插花、饲养、歌舞、弹唱、围炉、下棋、读书、斗草、对镜、观画、图像、戏婴、送食、挥扇，画后妃、宫娥、皇子、太监、画师 115 人，个个衣着鲜丽，姿态各异，既无所事事又忙忙碌碌，显示了画家过人的观察能力与精湛的写实功力。人物都是唐代以来衣饰，取名汉宫，是当时对宫室的泛指。

《汉宫春晓图》

全画构景繁复，用笔清劲而赋色妍雅，林木、奇石与华丽的宫阙穿插掩映，铺陈出宛如仙境般的瑰丽景象。除却美女群像之外，复融入琴棋书画、鉴古、莳花等文人式的休闲活动，是仇英历史故事画中的精彩之作。

《庐山高图》

此作是明代画家沈周 41 岁时的著名国画作品，是为他的老师 70 岁生日祝寿，凭借想象而创作的一幅国画精品。

沈周用庐山的崇高来比喻老师的学问与道德，同时庐山上有著名的五老峰，沈周就借万古长青的五老峰来祝贺老师的寿诞。所以他选这个画题是含有特殊意义的。因取庐山的崇高博大赞誉他的老师，所以画面上所画崇山峻岭，层层高叠，长松巨木，起伏轩昂，雄伟瑰丽。近处一人迎飞瀑远眺，比例虽小，却起着点题的作用。由于作者极善于虚、实和黑、白的均衡处理，故画面虽饱满却不觉得挤迫窒息。画面上水的空灵、云的浮动，再加上直泄潭底的飞瀑，使密实的构图里有了生动的气韵。整幅画笔墨显得坚实浑厚，景物郁茂，气势宏大，显清新空灵，融"崇高"的人格理想与壮丽的大自然为一体，也揭示了画家的胸襟。

《庐山高图》

《清明上河图》

作者张择端，北宋画家。擅舟车、桥梁、城郭、市肆画作，传世作品《清明上河图》以汴河为构图中心，对北宋晚期的都城生活作了详尽的描述，展示当时各阶层人物的生活和动态，包括经济状况、城乡关系、民情风俗等。

《清明上河图》

全图有人物五百多个，还有各种建筑、交通工具等，画面全长528.7厘米，宽24.8厘米，是我国古代现实主义绘画最杰出的代笔。

在图中，画家描绘了不同年龄、不同性别、不同职业、不同身份的人物，虽然每个人物仅仅有火柴棍大小，但挑担人弓腰耸肩的姿态，拉车人吃力的样子，有钱人闲散的神情……都被刻画得栩栩如生。此外，画家还画了几十匹牲口、几十栋形形色色的房屋，数百棵姿态各异的树木，这些无一不刻画得精确细致，真可谓巧夺天工。

这么多人物、场景在画面上没有丝毫的堆积感，是因为画家在构图上采用中国画独特的"散点透视"。可以根据绘画的需要随意设置透视点，使画起来有很大的灵活性，保罗的内容可以很多，因而可以同时既画农村又画城里，既画室内又画室内，经过这样的艺术手法处理，使全图内容丰富多彩，情节高峰迭起。

《百骏图》

此图绘于雍正六年（1728年），堪称郎世宁早期典型代表作品之一。郎世宁，意

大利人，1715 年来华传教，后因擅长绘画成为康熙、雍正、乾隆三朝的御用画师，郎世宁尤善画马。画卷色彩浓丽、构图精美、极富情趣，堪称中西合璧的杰作。

《百骏图》

作品描绘了姿态各异的百匹骏马放牧游息的场面，本幅画姿态各异之骏马百匹，放牧游息于草原的场面。马匹们或卧或立、或嬉戏、或觅食，自由舒闲，聚散不一。在具体的表现手法上，郎世宁发挥了西洋画法中常应用的前重后轻、前实后虚、前大后小等写景方法，使画面产生空旷深远的景界，草木、山水、人物无不写实精致。全幅色彩浓丽，构图繁复，形象逼真，郎氏擅于用中国传统绘画技法加入西洋光影透视法及西画颜料，显示中西趣味兼容并蓄的画面。如画中马匹、人物、树木、土坡皆应用了光的原理，使物象极富立体感；而如松针、树皮、草叶等的墨线勾勒，石块土坡的皴擦等仍含有中国传统手法，即使是马匹及树干上的阴影表现，也是以中国传统的渲染方法来完成。

第八篇：工艺艺术

工艺美术属于一种综合艺术，集装饰、绘画、雕塑为一体。我国工艺美术的历史悠久，是我国文化宝库中一颗璀璨的明珠，在国际上素负盛名。商周的青铜器、战国的漆器、汉唐的丝织品、宋朝的刺绣、明清的景泰蓝和瓷器等，都是文明中外的工艺艺术。

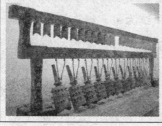

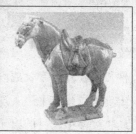

青　铜

中国的"青铜文化"是奴隶们辛勤创造的产物，为世界文化写下了光辉的篇章。在当时历史条件下，青铜常用于制作战争兵器装备、日常生活器皿，以及祭祀、记录战功的"礼器"。名称繁杂、形式各异、装饰精美，是我国工艺雕塑中的珍品。是科技与艺术的完美结合，它体现在：

（1）铜器质料混合适量：古代劳动人民在烧陶过程中发现了陶中铜的成分，开始了铜器的制作。以后又发现用铜和锡混合的质料铸造的青铜器更加精细、坚实耐用。经过长期的摸索，解决了铜和锡混合的比例问题。

（2）制造技术精细巧妙：商周青铜工艺的铸造程序，大体是用预先制好的分块陶质模具拼合成整体，然后把纯铜和锡的混合溶液浇注入模内而成。

商周的青铜器体现了古代劳动人民精湛的制模工艺和铸造技术。到了春秋时期，由于商业贸易的繁荣，手工艺技术相应获得发展，铸造技术有了改进。由于发明了焊接技术，器身和部件可以分别铸造，然后用合金焊接，这就解决了由于铸造而对铜器装饰的约束，便于运用雕塑形式在青铜器造型和局部装饰上发挥更大的艺术功能。同时，出现了一种新工艺，即用黄金、白银、绿松石等镶嵌在铜器花纹上，使器物显得分外绚丽多彩。这种嵌金银的艺术

手法也叫"错金银"。是我国古代器物装饰史上的美好花朵。

（3）造型富有艺术创造性，样式多变，美观严整：青铜用器和礼器有鼎、鬲、簋、爵、罍、觯、瓿、斝、尊、壶、卣、敦、盘、盂、簠、甗、勺等，武器有斧、钺、戈、矛、刀、剑等，乐器有钟、铎、镈、钲等。这些青铜器造型端庄、厚重华丽、优美质朴。古代的能工巧匠并不以雕铸精美的青铜器为满足，他们把动物形象和青铜器结合起来，创作出既是一件美好的艺术品，又是实用品的器具。如商代的象尊、鸟纹牺尊，周代的驹尊、羊尊、鸭形尊等。这些造型形体结构与比例处理得当，概括力强，自然、生动。

（4）装饰纹样，内容极为丰富，风格极为多样：青铜纹样比彩陶纹样繁缛细密，构思巧妙，既严谨又轻快活泼。经过作者的概括、变形、组织，妥帖地装饰在器物上，使中国青铜器独具风格。青铜装饰纹样也随社会的发展而不同，商代多以饕餮级、夔纹、两尾龙纹、蟠龙纹、蝉纹、蚕纹、鱼纹为主，纹饰浑厚庄重。西周初以凤纹、鸟纹、象纹为代表，风格简朴伟丽。西周后期盛行窃曲纹、环带纹、重环纹、瓦纹等多种几何纹样。春秋战国时期多为兽带纹、鸟兽纹、蟠虺纹等，风格纤巧富于变化。还出现了以写实手法表现现实生活的纹饰，如车马、狩猎、乐舞、战斗等。在青铜器的动物纹饰中，有的出于写实，有的出于想象，有的经艺术加工给人以怪诞的神秘感，

但总能抓住特征，概括简练地表现出来。青铜器纹样既简单又复杂，单纯而丰富，整体包涵丰富的局部，生动而有变化，表明了古代艺术家具有的高度概括能力。

遥远的青铜时代已经成为过去，但青铜艺术取得的辉煌成就，对于研究祖国珍贵的文化遗产，有极其重大的价值。

陶 器

陶也叫陶器，考古工作者在江苏省发现了 1 万年前的陶器的残片，说明我国已有 1 万年的制陶历史了。

1 万年前，我们的祖先发现用湿软的泥能捏成一定的形状，把它里外抹平，然后晾干，经过烧烤可变得坚硬结实。这不但改变了自然物的形态，也改变了其性质，且具有不易腐蚀、可塑性强、抗氧化和使用时间久等特点。

我国早期的陶器以新石器早期的裴李岗和磁山陶器为代表。距今约七八千年的裴李岗和磁山遗址出土的陶器，都是手工制作的，其壁厚薄不均匀且器物结构简单，器表多为素面，偶有条纹。烧制温度较低，一般不超过 950℃，且质地松散、粗糙。这时期还出现了陶塑猪头、羊头和画红色曲折纹的彩陶。这说明我国七八千年前的制陶工艺虽然还比较简单粗浅，但已初具规模并有了一定的技巧。

以后相继出现了仰韶文化和大汶口文化的绚丽多姿的彩陶器。这个时期出土的有几只鱼纹罐、人面鱼网纹盆和八角星纹陶，它们都直接或间接地反映了当时的社会生活内容，为研究当时的原始社会的意识、审美活动和历史现状提供了有力的例证。

到了约 5000 年前的龙山文化时期，我国的制陶工艺已普遍使用快轮旋制的技术，使用原料是可塑性较大的黑土和黄黏土，在烧制方面已掌握了控制陶器颜色的方法并延续至今。常见的器形有杯、豆、壶、鼎等。器表仍以素面为主。其中壁厚 1.5 毫米、薄如蛋壳的高柄杯，是龙山文化制陶工艺的代表作，达到了很高的水平。

在以后的商周时代，社会经济逐渐发展，各种手工业开始兴起，人们对物质和精神生活的需要更加迫切，因而陶器服务于人类的范围更加广泛。陶器除了生活用外，还广泛地应用在建筑及墓葬等方面。尤其是在墓葬明器方面出现了大量造型精美的陶人俑、禽兽俑等。秦汉时期陶器工艺有了较大发展，尤以陶俑最为著名，如秦始皇陵兵马俑以其逼真的形态、精湛的技艺而闻名于天下，被誉为世界"第八大奇迹"。

瓷 器

我国是瓷器的故乡，始于商代，东汉魏晋时正式形成。早期瓷器以高温色釉，特

别是以铁元素为着色剂的青釉为特征，白瓷烧制又难于青瓷，长沙东汉汉墓中曾出土疑为白瓷的制品。北齐到隋唐时，白瓷始成自身发展系列。唐代瓷器有"南青北白"（越窑青瓷、邢窑白瓷）之说。魏晋南北朝时瓷器被广泛使用。宋代是瓷业的鼎盛时期，当时既有官窑亦有民窑，并形成定窑、钧窑、汝窑、磁州窑、龙泉窑（弟窑和哥窑）、景德镇窑、耀州窑等名窑。官、哥、汝、定、钧五大名窑有不少名器存世，如钧窑花盆、定窑孩儿枕、汝窑盘等。哥窑有紫口铁足、金丝铁线的特点，这种流釉、裂釉造成了特殊的装饰效果，为后世沿袭。

精美的景德镇瓷器

景德镇有瓷都之称，该地原名昌南，南朝时已开始烧制瓷器。唐代以烧白瓷为主，有"假玉"之美名。北宋景德年间烧制窑瓷器供皇帝使用，器底书"景德年制"，渐以景德镇代昌南之称，时以烧影青瓷（青白瓷）著名。元代以烧青花瓷和釉里红出名。宋元明代，景德镇逐渐成为全国瓷业中心，此后，该地彩绘瓷器成就很高。景德镇瓷现已享誉世界，为我国目前瓷器主要生产地。

薄胎瓷

在景德镇瓷器中，有一种通体透亮、薄如蛋壳的碗、瓶、杯、碟、灯罩和文具。这种瓷器对着光可以从背面看到胎面上的彩绘花纹图案，好像透过轻云望明月，隔着淡雾看青山，绰约多姿，别具风采。这就是瓷中精品——薄胎瓷。

薄胎瓷是历史悠久的传统产品。早在北宋景德年间就烧过一种"体薄而润，莹洁透影"的影青瓷（亦称青白瓷），这就是薄胎瓷的前身。到了明代，景德镇集各地名窑之大成，汇工艺特技之精华，使薄胎瓷逐渐发展成为一个专门的品种。据记载，到清代康熙、雍正时，薄胎瓷的制作工艺已达到纯乎见釉、不见胎骨的程度。现北京故宫博物院就藏有这个时期的传世珍品。

新中国成立后，薄胎瓷更焕发出前所未有的光彩，不仅产量有大幅度增加，而且

在薄度、光泽、白洁等方面，都超过了历史最好水平。例如，过去认为超过45厘米高的薄胎瓶是无法成型的，而现在已经生产出75厘米高的薄胎瓶了。又如过去认为薄胎碗直径超过16厘米无法成型，而现在能够生产出直径为25.7厘米的薄胎碗了。薄胎瓷的装饰工艺也有了很大发展。现在普遍采用了镂空、半刀泥、刻线填釉的方法，在坯体上作深、浅和透空的雕刻处理，更增添了薄胎瓷滋润透影、清朗雅致的风采。

薄胎瓷的制作，不但选料精细，而且从配料、挖坯、修坯、上釉到装窑烧制，要求都非常严格。单是修坯这一道工序，就要经过粗修、细修、精修，反复百次的修琢。因此，他们才能将二三毫米厚的泥坯修到蛋壳一样的薄。工艺之细，竟然达到少一刀嫌太厚，多一刀即可能造成废品的炉火纯青的地步。

唐三彩

唐三彩是我国一种独特的美术陶瓷，既指唐代陶器或陶俑上的彩釉，也指着此彩釉的唐代陶制品。唐三彩的种类很多，主要可分为人、动物和器物三种。人有文臣武将、贵妇人，男僮、女仆、乐舞杂技、胡人以及人面兽身的镇墓兽等。动物有马、骆驼、驴、牛、羊、狗、狮、虎等。器物有盛器，文房用具、室内用具、模型等。由于当时日用青瓷和白瓷的生产已经发展起来，而三彩陶器烧成温度较低，胎质松脆，防水性能差，实用价值远不如瓷器。所以唐三彩除极少部分作日用品与陈设品外，大部分都用作随葬品。现在所见的完整的唐三彩，大多是从唐墓中出土的。以目前资料看，唐三彩主要出于中原地区，尤其是洛阳、西安附近，其他地方数量有限。可见唐三彩当时流行于中原地区，供两京一带大小官僚享用。

"唐三彩"并不限于三种颜色，单色、双色、三色以上的都有，但"唐三彩"的名称却约定俗成了。

唐三彩上的釉质，主要成分是硅酸铅，呈色剂是加入釉料中的各种不同的适量的金属氧化物。以氧化铁为着色剂的黄釉，有从棕红色到浅黄色的不同变化。黄、绿、白、蓝、黑等几种釉色虽然简单，但经过艺人们精心创作，就会呈现有浅黄、赭黄、浅绿、深绿、翠蓝、茄紫等色彩，而产生一种斑驳晕缬、十分富丽的艺术效果。三彩俑的头部多不施釉，这一方面是为了"开相"的需

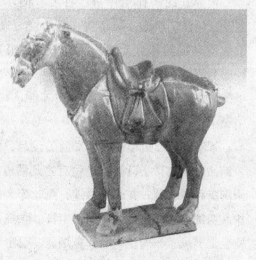

唐三彩　马

要，便于在上面涂画，另一方面也是为了防止釉质下流成为大花脸。釉质下流是制作三彩的一大障碍，也是一大特点，正是由于釉质自然下流才产生许多复杂奇妙的变化，才使得唐三彩千姿百态，各具特色，没有两件完全一样的作品。

唐三彩的艺术造型充分反映了时代的特征与社会风貌。大量的三彩俑殉葬，说明了当时的厚葬之风。强壮有力、神态潇洒的武士俑、天王俑，肥壮丰满的马、骆驼等，充分表现了唐初国力强盛、蒸蒸日上的政治局面。那些脸胖体态丰满的女俑，可以看出当时人们尚胖的审美倾向。女子骑马造型，很可能是武则天当皇帝后，妇女地位提高的表现。大量的三彩马则反映了当时的尚马之风。

景泰蓝

景泰蓝，又称烧青，也叫"铜胎掐丝珐琅"，是北京著名的特种传统工艺品。

景泰蓝，早在我国唐代就有这种工艺制作，在明代景泰年间才广泛流行，因它的主体色彩多为孔雀蓝色，故名"景泰蓝"。目前，我国保留下来最早的景泰蓝是明宣德年间（公元 1426 年～1435 年）的制品，在技术上已很成熟。我国景泰蓝具有独特的民族风格，华丽、庄重、金碧辉煌。清代以后，远销国外，在国际市场上享有很高声誉。

景泰蓝的制作工序分：打胎、掐丝、点蓝、烧蓝、磨光、镀金等，其中最复杂细致的是掐丝和点蓝技艺，即在铜（银）坯胎上镶嵌铜（银）丝，盘成花样，凹处填满蓝色或青色的珐琅粉，而后才能入窑熔烧。

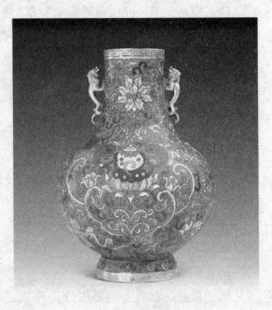

景泰蓝双狮耳瓶

景泰蓝不仅可以制成珍贵的陈设品，供人观赏，还可以制成许多既优美又实用的装饰品。明代景泰蓝器物造型有宫廷的五供器皿，炉、瓶、缸、盒、烛台等，造型多仿陶瓷和青铜器，花纹以蕃莲、蕉叶等为最多。清代乾隆时，景泰蓝有了进一步发展，作品精细美秀，品种也比明代丰富。除陈设品外，还制作了生活用品，如床榻、桌几、椅凳、屏风、帐勾、绣墩、鼻烟壶、砚匣和建筑上的装饰。

解放后，根据美观、实用的原则，景泰蓝朝着装饰性和实用性相结合的方向发展，创造了各式罐、盘、碗、筷、花瓶、奖杯、烟具、文具、酒具、灯具等产品。造型新

颖、美观、又古色古香，有浓厚的民族风格。在釉料方面，由以前的三十几种，增加到六十多种，尤其是无铅料如珊瑚红、大红、乳白、湖蓝、孔雀绿和红、绿、蓝三种金星料的出现，使景泰蓝制品更加绚丽多彩。

微 刻

我国的微刻工艺历史悠久，举世无双。最早的微刻，要算是陕西岐山县出土的一批西周甲骨文。这批甲骨文，锲刻字小如芥籽，笔划细如秋毫，其直笔锲刻有力，折直劲迅，圆笔锲刻婉逸，笔法娴熟自如。个别字体径方不足毫米。足见几千年前我国劳动人民微刻艺术的高超。

微刻一般在象牙、玉石、贝壳等物上。在头发上进行刻字称为发刻。这是一种精细绝美的工艺。进行发刻时要选择宁静的环境，安定情绪，屏息良久，运用内功，用极细的钢丝，完全靠个人经验和感觉，迅速准确地在头发上刻字。1980 年 9 月在香港展出的现代苏州艺人沈为众精彩、奇特的发刻，引起中外友人极大兴趣。三件艺术品，是三根长半英寸的头发。第一根自发上刻着"学海无涯苦作舟"，署名是"艺术研究所大牛刻"。第二根白发上刻有"月落乌啼霜满天，江枫渔火对愁眠，姑苏城外寒山寺，夜半钟声到客船"的唐诗。第三根黑发上用中、英两种文字刻写"我们的朋友遍天下"。三件发刻艺术品，被人们称为"旷古奇今，惊人绝艺"。

刺 绣

刺绣在春秋、战国以前已很普遍。至少有二三千年以上的历史。主要用于服饰，后来逐步扩展到枕套、椅垫、台布等生活用品及屏风、壁挂等陈设品，歌舞或戏曲服装也多用刺绣。由于我国是丝绸的故乡，自古以来，富者以"闺房绣楼"为贞，贫者以"善织巧绣"为业，刺绣工艺十分发达。

刺绣题材大多是花鸟、凤凰、牡丹、竹石、松鹤，以及民间富有吉祥寓意及装饰趣味的图案。刺绣的花卉不闻犹香，飞禽栩栩如生，走兽形神逼真，人物表情丰富。技法有：错针绣、乱针绣、满地绣、镇绣、网绣、纳锦、平金、影金、盘金、铺绒、刮绒、戳纱、洒线、挑花以及机绣等等。著名的产品是苏州的苏绣、湖南的湘绣、四川的蜀绣（川绣）、广东的粤绣，号称"四大名绣"。此外还有北京的京绣、温州的瓯绣、上海的顾绣、苗族的苗绣等等。产地不同，风格各异，丰富多彩，各具特色。

解放后，我国创造将西洋画、中国画、照片等艺术形式用于刺绣，使之达到远看是画，近看是绣的绝妙效果。

苏　绣

苏绣是孕育在吴文化土壤中具有悠久历史的传统艺术。早在两千多年前春秋时期就有"绣衣而豹裘者"的记载，在漫长的历史发展中形成了"精细、雅洁"的地方风格。

在花色纷繁、绣艺精致的作品中，花鸟、小猫、金鱼、肖像被誉为苏绣的名作。花鸟绣是苏绣的传统产品，明清时期闺阁艺术绣大多以花鸟为题材，今天绣坛上的花鸟绣代表作，有的是该所设计的，有的是选用国内著名画家的作品（如松龄鹤寿、春回大地等）。他们在艺术上共同的特点是刺绣者在绣制中不拘泥摹画、像画，而是着眼于运用针法、线长、色彩、材料等方面的艺术手段进行再创造，从而绣制出具有刺绣语言个性的艺术品，如《白孔雀》绣稿由徐绍青设计。绣面以白孔雀为主体，红崖、墨竹村景，主题突出，色彩鲜明。绣者运用一色白线十余个不同色级滚针、接针、施针等针法表现层层覆盖的毛片，特别是毛丝的衔接与弯曲之处，产生丝绒特有的自然折射的光泽感和节奏感，呈现了明、暗、强、弱的不同光泽，不仅使白孔雀的每一根洁白、美丽的羽毛如受微风拂动，而且光泽丰润，富于质感，每一根洁白的羽毛与羽绒都处理得一丝不苟，表现出针法的严谨与细腻，孔雀的眼睛，更用线条极短的滚针按旋转丝理绣，使其目光闪烁，极为传神。整个绣面光洁匀称，生动活泼。宛如一只光彩夺目、羽片丰润的白孔雀婷婷玉立于峻秀的红崖上，背依墨竹，昂首向阳，全身放射出白色的光辉，高雅文静。

"小猫"，是苏绣传统的题材，清道光年间就有"耄耋延年"（耄耋与猫蝶谐音）的绣品（现藏南京博物院）。但形成苏绣的名品是在20世纪60年代初，北京著名画猫专家曹克家与刺绣设计家盛景云运用破笔施毛，层层加色的画法与刺绣用施针由浅至深，根据丝理分层加绣的施毛技法同出一辙，加上画家、绣工共同观察猫的习性、动态，以及研究绣猫的要领，使绣猫的技艺达到了一个飞跃，用劈线精细，随猫的动态按丝理分层施毛，绣成的小猫能在观者角度移动时，闪现出绘画难以表达的光辉色泽，这种绣线特有的丝理造成秀丽、雅洁的风格，充分体现了苏绣特殊的魅力与神韵。

"金鱼"，是苏绣代表作品之一。历史上苏绣被面、枕套以及画片，都有以金鱼为题材的，具有"年年有余"、"鱼水交融"等吉祥含意。从20世纪60年代开始苏绣设计家周爱珍与著名刺绣家李娥英在绣稿、底料、针法、劈线技巧等方面不断进行探索创新，使双面绣《金鱼》成为与《小猫》齐名的苏绣代表作。1972年，周爱珍以油画形式设计的绣稿，运用透明深绿色尼龙绡底料刺绣的双面绣《金鱼》地屏，参加全国工艺美展后，被故宫博物院作为现代苏绣名作收藏。

"肖像绣"是本世纪苏绣艺坛出现的新颖刺绣品，也是刺绣中难度最大的作品。肖像一般是以真人的摄影或绘画为绣稿，不仅要神形兼备，而且神态、表情要因人而异，要绣得逼真、维妙维肖，是艺术与技术高品位的统一。20世纪50年代初，杨守

玉教授的高足朱凤、任嘒闲、周巽先先后刺绣了马、恩、列、斯伟人像等，参加原苏联工艺美术展览会，引起国内外人士瞩目。

粤　绣

粤绣，又称广绣，中国名绣之一，是产于广东地区的刺绣品。据传创始于少数民族，明中后期形成特色。国内以故宫藏品最多。它以布局满、图案繁茂、场面热烈、用色富丽、对比强烈、大红大绿而著称。其最大的特点就是布局满，往往少有空隙，即使有空隙，也要用山水草地树根等补充，显得热闹而紧凑。粤绣的另一个独特现象，就是绣工多为男工。

粤绣用线多样形态等因素都用来强化，除丝线、绒线外，也用孔雀毛绩作线，或用马尾缠绒作线。针法十分丰富，把针线起落、用力轻重、丝理走向、排列疏密、丝结卷曲形态等因素都用来强化图像的表现力。粤绣最主要的针法，有洒插针（即撤和针）、套针、施毛针。常用织金锻或钉金绣法衬地。粤绣自清中期以来，分为绒绣、线绣、钉金绣、金绒绣等四种类型，其中尤以加衬浮垫的钉金绣最著名。起初钉金绣只加衬薄浮垫，后来变成衬厚浮垫，使花纹呈浮雕效果，多用于绣制戏衣和舞台铺陈用品及寺院铺陈用品。金绒绣以潮州最有名，绒绣以广州最有名。清光绪二十六年（1900 年）经广州海关出口的粤绣，其价值达到 496750 两白银。粤绣纹样有三阳开泰、孔雀开屏、百鸟朝凤、杏林春燕、松鹤猿鹿、公鸡牡丹、金狮银兔、龙飞凤舞、佛手瓜果等民间喜爱的题材，构图繁密，色彩浓重。粤绣的主要作品为衣料、被面、枕套、挂屏、屏心及小件扇套、裙褂、团扇、鞋帽、荷包等。粤绣曾于 1915 年在巴拿马国际博览会上获奖。

自清代以来，潮汕妇女多勤纺织，女子到了十一二岁，其母即为预制嫁衣，家家户户都会纺织刺绣。清代粤绣工人大多是广州、潮州人，特别潮州绣工技巧更高。刺绣艺术被广泛应用于日常生活实用装饰品上。潮绣以金碧、粗犷、雄浑的垫凸浮雕效果的钉金绣为特色而标异于其他绣种。题材有人物、龙凤、博古、动物、花卉等，以饱满、匀称的构图和热烈喜庆的色彩，气氛鲜明、生动地表现题材，使潮绣产生了丰富瑰丽的艺术效果。潮绣有绒绣、钉金绣、金绒混合绣、线绣等品种，各具特色。《百鸟朝凤》是其代表作品。

金银线绣又称钉金绣，是粤绣的传统技法，针法复杂、繁多。其中以潮州的金银线垫绣最为突出。金银线垫绣是在绣面上，按照形象中需要隆起的部分，用较粗的丝线或棉线一层层地叠绣至一定的高度，并做到外表匀滑、整齐，然后在其上施绣；或以棉絮作垫底，在面层以丝线满铺绣制，然后在面层上施绣；或以棉絮作垫底，覆盖以丝绸，并将丝绸周围钉牢，然后在上面施绣。潮州刺绣"九龙屏风"，画面上为九条动态不同的蛟龙腾空飞舞，又以旭日、海水、祥云相连，组成九龙闹海，旭日东升，霞光万道的壮丽场面。绣品采用了金银线垫绣的技法，龙头、龙身下铺垫棉絮，高出

绣面 2～3cm，充分表现了蛟龙丰满的肌肉、善舞的躯体及闪闪发光的鳞片，富于质感和立体感。

湘　绣

湘绣是以湖南长沙为中心的带有鲜明湘楚文化特色的湖南刺绣产品的总称，是勤劳智慧的湖南人民在漫长的人类文明历史的发展过程中，精心创造的一种具有湘楚文化特色的民间工艺。

湘绣是在湖南民间刺绣的基础上发展而来的。湖南民间很早就能够刺绣。清代嘉庆年间，长沙县就有很多妇女从事刺绣。光绪二十四年（1898年），优秀绣工胡莲仙的儿子吴汉臣，在长沙开设第一家自绣自销的"吴彩霞绣坊"，作品精良，流传各地，湘绣从而闻名全国。清光绪年间，宁乡画家杨世焯倡导湖南民间刺绣，长期深入绣坊，绘制绣稿，还创造了多种针法，提高了湘绣艺术水平。光绪末年，湖南的民间刺绣发展成为一种独特的刺绣工艺系统，成为一种具有独立风格和浓厚地方色彩的手工艺商品走进市场。这时，"湘绣"这样一个专门称谓才应运而生。此后，湘绣在技艺上不断提高，并成为蜚声中外的刺绣名品。

湘绣具有精湛的技艺和独特的艺术风格。中国刺绣通常是用真丝、硬缎、交织软缎、透明玻璃纱、尼纶加真丝、棉线等为原料绣制的精细工艺品，而湘绣绣品主要用真丝丝线在真丝织物上绣制图案。而且湘绣的用线也极有特点，丝线轻过荚仁液蒸发处理后再裹竹纸拭擦，使丝绒光洁平整不易起毛，便于刺绣操作。还有织花线，每根线染色都有深浅变化，绣后出现自然晕染效果。湘绣的擘丝技术极为精细，细若毫发，从而超越顾绣中的"发绣"。湖南俗称这种极为工细的绣品为"羊毛细绣"。湘绣的针法汲取苏绣的套针加以发展，以掺针为其特色。掺针俗称"乱插针"，掺针体系又细分为多种，如接掺针、拗掺针和直掺针等，另外还有湘绣特有的旋游针和盖针等多种针法。

湘绣既有名贵的欣赏艺术品，也有美观适用的日用品。主要品种有单面绣、双面绣、条屏、屏风、画片、被面、枕套、床罩、靠垫、桌布、手帕、各种绣衣以及宫廷扇、绣花鞋、手帕、围巾等各种生活日用品等。

湘绣巧妙的将我国传统的绘画、书法、及其他艺术与刺绣融为一体，形成以中国画为基础，运用几近二百种颜色的绣线和上等丝绸、绸缎，手工以针代笔，巧妙的运用一百多种针法进行创作或还原画面的独一无二的中国刺绣流派。最显著的特点是色彩鲜艳，形象逼真，构图章法谨，画面质感强，无愧于"远观气势宏伟，近看出神入化"的艺术效果。湘绣多以国画为题材，形态生动逼真，风格豪放，曾有"绣花花生香，绣鸟能听声，绣虎能奔跑，绣人能传神"的美誉。

蜀　绣

蜀绣艺术生长四川盆地的川西平原。四川西古称"蜀"，故川西的手工刺绣被称

之为"蜀绣"，沿袭至今，成为古巴蜀和今天四川省刺绣的统称。

蜀绣的兴起，与蚕丝织品的出现密切相关，"蜀"是一种野蚕。东汉许慎在《说文解字》中解释：蜀，葵中蚕。清代汉学家段玉裁在他的《宁县志》中说："蚕以蜀为盛，故蜀曰蚕丛，蜀亦蚕也"。可见，"蜀"，就是蚕。古代的川西，由于种桑养蚕发达，才被人称为"蜀国"或"蚕丛国"。有了发达的桑蚕业，织造业应运而生。

蜀绣产品的种类繁多，概括起来可分为两大类：一类是精工艺高、题材广泛的欣赏品，具有较高的观赏和收藏价值。这种产品可分为单面绣、双面绣、双面异绣、双面异色异形异针法的三异绣。

另一类是量大面广，美观实用的生活品，如审美观点面、枕套、桌套、绣衣、绣鞋等。随着对外开放，海内外参观，旅游宾客的增多，旅游工艺品也逐渐开发，这是当代蜀绣发展的一个重要特点。

蜀绣产品，特别是蜀绣艺术品，是一个集绘画、刺绣、书法、雕刻、金石为一体的综合工艺品，设计人员通过构思创作原稿，然后制成绣稿，刺绣人员对绣稿进行再创造，在白色丝缎，透明的尼龙纱上用各色丝线手工刺绣成绣品，然后刺绣上题款，印章，最后由装屏人员装入精致的木刻屏框中，这些精工制作的绣品，栩栩如生，巧夺天工。蜀绣产品采用的画稿大多以中国画为主。近几年也将西洋画作为画稿，加工再创为绣稿，但数量极少，这也反映了蜀绣民间传统工艺的特点。

蜀绣的题材以花鸟、人物为主。如蜀绣的"鲤鱼"分类就很多，有小草鱼、荷花鱼、绿竹鱼、芙蓉鱼等。采用高难的针法，在轻薄透露的尼龙纱上精细刺绣，通过鱼的深浮游动和配景的各种姿态，宛如一群鲜活的鱼邀游于一池清澈的品中。在绣制国宝大熊猫、金丝猴、锦鸡等题材的作品时，更表现出蜀绣的精湛技艺，如单面绣大熊猫，采用子丝毛针，盖晕针，撒晕针，切晕针等十多种高难针法，把大熊猫绣画得活灵活现。

蜀绣的"人物"题材，多采用蜀中名人或古典文学作品中的故事情节。如"蜀宫乐女"，"文君听琴"等。"文君听琴"采用双面三异绣，司马相如抚琴，文君细心听琴，一正一反把司马相如和卓文君的爱情故事刻画得淋漓尽致。

蜀绣的针法与传统绘画有机结合，技艺的特点是，平齐光亮、针脚整，掺色柔和。这些技艺的特点又来源丰富的蜀绣针法，常用的针法有运针、铺针、滚针、截针、盖针等，蜀绣针法不管采哪种，都要求针脚整齐，绣线要捻底，线体无子眼，针脚清晰不乱。其次是虚实得体，密不漏底，该虚的缥缈虚无，若隐若现，针脚可增可减，增减不乱，最后是"劲气生动"，即施针方向不仅符合绣物的自然生长规律，更要求绣得有生气，有一气呵成，气韵联贯的艺术效果。

京　绣

自元朝定都北京后，随着封建王朝的社会稳定和经济发展，出现了主要用于贡奉

皇家宫廷服饰、装饰用的绣品。宫廷为了更好的为其服务，集中全国各地优秀工匠进京。到了清代，清宫中特设"绣花局"。在此期间，京绣融合了全国各种优秀绣工技法，将自身特点发扬光大，成为独树一帜的代表绣种。京绣在明清时期大为兴盛，因其代表性的作品多用于宫廷，又被称为宫绣。

京绣以雅洁、精细、图案秀丽、针法灵活、绣工精巧、形象逼真为主要特征。京绣的用料非常考究。其选料精当贵重，豪华富丽，不惜工本。京绣以在绒布上织绣为其独到之处。代表性的京绣作品中，一针一线都渗透出帝王亲贵的倾天权势。

京绣的最大特点是绣线配色鲜艳，其色彩与瓷器中的粉彩、珐琅色相近。京绣和苏绣比，讲到平、细、匀、光，京绣甚至超过苏绣。

京绣在品种规格上多式多样，尤其是有些纹样在其它绣种中是不准许使用的，如龙袍、诏书等。京绣在图案纹样的运用上更讲求丰富的吉祥寓意，绣面丰富充实，绣品上的纹样"图必有意，纹必吉祥"，都赋予约定俗成的特定含义，处处有着饶有趣味的"口彩"。图案以龙、八吉祥、吉祥八宝、海水、江崖等为主。八吉祥为：轮、螺、伞、盖、花、冠、鱼、肠。八吉祥因为带有佛门色彩，也被称佛家八宝。吉祥八宝为：宝珠，方胜，玉磬，犀角，古钱，珊瑚，银锭，如意。海水江崖：有弯立水、立水、立卧三江水、立卧五江水、全卧水。但龙和水的规范性很强，要根据身份而定。立水、卧水都能体现将水环绕，奔腾泄流，具有倒海翻江之势，象征人物独霸一方的非凡气概。

京绣所用的主要色彩有黑、黄、红、蓝四色。黑为玄，黄为权，红为喜，蓝为贵。京绣的代表绣品有皇家用品、清代官服补子、群仙祝寿、百子图等。

人们在电视剧中，都对明清官员官服上的"补子"留下了很深刻的印象。这"补子"就是京绣的代表作品。"补子"其纹样按品级而定，明清略有不同。清代，文用飞禽象征文采，武为走兽表示威猛。文官图案分为：一品绣仙鹤，二、三品绣孔雀，四品绣雁，五品绣白鹇，六品绣鹭鸶，七品绣鸂鶒，八品绣鹌鹑，九品绣练雀。武官图案分别为：一品绣麒麟，二品绣狮，三品绣豹，四品绣虎，五品绣熊，六品绣彪，七、八品绣犀牛，九品绣海马。

以一品文官补子纹样为例：这个纹样以仙鹤为主，仙鹤是鸟类中最高贵的一种鸟，代表长寿、富贵。鹤下面绣以海水。日出海水，舞鹤踏云，鹤头望日。

机 绣

机绣的历史与我国其他刺绣工艺比较，是不长的，上海机绣的历史稍长，约创始于20世纪30年代。当时，缝纫机传入我国，为了推销缝纫机，上海"胜家公司"首先创办了胜家刺绣缝纫传习所，传授机绣技艺。随后，上海各区也相继开办了私人的缝纫传习所，机绣更为迅速发展，成为上海家庭妇女的一项重要副业。新中国成立初期，一些专门向南洋出口手工绣品的绣庄，一时生产受到影响，也由手绣转向机绣。

20 世纪 50 年代至 60 年代，上海机绣工艺发展更为迅速。

上海机绣工艺品适应国内外市场的需要，不断创造新品种。如 1981 年创制成功窗帘，用于装饰客厅、卧室、厨房、浴室等，在美国有广大的市场。他们还发展了手帕、围巾、领带、书签等小型工艺品，适应旅游者的需要。其中"星期手帕"以真丝双绉为原料，在不同的底色上分别绣以星期各日的英文，并装饰各种花卉图案，寓意吉祥。在针法上吸收了花边、抽纱、刺绣、绒绣等针法的优点，充分发挥机绣整齐，稳定的特长，如今已发展到包梗、拉丝、挖空、长针等二百多种针法，变化万千。

苏州机绣与苏州刺绣结合，兼具二者之长。苏州机绣工艺师巧妙地运用各种针法以及雕、挖、镶、贴、喷、印等多种技法，吸收西洋美术的配色方法，图案明暗对比突出，立体感强，色彩多变化。图案新颖、色彩典雅、针法多变、工艺精巧、品种繁多、规格齐全是苏州机绣的特色，而且成本较低，除内销外，还远销多个国家和地区。

上海、苏州之外，湖北、湖南、山东、陕西的机绣，也各具特色。湖北武汉、洪湖的机绣，在设计上采用虚实结合的针法，既美观大方，又降低了成本。洪湖地区还仿造手绣产品研制了题名片、靠垫、台布等。1982 年以来，湖南常德市还创制了独树一帜的香味机绣品，为海内外所瞩目。山东青岛还生产了绚丽多彩的新型机绣产品——机绣花边，受到广泛的重视。

机绣产品除挂屏等艺术欣赏品外，生活日用品如枕套、床罩、被面、窗帘、靠垫、台布、钢琴罩、眼镜套、围裙、披肩、电视机套、电扇套、缝纫机套等，应有尽有，机绣工艺品已广泛深入到日常生活的各个领域，不断满足人们的审美享受。

珠 绣

传说清光绪年间，大约距今一百多年，吕来（今菲律宾）华侨归国探亲，常带回一些礼物赠送亲友，其中有一种叫"吕宋拖"。那是一种用玻璃珠绣制鞋面而成的拖鞋，当时在福建广为流传，受到普遍欢迎。福建民间艺人首先在漳州仿造试制，然后传到厦门。1920 年左右，厦门开始正式生产珠绣拖鞋，到 1937 年前，厦门生产的各种珠绣工艺品，除内销之外，还出口到东南亚各国。

其实，珠履早在战国时期就有了。据史书记载，春申君家的食客三千人，其上客"皆蹑珠履"。不过，那时的珠履上缀有明珠，更为讲究，只是技法不同而已。

20 世纪 50 年代，厦门的珠绣工艺有了进一步的发展和提高，品种除拖鞋外，已发展为珠绣提包、挂屏、衣服等。近年来，厦门邻近的漳州、泉州、南安、向安等地也有几万名从艺人员，产品数量大增。

珠绣工艺绚丽多彩、层次清晰、立体感强，常常让人有目不暇接之感，工艺师们用彩色玻璃珠、电光片作材料，施以平绣、凸绣、串绣、粒绣、乱针绣、竖珠绣、叠片绣等几十种手法，绣制出具有浮雕效果的图案和形象，既可以装饰拖鞋面、提包、钱包、首饰盒、衣裙等日用品，也可绣制以山水、花鸟、人物等为题材的挂屏，用于

室内装饰，珠光宝气，可使满室生辉。

厦门珠绣有全珠绣、半珠绣两大类。所谓全珠绣，就是在底面上全部绣满玻璃珠或电光片。半珠绣则是在部分底面上绣制，与面料的质地、色泽相映成趣。再配以新颖的楦形、款式，一双双珠绣拖鞋就不仅是人们日常穿着的生活用品，而且具有了艺术欣赏价值。

广州珠绣的历史与厦门珠绣不相上下。近年来，他们吸收了粤绣的针法，使珠绣技法从原来的十多种发展成为百余种。他们运用不同的针法和不同色彩料珠的排列，绣制了晚礼服、吊袋、门帘、腰带、窗帘等新品种、成为适销对路的出口工艺品。

雕　刻

玉　雕

玉雕是我国最古老的雕刻品种之一，早在新石器时代晚期，中华民族就有了玉制工具。商周时期，制玉成为一种专业，玉器成了礼仪用具和装配配件。

玉雕是对玉石的加工雕琢，玉石种类非常多，有白玉、碧玉、翡翠及玛瑙、绿松石、芙蓉石等。这些价值高昂的名贵玉石既能制作供人欣赏的艺术工艺品和佩戴的装饰首饰，而且还可以作为工业器械的材料。

玉雕以北京、苏州最为有名，扬州也集中了不少玉雕高手。北京玉雕始而以仿古及篆刻花卉、草虫为长，浑厚简练，但渐趋复杂。苏州玉雕则精巧玲珑，秀气精致。

在北京故宫博物院珍宝馆陈列的大禹治水图玉山，是我国现存最大的玉器，雕琢的是以大禹治水的故事，

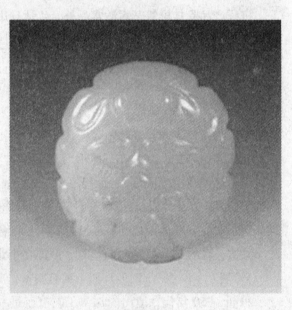

玉雕饰件

表现了古代劳动人民战胜洪水的生动情景。其工艺之精美无与伦比，有"鬼斧神工"之妙，充分显示了我国人民的创造智慧和才能。

大禹治水图玉山是一块巨大的青白玉，高224厘米，宽96厘米，重约5000多公斤，底座为高60厘米褐色铜铸成，上嵌金丝。玉料从新疆开采，运输大玉石，需要制作特大专车，车上加铜制扶把，前用100多匹马拉车，后面是上千名役夫推运，冬天

更要泼水结成冰道，以利拽运。用了三年多的时间，行程8000多里才运到北京。后又发往扬州雕制，用了6年时间才雕完，再运回北京。前后用了十余年时间，参加的人成千上万，花费工作日当以数十万计。

牙 雕

牙雕即象牙雕刻，是用象牙雕成的各种各样的工艺品。主要是上海、北京和广州出产，各地雕刻的风格迥异。上海牙雕以小件人物著称；北京牙雕以古装仕女及花鸟为主；广州以擅雕作多层镂空的象牙球出名。

牙雕在我国历史悠久，在商代出土文物中，就曾发现过牙雕工艺品。明代主要是官府用于制盘、匣、笔架等。清代牙雕迅速发展，乾隆时期，广州牙雕不仅雕工精细，又加以染色，并有美石衬景，驰名全国。

广州牙雕工艺有着悠久的历史，富有装饰性，素以精细工整、玲珑剔透而闻名于世。清康熙海禁以后，广州成为对外贸易的唯一港口，这种得天独厚的地位，使得东南亚等地的象牙大量输入广州，为牙雕工艺提供了充足的原料。从此，广州牙雕工艺远远超过了其他地方，成为全国之冠，同时形成自己的风格特点，有别于苏州、北京、扬州、杭州等地的艺术格调，并对其他地方的牙雕工艺产生了影响。

牙雕摆件

广州牙雕又称南派牙雕，制作着重于雕工，并讲究牙料的漂白和色彩装饰，作品多以玉质莹润、精镂细刻见长，玲珑精巧、华丽美观。按工艺技法，广州牙雕有雕刻、镶嵌、编织三大类。雕刻多采用阴刻、隐起、起突、镂雕，最擅镂雕，主要与广州独特的气候条件有着密不可分的联系。广州气候温暖湿润，象牙不易脆裂，宜于制作钻镂、透雕的作品，再加上原先的工艺水平，镂雕逐渐成为广州牙雕工艺最具特色的技艺。品种有象牙球、画舫、人物、笔筒、插屏、鸟兽等欣赏品，筷子、梳子、图章、鼻烟壶、瓶、烟嘴、灯具、粉盒等日用品。其中以象牙球最有名。象牙雕刻与其他多种材料，如紫檀、犀角、玳瑁、翠羽等巧妙镶嵌于一器之上，使图案更富有立体化，增加图案的层次，是广州牙雕工艺的显著特色。

为了适合外销的需要，广州牙雕风格趋向写实，并且吸收了大卷叶、写实花卉等外国图案的长处，又以染色、螺旋状的连接部件为特色。清代晚期，广东牙雕风格纤细繁琐，逐渐走向衰落。

北京牙雕的兴起，是在清朝早中期。北京作为一国之首都，聚居富官显贵，为牙雕的出现提供了条件，同时外地牙雕工匠的流入，为牙雕工艺的发展提供了技术支持。北京的牙雕以刻制人物、花卉、草虫见长，尤以刻制人物最为闻名。艺人能充分利用象牙质地细腻坚韧的特点，精确地表达人物的动态和感情，比例协调，构图优美，人物生动，神态逼真，刻工谨严精致。常见局部加彩，和象牙本色形成鲜明对比，使产品更为生动多姿。

北京牙雕以小件器物居多，一般是文具用品摆件等文玩。清代晚期也曾出现大件作品，多为立体圆雕，刀工精细、刀法圆润、造型比较生动。北京牙雕主要面向官僚，在风格上追求精致，华丽，可能受宫廷的影响。

在北京地区，流传一种被人称为造办处风格的牙雕。造办处牙雕，专指在清宫造办处牙作制作的牙雕，它源自于民间，但又有别于民间，是一种专门为皇室使用的宫廷制品。实际上，它并不能称为一种牙雕流派，而是广州、苏州、北京等牙雕风格不断融合的产物。

清宫中许多牙雕作品，并不能根据匠人自己的特点和风格任意雕琢，而是要符合皇亲的喜好。由牙匠出样稿，经皇帝亲自审阅后，方能雕琢，不得擅自修改。在雕刻过程中，牙匠们小心翼翼，一方面发挥自己的特长，争取最佳效果。另一方面，又要按照皇帝的旨意，吸收各派之长，以符合皇帝的口味。

宫廷牙雕总的风格"雅、秀、精、巧"，在造型上要求古朴、典雅，在工艺上要求精细、润洁、打磨光滑。宫廷牙雕在乾隆时期达到创作高峰。特别到清代后期，宫廷牙雕渐趋衰落。在制作上十分繁厚，风格也显得琐碎，也谈不上意境，只在技术上比前代有所进步。至道光、咸丰以后，由于国势衰落，宫廷牙雕从此一蹶不振、逐渐走向消失。

木　雕

木雕工艺用于建筑装饰，在我国已有千余年的历史。浙江东阳县著名的明代建筑"肃雍堂"，因其木雕工艺壮丽多彩，已被列入浙江省重点文物保护单位。东阳县的木雕在清代已闻名全国，东阳的木雕工艺师几百人曾进京为皇家修缮宫殿。目前东阳木雕有二千七百多个花色品种，主要有屏风、壁挂、建筑装饰、箱柜、桌椅、神堂、佛像、宫灯等。1981 年东阳木雕工艺师为新加坡豪华宾馆"董宫大厦"制作了十四条大型条屏（14m×1.5m）、六十块挂屏（1.5m×0.8m）以及插屏（3.4m×2.3m）七十五件，被新加坡总理李光耀誉为最完美的建筑装饰，在东南亚各国产生较大影响。

东阳木雕以浮雕技法见长，既有艺术欣赏价值，又有实用价值。艺术手法上风格独具，设计上借鉴传统的散点透视、鸟瞰式透视等构图，讲究布局丰满，散而不松，多而不乱，保留平面，不伤整料，突出主题，表现情节。

从事东阳木雕的能工巧匠很多，杜云松老人曾是第一届全国人大代表，擅长书画

和设计，被同行们誉为"雕花皇帝"。老艺人楼水明，技艺超群，被誉为"雕花状元"。

黄杨木雕是以黄杨木为材料的工艺品，以小巧精细见长。黄杨木质地坚韧光洁，纹理细腻，色黄如同象牙，年久后色泽变深，更显古朴大方。产区主要分布于浙江乐清、温州。起源于民间闹元宵时"龙灯会"上龙灯骨架上的木雕小佛像，逐步发展为艺术欣赏品，在海内外颇受青睐。

金漆木雕

潮州的金漆木雕以优质樟木作坯，雕刻以后磨光，层层髹漆，最后贴上金箔，作品闪闪发光，金碧辉煌。而且题材广泛，艺术上独具一格。广州东方宾馆陈设的大型木雕装饰"大观园"，长14m，高4.9m，画面含十三座亭台楼阁，一百多个人物，姿态生动且富有个性，充分体现了潮州金漆木雕的艺术精华，令人叹为观止。

山东楷木雕刻产于曲阜，那里是孔子的故乡。它以曲阜孔林独有的楷木为材料，主要产品有龙头手杖、人物、花卉等。本是作为孔子生日或祭祀的礼品，现已成为倍受欢迎的旅游工艺品。

此外，湖北木雕船也独具特色。这种工艺品民间气息浓郁，又具有强烈的装饰意味。制品种类繁多，从民间的木帆船到战舰，从当代的游船到古代的漕船，无不生动逼真。湖北木雕船工艺的制模技艺有独到之处，它根据每件产品的不同造型，设计出各种不同结构、工艺要求严格的零部件，技术上要求方圆规矩，衔接无缝，拆卸自如。如四川麻秧子船有三十多个零部件都能拆卸组合，制作极为严格。麻秧子船船体头平尾翘，在长江三峡经过时，常见这种船顺流而下。

核 雕

核雕是民间艺术中的一绝。它是在植物果核上，利用其外形特点或起伏的变化，雕搂出各种人物、走兽、山水、楼、台、亭、阁等。核雕的原材料有核桃、桃核、橄榄核、象牙果核、杏核、樱桃核等等，最佳的是油橄榄核，体积仅有一节指头那么大。在这么小的橄榄核上进行雕刻，其难度是可想而知的。

果核雕刻的起源尚待考证。据史籍记载和文物考证，果核雕刻在明代已达到了很高的艺术水平。明宣德年间，夏白眼在橄榄核上雕刻16个小孩，每个小孩仅有半粒米

大小，眉目清晰。明代最有名的果核雕刻家是天启年间江苏虞山（今常熟）的王毅（字叔远，号初平山人）。他在天启二年（1622年）创作的"东坡赤壁泛舟图"是果核雕刻史上的珍品。舟长约3厘米，高约0.5厘米，中间为舱，上以篷覆之，旁开小窗，左右各4扇，且能开合。窗旁雕栏上，右刻"山高月小"、"水落石出"，左刻"清风徐来"、"水波不兴"。船首刻苏东坡及其好友黄鲁直、佛印和尚3人，其中苏东坡、黄鲁直两人共执一书阅读，而佛印和尚如同弥勒，袒胸露乳，左臂挂念珠，念珠历历可数。

核雕手串

船尾横竖一楫，楫的左右各雕刻船夫一人。船背题款："天启壬戌秋日虞山王毅叔远刻"。字迹细如蚊足，又刻篆章"初平山人"。这件核舟成为后世果核雕刻名匠仿效的典范。

宜兴雕刻家丘山精于胡桃核雕刻，题材大多为苏东坡游赤壁、渔家乐、百花篮、山水等。清代，果核雕刻的艺术水平进一步提高，以江苏为传统产区。康熙年间，苏州一位金姓老人和嘉定封锡禄以及乾隆年间的苏州杜士元、沈君玉等都是果核雕刻名手。封锡禄的橄榄核雕刻"草桥惊梦"，屋宇、人物等在构图上安排得当，并配合疏柳藏鸦，柴门卧犬，充分表现了乡村夜景。沈君玉的橄榄核雕刻"驼背老人"，头戴棕帽，蓄胡须，衣服肩部有补缀，手持一扇，扇上刻有诗文。他用杨梅核雕刻的"猕猴"，眉目毕具，据《金玉琐碎》记载，有的艺人以桃核雕刻串连成108枚念珠，每枚念珠刻有3~6名罗汉，姿态各异，面目无一雷同。

自古至今，玩核的名人举不胜举，从明、清的皇帝，到王公大臣，从富贾巨商到三教九流，明熹宗朱由校自己亲自动手雕刻。清乾隆皇帝更是对核雕偏爱有加。核雕以其特有的艺术魅力让无数藏家玩家惊叹和入迷，行情始终看好，这也激发了心灵手巧的艺人们的创作热情和才智。

椰 雕

用椰壳精工制作的椰雕是海南特有的工艺品，因旧时官吏常以它进贡朝廷而得"天南贡品"之誉。椰雕制作技艺精湛，风格古朴，造型优美，地方特色浓厚。早在明末清初时，椰雕工艺就达到了很高的水平。以后的300多年里，历代椰雕艺人使椰雕越来越好，就逐渐形成独特的具有民族风格特色的工艺品。

椰雕制作要经过选料、造模、雕刻、通花、嵌镶、刨光、修饰等几道工序。分为

青壳、镶锡、镶银、贝雕镶嵌、石膏镶嵌、檀木嵌镶、陶瓷拼贴等许多类。雕刻手法有沉雕、浮雕、通雕、棕雕、拼贴、油彩等。产品有小巧玲珑的果盘、饭碗、酒盏、饰盒、椰珠项链，还有富丽高雅的茶具、酒具、花瓶、台灯、奖杯，以及各类高档挂屏、坐屏、屏风等。但主体全都是圆形的。

海南椰雕可追溯到中唐宣宗元年（847 年），《粤东笔记》载：李得裕谪居崖州时，将椰壳锯正制成瓢、勺、碗、杯作吃喝用具。唐诗人陆龟蒙有"酒满椰杯消毒雾"的诗句，可见椰壳消毒避瘴，制成日用品至少有1100多年历史。到了宋朝，工艺精致的椰碗、椰杯、椰壶已流行在士大夫的宴席上了。

《正德琼台志》记载：宋绍圣四年（1097 年），苏东坡谪居儋耳（今儋县中和镇）曾拿椰子壳请当地艺人雕成椰雕帽，谓之"椰子冠"，有"自漉疏中邀醉客，更将空壳付冠师"的诗句。可见当时的椰雕技艺已达到相当高的水平。至于清末、民国初期，用椰雕作为礼品、用品已很平常了。

海南椰雕经过历代艺人不断的实践，技艺愈趋精良，工艺更臻完美。文昌县工艺厂制作的《鲤鱼吐珠》、《椰雕古鼎》曾参加 1978 年全国美术工艺品展览会和 1985 年全国工艺美术百花奖评选，均荣获广东"四新"（当时海南隶属广东省）优质产品称号。

《鲤鱼吐珠图》是以我国传统年画中表示吉祥如意的创作。它由椰球、鲤鱼、台座三部分连接成天衣无缝的整体。鲤鱼用樟木雕成，整个鱼身以椰壳拼合，运用圆雕、浮雕，精雕细刻，形象逼真。鱼嘴上的大"水珠"是个硕大的椰壳，采用牙雕手法通刻而成。中间雕上 10 余尾形态各异的鲤鱼，颇生情趣。座底安上转动装置，接通电源"水珠"徐徐转动。

利用全椰子创制的《椰妹》、《狮子》、《猴》、《兔》等系列产品，新颖奇特别开生面，刻划动物、人物生动传神，曾在全国旅游工艺品交易会上获一等奖。尤其是在美国、欧洲、日本流行。

砖 雕

早在封建社会前期，砖石艺术作为一种建筑装饰就已被广泛采用。汉代墓室建筑和祠堂建筑有较多的装饰处理，用的就是画像砖、画像石。尔后，各民族的民宅、桥梁、戏台和寺庙上的装饰，除彩绘外，更多的则用雕刻手段，其中的砖雕为最普遍使用的一种工艺，在旧式建筑上，随处可见。

我国砖雕以安徽徽州为最著名，主要用在门楼、门罩、飞檐和桂础上。徽州建筑多用青灰色的屋脊和屋顶，雪白的粉墙，水磨青砖的门罩、门楼、飞檐等等，门槛和屋脚（升高地面一二尺）皆用青石和麻石，有的连大门也用青砖平铺，而后用圆头铆钉固定在木质门板的表面。砖雕工艺嵌挂在整体建筑中，就更显协调。

起初，徽州砖雕偏重于图案纹样和鸟兽花纹，后来，人物、生活场景乃至戏剧题

材渐多。在旧社会，豪门大户夸奢斗富，往往出巨金召集名匠，甚至用"打擂台"的形式，许多匠师班"对做"或"默做"，每班各做一个或半个门楼的砖雕，按规定时间做好，装嵌入墙，让行家里手品评，胜者获厚资，稍次者少获利。至今在徽州还可以看到有些门楼的砖雕，两边的装饰图案和技法完全不同，而总的效果一致。现在安徽省博物馆的藏品，如"郭子仪做寿"、"百子图"等，都是当时有代表性的作品。在人民大会堂安徽厅的墙饰中，有两块直径 1 米多的红色砖雕，表现工农商学兵携手并进，农林牧副渔全面发展，文化福利生活蒸蒸日上的兴旺景象，十分醒目。歙县陈列室里有一件陈列品"百万雄师过大江"，是用传统技法表现新题材的一次有益的尝试。

徽州砖雕之外，苏州砖雕也很有名。苏州砖石雕刻多用于门扉、隔间、飞罩之上，与汉白玉或浅红花岗石、青石、青砖瓦等建材，粉墙、黑柱相映衬，与徽州砖雕相比，又是另一番风韵。

煤精雕

煤精雕是一种民间雕刻工艺品，因用煤精作为雕刻材料而得名。煤精是古代柞、桦、松、柏等硬质树木，年久经地质变化而形成的一种结晶体。它细洁光亮，质地坚韧，形似墨玉，比一般煤炭轻。常夹于煤层中，采用时需经剥离，大者 30 至 50 公斤，形状不一。煤精盛产于辽宁抚顺。

煤精雕刻创始于 1915 年（民国四年）前后，创始人是河北的木雕艺人赵昆生（1878～1923 年）。清宣统年间（1909～1911 年），赵昆生因修缮沈阳故宫来到了沈阳，后来迁居抚顺，开设木雕作坊。因当时经济萧条，木雕活少，难以维持生计，于是他就创造性地利用煤精来做雕刻小件作品出售。后来，逐渐发展成为一种民间手工艺品。

赵昆生能画能雕，技艺高超，而且山水、人物、飞禽、走兽无所不精，，特别是龙凤，活灵活现。遗憾的是他的作品均已散失。从赵昆生后人的作品中，可以看出早期煤精雕刻还留存着浓厚的木雕趣味。到后来才逐渐形成煤精雕刻的独特风格。

煤精雕通常刻制人物、鸟兽，或剔透的案头装饰品、小用具等，也有浮雕。早期作品，虽然比例解剖不够准确，但却生动、浑厚。

竹 刻

在人民大会堂湖南厅里，陈设着两幅竹簧挂屏，朴素典雅，具有浓郁的乡土气息，令人有置身湖南之感。原来，这是湖南邵阳工艺师们制作的独具乡土风格的竹刻制品。

我国的竹刻，品种极多，有翻簧竹刻、留青、竹根雕刻等，生产地区分布于江、浙、湘、川、粤等地。翻簧竹刻以湖南邵阳、浙江黄岩所产为最精。

光绪年间，湖广总督张之洞曾将一色邵阳翻簧竹刻折扇献给光绪皇帝。慈禧太后过生日，张之洞又特地定制了翎毛筒、烟丝盒、朝珠盒等邵阳竹刻工艺品献寿，博"老佛爷"欢心。可见邵阳竹刻在传统工艺中的地位。1915 年，在美国巴拿马博览会上，邵阳竹刻荷花叶花瓶获得了银质奖。

邵阳竹刻造型优美，色泽淡雅，讲究画面章法，书法苍劲有力，刀法精湛，融汇了绘画、书法、版画、金石、雕刻、诗词等文学艺术的长处。品种以盒、瓶、屏风、框架为主，另有盘、碟、筒、架以及大型挂屏等一百多种。在技法上，除传统的阴刻外，还创造了镂雕、浮雕、拼嵌、烙画、着色、压烫、腐蚀等方法，又改进胶合工艺，采用异型产品成形、高温压制等新工艺，较好地解决了竹料起皮、开裂的问题，使产品日趋精美。

黄岩翻簧竹刻品种多样，分日用品和欣赏品两大类。小巧玲珑的牙签盒、笔筒、邮票盒、茶叶盒、烟具、象棋等日用品应有尽有，台屏、挂屏等艺术品美不胜收。黄岩的工艺师可以用几十块竹簧精心拼成多种几何形状的工艺品，而色泽却浑然一体，妙手天成。还能在仅有 2 毫米厚的竹簧上施以浮雕，用五十多种小如针、大如铲的刀具力度适当地进行工作，层次分明，富有立体感。

目前，黄岩翻簧竹刻已有二百三十多个花色品种，作品远销世界许多国家。著名的黄岩翻簧竹刻创始人陈光臣的后裔陈方俊创作的"嫦娥奔月八角糖果盒"，表现了嫦娥生动优美的神态和飘逸潇洒的衣裙，使本来风格雅致的竹刻工艺品增添了浓厚的诗情画意，令人拍案击节。

此外，广东南雄的竹雕帆船和人物作品也具有独特的民间色彩；江苏常州的竹刻更是令人钦羡，那里现已成为竹刻工艺爱好者的集中地，1983 年，常州的工艺师曾赴美国纽约等地举办中国竹刻展览。

中国的各种竹根雕刻也饶有情趣。工艺师利用天然生成的形态各异的竹根以及节疤，略加雕琢，就成了千姿百态的工艺品，很受人们喜爱。

年　画

唐代吴道子画"钟馗捉鬼"贴在门上，流风所及，极为深远。追溯起来，汉代起民俗就有在门上画勇士、贴门画的习俗。其意大抵是避邪祟，取吉利。宋代开始有彩版印刷年画，当时民间称为"纸画"。南宋李嵩画"岁朝图"，具体描绘出贴门神、贺新春的情景。尔后，年画产区由京城逐渐扩展。至清代，全国各省几乎都有作坊。

年画的工艺特点，首先表现在刻工刀下的功力。两宋时，雕版印刷发达，促进了木刻年画的发展。1909 年，发现宋、金时代的雕版年画"四美图"，墨色，印于黄纸，画面上标有"王昭君、班姬、赵飞燕、绿珠"以及"平阳姬家雕印"等字样。汉、晋

美女同人一画，俨然唐风，与北宋白描人物画相似。墨线流畅简炼，雕工之精与画面之美，引起学者的极大关注。

杨柳青年画

年画的内容主题，各地大同小异，皆以丰收、多子、长寿、吉祥如意为主，符合节日、喜庆时人们的心理状态。体裁格式则依所悬部位而定。色彩有明显的地方性，如天津杨柳青年画多用粉紫、橙绿，谐和柔美。四川绵竹年画多用洋红、黄丹、品绿、桃红、佛青，有清亮之感。陕西凤翔年画强调浓墨浓紫、大红、翠绿、黄，或用迭色，色调热烈。广东佛山年画多用红丹作底，辅以黄、绿、金、银，绚丽辉煌。福建漳州年画习惯以大红为基调。江苏桃花坞年画亦不离红、绿等色，但色度多浅淡而较为素雅。

剪 纸

剪纸是我国民间传统装饰的一种艺术。我国的城镇乡村每逢新年佳节，男婚女嫁，乔迁新居，便处处可见剪纸的踪迹。明亮洁净的玻璃窗上或洁白的窗纸上贴上漂亮精美的窗花来美化环境，增添喜庆节日的气氛和对未来的祝福，这些内容丰富、饶有风趣的剪纸，大多出自农村妇女之手，她们用的工具是一把剪刀或一把刻刀，瞬间便剪刻出各种花样、富有民族风格的工艺美术作品。

人物剪纸

剪纸有彩色和单色两种。彩色剪纸绚丽多彩，单色剪纸朴素大方。我国因地方不同，其剪纸艺术风格也不同。陕西窗花风格粗犷豪放，陕南多是点彩剪纸，陕北的以单色剪纸为佳，其风格秀丽、圆润、格调明快。河北蔚县剪纸艳丽中包含秀美，尤其以戏曲人物窗花最有特色，我国南方一些少数民族的剪纸则主要用来做绣花底样。

风　筝

早在两千多年前，我国就发明了风筝。相传春秋时期公输般（鲁班）看到鹞鹰在空中盘旋飞翔而受到启发，削竹为鹞，称为"竹鹞"，上天三日不下，并用它来窥探宋城。后来，墨子也曾斫木为鹞，能在空中飞翔。在发明了纸以后，以纸代木，便出现了轻便的"纸鸢"。

五代时的李邺在纸鸢的鸢首上系上风笛，"以竹为笛，使风入竹，声如筝鸣，故曰风筝"。风筝用细竹扎成骨架，再糊上薄棉纸，系以长线，手牵长线，借风力升空。唐朝诗人高骈在夜深人静时，听见空中传来风筝声，曾写下这样的诗句："夜静弦声响碧空，宫商信任往来风。依稀似曲才堪听，又被风吹别调中。"

风筝讲究扎、糊、绘、放。扎，要达到对称，左右吃风面积相当；糊，要保证全体平整，干净利落；绘，要达到远眺清楚，近看真实；放，要会依风力调整"提线"角度。风筝的式样繁多，有禽、兽、虫、鱼，也有人物。主要分为"硬膀"和"软翅"两大类。"硬膀"风筝的翅膀坚硬，吃风大，飞得高；"软翅"风筝柔软，飞不高，但飞得远。每年放风筝的季节，蓝天中，"孔雀开屏"、"鹞鹏展翅"、"蝴蝶起舞"、"鱼跃龙门"、群鸽竞翔"、"仙女散花"，"悟空腾云"、"梁山一百单八将"等，千姿百态，美不胜收。

我国著名的风筝艺人哈长英制作的风筝，1903 年在美国纽约博览会上展出，颇为引人注目，受到好评。天津的"风筝魏"更是闻名于世。"风筝魏"名魏元泰（公元1872～1961）。他制作的风筝，做工精巧、放飞平稳、色彩艳丽、造型生动逼真。特别是他创制了可以折叠拆散便于携带的风筝，做工极其精致。风筝翅膀可视其长短拆成2～3 叠，扣榫严丝合缝，再用铜箍箍牢，糊上丝绸，施以重彩，堪称是巧夺天工的工艺美术品。他制作风筝花样翻新，层出不穷，先后创作了"五蝠捧寿"、"松鹤延年"、"葫芦万代"、"八仙庆寿"、"串儿八仙"等精品，还有几丈长的"蜈蚣"，寸许大的草虫雀鸟，既可放飞天空游戏，也可陈于壁间观赏。他精湛的风筝艺术赢得了国内外风筝爱好者们的欢迎。他的风筝，在 1914 年巴拿马世界博览会上，获得金质奖章，当时，轰动了天津城，满城争说"风筝魏"为国争光。

我国的风筝，历史悠久，做工精良，远销日本、东南亚和欧美许多国家。至今，世界上很多国家放风筝活动十分流行。英国伦敦有"英国风筝玩赏协会"。美国 1978年风筝的销售量，数以亿计。日本曾于 1980 年 8 月举行第 4 届大阿苏山全国放风筝大会。近年来，我国也曾举办国际风筝大会，影响深远。真可以说"风筝热"风靡全球。

泥 塑

　　泥塑，也叫"彩塑"，是我国著名的传统工艺品。在黏土里掺入少量棉花纤维，捣匀后，捏制成各种形象的泥坯，阴干后，先上粉底，再施以彩绘。。提起泥塑，人们自然会想起"泥人张"。据《津门杂记》载，"泥人张"叫张长林，字明山，家庭世代以捏泥人为生。所捏的人物以及各种角色，形象逼真，远近驰名。外国人曾出重价购买他的泥塑，放在博物院中，供人欣赏。据说，他尤其擅长为人们捏面像，捏谁像谁。天津博物馆所藏"泥人张"的"钟馗嫁妹"彩塑等一百四十余件，出神入化，维妙维肖，常令观者为之忘情。1932 年，画家徐悲鸿到了天津，看到"泥人张"的作品后，曾在报上发表文章，说"泥人张"的作品"会心于造化之微"，一时传为佳话。

　　"泥人张"第三代张景祜，十二岁时就能独立创作，毕生作品超过万件。他的作品生活气息浓厚，抒情传神，在写实与夸张、雕塑与着色上形成独特风格。建国后受聘于中央工艺美术学院，还有了自己的工作室。

　　我国泥塑艺术源远流长，它与做俑人殉葬、做佛像膜拜、做玩具观赏等习俗有密切关系。陕西彩泥偶有三百多年历史，凤翔县六营村几乎家家都会制作，且多出于妇女之手。当地民谚中就有"西凤酒、东湖柳、女人手"，被称为"三绝"。1980 年以来，六营村成了国内外专家及泥塑爱好者不时访问的"工艺村"。无锡惠山泥塑艺人，在乾隆下江南时，曾受命做泥孩五盘，乾隆看后很满意。目前惠山泥塑艺人成了中外文化交流的使者，已先后到日、美、澳各国进行技艺表演，受到普遍欢迎。

泥塑观世音菩萨

　　河北白河沟泥塑，兴于清代乾隆时期。那里家家以粘土做娃娃、公鸡、狮、狗等玩具。先用模子磕出形象，然后进行彩绘。其艺术风格受杨柳青年画影响，颜色艳丽，所做人物亦俊美，多为节令用品。

　　苏州泥塑专做泥美人、泥婴孩以及人物故事，以十六出为一堂，高只三五寸，彩画艳丽。其法始予宋代，清代聚集于虎丘。虎丘还有捏像者，习此艺者，不止一家。

雕　漆

据史书记载，我国宋代已有雕漆（剔红、剔犀）工艺。清光绪年间，北京民间雕漆作坊开始兴起，其中以"继古斋"为最著名。当时由杰出艺人创制的"群仙祝寿"大围屏，曾在巴拿马博览会上获金牌奖。

20 世纪 30 年代，北京已拥有几十家作坊，500 多工人，产品煊赫一时。建国初期，雕漆艺人只有几十个。后来成立了北京雕漆厂，如今又发展到 700 多人。目前，北京雕漆产品已有上千个花色品种，远销 90 多个国家和地区，在国际市场上独树一帜。

北京雕漆工艺技艺要求高，工艺比较复杂，生产周期长。一件雕漆工艺品，从设计到完成，要经过几十道工序，一般需要半年左右时间，精细的工艺品则要 2 到 3 年的时间。先是在各种胎形上反复髹漆分层，达到 15 至 25 毫米的厚度后，再在漆面上用刻刀雕刻出各种纹样，成为工艺品。

近年，在技法上又有新的创造，在传统的平雕技法基础上，又创造了深浮雕、镂雕等技法，并采取和镶嵌工艺结合的技法，吸取其他工艺美术的长处，创制成立体兽、实用盒等新产品，上面还装饰、镶嵌以象牙、玉石、牛角、贝壳等。工艺美术家杜炳臣，积 50 多年的雕漆工艺经验，精通多派风格特点，博采众长，自成一家。近 10 几年来，他研究花卉镂雕技艺，1974 年制成"镂雕花篮盘"，受到普遍的赞赏。

北京雕漆艺人在继承传统的基础上，在仿制传统产品之外，又发展了许多结合日用的新产品，如小盒、小盘、食品盒、茶叶罐、文房用具、炊具、酒具、小手饰、围棋盒等。他们还为宾馆、饭店创制了配套的雕漆家具，如茶几、办公桌、电视柜、多宝椅、灯具、绣墩、屏风等。为了适应旅游事业的发展，还生产了一些具有中国特色的旅游工艺品。如中国名胜纪念牌，印泥盒等，受到普遍的欢迎。

扇　子

1959 年，郭沫若参观广东新会葵扇工厂，题诗赞道。"清凉世界，出自手中。精逾鬼斧，巧夺天工。"不仅道出了扇子的用途，而且赞美了扇子的工艺。

扇子本是消暑的工具，但从古代起，就已带艺术品的味道，而且形成了我国具有独特风采的民间工艺。

扇子要经过晒场、撑扇、晒白、剪扇、焙扇等 20 道工序才能完成。价廉而实用，除国内销售外，还在东南亚各国有广大的市场。另一种葵扇则是一种名贵的工艺品，

称为"玻璃扇"。初生的葵芯嫩叶，柔软光滑，晶莹洁白，俗称"玻璃白"，用它翩成葵扇，称"玻璃扇"。其主要品种是火画玻璃扇，在葵扇面上烙画，不仅线条流畅，清雅秀丽，而且永不褪色。现在又有了双面烙画扇，即把两柄形状、大小相同的玻璃扇缝合为一柄，在正反两面饰以相同的烙画。扇边更以彩色丝线缠绕，以手工细缝。扇柄缠上米黄色藤皮，或者安套上彩色竹管，扇柄顶端镶以象牙、玳瑁、彩色线球，摇曳多姿。还有一种织扇，是把"玻璃白"加工成2至4毫米的细条后，用手工织成杏仁形扇面。在织扇上粘贴根据画稿剪刻的竹箨（竹笋的表皮）制成的竹箨画扇，1915年曾在巴拿马博览会上获金牌奖。

我国赢子种类很多，葵扇之外，有折扇、羽毛扇、竹编扇、麦秸扇等。折扇以杭州、苏州为主，竹编扇以四川自贡所产为最著名，羽毛扇以浙江湖州、江苏高淳、湖北洪湖等为主。

杭州折扇与丝绸、茶叶齐名，有"杭州三绝"的美称。杭州折扇以"王星记"扇最为有名。共有15大类，其黑中纸扇尤负盛名。杭州黑纸扇制作有86道工序，扇骨除采用冬竹之外，还常用象牙、檀香木、乌木、玳瑁、梅竹、梅鹿竹、湘妃竹、水磨竹等名贵材料。每根扇骨光亮可鉴，厚薄、轻重毫发无差。两旁的大扇骨，或烫花，或镂刻，或镶嵌银丝、象牙。据试验，杭州黑纸扇，在烈日下曝晒14个多小时，或在水中浸泡一昼夜，不翘、不裂、不变形。因为扇面用浙江予潜县特产纯桑皮纸制成，纤维长、拉力强，质地韧密，百折不损。扇面上又刷上几层浙江诸暨的高山柿漆，更不怕日晒雨淋。尺寸较大的还可以挡雨、遮阴哩。

据说，梅兰芳生前演出"贵妃醉酒"，手中所执折扇就是王星记扇厂特制的。

此外，王星记还生产檀香扇、象牙扇、孔雀羽扇、绢扇、宫扇、舞蹈扇、一物两用的帽子扇、寻丈巨尺的屏风扇、长不盈尺的微型扇、新颖别致的自动扇、评弹艺人用的洋包扇、魔术表演用的三开扇、佛教用的马元扇等等，皆各具特色，有口皆碑。

在扇面上题诗作凰，也是我国王星记工艺扇的一大特色。著名画家齐白石等都曾为王星记扇子题诗作画。王星记厂的老艺人还在一幅扇面上画了"梁山泊一百零八将"，人物小如豆粒，而形神兼备，姿态生动，画面层次清楚、主次分明，色彩协调，疏密有致。1982年，王星记厂老艺人在美国田纳西洲诺克斯维尔市的博览会上，一把"唐诗万字翁"，震动了全市。在一把9寸长的棕色黑纸扇上，用蝇头小楷写下唐诗300首，11199字。横行平正，竖行贯气，章法布局宛如繁星密布、金光熠熠，在大度数的放大镜下观看，字字点画分明，结构匀称，大小合度，体势舒展。那运笔更是笔笔送到，分得出轻、重、疾、徐，柔中有刚，真个是笔参造化。

自贡产的竹编扇又称龚扇，因创始人龚爵五而得名。浙江浦江县的麦秸扇，在江南风格独具，民间色彩十分浓厚。湖州羽毛扇历史悠久，工艺考究，据说陈爱莲在香港演出"春江花月夜"时手中的羽毛扇就是湖州羽毛扇厂精心制作的。

铁 画

　　铁画出自安徽芜湖，所以又叫芜湖铁画。铁画的制作十分繁琐而精细。它的材料大都是一些毫无光泽的铁板，工匠们以锤代笔，把铁板敲出大致的形状，再精雕细琢，一锤一锤地把铁板修整成形，再用剪刀剪出一些修饰物。最精细的工序要数焊接了，它的焊接不同于一般焊接，它是用纯银加上点铜粉，一点一点焊，不能有半点马虎。这还不算完，打制成形的铁画还要去喷漆。将要喷漆的铁画先是经过酸水清洗，去锈，再喷上黑漆。待漆干后再将其钉到白色的底板上，这样一幅铁画才制成。

　　铁画的品种大致有三类：一为尺幅小景，多以松、梅、兰、竹、菊、鹰等为题材，这类铁画衬板镶框，挂于粉墙，黑白分明，端庄醒目。第二类是灯彩，由 4 至 6 幅铁画组成，内糊以纸或素绢，中燃银烛，光彩夺目。屏风是第三类，多为山水风景。近年又发展了立体铁画、盆景铁画，更给人耳目一新之感。

铁 画

　　芜湖铁画的鼻祖是汤天池。汤天池，名鹏，江苏省溧水县明觉乡人，幼年时为避兵荒而流落到铁冶之乡——芜湖定居，当时芜湖铁业十分兴盛，且又集中许多技艺精湛的铁工，所以，民谚有"铁到芜湖自成钢"的美誉。汤初学铁工技艺，清康熙年间租赁乾隆进士黄钺的曾祖父之临街门面，自营铁业作坊。当时芜湖既是水陆交通要道和各种物资集散中心，又近中国佛教四大名山之一的九华山，不仅万商云集、人流如潮，其间也有众多香客，他们皆喜购芜湖铁铺中生产和出售的彩色铁花枝、铁花灯，作为上山敬佛之用。汤天池也打制这些制品出售。

　　汤天池制作的铁画，有山水、人物、花鸟、树木等，是"以锤代笔，以铁当墨"热煅冷作，揉铁而成半浮雕的完整画面，成为能独立成画的欣赏艺术品。它区别于单枝铁花。因为铁花只是一枝枝的花，而不是一幅画。也区别于铁花灯上的铁花，那种铁花，只是依附在其它器物上的装饰。所以铁画一出现，立即受到人们的普遍重视和喜爱，不仅本地人求购者甚众，连外地人亦闻其名而"远客多购之"。不仅为普通群众所喜爱，同时"豪家一笑倾金贶"，购作"斋璧雅玩"，汤天池与铁画皆"名噪公卿间"了。

汤天池初期所作的铁画，多系"径尺小景"，且技艺亦未臻成熟，艺术效果尚不理想，至于艺术性更高、技术更复杂的大幅铁画，尤其是容纳众多景物的大幅山水铁画，就更难以制作了。后来，汤天池觉得画家肖尺木的画很适合煅制铁画，便"往诣肖尺木，求其稿"。

国画大师肖尺木，见汤时常来看画，觉其既勤学而又意诚可教，便满足了汤的要求，这就使铁画的艺术性得到很大提高。由于高手铁工与艺术家的结合，撷取了艺术的意境美，摒弃了以往的"太似"的匠气，使铁画达到"形神兼备"的艺术效果。故人们都称汤为"锤铸之巧，前此未有"的铁冶神工。这段艺坛轶事也就流传下来。

汤天池所作的铁画作品，流传下来的很少，现知仅有《四季花鸟》（藏故宫博物院）、草书对联"晴帘流竹露，夜雨长兰芽"（藏安徽省博物馆）、山水《溪山烟霭》（藏镇江市博物馆）。

如今，芜湖的铁画已走出国门，受到世人的广泛称赞。1958年、1959年，芜湖铁画"黄山莲花峰"、"迎客松"、"牛郎织女"、"松鹰"等曾先后参加莫斯科造型艺术展览会和巴黎博览会，还受到了海外艺术家的赞赏。

漆 画

我国使用天然漆已有数千年的历史，在古代和近代，多用以装饰和保护宫殿、庙宇、棺椁、器皿等。现代多用于工艺品及少数珍贵木器的涂饰，其他则用"人造漆"替代。

在我国传统工艺中，漆画是独树一帜的。它以天然漆和金、银、玉石、螺钿、蛋壳等辅助材料，运用雕、镂、嵌、填、晕、彩绘、金漆、莳绘（描金或泥金画漆）等多种髹饰技法制作而成。

漆画的主要产地是福建、四川、广东、江西、北京、天津等，各具不同风格。铝版漆画是天津市1978年研制成功的新品种。它采用铝版腐蚀，经过填漆、磨光而成，尤其是巧妙地运用各种彩漆相互渗透而呈现的纹理，好像陶瓷的窑变釉，十分瑰丽。在艺术上，它强调装饰性，多以中国传统的线描为主要造型手段，并吸取民间艺术的长处，在形象刻划和色彩处理上加以适当的变形和夸张，简练而有力，有时又饰以金漆、银粉、贝壳、蛋壳等，更显得多姿多彩。铝版材料轻薄，漆色坚固，除作为室内装饰，制成屏风、壁画外，还可以采用镶嵌拼贴的方法，与建筑艺术相结合。目前，这种铝版漆画已进一步运用到日用品上，受到广大群众欢迎。

漆画充分发挥了漆的特性以及所用物质材料和髹饰技法的美，富有浓郁的民族特色。

脸　谱

　　脸谱是一些剧种的面部化妆艺术，它是由历代戏曲中逐渐演变出来的化妆程式。京剧脸谱最为丰富而完备，其中以净角和丑角为主，把不同人物的性格特点，通过面部化妆表现得淋漓尽致，具有独特的民族风格。同时把脸谱制作成型也成了工艺美术的一种，可以供人欣赏。

　　脸谱来源于唐代的乐舞面具。唐教坊记里有"大面"之说。"大面"出自北齐，是说北齐兰陵王高长荣，貌如美女，勇武过人，但他担心自己的容貌不足以慑敌，于是刻木作狰狞面具，每出阵时戴上，勇冠三军。有人把这个故事编为乐舞《兰陵王入阵曲》，谓之"大面"。这种面具，乃是后世脸谱的滥觞，后来发展为直接在脸上构图。

　　工艺美术中的脸谱是一种新的面具形式的欣赏品。我国工艺脸谱以北京最为出色。北京脸谱厂主要是塑造京剧脸谱。北京名艺人"花面桂干"以设计名净脸谱出名，他的作品清新秀雅，色调优美。老艺人王稔田擅长设计精、灵、鬼、神脸谱，精于用红、白、绿等色，施色怪异，对比强烈、诱人。双启祥艺人画的脸谱，油、粉间施，韵味无穷，尤以绘制昆曲名净侯玉山的脸谱为妙。北京脸谱是极受欢迎的旅游工艺纪念品，外宾和华侨尤为喜爱，争相购买。

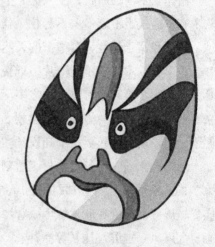

脸　谱

　　工艺脸谱类别繁多，有三块、老脸、碎脸、白脸沫、十字脸、和尚脸、太监脸、火判脸、家形脸、神妖脸、歪斜脸等等。每一类又可分多种色彩和式样。脸谱的构图原则一般都不太细、太实，讲究会意、夸张，往往通过色彩搭配、调和、衬托、对比以及线条、图案的对称、呼应等艺术手法，给人以丰富的想象和美感，这乃是脸谱的艺术魅力。

　　贵州布依族在脸谱艺术中独树一帜。在演出"地戏"时，头上戴"脸子"（即面具）。这种"脸子"，是用整块木料挖雕而成，然后根据人物性格特征进行各种脸谱的彩绘，其用色和汉族戏曲脸谱用色程式大致根同，如红脸象征忠勇，黑脸象征刚直，白脸象征奸诈等等。其雕工、彩绘都十分精致而优美，性格特征往往更为强烈。如武将'眉弓突出，鼻翼怒张，眼球大而圆鼓，显得十分彪悍勇猛。

软木画

　　软木画，又称软木雕、木画，是福州民间雕刻工艺品，始创于清末。它是一种"雕"、"画"结合的手工艺品。色调纯朴，刻工精细，形象副真，善于再现我国古代亭台楼阁，园林景色，画中有诗，使人观后如身临其境。运用浮雕、圆雕、透雕等技法，精雕细镂成花草树木亭台楼阁、栈桥船舫和人物，再用通草作成白鹤、孔雀、麋鹿等鸟兽，根据画面设计，粘在衬纸上，配制成立体、半立体的木画，装在玻璃框里，就成了独具一格的艺术品。其中借鉴中国园林"框景"的手法，构图新颖别致，画面层次分明，色彩古朴典雅。内容大多反映山光水色、名胜古迹和花草虫鱼，有 200 多个规格、400 多个花色品种。工精艺巧，形态逼真，而且具有轻便、不变形、不脱胶、抗腐蚀等优点。

　　制作软木画的原料，主要是产自欧洲西班牙、葡萄牙及阿拉伯等地的栓皮栎树。软木有不透气、不透水、不起化学作用等优点，同时又具有质地轻软、不易燃、抗腐蚀、耐磨和富于弹性，有细密的天然纹样、色调纯雅的特点。

　　为了将软木切成不同薄片，近百年来软木画艺人发明、制作了许多因材施艺的工具，大大小小算起来有数十种之多。软木画看起来似乎只是轻松的案头工艺，可做起来真不容易，比如一幢楼阁，窗棂、椽子、柱子等都细若发丝，密密的屋瓦也不足一厘米，而松树的松丝更是细超发丝。

　　制作软木画，要经过选材、雕刻、拼接、装框等工序。软木画妙在运用"以小观大"的艺术手法，"丛山数百里，尽在一框中"。产品有平面浮雕多层次的壁挂、双面座立透屏等。最近在欣赏软木画和漆粉绘结合上创制出情趣横溢的花瓶木画、烟具木画、大屏风、围屏、挂联等品种。

　　20 世纪 50 年代，软木画创始人关启棋和他的弟子陈锟创制了软木画"北京万寿山"。布局简练，刻工精细，受到好评。尔后，陈锟等人在继承传统浮雕技法的基础上，大胆运用圆雕和镂雕技法，创制了立体软木画"北京天安门"和"北京天坛"。1959 年，福州大型软木画挂屏"福州西湖"、"厦门风光"、"武夷春色"等，被选送进京，陈列在人民大会堂福建厅。

　　20 世纪 60 年代初，工艺师们又将软木画与漆器工艺结合起来，采用髹饰技法使画中的水面光亮如镜，产生侧影的艺术效果，使软木画工艺又前进了一步。

　　近年来，郭木锑更以国外风景、名胜为题材，创制了"日本京都金阁寺"、"日本奈良五重塔"，深受日本人士的赞誉。工艺师陈庄采用"散点透视"的布局，创制了"福州西湖公园"，意境深邃。西湖美景尽收眼底。关启棋之子关学宝，在 1958 年就与别人合作创制了仿宋画意的挂屏，诗情画意浓郁，使福州软木画更具风采。1982 年 9

月，关学宝还曾到英国伦敦进行软木画技艺表演，受到广泛的欢迎，扩大了福州软木画工艺在海外的影响。

目前，福州软木画已有 500 多个花色品种，产品远销近 40 个国家和地区。

竹帘画

四川盛产各种竹子，在宋代就以产竹纸闻名于世，那里的笪纸帘的编织技艺很精细。后来，人们以它作为幕帘，如桥帘、窗帘、灯帘和堂帘（客厅的屏风）。到了清代，逐渐演变为和书画结合的竹帘画。今之所谓竹帘画，就是在细竹丝编成的帘子上加上书画而成的一种工艺品。这种画帘，是用光滑纤细的竹丝作纬线，蚕丝作经线编织而成，然后在帘子的幅面上画山水、人物、花卉、翎毛、走兽等国画，成为精美的壁饰和窗帘，有浓厚的诗情画意，极富有东方色彩和民族气派。

四川梁平的竹帘画发展最早，也最为著名。梁平竹帘工艺制作历史已逾千年。史料记载：早在北宋年间，就被列为皇家贡品，饮誉天下，素有"天下第一帘"之称。

梁平竹帘以当地盛产的慈竹为原料，竹帘生产以民间手工技术为主，借助简单而巧妙的木结构机械，抽成细如毫发的竹丝，经过数数道工序的手工制作，织成薄如蝉翼、形似锦帛的独特竹帘工艺品，并结合书画、刺绣、植绒等多种表现手法，精工制作出各种形式的挂帘、屏风、装饰画及实用工艺品。一件完整的竹帘画制品，从收取竹子到成品包装入库，要经过八十余道工序的流水作业，需要优秀的操作技术和密切的配合衔接来完成。

梁平竹帘色泽典雅，工艺精细，具有浓郁的地方特色和自然风韵，苏葆桢、黄胄等著名画家都曾来梁挥毫泼墨，创作了大量竹帘画作品。梁平竹帘也多次荣获中国竹业协会、中国竹业博览会等国家级金奖，是室内装饰和馈赠亲友的佳品。梁平竹帘，还因其小巧轻便，"怡静雅丽、堪以舒怀、且可卷折，携带、寄送均极便利，诚为馈赠佳品，非一般塑料或其他原料制品所能比拟。"

目前，在梁平竹帘画的影响下，成都、南充、重庆等许多地方的竹帘画工艺也有很大发展。有的直接在素雅的青竹帘上作画，既突出了竹丝自然材料的美，而且风格新颖，有的还饰以刺绣、挑花，使竹帘画风采倍增。

油泥塑

油泥塑是一种民间称呼。在我国，约有九百年的历史。它产于浙江温州。温州旧称东瓯，故又名"瓯塑"。

瓯塑在以前，主要应用于寺院、庙宇的佛像、门神及家具、嫁妆、礼品等装饰，工艺十分粗糙，而且限于单色，或用于贴金箔、金漆彩绘等。新中国成立后，瓯塑工艺吸取其他造型艺术的长处，提高了工艺水平。工艺师们创制各种色彩的油泥，具有坚固耐久、可洗可刷、不易褪色的特点。

瓯塑品种繁多，既有挂屏、壁塑、挂镜等大型艺术欣赏品，又有家具、屏风、工艺盒等大、小各型的日常用品。规格上，大至数十米，小至几厘米。所塑造的风景、人物、花鸟、鱼虫、飞禽走兽等，形象生动，色泽鲜艳，立体感强。它以堆、挑、刮、压、塑等手法，按照不同的表现对象，采取深浮雕、浅浮雕、线刻等传统技法，造型简练，色彩明快，层次清晰，变化无穷。

杰出的工艺师们又创作了"和平之春"等作品。一些后起之秀还创作了不少优秀的风景题材作品，如"西湖天下景"、"雁荡秋色"、"富士山的春天"等。其中"西湖天下景"，一幅陈列于首都人民大会堂浙江厅正壁，另一幅曾陈列于1983年在香港举办的浙江省出口工艺品展览会上。这两幅作品比较成功地表现了"湖水春来水拍空，桃花浪暖柳荫浓"的西湖的春色妙境，层次清楚，景色秀逸，画面开阔，给人以美好的艺术感受。

贝雕画

贝雕画以产于江河、湖泊、海洋中的贝壳为材料，巧取其自然形状，以及外表和内层的绚丽色彩，经过精心选料、雕刻、琢磨、组装等工序制成。题材广泛，内容丰富。由于借鉴了中国画的章法，构图简练，并吸取了玉雕、牙雕、镶嵌等技艺的长处，作品莹光闪烁，风格华丽。

受材料的限制，贝雕工艺的产地，以沿海的辽宁、大连、山东青岛、广东北海以及福建、湖北河阳等近海或近水地区，尤以大连、青岛为最著名。

大连贝雕画，始于1958年。当时贝雕艺术家王波设计、制作了第一幅贝雕画"雄鸡戏牡丹"，是辽宁贝雕画的创始人。近30年来，王波的"富贵满堂"、"引吭三唱"、"华夏之光"等，都博得好评。全国贝雕评比中，荣获1982年山水贝雕画第一名的是大连贝雕画，名为"姑苏秀色"。它是大连贝雕厂艺人们去苏州园林写生，搜集许多素材而创制成的。画面体现了苏州园林的妩媚秀丽、小中见大的特色。古老精致的楼台亭阁，碧绿清澈的荷塘，形状各异的太湖石，以及疏密相间郁郁葱葱的树丛，远处山峦起伏，景色层次分明。艺人们选用30多种贝壳，因材施艺，恰到好处。如用夜光螺表现琉璃瓦，晶莹光亮，用红口螺由浅至深的朱红色的内皮制作荷花瓣，娇嫩生动，用海洋里绿色的江珧贝制成树叶，苍翠欲滴，充分显示了贝雕艺术的特色。

大连贝雕画素以人物、花鸟见长。如"华夏之光"贝雕画中的18位科学家，形

象生动。花鸟贝雕画也显示了高雅的风格。

青岛贝雕画与大连贝雕画大约同时起步，各具千秋。青岛贝雕充分发挥贝壳质硬而脆、体薄、形态多变而弯曲，色彩斑斓绚丽的特点，因材施艺，收到了良好的效果。如用带有虫蛀的贝壳制成树干的节疤，用螺旋状的贝壳制成妇女的发髻等，显得既真实，又自然。又如用表面绿色的江瑶、银壳制作松树，用红色的海杏、鸡心螺制作花卉和枫叶，用宝贝的内在紫色制作葡萄等，都充分发挥了贝雕艺术的优长。青岛贝雕工艺还注重整体的统一，如"蓬莱奇观"中的蓬莱阁，层次变化分明，远近的透视关系突出，避免了堆砌过高、层次太厚的弊病。

近年来，青岛艺人创作了"珍贝聚合金鱼双面屏"，打破历来贝雕画采用玻璃、木框装潢的形式，由磨成0.5毫米的贝壳薄片聚合而成，正反两面都能观赏。由于贝壳薄片本身光泽的影响，金鱼似乎真的在水中轻盈地畅游，翠绿的水藻也好像在缓缓飘荡。这一新材料、新工艺的结合，更使产品具有透明、抗震、不霉、不蛀、不积尘的优点。它还可以广泛应用于制作屏风、壁灯、吊灯、茶几面、家具把手、伞柄等，使青岛贝雕画沿着实用化的方向发展，开辟了更加宽广的前景。

内画壶

用一根约20厘米长的竹签，顶端削尖弯成钩状，或绑上狼毫，蘸上颜色，伸进鼻烟壶内，在磨砂内壁上绘以人物、花鸟、走兽乃至书法等。这是我国独特的手工工艺，难怪海外人士，击节赞赏，叹为观止。

中国内画壶工艺有两大流派，河北衡水的内画壶在国际市场上被称为"冀派"，所用壶有玻璃、水晶、玛瑙三大类。工艺美术家王习三的"清代帝后肖像"系列内画壶是其佳作，题材是自顺治至光绪的清代皇帝、皇后的肖像。采用单线墨彩技法，立体感强，生动形象。1981年，美国一位收藏家重金购买后在纽约展出，引起轰动。尔后，王习三又镌制了"历届美国总统肖像"系列内画壶，正面为总统肖像，背面为其生平文字，更是杰作。

"冀派"内画壶，集内画、外画两种技法之长，还创制了内、外画鼻烟壶，更受到海内外人士的热烈欢迎。

北京内画壶被称为"京派"，至今已有200多年的历史。早期在光滑透明的水晶、玻璃上作画，艺术上受到一定限制，画面都比较简单。后来发明了用金刚砂等在壶的内壁磨砂，色白而不滑，如同在宣纸上作画，从而使中国国画技法在内画壶上得以充分发挥，内画艺术大大前进了一步。

北京内瓯壶富有晚清文人绘画的风格，题材广泛，绘画精细，字画结合，别具韵味，在海内外享有盛誉。

山东博山的内画技艺是清代光绪年间由北京传去的。后来他们研究出用铁砂摇磨法，使瓶的内壁产生毛面，以便敷彩作画，技艺更上一层。他们还发明了将陶瓷釉彩用于内画艺术，画面永不褪色，艺术效果更佳。近年，他们创作的"水浒一百零八将"、"红楼梦"、"百美图"、"清明上河图"等，在海内外均获得很高的评价。

羽毛画

羽毛画是中国独创的传统工艺，采用优质养殖家禽羽毛为原材料，借助传统的国画构图法及雕塑、木刻、装饰工艺等的表现手段，制作的一种图画，其内容包括山水、人物、花卉、禽鸟、走兽、虫鱼等形象。羽毛画别具情趣，格调清新，颇受人们青睐。

无论是代表东方绘画艺术的中国画，还是西方文艺复兴时期的艺术大师们留给后人的森林及田园风光等上乘之作，均能通过羽毛画予以独特风格的艺术再现，具有很高的观赏价值和收藏价值，因而受到各方人士的赞誉和喜爱。从1960年代开始，羽毛画就被指定为国家领导人出国访问的礼品之一。作品设计新颖，底色自然流畅，画面典雅高贵，色泽丰富鲜艳且永不褪色，给人以自然天成之美感。

追本溯源，羽毛画在我国具有极其悠久的历史，在长沙发掘的西汉马王堆墓中，就已有羽毛装饰品。现代羽毛画工艺则是20世纪60年代由沈阳市羽毛工艺厂首创的。目前，沈阳羽毛工艺厂的规模、产品的种类和质量仍居全国之首。

沈阳羽毛画题材广泛，内容丰富，形式多样，是十分珍贵的工艺品，具有很高的艺术和欣赏价值。种类有平贴的纱讨、卷轴、壁挂、册页；也有浮雕的挂屏、座屏、大型折页屏、案头立屏；还有立体的风光人物、笼鸟、鱼虾、飞禽、蝴蝶等。其中的古典人物画和花鸟画尤为巧夺天工，别具一格，富有浓郁的民族特色。例如取材于我国古典名著《红楼梦》中的"宝黛含情谈西厢"、《三国演义》中的"貂蝉拜月"、《西厢记》中的"崔莺月下听琴"，以及取材于神话传说和历史故事中的"天女散花"、"昭君出塞"等等，都惟妙惟肖，驰名中外。以花鸟为题材的羽毛画更是姹紫嫣红、绚丽多彩。例如富丽堂皇的牡丹、凌寒斗雪的红梅、争芳夺艳的桃李、傲雪斗霜的兰竹等，再配以孔雀开屏、黄鹂对话、鸳鸯戏水、雄鹰展翅、白鹤冲霄等景物，令人赏心悦目，心旷神怡。

纸织画

纸织画起源于福建永春的民间传统工艺，是用手工编织纸丝而成的朦胧艺术品。
永春的纸织画是融合编织和绘画于一体的独特工艺品，画面朦胧，有如复盖一层

薄纱，既有十字布绣一样的方格分明，又有隔帘观花隐约依稀的艺术效果。但长期以来，一些艺人以纸织画销路不广，难以谋生而改行。至抗日战争时期，只剩下黄永源的"黄芳亭"一家。

纸织画的制作工序十分复杂，整个制作过程要经过构思、绘画、剪裁、编织、补色、点神、裱褙等工序，其中，绘画、剪裁、编织、裱褙是最主要的四道工序。纸织画制作首先要绘画，它和中国画比较，规律一样，但是绘画用笔下墨，下颜色就不一样，纸织画有纸织画的画技：色彩要浓，层次要分明，明暗要突出。第二道工序是裁纸，每条是两毫米左右，裁每一条都要平行、一样大，裁功要苦练。第三道工序是编织，要根据天气的干湿度，用力时必须控制力度，不能太大。气候一变宣纸跟着变，比如说，一下雨、有雾，宣纸受潮后很容易断，所以有时要用大灯泡加热，或用火炉加热。六七月宣纸太脆也易断，就很难编织，现在科技发达了，可以使用空调操作。第四道工序是纸织画的裱背，它和裱褙书画是一样的，不重复。纸织画的内容有山水、人物、动物、花鸟等，形式有中堂、挂屏、对联等。

黄永源，字睦招，县城南门街人，生于清光绪三十年（1904年）。他父亲以制作漆篮、纸织画手工艺品为业。黄永源小时读私塾三年，14岁从父学艺，他心灵手巧，19岁起就能独立制作各种规格的漆篮、纸织画成品，并随着时代的潮流而有所改革创新。

新中国成立后，永春的纸织画重新获得生机。许多回国探亲的老华侨纷纷查询求购。黄永源十分高兴，更精心制作，以应需求。此时，各有关领导部门也积极支持，不断推荐他的作品参加国内外的观摩展览。1958年，黄永源作的《永春五化》被选送参加全省工艺美术会议新产品观摩评比，获个人创作奖。1959年国庆节，他的《江山春色图》被选送参加第一届全国工艺美术展览会。由北京故宫博物院编辑出版的《紫禁城》第30期（建院60周年特辑）介绍了永春的纸织画和黄永源的《白雪冬日》、《永春云龙桥》等四幅作品。此外他的作品还被选送到20多个国家和地区参加50多次国际展览会和博览会。1955年8月，他创作的大型纸织画《和平颂》参加在英国伦敦举办的国际美术展览会。1957年，他的40幅作品参加广州中国出口商品交易会，全部被印尼巨港国际画社购去。不少报刊曾给予很高评价，苏联一位专家对黄永源纸织画的评价是"技艺好，形式美观"；香港一家报纸刊登一篇专稿，誉为"鬼斧神工"、"震惊中外"。

棉花画

棉花画是我国民间工艺美术品中的一个新品，它是用脱脂棉花、无光纺、金丝绒、桃胶等原料，综合运用彩扎、浮雕、国画艺术技法精心塑制而成的，具有构图新颖、

技艺精湛、造型生动、立体感强等特点。

棉花画创始于漳州，也以漳州的工艺和作品最为著名。漳州棉花画棉花画，原名"棉堆画"，其萌芽于漳州民俗文化。在很早以前，漳州一带的弹棉师傅为了满足百姓需求，就常用彩色棉花，在棉被胎面上揉线、铺花、缀字，镶嵌上或繁或简的吉祥彩色图样或纪念文字，如"双凤牡丹"、"鸳鸯戏水"、"和合二仙"、"双喜临门"等。

20世纪60年代初，漳州棉花生产合作社的游秋源、黄家声等弹棉师傅，把原本附着在棉被上的平面吉祥图画，分离出来，首先制作了《猫》、《鹰》、《金鱼》和《花卉》四块棉画，布置橱窗。后来，师傅们经过不断改造，用彩塑、彩扎的手法，配以山水画淡远清雅的背景，镶在玻璃框里，初步定名为"棉堆画"，漳州棉花画从此诞生。

棉花画诞生不久，便受到海内外社会各阶层的好评和喜爱。1972年，黄家声师徒群体创作的作品《公社鸡群》被送往日本展出。之后，不少作品又参加了加拿大蒙特利尔"人与世界"的主题展览和美国等亚太地区的展览。1979年3月，中央新闻电影制片厂《祖国新貌》纪录片第十八期摄制组到漳州，把棉花画搬上银屏，向全国亿万观众介绍漳州棉花画。

20世纪80年代初，棉花画的从业人员不断增加，研发生产，兴旺昌隆。黄家声1983年在全国工艺美术展评会上荣获创新奖和全国第五届工艺美术创新二等奖，被授予"福建省工艺美术家"的称号。游秋源主创的棉花画作品，获福建省工艺美术百花奖。

如今，棉花画已经发展称为一个独立的工艺画种，艺术形式也丰富起来。今天的棉花画可以分为小品、条幅、中堂等种类，有圆形、扇形、方形、椭圆形、挂式、座式、台式等多种规格，有普通棉花画、双层棉花画、金丝棉花画、闪光画、玉翠画、锯字画、立体电子音响棉花画等7款50多个品种。

瓷板画

南昌瓷板画，又称肖像画，瓷像，是江西特有的一种绘画艺术，是在中国传统绘画法、陶瓷彩绘和西方摄影术基础上发展起来的，是绘画艺术与烧瓷工艺的巧妙结合。

南昌瓷板画，诞生形成于古城南昌，主要流传分布在南昌市、景德镇、九江等及邻近省、市。南昌市是历史文化古城，旧有豫章、洪都之称。2200多年的悠久历史，赋予了南昌"物华天宝、人杰地灵"之地理环境，使之成为历代商贾文人流连之地，而邻近景德镇的陶瓷文化，则促进了瓷板画的发展。

景德镇陶瓷艺术的品种当中，当属瓷板画尤为突出。它始于明清时期。民间曾把它镶嵌在屏风、柜门、床架等处用于装饰。清朝中期一些民间艺人，他们运用中国画中浅降彩的绘画方法进行临摹和创作，开创了瓷板画的先河。

清末民初，瓷板画几乎成了达官贵人家中必备之物，艺人们此时纷纷设立画室。

从谋生及商业角度出发，瓷板画四幅成套，有些按客商要求做成四块或八块，由不同内容的画面配成一套，瓷板画中青花、五彩、釉里红等不同品种，得到了充分的发挥。在众多作品中，其中以"珠山八友"作品最受欢迎。由于烧瓷技术的不断改进和提高，此时已能烧制出大面积的瓷板，效果如同纸绢画一样，陶瓷艺人的创作可谓如鱼得水。

清末民初的浅降彩最能表现出艺人的高度文化修养。勾画到渲染皆由一人完成，题材多样化成为当时的陶瓷创作主流。这个时期，以汪晓棠及潘宇为代表，可谓当初瓷板画一代宗师，百年来很值得我们去研究和保护。

在汪晓棠的作品中，仕女造型优美、姿态轻盈、衣褶如行云流水、纹饰描绘精细、设色鲜艳明快。而潘宇的作品则用笔秀丽、色彩雅淡、构图均衡，具有极高的观赏价值和艺术价值。"珠山八友"中的王大凡亦向汪晓棠拜师学艺。而汪野亭和刘雨岑则均出自潘氏门下，王大凡的瓷板画最多反映的是以民间故事为题材的作品，立意新颖、构图严谨、设色华丽是王大凡的主要艺术风格，其代表作有《粉彩十二生肖人物》，而汪野亭从青年、中年的工笔山水到晚年的写意墨彩山水，表现了汪氏炉火纯青的绘画功底。刘雨岑是"珠山八友"中最年轻的一位，年少聪慧，创作了很多精彩的粉彩花鸟作品，尤精于画公鸡以及后来的水点桃花。田鹤仙的擅长"梅花"题材，而其山水画却另有一番风味，画面诗意配合，相得益彰，最能体现书画入瓷的特点。徐仲南多才多艺，山水、人物、花鸟无所不及，他晚年画竹居多，尤其是小米竹苍劲秀丽，飘逸而不浮，格调高雅，造诣高深，晚年另称"竹里老人"。邓碧珊以画鱼藻闻名于陶瓷界，他的鱼藻画栩栩如生，真实动人，瓷板画《粉彩鱼虾图》是他的代表作。

民国时期瓷板画大行其道，他们之中有些人的绘瓷技艺并不在"珠山八友"之下，很受当时商人欢迎。他们的作品以粉彩瓷板为主，画面多种多样，山水、花鸟、人物、虫草无所不精。当时瓷板尺寸有大有小，大到三尺多的中堂，小到用茶盘底剪下的薄片，四张薄片配成一套装上精美木框，十分流行。

近百年来，景德镇各时期不断涌现出一批又一批的陶瓷艺术家，他们的高超制瓷工艺，代代相传，佳作精品洋洋大观，享誉中外，弘扬了中国数千年的传统陶瓷文化，仅以瓷板画一例就不难看出其本土文化的浓厚文化底蕴。步入 21 世纪的今天，瓷板画可谓百花齐放，大型瓷板画的佳作不断涌现，山水画的气势磅礴，人物画的形神兼备，花鸟画的多姿多彩，瓷板的创作又达到了一个新的境界，它是景德镇陶瓷艺术发展的一个重要里程碑。

镶贴画

镶贴画是我国民间工艺品中的一朵奇葩，越来越得到了人们的喜爱。镶贴画出现

得较早，有用贝壳、丝绒等制作的，后来又出现用邮票、糖果包装纸和回丝贴成的。用皮革作为材料制成的镶贴画，则是在 20 世纪 80 年代初才刚刚问世。

皮革具有天然的皮纹，选用大小不等、颜色各异的皮革拼接成的画面，表现花卉、动物、风景、人物，不仅画面生动，形象自然，而且层次分明，有一种特殊的立体感。在我国传统的工艺美术中，皮革镶贴画别具一格，富有新意。

皮革镶贴画的创始人是上海皮革工业研究所的陈丹秋。陈丹秋的爱人是一位专业美术工作者，家里保存有许多色彩缤纷的美术作品。陈丹秋从中受到启发，产生了把各种颜色的皮革制作成一种工艺品的想法。

从 1981 年下半年起，他开始研制皮革镶贴画，当第一幅还不成熟的皮革镶贴画问世时，就受到人们的重视，认为这是国内的首创作品，为皮革行业和工艺品领域填补了空白。于是，上海皮革公司和皮革工业研究所的领导，增加了人员，配合陈丹秋进行研制。他们制作的仿古画《云龙图轴》，利用粗纹的没有涂层的羊皮夹里作龙头，用酷似龙鳞的蛇皮作龙身，再用鸡脚皮作龙尾，达到了栩栩如生、形神兼备的艺术效果。另一幅仿董其昌的《昼锦堂画卷》，则用了大小 200 多块各种彩色皮革，层层镶贴在极薄的白色羊皮革上，看上去有层层突起的感觉，起到了纸本画和绢本画所达不到的艺术效果。

面　塑

面塑流行于我国各地，是一种富于民族特色的民间工艺品。逢年过节，我国民间喜用面捏制节令用品，配以红枣、绿豆，染胭脂花点，做成"喜馍馍"、"花点心"，当作带有祝福含意的艺术食品或缅怀先祖的贡品，如面佛手显示"福"，面鹿含"禄"的双关意味，面桃谐"寿"字，塔形盘花素糕含步步登高之意等。

面塑的题材源于现实生活，也受到其他民俗用品和文艺形式（如年画、戏曲、宗教艺术等）的影响，十分丰富。上海面塑艺人赵阔明既擅长做戏曲人物和佛像，也爱做胖娃娃，大至三尺余，可用于宴会摆设，小的只一厘米，可装入核桃壳。赵阔明的师傅汤有益除了捏塑古典文学和民间传说的题材外，还练就一手凭记忆默捏戏剧人物的才能，很有表现能力。汤有益还将他的师辈传授的"六寸人"缩小到二寸左右，并将插棍面人移到纸托板之上，作品更显精巧。他尤善于捏活人，可以捏出人物的心理活动和眼睛的神态。

山东菏泽面塑艺人李俊兴善塑"福、禄、寿"三星，其弟李俊福善塑"杨家将"、"七侠五义"等戏剧人物。兄弟二人在 20 世纪 20 年代，多次到上海及东南亚一带献艺，被称为"文武二李"，蜚声海内外。

藏族的捏塑工艺以酥油为材料，用酥油配以各种颜色，捏成象征吉祥的罗汉、仙

女、花果、鸟兽，应有尽有，称"酥油花"。每逢正月十五花灯会，主要街道上都搭起陈列酥油花阿花架，架下点着大大小小的酥油灯，人们观灯、朝拜，欢度佳节。

花 灯

花灯是多种材料、多种工艺、多种装饰技巧的综合艺术，每逢节庆日子，尤其是春节，无论是城市乡村，家家户户都要桂灯彩，民间叫"花灯"。正月十五元宵节，更是闹灯、赏灯的日子，因此被称为"灯节"。时近腊月，人们就开始准备，争相买灯，卖灯者形成集市，称作灯市。赏灯活动在汉代就已开始，到了宋代，汴梁、临安的灯节，更是一闹就是几天，甚至出现"四十里灯光不绝"的热闹场面。

花灯还与其他民间风俗、民间艺术相伴。如陕西西安元宵节的"社火"，就是例证。飞舞旋转的火球开道，后面则有高跷、狮舞、龙舞、跑竹马等，和着吹打乐，伴着满街灯，气氛热烈之极。花灯还可以作为互赠的礼物，彼此祝贺"好运"。

花灯的品种也多种多样，纸扎的，竹骨架，糊上各种色彩的纸（也可用丝帛），再饰以彩绘，或贴上剪纸，形形色色，令人眼花缭乱，什么九莲灯、花篮灯、金鱼灯、花鼓灯、走马灯……

花灯技法不胜枚举。仅以浙江硖石花灯为例即可见一斑。硖石灯以针刺花灯著称。四层裱叠在一起的宣纸，糊在灯架上，用针刺出花纹，俗称"针工"或"引线工"。是江南特有的民间工艺。用此法制作的"龙舟"，长180厘米，宽28厘米，龙舟全身总共用针刺了20万孔，龙身纹鳞隐现于灯光下，含蓄隽永。

灯 彩

在我国灯彩工艺中，以北京的宫灯、纱灯最为著名。北京的宫灯用紫檀、红木、花梨等木材为框架，镶上玻璃、纱绢精制而成。纱灯则用生长三年的竹子劈削成篾条，再糊扎成椭圆形，然后裱上纱绢精制而成。灯内点上蜡烛，风吹不灭，俗称"气死风灯"。北京的灯市大街在明清两代就是灯彩的集市。前门外廊房头条的"文盛斋"等多家门市专营宫灯、纱灯，生意兴隆，吸引了不少外国人前来订货，廊房头条因而有"灯笼大街"之称。1915年，"文盛斋"的宫灯、纱灯在巴拿马博览会上荣获金牌奖，从而蜚声海外。

宫灯分六方宫灯、花灯两种。前者是传统的六角形宫灯，大部以红木、紫檀、花梨、楠木作为立柱，也有的用骨刻、铜铸、烧蓝、雕漆为立柱，再镶以纱绢、玻璃。花灯的品类很多，有客厅、礼堂用的吊灯、桌灯、壁灯，以及坐椅两旁的戳灯等。

盆 景

盆景被誉为"无声的诗，立体的画"、"有生命的艺雕"。盆景约始于唐代，如唐人冯贽《记事珠》载云："王维以黄瓷斗贮兰蕙，养以绮石，累年弥盛。"至宋代发展成为"可登几案观玩"的奇物。而到明清时期，盆景艺术更是盛极一时。这一独特的艺术，运用"缩龙成寸"、"小中见大"的艺术手法，给人以一峰则太华千寻，一勺则江湖万里的艺术感受。

盆景基本上分两大类。一类以树木为主，配以山石、人物、屋宇等，称为树桩盆景，另一类以山石为主，映以清水，置以亭桥，称为山石盆景。两者比较，各有千秋。树桩盆景，千姿百态，有的铁干虬枝，苍劲古朴；有的花果繁盛，灿若云锦。每当早春，含苞待放的红梅桩幽香阵阵，给人以美的享受。夏日，郁郁葱葱的盆栽睡莲，出污泥而不染，黄色的莲花，浮在水面，多么可爱。秋天，紫薇桩上开满了紫红色的小花，多么美丽。冬天，四季常青的松柏、黄杨傲然挺立，并有腊梅树桩开出嫩黄色素雅的花儿，给单调的冬季增添了生气。山石盆景，一般置于浅水盆中，常用各种山石，经过锯截胶合和雕琢，以及精心布置之后，崇山峻岭、波光岛影、船帆海鸟即可展现盆中。

苏州盆景

盆景艺术，六成自然，四成加工。而这四成中又应该以修剪占二成半，扎缚占一成半。同时，在培育加工盆景时，还要经常观摩古今名画，作为借鉴，故盆景也每以画题名，如"岁朝图"、"青松赞"等。

苏州盆景，在国内外享有盛名。在拙政园与留园中，专设有盆景园，供人观赏。那里有千余盆树桩、水石盆景，姿态各异，苍劲古朴，生气盎然，能使人借此领略山林野趣的自然风光。其中不少还是明代流传下来的珍品。北京人民大会堂摆设的盆景，有不少是苏州的作品。

苏州盆景所用花盆也颇讲究，往往用宜兴丁山所产紫砂盆钵，也有瓷质或石质的。选择盆钵要与盆中景物相协调，从而达到相得益彰的艺术效果。

树桩、山石盆景虽好，但培植不易。新中国成立后，塑料盆景应运而生，湖北天门塑料盆景是其中的佼佼者。

天门塑料盆景借鉴传统的树桩盆景和山石盆景的艺术特色，采用国画的表现手法，利用塑料的可塑性、易染色和加工方便的特点，通过造型设计、染色、注塑、装配，将青山绿水、奇花异草、古松怪柏的风采塑造于盆中，配以各式紫砂、青釉、乌金陶瓷座盆，组成完美的艺术整体，可与园艺盆景相媲美，是装饰客厅、卧室、剧场、宾馆，美化环境的佳品。天门塑料盆景"君子兰"等优秀作品，现陈列于北京人民大会堂、毛主席纪念堂等处。天门塑料盆景产品畅销全国，远销五大洲几十个国家和地区。

绒 花

逢年过节，或遇喜庆日子，妇女头饰常有红色小绒花，取吉利之意。后来多以鸟禽为内容，俗称"绒鸟"。

清代，北京绒花生产已兴盛起来，至今故宫博物院还藏有后妃们婚礼时配戴的绒花，色彩斑斓，鲜艳夺目，又称"富花"。

20世纪50年代以前，多以头饰小绒花或小壁挂为主，也有不少节日饰品，如端午节儿童身上佩挂的"五毒"或"小老虎"等。农村婚嫁时最喜用绒制"凤冠"，冠上还饰有彩色小玻璃片和人造珍珠。传统的小挂饰也别有风趣，大多在花形的外框饰以吉祥图案，如牡丹、"寿"字等。北京的绒鸟约有几百个品种，有雏鸡、孔雀、锦鸡、鹦鹉、凤凰、绶带鸟等，历来为海内外人士所喜爱。

上海绒制品以品种繁多而驰名中外，约有二千多个花色品种。他们还创制了许多卡通作品、圣诞礼品、动物杂技等新品种，远销几十个国家和地区。

江苏绒花更富民族色彩，如"松鼠偷葡萄"、"兔子拜月"、"喜鹊登梅"等，都是著名的传统产品。色彩绚丽的大花篮，丰满浑厚，更为人所珍爱。他们还采用绒、绢结合以及聚苯乙烯新材料试作新品种，如"节日灯串"、"花鸟竹篮"、"聚苯乙烯仙人掌"等，别具一格，得到中外人士的好评。

绢 花

簪花戴彩，历来是我国妇女喜爱的一种装饰。唐代画家周昉曾绘制"簪花仕女图"，形象生动地表现了当时妇女簪花戴彩的情景。时至今日，福建有些地区，不单是青年妇女，老年妇女仍保持这种特有的习俗。

绢花，在北京俗称"京花儿"，约始于明代、清代，北京崇文门外已有花市大街，那就是当时北京绢花生产、销售的市场。北京绢花除供应国内销售以外，还出口欧、美五十多个国家和地区。

北京绢花既保持传统的特色，又有大胆的创新，已由单色发展为多色、套色，还增添了欧美流行色。北京绢花在色彩上、造型上都充分显示了不同花卉的自然特征，看上去栩栩如生。

品种上，北京绢花工艺师结合实用创制了胸花、帽花，把花、瓶花、生日蜡烛花、宴会酒杯花、礼品友谊花、结婚礼服花以及防火的烛台花环、纸拉花和防水的绢花等，受到世界各国人士的欢迎。日本人把北京绢花作为幸福的象征，为生日喜庆时必备的礼品。在瑞士，新娘们多喜欢用北京绢花装点新婚后的甜蜜生活。

在北京，一提到绢花，人们就不能不联想到四代制花的"花儿金"。张金成的"月季""玫瑰"也素负盛名，制作精巧，花型各异。张金成的杰作"悬崖菊"吸收国画章法的优点，由高向下伸展，吐出朵朵金黄色的花朵，令人击节不已。

沈阳绢花只有几十年的历史，现已发展到八百多个花色品种，可谓后起之秀。沈阳的工艺师们不断探索，仿造了遍及山野的奇花异卉，把神奇、美妙的大自然带到人们的生活中来，创造了串花、碎花、山花、悬崖花、韭菜花、草莓花、榆叶梅、蒲棒草、柳树狗等近千个新品种，二千多个花色，色彩上别具一格，淡中见彩，艳而不俗，除了红、绿、粉红等传统艳丽色彩外，还有豆沙、浅绿、高粱红、棕色等调和色和国际流行色，与国外的室内陈设以及家庭主妇的服装色彩协调一致，产生素雅大方的艺术效果。

香　包

我国许多少数民族有制作香包的习俗，如土家族、满族、鄂温克族、鄂伦春族、蒙族、达斡尔族等，内中或装香料，或装火铲，或做烟丝袋，既是实用品，又是装饰品。

据说，端午节戴香包，可以辟邪。实际上，香包中的那些中药香料才是"辟邪"的，因为毒虫害怕的是它们。各地香包形制不尽相同，但大体包括老虎、彩色缠粽、缠钱、如意形彩荷包等。香包还可以制成小鸡、花朵、昆虫或带有吉祥寓意的，如寿桃、蝙蝠（福）、柑橘（吉）等。后来香包还可以作为吊灯、乐器或折扇的饰坠，或改变形制，做成针包、烟套、眼镜袋的组成部分。

汉族妇女还常将香包作为定情物，在北方，特别是陕西、山西一带，"绣荷包"的民歌也十分流行。一件小小的手工艺品，传达了姑娘们对爱情的追求，有的绣上一对鸳鸯，有的绣上一句话，表明姑娘们对爱情的坚贞不二。

我国一些地区，如广东湖州工艺师尝试将香包改为玩具，出口海外。他们运用潮州刺绣盘金钉珠的传统工艺手段，创制了很多富有特色的布玩具，并结合外国风俗，制作了小天使、圣诞老人、烛台等，很适应外国儿童的心理。此外，结合现代科学技

术，还制作了能活动、会发声的新型香包玩具，使香包这一古老的民间工艺增添了现代化的色彩。

牙　球

牙球，起初是国际象棋上的一种装饰。清代乾隆年间（公元1736～1795年）在广州已经出现有双层并可转动的牙球。后来，有个叫翁五章的，以独到的技艺，创造性地把牙球镂雕成为多层可转动的通花球，一举成为我国多层镂空通花牙球的创始人。

多层通花牙球传到翁五章的孙子翁昭时，已经能雕出28层牙球了。1915年，翁昭的作品首先在美国旧金山"巴拿马万国博览会"上荣获一等奖。继之于1923年，在伦敦展览会上又获一等奖。1932年还在美国芝加哥展览会上获奖。

翁昭的儿子翁荣标继承祖业，11岁开始从父学艺，由于他勤学苦练，不仅继承了父亲的绝艺，而且不断创新发展，从1958年起，他从原来只能制作26层的象牙球坯上先后雕出了30层、37层、40层、42层、45层的通花牙球。他的40层牙球曾在全国科学大会上获奖，42层牙球在全国工艺美术展览会上受到国内外观众的高度赞赏。

1981年，由广东肇庆市象牙工艺厂雕制的镂空通花牙球《伎乐天》共50层，这是牙雕上部的一颗直径只有14.6厘米的镂空通花牙球。这颗牙球的表层雕刻着萦绕的云霞，亭阁殿堂掩映其间，纹饰生动，主题突出，层次分明，玲珑剔透。

整座牙雕以北魏敦煌壁画中的伎乐天为题材，50层的通花牙球巧妙地组合在两个飞舞的伎乐天之间，他们的舞姿轻盈，仪态万千，一个手击腰鼓飘然而下，另一个反弹琵琶腾空而上，形成柱子，利用祥云托起牙球。《伎乐天》牙雕立意清新，构图巧妙，虚实相宜，刻工精细，不愧为一件上乘之作。

镂雕多层可转动的牙球，需要高超的手工技艺，其中镂脱球层是最关键的工序，往往由最有经验的技艺高超的人操作。操作时，用一把有钩尖的车刀，由里向外，一层一层地分离出几十层球壳来。每层的厚度在2毫米左右，要求十分均匀。层与层之间的空隙比头发丝大不了多少，必须十分精细，否则套球就不能转动。在分层时，在眼睛看不见进刀，手指也伸不进球孔的情况，全凭传到手上的震动感觉和听到的声音来控制。

瓦　当

瓦当是镶嵌在宫（屋）顶檐下缘筒瓦的瓦头，上面压制有花纹图案或文字，作为装饰。瓦当是实用工艺美术品，它能使建筑体规严而牢固、端庄而华美。现在出土的

东周和战国瓦当为半圆形，称"半瓦当"。秦汉瓦当，或半圆，或圆整，浮雕纹样，或动物植物，或满布篆隶文字、龙鹿龟鹤、葵叶莲瓣、吉祥语句、所属官名，品类浩繁、数不胜数。瓦当虽始于周代，但秦汉隋唐、宋元明清仍极盛行，可以说是通贯千秋、风流百代。它的艺术特征是：典雅浑成、朴拙可爱、耐人寻味。文字秀美雄健、与秦世刻石、汉代碑文并美同风。

秦时有双龙对舞半圆瓦，图案对称形。龙身曲矮，舞姿狞厉，活现了神龙雄勇猛悍、仪态奇伟的性格。秦人久居西北高原，素来尚武。武王最爱力强之人，有能生拔牛角者，都收作近卫武士。就连为皇帝驾车的马匹，也须驿腱良骐。瓦上龙纹这般豪壮风雄，可想而知。

古人认为，白鹤大喉吐故，用长颈纳新，生来寿长，所以龟鹤同称。人们又喜爱它体毛洁白，泥水不污，有圣灵高雅之仪，誉为寿鸟、仙禽。传说黄帝时，在昆仑山作舞乐祭祀群神，忽来六只飞鹤，分列左右起舞，人们认为是祭典获灵。

汉瓦作圆形，以宫宇命名者多。文帝时有人献玉盏，上刻"人主延寿"四字，皇帝大喜，令群臣百姓以滔乐庆贺，这可能是吉祥语"延寿"的由来吧。

抽纱花边

抽纱本是 19 世纪由外国传教士从欧洲带进我国的一种手工技艺。由于吸收了我国传统刺绣和民间刺绣的长处，不断革新，反成了我国主要的大宗工艺品。

我国的抽纱技法十分丰富，仅山东就有文登等地的雕平绣、威海的满工扣镇、乳山扣眼大套、蓬莱梭子花边、荣成手拿花边、烟台棒槌花边、招远网扣、胶东钩针、青州府大套等，在国际上亦享有盛誉。即墨镶边更被誉为"抽纱瑰宝"。

广东汕头抽纱手帕，以薄如蝉翼的白布作底料，用白纱绣成，驰名中外。有的更在仅十多见方的布上，运用凸起的垫绣、镂空的花窗等针法，绣上五百颗葡萄、十六朵菊花、十二朵玫瑰花，绣工精细整齐，行针紧密光滑，其中的花瓣和葡萄还富有立体感，是汕头传统工艺的"拿手作品"。新中国成立以来，又有了通花（原名"哥罗纱"）、圈子花边等新品种。

1980 年，汕头抽纱作品大型玻璃纱台布"双凤朝牡丹"，在慕尼黑第三十二届国际手工业品博览会上获金质奖章。它以我国传统的六百五十二只凤凰和二百七十六朵牡丹为题材，陪衬以菊花、小野花等，组成对称的图案，线条流畅，色彩淡雅，有虚有实、互相映衬，使用了几十种针法，由十四名技艺高超的女工艺师，费时五个月制成，堪称杰作。

浙江萧山被称为花边之乡，被称为"花边之冠"的特重工万缕丝台毯，画面由一千五百八十四朵牡丹、菊花、玫瑰花组成，卷叶纹样的构成严谨，图案层次丰富，疏

密有致，虚实相映，一个技艺娴熟的女工精工细作，费时三年才完成。

常熟花边，以雕绣见长，故又称雕绣。它先是在不同的布料上绣制各式图案，然后在一定部位剪去底布，使之镂空，使图案形成明暗对比，具有立体感。目前，又由单一的雕绣发展到具有浮雕效果的影绣、写实的抢绣、虚实相映的编结绣等三十多种针法，并创制了网绣花边等新品种，饮誉国内外市场。

烟花爆竹

火药是我国发明的，用火药制作烟花爆竹在我国已有悠久的历史。据史书记载，隋代已有了"火药杂戏"，即我国古代的烟花、爆竹。这类工艺在我国有着广泛的群众性和地方性。逢年过节，家家户户放爆竹、烟花，是不可少的节庆内容。

古老的烟花、爆竹品种少，效果单一。明末清初时期，只有扎作的棚架烟火、盒装烟火和"九龙火箭"、土药爆等几个品种。现在已发展到响、烟、光、色、造型等多种综合的效果。除了供喜庆日子需要外，还为文艺演出、航海、军事训练、气象测空等生产道具爆竹、道具烟火、救助火箭、信号烟弹、测空火箭等。如白药爆、硝光爆，爆声响亮，熠熠生辉；又如土药爆，声似雷鸣。烟花的发展更是日新月异。

由于使用各种化学药料，丰富了花炮的色彩。爆竹由单个发展成长串礼炮和旋转花炮，礼炮连贯性好，声音响亮而节奏分明，终结时发出轰然巨响，为人们增添了无上的欢乐。旋舞花炮燃放时，满地喷射出旋转、艳丽的花朵，生发出无限美妙的情趣。

花丝镶嵌

花丝工艺，又叫"细金工艺"，北京、成都最盛。它用金、银等材料，镶嵌各种宝石、珍珠，或用编织技艺制成。单讲花丝，是以金、银丝为材料，用堆垒、编织技法制成，镶嵌则是把金、银薄片锤打成器皿，然后錾出图案，或用锼弓锼出图案镶以宝石等而成。一件精美的花丝镶嵌工艺品，往往要结合多种工艺，工序也十分复杂，先制成胎型，再施以錾、镂、花丝等工艺，然后烧焊，制成半成品，经过酸洗、烧蓝、镀金或镀银、压亮，镶嵌宝石而成形。

北京的花丝镶嵌，在明代已显示出高超的艺术水平，编织、堆垒更见工夫。它还常用点翠工艺，即把翠鸟的蓝绿色羽毛贴于金银制品之上，效果更佳。明神宗后室的凤冠就是点翠和花丝结合的珍品。凤冠上有花丝制成的龙、凤、祥云，凤和祥云上再施以点翠，众多的宝石镶嵌在上面，珠光宝气，分外诱人。

北京花丝镶嵌分实用品与欣赏品两大类。欣赏品中有熏炉、动物、建筑、人物等。

建筑类制作最难，要结合堆垒、编织、掐丝、镶嵌等多种技法。优秀作品有"故宫角楼"、"岳阳楼"等。近年来又运用无胎透空镶嵌的技法，创作了"宝石羊"、"宝石龙"等，充分显示了宝石的光彩。工艺师们还发展了高档的 K 金首饰以及耳坠、领针、领卡、袖扣、套件等品种。实用品也不少，有烟盒、粉盒、糖盒、酒具以及各种瓶、罐器皿等。花丝的"龙镯"、银和玉石结合的"錾花套镯"，造型稳重，色彩艳丽，民族风格浓郁，深为海外人士，尤其是华裔所喜爱，在东南亚地区声誉更盛。

1983 年，东南亚进行首饰比赛。北京的工艺美术家设计的"丝路花雨"和"花丝钟表"，都荣获优秀设计奖，高级技工还因此得到最佳工艺奖。

成都的银丝制品，以无胎成型，纹样清晰，结构严谨，玲珑剔透，富于变化。技法上有平填花丝、炭丝、穿丝、搓丝、垒丝等，尤以平填花丝见长。陈列在人民大会堂四川厅的平填银丝大挂盘《丹凤展翅》、《孔雀开屏》，直径 100 厘米，银光闪烁，富丽堂皇，就是成都工艺师们的杰作。

20 世纪 70 年代以来，成都工艺师又创作了圆型平填花丝《牡丹瓶》等，造型优美，线条流畅，是历史上平填花丝工艺品由方形到圆型的重大突破，在工艺技法上显示了工艺师们的智慧。

刻花玻璃

玻璃的美术加工方法很多，有些是在热成型过程中进行，如吹制、压制等，有些是在冷却之后进行，如刻花、喷砂、印花等。

刻花玻璃又称磨花玻璃、车刻玻璃，在我国已有几十年的生产历史。其产品有色彩绚丽或洁白无瑕而又清澈透明的特点。品种极多，有瓶、盘、酒具等。精制的大件花瓶和成套酒具，常常作为展品，或作为国家礼品赠送给外宾。各类刻花高脚杯，出口数量很大。

这种玻璃由一种叫做铅晶玻璃制成，按规定，含铅量达 24% 以上。透明度高，折射率强，敲击时声音清脆悦耳。但其硬度稍低，便于手工磨刻，也便于化学抛光，因而是制作各种高级玻璃器皿的最好原料。

近年来，不少厂家研制用稀土着色获得成功，不仅光亮度增大，且有一种高雅艳丽的色泽美。其产品更受各界人士的欢迎。

刻花玻璃制品的艺术效果也是有口皆碑的。如重庆北碚生产的孔雀大花瓶，重 10 多公斤，设计者恰当地利用了各种磨刻砂轮，在套红料厚壁瓶上磨出孔雀形纹样，那些闪耀着光芒的尖形沟槽和圆点，如同孔雀的羽毛，往往仅一个圆点看去，其中各有一只小孔雀，远看则似有无数小孔雀。这是利用玻璃的透明和聚光性能造成的。作品在海外展出时，倍受赞赏。

大连的刻花玻璃工艺也是远近驰名的。其特点是善于使用各种砂轮，在玻璃器皿表层磨出点、线、沟、板和光泽华丽的宝石纹样。再把上述各种形状的纹样加以综合安排，形成宽窄、粗细、疏密、大小的对比，既有多样变化，又统一于舒畅的造型之中，十分精美。

大连刻花玻璃工艺素以细腻纤巧的风格著称于世。近年来，那里的工艺师们的设计又向现代化迈进，造型、纹样追求简练、单纯之美，已取得重大成功。风格的转变，不仅使工艺水平有长足进步，产品销路也大大拓宽。

编织与织锦

编织是人类最古老的手工艺之一。史籍记载，早在旧石器时代，人类即以植物韧皮编织成网罟（网状兜物），内盛石球，抛出以击伤动物。在半坡、河姆渡等文明遗址出土的编织工艺品也证实了史籍的记载。

现在，中国编织工艺品已经发展为一个独立的工艺美术种类。按原料划分，编织工艺主要有竹编、藤编、草编、棕编、柳编、麻编等6大类。工艺品的品种主要有日用品、欣赏品、家具、玩具、鞋帽等5类。其中日用品有席、坐垫、靠垫、各式提篮、盆套、箱、旅游吊床、盘、门帘、筐、灯罩等；欣赏品有挂屏、屏风及人物、动物造型的编织工艺品。

而我国独特的织锦与刺绣工艺也与编织有着千丝万缕的联系。单就刺绣而言，我国很早就有了"四大名绣"的说法。"四大名绣"是指苏绣、粤绣、湘绣和蜀绣。织锦工艺也是我国工艺美术中的一朵奇葩。

编　结

我国编结工艺以上海为最发达，有绒线编结、钩针编结两种。很早流行于民间，约在清代道光年间，上海英商生产的蜜蜂牌绒线风靡一时，为了更多地推销产品，在出售绒线时，奉送绒线编结书刊，绒线编结工艺迅速发展。

以前，编结工具主要是竹针，以后出现了金属针。那时，编结图案一般以秋叶花、蝴蝶花、柳叶花为主，虽从实用需要出发，但价格昂贵，普通人家只好望洋兴叹，却步不前。后来，吸收国内的元宝花、鱼鳞花等新针法，不断创新，花色品种激增，如采用纯羊毛绒线编结成实心花、镂空花、挑绣花等各种图案的男女套衫、大衣、裙子、童装、围巾、鞋帽等，已成为春，秋季节人们普遍穿着的日用工艺品。

上海绒线编结的花型也丰富多彩，多种花型合于一体，更显美观大方。如一件上装的前身、后身、前襟、口袋、袖口、领口等采用绞链棒、梭子块、小圆凸形等多种花型。衣领变化更为明显，冬季多以三翻领等式样为主，春、秋季则以低圆领最流行，

可以显露出颈部的饰物。

钩针编结是用竹、金属、骨、象牙、塑料等制成的钩针进行手工编结。以往，钩针编结工重价高，多以小件为主，如茶盘垫、茶几垫、枕袋、沙发扶手等。20世纪50年代，创作了"孔雀披肩"，运用长针和短针相结合的针法，布局得当，绚丽多彩，具有雍容华贵之感，受到广泛欢迎。近年又发展了台布、窗帘、床罩等品种，畅销国内外市场。

20世纪70年代，黑龙江钩针编结绣开始崭露头角，很快驰名全国。工艺设计师经过反复研究，将钩针工艺改进为编结为主、钩针为辅的钩针编结工艺，又获得成功。品种大发展，图案也由原来的一种圆形发展为椭圆、正方、长方、月牙、树叶，金钱、水纹、葫芦等。由于采用了雕绣、手绣、编结、钩针、镶拼等多种技法，图案美观大方，层次清晰，花型多样，风格素雅。近年，又利用亚麻线和亚麻布，进行原料上的改革，使编结工艺又有了进一步的发展。

壮 锦

壮锦艺术是壮族先民以棉、麻股纱作经线，以不加捻或微捻的缕丝作纬线，相互交织而成的民间手工艺术。它以纬线起花，属于纬锦之重纬组织。

锦，本中原地区的产物。由于避战乱，中原人民南迁，中原的织锦及东汉末年兴起的蜀锦对壮锦影响最大。汉唐以前民间织锦多为抽象几何纹样并不断发展与丰富。唐宋以后华丽的曲线造型、写实风格的折枝花卉，在民间织锦中较为少见。壮锦在漫长的发展岁月里，有选择地吸收了汉族织锦传统纹样，按照本民族的审美趣味、图腾崇拜、宗教信仰、生活习俗的需要，加以发展和变化，逐渐形成了自己鲜明的织锦风格。

传统壮锦的织造使用的是装有支撑系统、传动装置、分综装置和提花装置的手工织机。传统小木机，又称竹笼机，机上设有"花笼"用以提织花纹图案，这是壮锦织机的最大特点。壮锦以棉纱为经，以各种彩色丝绒为纬，采用通经断纬的方法巧妙交织而成，在织物的正面和背面形成对称纹样。主要采用三梭法，第一梭为起花纬，第二梭为地纹纬，第三梭为平布纹，不断循环交织而成。由于地纹纬与花纬是用不加捻或微捻的丝绒，而起加固作用的平布纹会被两股丝绒夹盖住，不显露于织物表面，故整幅锦面精美润泽，美观耐用。壮锦广泛用于床毯、被面、腰带、头巾、背带心、坐垫、壁挂和锦屏等。

壮锦的图案纹样形式大致有三种：一是在平纹上织二方连续和四方连续的几何纹，组成连绵的几何图案，显得朴素而明快；二是以各种几何纹为底，上饰自然纹样的动植物图案，形成多层次的复合图形，图案清晰而有浮雕感；三是用多种几何纹大小结合，方圆穿插，编织成繁密而富于韵律感的复合几何图案，有严谨和谐的意象之美。

传统的壮锦图案来自壮族妇女对大自然的观察、感悟与想象，大都选取生活中的

第八篇：工艺艺术

可见之物和象征吉祥幸福的纹样。由于受经纬交织工艺的局限，壮锦图案中难以表现像刺绣工艺中变化丰富的曲线之美，一般以几何纹样居多。也恰是因为这种限制，更激发了织锦艺人的创作灵感。他们将大自然及生活中的元素进行了大胆的夸张变形、抽象提炼处理，那看似笨拙却畅神达意的图案与线条，脱却了自然物象的束缚，形神兼备、高度凝练，比自然物象更有意味，更自由，更具有艺术审美价值。常见的有方格纹、水波纹、云纹、回字纹、编织纹、同心圆纹以及各种花草和动物图像，如蝶恋花、凤穿牡丹、双龙戏珠、狮子滚球、鲤鱼跳龙门等。壮锦多用大红、杏黄、翠绿或纯白作底色，用对比强烈的色彩作花，浓艳粗犷，生意盎然，具有鲜明的地方特色。

广西地区流行的一个故事也足以说明壮锦的美丽与流行。传说，古时候，住在大山脚下的一位壮族老妈妈，与三个儿子相依为命。老妈妈是一位手艺精湛的织工。她织出了一幅壮锦，上面有房屋，有花园，有田地、果园、菜园和鱼塘，还有鸡鸭牛羊。一天，一阵大风，把壮锦卷向东方的天边去了，原来是那里的一群仙女拿壮锦做样子去了。老妈妈先后派出了两个年龄稍长的儿子出发去寻找壮锦，但他们都畏惧路途艰辛，拿着钱到城里享福去了。后来，老妈妈的三儿子，在大石马的帮助下，越过火山和大海，找到了红衣仙女，让她还回壮锦。红衣仙女正拿着老妈妈的壮锦样子在织锦，老三趁机拿走了自己家的壮锦，骑马回到老妈妈的身边。老三回到家中，壮锦在阳光下渐渐地伸延，变成了美丽的家园。但是，让老三没想到的是，仙女实在是太喜欢老妈妈的壮锦了，便偷偷在壮锦上绣下了自己的像，被老三带回家中。于是老三就跟她结为夫妻，过上了幸福生活。

壮锦工艺根植于壮乡的山山水水，它是广西少数民族多姿多彩民俗风情的一种物化形式。壮锦与壮乡的民俗文化、节庆活动有着千丝万缕的联系。壮锦所承载的文化寓意远远超出了它的实用功能和价值。

云　锦

云锦是我国优秀传统文化的杰出代表，因其绚丽多姿，美如天上云霞而得名。南京云锦与成都的蜀锦、苏州的宋锦、广西的壮锦并称"中国四大名锦"。

南京云锦的产生和发展与南京的城市史密切相关。南京丝织业最早可追溯到三国东吴（222～280年）时期，东晋（317～420年）末年，大将刘裕北伐，灭秦后，将长安的百工全部迁到建康（今南京），其中织锦工匠占很大比例。后秦百工中的织锦工匠继承了两汉、曹魏、西晋和十六国前期少数民族的织锦技艺。417年东晋在建康设立专门管理织锦的官署——锦署，被看做是南京云锦正式诞生的标志。从元代开始，云锦一直为皇家服饰专用品。明朝时织锦工艺日臻成熟和完善，并形成南京丝织提花锦缎的地方特色。清代在南京设有"江宁织造署"，《红楼梦》作者曹雪芹的祖父曹寅，就曾任江宁织造20年之久。这一时期的云锦品种繁多，图案庄重，色彩绚丽，代表了历史上南京云锦织造工艺的最高成就。

327

云锦图案的配色，主调鲜明强烈，具有一种庄重、典丽、明快、轩昂的气势，这种配色手法与我国宫殿建筑的彩绘装饰艺术是一脉相承的。就"妆花缎"织物的地色而言，浅色是很少应用的。除黄色是特用的地色（只有皇帝的袍服和御用的装饰织料才能使用黄地色）外，多是用大红、深蓝、宝蓝、墨绿等深色作地色（也有用黑色作地色的，但极少用）。而主体花纹的配色，也多用红、蓝、绿、紫（包括酱色）、古铜、鼻烟、藏驼等深色装饰。

在云锦图案的配色中，很多是根据纹样的特定需要，运用浪漫主义的手法进行处理的。在云锦纹样设计上，艺人们把云纹设计为"四合云"、"如意云"、"七巧云"、"行云"、"勾云"等等造型，是根据不同云势的特征，运用形式美的法则，把它理想化、典型化了。它和生活中云的真实形态虽差距很远，但人们看起来却很容易识别出这是云纹的描绘，并且感到它比真实的云更美。这就是艺术创造上典型化、理想化所取得的动人效果。

在云锦图案的配色中，还大量地使用了金、银（金线、片金，银线、片银）这两种光泽色。金、银两种色，可以与任何色彩相调和。"妆花"织物中的全部花纹是用片金绞边，部分花纹还用金线、银线装饰（"金宝地"织物，使用金银线就更多了）。金银在设色对比强烈的云锦图案中，不仅起着调和和统一全局色彩的作用，同时还使整个织物增添了辉煌的富丽感，使之更加绚丽悦目。这种金彩交辉、富丽辉煌的色彩装饰效果，是云锦特有的艺术特色。

云锦妆花织物的配色，之所以能够获得浓而不重、艳而不俗、对比而不刺激的庄重典丽效果，是由于它巧妙地运用了"色晕"的装饰方法和"片金绞边"、"大白相间"对比调和的处理技巧。

所谓色晕，就是色彩的浓淡、层次和节奏的表现。色晕（亦叫"润色"）的具体运用，就是将图案的大朵主题花和某些块面较大的宾花，用深浅不同的色调，几重织出。大朵的主题花，一般多用"三晕"表现。较大块面的宾花，视花纹块面的大小和整体配色的变化需要，有用"三晕"表现的，也有用"两晕"表现的。三晕，即分成三段层次的色阶；两晕，即分成两段层次的色阶，形成节奏分明、逐深逐浅的色彩层次，表现出花纹的立体效果和生动精神。由于深浅色阶的过渡和变化，不仅减弱了地和花，或花与花之间色彩对比的刺激性，同时也增添了色彩的节奏感与韵律感。再加以"片金绞边"，使彩花更加显现突出；"大白相间"使对比强烈的色彩得以统一调和，因而使得整个纹样的配色，获得了庄重典丽、繁而不乱、明快醒目、统一和谐的优美效果。

东阳竹编

中国地大物博，竹、藤、棕、草、玉米皮、麦秸俯拾皆是，人们用来编织成各种造形优美的篮、盘、帽、席以及手提包、玩具等，既便于日用，又有欣赏价值。编织

工艺，几乎遍及全国。南方盛产竹，竹编工艺因而在江南有很大发展。浙江东阳竹编、安徽舒城的舒席、湖南益阳的水竹凉席为其最著名的产品。

远在宋代，东阳即以翻作元宵节的龙灯、花灯、走马灯而著名。清代，东阳竹编工艺师创制的"魁星测斗"。曾在巴拿马博览会上获奖，因而闻名世界。

建国后，在继承传统技艺的基础上，不断创新，东阳竹编由明、清两代的八角果篮，六角篮、鼎、炉等，已发展成为今天的 21 个大类，3000 多种花色，产品远销 60 多个国家和地区。

东阳传统编织竹篮，经过创新，已有 30 多个品种，古色古香，民族风味浓郁，很受国际市场欢迎。近来，又研究创制了宫灯等 6 个新品种。人物作品如"麻姑献寿"更具异彩。它要求在 1 寸见方的面积内用 120 根细如头发的篾丝精细制作，生动传神，富有魅力。

东阳竹编以日用品为主，有盘，果盒、铅笔盒、钱包、背包、手提箱、花瓶、罐、家具等 20 多种。近年为适应国际市场需要，从原来本色的粗丝面包篮，发展到染色、抽筋水果盘、餐具和刀叉盒、托盘等。其中的水果盘，运用编织、抽筋相结合的技能，粗中有细，小巧玲珑，近 20 年来，已销售 200 多万只，至今不衰。

最集中代表东阳竹编工艺的是大型作品"香炉阁"。高达 1.5m，由底座、三足鼎、香炉、塔层、金钟、葫芦及双龙盘绕等 8 个部分组成。它运用 80 多种编织图案和工艺，并辅以竹雕、镂雕、漂白、烫金、印花等技法，被人们誉为"当代东阳工艺竹编的精华"。1981 年被选送到人民大会堂浙江厅陈列，后又分别送到日本、美国、香港等地展出。

浙江草编

1952 年，周恩来以中华人民共和国总理的身份参加日内瓦会议，讨论印度支那问题。当时，周总理携带了 40 条宁波草席，作为礼品赠予各国友人，受到人们的交口称赞。

浙江是我国草编工艺的传统重点产区之一。鄞县草席相传始于唐代，特点是柔软光滑，凉爽吸汗，清代已出口到东南亚和欧洲各国。1925 年，浙江麦秸编织的西式女帽出口受到热烈欢迎，后来又从菲律宾进口金丝草，编织金丝草帽，主要向美国出口。

建国后，浙江台州、宁波地区发动广大群众对当地的天然植物资源进行调查研究，发现并利用了蒲草、马丝草、黄草、箬（箬竹的叶子，大而宽）、龙须草、南特草、麦秸、芒杆、金针叶、杂藤、芦竹等，生产了不少新的草编工艺品。原料的丰富促进了传统工艺的普遍发展。目前，浙江已有 30 余家专业的草编工厂，50 多万人的副业生产队伍，产品行销 40 多个国家和地区。

浙江草编工艺品的品种繁多，按用途分，有帽子，提袋、地毯、草杂件等 4 类，其中草杂件类又有糖果盒、首饰盒、面包盘、茶垫、靠垫、餐垫、门帘、壁挂、信插、

花盆套、拖鞋、草扇、草席、草墙纸等。

浙江草编工艺以手工编织见长，艺人们以灵巧的双手用结、辫、捻、搓、拧、串、盘等多种技法编织成各种各样的工艺品，编工精细，具有朴素雅致的风格。

在江南丛林、竹径，遍地都是箬壳，正面斑斑褐晕，背面银光熠熠，艺人们将箬壳泡在水中浸湿后摊开铺平，用竹签剖开，拉成约1厘米宽的细片，然后结辫并盘成各种剔透的小花，最后再缝制盘花箬壳篮。有时将箬壳绕扎在龙须草上，编成美观、实用面又经济的箬壳垫。

此外，黄岩县生产的土黄色的马兰草篮，70年代中期在美国畅销，并跃居美国"草编明星"的宝座。温州草编糖果盒、套盒、麦秸编织垫等，也盛销不衰。

浙江草编之外，山东草编、广东草编、河南草编、湖南草编、甘肃草编等也都各有特色，并有畅销的名牌产品。

新繁棕编

在国际编织市场上，四川新都县新繁镇的棕丝被称为"四川草"，用这种棕丝编成的凉帽，可与金丝草帽媲美，出口供不应求。

新繁棕编就是用这种棕丝编织成的工艺品。新繁棕编技艺起源于清代嘉庆末年，至今已有200多年的历史。据文献记载，清代嘉庆末年新繁妇女即有"析嫩棕叶为丝，编织凉鞋"的传统。在秀丽的乡村和农家小院，随处可见当地妇女用洁白细腻的棕丝编织着一件件神奇的手工制品。尤其是拖鞋堪称新繁棕编一绝，它具有舒适透气，美观大方，轻便无污染，且防潮耐用的特点，因此受到消费者的普遍欢迎。

新繁棕编的原料主要采用都江堰市（原灌县）、彭州市（原彭县）、大邑县、邛崃县等山区的嫩棕叶。每年四月，是艺人们采集嫩棕叶的最佳时节。采集回来的绿色嫩棕叶，先用针刺篦梳，划制成丝，变成一条条形似绿色挂面的棕丝。然后，艺人们用巧妙的双手把部分棕丝搓成棕绳，再将棕丝、棕绳经过浸泡、硫熏、晒晾断青，或将部分棕丝染成五颜六色，可作棕编制品的特殊装饰。制作过程中的产品造型均使用模型，模型可用木制、泥塑。

新繁棕编的手工技法主要有三种：第一种叫胡椒眼技法，即将棕丝等距排列的经线相互交叉形成菱形，再用两根纬线穿于菱形四角，依此类推，编织出窗花般美观规则的图案。第二种为密编法，艺人采用疏密相同、距离相等且重复的方法进行细密的编织。这种编织方法通常使用在鞋、扇等产品的编织上。第三种是人字形技法，即以人字图案来设计或控制棕编的经纬走向或构图，这种编织方法通使用在帽、席等生活用品编织上，其特点是美观大方。每年夏季和秋季是新繁棕编生产的高峰期。艺人们会根据季节的变化和需求进行灵活调整，夏季主要生产凉帽、拖鞋，秋季主要生产工艺棕编提包。

作为新繁地区妇孺皆知的民间手工艺，很多农村妇女都能熟练掌握这门技艺。据

老年人回忆，在20世纪二三十年代，一个新繁妇女如果不会棕编，那么她在寻找婆家时就会遇到很大困难，这说明棕编技艺在当地是考验一个妇女是否心灵手巧、聪慧能干的重要标准。就整个编织和加工流程来看，棕编是相当复杂和讲究的，一件产品的完成常常需要划丝、熏蒸、断青、起头、接头、穿边、扯边、剪边、剃头、着色等十几道工序。以编织凉帽为例，一个手工熟练的艺人，一天仅能编织完成两顶凉帽，可见工艺复杂和细腻程度。

新繁的棕编曾有过辉煌的历史。据有关史料记载，清朝后期的同治、光绪、宣统等皇帝都曾戴过新繁人编的棕丝帽。早在清代末年，就有一些有人将新繁的棕编产品贩卖到东南亚国家。

民国时期，在新繁西门外观音阁专门开辟了棕编市场，每年农历二月开市，八月罢市。一年约售3.6～3.7万双凉鞋帮。除县境内销售5000～6000双外，其余销往成都、彭县、简阳、广汉、金堂及云南等地。民国34年（1945年），应中国国际救济委员会邀请送棕丝制品草帽1顶、凉鞋1双、拖鞋2双、书包1个、棕布4包和模型4种交成都参加手工艺座谈会。

建国后，新繁棕编的品种更为丰富，有鞋、帽、提包、果盒、玩具、扇、椅垫等7大类。当然，最著名的还是新繁棕编拖鞋，以优质细麻绳为经线，细棕丝为纬线编成，细密得象绢缎一样，轻便，洁净，炎暑时穿最为适宜。鞋面上，装饰有金鱼、花卉，鸟雀等图案，色采调和，美观大方；鞋底交织2至3层，结实耐穿。凉帽的品种有礼帽、空花帽、童帽等，色泽纯净洁白。多种玩具，如青狮、白象等，造型粗犷朴实，具有装饰意味。提包由方盒形发展为圆、桃、荷叶、扇、月牙等形状，两侧用彩色细棕丝编成"牛郎织女"、"鸽子穿云"等图案。"套四果盒"一套4个，精巧而适用，便于携带，很受外宾欢迎。

藤编和葵编

藤编是剩用天然藤条，经过加工编制成的工艺品；葵编则是利用葵扇的下脚料，废料，通过精心设计编制成的工艺品。我国的藤编和葵编工艺品的产地主要是广东。

广东藤编始于清代道光二十年（1840）后，那时广州已开始用印尼藤条加工成简单的工艺品，一直畅销予海内外。近年来，更积极利用国产藤条制成工艺品出口。两广的青藤（俗称鸡藤），表面光滑，质地柔韧，用来编织杂件，别具一格，很受海外人士欢迎。其他使用棕藤、佛肚藤等新原料的，花色品种又有所增加。

藤笪、藤席、藤家具、藤织件是广东藤编的主要品种。其中藤织件的花色品种很多，有藤编动物、香水架、镜架、洗衣盘、花盆座、手提篮、面包篮等，主要用较粗的藤圆芯或藤条作成骨架，然后用细的藤圆芯编织丽成。它们充分发挥了藤条柔韧的特点，造型生动，取色则以白色或象牙色为主，纯净而柔和。

藤制家具以粗藤条为主体，然后用藤芯或藤皮编成，有龙凤椅、花婆椅、孔雀椅、

兰花椅等。最近，又直接以粗大藤条编织大型家具，并以藤、木、钢等组合成家具，如各式餐桌、屏风、柜橱等。

藤笪、藤席主要用藤皮编织而成。藤笪结构呈镂空八角形，用来制作家具、屏风、天花板或室内隔扇。藤席全为手工编织，有各种图案，如"人"字纹等图案，有的加入彩色藤皮，编成彩色图案。藤席平滑细密，美观耐用。

广东葵编以新会为主要产地。新会葵扇生产发达，综合利用葵扇的下脚料、废料发展新产品，历来蕴蓄着极大潜力。20世纪50年代末，在周总理的关怀下，终于又出现了葵编工艺品。

目前，新会葵编工艺品已由起初的9大类、34个花色品种，发展为28大类、近500个花色品种，行销50多个国家和地区。主要品种通帽、垫、葵帘画、席、花篮等。通帽遮日通风，轻便凉快，美观实用。葵垫是利用过去当柴草烧的葵柄皮，并配以葵尾为原料，经过漂白、染色编织丽成，凉爽舒适而又朴素大方。葵帘画是在手工编织的洁白葵帘上绘制山水、人物、花鸟、风景等，用以装饰家庭，葵席也以彩色或漂白的葵条编织而成，有睡席、枕席等。葵花篮是利用葵扇下脚料，配以葵柄芯、葵柄皮编织而成，品种繁多，有手提式、挂式、方形，圆形、椭圆形，还有皇后篮、凤眼篮、通花篮、梅花篮，绣花篮等。葵编小杂件和旅游工艺品，更是琳琅满目。

云南斑铜

中国的金属工艺，具有悠久的历史和优良的传统。铜工艺也是如此，商代的青铜器，唐代的钢镜，明代的宣德炉，都是名扬世界的铜制工艺品。

云南的斑铜工艺，约始于明代崇祯年间。与浙江龙泉宝剑、安徽芜湖铁画都是我国传统工艺中的佼佼者。斑铜工艺品造型古朴，表面呈现离奇、闪烁的斑纹，色彩瑰丽，乍一看，好像整理加工的出土文物。

早期的斑铜采用云南东川附近的铜

云南斑铜

矿石做原料，除去表层杂质，经过锻造、烧斑（金相再结晶）、组合、焊接等工艺制成。

20世纪60年代中期，云南省组织艺人归队，恢复生产，斑铜工艺得以重新焕发

青春，老艺人也得到一展身手的机会。如"孔雀瓶"，立意新颖，造型优美，构思独特。"大犀牛"，浑厚沉着，栩栩如生。

个旧锡制

以盛产锡而闻名的云南省个个旧市，被人们誉为祖国的锡都。传说在很早以前，在这一带居住的彝族群众发现了矿石，称这个地方为"个纠"。"个"为彝族语矿石的意思；"纠"为真多的意思。由于外地矿业人员迁到矿区，开发矿业，把"个纠"这个民族语保留下来，久而久之把"个纠"叫成了"个旧"，于明朝正式得名。

个旧锡矿，历史久远。早在距今两千年的汉代，劳动人民就在这里开发了锡矿。到了元、明之间，矿区已非常兴盛。如今，个旧已发展了以锡为主，综合利用的大型联合企业。

个旧锡制工艺得天独厚，生产的银鸟牌锡制工艺品，含锡量高而硬度大，抗氧化能力强，产品白如银，明如镜，光洁程度、耐磨程度在国际同行业中遥遥领先。有百余个品种，有精巧玲珑的酒具、食具、笔架、笔筒，有造型浑朴凝重的香炉、蜡台、粉盒、花瓶；有栩栩如生的飞禽走兽等造型和图案，体现了云南地区的风俗和民族特色。有象征美满愉快的游龙戏凤，有古朴素雅的高山流水，有福寿呈样的松鹤延年，还有清静和谐的鸟语花香。

此外，还制作了雕刻，有石林、龙门、大观楼等名山胜景的各式锡制工艺品。这些工艺品，已经远销日本、美国、西德、东南亚、香港、澳门等地。

剑阁手杖

剑阁在四川省北部，有剑门关矗立县北，自古以"剑门天下险"闻名于此。李白《蜀道难》写道："剑阁峥嵘而崔嵬，一夫当关，万夫莫开。"可以想见其地山峦峻峭的形势。而正是在那里，林木蔽天，藤蔓缠绕，竟成了得天独厚的藤杖产区。起初，当地人就地取材，以藤制杖，一般顺其自然，经过剥皮、拉抻、打磨、上油，仅使其略具光泽感即成。后来，由于邻近数十里的藤已被砍伐殆尽，人们才又选择了黑塔子、义乌子、水梨木以及呈红色的红檬予等质地坚韧的多年生灌木做材料，就其自然屈伸的形态，饰以龙头、竹节、绥带鸟的雕刻，使剑阁手杖成为全国知名的工艺品。

剑阁手杖的品种有藤杖、自然杖、雕刻杖等。自然杖的制作，关键在于采集材料，一般由熟练的工艺艺人亲自上山采集，根据藤、木的自然屈曲、凸凹疤节、色泽、纹理等，制成古朴苍劲、形状奇特的手杖。雕刻杖则选用一些质地坚韧，纹理细腻、色

泽美观的灌木作材料，施艺时，同样依据木材的自然形状加以雕饰。图案设计与手杖造型必须结合好，如梅花老干、葡萄藤蔓以及游龙、行云、流水等，皆其佳作。

剑阁以外，四川的垫江以棕竹制杖。棕竹细长、坚硬、有韧性，竹面隐含茶褐色的天然纹理，辅以牛角柄，再加上嵌花、雕花，别具风味。

扬州漆器

扬州漆器工艺虽不如四川的漆器工艺历史悠久，但较之其他各地，仍算是历史比较久的，而且以工艺多样闻名。

扬州多宝嵌漆器是我国漆器工艺中别具一格的品种，在明代称为"周制"，因由嘉靖年间著名艺师周翥刨制而得名。工艺复杂，材料珍贵，多选用翡翠、象牙、玛瑙、青玉、白玉、美蓉石、青金、水晶、木变石等材料，利用其天然色泽，雕镂拼接在漆地之上，使珍玉镶嵌和漆器珠联璧合，天衣无缝，相得益彰，具有华丽富贵、浑厚典雅的传统风格。

1959 年，已故著名艺人梁国海、王国治选用著名画家陈之佛的画稿，和青年艺人一起精心制作了"和平之春"、"喜鹊登梅"大挂屏，陈列在人民大会堂江苏厅。1977年底，由王登设计、刘永昌等 30 多著名艺人合作的大型地屏"满园春色"，高 2.4 米，宽 3。8 米，表现了五彩斑斓的孔雀、展翅飞翔的群鸟、迎风盛开的牡丹荟萃一堂的昌盛景象。其中的孔雀长 145 厘米，翎毛由 400 多片五彩贝壳片组成，尾翎由几百个象牙薄片组成，并镶嵌青金，牡丹的蓓蕾则以珊瑚制成。工艺精巧，浑然天成。

还有螺钿漆器，明代已负盛名。主要有平磨螺钿和点螺两大类。平磨螺钿是把各色贝壳打磨成薄片，用特制工具作出人物、风景、花鸟虫鱼、楼台亭阁等图案，拼贴、镶嵌在漆底上，再经髹饰、推光而成。作品黑白分明，漆底光亮如镜，图案疏朗有致，风格清雅素洁。点螺是精心选用蚌壳，云母、夜光螺等优质贝壳，将其磨成细丝，约相当于人发的三分之一，再用特制工具割切成细若秋毫的点、丝、片等，一点一点地嵌在漆底上，有时还间以金丝、金片，又经髹饰、推光而成。作品精致纤巧，五光十色，灿若虹霞。点螺作品的边缘常用细致的二方连续图案，更富装饰性。1972 年，由刘祥棣设计，高永茂、杨定国等制作的螺钿地屏"南京长江大桥"，成功地表现了大桥上灯光闪烁的诱人夜景，后作为礼品送给外国贵宾。1979 年初，吴辰设计，高永茂等制作的点螺台屏"锦绣万年春"，高 6 厘米多，宽 72 厘米，只见松树葱绿莹翠，孔雀亭亭玉立，紫藤盛开，一派春意，生机勃勃。

另有一种传统产品，名叫漆砂砚。该砚坚而不顽，细而不滑，入水不沉，坠地不损，既为书画家所珍藏，又为欣赏家所推崇。

福州脱胎漆器

清代福州脱胎漆器，已闻名世界。当时，我国传统的脱胎髹饰工艺由著名艺人沈绍安加以恢复，其后代又在漆料中加入泥金、泥银等，更使漆器灿烂夺目。沈正镐、沈正恂兄弟俩创制的"松瓶"、"桃盘"以及和彩塑艺人陈振奎合作创制的脱胎漆器"普陀观音"塑像等，曾在南洋劝业会展出，颇得好评。从清光绪二十四年（1898年）到1934年期间，福州脱胎漆器曾参加过巴拿马博览会以及美国芝加哥和圣路易斯、法国巴黎、日本东京、德国柏林等各种博览会，多次荣获金牌奖。

所谓脱胎漆器，是以泥土、石膏、木模为坯胎，以天然漆为粘剂，用夏布、绸布逐层裱褙，阴干后脱去原胎，再经上灰地、打磨、髹漆、研磨，又加以纹彩装饰而成。福州脱胎漆器的传统髹饰技法很多，有黑推光、色推光、薄色料、彩漆晕金、朱漆描金、嵌银上彩、嵌锣钿、仿古铜、锦纹等。建国后又发展了宝石闪光、暗花、堆漆浮雕、雕填、仿窑交、仿青铜等，并且与玉器、石雕、木雕等工艺结合起来，使福州脱胎漆器更加绚丽多彩。近年来，艺人们逐在脱胎漆器上发展了漆画、雕填、螺钿、彩漆等技艺，福州脱胎漆器更显得古朴瑰丽，以独特的风采驰名海内外。

已故老艺术家李芸卿有70多年漆器工艺经验。建国后他公开了各种髹漆绝技，其中主要有锡箔嵌丝、闪光沉花、吉宝砂、绿宝闪光、铁锈、铜斑等，并制作成数百块髹饰样板，传给盾世，为福建脱胎漆器工艺做出了巨大贡献。

福州脱胎漆器，质地轻巧而坚牢，造型古朴大方，色泽艳丽，光亮如镜，具有独特的民族风貌和地方色彩。

福州脱胎漆器品种很多，有屏风、花瓶、磨漆画等陈设品，也有茶具、餐具、酒具、文具、咖啡具、家具等日用品。

北京和山东料器

北京和山东博山的料器闻名中外。制作料器的原料，是一种低熔点的玻璃，晶莹透彻，有各种不同的色彩，可制成各种精致美观的日用和陈设料器工艺品。

北京料器出现于明末清初，本世纪以来有较大发展，主要产品有传统的头饰、戒指、珠子、项链，也有料鸟兽、花果、人物等。现在品种已发展到1500多种。例如料鸟兽类，有单个，有成对，也有成套成群的；有大，有小，还有微型的；有仿真，有仿玉，也有变形的等等。仿绿松石制品"八骏马"，色、形、动态与玉器原作几乎完全一样，可以乱真。各种变形的小鸟小兽，活泼可爱，滑稽可笑。人物料器中的"胡

人骆驼俑"，令人不由想起"丝绸之路"上沙漠驼铃的浩瀚境界。五光十色的料珠，更是兄弟民族妇女们争相选购的必需品。各种款式的新颖灯具、烟缸等，也是供不应求的日用料器工艺品。北京著名的传统工艺品"葡萄常"的料器葡萄，晶莹饱满，挂霜带露，引人流涎，惹人喜爱。

山东博山是我国料器工艺品的主要产地，人称"博山美术琉璃"（其实不是琉璃），约始于元末明初。博山料器以仿制玉石、玛瑙、珊瑚等饮誉于世。产品玲珑细巧，工艺十分精美。著名产品有各种玻璃花球，其晶莹夺目、色彩艳丽、造型优美。有鸡干石花瓶，其古朴凝重，纹理天成，还有如黄玉一般的难得佳品"鸡油黄"。有多种套料雕刻的日用工艺品和首饰等。山东博山料器是我国料器工艺的一枝灿烂鲜花。

粤、滇、鲁的硬木家具

我国传统风格的家具，多用红木、紫檀、楠木、花梨等珍贵木材制作，木质细密坚韧，故称"硬木家具"。硬木家具，做工精细，还要施以雕刻或镶嵌，十分讲究。

广州硬木家具，历史上称"广式"，与"京式"（北京）、"苏式"（苏州）齐名，清代宫廷家具多出自广州工匠之手。广州家具造型古朴，骨架坚实，雕饰繁细，多以半透雕、透雕为主，并多镶大理石。1972年开始，广州家具以配套厅堂家具为主，吸收西式家具的长处，加以创新，先后制作了"九龙床"、"梅花大圆台"、"十头宝莲床"等一大批比较大型的厅堂配套家具。"十头宝莲床"是以宝莲床为主体，配有椅、茶几、花几等共十件头，雕工极为复杂，仅其中的宝莲炉身凹处的锦地万字图案就由许多12厘米的方格组成，方格里纵横要雕32条线，两个雕工需一个多月时间才能雕成，可见其细致。

广州还有螺钿镶嵌家具，材料有皎洁如月的白色螺钿，有光耀夺目的五彩螺钿。题材有亭台楼阁、山水风景、花鸟鱼虫、民间故事等，在国际上享有盛誉。

云南嵌石硬木家具，所用之木，为云南林区盛产的珍贵硬杂木，所嵌之石，为世界闻名的大理石。大理石，古人称为"醒酒石"，又称"天竺石"、"文石"等。白族人称其为"础石"，可分彩花、云灰、净白和水墨四类。大理石中水墨花石和葡萄山石最为名贵，其天然纹理酷似一幅幅水墨画，绝妙之极。还有净白石，又叫"苍山白玉"，细腻如脂，洁白如玉。彩花石，五色俱全，其天然色纹，往往可呈现出高山大河、奇峰异洞、林海雪原、春山欲雨、鸟兽翎毛、仙佛灵异等等维妙维肖的画面。云南嵌石硬木雕花家具，就是精选此类石面进行镶嵌。云南嵌石硬木家具，十分讲究，多供出口。

山东潍坊嵌银丝硬木家具，其镶嵌工艺起源于我国战国时代铜器上的嵌金银丝工艺，当时称为金银错。秦、汉时期的铜镜、鼎、尊、兵器的图案，铭文也多以金银丝

镶嵌。到清道光年间，山东潍坊艺人开始在小件红木器物上镶嵌金银丝；后来在大、中型器物，如茶几、坐墩、花几、屏风、沙发、床等家具以及手杖等用具上嵌银丝图案，疏密有致，纹路清晰，精美典雅，形成独特的艺术效果。图案题材多种多样，有文物、人物、花鸟走兽和吉祥图案等约一千多种，有一种以100个"寿"字装饰的"百寿杖"是誉满中外的名牌产品。

杭州西湖绸伞

伞是遮阳、挡雨的用具，江南一带多雨，人人用伞，每当梅雨季节，更是伞不离手。这是讲它的实用价值。伞还有装饰价值、审美价值。杭州西湖绸伞就是既具有实用价值，又有审美价值的独特的手工艺品。

杭州西湖绸伞造型灵巧，结构轻便，工艺精巧。在艺术和工艺上，具有选材优良、造型独特、装饰多样、风格典雅的特色。它张开时呈圆形，合拢时像竹筒，不仅小巧玲珑、高雅华美，而且富有浓郁的江南地方色彩。伞头、伞柄的造型也丰富多彩。一般伞头造型均借鉴"西湖十景"之一"三潭印月"中的"三潭"，又经过艺术上的提炼、加工、夸张而成，地方色彩鲜明，颇具装饰趣味。伞柄的造型更为讲究，除了注意艺术上的变化外，还要求手感舒适，线条流利。同时，花线的穿制、伞扣的造型饶有民间风味，也烘托了绸伞的美。

西湖绸伞，按用途分，有日用绸伞、儿童绸伞、彩虹绸伞、舞蹈伞、杂技伞、晴雨两用伞等。伞面图案的装饰也多姿多彩，主要有刷花、绘画和刺绣3种。刷花多以西湖名胜为趣材，采用多种套色。绘画则主要以仕女或花鸟为内容，运用兼带工笔画的技法，富有装饰美。刺绣题材广泛，有手工刺绣和枫绣两种，绣工细密，色彩鲜明，具有良好的艺术效果。

塑料花、涤纶花

塑料花、涤纶花都是人造花中的新秀。塑料花花色品种丰富多彩，姿态生动，易于洗涤，涤纶花具有防水、不褪色、不变形的特点，因而受到人们的普遍欢迎。

毛主席纪念堂瞻仰厅两旁正中的八棵大雪杉，高达2.8米，还有八棵五针松，高大挺拔，庄严肃穆。人民大会堂内摆设的"君子兰"，形象逼真，与周围景色十分协调。原来，这些都是工艺师巧手制作的塑料花。

大雪杉和五针松是上海工艺师的杰作。上海生产塑料花并非最早，但发展很快。花色品种繁多，既有用于家庭内部装饰的各种枝花、束花、瓶花、盆花、花篮以及作

为服饰的头花、胸花等一百多种小型塑料花，又有供宾馆、会场、厅堂陈设用的各种巨型盆景。在塑料花工艺上独树一帜。

湖北天门的塑料花盆景也十分有名。前面提到的"君子兰"就是湖北天门工艺师的佳作。湖北天门的工艺师们吸收了江苏、岭南等地天然花园林盆景艺术的精华，发挥现代科学技术的优势，充分利用高压聚乙烯可塑性的特长，采取简练的艺术手法，运用新颖的设计，创造了七百多个花色品种的塑料花盆景，很富有观赏价值。

辽宁锦州的塑料花品种多为自然花种，近年又涌现了玫瑰、吊钟、松树、黄瓜、长乐菊、玉兰香、龙胆球、珠兰、响铃、苹果树等新的花色品种，达到一千多个花色，畅销国内外市场，受到普遍的欢迎。

涤纶花是福建泉州工艺美术师的创新产品。以进口涤纶纺为原料，引进国外先进设备，结合我国传统技艺，经过电子高温、高压、定型生产而成。

泉州涤纶花造型生动、色泽鲜艳、品种丰富，有玫瑰花、杜鹃花、绣球花和各种具有天然情趣的盆景约七十多种，出口到美国等二十多个国家。

近年上海涤纶花生产也有新发展，品种也有百余个，其中的大苍兰、花篮尤为海内外人士所欢迎。

塑料花、涤纶花虽不及我国传统的绒花、绢花、纸花历史悠久，但从发展趋势上看，它有后来居上的势头。

窗花、团花、烙花

我国民间工艺美术历史悠久，技艺高超。窗花、团花、烙花是我国工艺美术花坛中的三朵花。

窗花，是民间剪纸艺术的一个品种。它具有简洁、明快、朴实和装饰等特点。窗花是我国劳动人民喜闻乐见的艺术形式。历来年节和喜庆的日子里，许多人家的门窗内外，都贴上窗花、吊钱儿，以增加节日气氛。窗花来自民间，出自劳动人民自己的手，是反映自己的生活的艺术创作，表达了劳动人民追求幸福、和平的美好愿望、朴实的情感。人们把象征吉祥、富足的各种动物、花卉形象逼真地剪好，贴在窗户上，如"五谷丰登"、"六畜兴旺"、"喜鹊登枝"等。窗花，现已成为一种特定的装饰艺术品。

团花，也叫球花，是单独纹样的一种。它是将选取的写生素材组成圆形纹样，有作四周放射状的，有作旋转环绕状的。在古代的青铜器上，以及瓷器、陶器、印花被单、床罩或花布上，都有不少的团花装饰，为人们所喜爱。

烙花，也叫烫花，是我国民间工艺品之一。用烧热的铁扦在扇骨、梳篦、葵扇或木制、竹制家具上烫出各种人物、走兽、山水、花鸟等纹样。河南省南阳出产的烙花工艺晶闻名国内外。

第九篇：书篆艺术

　　书法是我国所独有的的艺术种类，具有悠久的历史。形成了各种书体、流派和许多独具风格的书家，是中华民族审美经验的集中表现，有着重要的审美价值。"世人公认中国书法是最高艺术，就是因为它能显出惊人奇迹，无色而具图画之灿烂，无声而有音乐之和谐，引人欣赏，心畅神怡。"现代书法家沈伊默如是说。

书法特征

抽象性造型

书法具有抽象性的造型特点，不直接摹拟客观物象，不再现、反映具体的自然、生活场景。古代书论中所谓"各象其形"、"须入其形"、"若虫食木叶，若利剑长戈，若强弓硬矢，若水火，若云雾，若日月"（蔡邕《笔论》）的文字形象，是"无形之象"，是一种具有微妙暗示意义的形式符号。它可以使人联想到"高峰坠石"、"千里阵云"，但要说其笔画、结构就是巨石、云朵的形象摹拟，那就大错特错了。文字本是远离实物的符号，初始的象形文字已与现实事物有了相当大的距离，到了楷书、草书等就更难看出文字与实物外形上的直接联系。说横如"千里阵云"，是指一横画的笔意有千里阵云般开阔舒展之感。这种摹状更是一种气势、韵律、情态的暗示，是一种笔墨意味的探求，是在相似联想基础上的意味寄寓。"生动"的审美意味使书法形象与具体的生命物象建立了暗示、联想的审美关系。对具有强盛生命力的审美物象的联想式意味摹状，使书法获得了概括而丰富的审美内涵。

书法不同于纯抽象绘画，不能脱离文字结构形式。汉字形体是书法不能舍弃的基本因素。一些书法创新论者认为，现代书法如果摆脱汉字结构形式，纯粹以线条为媒介，便可以更自由地进行审美创造、抒发情感。人们最愿把书法与音乐相比拟，认为书法的笔画形式如同音乐的乐符，笔画的曲直刚柔如同旋律、节奏的起伏变化。书法特有的表现媒介不单纯是笔画、线条，而主要是由笔画组成的文字结构形式。字形是书法构成中不能最终舍弃的因素。笔画不能脱离字形而孤立存在。与其说书法与音乐最相似，不如说它与表现性舞蹈更接近。书法之文字形式如同舞蹈之人体媒介。二者都有其诉诸视觉的外在造型形式。舞蹈以四肢、躯干的不同姿态、富有节奏性的运动，构成人体情感表现符号。书法则以曲直结合、短长变化、骨肉相称的笔画构成一个个富有生命活力的文字审美形象。文字形象是书法用来表现审美意味的感性形式。

由笔画构成字形可以说是一种特定的具象造型过程。文字有自己的形象性，它以一种视觉结构形态存在，并被认同。书法造型的"象形"（像文字之形）与否，依据于某种既定认同图式。写的是不是字，不在于笔画线条样式，而在于笔画线条的组合方式。文字不像山水草木和楼堂衣冠等那样有可以触摸的特定物质实体，它是一种人造符号形式，呈现为一种结构状态。这种结构状态是可以凭视觉直观把握、凭既定图式加以认同的。此结构不是隐于事物内部，而是以较纯粹的笔画线条关系

呈现于外的。

书法形象是以字形为基础的具象与抽象的统一。其"具象"特征使书法形象具有了完整性、可识性。书法笔画的"皆拱中心"是以字形结构为依据的，书法形象的空间方位与时间结构是以字形为基础的。文字形象使审美理解有了较明确的定向，避免了纯抽象绘画式的模糊难辨。其"抽象"特征又决定了书法的非摹拟性和非象形性。作为结构形态存在，字形不是对客观事物的直接摹拟。作为审美表现媒介，它更不能用来模仿、再现自然物象。

从文字形象自身看，它又是笔画与结构统一的双重媒介系统。字形结构之中的笔画线条是构造字形的因素，其本身又具有突出的表现功能。古代书法理论把笔画的书写——"用笔"放在审美要素的首位。在具象绘画中，线往往是描绘物象的一种手段，人们关注的主要是它所塑造的具体形象。而且，绘画造型因素还有色彩、明暗等等。而在书法之中，笔画是组成文字结构的唯一因素。所以说，字形结构也就是笔画线条本身的组合结构，文字形象就是笔画线条组合的感性形式。抽象绘画中的线条主要是以几何性的纯粹形态出现的，是比较单纯的。而书法的笔画线条则既是具有抽象表现力的，又是具有文字具象结构的。笔画的结构，结构形态的笔画，笔画与字形的相辅相成、和谐统一，使书法具有了既纯粹又丰富的表现力。

空间性造型

书法具有时序性、方向性、联系性、连续性的"笔势"、"字势"，是书法造型空间的独特审美因素。造型空间的时间性，使书法比其他静态造型艺术更增添了许多审美内容。而时间过程的空间凝结，可以由结果推溯过程等特征，又使书法有别于一般时间艺术、表演艺术。

书法与绘画、雕塑等造型艺术形态比较，更具有突出的时间特征。书法造型是时间性的空间，书法审美形态是空间—时间性的形式。在书法笔画结构形态中，具有明显的先后、连续的时间性质。汉字书写的笔顺字序使书法形象构成具有了时序法则。具有物理意义的书写时间过程，在书作中存留为具有结构意义的造型时间形态。

书写顺序的合理安排，使笔势连贯，行气通畅。从篆书到隶、楷，再由隶、楷到行、草，从无严格笔顺到有笔顺规范，再由固定笔顺到变化笔顺，书家在书写顺序上的探究可谓大下力气。他们想方设法使前一笔与后一笔、前一字与后一字顺势过渡、不逆不背。甲骨、金文甚至小篆等，在笔顺上要求不严，没有统一的笔顺规范，书写时书家也有自己的笔顺习惯。隶书，尤其是楷书，先上后下、先左后右等的笔顺规范确立了。如果不是由第"一画"很顺畅地递进到第"二画"，而是有所滞顿，或者错误地递进到第三画、第四画，都会打乱先后的时间序列，"使笔势停住"。在行、草之中，与楷书的笔顺规范又有所不同。如果说，隶、楷的笔顺更基于一个字的笔画安排，那么，行、草的笔画顺序更受到字与字上下贯势的影响。

书法之"势"显现出笔画、结构的运动趋向。它使有限的形获得了延伸，并为这种延伸规定了方向。有了势的暗示，点画的收笔并不意味着点画的结束和此一空间的封闭。它为欣赏者提供了一个接续观看的轨迹，引导欣赏者过渡到下一个承应的笔画、空间。笔画的书写有自己的方向规定性。撇的自右上到左下，横的自左至右……在隶、楷书中是相对稳定的。而在行、草之中，则因特定笔势的要求，而有书写方向的变化。如"小"字左右点，左点变为自左至右，由左点递进、延伸到右点，右点则写为由右上到左下的引带之笔，暗示、规定了向下一个字的递进。草书中横画等的逆向书写也正是为了笔画与笔画、字与字的有方向性的联系、连续。

富有时序性、定向性、连续性的笔顺、字势、书势，使徒手书写的笔画、结构有秩序地成为一个整体。徒手书写不像美术字绘制那样可以打轮廓、反复修改，它的随机性、偶然性较强。而过分随意的书写必然导致紊乱。但有了时序和方向的规定，有了势的引导，众多笔画放在一起就不会无序而互相抵触，字与字、行与行也不会各自孤立地分布在纸面上。尤其是以"散乱之白"见长的行、草书，看似杂乱散落的章法布局，却有着内在的有机联系。"转左侧右"之"转"与"侧"达到字势相倚相连的统一。大疏大密的空间因为有了势的流通，便会疏而不散、密而不闷。徒手书写的个性的自由有着理性化、规律化的秩序内涵。

富有时序性的定向的连续的文字书写，使书家的情感力度表现获得了造型形态上的节奏性与连贯性。书家不仅可以表现静态呈现的情感倾向、情感意味，更能传达动态变化的情感过程。绘画、雕塑重在描绘、塑造某一运动瞬间，所表现的审美意味、情感内容也呈现为相对固定的总体状态。而书法则又具有了音乐、舞蹈般的过程性，可以表现变化起伏的情感力度。尤其是那些长卷书法，一行行，一段段，字形或大或小，笔势或急或缓，起伏跌宕，变化多端。苏轼《黄州寒食诗卷》较充分地体现了这种特点。第一至四行，精严而庄雅；五至十三行，锋实墨重，沉重凝涩，字形或欹或正，字势或舒或敛，擒纵交织；十四至十六行，字形硕大与精小参差，笔画厚重与清丽相间。怀素《自叙帖》亦然。其字奇纵奔放，笔轻墨枯，运笔疾速，至高潮处似狂风暴雨，一泻千里，字形大小变化，结体斜正呼应，连绵一气，诡异纵横。张旭《古诗四帖》、黄庭坚的长卷大草，都给人以情感力度、审美意味起伏变化的连续性审美感受。

形为主、义为辅的形态

文字有形、音、义三要素。形对书法来说当然是首要的，但义也是不可或缺的重要审美因素。字义的审美因素无论是对书法的造型形式，还是对书法的审美情感意味，所起到作用都是十分重要的。

从书法造型形式看，字义、语义、句义的识读及其关联，对书法笔画、结体、布局等具有视觉上、心理上的审美整合效应。因形见义是汉字的重要性质，由义联形又

是书法造型及其欣赏的特殊规律。古代简札书法的间跳、转行，造成行间结构的大疏大密，但由于语义、句义关联，它们又是"行断义连"的，从而也有了结构上的连。古代文稿墨迹中的一些夹注、增删，自然造成行间的分合、轻重、密疏、虚实变化。这些特殊章法结构的可行性，正是来自于书法形象识读知觉的语义关联功能。隶书等字距疏、行距密的布局形式，在外在结构上把左右行间联系起来，而在识读性书写与欣赏中，上下间的字与字也得到整合联系，使整幅书法浑然统一。这种整合性识读知觉方式是形式性的、造型意义上的，而非概念内容和情感表现意义上的。

从书法的情感表现看，文字内容对书家的书写起到情感激发作用，也构成了审美欣赏的一条线索。书家在书写不同情感内容的文字时，产生相应的审美感受，形成不同的心境、情绪状态。

文字内容为书法欣赏提供了一定的情感线索。欣赏者往往借助文词、字义去体味、把握作品的审美内容。读了《兰亭序》文，有助于品悟其书法的潇洒俊逸、平和舒畅的审美意趣。看了《祭侄稿》词，更便于体会视觉感受的跌宕率然、苍崛沉郁的气势神韵。但是在借助文词内容欣赏书法美时，要避免伦理道德态度情感的直接比附和逐字逐句的形、义对照。

文字内容与书法形式的审美对应点在于概括性、宽泛性的抽象审美意味和起伏变化的情感力度，而非具体明确的伦理化的情感态度。特定的文字内容使书家有所感，产生或喜或怒或哀或乐的情感反应。但这些具体明确的心理状态、情绪内容，在书法的抽象形象中是难以表达的。那种作为某种内在心理状态的感情，常常是艺术品的源泉，但并不是艺术品最后表现出来的东西。而只有文字内容中和书家心理因素中那种起伏变化的情感力度，和或奇纵、或潇洒、或沉雄、或典雅的抽象审美意味，才是书法可以表现的内容。从前面引文看，《祭侄稿》的文字内容具有激愤之情，让人"心肝抽裂"，这些书法形式并无直接的对应关系。而其不平和、不宁静的动荡情调、"奇崛之气"，则通过"顿挫郁屈，不可控勒"的笔画结构表现出来。如果硬要从书作中去寻找、比附非常具体明确的伦理态度，则是以字义取代以字形为主的书法美，远离了书法美的性质。

字义与字形、文字内容意境与书法形式意味的和谐统一，是书法美的重要方面，它会给人以更丰富、更全面的审美享受。因此它成为书法美创造与鉴赏的重要审美尺度。

形与义的综合不是平分秋色。其综合是以字形为基础、为核心，用书法的视觉文字形象"同化"文字概念内容。文字概念、文学内容不能占据主导地位，否则便把书法美变成了辅助的装饰。书法兼顾字义的综合形态，是以字形塑造为主导的形与义的和谐统一。

书法术语

飞 白

飞白亦称"草篆"。一种书写方法特殊的字体。笔画是枯丝平行，转折处笔路毕显。相传东汉灵帝时修饰鸿都门，工匠用刷白粉的帚子刷字，蔡邕得到启发而作飞白书。唐代张怀瓘《书断》载："飞白者，后汉左中郎将蔡邕所作也。王隐、王愔共云：'飞白变楷制也'。本是宫殿题署，势既寻丈，字宜轻微不满，名曰飞白。"今人将书画的干枯笔触部分泛称为"飞白"。传世的唐宋御制碑多以飞白题额，如《晋祠铭》、《升仙太子碑》等。清张燕昌、陆纪曾有《飞白录》二卷。

院 体

院体书法术语。宋太祖时曾置御书院，书院成员都是学习王羲之的字，以用于书写当时朝廷的各种文告敕令。这种字体轻势弱，多呆板无神，了无高韵，人称"院体"。后来，人们不管其书者为谁，书为何体，凡无骨力、无神韵的书法皆被人称为"院体"。故这一书法术语。用以对书法气格的品评，一般含有贬意。

运 笔

笔的运动可分为纵面运动和横面运动。纵面运动是指笔与纸面垂直方向的高低运动。横面运动是指笔与纸面平行方向的前后左右的运动。

纵面运动主要有以下几种：

落 笔

笔最初接触纸面叫落笔，也叫起笔。落笔一般较轻，像鸟儿由空中落在枝头上。落笔是运笔的开始。

顿 笔

把笔往下按叫顿笔。顿笔不可过重，过重了点画就会太肥。

提 笔

把笔往起提叫提笔，一般在顿笔之后都要提笔。提笔如鸟儿将要离地高飞。

横面运动主要有以下几种：

行 笔

笔锋由一端到另一端叫行笔，行笔也叫走笔、过笔。

挫 笔

笔顿后微提，使笔锋转动，微离顿处叫挫笔。挫笔大多用在笔画转折处，如写口字的横折时，先提笔，用笔尖写出棱角，然后顿笔，这时把笔微提，于是出现第二个棱角，再略微转动笔锋，使笔尖朝着笔画的上方——这时叫挫笔，最后继续行笔，横折就写成。

折 笔

写点画时欲下先上，欲上先下，欲左先右，欲右先左，断然改变方向，有意显露棱角叫折笔。如写横时先向左上方落笔，然后往右下折，写出方棱来，即为折笔。

转 笔

笔锋旋转叫转笔，转笔是为了写出不带棱角的点画，如写"马"字第二笔或写"元"字第四笔时，为了使转折处不露棱角，就要像用圆规画圆一样转动笔锋。

回 笔

笔停后返回来时的方向叫回笔。回笔是为了护尾以避免"折木"。

衄 笔

笔下行而逆反叫衄笔，与回锋不同，回笔用转，衄笔用逆。如写左竖钩，竖写至长短合度时，提笔左行再逆反使笔锋朝即将挑出的钩的相反方向——此即为衄笔——最后提笔挑出。

纵 笔

笔锋边行边提，去而不返叫纵笔。如写撇时，用笔由重到轻，最后出锋就用纵笔。

此外，还有一种运笔方法，这种笔法既不提也不顿，即不转也不行，而是笔停在纸上，这就叫驻笔。驻笔是为了取势，即取得点画的某种态势。

五字执笔法

写毛笔字需要种种条件，首先要讲求的是毛笔执笔的方法。毛笔字有着悠久的历史，前人在实践中提出过许多种执笔的方法，有两指法、三指法、四指争力法、五字执笔法等，还有从手执笔的姿态命名的诸如龙眼、凤眼之类。

一般普遍采用的是五字执笔法，它是由唐代陆希声所传下来的。所谓"五字"是"擫、压、钩、格、抵"，这五个字是就右手执毛笔时各个手指的功用而讲的。

"擫"，是说大指的，要用大指的指肚紧贴住笔管的内方，在写字时要用这个指头使用的力和另外四指产生平衡，保持笔管的直立。

"压"，也作"押"，说的是食指在执笔时的作用，食指与大指方向相对，用第一节贴着笔管的外方，和大指相配合，约束住笔管，把它夹住，使笔管稳定。

"钩"，是讲中指在执笔时的样子，它像钩子似的用第一、二两节弯曲着从笔管外

面钩住。

"格"，指的是无名指的作用，要用无名指的甲、肉相连的地方挡着笔管。格字有格斗的意思，就是用无名指的力量抗住笔管，不使它歪倒。

"抵"，谈的是小指，抵就是支住的意思，用它排在无名指之后，辅助无名指的力量去支撑笔管。

毛笔执笔法虽然要靠五个手指的作用，但还要求指实掌虚，掌竖腕平，悬肘悬腕，手臂出力。如果手掌心不能形成空处，笔管就要倾斜，只有手指用力捏住笔管，掌心像一个窝，才能把笔执好。在写毛笔字时，拿笔的方法要正确，还要能够把手腕悬起来，悬的高度只要能使腕部活跃，在运笔时就不会像腕部放在桌上时那么僵硬。写较大的毛笔字时，连肘部也要悬起来，才能灵活地用笔。

历代学写毛笔字的人，都讲究执笔法，为的是能笔锋中正，运转容易，能把字写得点画有力，圆满如意。

笔法、笔意、笔锋

笔法，是中国书画用笔的基本表现手法。毛笔是一种竹管尖锋的书写工具，书法和绘画的点画线条要求富有变化，这就要能够执笔和运笔才能做到，挥毫运笔时所掌握的各种方法就称为笔法。用笔是笔法的主要内容，包括运笔的轻重、偏正、曲直、快慢，以及点画线条的起笔、行笔、收笔等。笔法的经验，前人有过许多总结，像欲左先右，欲右先左；有往必收，无垂不缩等等。笔法要求书写出的点画线条形体适度，应把作者的意趣传达在形体之中。

笔意，指在书法和绘画作品中，作者经过构思运用笔画所表现出的神态意趣和风格工力。笔意，特别是对书法作品精气神和动人的内含形意的概括。书法作者并不是僵硬用笔和死框间架，而是在运笔过程中变化多端，巧寓新意，使整幅作品洋溢着一种奕奕动人的神采，在字、行和全局的章法上互相照应，形成一种既多姿又和谐的整体。前人曾有《笔意赞》，其中讲到了神与质、手与情、动与静、粗与细等关于笔意的原则和规律。笔意的运用，可以使欣赏者在作品面前领悟到作者的思想情感，同时又产生联想，从欣赏中得到愉悦。

笔锋，有两种含义，一是指笔毫的锋尖，讲究"尖、圆，齐、健"，谈的是工具，另外是就字的锋芒而言的。后一个意思是书法绘画活动中经常使用的术语。在运笔时，将笔的锋尖保持在点画线条中叫"中锋"，把笔的锋尖偏向点画一边的叫"偏锋"，锋尖外露称为"露锋"，能把锋尖隐在点画中不露的为"藏锋"。书法的笔意和势态等，正是通过笔锋的铺毫和藏露表现出来的。一般要求做到"中锋"，因为中锋运笔书写的点画有着内涵的力量；而把"偏锋"称之为"病"，由于锋尖偏向一边写出的点画单薄，显得无力；对于"藏锋"和"露锋"则是时有采用，为的是求得书写的效果，能够表达出作者的意趣。

中锋与侧锋

历代书法家在讲用笔时都强调中锋行笔，什么叫中锋行笔呢？

中锋行笔就是在写字时，笔锋经常在点画当中运行。这样顺着使用笔毛，笔毛平铺在纸上，写出的点画看起来浑厚圆润，有立体感。

侧锋即偏锋，侧锋行笔就是在写字时，笔锋不在点画中间运行，而是偏在点画的一侧，写横画时常偏在上边，写竖画时常偏在左边。侧锋行笔，起笔处易见棱角，但点画往往缺乏立体感，而且由于没有顺着笔毛的方向用笔而是横着刷，容易出现笔画一边整齐，另一边不整齐的现象。

富于变化是我国文字及书法的显著特色之一。从汉字的构造上看，横竖、撇捺、繁简、宽窄、长短、斜正，各具其态；从用笔上看，提顿、行驻、纵收、藏露、转折、疾徐，无所不用，因而使得点画的方圆、粗细、俯仰、曲直变化多姿；从结构上看，疏密、开合、聚散、稳险，各尽其美；从用墨上看，枯润、浓淡、干湿交映生辉；从章法上看，大小、虚实、断连，参差错落。可以说，进行书法创作的过程，就是正确处理这一对立矛盾的过程。在一幅好的书法作品中，这些矛盾都达到了对立统一。

中锋、侧锋也是既对立又统一的两种用笔方法，只用中锋或只用侧锋都显得单调，中锋取劲、侧锋取妍，中锋为主，侧锋为辅方能燕瘦环肥，各尽其美。因此笔笔中锋实无必要，况且笔笔中锋也不可能，如果写字时，尤其在写流速较快的行书、草书时，总是斤斤计较是否中锋行笔，肯定会影响到行笔的疾徐，章法的错落，气韵的生动诸方面。

行笔与换笔

汉字是由点与画构成的，在用毛笔书写汉字点画时，行笔与换笔的方法，一直是人们注意的问题。

行笔，也称运笔，是指笔锋在纸面上的运动过程来说的。毛笔的锋尖是用动物毛捆扎成的，每当笔锋触到纸面时，由于用力大小的关系，就形成不同的点画形态变化/毛笔字的每一点画，都有起笔和收笔的问题，但这只是点画的开始与结束的两个步骤，在这两个步骤之间，还有一个中间阶段，这就需要行笔了。古今书法家对于行笔有过许多经验的总结。汉代蔡邕的《九势》篇中说："令笔心常在点划中行。"意思是笔毫在运时铺开而又要保持笔心总在点画之中心线上，也就是要运用中锋行笔。以后，唐代书法家褚遂良在《论书》中提出了"锥划沙"与"印印泥"的看法。前者是借锥子锋尖在沙土上划道时，形成了两边凸起，中间凹成一道底线的效果，来说明行笔时的内蕴，后者以印章盖在泥上所出现的情形，形容行笔的稳健。后来还有颜真卿谈到的"壁坼纹"和怀素主张的"屋漏痕"，他们议论的也是中锋行笔的问题。古人对行笔的说法，大都采用比喻的方式，因此为后人的理解增加了困难。近代书法家沈尹默在

《书法论》中解释行笔问题时，说得最为清晰、易懂："笔毫在点画中移动，好比人在道路上行走一样，人行路时，也得要一起一落才行。落就是将笔锋按到纸上去，起就是将笔锋提开来，这正是腕的唯一工作。"他还特别指出："但'提'和'按'必须随时随处相结合着，才按便提，才提便按，才会发生笔锋永远居中的作用。"

换笔，指当写字时笔画遇到应该转折，笔锋加以转换方向所采用的方法，这也是书法技法的术语。比如写"口"字的第二画时，由横向转为竖向，必须要换笔。换笔是为了保持运笔的中锋状态，它的方法和行笔的方法基本相同，也是靠提按来进行，只不过换笔时的提按比行笔时的提按略为迅速，即在笔画转折的地方先把笔锋轻轻提起，但并不脱离纸面，随即就把笔锋的运行方向转换向下一按，又继续行笔的提按运动。

永字八法

凡是初学书法的人，都先要练好基本笔画。"永字八法"就是古人以"永"字8笔为例，阐述正楷点画用笔的方法。据说这是东晋书法家王羲之所创，智永和尚广为传播的。

智永是南北朝时的陈朝人，王羲之的七世孙。他在山阴（今绍兴）永欣寺做和尚时，继承祖法，苦练习字。30年间，写秃的毛笔竟装满5个大竹筐。他临了800多本《真草千字文》，分送给各寺院，从此，智永书法远近闻名。人们争相前来索求墨宝，再加前来请他写匾额的人，多得像集市一样，智永住房的门槛也被踏坏了，只好用铁皮包起来，人称"铁门槛"。后来，智永把那些秃笔埋起来，称它为"退笔冢"，还亲自为它写了铭文。

隋朝初年的一天，智永正在永欣寺专心致志地写字，这时一位老人带着一个六七岁的孩子来到寺内，向智永求教。智永把已写好的一幅字送给他们，可他们仍不肯离去，说："请师父教给写法……"智永沉思了一会儿，在纸上写了一个正楷的"永"字，说："你们看这个字，共有八笔，横、竖、撇、点、捺、挑、钩、折，构成汉字的八种主要笔画，在'永'字上都具备。写这八种笔画的基本要求是：'点'要侧锋峻落，铺毫行笔，势足收锋；'横'要逆锋落纸，缓去急回，不应顺锋平过；'竖'不宜过直，太挺直则木僵无力，要直中见曲；'钩'要驻锋提笔，突然趯起，其力才集中在笔尖；'挑'，用力在发笔，得力在画末；'撇'起笔同直画，出锋要稍肥，力要送到，如一往不收，易犯飘荡不稳的毛病；短撇落笔左出，要快而峻利；'捺'要逆锋轻落笔；'折'锋铺毫缓行，至末收锋，重在含蓄。要把这些基本功练扎实才行啊！"老人和孩子高高兴兴地记住智永讲的八法，拿着智永写的"永"字，回家后苦苦练习，果然大有长进。他们逢人就讲智永和尚的"永字八法"。就这样将王氏世代相传的秘法公诸于世，传扬天下。

后来人们也将"八法"两字引申为"书法"的代称。

颜筋柳骨

颜筋柳骨，是品评楷书书法的术语，最先提出这种说法的是北宋的范仲淹，他说同时代人石曼卿的书法是"延年（即石曼卿）之笔，颜筋柳骨"。"颜"指颜真卿，"柳"指柳公权，颜、柳都是唐代的以楷书著称的大书法家。

颜真卿生于公元709年，经历过多年的官场生活，为人正直，不惧权势，76岁时被叛乱的地方官杀害。因此，颜真卿的人品和书法同样受人尊崇。颜真卿的书法，不沿习唐代初期的风气，他革故鼎新而自成新的面貌，他的楷书刚柔结合而以丰筋为胜，笔遒筋健，韧而富于弹性，结构端庄大气，点画之中具有内在功力，具有一种浑厚雄伟的美。颜真卿的楷书碑刻《多宝塔碑》和《颜勤礼碑》等是他的代表作。

柳公权生活于公元778年至865年，晚于颜真卿。他的楷书最初是学王羲之风格的，后来又学颜真卿和唐代另一书法家欧阳洵，形成了骨力遒健、结构劲紧、点画瘦硬的风格。当时，柳公权的楷书名气很大，许多王公大臣家以求到他写碑志为荣耀。柳公权学习颜真卿的楷书，引"筋"入"骨"，而以骨力为胜，他的字体势劲媚，方圆兼施，刚劲中却含秀润，严谨之中具有生动，充分表现字的骨力之美。柳公权的楷书代表作有《玄秘塔碑》和《神策军碑》等碑刻。

筋与骨都是讲笔画运转能凝聚着坚定的笔力。颜真卿的楷书与柳公权的相比，虽然都具有力的美，但颜书的浑厚，点画之间虽然宽容，却不涣散，柳书清瘦秀淡，在隽丽之中呈现着雄健，所以都能给人以强烈的吸引力。千百年来，人们称颂"颜筋柳骨"，学习颜、柳楷书的人，经久不息，正是为他们书法作品中的坚劲、厚实、雄壮的风格所吸引。

悬针垂露

悬针垂露，是书法上讲究两种竖画笔势的术语。唐代孙过庭的《书谱》中曾称"悬针垂露之奇"，说明这两种不同形态的竖画笔势具有奇妙的美感。

悬针，指的是用毛笔书写竖画时，运笔到了笔画的下端，轻轻把笔提起来，逐渐出锋，其笔势形态就像一根针悬挂着，使人感到这一竖画尖挺有力。这种笔势，一般是在书写楷书字当最后一笔为竖画时才加以采用，在其它部位的竖画上是不宜采取悬针笔势的。

垂露，也是书写竖画的一种笔势，形容写出的竖画运笔到末端时，将笔锋轻轻一顿，随即把笔提起来脱离纸面，不让笔锋的锋尖显露出来，笔势成为一种如同将要滴下的露水似的那么珠圆玉润。垂露的形态是一种欲流还驻的运动过程，表现出内含的美。

悬针垂露这两种竖画笔势，在楷书中使用得极为普遍，在行书与草书中也有所应用。

蚕头燕尾

蚕头燕尾，是讲书法笔意的一种用语，主要用来形容楷书的捺画形态。蚕头指的是起笔处写出的笔形，燕尾指的是收笔处的样子。蚕头，除了用来指捺画的起笔外，还用来说明横画的起笔。蚕头这种说法指的是横画或捺画在起笔时，运用裹锋，行笔迟笨，写出的笔迹形成像蚕头笼起的样子，显得生硬而又别扭。燕尾，是专门形容楷书捺画末尾处在收笔时由于出锋出现分叉造成的样子。造成蚕头燕尾这种形态捺画的原因，是在学写颜真卿楷书时由于不善于运笔而形成的习惯。有人认为，蚕头燕尾这样的笔意，在楷书中是难看的。当然，也有的说法认为，蚕头燕尾是唐代书法家颜真卿楷书捺画的特点，并不算是毛病，而是一种美。

悬针垂露与蚕头燕尾，都是以自然之物来形容书法的笔画，是前人在书法实践中总结的经验，对于书法美学来说，也是欣赏时的审美标准。

书法字体

甲骨文

甲骨文又叫卜辞或殷墟文字等，是指殷商时代刻（写）在龟甲兽骨上的文字。殷人尚神，每有祭祀、战争、游猎、出行、疾病、生育等等，事无巨细，都要进行占卜以问凶吉，且把占卜的内容和应验的结果都刻在龟甲兽骨上，这些当时的特殊文字资料，随着商王朝的灭亡和商都（在现在的河南安阳小屯村）变成废墟而长期埋没在地下。后世当地农民耕田，偶有发现，把它当作"龙骨"卖给药材商贩，直到1899年才被北京一位考古学者发现，得以知道这是殷墟的遗物。从那以后，经过多次的发掘，至今出土甲骨已达十多万片。近年又在陕西发现了西周的甲骨文。甲骨文的发现，不但为研究上古史、汉语史增加了新的文献，也为我们研究古文字书法和书法史提供了宝贵的资料。

甲骨文是我们现在所能见到的记录了大量上古语言的早期汉字，它象形、象意的"图画性"还比较强，并且尚未定型。一个字往往有繁有简，异构繁多，还有不少的合文（即两个字合为一个字写），偏旁部首的写法及位置也常不固定，字的长短、大小、正反也各无定则。不过从总体上看，它已经是很成熟的文字了，从书法的角度观察，甲骨文质朴、古雅，很有自己的特色，甲骨文的结体比较活泼自由，不像后世一些字体那样法度谨严，却也注意笔道分布的均称，平衡，尤其是对那些还保留着绘画色彩的象形字，既注意到作为文字的笔画安排，又不失却其素描式的写意神态。甲骨文的用笔如何，由于写而未刻的墨迹发现得极少，而且都不清晰因此还难于观摩，不

过我们"透过刀锋看笔锋"，通过契刻（特别是那些大字刻辞）刀痕的不同，还是可以窥探出当年书家的用笔也是有轻重、粗细以至刚柔的变化的。至于一段刻辞的章法布局，一般都比较讲究，或疏落错综，或严密整齐，一见便知是书（刻）家事前经过周密设计的。尤其难得的是，不同时期，不同书（刻）家（即卜辞中的所谓贞人），其作品风格有明显不同，或粗犷劲道，或纤细谨密，或一丝不苟，或略肆草率。因而这种书法风格的差异，可以作为甲骨断代的重要依据之一。

金　文

金文，也称钟鼎文、铜器铭文等，指古代铸（少数是刻）在青铜器物上的文字。在青铜器上铸铭文，始于商代，盛行于两周。商代铭文的字体跟甲骨文很相近，且字数不多，罕见有几十字的记言记事的长铭。周代金文开初承袭商代，后来不但铭言文的字数显多（最长的铭文达四五百字），而且字体也发生了较大的变化，逐渐形成了一种独具风格的新书体。周代金文，从总体上说，是较之商代的甲骨文进一步稳定、规范、简化和符号化（即"依类象形"的笔意减少）了，但与后来的小篆相比，则结构仍未完全定型，一部分字笔画的增减、偏旁部首安放的位置，仍然还有一定的随意性。特别是周初金文中那些因袭商代的所谓族徽文字，甚至还保留着比甲骨文更原始、图画性更强的形态。金文的形体结构有疏有密，比甲骨文要方正整齐，笔画的分布也更讲究均匀对称，在用笔上，笔道一般比甲骨文粗，因此使字的体势显得比甲骨文雍容厚重。

商末周初的金文盛行波捺，笔画粗肥出锋，西周后期，波捺减少或消失，多用粗细等均、首尾不露锋芒的线和。至于金文的章法，式样很多，最常见的是有竖行而无横行，字的大小、长短、宽窄错落有致，首尾均衡，韵调一贯，颇像后世行书常用的章法。也有横竖成行，甚至打上方格写的，字的大小相差不太悬殊，显得疏朗整齐。金文的体貌风格，因时代和书家的不同而呈现出百花齐放的景象。就周代金文鼎盛时期而言，有凝练厚重、雄奇挺拔的，如《大丰簋》、《大盂鼎》等；有圆润工整、柔和健美的，如《利簋》、《墙盘》等；有质朴端庄，遒健舒展的，如《大克鼎》、《毛公鼎》等。风格的多样化，反映了当时文化人对书法艺术的造诣。

石鼓文

石鼓文是战国时期秦国的石刻文字。石鼓共有十个，每个上面刻着一首四言诗，内容主要是歌颂田原之美和游猎之盛。这些石鼓是唐初在今陕西凤翔县境内发现的，经过一千多年的展转迁徙，至今仍然保存在北京的故宫博物院里，不过字迹已经湮没过半，其中一鼓的文字早已磨灭，我们现在能见到的石鼓文帖，是据宋代的拓本翻印的。石鼓文的字体，是周代金文到秦代小篆的过渡桥梁，它的体势、用笔以至行款格调，上与周宣王时的《号季子白盘》等相接，下与秦始皇时代的《泰山刻石》、《峄山

刻石》等相通，其承前启后的过渡形态比任何别的战国文字都明显。石鼓文的结字严谨端庄，大小一致，笔道的走向和疏密布白都已有了严格的法度，偏旁部首的写法和位置也基本固定了。笔法全用"玉着"（等粗细的线条），圆润平和，但柔中有刚。石鼓文与小篆已非常接近，除少数的笔画比小篆繁杂，写法有所不同之外，多数字从结体到用笔已与小篆没有差别或差别甚小。由此可见，秦始皇统一六国文字是以石鼓文这一派正统文字作基础的，所谓"罢其不与秦文合者"的"秦文"，就是指石鼓文这一派正统文字。

石鼓文的体态堂皇大度、圆活奔放，它的气质雄浑古朴、刚柔相济，近于小篆而又没有小篆的拘谨。在章法布局上，虽字字独立，却也注意到了上下左右之间的偃仰向背关系。在古文字书法中，是可以称得上别有奇彩、独具风神的。正因如此，历来许多骚人墨客，诸如杜甫、韩愈、苏东坡等，都有诗篇为它歌咏。许多书法家和书法理论家，如欧阳询、虞世南、张怀瑾、康有为等，都很推崇它的书法。石鼓文主人安氏说：石鼓文乃"千古篆法之祖。"话虽夸张，然而石鼓文对后世篆书书法的影响很大确是事实。清代以篆书著称的邓石如、吴大澂、吴昌硕等，都得力于石鼓文。当代的篆书手也少有不重视它的。

小　篆

小篆也叫"秦篆"，是古文字发展的最后一个阶段，秦朝丞相李斯受命统一文字，这种文字就是小篆。通行于秦代。形体偏长，匀圆齐整，由大篆衍变而成。东汉许慎《说文解字·叙》称："秦始皇帝初兼天下……罢其不与秦文合者。"

小篆在古文字中属于纯线条化的字体。它的笔画无论横竖，都是粗细等匀的线条。其直者似陈玉箸，曲者如弯金丝，藏头护尾，不露锋芒，圆润之中又颇有筋力，小篆笔画的分布都非常讲究均匀对称，整体结构环抱紧密，多有团聚内向的精神。在小篆中，象形字虽然都高度抽象化了，不过极少数字的图画性质仍然依稀可见（如朋、鸟等字），别有情趣地保留着一丝丝古汉字象形表意的特点。小篆的章法平正划一，每个字大小一样，排列方正，横竖成行（草篆除外），很能给人以整齐美。在品式众多的中国传统书法中，小篆无疑是别有风采的。因此，尽管它在历史上作为官方正式字体使用的时间只有极短暂的十几年，然而它在书法艺术史上却占有相当的地位。俗说"真草隶篆"，其"篆"就主要是指小篆（广义地说，古文字时代的所有字体都叫篆书）。历代书法家习小篆者不乏其人，专以小篆著称于世的，唐有李阳冰，宋有徐铉、徐锴兄弟，明有李东阳，清有王澍、钱坫、邓石如等等。直到现在，小篆依然为广大书法爱好者所喜欢。

隶　书

隶书，历史上也称左书、史书、八分，是打破篆书曲屈回环的形体结构并改变其

笔道形态以便书写的字体。相传这种字体是秦代一个叫程邈的隶人创造的，因此叫隶书。其实，据现在已出土的文字资料看来，早在秦始皇推行小篆之前，已有隶书的萌芽，程邈只是做了一番整理加工的上作罢了。隶书始用于秦代，盛行于两汉，是汉代官方的正式书体，直到魏晋楷书广泛流行之后，才被楷书所取代。但是作为书法艺术，隶书独具一格，依然为人们所喜爱，历代都有专攻隶书的书家。

隶书在它的演变发展过程中，体势、风格先后是有相当大变化的。在秦代初创阶段，可以说是篆书的潦草写法，结体和用笔多带有篆书的意味，长扁不一，波磔也不明显，这样的隶书称为秦隶。汉初承用秦隶，后来经过两汉（特别是东汉）文化人的不断加工、美化，才逐渐形成一种结构讲究、波磔特别雄健、体势超拔挺秀的独特字体，这样的隶书称为汉隶。汉末以后，形体由扁而方，波磔隐蜕变态，便演化成了楷书。自从楷书盛行以后，人们再写隶书，往往会不自觉地带出楷的笔意。隶书作为一个时代的典型字体，主要是指鼎盛时期的汉隶。

从书法的角度来考察隶书的结体，大致有三种类型：一是内紧外松；二是内松外紧；三是折中于前二者之间。所谓内紧外松，是指结构内部的笔画都安排得比较紧密收聚，而外向的笔画则令其舒展放纵，让人看了有辐辏内聚之感，如《史晨碑》、《曹全碑》等。所谓内松外紧，是指内部的笔画安置得疏松开朗，外向的笔画却能伸不伸而令其缩，因此字形多呈方正，给人以疏阔大度之感，如《石门颂》、《西狭颂》等。疏密留放处于两者之间的，如《乙瑛碑》、《礼器碑》、《张迁碑》等，为数最多隶书的基本点画比楷书少，而在实际运用中却有所变化，富于情趣，尤其是波磔一笔，别有精神，因此隶书无论是结构还是用笔，都比它之前的字体灵活多样。试看汉人手笔，一家有一家的气象，一碑有一碑的风格，即使是同一碑中相同的字，也往往各有特点。我们在学习过程中，要善于体察隶书在结构和用笔上的细微变化而把它写活。那种误认为隶书呆板，把它写得千画同态，百字一体，形同模铸的观点和做法是不对的。

草 书

草书形成于汉代，是为书写简便在隶书基础上演变出来的。有章草、今草、狂草之分。

章草，是一种伴随汉隶盛行而产生、且带有隶书笔意的草书。正规的隶书是不便快速书写的字体，人们有时为着快写赴急，就不得不减少一些字的笔画或把某些相关的点画圈连起来，把正规的隶书写得很草率。但是，如果写字草率却又没有一个共同的法则，那就会互不认识而失却文字作为记录语言的符号的意义。

于是有人在约定俗成的基础上加以整理，有规律地省简一些笔画，规定某些相关的点画可以相圈连，同化某些字的不同"部件"等等，把草法条理化、规范化，同时又不完全失去隶书的用笔。这样，就形成了一种点画比较简略、书写便捷而又带有隶书笔意的新字体，后人把它和今草相对，称之为章草。章草不但基本保持着隶书的体

势和用笔（特别是波磔），并且字的大小均匀，字字独立，上下两个字绝不连笔，章法取直行纵势。传世著名的章草碑帖有皇象本《就篇》、索靖《出师颂》等。

今草是楷书和行书流行之后，人们利用章草的草法和楷书、行书的体势、意创造出来的一种草写字体。后汉人张芝（伯英），即熟悉章草又精于今草，于是后世便传说今草这种字体是他在章草的基础上"温故知新"而创造出来的。今草与章草相比有很大的区别：在一幅字中，今草不仅可以上下字相连，而且还可以大小相间、粗细杂糅、正斜相倚等，其体势格调的变化要比章草多。简单地说，章草是隶书的快写体，今草是楷书和行书的快写体。传世著名今草碑帖很多，如王羲之《十七帖》、智永《正草千文文》、孙过庭《书谱墨迹》等等。

狂草，是比一般今草更加潦草狂放的草书。它不大计较一笔一字的工拙，而着意力求通篇气势的畅达雄放。笔势连绵回绕，离合聚散，大起大落，变态不穷。如张旭《古涛四帖》、怀素《自叙帖》等，都是典型的狂草作品。

草书作为书法品式的一种，它的艺术价值很高。草书（特别是今草和狂草），体势放纵，变化多端，字的大小、正斜、轻重以及笔顺等，在很大程度上可以冲破它以前的各种字体的束缚，因而书家得以熔篆、隶、真、行于一炉，结合这些字体的表现手法来增加写草书的技巧，在广阔的领域里纵横驰骋，极尽变化之能事，使自己的情采和风格得以充分地表现。

楷 书

楷书也称真书、正书，它产生于汉，盛行于魏晋南北朝，一直沿用至今。楷书是由隶书经过长期发展演变慢慢蜕化出来的，在它成为一种新字体后的相当长的时间里，或多或少地带有隶书的意味，直到唐初的一些书家，还喜欢用一点隶书的笔法来写楷书的某些点画。因此楷书在历史上也曾被人称为"隶书"或"今隶"。

楷书虽然脱化于隶书，不过拿典型的楷书跟典型的汉隶相比较，楷书是具有很突出的特点的。

首先，从总的体势上看，隶书多呈平扁，楷书多呈长方；因而隶书的章法多取直行横势，楷书的章法多取直行纵势。

其次，楷书的结构法则要比隶书紧密。重心的安放，笔道的长短、正斜，两笔相交的角度大小，点画之间的照应关系，合体字中不同部件的位置与比例等等，都有极严格的要求，不像隶书随意，有较大的自由。也就是说，楷书的点画布局要比隶书精密。

第三，楷书的基本点画形态比隶书丰富，用笔变化多。楷书不只比隶书增加了斜勾、挑、折下等基本点画，而且每种基本点画的"个性特征"都比隶书鲜明。隶书除了波磔、掠点具有较为突出的特点外，其他的基本点画（如横、竖），仍然不同程度地沿用着篆书的线条形态，只不过是把篆书的圆润变为方折罢了。

楷书的基本点画则完全脱离了篆书的线条形态，依赖毛笔的弹性、锋芒和书家多种用笔方法，形成各自迥然不同而又能彼此配合适宜的新形态。正因为有了严格的结构法度和丰富多变的点画形态，楷书的体势美，情态美，可以得到比隶书更为细腻、生动的表现。所以从字体突变的历史过程来看，虽然隶书的形成是汉字由线条结构一变而为点画结构的标志，但是汉字点画结构的典型不是隶书而是楷书。

楷书端庄工整，又比隶书便于书写，点画稍加变动或连笔，还可以成为日常最习用的行书。经过长期的试用，证明它是实用性和艺术性结合得较好、用作官方正式字体最为合适的字体。因而从魏晋到现在，楷书一直保持着它的"正统"地位，成为一千多年来汉字字体的大宗。

行　书

行书是介于楷书、草书之间的一种字体，可以说是楷书的草化或草书的楷化。它是为了弥补楷书的书写速度太慢和草书的难于辨认而产生的。笔势不像草书那样潦草，也不要求楷书那样端正。

行书的起源相传有两种说法：

一、据张怀《书断》说："行书者，乃后汉颖川刘德升所造，即正书之小讹，务从简易，故谓之行书。"由此可知："行书"是"正书"转变而成的。

二、据王僧虔《古来能书人名》云："钟繇书有三体：一曰铭石之书，最妙者也；二曰章程书，传秘书，教小学者也；三曰行押书，相闻者也。河东卫凯子采张芝法，以凯法参，更为草稿。草稿是相闻书也。"由此可知行书亦称行押书，起初当由画行签押发展而来。相闻者，系指笔札函牍之类。

行书结构有下列特点：

大小相兼。就是每个字呈现大小不同，存在着一个字的笔与笔相连，字与字之间的连带，既有实连，也有意连，有断有连，顾盼呼应。

收放结合。一般是线条短的为收，线条长的为放；回锋为收，侧锋为放；多数是左收右放，上收下放，但也可以互相转换，不排除左放右收，上放下收。

疏密得体。一般是上密下疏，左密右疏，内密外疏。中宫紧结，凡是框进去的留白越小越好，划圈的笔画留白也是越小越好。布局上字距紧压，行距拉开，跌宕纵跃，苍劲多姿。

浓淡相融。行书书写应轻松、活泼、迅捷，掌握好疾与迟、动与静的结合。墨色安排上应首字为浓，末字为枯。线条长细短粗，轻重适宜，浓淡相间。

行书代表作很多，最著名的是东晋书法家王羲之的《兰亭序》，前人以"龙跳天门，虎卧凤阁"形容其字雄强俊秀，赞誉为"天下第一行书"。唐颜真卿所书《祭侄稿》，写得劲挺奔放，古人评之为"天下第二行书"。而苏轼的《黄州寒食帖》则被称为"天下第三行书"。行楷中著名的代表作品是唐代李邕的《麓山寺碑》，畅达而腴

润。还有如宋代苏轼、黄庭坚、米芾、蔡襄，元代的赵孟頫、鲜于枢、康里巎，明代的祝允明、文徵明、董其昌、王铎，清代的何绍基等，都擅长行书或行草，有不少作品传世。

篆刻艺术

在我国文化史和艺术史上，能够把广博深厚的文化和民族文化精神凝聚于方寸之间的，只有篆刻艺术。

篆刻，是刻印的通称，因刻印一般多用篆体字，大多是先篆后刻，故称"篆刻"。除篆体文字外，入印的还有隶书、楷书、魏碑、行书等。印章开始是封建社会权力、身份、秩序的凭据和表征，后来随着社会的发展，其实用功能逐步被美学功能所取代，演变成一种具有中国独特艺术特色的、纯粹的、成熟完美的艺术品。

刻印的原材料有晶、玉、金属、兽角、象牙、竹、木、石料等。由于石料质地脆爽，容易体现刀法、章法的神采，故使用最为广泛。在我国，最为篆刻家所喜爱的有青田石（产于浙江）、寿山石（产于福州寿山）、昌化石（产于浙江昌化）等。一般人所使用的石料，当然不必这么讲究。

印章的文字刻成凸状的称为"阳文"，用印泥钤盖后呈红色，也称"朱文"，印文刻成凹状的称为"阴文"，钤盖出来后为红地白字，又称"白文"。也有朱白文相间于同一印面之上的，称为"阴阳文"。在印面左侧面上刻制作者姓名、治印年月等，叫做刻"边款"。边款多用阴文。

篆刻是书法、绘画、镌刻相互结合的一种艺术。一方印的艺术价值的高下，主要看三个方面：一、书法。凡治印者都要有较为深厚的书写篆文的功力，要掌握各种字体的特殊规律，笔画线条要饱满有力，力争形成独特的风格。二、章法。主要指对入印的文字进行整体的构图设计，力求文字、笔画疏密得当，布局巧妙，富有平衡感、整体感，要富于变化，贵在创新。三、刀法。指刻治印章时用刀的技法。由于治印者的体会和刻刀大小、厚薄、利钝以及运刀的方向、角度、快慢不同，故前人有"用刀十三法"之说，但刻印刀法主要为切刀与冲刀两种。用刀角刻入，迎着线条不停顿地向前冲去的为"冲刀法"，用刀尖入石，继以刀刃切下，一起一伏，连接切刻的为"切刀法"。不论用什么刀法刻治印章，唯一的要求在于刻出来的线条要不失笔意，有立体感。

我国篆刻历史悠久，印家蜂起，流派众多。其中较著名的主要有明嘉靖时的何震派、清初的程邃派、丁敬派，也称浙派、邓石如派以及晚清的赵之谦派和吴昌硕派。各派的篆刻风格各异，自成一家，为我国的篆刻艺术发展都作出了巨大贡献。现代出名的篆刻家有齐白石、邓散木、钱君匋等，他们都有印谱流传。

印　谱

印谱，是辑汇古今玺印与篆刻作品专门书籍的通称，中国自古以来有辑汇印谱的传统。据文献记载，最早出现的印谱是在宋代，杨克汇辑有《集古印格》一卷，姜夔有《集古印谱》，另外还传说有宫廷的《宣和印谱》。但这几种印谱都只存名目，原书全已散佚。元代赵孟頫为了匡正当时印坛取巧求奇的风气，摹辑有《印史》二卷，杨遵集有《杨氏集古印谱》四册，也已散佚。

明代中叶以后，印谱的汇辑成风，最为当时所重的是顾从德辑的《集古印谱》一部六册，他以家藏的古铜印、玉印近两千方辑汇成书，后来他又在《集古印谱》的基础上有所增删，用枣梨版翻刻了一部《印薮》，以应人们的需求。明代末年起，随着篆刻艺术的发展，辑汇印谱的风气日益兴盛，辑录、摹刻古玺印的有《集古印正》、《古印选》、《集古印范》等，自刻印谱的有《何雪渔印选》。

清代汇辑的印潜数量多，印文内容广泛。自刻印谱的印文内容最为丰富，除了姓氏名字之外，斋庵、堂室、籍贯、官衔、学位、诗词、吉语、收藏、图案等等，无不可以篆刻为印。汇辑各家自刻印为一谱的，有著名的《飞鸿堂印谱》，它是乾隆四十一年（公元1776年）汪启淑汇辑了近四千方印而成的四十卷巨谱。在集古印谱中最有名的是陈介祺辑汇的《十钟山房印举》一百九十一册，收入七家所藏古印一方零二百八十四方，至今有着很大的影响。此外，还有专门据印章材料汇辑的印谱，其中有铜印、封泥等类。

近代以来，印谱汇辑不断，著名的有《西泠八家印选》，专收有代表性的浙派大家篆刻，自刻集有吴昌硕的《缶庐印存》、陈师曾的《染苍室印存》等。随着印刷技术的提高，印谱的出版种类也大为增加。新中国印刷出版的印谱，较为著名的有《古玺汇编》、《明清篆刻流派印谱》、《现代印章选辑》等汇编印谱。自刻印在新编明清印人集外，印坛泰斗齐白石的篆刻集出版有多种，以《齐白石作品集（第二集）》和《齐白石印汇》最为丰富。

印　章

世界上各个国家都是用签名作为表示信用的凭证。唯独我国是"印章一方，以辨真伪"。几乎家家户户都有印章。

印章的产生，也是在人们的生产实践中发明创造的。古代人们在封存或递送物件时，光用绳子扎住，怕别人拆动，就在绳结上封一块泥，把印章盖在泥块上封口，这种泥块叫"封泥"。后来传递文书（竹木简），封库房也用印章封口，这是印章的前身。

据史书记载，最早使用印章，是在春秋时代。到了战国时代，印章就大量使用了。今天遗存的大量古玺印中，就有许多是战国时期的。

印章，最早时称"玺"，作为一种信物，人人通用，不分贵贱。古代以印信封记的文书，统称"玺书"。秦始皇统一中国以后，规定天子的印章为"玺"，臣以下称"印"，还规定了包括质地、钮制、大小不同的多种等级的印章。唐武后时曾将玺改称为"宝"。汉以后，官印也有称"章"的，或连称"印章"。唐代官印有称"记"的，或称"朱记"，以区别于墨印。因印章有鉴藏图书的作用，后误称印章为"图书"，转化为"图章"，沿用至今。

明太祖时，因发现官场中使用印章时有作弊现象，就规定用半印的方法，也就是要两个半印相吻才有效，以严关防。后称这种半印为"关防"。直到现在，有的单位的介绍信，为防伪造，在存根与介绍信之间，也盖一个骑缝章，就类似关防的作用。

印章开始主要作为物品交换交接时的凭证。后来逐步扩大了使用范围。手工业者在制造某一器物时，常常把自己名章烙在上面，以表示和别人的同类产品有不同，也有在器物或动物身上印上图记的。到了南北朝，印章可以直接盖在绢或纸上，并开始使用印色（也称"印泥"）。最初用墨色，后来多用朱红色。唐宋以后，书法家、画家在签定和收藏图书、字画时，往往用自己印章代签名，或签名后再盖章。特别是书法家和画家在作品上落款时，必定在名字底下盖章，而且往往不止盖一处。这除表示作品是真迹外，也是一种艺术处理。直到今天，仍保留了这一习俗。

印章的材料也很讲究。战国时期，大都是铜质。官印中玉最贵重，金次之，银又次之。一般官都用铜印。宋代官印也有用瓷的。用石头刻印是明代以后的事。据说，元代画家王冕用花乳石刻印。这种石头质地较松，易于运刀，用刀做印材，篆刻艺术也就步入一个新时期。

明代文彭治印，开始也用牙骨，后来才用冻石（花乳石的一种）。明代用石章代替了玉章、铜章、牙章等，成为主要的印材。鸡血石、田黄等更是难得的珍贵材料。在石章没出现以前，书家书篆、工人制造，都采用铸印或凿印的方法。使用花乳石以后，文人就可以亲自刻印，提高了篆刻的艺术性。

书篆名家

唐初四大书法家

唐初四大书法家，指欧阳询、虞世南、褚遂良、薛稷四人。唐代初期，由于唐太宗提倡王羲之书法，涌现出一大批书法家，四大家是当时在书法艺术中成就最高的代表人物。欧阳询和虞世南都是由隋代进入唐代的，早有声望，褚遂良是一位重要的大臣，薛稷学习褚遂良书法得其精髓。

欧阳询

欧阳询（公元 557~641 年）字信本，潭州临湘（今湖南长沙）人。官至太子率更令，弘文馆学士，后人也称他欧阳率更。欧阳询擅长书法，各种书体都能挥毫，尤其以楷书最为著称，人称"欧体"。欧阳询的楷书特点是刚柔险劲，字形端庄整齐而不呆板，紧密刚劲而不局促，用笔凝重沉着，具有法度。欧阳询在综合汉隶与魏晋楷书的同时，又参以六朝碑刻，采众家之长熔于一炉，创出新意，形成了自家的风貌。欧体楷书结体稍长，布白严谨，显得气势奔放，疏密相间，对后世影响很大。主要碑刻有楷书《九成宫醴泉铭》、《化度寺碑》等，另外有行书墨迹留存至今。

虞世南

虞世南（公元 558~638 年）字伯施，越州（今浙江）余姚人。早年既好学，工文辞，曾跟随王羲之七世孙智永和尚学习书法，继承了王羲之的书法传统。唐贞观八年，虞世南曾进封永兴县，人称"虞永兴"。他的书法具有圆润含蓄的特点，浑厚潇洒，宽舒和畅。虞世南的用笔圆，外柔而内刚，锋芒之间没有雕饰。唐太宗最好王羲之书法，而虞世南的书法正是这一派的嫡传，因此受到唐太宗的喜爱。虞世南书法最著名的有《孔子庙堂碑》等，他还写有书论著作《笔髓论》等。

褚遂良

褚遂良（公元 596~659 年）字登善，钱塘（今浙江杭州）人。在唐太宗、唐高宗两朝中为大臣，封河南郡公，后人称"褚河南"。唐太宗时，褚遂良曾作侍书学士，把内府中收藏的王羲之书法进行详细的鉴定。褚遂良的书法学虞世南，又参以王羲之的法度，点划瘦劲坚实，结体严谨方正，笔划之间疏朗均匀，结体端庄。最能代表褚遂良书法风格的是《房玄龄碑》和《雁塔圣教序》，对后代书法影响深远。

薛 稷

薛稷（公元 649~713 年）字嗣通，蒲州汾阴（今山西万荣）人。因官位至太子少保，人称"薛少保"。他由于在任秘书监的外祖父魏征家见过许多褚遂良书法，就开始学习，以后成为在学褚书中最突出的一人，因而当时有"买褚得薛，不失其节"的说法。薛稷书法笔态遒丽，书风爽利，用笔纤瘦，结字疏通，形成一种清空高简的艺术风格。薛稷书法的名声虽然很高，但传世作品很少，其中《信行禅师碑》用笔极有弹性，飘逸圆润，直接影响到后世"瘦筋书"的形成，薛稷除长于书法外，还工于画，是一位书画全精的人物。

唐代初年的书法，上承魏、晋，下启中唐，在书法史上是一个重要的发展阶段，四大书法家在继承前人时能博采众长，创造出了各自独特的艺术风格，对于后世的书法都产生过很大的影响。

王羲之

王羲之，字逸少，山东琅琊人，他生于晋怀帝永嘉元年（307），官会稽内史、右

军将军，人称王右军。羲之为人"骨鲠"而有"鉴裁"，在好友谢安做宰相时，羲之曾提出过切实的政见。曾对饥民"开仓赈贷"，提出"断酒节粮和严惩贪官"等建议。但他在仕途上却屡遭挫折，49岁那年竟誓墓弃官不出，隐遁山林，潜心书道，过着恬适的生活。

王羲之7岁学书，11岁就偷读父亲收藏的《笔论》。他小时从卫夫人学习书法，又向叔父学习字画。王羲之书法有着深厚的家学渊源。他自述学习经过时说："予少学卫夫人书，将谓大能，及渡江北游名山，见李斯、曹喜等书，又之许下，见钟繇、梁鹄书，又之洛下，见蔡邕石经三体书，又于从兄洽处见张昶华岳碑，始知学卫夫人书徒费年月耳，遂改本师，仍于众碑学习焉。"可见王羲之学书善于强调主动追求，强调风格的个性，强调技巧的丰富性，是富有创新意识的。

与两汉、西晋相比，王羲之书风最明显特征是用笔细腻，结构多变。王羲之最大的成就在于增损古法，变汉魏质朴书风为笔法精致、美仑美奂的书体。草书浓纤折中，正书势巧形密，行书遒劲自然，总之，把汉字书写从实用引入一种注重技法、讲究情趣的境界，实际上这是书法艺术的觉醒，标志着书法家不仅发现书法美，而且能表现书法美。后来的书家几乎没有不临摹过王羲之法帖的，因而有"书圣"美誉。他的楷书如《乐毅论》、《黄庭经》、《东方朔画赞》等"在南朝即脍炙人口"，曾留下形形色色的传说，有的甚至成为绘画的题材。他的行草书又被世人尊为"草之圣"。没有原迹存世，法书刻本甚多。

王羲之的《兰亭序》以其强烈的艺术魅力倾倒了历代书法家，被称为千古绝作而载入史册，被誉为"天下第一行书"。

对王羲之《兰亭》书法，历来都有很高的评价。袁昂《古今书评》云："王右军书字势雄强，如龙跳天门，虎卧凤阙，故历代宝之，永以为训。"解缙《春雨杂述》云："昔右军之叙《兰亭》字既尽美，尤善布置，所谓增一分太长，亏一分太短。"董其昌则说："右军《兰亭序》章法为古今第一。其字皆映带而生，或小或大，随手所如，皆入法则，所以为神品也。"

颜真卿

在盛唐、中唐之际，面对王羲之的清秀婉媚；魏晋风度的潇洒俊逸；两晋南北朝书风的轻盈或粗拙，有一位书法家提出了雄强浑厚、端庄凝重的书风。他以革新家的气魄首创筋肉丰腴饱满的书法艺术。为我国的书法艺术发展做出了巨大贡献。他就是美学家曾把他的"颜筋"楷书风格作为盛唐文化象征的书法家——颜真卿。

颜真卿（709～785年）字清臣，祖上原是琅琊临沂（今属山东）人。后移居京兆万年（陕西西安）。颜真卿出生于一个世代从事训诂学、文学和书法的封建士大夫家庭。其上祖都是很有声誉的名流。他曾任平原太守，又因被封为鲁郡开国公，亦称颜鲁公。

颜真卿书法学过王羲之和褚遂良，也学过北碑。而对他影响较大的却是大书法家张旭。他曾两次去洛阳向"草圣"张旭学书，并把张旭对他的教诲写成一篇有名的书法论文——《张长史十二意笔法记》，把张旭的书法要诀毫无保留地公诸于世，留于后学。

颜真卿留下书法资料很多，现存的碑帖约 70 多种。他最早的名作是 44 岁时写的《多宝塔碑》，最迟的是他 72 岁时写的《自书告身帖》。他的楷书发展大致应分为三个时期：50 岁（758 年）以前属于前期，这是颜氏向古人和民间书法学习并消化吸收的阶段。这一阶段的书艺特点是结构严谨、秀逸俊美、清雄劲挺。50 岁到 60 岁是颜真卿书法创作的中期。这是"颜体"开始形成风格的时期，这一时期的书艺特点是用笔由方变圆、横轻竖重，转笔不折而转，巧妙地运用中锋和藏锋运笔，写出"蚕头燕尾"字形，由传统的向背转变为向相。这个时期还有一些脍炙人口的行书名作，如《祭侄季明文稿》（50 岁）和《争座位帖》（56 岁）。这几种墨迹都是在特定政治形势下，作者由于强烈感情的激动，所以纵笔浩放、任情恣性，一气呵成，虽是信手拈来，却尽合法度，堪称溶草、篆于一炉，尽楷法之精微。达到了张旭曾教诲的"变化适怀，纵舍掣夺，咸有规矩"的境地。颜真卿在 60 岁时写完《颜勤礼碑》，这标志着他的书法艺术进入完全成熟的后期。这时期的书艺特点是：用笔沉雄，结体更趋端严朴拙，意态浑成，大气磅礴，线条丰满而有弹性，达到了炉火纯青地步。

颜真卿的书法对后世的影响极为深刻。民间统称的"颜筋"、"柳骨"正是对他这种书风的高度评价和肯定。

柳公权

柳公权（公元 778 年 – 公元 865 年），字诚悬，唐代著名书法家，京兆华原（今陕西耀县）人。官至太子少师，世称"柳少师"。柳公权书法以楷书著称，与颜真卿齐名，人称颜柳。他的书法初学王羲之，后来遍观唐代名家书法，认为颜真卿、欧阳询的字最好，便吸取了颜、欧之长，在晋人劲媚和颜书雍容雄浑之间，形成了自己的柳体，以骨力劲健见长，后世有"颜筋柳骨"的美誉。

柳公权一生作品很多，主要有《大唐回元观钟楼铭》、《金刚经刻石》、《玄秘塔碑》、《冯宿碑》、《神策军碑》。另有墨迹《蒙诏帖》、《王献之送梨帖跋》。

颠张醉素

"颠张醉素"，是对唐代两位狂草书法家张旭和怀素的并称。草书自从在汉代开始形成以后，发展到唐代时进入了一个辉煌的阶段，有一大批书法家是习书过狂草的，其中成就最高，影响深远的就是"颠张醉素"。

张旭，字伯高，吴（今苏州）人，生卒年不详，大约活动于唐开元、天宝年间。官金吾长史，人称"张长史"。张旭以狂草书法最为出名，但他认真习过楷书，至今

留传有《郎官石记》楷书碑拓，楷书的精妙对张旭狂草的形成有着奠基的作用。唐代写草书者中，最先写出新风格的人是张旭，他的狂草被晚唐文学家韩愈赞为："喜怒、窘穷、忧悲、愉佚、怨恨、思慕、酣醉、无聊、不平，有动于心，必于草书焉发之。"张旭的狂草书法是把他的心情熔于字的，笔下逸势奇状，连绵回绕，起伏迅捷，神采飞扬，线条周旋，呼应其间。张旭的狂草，在唐代与李白的诗歌、裴旻的剑舞被称作"三绝"。张旭曾向颜真卿传授笔法，颜真卿对张旭草书的评价认为："张长史姿性颠逸，超绝古今。"因此被称之为"张颠"。

怀素，是继张旭之后唐代又一位著名的狂草书法家，他是湖南人，少年时就做了和尚，自幼酷爱书法。怀素学习书法曾经历过刻苦的钻研，以后为了求得狂草的进步，离开湖南，到河南洛阳和陕西西安寻师求友。怀素好饮酒，酒后兴到运笔，字如骤雨旋风，飞动圆转，字多变化，不失笔法。当时人许瑶在观赏了怀素的狂草作品后，赋诗称赞他是"醉来信手两三行，醒后却书书不得。"所以，后来人们又把怀素称为"醉素"。

唐代诗人有许多作品赞咏过张旭和怀素的狂草书法。高适在诗中描写张旭时说："兴来书自圣，醉后语犹颠。"李欣赠张旭的诗句有："兴来洒素壁，挥笔如流星。"苏涣咏怀素草书歌中描写过："兴来走笔如旋风，醉后耳热心更凶。"这些唐诗对于张旭和怀素草书的创作状态都进行过描绘，对后来的影响也不小，人们就以"颠张醉素"作为两人的并称。

苏 轼

苏轼字子瞻，号东坡居士，眉山（今属于四川）人。他和他的父亲苏洵、弟弟苏辙以诗文称著于世，世称"三苏"。他的书法从"二王"、颜真卿、柳公权、褚遂良、徐浩、李北海、杨凝式各家吸取营养，在继承传统的基础上努力革新。他讲自己书法时说："作字之法，识浅见狭学不足，三者终不能尽妙，我则心目手俱得之矣。"他重在写"意"，寄情于"信手"所书之点画。他在对书法艺术深刻理解的基础上用传统技法去进行书法艺术创造，在书法艺术创造中去丰富和发展传统技法，不是简单机械的去模古。他在执笔方法上运用异于常人的特殊方法，还注意书写工具的改革。其代表作有《天际乌云帖》、《洞庭春色赋》、《中山松醪赋》、《春帖子》、《爱酒诗》、《寒食诗》、《蜀中诗》、《醉翁亭记》等。

《黄州寒食诗帖》是苏轼行书的代表作。这是一首遣兴的诗作，是苏轼被贬黄州第三年的寒食节所发的人生之叹。诗写得苍凉多情，表达了苏轼此时惆怅孤独的心情。此诗的书法也正是在这种心情和境况下，有感而出的。通篇书法起伏跌宕，光彩照人，气势奔放，而无荒率之笔。《黄州寒食诗帖》在书法史上影响很大，被称为"天下第三行书"，也是苏轼书法作品中的上乘。

邓石如

安徽怀宁人，原名琰，字石如，号顽伯、完白山人，因避清仁宗名讳，故以字行。出生寒士之门，祖辈的"潜德不耀"的人品和"学行笃实"的学业以及傲岸不驯的性格对他的成长具有潜移默化之功。20岁左右即开始了一生的游历生涯，浪迹江湖，到处寻师访友。他的一生，伴随着刻苦自励，倾注艺术的全部生活内容几乎就是"交游"二字。不求闻达，不慕荣华，不为外物所动，不入仕途，始终保持布衣本色。

时人对邓石如的书艺评价极高，称之"四体皆精，国朝第一"。他的书法以篆隶最为出类拔萃，而篆书成就在于小篆。他的小篆富有创造性地将隶书笔法糅合其中，大胆地用长锋软毫，提按起伏，大大丰富了篆书的用笔，特别是晚年的篆书，线条圆涩厚重，雄浑苍茫，臻于化境，开创了清人篆书的典型，对篆书一艺的发展作出不朽贡献。隶书则从长期浸淫汉碑的实践中获益甚多，能以篆意写隶，又佐以魏碑的气力，其风格自然独树一帜。楷书并没有从唐楷入手，而是追本溯源，直接取法魏碑，多用方笔，笔画使转蕴涵隶意，结体不以横轻竖重、左低右高取妍媚的方法而求平正，古茂浑朴，表现出勇于探索的精神。邓石如的篆刻艺术也是值得大书特书的，很见功底。

沈尹默

沈尹默（公元1883～1971年），原名沈君默，浙江吴兴人。中国近代著名的书法家、书法理论家、诗人。

沈尹默在青年时代曾自费往日本留学，后因家庭经济关系，无法继续在日本学习便返回祖国。1931年，沈尹默到北京大学中文系任教，五四运动时期，他参加了《新青年》杂志的工作，与陈独秀、李大钊、鲁迅、胡适等人一起从事新文化运动，积极倡导白话诗文，沈尹默自己也创作了白话诗。以后，沈尹默还兼任北京女子师范大学教授，又任北平大学校长。新中国成立后，沈尹默曾任中央文史研究馆副馆长、上海市中国书法篆刻研究会主任委员等职。

沈尹默少年时就开始学习书法，从欧阳询的《九成宫醴泉铭》、《皇甫诞碑》入手，开始临池。青年时，由于他的一位朋友说"你的诗很好，但字则其俗在骨。"沈尹默听了认为讲的有道理，就开始研究古代的书法论文。在实践中，他从指实掌虚、掌竖腕平执笔法着手，每天练习书法取纸一刀，用羊毫笔淡墨临写汉碑隶书，第一遍干后，又用浓墨练习，这样既节约用纸，又可以得到更多的锻炼，先后练习了两三年的时间，沈尹默的笔底功夫突飞猛进。以后，沈尹默在教书的课余时间里，遍临历代碑帖。从1930年起，沈尹默开始致力于行草书法的练习和研究，初学褚遂良，以后又从米芾、智永等上溯王羲之、王献之书法。所以沈尹默工正行草三体书，尤其以行书最为著名，他的书法，精于用笔，清圆秀润，善于结字，体势劲健。为提高青少年的毛笔字，1962年沈尹默先后书写了大楷习字帖和小楷字帖出版。晚年，沈尹默视力衰

退，在失明时还顽强执笔书字。

沈尹默在书法实践与研读古代书论的过程中，发表过许多书法论著，对于古代的执笔法有过详细的阐释，主张以晚行笔，强调提按，曾就笔法、笔势等方面作过通俗易懂的述说。沈尹默逝世后，他的论书著作先后辑为《书法论丛》和《沈尹默论书丛稿》出版，是中国书法理论中的珍贵遗产。

书法作品

《笔阵图》

《笔阵图》是一篇书学论著。作者姓名已无法确考，唐代书论家孙过庭的《书谱》中以为是六朝时人的作品，后来唐代另一书论家张彦远称是晋时卫夫人撰写的，并收入《法书要录》一书，后代也就因循张彦远的说法。《笔阵图》的内容是讲执笔、用笔方法的著作，有几种本子流传，所列之法略有不同，但以收入《法书要录》的为最早。

在讲执笔方法时，《笔阵图》指出学写楷书与行草书执笔高低有不同，书写点划"皆须尽一身之力"，主张初学书法"先大书，不得从小。"同时还讲到笔力的问题，提出了"多力丰筋者圣，无力无筋者病"的标准。文中在列举七种基本笔划的写法时称作《笔阵出入斩斫图》。这七种写法是：

一 如千里阵云，隐隐然其实有形。

丶 如高峰坠石，磕磕然实如崩也。

丿 陆断犀象。

乚 百钧弩发。

丨 万岁枯藤。

乀 崩浪雷奔。

刁 劲弩筋节。

根据文意，可以明白举出的例子都用的是形象性描绘，着重表明的是运笔时的笔势和笔力问题。《笔阵图》文中还举出了"六种用笔"方法。

《笔阵图》在我国书法史上有颇广的影响，受到历来学书者的重视和研习，因此又有伪托王羲之著的《题卫夫人＜笔阵图＞后》一文，同样受到学书者的注重，该文对《笔阵图》的内容有所阐述和发挥，其中称"纸者阵也，笔者刀稍也，墨者鍪甲也，水砚者城池也，心意者将军也，本领者副将也，结构者谋略也，飚笔者吉凶也，出入者号令也，屈折者杀戮也。"此外，提出了"凝神静思，预想字形"，"意在笔前"，"发人意气"等沦点，都为后来临池学书者所接受。

《书品》

《书品》是一部书法品评著作，也作《书品论》，南朝梁庾肩吾撰。庾肩吾（公元487 至 551 年），字子慎，一字慎之，河南南阳人，工隶书、草书，擅长诗赋。《书品》载汉代至南朝梁时善书法者 120 余人，分为上、中、下三等，每等中又分上、中、下，共为九例，每例之后附有短论，品评他们的书法艺术成就。"上之上"一例列有 3 人，为张芝、钟繇、王羲之，品评中认为"张工夫第一，天然次之"，"钟天然第一，工夫次之"。"王工夫不及张，天然过之，天然不及钟，工夫过之。"《书品》对这三家书法采用了比较的方法，以后几例的品评，则多是用词藻去形容，较为晦涩难懂。比如称王献之"早验天骨，兼以制笔"之类，就运用了传说的轶事典故，说王献之在七八岁少年时学书，有一次他父亲王羲之从背后去抽他的笔而未能拔动，等等。

《书品》创立的三等九例标准，对后来影响很大，唐代李嗣真就依照其例著有《书后品》（又称《后书品》）一卷。李嗣真字承胄，河北（一说河南）人，书画家。《书后品》分为十品，在《书品》九例的基础上，增有"逸品"一等，冠于十品之首，载入秦代至唐代书法家八十二人。逸品中列入四人，是张芝、钟繇、王羲之和王献之，在这四人之前评论了秦代李斯的小篆，称为"传国之遗宝"，"古今妙绝"。《书后品》将唐代的欧阳询、虞世南、褚遂良列在"上下品"之中，评议时认为"欧阳草书，难于竞爽"，而他的"镌勒（指楷书）"如同"雄剑欲飞"；"虞世南萧散洒落"，褚遂良"盛为当今所尚，但恨乏自然"。另外，在"中中品"还论到了唐代"陆柬之学虞（世南）草体，用笔则青出于蓝"等等。

《书品》及《书后品》评议的书法家，在两书的品位上并不一致，但是都保存了古代丰富的书法艺术史料，有助于人们参考，具有一定的研究价值。

《泰山石刻》

秦始皇二十八年（公元前 219 年）是秦始皇统一中国后的第三年，他率领群臣东巡到了泰山，登上山顶，"周览东极"。丞相李斯等群臣，为了歌颂秦始皇统一中国的功绩，在泰山撰文刻在石头上，称为泰山刻石。据传说，原石是四面都刻有字的，前三面是秦始皇东巡时刻的，另外一面是秦二世元年（公元前 299 年）东行郡县时刻的诏书和从臣姓名，四面的字都是李斯所书。石上所刻之字，是小篆，字形工整圆润，笔划劲健遒丽，为秦统一中国后的标准字体。

泰山刻石安放的地点变迁过几次，原在泰山巅顶玉女池，宋时有人拓过四面字，刻文已有破损的地方，共有字 223 个。后来，泰山刻石不知在何时毁佚。明代有人寻到断石移置到碧霞官元君祠内，但仅存四行二十九个字了。清代乾隆五年（公元 1740 年），元君祠遭火灾，刻石也就不明下落；嘉庆二十年（公元 1815 年），刻石又被人寻找到，但又已断成三块，仅存 10 字了，安放在东岳庙，后来庙又倾圮，又把刻石运

到山下的一处道院嵌在墙壁上，宣统二年（公元 1910 年）有人建造亭子加以保护泰山刻石残片，现存泰安岱庙。

泰山刻石的拓本，最著名的是明代人安国收藏过的两种宋拓本，一份存字 165 个，另一份存字 53 个，这两种拓本已流传到日本，有影印本印行。另外，有明代存 29 字的拓本和清代的十字拓本。最晚的泰山刻石拓本，是清末以后所拓的九字本。（《山东秦汉碑刻》收有泰山刻石的残石拓片，石下刻有清代人的两份题记，一是道光十二年（公元 1832 年）题记刻石嵌在道院墙壁事，另一是宣统二年（公元 1910 年）建亭护石的事。

《泰山刻石》为典型秦小篆，在书法史上，上接《石鼓文》之遗绪，下开汉篆之先河，是我国古文学的最后阶段。观其书法，用笔似锥画沙，劲如屈铁，体态狭长，结构上紧下松，平稳端严，疏密匀停，雍容渊雅，有庙堂之概。唐张怀瓘则称颂李斯的小篆是："画如铁石，字若飞动"，"骨气丰匀，方圆妙绝"并非过誉。《泰山刻石》的篆书，世称"玉筋篆"，对后世影响深远，历来习小篆者无不奉为圭臬。

《曹全碑》

《曹全碑》是汉代隶书的代表作之一，全称《郃阳令曹全碑》。碑的正面（碑阳）刻有 19 行，每行 45 字，另在碑左下角刻有造碑年月 9 字，碑的背面（碑阴）已刻有五列文字共 53 行。原有篆书碑额，但已失去，碑身石高 253 厘米，宽 123 厘米。《曹全碑》是在东汉中平二年（公元 185 年）由王敞等人镌立的，碑文内容是歌颂曹全"功德""政绩"的，记载了营全参加镇压黄巾起义的事件，同时也反映了农民起义军的情况。

《曹全碑》于明代万历初年在陕西郁阳（今合阳）县莘里村出土，那里原是郃阳的故城，明代时已属城外。碑初出土时，碑上文字完好无损，后搬往城内孔庙时，不慎把碑的下角碰损，但只伤一字。明末时，由于大风吹折树木压着了碑，产生了一道裂纹。1956 年，《曹全碑》移到西安碑林保藏。

《曹全碑》的拓本有着许多区别，初出土时拓本的字形无损伤，称"城外本"，现仅存一份，藏上海博物馆。另外有明代拓的"未断本"，纸墨精好，收藏在故宫博物院，文物出版社有影印本。此外，还有明末清初的拓字本，以后碑上文字又不断有所损坏，另有人据旧拓本翻刻的，但字的点划有错刻漏刻的。

在现存的汉碑中，《曹全碑》是保存汉代隶书字数较多的一通碑刻，对于研习汉代隶书艺术具有很大的参考价值。《曹全碑》的隶书字结体扁平匀整，清丽流畅，左右舒缓，风格秀逸多姿，用笔以圆势为主，柔中有刚，含蓄秀美，显出珠圆玉润的气韵。

《曹全碑》的书法注意于笔下的技巧，追求飘逸秀美，因此有的评碑文字认为其缺点是缺乏朴素雄健之趣。总之，《曹全碑》的书法艺术在东汉末年是一件很有代表

性的作品，对于明请以来的书法界有着很大的影响力。

《玄秘塔碑》

原碑篆额题作《唐故左街僧录大达法师碑铭》，省称《大达法师玄秘塔铭》，又简称《玄秘塔碑》。唐代著名的正楷碑，裴休撰文，柳公权书并篆额，建于唐武宗会昌元年（公元841年），碑石原立于唐长安城内安乐坊的安国寺中，宋代元祐年间移至西安碑林。

《玄秘塔碑》正书 28 行，每行 54 字，共1200 余字。碑文内容主要是讲述大达法师在唐代德宗、顺宗、宪宗时受到朝廷宠遇的情况，宣扬佛教。《玄秘塔碑》是柳公权 64 岁时书的，是存留下来的柳书中的精品。柳公权楷书字法师自颜真卿，《玄秘塔碑》中字的笔姿用笔，即脱胎于颜书，但在运笔对已不同于颜书的豪迈气壮，而是融进了隋代《龙藏寺碑》和初唐书家挺拔遒劲的特点，创造了一种浑厚中

《玄秘塔碑》

见锋利、严谨中见开阔的典型的"柳体"风格。在结体上，《玄秘塔碑》的字基本上左右对称，笔划平稳，有着舒展的风度。在书写竖笔划时也略带弧形，用以写出浑厚圆紧的效果，在表现内在力量时，又不像"颜体"那样突出。

柳公权书法对于后世的影响极为广泛，自从在宋代时将他和颜真卿并称为"颜筋柳骨"，《玄秘塔碑》就成为人们学习柳公权书体的范本，"柳体"曾经受到大城小镇和穷乡僻壤临池习书者的欢迎。《玄秘塔碑》的字，比"颜体"的端雅，清健，易于学习，因此历来为人们所乐于临写。

自从《玄秘塔碑》建立以后，人们捶拓不止，宋代以来的拓本都有残字，碑的上部在第 9 至 1 字处中断，另外碑上"为"字后被人凿损。宋代拓本字的棱角锋芒毕现，以后的拓本字口肥瘦失匀，肥处更肥，瘦处更瘦，先后拓本的不同，已经不像出自同一块。曾据旧拓本摹刻的《玄秘塔碑》字帖，已距"柳体"精神较远。

《淳化阁帖》

目前见列的汇刻丛帖，以《淳化阁帖》为最早，所以有"法帖之祖"之称。《淳化阁帖》又名《淳化秘阁帖》、《历代法帖》，简称《阁帖》。北宋淳化三年（公元992年），宋太宗命侍书学士王著把秘阁（帝王藏书之处）所收历代法书编次，标明"法帖"，摹刻在枣木板上，用来拓制成册，分赐大臣，数量很少，今已见不到原装之本。

因为这部丛帖刻于淳化年间，又藏在皇家内阁，所以后来称为《淳化阁帖》。

《淳化阁帖》共10卷：第一为历代帝王法帖；第二至第四为历代名臣法帖，第五为诸家古法帖；第六至第八为王羲之书法；第九、第十为王献之书法。所刻计184版，2287行。据说，最初拓制的《淳化阁帖》，用的是有名的澄心堂纸、李廷珪磨，后又用的是金箔纸、潘谷墨。枣木原板曾裂开，有过修补，后来毁于火。

当年，《淳化阁帖》的编者王著采择不精，刻帖中夹杂有部分伪迹，也有把书家的朝代或姓名标错了的。第五卷中的"苍颉书"、"夏禹书"、"鲁司寇仲尼（即孔子）书"等均属伪托之迹，而"秦丞相李斯书"的一帖，其实是唐代李阳冰所书的《裴公纪德碣铭》，唐代宋儋书法排到魏晋以前，这些极为明显。历代有评《淳化阁帖》的著作指摘其误，像宋代米芾的《跋秘阁法帖》、黄伯思的《法帖刊误》和清代王澍的《淳化阁帖法帖考》等，几乎是对于每一帖都作出了评定。这部汇刻丛帖虽然有不少缺点，但许多古人法书又因有此帖而得以流传，因此具有很高的历史价值。

《淳化阁帖》刻成拓出分赐王公大臣以后，当时在民间各地就出现了不少翻刻本，但是也有的在帖目上各有增减，按原样摹刻的有《清江帖》、《武陵帖》，《长沙帖》等，在帖目上有断增减酌有《大观帖》、《绛帖》等。明清两代仍有《淳化阁帖》的摹刻本，明代的"肃府本"依原样翻刻，清代乾隆年间的内府刻本则是重新排列帖目重刻的。

《张迁碑》

是东汉中平三年（186年）所刻的著名隶书代表作品，又名《谷城长荡阴令张迁表颂》。此碑出土于明代，碑刻两面，碑阳额有篆书，现藏山东泰安岱庙内。因碑文字变化多体，所以顾炎武疑为后人伪刻。杨守敬在《平碑记》中说："而此碑端整雅练，剥落之痕亦复天然，的是原石，顾氏善考索而不精鉴赏，故有此说。"书法家李瑞清认为《张迁碑》结体用笔，和西周《大盂鼎》有密切的关系。这并不是说两者间在书法上有何继承关系，而是指两件作品的风格在敦厚朴茂方面有近似的风格和审美价值。《张迁碑》以方笔为主结字，字体也以方取胜，给人方正沉雄之感，而加之有横体结字和大小不齐的字与之相映，益显其生动可爱，是沉雄与生动这两者对立矛盾的完美统一。《张迁碑》是汉隶中方正雄强风格的典型代表。

《张迁碑》局部

此碑貌似易学而得其神韵最难，学《张迁碑》的人中，以清何绍基能参已意自成一家。近代隶书风格与《张迁碑》近似的尚有王福厂等。

《寒切帖》

王羲之是东晋著名书法家。作为"书圣"的王羲之，处在书法的变革时代，起过推波助澜的作用。他所创的新体，集中体现了这一时代的行草书法的风貌。他可以说是新书体的集大成者。由于王羲之留世的书法真迹无存，这也给研究王羲之书法艺术留下很多悬而未决的疑案。但无论这些疑案怎样引起争论，对王羲之所传世的书法作品的审美价值，都是给予高度评价的。《寒切帖》又名《谢司马帖》，草书。释文是"十一月廿七日，羲之报，得十四、十八日二书，知问为慰。寒切，比各佳不，念忧劳久悬惰，吾食至少，劣劣。力因谢司马，书不具，羲之报。"从印章得知此帖曾藏绍兴内府。曾刻入宋代的《淳化阁帖》、《大观帖》、《澄清堂帖》、《宝晋斋法帖》等名帖。此帖如行云流水，使转自如，飞逸多姿，体现了王羲之高超的书法技巧，是研究王羲之书法艺术的宝贵资料。

《寒切帖》

《圣教序》

《圣教序》全称是《大唐三藏圣教序》，是唐代著名的碑刻，共有楷书和集王羲之行书的四通碑，其中比较著名的是褚遂良楷书的和集王羲之行书的两碑。

唐僧玄奘不避艰险，经历十多个春秋，从印度取回一批经卷。回到长安以后，他翻译出来佛教"三藏"（经、律、论）要籍六百多部。唐太宗为此写了一篇序，表彰玄奘的这番事业，并把这篇序文放在诸经之前。以后唐高宗又写了《述三藏圣教序记》，又将序和记经人书写刻石立碑。

褚遂良楷书的《圣教序》是他晚年书法的精品，书写成二十一行、每行四十二字。碑石立在西安慈恩寺大雁塔下，因此，通称《雁塔圣教序》也称《褚圣教序》。褚遂良书写的楷书《圣教序》在当时有一种临本称《同州圣教序》，是重刻立石的。唐代前期，褚遂良是最受欢迎的书法家之一，他的楷书丰韵流畅，变化多姿，对后代书风有着很大的影响。

另外一通集王羲之字的《圣教序》碑，是唐代的又一位和尚的功劳。弘福寺僧怀仁几乎耗用了大半生的时间，把《圣教序》和序记以及玄奘译的《心经》，精心地从

王羲之遗留下的墨迹中逐字临摹出来，又把全碑的行气做出安排，才刻出碑。怀仁集字的这碑，通称《集王书圣教序》，简称《王圣教序》。

《圣教序》中集存的王羲之行书字迹非常丰富。据说唐代内府保存的王羲之书法，在集字时他都加以利用过。所以《王圣教序》碑的书法高雅整练，字形精美，笔锋使转时出现的细丝也可得见。此碑一出，极受当时人们的重视，以后盛行不衰，由于拓印过多，碑石出现断裂，字画逐渐变得浅细了。

《兰亭序》

晋人书法崇尚刚柔相济、骨肉相称、骨势与韵味和谐统一的中和之美，呈现出清和潇洒、含蓄蕴藉的审美境界。王羲之是中国古代书法中和之美的典范。志气和平的心境、情感力度，刚柔相济、质妍结合的审美意境，多样变化而又和谐统一的书法形式，在他那里得以完满的体现。

从风格性的情调趣尚和意味表现看，王羲之的书法又具体展示出灵和、潇洒的意境。《兰亭序》是其代表作之一。

《兰亭序》在中锋与侧锋、藏锋与露锋的结合中，突出了侧、露锋的运用。这与他早期侧重中、藏锋的《姨母帖》不同。露锋斜切入笔，侧锋的拂掠、翻转，俊爽痛快。微曲之笔，流畅而挺利。纤细的线条，瘦而实腴。笔与笔交接过渡之处，牵丝引带，笔断意连，具眉目顾盼之妙。

《兰亭序》

在王羲之的行书作品中，《丧乱》等帖偏于行草，更加灵动跳荡。而《兰亭序》则采用行楷书体，既有行书的圆活随意，又有楷书的谨严规矩。清爽流畅的行笔。既写得笔笔起讫分明、扎扎实实，又灵动轻松，无一丝滞板。

此帖字无定法，形随势生。字形大都依所在行气的需要而俯仰变化，但又违而能合，变而不乱。又因字为形，大小，阔狭、长短、高低，姿态多样。结字呈欹侧之势，斜中取正。这种侧势又与后来宋人的欹侧之势不同。王的侧势是含和的，而米、黄等人的侧势则突出了飞扬肆张之气。

《兰亭序》运用了有序而不齐板的章法。纵有行，横无列。纵有行便于上下的有序连贯，横无列避免了状如算子的简单子齐。而在纵行中的上下字，又往往重心左右错落。

有序的上下连贯书写，则生行气，而行中的左右错落，则行气不板。字与字、行与行疏朗有致。字距时疏时密，行距之间时宽时窄。行行分明又行行呼应，气脉连贯。

在书法史上，《兰亭序》占有极高的地位，被称为"天下第一行书"，受到广泛赞赏："右军之叙《兰亭》，字既尽美，尤善布置，所谓增一分太长，亏一分太短，鱼鬣鸟翅，花须蝶芒，油然粲然，各止其所。纵横曲折，无不如意，毫发之间，直无遗憾。"（解缙《春雨杂述》）"右军《兰亭叙》，章法为古今第一。其字皆映带而生，或小或大，随手所如，皆入法则，所以为神品也。"（董其昌《画禅室随笔》）在他们看来，《兰亭序》达到了尽善尽美的程度。

人们往往"二王"并称。比较来看，王献之在中和的基调上更表现出神骏奔放的阳刚之境，而王羲之则更典型地体现了含蓄而灵动的中和之美。"逸少秉真行之要，子敬执行草之权。父之灵和，子之神骏，皆古今之独绝也。"（张怀瓘《书议》）"灵和"者，温文尔雅，志气和平，灵动潇洒；"神骏"者，豪气纵横，威武神扬，宏逸遒健。

王羲之的中和之美又是"质"与"妍"的结合，既有乎实朴质之意，又有潇洒妍美之姿。相对于汉魏、钟繇之质，王羲之更具妍态。而相对于王献之的宏放飞扬，王羲之更有含蓄朴质之趣。

《十三行》

《十三行》指著名的王献之小楷书帖，内容是书写的三国时魏曹植的《洛神赋》，由于是个残缺了的书件，仅存有十三行字，所以称为《十三行》。

据传，原件是写在晋代麻笺纸上的，字迹神采飞越，到南宋时被一个大官僚收藏，他就把这段小楷刻在了一块青玉色的石板上，以后又称"玉版十三行"。这份书写的原件后来为元代书画家赵孟頫所收藏，今已不存。另外，《十三行》还有唐人临摹的一种墨迹本，唐代书法家柳公权收藏过，他还写有几句跋语，这份也有人刻过石板。

《十三行》小楷历来被人称为书法中的珍品，自从"玉版十三行"在明代从杭州出土以后，就被学书的人倍加宝爱。到了清代康熙末年，"玉版"进呈内府，又成了皇宫的藏品。

《十三行》小楷的版本特别多，有"玉版十三行"（分青玉和白玉两种），还有各种翻刻本。这是因为书写者王献之是晋代著名书法家的缘故。王献之是王羲之的儿子，中国书法史上的"二王"，指的就是他们父子。王献之的小楷书法继承了王羲之那种俊美秀丽的风格，但是又写得比较妩媚。青玉版"十三行"小楷的笔画，带有一种放逸流畅的笔风，启迪着后来学书的人。它的结体舒展，笔画沉着有力，疏密搭配适当，具有明快的节奏感。

《十三行》小楷章法的特点是行间距离、上下字之间的距离都大，但不松散，呈现着顾盼多姿的风采。从小楷书法的结构来说，最难做到"宽绰有馀"，而《十三行》对此把握得极好，写得毫不拘谨。

《九成宫醴泉铭》

在今陕西麟游存有一唐碑《九成宫醴泉铭》，正书、篆额，唐初大政治家魏徵撰文，欧阳询书写，唐太宗贞观六年（公元632年）立。此碑书法峭劲，兼有隶书笔意，与《化度寺碑》、《皇甫诞碑》并为欧阳询的代表作。拓本种类很多，并有摹刻。

欧阳询是唐初杰出的书法家，潭州临湘（今湖南长沙）人。由于他敏悟好学，博通经史，曾奉敕主编《艺文类聚》一百卷，完成于唐高祖武德七年（624年），内容十分丰富，全书征引的材料，出自1400余种古籍中，是部重要文献。太宗时，欧阳询为唐政府培养书法人才而设立的弘文馆学士。他曾书学"二王"（王羲之、王献之）父子，而后达到"询八体尽能，笔力劲险。"欧阳询的书法艺术法度森严，意态精密俊逸，于平正中见险绝，自创新意，别树一帜，世称"欧体"，又因为他做过太子率更令，也称"率更体"。代表了唐初成熟楷书的书风，与虞世南、褚遂良、薛稷并称"初唐四大书家"。

欧阳修刻苦认真地研书习字，书法艺术别具一格，受到人们的特别喜爱。他的书信手札，只纸片纸，都为人们所珍藏。他的名声还传到国外，当时，高丽国王还曾派使者来买他的书法作品。

《九成宫醴泉铭》是欧阳修的代表作之一，他的书法作品很多。现在，流传下来的墨迹有《卜商》、《张翰》、《梦奠》等帖，楷书碑版还有《化度寺邕禅师塔铭》、《虞恭公温彦博碑》等，此外还有隶书《唐宗圣观记碑》，都是学习欧体书法艺术极好的范本。

《麻姑仙坛记》

颜真卿是唐代杰出书法家，京兆万年（今陕西西安）人，一说是琅琊临沂（今属山东）人。开元进士，曾任监察御史，受当时宰相杨国忠的排挤，出为平原（今属山东）太守。后官至吏部尚书，太子少师、太师，封鲁郡开国公，世称"颜鲁公"、"颜平原"。

安禄山叛乱时，他与从兄杲卿起兵抵抗，被附近17郡奉为勤王军领袖，合兵20万，使安禄山不敢急攻潼关。德宗时，李希烈叛乱，又以76岁高龄前往劝谕，竟被缢死。

相传颜真卿从小家境贫穷，没钱买纸笔，只能用黄土扫墙习字。初学褚遂良，并从张旭得笔法，经多年苦练，后来终于自成一家。《唐书》上说他"善正草书，笔力遒婉"。楷书端庄雄伟，行书、草书神采郁勃有篆籀气。寓巧于拙，以古为新，人称"颜体"，与柳公权并称"颜柳"。

颜书字形丰绰而笔力道劲，苏轼曾评论说："颜公变法出新意，细筋入骨如秋鹰。"颜真卿的书法艺术为唐代刚健雄强新书风的代表，对我国书法发展史具有重大影响。

《麻姑仙坛记》，全称是《有唐抚州南城县麻姑山仙坛记》，是唐碑，正书，为颜真卿代表作之一。大历六年（公元771年）立。原刻在临川（今江西抚州），已遭火

毁，流传拓本不多。书法雄秀严谨。传世碑刻著名的还有《多宝塔感应碑》、《李玄靖碑》、《颜氏家庙碑》等，墨迹有《自书告身》、《祭侄文稿》、《争座位帖》等。

《颜家庙碑》

在唐代楷书艺术中，颜真卿于王书之外另开一路书风。初唐欧、虞、褚、薛主要是二王的继承者，而颜真卿"纳古法于新意之中，主生新法于古意之外，陶铸万象，隐括众长。与少陵之诗，昌黎之文，皆同为能起八代之衰者。于是始卓然成为唐代之书。"（马宗霍《书林藻鉴》）

《颜家庙碑》为颜真卿晚年之作，比较突出地代表了颜体楷书的特点，"点如坠石，画如夏云，钩如屈金，戈如发弩，纵横有象，低昂有态。"（朱长文《墨池编》）展现了雄强、浑厚、壮伟、沉穆的审美意境。"年高笔老，风力遒厚，又为家庙立碑，挟泰山岩岩气象，加以俎豆肃穆之意，故其为书庄严端悫，如商、周彝鼎，不可逼视。"（王澍《虚舟题跋》）透过颜书雄浑壮伟的书境，我们感到一股至大至刚的浩然正气，一种庄严正大的精神力量。

颜真卿把篆、隶笔法融于楷、行。以中锋铺毫为主，中锋圆劲，铺毫浑厚。笔画中段充实，两端不求过大顿头隆起，而用逆锋回笔使之含蓄。此碑与他碑不同，不是横细竖粗，而是二者大体均匀，显得更加浑朴。

《颜家庙碑》

点画肥壮，但肥不剩肉。它并非以丰腴的"肉"胜，而是突出了韧健的"筋力"。人们常说"颜筋"、"柳骨"。骨力侧重于坚实刚挺，而筋力侧重于韧健含忍。刘熙载《艺概·书概》指出："字有果敢之力，骨也；有含忍之力，筋也。"含忍的坚韧性具有刚柔相济的弹性之美。竖笔化直为曲，略向外弓，有郁勃张挺之势。

王派书法大多以侧取势，结构左紧右舒，左右部分侧重相背之势，突出了伸展舒放的姿态。颜书则以正取势，略带弧形的对称之竖有向内环抱又向外扩展之势。结体以相向之势为主。使字势圆紧浑凝，蕴含着强大的内在力量。

此碑更显颜楷的朴拙之气。撇捺不伸展，缩敛，不像王派书法那样舒展流美。不同于《勤礼》、《东方朔画赞》等碑的偏上重心和偏长结体，此碑重心居中，字形偏方，在视觉上有下压之感，增加了拙朴敦厚之意。清人王澍《虚舟题跋》云："评者议鲁公书真不及草，草不及稿。以方严为鲁公病，岂知宁朴勿华，宁拙勿巧故是篆籀正法。此《家庙碑》乃公用力至深之作。"字势拙里藏巧，正中有敧，平中蕴奇。

其结体、章法是充实与宽博、茂密与疏朗的结合。疏而不散，行距字距紧密充实，字势书势博大开阔。内空外满的结字又密聚在一起，封天盖地。但由于其结字的内部空间疏阔开朗，其茂密又不给人以拥塞窒息之感。

《自叙帖》

怀素，字藏真，湖南长沙人，是中唐著名的书法家。幼年时即出家为僧。因学无师授，曾拜学于邬彤。自己勤奋学书，为了开拓自己的艺术境界，到了长安，接触到不少当时的书坛名流和古代法书真迹，顿时"豁然心胸，略无疑滞"。根据《自叙帖》中怀素对草书流源的论述来看，怀素是悉心研究过从汉代起的各草书名家作品，从而形成自己"狂草"的风格。

《自叙帖》

如果将书法譬喻成音乐，那么草书可以说是音乐中的交响乐。正如清刘熙载《艺概》中说："草书之笔画，要无一可以移入他书，而他书之笔意，草书却要无所不悟。"书家无篆圣、隶圣，而有草圣。盖草之道千变万化，执持寻逐，失之愈远，非神明自得者，孰能止于至善耶？"怀素的狂草《自叙帖》，以篆入草，多用中锋一气呵成；其笔力劲健，全从肘臂发力至笔尖，使转和换笔处尤见工力。当时的诗人李白、钱起、戴叔伦等均有诗赞美怀素的书法。《自叙帖》是古代书法作品中浪漫主义书风的杰出作品，行笔恣纵，"笔下唯看激电流，字成只畏盘龙走"（《自叙帖》）。《自叙帖》记述了怀素自己学书经过，以及当时名流对他书法作品的赞誉。他的书法被赞美为："奔蛇走虺势入座，骤雨旋风声满堂"；"寒猿饮水撼枯藤，壮士拔山伸劲铁"。特别是窦冀诗："粉壁长廊数十间，兴来小豁胸中气。忽然绝叫三五声，满壁纵横千万字。"生动描绘了怀素书写时的神态和速度。

张旭、徐渭草书

唐代张旭的草书被称为"狂草"，明代徐渭的草书也被称为"狂草"。人们往往会把他们等同看待。从纵放动荡的书境看，它们有相通之处，不同于灵和、潇洒的王派小草。但二者之"狂"具有不同的美学性质。前者是古典"和谐美"基调上的"阳刚之美"中的"奔放"之"狂"；而后者则是属于含有丑和痛感因素的"崇高"美学范畴的"狂放"之"狂"。

张旭的"狂草"不脱离书法的基本形式美法度；而徐渭的"狂草"则冲破了书法形式美规范，具有了许多形式丑因素。张旭援篆笔中锋于草法，笔画圆转洒脱而又刚

健劲挺。连绵流动，起伏跌宕，粗细相参。字与字、行与行参差错落，顾盼照应，浑然一体。时而如暴风骤雨，时而如雨珠夹雪。张旭的这种飞动奇纵的"狂草"，是"狂"而不乱法度的。他们是在熟练掌握草书法度规律的基础上，达到"从心所欲不逾矩"的自由书写境界的。徐渭狂草则肆意挥扫，硬拉猛扯，有许多破锋散笔，笔触忽轻忽重，线条突伸突缩，墨色浓淡干湿转换突兀，字的间架被打破，可识性被削弱，主笔和余笔、笔画和引带、实笔和虚笔缠绕混淆，字与字、行与行密密麻麻，拥塞错杂。激狂的情感如洪流般涌泻，冲破了古典美的形式。

张旭之书意是"奔放"，充分体现了唐代书法"阳刚"之美的审美理想。徐渭之书意是"狂放"，是明代具有浪漫主义精神和"崇高"美学性质的"狂放"书风的典型。在中国古代书法发展史上，中和、阳刚、阴柔、狂放之境是不同情感力度的审美意味表现。"中和"、"阳刚"、"阴柔"是以和谐美为基调的，它们突出主体与客体、个人与社会、情感与理性及其形式美因素的和谐统一，给人以愉悦的审美快感。"中和"的审美意蕴刚柔兼备，情感力度适中，具有含蓄蕴藉、典雅平和等特性。"阴柔"的审美意蕴、情感力度轻柔，具有小巧、平静、舒缓、圆畅等特性。"阳刚"的审美意蕴、情感力度强盛，具有宏大、奔放、挺利、雄浑等特性。"阳刚"的情感力度虽然强盛，但并未超出和谐美的范畴。它符合基本的形式美规范，不给人造成痛感。"奔放"的审美意境以动态、放势取性，但它是动、放有度的。而"狂放"则是一种冲出了和谐美、具有丑和痛感特性的"崇高"美学性质的审美形态。"狂放"的情感力度异常强烈，突出了情感与理性、主体与客体、个人与社会的对立冲突，具有动荡、粗拙、杂乱、丑怪等特性。它给人以以痛感为基础、由痛感过渡到激奋、震撼等的复杂的情感体验。这些审美意味具有明显的时代特征。晋人书法是中和之美的典范，骨肉相称，骨势与韵味结合。晋书之"韵"主要体现为一种含蓄、自然的中和之美。它不锋芒毕露、剑拔弩张，又不软弱松散、纤媚无力。唐代是阳刚之美的盛世。唐人大力倡导"骨力"、"丈夫之气"、"飞动"之美。唐之"骨"已非晋人潇洒清俊之骨，它更有劲健之骨力，雄强之骨势。颜真卿、李邕、张旭、怀素等书家在楷、行、草诸体中充分显现了唐代阳刚之气。颜书融篆隶于楷行，点画遒壮，结体宽博而圆紧，布局茂密充实，书势博大开阔，雄浑壮伟。李邕行书一变晋人的流畅潇洒，汲取北碑意趣，笔画强健奇崛，字势欹侧险绝。张旭更表现了动态的阳刚之境，更以奔放飞动的大草展示了大唐的雄豪气度。宋代以来重主观抒情、张扬个性的审美思潮在明代发展到了极致。明人狂草唯情是尊，不拘法度，打破了中和美的原则，抛弃了形式美的规范，不避丑怪，甚至力求丑怪。

米芾行书

宋代"尚意"。重个人意趣、情怀、性格的自由抒发表现，成为总的审美要求。真率畅意是其基本的审美格调。尚意趣，尚真率，使宋代书法在书体上突出了行书。

尚法的唐代是以楷书见长的时代，尚意的宋代更是行书的天下。流便简易的行书更适合于天真洒脱、不拘法度的审美情怀。潇洒的晋人以行书胜，率意的宋人也以行书胜。不过，宋之行书又不同于晋之行书。晋之行书的潇洒又是含蓄蕴藉的，而宋之行书的率意则是发扬显露的。宋人行书"尚意"风貌，在米芾的书法中得以更充分的体现。

米书痛快超迈。不同于所谓"勒字"、"排字"、"描字"、"画字"，他以"刷字"著称。一个"刷"字，表明其书写的率意放达，无拘无束，翻飞自如。他主张"无意"、"率意"，倡导随意而发、一气呵成的"一笔书"，反对"刻意"。大胆的侧锋，"四面"俱到的挥运，正侧、掩仰、向背、转折、提按的自由书写，展现了酣畅洒脱之势，透露出英锐神骏之气。

米的"刷字"，既痛快又沉着，使疾笔与涩笔有机结合。笔毫铺裹变化，丰实而空灵。转折处常翻毫折锋，运笔爽畅，顿挫分明而不胶着，有风驰电掣之势。点画挺利，在节奏的起伏中快速的铺毫摩擦使线条产生涩劲的力度。米的运笔是干净利落的，但在这种迅畅的运笔中，笔画起收转折的笔路又是十分清晰明确的。激越跳荡，富于明快而强烈的点线节奏。运笔行墨熟而巧。但由于其力度和涩感的结合，所以熟而不浮滑，巧而不扭怩。他提倡"把笔轻"，从而以轻松的执笔达到自如洒脱的运笔效果。

在率意自然的书写中，笔画姿态丰富，字形灵动多变，奇态百出。尚奇，但奇而不怪，灵动而不诡谲。学者如一味尚奇，则失之矣。

字势欹侧。以左倾为主，有的则左右摆动。同以前的书风相比，欹侧之势在晋、唐都有。但晋之欹势是潇洒流畅而含蓄蕴藉的，唐之欹势是峻健凝实而法度森严的，而宋之欹势则更是真率畅意，发扬显露的，其中更多了怒张之势。

字距密集，上下贯通一气。虽然字与字大都不连绵书写，但笔断字断而气连，一气呵成，笔势行气明显。结字俯仰之间，照应映带有致。打破了行款的单调直线，每一行左偏右侧，行气波动而畅达。

用墨浓淡枯润相间，湿笔丰润而不乏骨力，飞白劲爽而不轻飘。在他迅疾的挥运中，浓墨饱笔铿锵酣畅，干渴燥枯之处纵驰放达。

其大行书和小行书比较来看，大行书更多纵放肆张，小行书更多率意洒脱。小行书尤以手札尺牍更显自然。他对自己家藏真迹跋尾的小行书颇为得意，认为它们"随意落笔"，得"自然"之妙。

米书能让人远观其势，近取其质，获得丰富的审美享受。既有骏马奔腾、排山倒海的气势，又有精到绝伦的点画微观妙趣。

米书的超迈神骏之气融会了王献之笔意。晋代"二王"并称，但"二王"的书风又有所不同。王羲之志气和平，不激不励；王献之超拔纵横，恢弘遒健。正所谓父之"灵和"，子之"神骏"。后世崇尚奔放率意书风的，大多宗法"小王"。米芾在取法、融参王献之笔意基础上，进一步发扬了纵放率意之气。同王献之的"神骏"、"逸气纵横"比较来看，米芾更多了一些纵放怒张的因素。"小王"神骏的阳刚之气是以中和

之美为基调的，而米芾的书境中则有了一些不中和的色彩。但正是这些不中和的因素使宋书的个性特点得以尽情展露。

《妙严寺记》

元代书法的主导审美倾向是阴柔之美。人们说"元明尚态"，此"态"主要是一种突出形式美的古雅优美之境。元人书法淡化了宋人那种书生意气式的郁勃昂扬之情，代之而起的是对中和之趣、妍美之态的向往。

赵孟頫是元代书法的典型代表，清雅、精熟是其书法的主要审美意境。《妙严寺记》较突出地体现了赵书的特点。它精纯流美。不似欧书剑戟森严，不似颜柳筋骨挺拔，有一种雍容华贵的舒徐气象。

起笔点、切爽快。钩笔提带挑趯适度，介于唐楷与魏碑之间。不同于《三门记》的左向钩。捺笔一波三折，婉曲起伏。笔画较《三门记》圆润。平顺畅达的笔画，省略唐楷顿按明显、粗大的起收之笔，粗细相对均匀。流畅果断的行笔，干净利落，不谨小慎微，不拖泥带水。行书化的笔法，笔画间的引带，使笔势气韵连贯畅达。

结体取横势，开展舒放。中宫紧结，撇、捺、横画伸展分张，章法齐整。但字与字大小有变化，因字为形。赵书强调整齐规范的形式美，结体布局以平正、安稳为主。但赵之平正不同于唐楷之平正。唐以碑胜，端严峻利，赵以帖胜，流便轻松。唐楷侧重于整肃庄重，赵楷突出了清淑秀雅。

赵书更显示了书写创造的精熟、精到、工巧之美。他以深厚的功力、纯熟的技巧，保证了书写的精确工致，突出了完美和谐的形式美。赵孟頫精到工巧的审美意味、深厚娴熟的书写功夫，是具有一定的审美价值的，不能简单地斥之为甜熟媚俗。其精到完备的形式美，对书法学习有着较大的启示作用。清末杨守敬称颂《妙严寺记》"无一稚笔，所以独有千古"。可见其艺术成就的一个重要方面。

王铎草书

明末清初的王铎在草书上显示出极高的艺术水平，表现了豪迈纵放的气度。他赞颂"胆"、"气"、"力"，推崇"劈山超海，飞沙走石，天旋地转，鞭雷电而骑雄龙"、"斩钉截铁"、"撞三山，踢四海"（《文丹》）的审美境界。其大草飞腾跌宕，跳掷激越，大有江河奔流、一泻千里之势。

字形奇趣横生，不主故常。上下左右移步换位，但又意守中线而重心不失。以欹取正，舞动多姿。左右摆荡，既开张挣拉又吸引凝聚，有一种独特的张力。钩环盘纡，灵活不拘，纵横取势，牵掣自如。

字距紧密结合，字势行气畅达。密集中时有一长笔或大字，造成空阔开朗的空间。大小变化，因字为形，错落有致。上下连绵，但字形不紊。连绵引带中实笔带笔、轻重肥瘦分明。行气通贯，又有起伏跌宕的节奏。

圆中有方，连中有断，流畅中有筋节，笔意分明。其连而不滑的奥秘正在于圆转中有方折。张之屏评曰："尝见王孟津一大条幅，气势如龙蛇盘拿，而玩其使转处，则骨里皆方。"因此达到"寓生辣峭奥于熟之中"的境界。（《书法真诠》）

笔法丰富，逆顺、藏露、肥瘦、方圆、疾涩变化自如。中锋侧锋交互，既有圆劲通畅之筋骨，又有洒脱灵活之神采。一些收笔既有引带下字之轻，又有收笔迟留之重，可见不极其势、势有未尽了的意趣。

运笔迅畅而又停留得当。将峻厉之笔与淹留之法化为一体，将笔气贯畅与力感沉着相结合。能放能收，能纵能敛。"明人草书，无不纵笔取势，觉斯（王铎）则纵而能敛，故不极势而势若不尽，非力有余者未易语此。"

迅畅的运笔，但笔笔交代清楚。笔画回环盘曲，扭转利落，无缠绕模糊之病。以沉雄顿挫为体，以飞动变化为用，沉着痛快。作草如真，点画分明，脉络清晰。草书中含楷意，但又不僵板，反增坚实之意。迅畅的用笔使顿挫之处不滞重死板，而具有铿锵的鼓点般的节奏感。

浓淡润燥相间的墨色，信由天然的"涨墨"，酣畅淋漓，率意自然。浓而不滞，淡而不飘。枯笔迅疾，润笔酣畅。浓墨处沉厚浑拙，如老树盘藤，淡墨处虚和灵动，仿佛秋山淡云。起笔蘸墨较饱，开始一二字墨色浓重，渐次燥涩干渴，飞白显露。善用渴笔，常有整行的枯笔相连，任其自然。墨竭而笔势不断，形气俱贯，反而更显生机，别具一番风味。蘸墨继续书写，节奏再起，墨韵连绵起伏，自然鲜活。团团"涨墨"造成点、线、面的结合，增添了书法的表现力。"涨墨"手法也使书家的书写心境放松自如，大胆无拘。

邓石如篆书

人们以"质"、"朴"来概括清人的书法风尚，以别于晋之"韵"、唐之"法"、宋之"意"、元明之"态"。这种"质"、"朴"体现为以古代碑刻为主要学习目标，强调不雕琢，不小巧，不妍秀，不柔媚，真率朴实，庄穆大度。清人尚古，但与元人的尚古比较来看，元人之"古"侧重于晋书，突出以帖为主的秀雅精熟的形式美，书体以楷、行居多。清人之"古"，则倾向于先秦两汉南北朝，书体又突出了篆、隶。清代书法在碑与帖的结合中达到新的中和之境。如果说晋人是在帖学、优美基础上的刚柔相济，那么，清人则是在碑学、壮美的基础上使阳刚之美与阴柔之美相统一。邓石如和伊秉绶是清代书风的典型代表。比较来看，伊更阳刚一些，而邓更中和一些。

邓石如融会秦汉，篆隶互参。篆书出自"二李"（李斯、李阳冰），又不拘泥于"二李"，参取百家，熔为一炉。"以《国山石刻》、《天发神谶碑》、《三山公碑》作其气，《开母石阙》致其朴，《芝罘》二十八字端其神，《石鼓文》以畅其致，彝器款识以尽其变，汉人碑额以博其体。"（吴育《完白篆人双钩记》中所引邓石如语）真可谓集篆之大成。在广收博取中形成了既坚实沉健又疏灵畅达的审美特色。

第十篇：服饰艺术

我国素有"衣冠王国"之称。上起史前，下至明清，无数精美绝伦的服装是中华各民族创造的宝贵财富，在世界服饰史上有十分重要的地位。中国服装的发展和演变，深刻反映了社会制度、经济生活、民俗风情，也承载着人们的思想文化和审美观念。

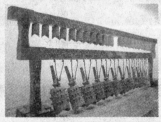
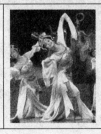

先秦服饰

原始先民一度过着赤身裸体的生活。服饰的起源，诸说纷纭，有御寒说、遮羞说、求美说、性竞争说等。有论者认为，在原始社会的发展过程中，服饰"不再仅仅具有抵御风寒的作用，而体现了人类装饰自己的欲望"。但是，我们注意到尚有"服"、"饰"分别，在原始人和现在的落后部落里，是饰先于服、饰重于服的。因此，原始服饰首先是出于审美和性竞争的需要。

其次是御寒，至于羞耻之心，则是更晚的事了。在丝织物发明以前，原始先民以树叶、树皮、兽皮、兽骨、兽角、贝壳、鸟羽、象牙、植物果实等为服饰，并涂上颜色。例如，北京周口店山顶洞人有用鱼骨和贝壳做成的首饰，并且在穿孔上涂以红色。还有经过磨制染色钻孔的小石珠，磨光的鹿骨，刻纹的鸟骨。同时发现的一枚骨针，长 82 毫米，圆滑尖锐，有刮挖而成的小针眼，可用于缝制兽皮衣服。

在距今 5000～7000 年的仰韶文化时期，人们已掌握了纺织技术。人们剥取野麻的纤维，用石制、陶制纺轮捻成线，然后织成布。在距今 7000 余年的河北磁山遗址出土了红陶纺轮，浙江河姆渡遗址出土了陶纺轮和原始织机零件，还有合股的苘麻纱实物，在一个牙雕小盅上刻有四条蚕纹。在距今 5500 年的河南省青台遗址出土了绞经罗纹织物，距今 4800 年的浙江钱山漾遗址出土了丝帛、丝带、丝绳等纺织物。古人称上身所穿为衣，下身所穿为裳。衣裳起源于何时？在甘肃辛店出土的彩陶上有早期的上衣下裳的形制雏型。直到商周时期，多为此制，如元端、襦裙等（在春秋以前，男女均穿裙）。

春秋战国以后有衣裳连属制，如深衣、袍服。

我国是世界上最早发明养蚕、缫丝，生产丝织物的国家。传说黄帝之妻嫘祖为养蚕织丝的发明者。到夏商周时期，麻、丝、毛等纺织原料的生产已有较大规模，缫、纺、织、绣、染等技艺逐步提高。铜铁已被用作以木质为主的纺织机具的零部件。夏时有不少邑镇以织品闻名，如薄之纂组、朝歌之罗绮、襄邑之织锦、齐之纨（齐郡以世代刺绣著称）、鲁之缟等。

商周时期，服饰形式主要采用上衣下裳制，衣用正色，即青、赤、黄、白、黑等五种原色。裳用间色，即以正色相调配而成的混合色。服装以小袖为多，衣长通常在膝盖部位，腰间则用条带系束。春秋战国时期，出现一种名为"深衣"的新型连体服饰。深衣的出现，改变了过去单一的服饰样式，故此深受人们的喜爱，不仅用作常服、礼服，且被用作祭服。在战国时期，胡服的诞生打破了服饰的旧样式。胡服的短衣、长裤和革靴设计，善于骑射，便于活动，广为盛行，"胡服骑射"成为佳话。

先秦时期的鞋履，主要有履、舄、鞋、靴等形制。诸履之中，以舄为贵。周代君王之舄有白、黑、赤三种颜色，分别在不同场合穿着。鞋是一种高帮的便履，以皮革制成。靴则是胡人骑马射箭时所穿，后来被汉人逐渐接纳。

秦朝服饰

秦代将阴阳五行思想渗进服色思想中，秦朝国祚甚短，因此除了秦始皇规定服色外，一般的服色应是沿袭战国时代的习惯。对于男服服饰，秦始皇规定的大礼服是上衣下裳同为黑色祭服并规定衣色以黑为最上。又规定三品以上的官员着绿袍，一般庶人着白袍。对于女服服饰，秦始皇喜欢宫中的嫔妃穿着漂亮，以华丽为上。秦始皇深受阴阳五行学说影响，相信秦克周，应当是水克火，故秦属水德，色尚黑，黑色为尊贵之色，衣饰也以黑色为时尚颜色了。

汉朝服饰

汉朝的衣服，主要的有袍（直身的单衣）、襦（短衣）、裙。汉代因为织绣工业很发达，所以有钱人家就可以穿绫罗绸缎漂亮的衣服。一般人家穿的是短衣长裤，贫穷人家穿的是短褐（粗布做的短衣）。汉朝的妇女穿着有衣裙两件式，也有长袍，裙子的样式也多了，最有名的是"留仙裙"。汉代服饰的职别等级，主要是通过冠帽及佩绶来体现的。不同的官职有不同的冠帽，因此，冠制特别复杂，有16种之多。汉代的鞋履也有严格的制度：凡祭服穿舄、朝服穿率、出门穿屐，妇女出嫁，应穿木屐，还需在屐上画上彩画，系上五彩的带子。

魏晋南北朝服饰

魏晋南北朝时期老子、庄子、佛道思想成为时尚，"魏晋风度"也表现在当时的服饰文化中。宽衣博带成为上至王公贵族下至平民百姓的流行服饰。男子穿衣袒胸露臂，力求轻松、自然、随意的感觉，女子服饰则长裙曳地，大袖翩翩，饰带层层叠叠，表现出优雅和飘逸的风格。

同时，民族间战乱频仍，却也给了各民族在服饰上互相影响互相渗透的机会，各民族服饰相互融合，展现出繁多式样。

隋唐服饰

隋初的服饰较朴素，袍衫和胡服是当时的主要服饰。自隋炀帝起，社会风气发生变化，服饰日趋华丽。

唐承隋制，唐代是中国历代经济、文化的鼎盛时期，因此服饰也十分华丽。贵妇人的礼服多以袒胸、低领、大袖为主，同时又有襦裙、半臂肩披帛巾。当时的织造技术也达到前所未有的高度。同时由于大量吸收外来文化的影响以及胡服的持续影响，唐代服饰普遍华丽、清新，充满大唐盛世之风范。

宋朝服饰

宋时服饰大多沿袭唐代，但由于理学思想规范着人们的生活行为，因此，服饰上也不再过分追求华丽美艳，审美观上推崇洁净自然和简约质朴的风格。官服多为大袖衫，头戴直角冠帽，以颜色区分官员级别。而妇女的常装是一种对襟、直领、两腋开衩、衣长过膝的称为"背子"的外衣，流行于上至后妃、下至百姓的广大人群。而从五代至宋以后，缠足陋习也发展起来。

元朝服饰

蒙古人入主中原后仍保持其生活习俗，但也深受汉文化的影响，服饰上蒙汉互相影响。元代服饰统称长袍，男女差异不大。用华丽的织金布料及贵重的毛皮制成，分为蒙制和汉制两种。典型的蒙制冠服是以"姑姑冠"为主的袍服，交领、左衽、长及膝，下着长裙，足着软皮靴。汉制的妇女服饰一般沿用宋代的样式，以交领、右衽的大袖衫或窄袖衫为主，也常穿窄袖的长褙子，下穿百褶裙，内穿长裤，足穿浅底履。

明朝服饰

明代对于整顿和恢复传统的汉族礼仪十分重视，上采周汉，下取唐宋。男子服装复以袍衫为主，而官员以"补服"为常服，头戴乌纱帽，身穿圆领衫，袍前的图案和颜色用于区分官阶，戴四方平定巾也是当时的时尚。明代的妇女主要穿着衫、袄、霞

帔、裙子等等。衣服的样式大多仿自唐宋，云肩、比甲（长背心）很有特色。明代仕女穿着崇尚窄瘦合身，一般是对襟的窄袖罗衫与贴身的百褶裙，喜欢将比甲当做外出服穿着，并配以瘦长裤或大口裤。同时缠足之风盛行，并以此为美。

清朝服饰

清代的服饰既保留了满族的习俗，同时兼收并蓄汉族的服饰特点。男子主要穿长袍、马褂和马甲，剃去前额发，编发成辫。袍服宽松，便于骑射。马褂穿于袍外，是一种礼服，马甲也叫背心，造型多样，往往加以装饰。妇女服饰满汉兼容，即有传统的上衣下裳，也有满族特色的旗袍，此外，背心、裙子、大衣、云肩、围巾、抹胸、腰带等各种服饰，层出不穷。裹脚陋习仍存在。

近代服饰

随着帝国主义的入侵和辛亥革命的爆发，我国服饰也日渐变化。西式服装伴随西方文化一起进入我国。在这一时期，无论是传统的长衫、马褂、旗袍，还是西式的礼服、晚装和新式衣裙，以及新出现的结合中西特色形成的中山装、学生装，都广为流行。我国服饰进入了又一个前所未有的多元时代。

民族服饰

蒙古族服饰

蒙古族一年四季都喜欢穿长袍，春秋季穿夹袍，夏季着单袍，冬季着棉袍或皮袍。男袍一般比较宽大，女袍则比较紧身。男装多为蓝、棕色，女装则喜欢用红、粉、绿、天蓝色。腰带用长三四米的绸缎或棉布制成。靴子分皮靴和布靴两种，蒙古靴做工精细，靴帮等处都有精美的图案。佩挂首饰、戴帽是蒙古族习惯。玛瑙、翡翠、珊瑚、珍珠、白银等珍贵原料使蒙古族的首饰富丽华贵。

蒙古族现在主要分布在内蒙古、辽宁、吉林、河北、黑龙江、新疆、青海、甘肃等地。

回族服饰

回族在服饰上最具有民族特色的就是礼拜帽，一般是用白布制做，式样为无檐小

圆帽，也有戴黑色的，最初是做礼拜时戴，现在已成为民族标志，平日也随处可见。回族妇女习惯戴披肩盖头，只把脸露在外面，根据年龄的不同，选用的颜色有所不同，姑娘用绿色的，中年用青色的，老年用白色的。

回族现在主要分布在宁夏、甘肃、河南、新疆、青海、云南、河北、山东、安徽、辽宁、北京、内蒙古、天津、黑龙江、陕西、贵州、吉林、江苏、四川等地。

藏族服饰

藏族农区男子穿黑白氆氇或哔叽藏袍，衣裤套穿在白衬衣上，外束色布或绸子的腰带。妇女的冬袍有袖，夏袍无袖，内衬各色绸衫，腰前围一块毛织彩色横条"帮典"。牧区男子穿肥大袖宽的皮袍，大襟、袖口、底边等处镶着平绒或毛呢，外束腰带；妇女穿以"围裙"料和红、蓝、绿色呢镶宽边的皮袍、"松巴鞋"和"嘎洛鞋"。藏人都喜欢佩戴珠宝、金、银、铜、玉、象牙等制作的首饰。

藏族现在主要分布在西藏、四川、青海、甘肃、云南等地。

维吾尔族服饰

维吾尔族男子穿绣花衬衣，外面套斜领、无纽扣的"袷袢"，"袷袢"身长没膝，外系腰带。妇女则穿色彩艳丽的连衣裙，外面套绣花背心。男女头戴绣花小帽，脚穿长筒皮靴。维吾尔族常选用纯毛、纯棉、真丝、真皮等衣料，妇女喜欢艳丽的衣物，并以耳环、戒指、手镯、项链等饰物点缀。

维吾尔族现在主要分布在新疆。

苗族服饰

苗族妇女较典型的装束是短上衣、百褶裙。苗族衣料过去以麻织土布为主，普遍使用独具特色的蜡染、刺绣工艺。裙子则以白色、青色居多。配饰以头、颈、胸及手等部位的银饰为多见。

苗族现在主要分布在贵州、湖南、云南、广西、重庆、湖北、四川等地。

彝族服饰

彝族男女上衣右开襟，紧身，袖口、领口、襟边都绣有彩色花边。身披羊毛织成的斗篷"擦尔瓦"，颜色多为黑色或羊毛本色。男子下装有三种裤脚，最大的达2米，最小的仅能包住脚颈。女子下装为"其长曳地"的百褶裙，是由不同颜色的布料连接起来的，缝合处粘贴花边。男子蓄发做成"英雄结"，左耳戴着缀有红丝线的红黄大耳珠。妇女包绣花头帕，喜戴耳坠、手镯、戒指、领排花等金银饰物。

彝族现在主要分布在云南、四川、贵州等地。

布依族服饰

布依族男子上穿对襟或大襟的短衣，下着长裤，也有穿长衫长裤，缠青色或花格头巾。色调以青蓝色或白色为主。妇女一般穿大襟短衣，下着长裤。衣襟、袖口等处镶彩色花边，裤脚处也镶着花边，头缠青色或花格头巾，或将白色印花头帕搭在头上，青年女子的胸前还挂着绣有漂亮花纹图案的围腰。布依族妇女喜欢佩戴银质手镯、耳环、项圈，足蹬尖鼻绣花鞋。

布依族现在主要分布在贵州、云南等地。

壮族服饰

壮族男子多穿对襟的上衣，纽扣以布结成。胸前缝一个小兜，与腹部的两个大兜相配，下摆往里折成宽边；下裤短而宽大，有的缠绑腿，扎绣有花纹的头巾。妇女穿藏青色或深蓝色矮领、右衽上衣，衣领、袖口、襟边都绣有彩色的花边，下着黑色宽肥的裤子。也有穿黑色百褶裙，上有彩色刺绣，下有彩色布贴。扎布贴、刺绣的围腰，戴绣有花纹图案的黑色头巾。

壮族现在主要分布在广西、云南、广东等地。

朝鲜族服饰

朝鲜族男子通常穿短款上衣，斜襟、左衽，宽型袖筒，下身穿宽腿、肥腰、大档的长裤。外出时喜欢穿斜襟长袍，无纽扣，以长布带打结。过去戴笠，现在青年男子戴鸭舌帽，中老年人戴毡帽。儿童上衣的袖筒多用色彩斑斓的"七色缎"做料。女服则为短衣长裙，朝鲜族叫"则"和"契玛"。喜欢选用黄、白、粉红色衣料。朝鲜族的鞋从木屐、草履到草鞋、麻鞋，直至近代男子宽大的长方形胶鞋、妇女鞋头尖面跷起的船形胶鞋。

朝鲜族现在主要分布在吉林、黑龙江、辽宁、内蒙古等地。

满族服饰

满族穿袍服，袍服中最具特色的是旗袍。满族妇女的旗袍最初是长马甲形，后演变成宽腰直筒式，长至脚面。领、襟、袖的边缘镶上宽边作为装饰。坎肩是满族服饰的重要组成部分，其制作精致，不仅镶上各色花边，而且还绣有花卉图案。头饰是满族服饰的突出特点。过去男子留长发、结辫。而妇女的发型则富于变化，留发、结辫，还绾成髻等。

满族现在主要分布在辽宁、河北、黑龙江、吉林、内蒙古、北京等地。

侗族服饰

侗族男子的上衣有对襟、左衽和右衽三种，下着长裤，裹绑腿。缠头布为三米长

的亮布，两端用红绿丝线绣着一排锯齿形的图案。盛装时戴"银帽"，并佩戴其他银质饰物。女子多穿鸡毛裙，上身以开襟紧身衣相配，胸部围青色刺绣的剪刀口状的"兜领"，裹绑腿。穿裤时，以右衽短衣相配。也有穿右衽无领上衣，以银珠为扣，环肩镶边，足蹬翘尖绣花鞋。侗族妇女喜欢佩带银花、银帽、项圈、手镯等银质饰物。

侗族现在主要分布在贵州、湖南、广西、湖北等地。

瑶族服饰

瑶族男子服装以青蓝色为基本色调，以对襟、斜襟、琵琶襟短衣为主，也有的穿交领长衫，配长短不一的裤子，扎头巾、打绑腿。妇女穿大襟上衣，束腰着裤，或穿圆领短衣，下着百褶裙；还有穿长衫配裤的。瑶族服饰的挑花构图风格独特，整幅图案均为几何纹。瑶族头饰造型繁多、色彩丰富。服饰制作采用挑花、刺绣、织锦、蜡染等工艺。

瑶族现在主要分布在广西、湖南、云南、广东、贵州等地。

白族服饰

白族男女着衣上都喜欢用白色和接近白色的浅绿、浅蓝等色。白族妇女常将色彩艳丽的图案绣在挂包、裹背、腰带、包头布、鞋等饰物上。大理的白族男子身着白色对襟上衣和黑领褂，下穿白色长裤，头缠白色或蓝色头帕，肩挂手绣挂包。妇女多穿白色或浅蓝色右衽上衣，下着白色或浅蓝色宽裤，腰系绣花或缀有绣花飘带的短围裙，足蹬绣花鞋。

白族现在主要分布在云南、贵州、湖南等地。

土家族服饰

土家族男子穿琵琶襟上衣，缠青丝头帕。妇女着左襟大褂，滚两三道花边，衣袖比较宽大，下着镶边筒裤或八幅罗裙，喜欢佩戴各种金、银、玉质饰物。

土家族现在主要分布在湖南、湖北、四川、贵州、重庆等地。

纳西族服饰

纳西族的服饰很有意思，在羊皮背带的缀连处，缀有两盘直径为 5 寸左右的圆形绣锦描花图案。图案下约 4 寸许的羊皮光面的下摆，横缀着一排七盘直径为 2 寸许的图案，而在这 7 块圆形图案上，又分别牵引出两条柔韧的麂皮细绳，这 14 根细绳称为羊皮飘带。羊皮的毛色大多为纯黑色，羊皮又摹拟青蛙的形状裁制。

纳西族的羊皮服饰，剪裁成蛙状，缀在羊皮光面上的大小圆盘图案，是表示蛙的眼睛，所以纳西族的羊皮服饰是寓着青蛙图腾的服饰，并一代一代传下来。

哈尼族服饰

哈尼族男子穿对襟上衣和长裤，用青布或白布包头。红河等地妇女上穿右襟圆领上衣，下着长裤；墨江等地妇女上衣外套一披肩，下穿及膝短裤，打绑腿。西双版纳和澜沧一带妇女穿短裙，打护脚，也有着长筒裙或褶裙的。无论纽扣、耳环、项圈、手镯和胸饰，皆用银制。衣襟、袖口、裤脚、腰带等服饰上，多有镶嵌的彩色花边和刺绣的花纹图案。

哈尼族现在主要分布在云南。

哈萨克族服饰

哈萨克族男子主要有皮大衣、皮裤、衬衣、长裤、坎肩、袷袢等。皮裤肥大，主要是冬季穿用。衬衣、长裤多选用白布为原料制作而成，衬衣采用套头式，青年男子还喜欢在衣领处绣有花纹图案，五颜六色，十分漂亮。妇女多穿以绸缎、花布、毛纺织品缝制的连衣裙，喜欢选用红、绿、淡蓝色。姑娘和少妇的连衣裙，袖子绣花、下摆缝花边，十分艳丽。妇女的帽子、头巾颇为讲究。

哈萨克族现在主要分布在新疆、甘肃等地。

傣族服饰

傣族男子多穿对襟或大襟无领短衫、肥筒长裤或深色筒裙，用白、青、浅蓝、淡黄色的布包头。西双版纳的妇女上穿白色、绯色或淡绿色紧身窄袖短衫，下着各种花样的长及脚面的筒裙，束银腰带，喜欢留长发，并挽髻于顶，插上梳子或鲜花或用大布巾包头。德宏和耿马的妇女上穿齐腰短衣，下着色彩艳丽的筒裙，发髻位于脑后，余发散拖一绺在背后。服饰衣料过去为土布，现多为丝绸、细花布。

傣族现在主要分布在云南。

高山族服饰

高山族男子穿对襟长袖上衣，外套坎肩式短褂，系宽腰带，垂其两端作为前裙，衣袖、领、腰及下摆都镶上彩色花边，用黑布缠头，经常戴藤盔或木盔。女子有的身穿对襟长袖短衣，下着长裙，胸前挂一块斜方胸衣，有的上身只穿一个背心，下身横围一块腰布，冬天用一块方布自左肩围裹其身，头戴木制八角头盔。高山族男女都喜欢佩戴贝料、兽牙、羽毛、兽皮、花卉、钱币、竹管等饰物。

高山族现在主要分布在台湾、福建等地。

第十一篇：影视艺术

　　影视是电影和电视艺术二者的合称或简称，影视艺术是运用画面构图、镜头、蒙太奇、光影、色彩、声音等手段塑造艺术形象、表象审美情感的艺术样式。影视是一门全新的艺术，虽诞生较晚，但却后来居上，具有囊括与整合所有艺术形式的优势。我国的影视虽然起步比较晚，但亦有着独特的艺术特性。

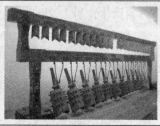

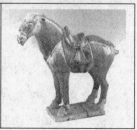

电影类型

故事片

现实片

这是从现实生活取材，用现实主义的创作方法，客观地观察现实生活，按照生活的本来样式，精确细腻地描写现实，真实地表现典型环境中的典型人物，有着精当的结构、独特的风格及引人入胜的情节的影片类型。这个类型片从广义上包括了"真实电影"、"纪实电影"、"新现实主义"等电影流派的作品在内，是故事片片种中作品最多，最吸引观众的类型之一。

改编片

这是取材于世界文学史上出现的文学名著，加以改编、再创作后所拍成的一种影片类型，如《三国演义》、《红楼梦》。这种类型的影片，题材范围十分广泛，它的特点是要求忠实于原著主题，在力求保持原著主要人物、主要情节及其风格的基础上，对原著所写的时代背景、地理环境、人物活动等方面做一些通俗化的工作，并在不违背原著主题的原则下，进行适当的艺术加工。因此，优秀的改编片在某种意义上说，也是一项电影艺术再创造的成果。

历史片

这是以历史上发生过的重大事件为背景，以各种历史人物的生活经历为主要情节，经过不同程度的艺术加工后，所拍成的影片类型，如《甲午风云》、《南昌起义》等。

战争片

这是以战争为主要题材和内容的影片类型，如《上甘岭》、《地雷战》、《地道战》。从广义上说，反战题材的影片，也应当属于这个类型。

喜剧片

这是以产生笑的效果为特征的影片类型，如《满意不满意》、《甲方乙方》等。

惊险片

以情节惊险为主要特征的故事片，如《国庆十点钟》等。

传记片

这是以真实人物的生平事迹为依据的故事片类型，如《李时珍》、《吉鸿昌》等。

武打片

武打片又称"功夫片"、"打斗片"，是一种揉和武术、剑术等因素在内，以武打

为主要手段，打斗为主要场面，表现侠客、骑士、武士及正派人物除暴安良、正义战胜邪恶主题的故事片类型。

儿童片

这是一种通俗易懂、生动活泼、适合儿童智力水准，人物、情节具有对儿童进行思想教育、知识教育功能的故事片类型，如《三毛流浪记》、《闪闪的红星》、《小刺猬奏鸣曲》等。

神话片

这是以传说和神话为题材的故事片类型，如《西游记》、《画皮》等。

科学幻想片

这是取材于科学幻想小说，用电影特技的表现方法，依据科学上的某些新发现、新成就以及在这些基础上可能达到的预见，以幻想方式描述人类利用这些发现完成某些奇迹的故事片类型。也就是说，科学的新发现、新成就或新假设是科幻片创作的依据。编导具有辩证唯物主义和历史唯物主义的世界观、丰富的想象力和科学的预见性，是科幻片创作立意高远、主题思想深刻的先决条件。作品具有源于科学的幻想性而不是主观臆造的空想性，是科幻片是否具有流传价值的前提。利用众多先进的银幕视觉、听觉形象，并能极大地调动、激发观众的想象，是科幻片创作成功的重要保证。

歌剧片

这是纪录歌剧演出或根据歌剧改编的故事片类型，如《洪湖赤卫队》。

美术片

美术片不用真人和实景拍摄，而以绘画或其他艺术形式作为塑造人物和环境空间造型的手段，用夸张、神似、变形的手法借助幻想、想象和象征，反映人们的生活理想和愿望。美术片以少年儿童为主要对象，也适当考虑成年人的趣味。影片的题材包括民间故事、神话、寓言、现代故事、科幻、讽刺喜剧等，天上地下、古今中外、兽语鸟言、神仙鬼怪，几乎无所不包。

美术片一般采用逐格拍摄的方法，绘画工作量大。采用计算机绘画后，工作效率大大提高了。

美术片可分为动画片（又称卡通片）、木偶片、剪纸片、折纸片等。美术片的先驱是法国人埃米尔·雷诺，他于1892年首次在巴黎放映了绘制的动画片。我国在1926年拍摄了第一部无声动画片《大闹画室》，创作者是万籁鸣、万古蟾、万超尘、万涤寰，"万氏兄弟"被称为中国动画片的先驱。

中国美术片近年在世界上多次获奖，被称为"中国学派"。我国的《猪八戒吃西瓜》、《哪吒闹海》、《大闹天宫》、《黑猫警长》，都是深受少年儿童喜爱的美术片。

动画片

动画片又称"卡通片"，是用图画表现戏剧情节的一种美术影片。它在摄制的时候，采用逐格摄影的方法，把许多张有连贯性动作的图画，依次一张张地拍摄下来，连续放映时就会在银幕上产生活动的影像。这种影片在艺术表现方面，可以充分发挥真人实物所难以表达的想象和幻想，创造出瑰丽迷人的虚实结合的艺术境界。

木偶片

木偶片是用木偶来表现戏剧情节的一种美术影片。它在摄影的时候，把各个活动部分装有关节的木偶，按照设计好的动作，分解为若干顺序的不同的姿态，由人操纵，依次扳动关节，用逐格摄影的方法拍摄下来。对可以连续操纵的布袋、杖头或提线木偶，则用连续摄影的方法进行拍摄制作。

剪纸片

剪纸片用剪纸人物、动物来表现戏剧情节的一种美术影片。它在摄制的时候，用纸剪成或刻成人物、动物的形体和背景形象，描绘色彩、装配关节后，按照剧情的需要，将人物、动物及景物的活动，分解成若干顺序的不同的姿态，由人操纵，依次扳动关节，用逐格摄影的方法拍摄下来，放映时就产生了连续活动的影像。

折纸片

折纸片由儿童折纸手工发展而成，利用折纸人物、动物和景物表现戏剧情节，是我国特有的一种新型美术电影。其制作及拍摄方法与木偶片、剪纸片近似。

戏曲片

我国拍摄的第一部电影，是 1905 年由谭鑫培主演的京剧《定军山》。过去拍戏曲片，摄影机固定在一个机位，纪录舞台演出实况。现在采用实景、布景相结合的方法，突破舞台局限，将戏曲表演和电影艺术手段结合起来，既表现出戏曲艺术的特点，又发挥了电影艺术的表现特点。如为大家所熟悉的越剧《红楼梦》，京剧《野猪林》、《徐九经升官记》、《红灯记》，黄梅戏《天仙配》，秦腔《三滴血》，昆曲《十五贯》，豫剧《七品芝麻官》，评剧《刘巧儿》等，都是深受群众喜爱的戏曲片。

科学教育片

科学教育片简称"科教片"，是为科研、教学和在群众中普及科学知识而摄制的影片。上至天文，下至地理，大到漫无边际的宇宙宏观世界，小至肉眼看不见的生物微观世界，数学、物理、化学及历史、文艺等，无所不包，都可以是它表现的范围。科教片根据宣传目的和收看对象的不同，分为科学普及片、科研片、教学片、科学杂志片等。

面对广大群众的科普片，要求准确、形象、生动地解释自然现象和社会现象，注

重科学性、知识性和实用性。样式可以是散文式的，如《猫头鹰》；纪录式的，如《鸟岛》；故事式的，如《车床的故事》；科学童话式的，如《知识老人》；科学幻想式的，如《小太阳》等。

新闻纪录片

新闻记录片分为新闻片和纪录片两种。新闻片报道新近发生的事实。由于电影后期制作周期长，在影院放映，群众不能及时看到，因此现在电影很少拍新闻片，几乎都由电视承担。纪录片拍摄较自由，既可以纪录现实，也可以回顾历史；既可以反映重大事件，也可以揭示日常生活的一个侧面。既可以表现人类社会生活题材，也可以表现大自然的秀丽风光、动物和植物世界等。

纪录片可分为时事报道片，如《国庆阅兵》；传记纪录片，如《周恩来》；政论纪录片如《中印边界问题真相》；历史纪录片，如《淮海千秋》；自然风光片，如《漫步香山》；杂志型纪录片如《今日中国》。

纪录片必须是生活中真实的事件，不允许虚构、编造。

电视剧的种类

电视剧有很多种类，从篇幅长短和结构形式来分，大体有以下几种：

单本剧

单本剧即一部电视剧，介绍一个独立完整的故事情节，一次播完。单本剧没有固定的时限，但通常是半小时到 1 小时，有的也可长一点。

戏剧集

这类电视剧又分为两种情况：一种是用同一人物贯穿各集，但每部电视剧的情节各自独立，没有连续性。如电视剧《东北一家人》，一集一个故事，独立成章。另一种是以作家为单位，把各单本戏集合成为某作家的戏剧集。戏剧集这种样式的电视剧，目前在国内还很少有，主要出现在国外。

连续剧

连续剧又叫系列剧。它的人物和情节都是连贯的，每集独立成章，各集又环环相扣，首尾呼应，构成一个有机的整体，每集一般 40 分钟，可也有的只有的只有 15 分钟。连续剧是最常见的电视剧，长篇连续剧在国外、港台尤为盛行，有的一播就是几个月，甚至长达几年。

影视的艺术特征

视觉造型性

虽然影视艺术属视听艺术，但却是以视觉为主，听觉为辅。因为影视艺术诉诸观众的主要还是直观的视觉形象，影视所调动的一切手段，无论是借用文学、绘画、建筑，还是音乐、戏剧的手段，或者是影视特有的蒙太奇手段，都必须创造出鲜明而生动的视觉符号。影视所运用的一切手段，如摄影、灯光、化妆、道具、服装、特技等，都主要是为实现和加强视觉效果服务的。影视艺术在画面的有限空间内，通过直观而生动的视觉形象塑造人物，叙述事件，抒发情感，阐释哲理。因此，影视艺术最本质的美学特性之一，就是它的视觉造型性，即视像性。

影视的这个特征要求影视的画面造型能够产生直观的视觉效果。画面是构成影视的基本单位，是影视的基本艺术语言。应该说，没有画面就没有影视艺术的存在。文学作品是通过语言文字塑造艺术形象，那么读者看到的仅仅是其媒介手段——文字，读者只有运用想像，并结合自身的经历和体验，才能感受出具体形象，因此文学作品的艺术形象具有间接性、模糊性的特征。而影视艺术是直接给观众"看"的艺术，它诉诸观众的是具有造型表现力的形象，无须观众更多的想像，具有可闻可见的直观性特征。

广阔时空性

影视有着广阔的时空性。音乐和文学等艺术中的形象只在一定的时间流程中展开和完成，不与空间发生关系，属于时间艺术；绘画、雕塑、建筑等艺术仅在一定的空间中以静止凝固的状态诉诸人们的感官，没有时间流程，属于空间艺术。舞蹈、戏剧与影视既具备时间流程，又存在于一定的空间内，因此被列入时空艺术的范畴。然而，影视艺术在逼真、直观、多方位地体现时空关系方面，具有极大的自由度和丰富性，这是同为时空艺术的舞蹈、戏剧所难以企及的。在影视中可以让时空倒流或往前推，可使时间凝固，或将真实空间、虚幻空间交错在一起，给予时空以假定性、可变性和伸缩性。

影视作品的空间可以海阔天空，从沙漠到大海，从天空到地面，从摩天大楼、喧哗的现代都市一下子就换到僻静的小巷、边远的村落。随着科学技术的进步、社会的发展以及影视艺术表现力的日趋丰富，影视创作者们逐渐抛弃了以单一时间为序的线性思维模式和手段，而代之以时空交织的多线型、多方位的思维模式和手段。这种既重时间、又重空间的立体思维对表现现代人的复杂心理，反映丰富多彩、形形色色的

社会生活，更为得心应手，而这一切都得益于影视艺术时空转换的自由与随意。

影视作品中时间的转换也是灵活自由、手法多样的。影视作品的时间既指影片放映的时间，也指影片内容的时间。影视作品中的时间不仅可以被镜头压缩，即跳过一段时间，也可以将时间拉长或使时光"倒流"。

自由转换的时间和空间是有机统一的。将历史人物的幽灵与现实生活中的人物纠葛在一起，以及科幻片里的进入时光隧道，作各种异想天开的梦一般的旅行等等，都不仅使时间倒流了，而且也改变了整个影片的空间结构。这时，延续时间、压缩时间、凝固时间、回溯时间都是在组织新的空间。在这样的叙事中，现实空间、幻觉空间、生的空间、死的空间交叉出现，有组织地重叠在一起，通过蒙太奇剪辑使之形成感人肺腑的生动画面。这时，观众就产生了一种特殊的心理空间和情感空间，于是空间靠着时间寄寓着富有诗意的审美效应，时间则在空间的变幻中被主观化了。

艺术综合性

影视艺术受科技影响最大，是科技与艺术结合的产物。就电影、电视的技术基础而言，它综合了光学、声学、电学、物理学、化学、机械学、计算机科学等多种自然科学与应用科学的技术成果。科学技术是影视艺术的基础，也是影视艺术机体不可缺少的组成部分。如果没有现代工业提供光、电、声、化等方面的先决条件，没有感光胶片、光学镜头、摄影机、放映机等配套设备的问世，就不可能有电影的诞生。而且影视的最基本构成元素——画面与声音，也都是科学技术的产物。画面由黑白到彩色再到立体，声音由无声到有声再到立体音响，都是以科技发展为前提的。

影视语言的基础——蒙太奇的应用，同摄影机摆脱固定状态密切相连。如果没有摄影机的改进，蒙太奇的运用是不可能的。景深镜头使创作者可以在镜头内进行场面调度，大大提高了银幕空间的表现力，加大了画面的信息量，这同样依赖摄影镜头性能的改良。长镜头的运用，同样取决于现代摄影机的小巧、便携。而变焦摄影、遮幅拍摄、叠影、高速摄影、背景合成等无不依靠技巧印片机和高速摄影机等电影器材所提供的便利等等。

此外，影视艺术的综合性更体现在它吸收姊妹艺术的长处和特点，丰富和充实了自己的艺术表现力。影视艺术拥有了绘画、雕塑所不具备的运动形态，拥有了音乐所没有的造型因素，突破了戏剧、舞蹈时间和空间的局限性，并把文学的语言符号转化为诉诸视觉和听觉的直观形象。

影视的蓬勃发展与戏剧关系密切，戏剧艺术多年来在编剧、导演、表演等方面所形成的艺术规律，为影视艺术提供了许多可贵的经验。影视艺术不仅借用戏剧的创作题材和戏剧表演经验，而且将戏剧性冲突和戏剧性情境纳入作品之中，强化了其可观赏性。然而二者之间仍有根本的区别，影视中的戏剧因素以表现时间和空间方面的最大自由取代了戏剧三幕、三场、三堵墙所造成的时空局限性。演员的表演要求朴实、

自然、生活化，而力避戏剧舞台表演中的程式与夸张。

还有，文学的发展也对影视艺术起到了极大地推动的推动作用。影视艺术从文学中吸取和借鉴了许多叙事方式和叙事手段，以此强化其叙事功能。而且影视文学在影视艺术创作过程中具有举足轻重的作用，因为影视艺术的成功首先取决于剧本。不仅如此，文学各种体裁都曾经直接对电影产生过巨大影响。影视向诗歌学习，产生了富有抒情性的诗电影，如影片《城南旧事》。影视向散文学习，产生了散文电影或显示出散文化的特点，如影片《我的父亲母亲》。然而文学是以抽象的语言来反映现实世界，文学作品的艺术形象具有模糊性、不确定性的特征，而影视艺术是以具体的形象画面来反映客观世界与人的内心及其发展变化的过程，因此影视作品中的艺术形象具有鲜明的确定性和直观性。

此外，影视艺术从绘画、雕塑等艺术中吸取了造型艺术的规律和特点：注重画面的构成层次的安排，光、影、色彩的运用，以及运用二维平面去创造三维空间。但影视的绘画因素不仅具有造型性和视觉的再现性，强调视觉形象的直接感染力，而且突破了静止空间的限制，以活动着的画面去充分展现生活的全貌，远远摆脱了绘画借助动态瞬间暗示事物运动的局限。

影视艺术把音乐作为概括主题、抒发情感、渲染气氛的重要表现手段。在影视作品中，音乐这一长于抒情的听觉艺术元素，极大丰富了影视艺术的感染力。然而影视艺术的音乐元素必须在与影视画面的和谐配合中才能产生明确、丰富的含义。因而，影视作品中的音乐不同于只作用于听觉的纯音乐形式。

影视艺术综合性的美学特性绝不仅限于各种艺术元素的有机融会，这种综合性突破了艺术的层次，更加集中地反映在美学层次上的高度综合性，体现为再现性和表现性的统一，纪实性和抒情性的统一，技术性和艺术性的统一，使得影视艺术成为迥异于其他艺术种类的一种独立艺术样式。

影视作品

《一江春水向东流》

《一江春水向东流》是一部进步的现实主义影片，分《八年离乱》和《天亮前后》上、下两集。故事情节由四种代表不同社会力量的人群组成四条线索：第一条是以老校长、张忠良、婉华为代表的积极抗日的线索；第二条是以素芬婆媳母子三代人为代表的抗战前后在日、伪、蒋统治下历尽苦难的黎民百姓的线索；第三条是以庞浩公、王丽珍为代表的国民党反动统治者，包括由追求进步、投奔抗日开始、后来经不起苦难考验、色情诱惑最后在"大染缸"中堕落变质的张忠良；第四条是温经理、何文艳

为代表的汉奸、奸商。影片将四条线索相互对比交织，组成了抗战时期和胜利以后中国社会生活的一幅真实图画：革命人民艰苦抗战、浴血奋斗；国民党反动派却不顾民族和人民利益，荒淫腐败，大发"抗战财"、"胜利财"。故事曲折动人，结构巧妙紧凑。无论编、导、表演，都可说是解放前中国电影的最高水平代表作。

剧本告诉我们：胜利是属于庞浩公之流，而不是属于张老母、李素芬等为抗战付出了代价的老百姓。她们九死一生，苦候 8 年，天天在等天亮，以为抗战的亲人一朝胜利归来，会带给她们幸福，谁知道回来之后，素芬竟被逼死，所以老母最后说："我们受鬼子的苦还不够，现在还要再吃你的苦！"不仅她吃苦，谁都吃够了庞浩公之流的苦。庞浩公一天还在，人民的苦便一天不会完结……

《一江春水向东流》重现的这一幅幅血淋淋、活生生的画面，从垃圾堆中捡骨头啃，人拉犁……对于今天在蜜罐里里长大的孩子们是很难想象的，只有从历史书中去找到答案后才能正确地给剧中人物赋予爱和恨。

《黑槐树》

影片《黑槐树》通过一桩因赡养问题而实际发生过的民事纠纷，将农村家庭结构、伦理亲情发生的细微变化，以及隐蔽在这些变化深处的文化惰性给情感、道德和人伦关系造成的扭曲，——融入原生态的生活形式之中，以令人震惊的真实性鲜明地展现了出来。"养了一窝孩，怎么没人管我了呢？"剧中的胡大妞想不明白。道德的窘境表面上来自子女经济收入的差距，以及由此引起的心理不平衡，可这差距显然并非经济的过错，而是蹒跚的道德赶不上经济发展的步伐，难以支配情感的变化。于是，这位无助的母亲只好诉诸法律。然而，官司两度升级，调解一再无效，法律无能为力的地方正是道德缺口之所在。这个缺口被文化惰性一再扩大，参与这种"情感破坏工程"的，不但有她的三个儿子，还有胡大妞本人。剧中对重男轻女思想发出的深沉责难，对传统文化负面因素怎样颠覆人伦亲情，致使兄弟阋于墙，大打出手，母亲和儿子在法庭上抱头痛哭，弄得法律失色、道德苍白，通过一系列情节和场面自然流露出来，给人强烈的震撼。其中一些细节传递出的信息意味深长：如盖了新住宅、养着大狼狗的老大拒绝上法庭，法院警车开到村里来传讯，母亲却急急惶惶赶去拦在警车前捶胸顿足地嚷道："我向你们告他，可我并没有让你们抓他呀！"又如，冬至这天傍晚，孙女花妮给蜷缩在破茅屋里的奶奶送来一碗饺子，饿了一天的胡大妞将饺子拨出一半，一定要花妮给孙子狗蛋送去……全剧含而不露，看似没半点火气，但它那锐利的目光却早已越过道德批判的栅栏，无情地撕下了负面文化的面纱。纪实性手法的熟练运用（此剧开拍时间早于影片《秋菊打官司》），原生态气息极为浓郁的生活化结构，朴实无华不着痕迹的表演（全剧数十名演职人员中只一人为职业演员），精当的镜头语言和叙事节奏，都在当时赢得广泛的称赞。它获得当年国家计生委、国家司法系统、全国农委、全国妇联和中国电视艺术委员会分别颁发的"人口奖"、"金盾奖"、

"金穗奖。、"巾帼奖"、"飞天奖"。

《渔光曲》

1934 年 6 月，由蔡楚生编导、王人美和韩兰根主演的《渔光曲》在上海首映，这部真实、细腻地反映穷苦渔民悲惨命运的影片在首轮映出时，竟连映 84 天。在次年的莫斯科国际电影节上获"荣誉奖"，成为我国第一部获得国际荣誉的影片。

故事发生在经济萧条、民不聊生的旧中国，穷苦渔民徐福被风暴夺去生命，他的妻子只得去船主家当奶娘，以维持一家人的生活。十年后，何家少爷子英和徐妈的一对孪生子女小猫、小猴都长大了，三个孩子结下深厚的友情。由于军阀混战，徐妈一家投奔上海舅舅，到街头卖唱度日。一天，他们巧遇从国外留学归来的何子英。子英出于好心给他们一百元钱，谁料由于这笔钱反使小猴、小猫被诬入狱。不久，他们的亲人被一场火灾吞噬，而子英也遭到打击——父亲破产自杀。何子英跟着小猴、小猫一起到渔船上生活。最后，小猴在捕鱼中受伤身亡，影片在凄惨的《渔光曲》中结束。

影片聚焦海边的渔民生活，分两条线同时交叉叙述，一条讲述贫苦渔民一家的悲惨命运，另一条讲述一个富家船王的家道中落，交叉点是船王的儿子子英。

作为现实主义题材作品，影片难能可贵的是，并没有把富人妖魔化处理，而是在富人家庭中设置了子英这样一个有良知、有血性的进步青年形象。

影片有几处情节处理得非常棒：第一，影片开头双胞胎出生时，镜头对准的是墙上的孩子的影子。这个开头，出生的喜和结尾出死亡的悲，遥相呼应。第二，影片在姐弟俩到上海后，应工不上时只能到垃圾场捡垃圾，却被众多流浪儿以他们太干净为名赶走，无奈之下他俩只能以抹污泥扮脏。这时的一组镜头简直堪称神笔，墙外是他俩互相抹污泥，墙内富家船王和姨太抹化妆品逗笑，贫富处境立显，这是纸笔很难达到的效果的。第三，影片结尾，哥哥临死时的处理。哥哥想听妹妹唱《渔光曲》，在妹妹的歌声中，哥哥咽下最后一口气，妹妹这时候伤心欲绝，可她并没有停止唱歌，而是流着眼泪继续唱完，歌声凄凉哀怨。

影片以现实的题材、动人的情节、通俗的手法和精炼的技巧，赢得了市场和艺术的双赢局面。在故事性和抒情性的结合上，画面造型的美感追求上以及对待意境界的营造上，都有成功的探索和创新。影片表现手法质朴，却又有很大的艺术感染力。

影片的主题歌《渔光曲》是一首哀婉怨愤的歌曲。它一开始就出现在东海晨渔的场景中。以后，主题歌的曲子一直是影片的主旋律，它与影片的内容情节交织成一幅幽怨、哀伤的图景。到了影片结尾，小猴遇难身亡时，又响起："……鱼儿难捕租税重，捕鱼人儿世世穷……"的歌声，再一次强烈地渲染了影片的主题。

《芙蓉镇》

影片根据古华同名小说改编，由谢晋导演，刘晓庆、姜文主演，上影厂 1987 年摄

制。在1988年第10届百花奖上，该片获最佳故事片奖、最佳男演员奖（姜文）、最佳女演员奖（刘晓庆）、最佳男配角奖（祝士彬）。该片还在第7届金鸡奖评奖中获最佳故事片奖等7项奖。同年，该片在捷克斯洛伐克举行的第26届卡罗维发利国际电影节上又获水晶球大奖，在西班牙第32届瓦亚多利德国际电影节上，又荣获评委特别表彰奖和观众奖。

影片故事发生在山清水秀的芙蓉镇。小镇上有一位人称"芙蓉仙子"的胡玉音，以卖豆腐为生。"四清"运动中，她被以李国香为首的工作组打成"新富农"，房子被没收，丈夫被整死。二流子王秋赦成了运动骨干。文革中，胡玉音在3年扫街生活中，与在这里改造的"右派分子"秦书田渐渐相爱了。但秦书田不久被判10年徒刑。文革结束后，胡玉音与秦书田久别重逢，终成眷属，而靠吃"运动饭"神气一时的王秋赦成了疯子，李国香等人也深感内疚。影片以风俗画般的画面，强烈的悲剧性，以及精彩的表演，博得观众喜爱。

《红高粱》

由张艺谋执导、姜文和巩俐主演的《红高粱》，在1988年第38届西柏林国际电影节上获得"金熊奖"。这是中国电影首次荣获国际电影节金奖。

影片叙述了一个传奇的故事：19岁的九儿（"我奶奶"）以一头骡子的聘礼嫁给家住十八里坡患麻风病的老李头。出嫁途中，正当轿夫们狂热地"颠轿"时，在杀青口碰上蒙面强盗，这时轿夫把头余占鳌（"我爷爷"）杀死了蒙面人。3天后，余占鳌和九儿在高粱地里野合后成了亲。9年后，日寇窜进十八里坡，屠杀了地下党员罗汉大叔。余占鳌与酒坊伙计滴血盟誓，用自制的炸药和烧酒，炸毁了鬼子的军车，为罗汉报了仇。在激战中，九儿被鬼子罪恶的子弹打死，伙计们也全部壮烈捐躯，只剩下"我爷爷"余占鳌和"我爹"。

影片强化视觉效果和观赏性，并在浓郁的地域文化特色中，表现出一种张扬生命意志的哲理意味。片中"颠轿"、"敬酒神"等场面，恢宏雄壮，热情奔放。影片中具有象征意味的重要景观高粱地，拍摄得相当精彩，仿佛是人的顽强生命力的飞扬和跳跃。片中激越摇曳的唢呐声，更是摇撼人心，夺人魂魄。

《围城》

《围城》是根据钱锺书先生的同名小说改编的电视连续剧。电视剧基本上保持了小说的主要情节，描述了方鸿渐从欧洲留学归国还乡的生活历程，展现了抗战时期一部分中国知识分子的精神风貌，成功地塑造了方鸿渐、赵辛楣、苏文纨、李梅亭、高松年等艺术形象。

电视剧《围城》不以戏剧性偶发事件取胜，而是用生活细节揭示人物性格。剧中发生的事件都是生活中可能发生的，而人物形象正是在这些细节中塑造起来的，因此，

真实，细腻，丰富。如孙小姐和方鸿渐意外订婚一场戏，共 24 个镜头，镜头大都是中景和近景，其中 4 个特写都给了孙柔嘉。方、孙正在谈话，李梅亭和陆子潇左人画，孙用手挽住方的左臂，第 5 个镜头切入孙柔嘉手的特写，第 6 个镜头又切回中景。李梅亭说"白天说话还拉着手"。第 7 个镜头又切人孙柔嘉抽手的特写。第 10 个镜头是孙柔嘉躲在鸿渐背后的脸部特写——她不仅没有慌乱，而且还很镇静。第 13 个镜头是特写——孙柔嘉的脸部，她说："那么，我们告诉李先生……"从这 4 个特写镜头可以看出这场意外订婚是孙柔嘉有意促成的。看到李、陆来了，她装做慌乱用手挽住方鸿渐，当方鸿渐含含糊糊地认可之后，她又乘机说要告诉李梅亭什么——自然是订婚时间。这样，方鸿渐就成了她的未婚夫。赵辛楣说她"煞费苦心"，从这里可见一斑。类似的细节在《围城》里到处可见。

从小说来看，《围城》突出的是讽刺性。在电视剧中保持了这一特征，同时又增加了抒情性。原著里对主要人物大多带有一丝讽刺意味，尤其曹元朗、高松年、方老太爷、周经理、周太太等。这在电视剧里依然保留。如孙柔嘉初到方家一场戏共用了 22 个镜头表现磕头的场面。从祖宗的画像拉开，家人肃立两边。众目睽睽之下，方鸿渐和孙柔嘉向祖宗行礼，方指指地上的垫子，示意孙磕头。但上海长大的孙柔嘉根本没有磕头的意识，只是向祖宗画像鞠躬。这里插入方老太太期待的特写和方老太太与方老太爷交换目光的特写，表示他们内心的不满。而孩子们公然喊出的"他们为什么不磕头？"和玩闹似地向爷爷、奶奶磕头的动作，突出了孙柔嘉、方鸿渐的难堪，也反映了方家浓厚的封建气息。

但是，对于方鸿渐和唐小姐的爱情故事，电视剧突出了抒情性美学特征，有意从音响和画面做到富有诗意。方鸿渐初见唐小姐是在苏家花园，唐小姐在草坪上跑着跳着，逗一只可爱的小狗，活脱脱一位天真无邪的少女。再次出现他们二人的镜头是在隐约的绿林中，蝴蝶漫飞，青枝叠翠，他们时隐时现，走过草坪。方鸿渐请唐小姐吃饭一场戏中，轻柔的音乐慢慢升起，昏红的蜡烛映照着他们的面容。从蜡烛的特写拉开，唐小姐美丽而富有青春气息的脸在烛光下格外动人。下面的一段对话颇耐人寻味。唐小姐说："也许，一切男人都喜欢在陌生的女人面前浪费。"方鸿渐回答："也许，可是并不在一切陌生的女人面前。"唐问："只在傻女人面前，是不是？"方答："这话我不懂。"唐说："女人不傻，决不因为男人浪费摆阔而对他有好印象——可是，你放心，女人全是傻的，恰好是男人所希望的那样傻，不多不少。"方鸿渐接到三间大学的聘约时与唐小姐的对话是在网球场上进行的：绿草如茵，唐小姐戴宽边软帽，着学生裙，方鸿渐带白色鸭舌帽，着白衣，简直是一对童男玉女。打球累了，他们坐在网的两边，透过网看到对方，诉说着情感的溪流。

即使在分别戏中，电视剧也设置了一场诗意的诀别：雨夜，唐小姐听了苏小姐的介绍后决意与方鸿渐断交，她用律师式的严厉盘问方鸿渐，并不许辩解。完了，方鸿渐走时，她突然像往日一样喊了一声："鸿渐！"然而，她马上又冷静下来，祝方鸿渐

远行顺利。方鸿渐走出唐家，冒雨而立，痴痴地望着唐家的窗户。唐小姐看见，吩咐佣人去喊回他。但是，方鸿渐抖了抖雨水，走了。雨珠浓密而激烈地打在地上。一个空镜头结束了这段美丽的爱情。

从剧中画面的组织也可以可出创作者的艺术匠心。在第3、4两集中，往往是方鸿渐和唐小姐在一个画面上，而苏小姐则大多是单独占据一个画面。即使在十五赏月一场戏中，明月皎皎，树影婆娑，苏小姐话中饱含着爱意，而方鸿渐欲拒不敢、欲受不甘，心中矛盾重重。在这一组镜头里，方和苏总是不在一个画面上，最后苏小姐让方鸿渐吻她，不得不出现二人在一个画面的镜头，画面上居然用树影把一个人挡住。这显然是以方鸿渐的视点组织的画面。

《围城》小说的一个重要特色是机智而富有哲理性的议论，这在电视剧中势必会减弱，因为语言艺术的这种特征在视听艺术里无法完全复现。但是，电视剧里采用旁白的方式补救了这一艺术特征，为本剧增添了动人的艺术魅力。如赵辛楣宴请苏文纨、方鸿渐一场戏中，褚慎明自言罗素都请他帮着解答问题，大家都惊异，因为罗素是一位世界知名的哲学家。这时旁白说："天知道，慎明并没吹牛，罗素确问过他什么时候到英国、有什么计划、茶里有搁几块糖这一类非他自己不能解答的问题。"这就构成了画面与声音的分立，完成了复式表达，较为切合地把原著里的复杂性转化在电视剧中。

无论在人物形象塑造、叙事技巧还是在画面、声音剪辑、场景设计等方面，《围城》都堪称中国电视剧的精品。

《红河谷》

电影《红河谷》以20世纪初发生在西藏江孜地区藏汉人民英勇抗击英国殖民入侵为素材，从美丽的爱情故事入手，歌颂了中华民族的爱国主义精神，表现藏汉深情，展示了灿烂的藏族文化和罕见的西藏迷人风光。

《红河谷》是我国影坛近年来出现的精品影片。该片于1997年5月获得了中国电影华表奖、夏衍电影文学奖中优秀故事片奖、优秀导演奖、优秀电影技术奖、编剧奖四个奖项。

在艺术处理上，《红河谷》有下列四点值得推介。

1. 《红河谷》的题材选择独具匠心。这部影片取材于20世纪初西藏江孜抗英保卫战。这是一个尚未被发掘、视角特别且难度很大的题材，之所以特别，主要在于如何处理民族、政治、宗教等问题。作品着重描写不同民族、不同文明之间的交流和冲突，并从中华民族抗击外来侵略这一点出发，揭示出世界各族人民的文明和文化在人类进步的进程中平等相处、和睦相爱的重要意义。

2. 《红河谷》的战争描写标新立异。影片中描写了战争的场面，但和其他战争片相比，《红河谷》更有新意。首先，影片中的战争是民族的反侵略的战争。影片不是在讲述100年前那段不堪回首的历史，而是站在今天的高度，以历史唯物主义的态度

对战争进行深刻的反思，以赤诚和激情讴歌藏汉人民为自己的命运和理想而奋斗的不屈不挠的精神和勇气。再次，影片在处理战争情节方面也有新尝试。在藏汉共同抗击英军的斗争场面中，着力刻画了康巴汉子的坚贞和热血，民族头人的智慧和傲骨，尤其藏族头人女儿丹珠面对敌人的凌辱和死亡威胁，向着亲人唱起高亢的民歌，更突出了藏民威武不屈的高贵性格，令观众叹为观止。

3.《红河谷》的镜头运用耳目一新。影片运用了如一泄千里的雪崩、受惊狂奔的牦牛、自由翱翔的苍鹰等极富动感的镜头，把雪域高原独特的自然与人文景观浓缩于一组组美妙绝伦的镜头之中，让观众把青藏高原上罕见的美景尽收眼底，使影片具有极好的视觉效果。

另外，影片对一些细节的镜头处理也十分耐人寻味。就拿那个打火机来说，片中多次出现它的特写镜头。从英国人送给格桑而他却不会用，到格桑用它能点燃柴火兴奋地手舞足蹈。从战争的混乱中格桑将它丢失，到最后找回又用它点燃汽油与敌人同归于尽……这一小小的道具从头至尾起到了贯穿人物情感发展和事态变化的重要作用，给观众留下了极深的印象。还有英国人遇雪崩获救、格桑飞壶击导火索、雪原上竞猎等细节的镜头处理也非常出色。《红河谷》真正做到了在对人性探寻的同时，也完美了它的观赏性，可谓既气势磅礴，又细腻生动。

4.《红河谷》的主题思想寓意深刻。《红河谷》的主题思想是告诉我们人类应如何和平共处。这一点从罗克曼这一人物的情感发展中可以清楚看到。他在和藏族人民相处的日子里，迷上了这里的风光，和藏民建立了深厚的感情。在目睹了殖民者残酷屠杀、掠夺心上人丹珠受辱而死之际，他终于经受不住良心的谴责，痛心疾首地喊道："我们为什么要用自己的文明代替人家的文明？"揭示出不同文明之间，不同社会发展阶段的人群之间应该"和平友好相处，不能强行输出所谓文明，用暴力征服他人"这个深刻主题。"我们不能代表整个人类社会的文明，我们只是站在历史长桥的一个环节上。"通过罗克曼的口，影片告诉了我们这一真谛。

《红河谷》是一部非常大气的，融民族、历史、战争、爱情于一体的，对人性、人文、宗教、汉藏关系以及藏族文化等进行了多角度思考的优秀影片。

《城南旧事》

《城南旧事》不是通常意义上的故事片，而是一部散文结构的诗化电影。它以主人公小英子的视角来观察世界，记录她的所见所闻与心理活动。影片没有一个贯穿首尾的故事，因此，它的核心不是情节，而是情绪。小英子交了一个又一个朋友，又一个个离去，离别构成了影片的情绪基调与叙事支点。

为了塑造一个七八岁的儿童形象，影片大约三分之二的镜头都是英子的主观镜头，凡是英子看不见的就不拍。如英子听秀贞讲她与思康初次相见的一段，全是空镜。画面上只有小院的房子、窗户，只有秀贞讲话的声音，没有音乐和音响。因为英子没见

过思康，她无法想像这样的相见。秀贞的爱情回忆、爸爸生病、宋妈和丈夫的相对沉默等活动都发生在英子的视线之内。英子和小偷告别、宋妈流泪两个长镜头也都是英子的主观镜头。正是由于主观镜头的运用，观众对英子的世界和现实世界的对比就更为明确了，更意识到英子世界的美丽与清纯和现实世界的荒谬与丑恶。

从结构上，围绕小英子的活动，影片可以分为上下两部分。上半部以秀贞和妞儿为中心，叙述她们的悲惨身世与痛苦生活。善良的小英子好心带着妞儿认秀贞为妈，满以为找到了小桂子，结果二人死于非命。下半部以小偷和宋妈的故事为中心，描述了他们不同的不幸遭遇：小偷不想偷，却没有法子；宋妈对英子和弟弟爱如亲生孩子，却只能把自己的孩子置之于不顾。幼小的英子不懂人世冷暖，善良而稚气地向宋妈发问：为什么你挣的钱要给别人拿去，为什么丫头子自己不带，却来我们家做老妈子。她还问爸爸小偷为什么要偷东西，问妈妈她是不是亲生的。英子太小了，她无法理解人世间这些不合理的社会现象。英子的天真、善良与社会的复杂、丑恶形成了鲜明对比。

影片多处运用了重复蒙太奇的艺术手法，把易于散乱的细节串起来，成为一个有机整体。上篇重复井窝子的镜头，冬、春、夏、秋，季节沿着时间之河顺流而下。拉洋片的还在放《洋人大笑》，送水人依旧送水，人们在细碎的日子里生活，英子也在时光的流转中长大；下篇重复学校放学的镜头，春夏秋冬。这种重复镜头机位不变，景别不变，暗示着生活的庸俗与平凡。人们正是在这种琐碎的生活中获得了人生意义。

如果说井窝子和学校放学两个细节的重复意在叙事，那么片中音乐的重复则不仅为了影片结构的完整，更是情感渲染的一种重要手段。影片选用 20 世纪 20 年代流行的《骊歌》作为主题音乐，既符合当时的历史真实，又扣紧了影片的情绪核心——离别。"长亭外，古道边，芳草碧连天。晚风拂柳笛声残，夕阳山外山。天之涯，地之角，知交半零落。一壶浊酒尽余欢，今宵别梦寒。"歌中抒发的离别之情，同影片整体情绪融为一体。

影片在片头、片中、片尾、字幕 7 次使用了这段音乐，分别以不同乐器、不同方式演奏，回环往复，意蕴悠长。如小偷被抓后，音乐响起，从钢琴键盘上手的特写开始，拉出老师弹奏的全景，接着摇到学生唱歌的中景，再推向英子的特写，学生都在唱歌，她却闭着嘴，眼睛饱含忧郁的神情。在影片结尾部分，英子去医院看望病中的爸爸，紧接着便是爸爸逝去。下一个镜头一开始音乐就起，但画面上没有直接表现爸爸的死，而是充满画面的红叶，绚丽、浓郁，让人流泪。观众的情绪突然就被拉起，升高，随即镜头转向台湾墓地，爸爸的墓，墓前站立的英子一家，音乐渐弱。当宋妈的毛驴渐渐湮没在烟雾蒙蒙的秋林之中，音乐又强，英子从马车的座位上向后望着，忧郁、哀戚，马车越来越远，也隐没在绚丽的秋叶中。画面与音乐水乳交融，没有一句台词，却情绪饱满，淋漓尽致。

影片的色彩运用也极为讲究。《城南旧事》是作者的童年回忆，是旧时代的故事，

因此，影片以黑、青灰冷色为基调，又点缀中红、白等亮色，造成淳朴、温馨而又感伤的情调。人物的衣着是黑的，墙是青灰，雪是白的，英子的衣服是冷色中的一丝温暖，如橘红的帽子，还有小油鸡、红叶等。给人的整体效果则是旧，旧是底色，宛如一张发黄的、无法重拍的旧相片，而离别是画图，一笔一笔描上去，怀旧、伤感而又美丽。这不仅是作者自己的童年，更是每一个人埋藏在记忆深处的心灵的童年。

《红色娘子军》

该片是我国著名导演谢晋的代表作之一。

《红色娘子军》表现了海南女奴琼花成长为红军指挥员的传奇故事。20世纪30年代的海南岛椰林寨地主南霸天的丫头吴琼花，巧遇装扮成华侨巨商的红色娘子军党代表洪常青，并得救参加了娘子军。吴琼花对南霸天怀有深仇大恨，在执行任务中违反侦察纪律向仇人南霸天开了枪，在洪常青耐心的启发和教育卜，琼花从错误的行为中迅速成长起来，洪常青英勇就义后，琼花继任党代表，带领红色娘子军消灭了南霸天的反动势力。影片通过吴琼花的成长过程，揭示了中国妇女只有在中国共产党的领导下，才能获得彻底解放的主题思想。导演以缜密的构思和娴熟的蒙太奇技巧将场景繁多、矛盾冲突复杂的影片有机地组织在一起。影片还成功地使用了当时并不多用的变焦距镜头，以渲染人物起伏激荡的感情和影片跌宕曲折的情节。充满传奇色彩的《红色娘子军》，环境、服装、道具也别具鲜明的南国特色。

祝希娟的出色表演充满人物个性化的魅力，给人们留下了深刻的印象。影片的主题歌《娘子军连歌》雄伟刚毅，广为流传。影片于1962年首届电影百花奖中获得最佳故事片、最佳导演、最佳女演员和最佳男配角奖，并在1964年印度尼西亚第三届亚非电影节上获万隆奖第三名。

《一个和八个》

张军钊1952年出生于河南长乐。1978年考入北京电影学院导演系，1982年毕业分配到广西电影制片厂任导演。1983年他导演了第一部影片《一个和八个》。

影片故事发生在抗战时期的冀中平原。八路军指导员王金被人诬陷为奸细，蒙冤与土匪大秃子等八名罪犯关在一起。在恶劣的环境下，他仍以民族解放事业为重，以自己的广阔胸襟和革命思想感化、教育着同狱的土匪和逃兵，使他们在被鬼子包围的严峻时刻，英勇杀敌以赎回罪过，王金也重新获得了党和人民的信任。影片一改以往战争片的明亮色彩，第一次运用黑白灰三色创造出雕塑股的画面力度感，用不完整的构图揭示出身躯和精神所遭受的扭曲、人物关系的复杂和特定的敲争氛围。影片在电影语言的运用上打破了传统的范式，表现出视觉造型的历史个性，在中国电影史上有其特殊的意义。摄影风格也常用大反差的光线和黑白对比的版画式处理与影片主题内容相呼应。这部影片是第五代导演探索电影的开山之作，此后精彩的作品相继呈现。

《秋菊打官司》

该片是导演张艺谋成名作之一。

影片《秋菊打官司》以强烈的纪实风格展现一段真切感人的故事，获得了第49届威尼斯国际电影节金狮奖和最佳女演员奖。影片改编于陈源斌的小说《万家诉讼》，讲述了老实的村民庆来，为承包一事与村长王善堂发生了争执，被村长踢伤。村长认为是按文件精神办事，不承认打人有错。庆来妻秋菊咽不下这口气，为了讨个说法，带着6个月的身孕，寻上级告状。而村长坚持不认错，最后秋菊上诉到市中级法院。除夕夜、秋菊难产，村长不计前嫌，组织人将秋菊送往医院。秋菊生下一个男孩，全家对村长感激万分，当孩子满月时，市中级法院判决下来了，村长因伤害罪被判拘留，秋菊想去为村长说几句好话，可警车却消失在山野之间。影片既有故事性的虚构，又有模拟生活真实的纪实性形态。影片中大量的偷拍、同期录音、地方方言，增强了作品的真实感。影片善于利用幽默手法，大俗又大雅，准确的把握了民风、民俗，使原本严肃的题材充满情趣。演员求真不求美，人物的塑造惟妙惟肖。影片还获得了1992年广播电影电视部的特别荣誉奖、第13届中国电影金鸡奖最佳故事片奖、最佳女主角奖、第16届百花奖最佳故事片奖、最佳女演员奖、第49届威尼斯国际电影节金狮奖、优尔比杯最佳女演员奖、意大利《查克》杂志电影评奖最佳影片奖、最佳女演员奖、意大利《电影文化》杂志电影评奖青年与电影最佳影片奖、温哥华国际电影观摩展最受欢迎影片奖等多种奖项。